DIANYING

电影理论与批评专题

—— 田兆耀 / 著 ——

东南大学出版社
SOUTHEAST UNIVERSITY PRESS
·南京·

图书在版编目(CIP)数据

电影理论与批评专题 / 田兆耀著. —— 南京：东南大学出版社，2024.9
　　ISBN 978-7-5766-1410-7

Ⅰ.①电… Ⅱ.①田… Ⅲ.①电影理论-研究　②电影评论-研究　Ⅳ.①J90

中国国家版本馆 CIP 数据核字(2024)第 089633 号

责任编辑：陈　淑　　责任校对：子雪莲　　封面设计：王　玥　　责任印制：周荣虎

电影理论与批评专题
Dianying Lilun Yu Piping Zhuanti

著　　　者	田兆耀
出版发行	东南大学出版社
出 版 人	白云飞
社　　址	南京市四牌楼 2 号(邮编：210096)
经　　销	全国各地新华书店
印　　刷	广东虎彩云印刷有限公司
开　　本	787mm×1092mm　1/16
印　　张	18.25
字　　数	325 千字
版　　次	2024 年 9 月第 1 版
印　　次	2024 年 9 月第 1 次印刷
书　　号	ISBN 978-7-5766-1410-7
定　　价	69.00 元

本社图书若有印装质量问题，请直接与营销部调换。电话(传真)：025 - 83791830

序

悉心探寻电影艺术之美与真谛

周安华[①]

在田兆耀老师撰写的《电影理论与批评专题》教材正式出版之际,我向他表示祝贺,不仅因为这本教材的出版,而且因为他多年以来在东南大学致力于影视教育,通过自身扎实的学术研究,不断推进影视教育在理工科院校的普及,使电影成为广受广大青年学子欢迎的人文艺术课程,这是非常值得肯定和鼓励的,也是当代中国教育不断强化人文底蕴,丰富大学生的艺术视野,通过增加其审美能力,提升其人文自觉的重要举措。我相信《电影理论与批评专题》的出版,一定会很大程度地开阔大学生的视野,使其在更丰富、更多元、更具象的电影艺术场域,获得现代精神的滋养和现代艺术的熏陶。

电影艺术就学术体系而言,包含电影理论、电影史、电影批评三大板块。电影史固然以琳琅满目的电影作品及其演进作为线索,勾勒出电影艺术100多年以来不断发展的轨迹,从电影史人们可以清晰地看到电影从其最初的默片形态、黑白片形态快速演变,发展成为彩色电影、有声电影、宽银幕电影、数字电影。一路走来,其波澜壮阔的景观令人叹为观止。电影理论和批评同样是电影艺术不可或缺的重要部分,甚至从某种程度上讲,没有电影理论的引领,电影艺术探索不可能在100多年的短暂历史长河中迈过一个个阶段而走向今天,成为高科技艺术的真正典范。当人们从今天的PPT电影、监控电影、桌面电影以及Sora等通过AI生成的奇妙影像,看到电影不断施展自身魅力的时候,电影艺术理论的探索,可以说扮演着极其重要的角色,也正是它们为电影提供了源源不断的创新动力,使其能展开一幅幅无比生动、充满了挑战性的美学景观。与此相应,电影批评也是电影发展的重要推动力。当银幕上生动的故事、奇幻的影像和逼真的场景给观众生活触动、精神滋养和美学享受的时候,批评从来都是在场的。电影批评者不仅对电影导演、电影艺术家们的探索、对银幕的种种实验性给予鼓励和批评,而且正是在林林总总、各显才华的批评中间,一代代电影人领悟了电影本体的魅力,也发掘出电影艺术无限的

① 作者系南京大学文学院二级教授,南京大学亚洲影视与传媒研究中心主任、博士研究生导师,江苏传媒艺术研究会创始人。

可能性，获得了电影成长的路径。由此可见，电影批评是保障电影艺术蜕旧变新，在新层面获得新空间，实现新梦想的有力手段。由此我们看到，对电影理论和批评的关注，是电影艺术欣赏、电影艺术探索的重要方面，也是我们理工科的学子们更透彻地领悟电影的奥秘，发掘电影方法与逻辑的重要手段。

本书从电影史论、电影本体论、电影批评专题三个层面，以 20 讲的规模对电影的历史、电影的体系、东西方电影探索的重要实践给予了清晰而充分的描述，显示了作者深厚的电影艺术积累和细致的电影美学观察。本书无论从观念上、体例上还是逻辑上，都具有自身鲜明的创新特色。这种具有开阔的宏观视野和清晰的案例分析的学术研究方法，对于广大学子充分、完整地认识电影，把握电影作为艺术的特质，具有极其重要的价值。

本书作者和我是"忘年交"，在几十年的学术交往中，我知道他天生是一个影视学者，因为他热爱影视，他几乎是在用自己全部的精力和热情在告诉人们：电影是什么，电影为了什么，今天的电影怎么样。这种执着的学术态度以及耕耘不辍的专业坚持，使作者取得了一系列电影研究的丰硕成果。本书的出版，代表了作者电影理论和批评研究的新收获，也代表了当前电影理论和批评的全新思考。本书涉及了以往人们讨论不多的一些重要的领域，比如"法国左岸派对艺术电影的贡献""日本电影的三次高潮与本土文化底蕴"，比如"电影中多元时间形态的建构""南京大屠杀题材叙事电影的多元视角"，再比如"美国学界对电影疗法作用原理的探索""中医情志相胜说为基础的电影疗法""中外生态电影核心价值取向之比较研究"等等。我想，这些思考别开生面，也为电影理论和批评探索打开了新的视域。相信广大学子在阅读和学习本书的过程中，一定会从中获得丰富的滋养，从而对电影理论和批评产生浓郁的兴趣，在今后的发展之中，会积极借助电影的方法、电影的观念来展开当代文化的研究，来思考、探索生活的美学，来认识艺术对于人类的特别意义。

当代中国电影的理论和批评都处于活跃的状态，想象力消费、共同体美学、电影工业美学、日常美学等本土电影理论不断地为我们开启新的探索空间。在这个过程中，我们要重视民族电影传统的弘扬。对于东南大学这样一所著名高校和南京这样一座重要的历史古城而言，现代中国电影所做的实验和探索，现代电影艺术提供的丰富经验，都是值得我们深入挖掘进而弘扬的。特别是站在开放的国际视野上寻求民族电影和世界电影的对接，寻求中国电影发展的智慧，我想《电影理论与批评专题》给我们提供的就是如此开放的科学的视野。因此，我想每个人、每个学子都任重道远。

是为序。

作者于南大和园 F 区 136-1

目 录

上编　电影史论
- 第一讲　电影的发明与电影是什么的追问 …………… 003
- 第二讲　旧/新好莱坞电影的比较分析 …………… 017
- 第三讲　法国"左岸派"对"艺术电影"的贡献 …………… 032
- 第四讲　日本电影的三次高潮与本土文化底蕴 …………… 042
- 第五讲　中国电影史书写的范式创新 …………… 054
- 第六讲　大陆第六代导演的青春书写 …………… 071

中编　电影本体论
- 第七讲　电影的叙事结构 …………… 087
- 第八讲　电影蒙太奇 …………… 102
- 第九讲　电影中声音要素的创造性运用 …………… 119
- 第十讲　电影中的色彩要素 …………… 133
- 第十一讲　电影的叙事角度 …………… 148
- 第十二讲　电影中多元时间形态的建构 …………… 161
- 第十三讲　电影空间的建构与特征 …………… 174

下编　电影批评专题
- 第十四讲　张艺谋电影的特色 …………… 191
- 第十五讲　为东方电影打开世界影院大门的黑泽明 …… 202
- 第十六讲　南京大屠杀题材叙事电影的多元视角 …… 211
- 第十七讲　美国学界对电影疗法作用原理的探索 …… 229
- 第十八讲　中医情志相胜说为基础的电影疗法 …… 242
- 第十九讲　中外生态电影核心价值取向之比较 …… 256
- 第二十讲　美国动画片的文化内涵与"话匣子"形象 …… 268

- 后记 …………… 280

上编 电影史论

第一讲 电影的发明与电影是什么的追问

许多人都听说过古代印度盲人摸象的寓言,它告诉人们,认识事物不能乱加揣测、偏执于一点,而要多个角度、全方位地考察。电影是什么?回答这个问题也要如此。问题的答案先从电影的发明说起。

一、电影发明的心理、生理学基础

(一)电影发明的心理基础

电影的发明基于人类的幻想和追求永生的心理情结。如果人类在"轴心时代",或者更早以前发明电影,视频记载下来的历史将会和现在只有文字、图片记载的历史有很大的不同,因为电影有逼真的视觉形象,影像运动是连续的。

电影发明之前人们就有了初具雏形的电影观念,它推动了电影的诞生和电影技术的进步。人们面对真实可感的生活、回忆、梦幻,"电影"这个神话观念就产生并蕴藏在心中。"技术发明为电影的产生提供了可能性,但是据此尚不足以了解电影产生的原因。恰巧相反,逐渐地、屡经曲折终于实现的原有设想的过程总是在先,而唯一能使这种设想得到实际应用的工业技术差不多都是而后才发明出来的。"① 考察意识的能动性有助于考察人们的电影观念中完整复现现实的特性,但这并不等于电影的诞生。原有的观念、设想也是推动电影产生的动力,不断进步的工业技术实现了原有的观念。究其实,电影的发明还是符合唯物主义的原理。人们在无数次的幻想中都会存在一种有形或无形的装置,它能够完整地保存生活。所谓完整电影的观念,也就是生活中丰富的感觉在电影中理当应有尽有。

19世纪末电影业的先驱们直接瞄准较高的发明目标。在他们的想象中,电影这个概念与完整无缺地再现现实面貌是等同的。他们所想象的就是再现一个声音、色彩、立体感、多种感觉等一应俱全的外部世界的幻景。"电影就是从萦绕在这些脑际的共同念头之中,即从一个神话中诞生出来的,这个神话就是**完整电影**的神话。"② 车尔尼雪夫斯基的观点很有启发性,他认为美在生活。他的某些观点虽然带有机械唯物主义色彩,但对于认识电影的起源也有启发意义。在他看来,由于生活是活生生的、变化或不断前进的,不

① [法]安德烈·巴赞:《电影是什么》,崔君衍译,中国电影出版社,1987年版,第17页。
② [法]安德烈·巴赞:《电影是什么》,崔君衍译,中国电影出版社,1987年版,第22页。

能总是局限在我们的眼前和周围。在现实生活中并不能随时欣赏到大海,所以用表现大海的绘画来代替。大多数艺术的目的和作用:"并不修改现实,并不粉饰现实,而是把它再现,充当现实的代替品。"例如,"看海本身比看画好得多,但是当一个人得不到最好的东西的时候,就以较差的为满足"①。艺术再现生活,是要在现实不在面前时成为现实的"代替品",使人看到它就可以回想起或想象到现实。电影在这方面的功能远远胜过绘画。在电影发明以前,人们在观念上就有了电影。卡维尔进一步指出:"电影终于满足了按照世界本身的形象来重新创造世界的观念和愿望。"这一直是艺术的神话之一,不过,电影是靠"自动的"、魔术般的方式满足了这种观念和愿望,"不用我做任何事就能满足,靠希望就能满足"②。电影满足人们看到世界本身、看到世界原貌的愿望。不同种族的人能够接受电影、看懂电影是以完整电影的观念为基础的。电影如果能魔术般地满足需要,那就必须具备科技的支持。伊卡洛斯的古老神话要等到内燃机发明出来才能走出柏拉图的理想国。

当人们把图像、电影和死亡的威胁、永生的追求、遗忘的困惑、再现的努力、生活的理想结合在一起的时候,它便具有了某种宗教意味。从精神分析学说的角度来看,雕刻、绘画等多种造型艺术起源于人类追求永生的"木乃伊情结"。"古代埃及宗教宣扬以生抗死,它认为,肉体不腐则生命犹存。因此,这种宗教迎合了人类心理的基本要求:与时间相抗衡,以死续生。因为死亡无非是时间赢得了胜利。人为地把人体外形保存下来就意味着从时间的长河里攫住生灵,使其永生。"③古埃及的木乃伊可以说是最早的仿真雕像。墓穴和石棺边的小雕像其实是备用的木乃伊,起到保护作用,死者躯体被盗或被毁坏,小雕像便可充当替身。从造型艺术的这种宗教起源中,我们还可以看到它的原始功能:复制外形以代替原物,从而保存生命。史前洞穴的泥雕和石雕动物也起到代替原物的作用,等同于活兽的神话物,远古人类刻画它们还有一个巫术功能——祈求狩猎成功。

电影与此类似,这种自动生成的方式改编了心理学,影像具有异乎寻常的威力,博得受众的完全信任,"无论我们用批判精神提出多少异议,我们不得不相信被摹写的原物是确实存在的,它是确确实实被重现出来,即被再现于时空之中的"④。影像能够满足我们潜意识提出的再现原物的需要,它比几可乱真的仿印更真切:因为它就是这件实物通过机械的光学的作用结果。影像产生于被拍摄物的本体,影像仿佛就是这件被拍摄物。这种完整替代生活面貌的愿望是电影发明的心理基础。影像具备了让生活复现的功能,"降伏时间的渴望毕竟是难以抑制的,文明的进步只不过是把这种要求升华为合乎情理

① [俄]车尔尼雪夫斯基:《车尔尼雪夫斯基论文选集》(上),周扬译,生活·读书·新知三联书店,1958年版,第84-85页。

② [美]斯坦利·卡维尔:《看见的世界——关于电影本体论的思考》,齐宇、利芸译,齐宙校,中国电影出版社,1990年版,第45页。

③ [法]安德烈·巴赞:《电影是什么》,崔君衍译,中国电影出版社,1987年版,第6页。

④ [法]安德烈·巴赞:《电影是什么》,崔君衍译,中国电影出版社,1987年版,第12页。

的想法罢了。我们不再相信模特儿与画像之间在本体论上有同一性。但是我们承认后者帮助我们回忆起前者,因而,使它不至于被遗忘。"①电影保留了人类用形式的永恒克服岁月流逝的原始需要。

(二) 电影发明的生理学基础

影像能够连续活动,与人类生理心理特征的发现和利用是分不开的。1829年6月,比利时科学家约瑟夫·普拉托提出了"视觉暂留"的原理。他通过观察发现:物体反映在视网膜上的物像在物体消失后会继续短暂滞留一段时间。实验证明,物像滞留的时间一般为0.04~0.1秒(0.04秒乘24张,即0.96秒)。电影画格的移动保持在视觉暂留的时间范围内。普拉托被称为"电影的祖父"。马莱的摄影枪也是利用多张照片拍出四蹄腾空的奔马形象,它和电影表现运动在理论上具有相似性。

随着对电影特性的深入理解,沃尔卡皮奇、明斯特伯格等人在"似动现象"方面的心理学研究成果受到重视。格式塔心理学家阿恩海姆提到麦克斯·威特默(又译韦特海默,1880—1943)的一个实验:"他在暗室中当着一个人的眼睛迅速地接连放出两个相互距离极近的小火花。如果距离和发光的时间选择得正确,那么看的人就会以为不是两个小火花相继出现在两个地方,而是只有一个火花,先在左边出现,再跑到右边,然后熄灭了。"②一般认为,黑暗中,两条光线先后投在黑色幕布上,其时间间隔短于30毫秒看不出运动;超过200毫秒会被看出一前一后的间隔;时间间隔在两者之间,比如60毫秒,视觉上可以让人产生一个向另一个运动的感觉。举例说,在大都市的繁华区,客观事实上,霓虹灯一个个灯管或一组灯泡在轮流地闪现,但是人们看到的只有一个灯管或一组灯泡在迅速地移动。急速的运动可以使客观上分开的物像给人连为一体的感觉。这涉及人的心理活动过程,人能把各种光影刺激加以组织,从而产生一种"动的幻觉",真正起作用的是人的"心理认同"。它是每一位正常人天生的生理、心理感知功能。影片的一幅幅静态画格,以每秒24格或16格的速度连续呈现,会产生似动和深度感的幻觉,这不仅是生理的视觉暂留现象,而且还有赖于把影像组织成更高层次的动作整体的"特殊的内心体验"——"完形"过程,这是大脑的积极参与和认同的结果。这种"完形"作用造成的效应即似动原理,或被称作PH效应。周传基充分肯定"似动原理"在造成电影运动幻觉中的作用③。电影创造的不仅是现实的幻觉,而且是运动的幻觉。运动幻觉的基础吻合人的视觉机制本身所具备的天生固有的功能,因此对人的幻觉的感知产生独特的作用。在实际观看电影的过程中,电影银幕上单个画面并没有运动,每一个画面都是静态的。出现运动的感觉是因为观众根据他的生活经验,承认连续出现的动作不断变化的影像是同一

① [法]安德烈·巴赞:《电影是什么》,崔君衍译,中国电影出版社,1987年版,第7页。
② [德]鲁道夫·爱因汉姆(又译阿恩海姆,1904—2007):《电影作为艺术》,杨跃译,木菌校,中国电影出版社,1981年版,第81—82页。有关论述可参见《中国大百科全书·心理学卷》对格式塔心理学的论述。
③ 周传基:《电影电视根本就不是"综合艺术"》,《电影艺术》1994年第5期第10页。

个对象。而两个画面之间所断掉的部分，由观众自己根据生活中的感知经验进行了心理补偿。"现在我们发现运动也是感知的，但眼睛却没有接收到真正运动的印象。它仅仅是运动的暗示，而运动的概念在很大程度上是我们自己的反应的产品。"①格式塔心理学认为似动原理使得画面运动更为流畅，还说明了人的知觉恒常性，它包括大小恒常性、形状恒常性（图1-1）、颜色恒常性、距离恒常性、速度恒常性等，它们有助于电影画面和意义在受众脑海中的生成，人们观看电影时是积极的、主动的，把画面看成是由各种因素构成的、相互关联的、有主旨的整体和运动过程。

图1-1 一张格式塔（完形）心理学图

二、电影发明的技术条件

（一）从光影、绘画到照相再到摄影机

人类在很早以前就考察光影现象。由于电影的拍摄和放映都是在一个封闭的空间中完成的，因而博德里指出这与古希腊著名哲学家柏拉图的洞穴喻极为相似。柏拉图在《理想国》中说明了一个现象：在一个洞穴中有一群被锁住的囚犯，他们背后点着一堆火，火光由洞外射进来，把他们的影子投射到洞壁上，他们不可避免地把闪烁不定的影子看成是实在的。这个发现正是现代电影光影成像原理的原始雏形，洞穴的情景安排与处于一种封闭状态中的摄影机暗箱和放映室极其相似②。可以说后者是对前者在新的技术条件下的创造性复制。这个比喻中暗含了一个哲学命题，说明了一个普遍的现象，人们往往通过事物的影像来认识事物本身。在柏拉图之前，德谟克利特等人也主张："感觉和思想是由透入我们之中的影像产生的；因为若不是有影像来接触，就没有人能有感觉或思想。""有两种形式的认识：真理性的认识和暧昧的认识。属于后者的是视觉、听觉、嗅觉、味觉和触觉。但真理性的认识和这根本不同。"③这里德谟克利特提出两种认识，但是并没有认为模糊的感觉上的认识低于明晰的真理性的认识。心理影像虽然不同于机械的光影影像，但是在逼真性、替代性方面有其相通性。

在古老的视觉艺术中，绘画曾在两种追求之间徘徊：一种表现精神的实在，另一种追求用逼真的摹拟品替代外部现实世界。在近代科学的刺激下绘画出现了新的特征。在15世纪，西方绘画开始不再单纯注重以特有手段表现精神现实，而力求把对精神的表现

① ［德］于果·明斯特伯格：《电影心理学》，徐增敏译，周传基校，参见李恒基、杨远婴编：《外国电影理论文选》，上海文艺出版社，1995年版，第12页。
② ［古希腊］柏拉图：《理想国》，郭斌和、张竹明译，商务印书馆，1986年版，第298页。
③ 伍蠡甫主编：《西方文论选》，上海译文出版社，1979年版，第5页，第560页。德谟克利特并没有贬低感官，他提出过感觉向理智抗议的证据："可怜的理智，你从我们这儿得到证据，而后就想抛开我们，要知道，我们被抛弃之时，就是你垮台之日。"参见［美］鲁道夫·阿恩海姆：《视觉思维》，滕守尧译，光明日报出版社，1984年版，第47页。

和对于外部世界尽量逼真的描摹结合起来。毫无疑义，一个具有决定性意义的事件就是透视画法（perspective）的发明，这是第一个科学的、初具机械特性的体系，艺术和人文出现融合的势头，以后被照相、电影逐渐发扬光大。透视法（图1-2）使画家有可能制造出三度空间的幻想，物像看上去能够与我们的直接感受相仿。透视画法刺激了照相的发明，达·芬奇的暗匣是涅普斯暗箱的先声。

图1-2 一张定点透视图

和定点透视画酷似的是照相术。1836年法国科学家雅克·达盖尔（1787—1851）与物理学家尼塞富尔·涅普斯（1765—1833）合作，于1839年创造了第一台实用照相机[①]。它通过一个透镜在暗室里成像，由一块涂有银盐的铜片固定像。图像中明亮的部分使银盐变黑，没有起变化的银盐则被硫化钠溶解掉，于是得到一个不太清晰的永久图像。照相术一出现就引起了人们的极大兴趣，后来被物理学、天文学应用于光谱分析等领域，同时极大地丰富了现代人的日常生活。在桑塔格看来，收集照片是占有世界的行为，她说："摄影业最为辉煌的成就便是赋予我们一种感觉，使我们觉得自己可以将世间万物尽收胸臆——犹如物像的汇编。"[②]照相的逼真性、可复制性和对时空提供的新感觉，刺激了绘画的流变，推动了电影的诞生。人们一直在努力使画面连续活动起来。相对连续的照片也只能进行线形的类似"连环画""小人书"的简单叙事。连环画是用文字贯穿画面，可以说是在印刷文化的基础上解决视觉文化的叙事问题的初步尝试。但是，无论在绘画还是在照相中，进行了四个世纪之久的捕捉运动的尝试都在这一点上陷入了僵局。

电影的基础是照相。克拉考尔从实体的美学出发，认为电影"按其本质来说是照相的一次外延"[③]。如何在摄影影像的基础上使画面流动并产生运动的感觉，是令电影先驱们绞尽脑汁的问题。电影是再现世界原貌、完整表达生活的神话。电影在自己的摇篮时期还没有未来"完整电影"的一切特征，这也是出于无奈，只因为它的守护女神在技术上还力不从心。

1895年2月，卢米埃尔兄弟俩在画面的运动方面获得了突破，并申请了发明的专利：这个器械的主要构造特点是以间歇性的运动作用于一条均匀地穿孔的片带上，使片带连续运动，每一次运动之后间歇一定的时间，用以传动动力和使画面出现……

同年12月28日，卢米埃尔在巴黎卡普辛大街14号大咖啡馆的地下室公映电影，当时的座位有120个。一位记者这样报道："一辆马车被飞跑着的马拉着迎面跑来，我邻座

[①] 吴国盛：《科学的历程》，北京大学出版社，2002年版，第331页。
[②] ［美］苏珊·桑塔格：《论摄影》，艾红华、毛建雄译，湖南美术出版社，1999年版，第13页。
[③] ［德］克拉考尔：《电影的本性》自序，邵牧君译，中国电影出版社，1982年版，第4—6页。

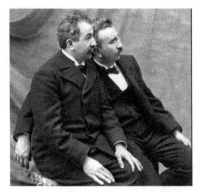

图1-3 "现代电影之父"卢米埃尔兄弟

图1-4 大发明家爱迪生

的一位女客看到这一景象竟十分害怕,以致突然站了起来。"后来,人们把这一天定为电影诞生日,卢米埃尔兄弟也被称为"现代电影之父"(图1-3)。

在此之前,世界各地有多位发明家都实现了各自发明的"电影机"的售票放映,但是由于放映质量差,没有广泛影响。比如:1889年"发明大王"爱迪生(图1-4)着手研究电影。他仔细研究了视觉暂留现象,搞清楚了电影放映机的基本原理。1894年,他用电灯光和电动机制成了世界上第一台电影放映机,它可以将动画用电灯光投射到屏幕上。同年,他的公司拍摄了第一部电影《列车抢劫》[①]。由于技术条件的限制,电影发明之初没有声音。

(二) 伟大的哑巴开口说话与电影技术的不断进步

1876年,爱迪生做出了一项使他声名鹊起的伟大发明:留声机。人类居然能创造出"会说话的机器",这在当时非常轰动[②]。富有高低变化的人声能够再现出来,同时保持原真性。1894年爱迪生发明的一种原始的电影机械——电影透视箱,它是一个大柜子,上面装着一个透视镜,每次可供一人观看柜内用发动机带动、由电光照亮的一长卷活动照片。其后他又把电影透视箱和留声机结合起来,做成有声活动电影机。为了保住可观的收入,爱迪生没有改进他的电影透视箱。1927年美国华纳公司拍摄了第一部有声片《爵士歌王》,伟大的哑巴终于开口说话了。两者的结合也是靠手工技艺,一面放唱片、一面放映电影,音画的结合不够完善,离同步录音还有技术上的差距。在对待无声片和有声片优劣的问题上,默片与有声片可以看成是逐渐实现探索者最初幻想的两个技术阶段。那种认为无声电影原本完美无缺,而声音与色彩的真实使其愈益退化的看法显然是荒谬的(图1-5)。从历史与技术角度来看,画面至上的情况纯属偶然。鲁道夫·哈尔姆斯在《电影的哲学》(1926)中指出,"无论从形而上

图1-5 孙瑜导演的《大路》(1935)剧照
工人唱着《大路歌》,展现有声电影的魅力。

① 吴国盛:《科学的历程》,北京大学出版社,2002年版,第416-417页。
② 吴国盛:《科学的历程》,北京大学出版社,2002年版,第415页。

学观点来看,手势和表情有多么重要,作为唯一的艺术表现手段,它们毕竟意味着一种严重的限制。有多少微细的内心情感是它们根本不能表达的啊!又有多少往往是包含在话语中或流露于话语间的那种一现即逝的心灵火花是它们所无法企及的啊!"①早期电影理论家们都特别重视影像,这与电影的早期历史有关。声音是完整电影观念中必备的要素。声音的出现给电影带来了一个重大的变化,大大丰富了电影的表现手段。

接下来的难题是:如何让黑白电影变为彩色电影?电影发明的历史一直与解决难题连在一起。给电影增加彩色的尝试几乎是在无声黑白电影问世后立即开始的。爱森斯坦曾把《战舰波将金号》(1925)中升起的旗帜手工涂成红色。1935年6月,美国雷电华影业股份有限公司发行马摩里安导演的《浮华世家》,本片根据英国小说家萨克雷的《名利场》改编,首次采用彩色技术。和有声电影的发明过程一样,彩色电影在其原始阶段也是采用人工操作的方式。

电影先驱在银幕和放映方式上也有探索。法国先锋派导演阿贝尔·冈斯(1889—1981)在影片《拿破仑》(1927)中刻意将画面同时放映在3面组接在一起的银幕上来表示军队恢宏阔大的景象,这种组合方式可以视为宽银幕和多景银幕片的前身。

电影的银幕也随着技术的革新而不断变化,从小银幕到彩色宽银幕,从平面银幕到球形银幕不断拓展。宽银幕电影,出现于20世纪50年代的一种电影样式,采用比普通银幕(高宽比为1∶1.33)更宽的银幕,其高宽比从1∶1.66到1∶3不等,可使观众看到更广阔的景象,增强真实感。1953年9月,美国20世纪福克斯影片公司采用西尼玛斯柯普技术摄制的第一部宽银幕系统故事片《圣袍》在好莱坞首映。20世纪70年代还出现了半球形大幕电影,也称穹幕电影。伴随着数字化技术的进步,IMAX公司努力推动观影画面和电影体验效果的最大化呈现。

早在1979年苏联科学院通讯院士B.西弗洛夫谈到人工智能的可能性时说:"人脸的每一个可见的变化(表情的、年龄的和病态的)都表现于它的表面形态的变化。这些变化现在能够用数学方法加以表现了。用专门的数字程式将它们输入计算机。于是计算机就知道,譬如说当一个人思考、发笑和吃惊时,嘴唇怎样闭紧,何处出现何种形状和特征。……它也能够断定若干年之后或是若干年以前所有这一切应该是什么样子。"详细弄清对象的变化,为它建立一套数学模式,可以使得识别和发生影像的方法的使用范围无限扩大,"在计算机的脑里就能掌握任何变幻无常的东西"②。西弗洛夫设想的可能性如今已经成为现实。数字特技制作的图像在电影中的叙事功能已经实现。

数字电影是指在电影的拍摄、后期加工及发行放映等环节,部分或全部以数字处理

① 转引自[俄]日丹:《影片的美学》,于培才译,中国电影出版社,1992年版,第210页。
② 转引自[俄]日丹:《影片的美学》,于培才译,中国电影出版社,1992年版,第91-92页。

技术代替传统光学、化学或物理处理技术,用数字化介质代替胶片的电影。其图像质量不逊于胶片拍摄的水平,数字放映机直接投射到银幕上,放映质量二者相当。1988年《谁陷害了兔子罗杰》中真人与卡通角色配合得天衣无缝,是电影技术的里程碑。《阿甘正传》(1994)中阿甘受到肯尼迪、约翰逊等多位美国总统的接见,他无意中迫使潜入水门大厦的窃贼落入法网,最终导致尼克松总统的垮台,许多影像均是靠数字技术组接完成的。全部数码技术制作的动画片《玩具总动员》1995年问世,刷新了电影技术的新纪录。仿真影像的出现,拓展了电影的塑造方式,它可以在计算机辅助技术(CAI)的帮助下顺利地实现。电影通常在电影院内观看,具有大众性和一过性,随着数字技术、个人电脑的普及,放映方式和观影方式也发生了变化,观众可以在家中单独观看,如果需要也可以随时回放。

平面电影的影像也能给观众以立体感。电影影像具有假定性,它是以胶片上的影像来吸引观众,在观众心目中电影影像就是原物的替代品。银幕映射出客观世界固有的光、色、声、运动诸多元素,以两度空间二维画面表现三度空间的立体世界。导演通过角色的前后排列、运动,彰显和增强立体纵深感。电影技术的革新总是和人体感官的研究联系在一起。两眼视差也常用来解释影像立体感。用左手蒙住左眼,伸出右手食指,用右眼看右手食指、稍远一点的物体,三点成一线;保持不动,用左手蒙住右眼,左眼看,眼、食指、原来稍远一点的物体就不在一条线上了。① 这是两眼视差经典而易行的实验。观众的两眼视差也会产生和强化立体感。立体感与形象的逼真感密切关联。

3D电影是放映时给观众三维视觉、有明显纵深感的电影。由人眼分别观看叠加在一起的双影画面的立体电影,有戴眼镜法和光栅银幕法(或称不戴眼镜法)两种。《地心引力》(2013)、《阿凡达》(2009)、《冰川时代3》(2009)、《飞屋环游记》(2009)、立体歌舞片《乐火男孩》(2009)、《地球最后的夜晚》(2018)等等都是出色的数字3D电影。4D电影技术是在3D的基础上加上环境特效、模拟仿真而发展起来的数字电影技术。从架构层面上来说,4D电影技术是在3D电影与特技影院相结合的条件下完成的。它依靠3D技术和周围环境来模拟四维乃至多维的感觉空间,其四维空间不仅仅是几何学意义上的空间。在画质和视听方面4D电影具备3D的立体感,还通过影院的特殊装备来营造出一种与影片相匹配的环境,让观众能从视觉、听觉、嗅觉、触觉等多重身体感官体验电影的放映效果②。立体电影更多地展现电影的技术美学,即使没有明星,没有故事,但是观众现场亲身体验已经是一种丰盛的景观盛宴。

在电影中视觉影像具有核心地位,这并不意味可以否定嗅觉等其他感官的表达功能。嗅觉电影又被称为有味电影,是一种能发出与影片场景相适应的气味的电影,嗅觉

① [美]格里格、津巴多:《心理学与生活》,王垒、王甦等译,人民邮电出版社,2003年版,第121页。
② 周春樵、朱思征:《4D电影技术及其在大学教学中的应用前景》,《电影评介》2014年第21期第75-77页。

有助于增加电影的真实感,将观众带入视听外的第三感官维度体验。据董文研究,发明家李维辩司的孙子费纳逊在1931年就已着手嗅觉电影研究,并因此放弃了英国伦敦学院物理学系主任的教职,后在伦敦最大的电影院进行了公开试验。对于世界第一部嗅觉电影有多种说法,有1929年的《百老汇之歌》、1946年的《女郎女郎》、1959年的 Behind the Great Wall 等多种说法。《女郎女郎》上映后引发轰动效应,得到一致好评。嗅觉电影是一种在提供给观众视听感官体验的基础上,通过嗅觉装置实现银幕画面与相应物体的气味同步,增加观众嗅觉维度体验的电影。嗅觉电影给观众带来的沉浸式体验在客观上成为吸引力的新来源,然而高昂的设备价格却成为嗅觉电影吸引力效应发挥的障碍,商业逻辑决定了嗅觉电影尚不具备面向大众市场的条件。嗅觉装置技术的严重滞后与观众的感官需求之间产生了几乎不可调和的矛盾,最大的难题就是画味不符与气味混杂。2011年CES国际消费电子展上亮相的"Smell-O-Vision气味盒子"可根据画面编辑气味排放顺序,实现气味与画面的同步。2019年上海世博会亮相的"X-scent 3.0脖挂式气味播放器"采用人体工学设计,操作便捷,佩戴舒适,气味丰富,播放精准,通过同步设备识别电影中的声音进而刺激固态气味胶囊释放相应气味。嗅觉电影的吸引力主要靠技术和首次效应,既是一种"反电影",也是通向"完整电影"神话的探索之径[①]。随着AR、VR、AI等新兴技术的推广、使用,在电影与游戏的融合中产生了新的艺术形态——互动电影(Interactive Movie),互动电影的"观众通过参与叙事介入作品,从而改变了作品呈现,同时也将自己的感知、情感和判断'上载'到作品并经由作品表达出来"[②]。《猎尸者》(Mr. Sardonicus,1961)要求观众投票选择情节发展可以视为原始式的交互。如今,观众不再是被动的接受者,而是通过交互模式深度参与并影响剧情发展的电影形式,也是影片的完成者。其中,观众可以扮演多重角色、沉浸式介入剧情,主体性得到彰显,自己的参与欲、认知欲、控制欲、表现欲、创造欲能得到满足。《超凡双生》(2013)、《暴雨》(2016)、《黑镜:潘达斯奈基》(2018)、《夜班》(2016)、《龙岭迷窟之最后的搬山道人》(2020)、《复体》(2020)等等都是比较知名的互动电影,具有明显的影游结合的特点。

"完整电影"的神话还促发人们探索"全息电影"。当代的全息电影、灵镜技术是一种利用计算机、多媒体技术等使人感受到一种虚拟的现实世界(Virtual Reality)的技术。目前,观众体验时还需要戴上设计好的头盔和手套。头盔中有投影三维图像双(视)频道屏幕,使用者头部转动时,计算机会跟踪其位置变化,并立即相应地改变屏幕上的图像。同时,手套可以将手的姿态、动作所表达的主观意图输送给计算机,参与其中。使用者会有一种身临其境的真实感[③]。包括立体感在内,人们正在努力真正实现各种感觉的综合

① 董广:《嗅觉电影:历史命名、装置演进与存在之思》,《北京电影学院学报》2022年第5期第42—50页。
② 王颖倩:《互动电影的观众多重表达》,《当代电影》2023年第10期第48页。
③ 钱学敏:《钱学森关于科学与艺术的新见地》,参见《中国大学人文启示录(2)》,华中科技大学出版社,1998年版,第239页。

表达。2024年Sora技术横空出世，它是一种能够根据文本生成相应视频的世界模拟器，其画面连贯而逼真，又有交互动能，展示了AI在模拟视觉和动态内容方面的巨大潜力，给影视业带来了新的挑战和机遇。"不言而喻，人的眼睛和原始的、非人的眼睛得到的享受不同，人的耳朵和原始的耳朵得到的享受不同，如此等等。"①人最终能够以一种更为全面的方式实现自己的本质。

电影是近代科技的产物，它对一切科技虚席以待。从无声变得有声，从黑白变成彩色，从标准银幕变用宽银幕，从单声道到多声道立体环绕声，从平面到立体四维，从胶卷拍摄到数字制作，从视听到统觉多感等等，现实中各种革新变化的情况正说明了这一点。现实的需要推动人们不断克服难题，不断完善电影，探索电影的新技术、新形态。

三、电影是什么与电影艺术的特点

人们通常说的电影，其实是一个有多重含义的概念。电影至少包含两层含义：一个是电影技术，一个是电影艺术。《电影艺术词典》认为，电影"根据'视觉暂留'原理，运用照相（以及录音）手段，把外界事物的影像（以及声音）摄录在胶片上，通过放映（以及还音），在银幕上造成活动影像（以及声音），以表现一定内容的技术"②。就技术而言，摄影可以用于考古、医学、气象、教育、新闻、监控等诸多领域。摄影技术在不同领域的发展出现了不同的学科分支。随着技术的进步，有学者又指出："电影是通过摄影机或者其他视听信息记录手段，将活动影像记录在胶片或其他载体上，然后通过放映机或其他放映设备，将这些活动影像映射于银幕或其他观赏载体上的过程。"③此处"过程"，当为一种技术；"其他"使得该定义富有包容性。

电影是人类的伟大发明，它诞生于欧美资本主义社会，对资金和设备具有天生的依赖性。作为技术发明很快被许多企业采用，欧美诸国出现众多的电影公司。一些电影先驱也是早期电影公司的老板。比如在法国有卢米埃尔公司、百代公司、梅里爱的公司、高蒙公司等，在美国有华纳、派拉蒙、环球、联美、迪士尼等多家影业公司。电影公司生产的影片就是市场的商品。作为商品，电影和粮食、黄金、军火、石油、矿石等的贸易一样，也会带来巨额的利润。如今许多叫好又叫座的电影票房常常过亿，比如《英雄》《你好，李焕英》《疯狂外星人》《流浪地球》《奥本海默》《封神》等等。电影为企业提供了巨大的商机。"美国一直在全世界占有远远大于其他国家的最大的电影市场，因为在美国平均每人拥有的影剧院数量远远超过其他任何国家。"④一百多年来这个市场的比例有一些变化，但

① [德]马克思：《1844年经济学哲学手稿》，参见中共中央编译局编译：《马克思恩格斯全集：第42卷》，人民出版社，1979年版，第125页。
② 许南明、富澜、崔君衍编：《电影艺术词典》（修订版），中国电影出版社，2005年版，第1页。
③ 王宜文：《世界电影艺术发展史教程》，北京师范大学出版社，2004年版，第2页。
④ [美]大卫·波德维尔、汤普逊：《世界电影史》，陈旭光、何一薇译，北京大学出版社，2004年版，第12页。

总的说来这个判断是正确的。

电影是一种技术,也是人类的一种艺术文化现象。法兰克福学派的重要成员本雅明用诗歌一样的语言来称呼电影,认为电影是技术王国里绽放的艺术之花。"电影艺术是以电影技术为手段,以画面和声音为媒介,在银幕上运动的时间和空间里创造形象,再现和反映生活的一门艺术。"①电影作为新的技术媒介,要成为艺术,不像斯蒂芬孙那样将火车推向实际应用那么单一。它不仅在技术上要不断革新,还需要电影人运用影像、声音等创造一套崭新的综合表达系统来表达生活内容、制作影片。电影艺术形式不能从一块银幕或一卷胶片里制造出来。谁也不能一下子就发明电影的语言,因此就必须借助观众已相当熟悉的其他文艺形式的表现方法。早期爱迪生拍摄的《列车抢劫》,卢米埃尔兄弟拍摄的《工厂大门》《火车

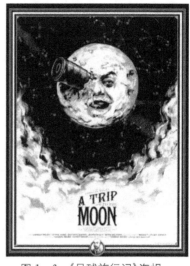

图1-6 《月球旅行记》海报

到站》《婴儿午餐》《水浇园丁》等都是具有纪录性的短片。梅里爱被誉为"电影魔术师",他把摄影机和自己擅长的魔术联系起来,认为摄影机便于画面转换和制造幻觉。"当他在巴黎大街上摄影时,摄影机因为机械故障偶然失灵,他调整了胶片,继续拍摄。当映出影片时,他发现一辆公共汽车已经变成了一辆柩车。"②在《灰姑娘》《月球旅行记》中他运用了这种画面变化的技巧(参阅图1-6)。他还把许多优秀戏剧搬上了银幕,并且把戏剧艺术的诸般法则系统地用于电影。最先尝试给予电影以故事结构的是一群英国照相师,他们是以乔治·阿尔培特·斯密士、詹姆士·威廉逊等为代表的"布莱顿学派",他们发现了远景和特写的相互作用,涉及内部结构问题和人物与整个场面的关系问题。在美国,鲍特发现了电影剪辑技巧,他成功地剪辑了《一个美国消防员的生活》(1903),拍摄了《火车大劫案》(1903)。大导演格里菲斯的《一个国家的诞生》《党同伐异》已经成为电影史上的经典,他又被誉为美国电影之父,"最后一分钟营救"表明他已经娴熟地使用叙事蒙太奇。还有俄罗斯的爱森斯坦、普多夫金、杜甫仁科等等,他们把俄国人的理性沉思精神带入电影界。理性蒙太奇是早期俄国电影大师对世界电影的重大贡献。中国人一开始把它和戏曲联系起来,称之为西洋影戏。侯曜创作了《影戏剧本作法》推动电影的创作。巴拉兹在20世纪上半期就总结了电影美学的核心内涵:

"电影通过什么变成了独具特色的语言?通过特写,通过场面调度,通过蒙太奇。"③

巴拉兹还提到面部微相学、观众与角色的合二为一、特殊的剪辑等等,充满睿智的言

① 许南明、富澜、崔君衍编:《电影艺术词典》(修订版),中国电影出版社,2005年版,第3页。
② [美]约·劳逊:《戏剧与电影的剧作理论与技巧》,邵牧君、齐宙译,中国电影出版社,1978年版,第387页。
③ [匈]巴拉兹·贝拉:《可见的人 电影精神》,安利译,中国电影出版社,2003年版,第137页。

语中饱含对摄影机创造性的礼赞。法兰克福评论家本雅明在20世纪30年代认为电影代表的现代性艺术具有大众性、民主性,与传统绘画艺术重视审美的惊异、重视膜拜价值、重视审美距离不同,它重视审美的惊颤、重视展示价值、重视无距离的审美感受①。经过电影先驱的努力和一百三十年的发展,如今电影已经形成自身丰富的语言表达系统和伟大的艺术传统。

作为一门独特的新型艺术,电影具有区别于其他艺术的许多审美特性。比如高度逼真性。"电影艺术基本是摄影,这一基本特性使得它必定保留有某些恒定的真实部分,观赏者在电影中比在其他艺术中能更直接地听到'自然的声音'。"②因为视觉信息占据人获得外界信息总量的60%,视觉图像使得电影的真实感一直保持优势地位。电影艺术被发明的时候,欧洲文艺的写实传统经过现实主义到自然主义的发展已经达到了登峰造极的地步,人们曾怀疑它是否还有发展的空间,电影的出现无疑又给写实艺术增添了新的动力,拓展了新的内涵和领域。潘诺夫斯基指出:"电影的媒体就是物质现实:是18世纪的凡尔赛宫——无论真的凡尔赛宫还是好莱坞仿制的布景,从审美意图上说没有什么两样……是这些物和这些人的物质现实。必须把这一切有机地组成艺术作品。可以用各种方式来'安排';但是不能没有这一切。"③又如综合性。从电影的发明过程可以看出,它具有影像的连续运动性,它主要作用于人的视觉、听觉等多种感官,能唤起统觉的感受。莱辛在《拉奥孔》里曾阐明时间艺术,比如叙事文学和空间造型艺术的区别,空间艺术选取具有包孕性的瞬间来设计造型,比如拉奥孔在雕塑中不能哀号,电影兼具二者的优势,一身兼有叙事和造型的双重表现力,在时空中呈现事物的运动状态,同时画面和语言能够在上镜头性和理性深度上相得益彰。电影吸收了文学、音乐、戏剧、绘画、雕塑、建筑等多种艺术的元素,把这些元素相互融合,形成自身的新特性。普多夫金指出:"电影充分掌握了活生生的可见的人,及其富于声调变化的语言。因此,戏剧的一切可能性也都为电影所掌握,而且电影不同于戏剧,对于一切都要通过人或借助于人来加以表现的这一原则,在电影中并不是非遵守不可的。"④电影诞生的百余年也是对前辈姐妹艺术的成果鲸吞蚕食的百余年。其综合性还表现在它需要完整有序的集体创作,在导演的综合性思维指挥下共同完成。

电影的内容反映社会生活,解释生活。一种基于技术变革的崭新的美学正不断丰富发展。电影技术表达内容的潜能、电影与生活的关系是电影美学永恒的话题。电影又代

① [德]瓦尔特·本雅明:《机械复制时代的艺术作品》,王才勇译,中国城市出版社,2002年版。
② [美]阿诺德·豪塞尔:《艺术史的哲学》,中国社会科学出版社,1992年版,第349页。
③ [美]潘诺夫斯基:《电影中的风格和媒介》,李恒基译,参见李恒基、杨远婴编:《外国电影理论文选》,上海文艺出版社,1995年版,第348-349页。
④ [俄]普多夫金:《普多夫金论文选集》,罗慧生、何力、黄定语译,中国电影出版社,1985年版,第149页。

表一种现代性的视觉文化,一个都市、小镇没有电影院是很难称得上是现代性的城镇。20世纪初期冈斯曾不无忧虑地指出,长久以来视觉的钝化使得视觉语言一时难以形成。抽象语言的使用、印刷术的发明逐渐使人们的面部表情看不到了。巴拉兹说:"电影艺术的魅力就在于:它将把人类从巴别摩天塔的咒语中解救出来。现在第一个国际语言正在世界所有银幕上形成,这就是表情和手势的语言……只有当人最终变成完全可见的人时,尽管语言不同,他也能辨认出自我。"①电影代表一种大众的视觉文化的崛起,一种大众可理解的语言正在形成。电影正在让人类向自我肯定的高度增长。"电影艺术的产生增强了人的理解力,因而揭开了人类文化历史的新的一页。我们不仅亲眼看到了一种新艺术的发展,而且看到了一种新的感受能力,一种新的理解力和一种新的文化在群众中的发展。"②电影摄影机不仅是人类眼睛的延伸,也是视觉形象思维能力和艺术思维能力的延伸。"如果说摄影机是我们目力的伸延,是我们的视觉的拓展,那么,它也是我们的智力的开拓。通过摄影机,不仅我们的观察更加敏锐,而且我们的认知也更加敏感,涉及范围也更加广泛。"③随着技术的完善和电影的普及,电影艺术滋养了人类的理解能力,揭开了人类文化历史的新的一页,它不仅让人们亲眼看到了一种艺术的诞生和发展,而且看到了一种新的感受能力、一种新的理解能力和一种新的文化在大众中的出现。"电影是一种艺术,也是一种企业。它还是一种无比的社会力量,它给予千百万人以文化生活,并给他们解释生活,这种解释影响到他们的信仰、习惯和情绪状态。很多善于思想的人都认为电影足以(至少是有可能)扩大人的眼界,刺激起创造的精神。"④电影艺术促进了人类欣赏和理解生活能力的提高,丰富了人们的精神世界。

一、推荐影片

《一个美国消防员的生活》(1903)、《一个国家的诞生》(1915)、《淘金记》(1925)、《浮华世家》(1935)、《夺魂索》(1948)、《惊魂记》(1960)、《星球大战》(1977)、《开罗的紫玫瑰》(1985)、《每人一部电影:戛纳60周年短片集》(2007)、《阿凡达》(2009)、《黑镜子三部曲》第一季(2011)、《艺术家》(2011)、《血战钢锯岭》(2016)、《龙岭迷窟之最后的搬山道人》(2020)。

二、推荐阅读

1. [德]克拉考尔:《电影的本性》,邵牧君译,中国电影出版社,1982年版。
2. [法]巴赞:《电影是什么》,崔君衍译,中国电影出版社,1987年版。
3. [美]波德维尔、汤普逊:《世界电影史》,陈旭光等译,北京大学出版社,2004年版。

① [匈]巴拉兹·贝拉:《可见的人 电影精神》,安利译,中国电影出版社,2003年版,第17—18页。
② [匈]贝拉·巴拉兹(即巴拉兹·贝拉):《电影美学》,何力译,中国电影出版社,1986年版,第10页。
③ [匈]伊芙特·皮洛:《世俗神话——电影的野性思维》,崔君衍译,中国电影出版社,1991年版,第51页。
④ [美]约·劳逊:《戏剧与电影的剧作理论与技巧》,邵牧君、齐宙译,中国电影出版社,1978年版,第382页。

4. 吴国盛：《科学的历程》（修订第 4 版），湖南科学技术出版社，2018 年版。

三、思考题

1. 谈谈你对电影技术史的认识。

2. 每个人心中都有一部精彩的电影，谈谈你心目中的一部电影。

3. 电影是一种技术、一种商品、一种艺术、一种美学、一种文化、一种艺术思维方式，谈谈你对电影的理解。

第二讲　旧/新好莱坞电影的比较分析

电影是一种技术、一种艺术、一种企业，更是一种文化和美学。法国被称为电影的故乡，其实在美国，有一些批评家有理有据地认为美国人爱迪生对电影的原理了如指掌，他也独立发明了电影。"1895年4月23日，被归之于爱迪生的划时代的发明引起了轰动：那一天，在纽约柯斯特拜尔音乐厅的银幕上映出了栩栩如生的画面。"[1]电影发明后最初几年美国的匹兹堡等许多城市出现了"镍币影院"和电影专利公司，大约二十年后没落。1927年美国华纳公司的《爵士歌王》率先采用有声片，让伟大的哑巴开口说话。1935年马慕里安的《浮华世界》采用彩色电影。电影代表的是一种新型的视觉文化，"它将把人类从巴别摩天塔的咒语中解救出来。现在第一个国际语言正在世界所有银幕上形成，这就是表情和手势的语言"[2]。它还和托拉斯的现代化大工业企业生产紧密关联。欧洲人也是破天荒第一次向美国人、向好莱坞学习新型的电影艺术。巴拉兹·贝拉还指出："在旧有的艺术土壤上培养出来的种种根深蒂固的对艺术文化的旧概念与旧标准，已经成为欧洲电影艺术发展的一个最大的障碍。"[3]欧洲既有的艺术传统束缚了新型电影艺术的发展，没有多少传统文化包袱的好莱坞在世界电影艺术界一直处于领先地位，同时也占据世界大部分的电影市场。

一、早期美国电影与好莱坞电影体系的建立

美国电影的初创期间，尤其是1896年之后的十年时间里，美国电影无论在艺术还是商业上的进展都很缓慢。后来乘第一次世界大战之机，美国抢得了世界电影的霸主地位。在美国电影史的前十年中，对世界电影艺术产生重要影响的电影艺术家是埃德温·鲍特（1870—1941）。他本人原先是位机械师，他的《一个美国消防员的生活》（1903）努力运用系列镜头讲述故事。《火车大劫案》（1903）给当时的美国电影带来了西部现实生活的气氛，成为美国经典故事片样式，为美国叙事性电影尤其是西部片定下了基调和发展方向。他对世界电影史的另一大贡献是把格里菲斯（1875—1948）引入了电影界。格里

[1] ［美］约·劳逊：《戏剧与电影的剧作理论与技巧》，邵牧君、齐宙译，中国电影出版社，1978年版，第383页。
[2] ［匈］巴拉兹·贝拉：《可见的人 电影精神》，安利译，中国电影出版社，2003年版，第16—17页。1923年作者写过一篇《可见的人》，1945年作者写作《电影文化》（中译本译为《电影美学》）时摘引、重写其中的内容。行文参考了两部分内容，择优而用。
[3] ［匈］贝拉·巴拉兹（即巴拉兹·贝拉）：《电影美学》，何力译，中国电影出版社，1986年版，第75页。

图 2-1 《党同伐异》里的"最后一分钟营救"

图 2-2 《北方的纳努克》剧照

菲斯承袭了鲍特对电影时空叙事和时空表现手段的探索。1915 年他摄制了世界电影史的经典影片《一个国家的诞生》,这部划时代的作品标志着电影由供人玩耍的科技游戏成长为一门独立的艺术,被誉为"用光书写出来的历史巨著"。此后他又拍摄了《党同伐异》《被摧残的花朵》等,在格里菲斯的努力下,电影形成了真正电影化的叙事语言。格里菲斯是英美叙事蒙太奇学派的代表导演之一,他富有创意的"最后一分钟营救"成了后世诸多电影效仿的典范技巧(参阅图 2-1)。此外,在美国早期电影创作者中,还有一位对世界电影艺术做出巨大贡献的人物罗伯特·弗拉哈迪(1884—1951)。他是世界纪录电影的先驱,1919 年至 1921 年,他拍摄了电影史上的杰作《北方的纳努克》(参阅图 2-2)。作为一位杰出的摄影师,他将素材以出色的蒙太奇手法予以剪辑,使这部影片获得了很大的成功。帕尔·罗伦兹(1905—1992)拍摄的《大河》(1938)等纪录片特别关注人类的生态与生存问题,关注对自然资源的保护,其中涉及的问题引起美国政府的重视。

1911 年第一家电影公司在好莱坞设立,接着就掀起了大批电影制作公司从纽约、新泽西向"终年阳光灿烂之乡"进军的热潮①。"洛杉矶地区具有许多有利条件。晴朗干燥的气候允许一年中很多时间都可以在户外拍摄。南加利福尼亚为电影拍摄提供了多种多样的景观——包括海洋、沙漠、山岳、森林和山丘等。当时的西部片也作为最受欢迎的美国类型电影而崛起于影坛。而西部片在西部实景拍摄,比起在新泽西拍摄要显得更为真实。"②20 世纪 20 至 40 年代,尽管有海斯法典的限制,好莱坞还是成为世界电影生产的中心,控制了世界各国电影市场 60%～90%的份额,伴随着制片业的发展,一种工业化的电影生产模式即制片厂制度开始形成。好莱坞喜剧演员和制片人塞纳特对制片厂制度的形成起到了重要作用,由塞纳特开创的制片厂制度后来在好莱坞的全盛时期里催生了美国唯一的电影制片方式,并产生了深远的影响。这种制片制度的主要特点有以下四点:第一,大规模的垄断企业。20 世纪二三十年代随着好莱坞地区电影业的飞速发展,形成了著名的八大公司,即米高梅、派拉蒙、华纳兄弟、20 世纪福克斯、雷电华、环球、联美和哥伦比亚公司。这八大公司不仅垄断了美国的电影市场,而且迅速取代了法国电影业当时在欧洲市场的霸主地位。这些公司规模巨大、设施齐全,广泛搜罗艺术和技术的专门

① 王宜文:《世界电影艺术发展史教程》,北京师范大学出版社,2004 年版,第 202 页。
② [美]波德维尔、汤姆逊:《世界电影史》,陈旭光、何一薇译,北京大学出版社,2004 年版,第 27 页。

人才,成为美国自成体系的电影"独立王国"。第二,主要制作类型片。制片厂内部工业生产流水线式的制作模式。到20年代时,电影工业把影片的构想、准备、拍摄、剪辑和市场经营标准化①。这种强调专业分工、各司其职的传送带式的制片厂制度,极大地扼杀了艺术创作中的个人化风格和创新精神,因而历来受到电影史上许多电影艺术家和电影史家的批评。第三,制片人专权。制片厂分工精细,统一指挥和调度的权力被集中到制片人手中,当时的华纳、高德温、莱默尔等都是好莱坞赫赫有名的专权人物。塞纳特的澡盆形象地说明了这种专权制度。第四,明星制度。电影明星是被制片商惊心地炮制出来的,明星制度实际是一种商业运作,是一个组织严密的体系,贯穿在从剧本策划、影片拍摄到宣传包装的全过程中,这一制度给明星带来了丰厚的报酬但也带来了严格的合同限制②。好莱坞的明星制度随着50年代末大制片厂制度的解体而衰落下去,但明星在影片中的重要地位以及围绕明星的各种商业运行机制并没有发生根本改变。沙兹指出:"那时制片厂的老板把导演看作极像明星、性格演员、作家和其他专业人员;他们干脆是标准的商品,当作能够执行某一独特功能的人来看待。

图2-3 《雨中曲》剧照

于是福特拍西部片,朱奈利拍音乐片和情节片,霍克斯拍疯癫喜剧和男性惊险片,希区柯克拍心理惊悚片等等。"③可见,垄断企业、类型电影、制片人专权、导演及明星几个方面密切关联。早期制片厂时代出现了《一夜风流》(1934)、《乱世佳人》(1939)、《魂断蓝桥》(1940)、《卡萨布兰卡》(1942)、《雨中曲》(1952)(图2-3)、《罗马假日》(1953)、《音乐之声》(1959)等一批优秀的电影。"'经典好莱坞写实主义'的实在基础就是它那通过中心人物的感知来渗透叙事信息,从而把技巧隐藏起来的能力,这样就适应观众的——不如说是同时的无数观众的心理。"④在第二次世界大战之后的年代里,好莱坞电影像许多其他美国大工业一样,经历了变化。这些变化是如此严重,以致许多史学家把大战的结束标记为好莱坞经典时代的最终时刻。

二、旧好莱坞电影的类型片

在旧好莱坞制片厂制度的控制之下,个人化创作影片的时代一去不复返了。这种制

① [美]托马斯·沙兹:《旧好莱坞/新好莱坞:仪式、艺术与工业》,周传基、周欢译,中国广播电视出版社,1992年版,第39页。
② 王宜文:《世界电影艺术发展史教程》,北京师范大学出版社,2004年版,第203-205页。
③ [美]托马斯·沙兹:《旧好莱坞/新好莱坞:仪式、艺术与工业》,周传基、周欢译,中国广播电视出版社,1992年版,第14页。
④ [美]托马斯·沙兹:《旧好莱坞/新好莱坞:仪式、艺术与工业》,周传基、周欢译,中国广播电视出版社,1992年版,第3页。

度作为一种典型的工业化生产模式,影片的生产程序、发行方法以及产品本身更加正规化,而在风格和主题上不再具有或不再需要艺术个性,倾向于一些可辨认的类型电影。类型电影是旧好莱坞电影在全盛时期所特有的一种创作方法,实质上是一种艺术产品标准化的规范。人们通常根据影片的不同题材或技巧来归纳影片的类型,将其分为故事片和非故事片两种。比较成熟的故事片主要有西部片、强盗片、战争片、侦探片、科幻片、歌舞片、音乐片、喜剧片、家庭情节片、恐怖片、灾难片、体育片等;非故事片主要有广告片、新闻片、纪录片、科学片、教学片、风景片等。实际上,类型片源自观众的普遍心理状态和社会上占主流的文化形态,是一种社会上普遍接纳的思想行为模式和故事原型。美国学者查·阿尔特曼认为,类型影片的一个突出特征是文化价值上的"二元性",即文化与反文化的双重特性,另一特征是重复性和可预见性。一般认为类型电影有三个基本元素:一是公式化的情节,如西部片里的铁骑劫美、英雄解围;强盗片里的抢劫成功、终落法网;科幻片里的怪物出世、为害一时,等等。二是定型化的人物,如除暴安良的西部牛仔或警长、至死不屈的硬汉、仇视人类的科学家等。三是图解式的视觉形象,如代表邪恶凶险的森林、预示危险的宫堡或塔楼等。因为情节模式是固定的,所以类型影片中的悬念实质是虚假的,其结局自影片开始时观众已然明了[①]。从艺术的角度讲,这类公式化的、概念化的东西是不可取的,但由于这种公式和概念并不是干巴巴的,相反往往颇有刺激性,所以仍能让观众产生兴趣。而且,不同类型的影片反复交替出现,不断调剂着观众的口味。早期资深一代的导演有以下代表:冯·斯登堡(1894—1969),代表作有《下层社会》(1927)、《蓝天使》(1930)、《美国悲剧》(1931)、《罪与罚》(1935)、《上海风光》(1941)等;约翰·福特(1894—1973),代表作有《关山飞渡》(1939)、《愤怒的葡萄》(1940)、《青山翠谷》(1941)、《中途岛战役》(纪录片,1942)、《蓬门今始为君开》(1952)等;来自德国的刘别谦(1892—1947),代表作有《爱国男儿》(1930)、《生死问题》(1942)、《天堂可以等待》(1943)等;弗兰克·鲍沙其(1893—1962),代表作有《第七天堂》(1927)、《坏女孩》(1931)、《飞虎娇娃》(1958)等;弗兰克·洛伊德(1886—1960),代表作有《女神》(1929)、《乱世春秋》(1934)、《叛舰喋血记》(1935)等;"冷面笑匠"巴斯特·基顿(1895—1966),代表作有《福尔摩斯二世》(1924)、《将军号》(1927)等;霍华德·霍克斯(1896—1977),代表作有《育婴奇谭》(1938)、《天使的翅膀》(1939)、《星期五女郎》(1940)、《约克军曹》(1941)等;弗克兰·卡普拉(1897—1991),代表作有《一夜风流》(1934)、《迪兹先生进城》(1936)、《浮生若梦》(1938)等;比利·怀尔德(1906—2002),代表作有《失去的周末》(1945)、《日落大道》(1950)、《七年之痒》(1955)、《桃色公寓》(1961)等;约翰·休斯顿(1906—1987),代表作有《马耳他之鹰》(1941)、《浴血金沙》(1948)、《非洲女王号》(1951)。

"好莱坞西部片的世界是一个不稳定的平衡世界,其中社会秩序和无政府这两股冲

① 王宜文:《世界电影艺术发展史教程》,北京师范大学出版社,2004年版,第209页。

突着的势力陷入一个争霸的史诗般的斗争之中。"①东部对西部、文明对野蛮、法律对无序、花园对荒漠、牛仔对印第安人等一系列的对立构成影片的矛盾。作为典范的类型片早期出现《关山飞渡》(1939)、《黄牛惨案》(1942)、《正午》(1952)等诸多经典,到了20世纪七八十年代的新好莱坞电影时期,西部片作为一种类型近乎消失了,但是这一类型的样式对于美国历史而言是如此独特,其视觉形象又是如此富于电影化。因此仅就美国观众来说,他们是不会向西部片告别的。90年代伊始,《与狼共舞》等影片获得了巨大成功,使久违的西部片再次呈现强劲势头,并且以"重新阐释美国西部历史"的旗号宣布了西部片时代的降临。不过,这与传统意义上的西部片已经有了较大距离。而此时的歌舞片仍然具有生命力,其风格样式随着时代的变化而呈现新的特点,代表性影片如《周末夜狂热》(1977)等。强盗片是好莱坞经久不衰的一种影片类型,而且对社会背景的变化有很强的适应能力。《疤面大盗》(1945)是较早的强盗片,八九十年代西方社会中暴力和犯罪现象严重,世界范围内的恐怖主义活动猖獗,这为强盗片的存在和发展提供了广阔的变现领域。

三、制片厂时代的艺术大师

在好莱坞制片厂时代,电影创作者个人的艺术个性不被重视,制片厂的目的就是生产大量稳定可靠的产品,不过在制片厂时代,确有少数真正有才华的电影导演,比如卓别林(1889—1977)、希区柯克(1899—1980)、奥逊·威尔斯(1915—1985)等,突破制片厂制度的限制。他们一方面争得了在开拍前修改剧本并且在后期剪辑的权利,另一方面,他们为刻板的好莱坞类型影片注入了个人艺术的灵性,在某种程度上摆脱了类型的桎梏,既遵循了普遍的"游戏规则",又变换翻新,别有洞天②。比如20世纪20至40年代,卓别林在好莱坞拍出了他一生中最杰出的作品《淘金记》《城市之光》《摩登时代》《大独裁者》等。卓别林的影片与美国喜剧片前辈塞纳特的风格大异其趣,他把好莱坞电影中那套精美考究的照明和构图效果、复杂的蒙太奇手法和庞杂的穿插称为"好莱坞的廉价噱头"。他在好莱坞制片大世界中孤军奋战,始终保持比较朴素的技巧,成就了天才演员和电影艺术家的称号。

希区柯克早期的代表电影有《三十九级台阶》《失踪的女人》,在他第二个电影生涯时期代表作有《蝴蝶梦》《爱德华大夫》《后窗》《迷魂记》《西部偏北》《精神病患者》(《惊魂记》)等。《三十九级台阶》是他前一时期最重要的影片,该片奠定了希区柯克惊险影片的基本模式:无辜受害者被迫逃亡,遭到警察与歹徒双方的追击,在夹缝中求生存。在此影

① [美]托马斯·沙兹:《旧好莱坞/新好莱坞:仪式、艺术与工业》,周传基、周欢译,中国广播电视出版社,1992年版,第76页。
② 王宜文:《世界电影艺术发展史教程》,北京师范大学出版社,2004年版,第218页。

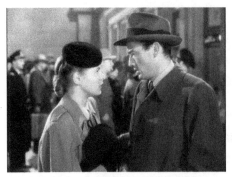

图2-4 《爱德华大夫》中的主角

片中,希区柯克电影基本的叙事特征大致形成:影片情节相对较为普通,却把功夫下在叙述方法上。《蝴蝶梦》是其第二个时期来好莱坞后拍摄的第一部影片并大获成功,本片不乏悬念和传奇色彩,希区柯克巧妙地将悬念因素掺入由人物纠葛构成的心理冲突之中,为他后来多用心理素材构置悬念和故事情节开辟了道路。作为一部心理悬疑片,《爱德华大夫》(图2-4)在电影史上产生了重要影响,希区柯克将西方盛行的精神分析学说引入类型影片,开辟了类型影片的新境界。悬念大师希区柯克的影片不但得到了世界各国电影观众的广泛喜爱,而且对世界各国的电影工作者具有很大的启迪意义。特别是希区柯克之后的年轻一代导演,比如法国的特吕弗、夏布洛尔,英国的安德森以及美国的波格丹诺维奇等都明确表示希区柯克对他们的个人风格产生了重要影响。

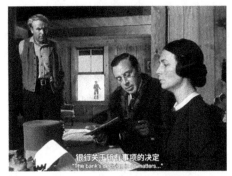

图2-5 《公民凯恩》中的景深镜头

奥逊·威尔斯是好莱坞电影体系中的特例,他试图成为僵化的制片厂制度的革新者,他的才华和成就是美国电影史上最值得骄傲的部分。年轻时他有神童的美誉,却被排挤出好莱坞并很快被人遗忘。他的处女作《公民凯恩》(1941)(图2-5)全无新手的生涩拘谨,而是一鸣惊人,被称为"有史以来最伟大的影片",成为美国和世界电影发展史上重要的里程碑。该片的问世也成为划分现代电影和传统电影的转折点,它不但在电影观念上,而且在电影语言和视听元素的表现技巧上也做出了创造性的贡献。影片中系统运用了深焦距景深镜头、长镜头段落、运动摄影、音响蒙太奇、带天花板的背景处理、高速度剪接等表现手段,成为一部现代电影的典范之作。他的《安培逊大族》(1942)表现一个行将崩溃的贵族世家的故事,继续发挥了他在景深镜头、场面调度等多方面的电影艺术技巧。巴赞曾说:"即便他只拍摄了《公民凯恩》《安培逊大族》,奥逊·威尔斯仍然应在任何一座褒奖电影历史功臣的凯旋门额上占有一个显著的位置。"①威尔斯毕生只拍摄了大约14部影片,在世界电影史上影响却很大。

第二次世界大战期间,好莱坞直接或间接地为战争做出了贡献,比如它通过自己日常的经营,制作出纯娱乐性的影片来提高平民和士兵的士气和精神,使他们的思想离开了阴森可怕的现实,而战争又反过来对好莱坞的健康发展起到了推动作用,保证了电影

① [法]安德烈·巴赞:《奥逊·威尔斯论评》,陈梅译,中国电影出版社,1986年版,第37页。

企业商业利润的继续上升。1946年到20世纪60年代,在欧洲各国以及日本等其他地区的民族电影获得极大发展的时候,好莱坞电影却陷入了空前的低谷。战后好莱坞电影的衰落原因是多方面的,包括政治、经济、社会思潮和艺术观念等各种因素:电视的竞争,非美活动调查与反垄断法,观众群的变化,欧洲新现实主义、新浪潮等电影的影响。

世人瞩目的美国电影艺术与科学学院颁发的学院奖即奥斯卡金像奖(Oscars)于1928年诞生了。至今该奖项已颁发94届。90余年来,奥斯卡奖项几经增删,已从第一届的12项奖(最佳影片奖、最佳导演奖、最佳男主角奖、最佳女主角奖等)增至25项左右(最佳影片奖、最佳导演奖、最佳男主角奖、最佳女主角奖、最佳外语片奖等)。奥斯卡最佳导演奖由美国导演公会的全体会员提名。"被提名的导演所执导的影片至少要于颁奖前一年在洛杉矶地区的商业影院放映一周以上,之后,电影艺术与科学学院导演部门的现任会员再次对被提名的导演进行投票来决定最佳导演奖的获奖人选。"[①]到2020年两次获得奥斯卡最佳导演奖项的导演有弗兰克·鲍沙其、弗兰克·劳埃德、弗兰克·卡普拉、约翰·福特、威廉·惠勒、约瑟夫·L.曼凯维奇、伊利亚·卡赞、乔治·史蒂文斯、比利·怀尔德、弗莱德·齐纳曼、罗伯特·怀斯、米洛斯·福尔曼、史蒂文·斯皮尔伯格、克林特伊斯特·伍德、李安、亚历桑德罗·冈萨雷斯·伊纳里多等16位。奥斯卡奖项吸引了欧美文化圈的众多精英来好莱坞共事合作,寻求发展,推动电影的繁荣。1923年美国迪士尼动画公司成立,1928年创作有声动画片《蒸汽船威利》开启了米老鼠系列的创作,1937年从《白雪公主》(图2-6)起开始创作动画长片。《木偶奇遇记》《小飞侠》《狮子王》《寻梦环游记》等精美的迪士尼动画给爱好者带来了无尽的艺术享受。

图2-6 《白雪公主》剧照

四、新好莱坞电影的诞生及艺术特点

经历了困顿和低谷之后,20世纪60年代末70年代初美国电影出现了一个历史性的转折点:由旧好莱坞走向新好莱坞。美国电影业进入了继三四十年代好莱坞黄金时代以来的第二个辉煌时期。新好莱坞诞生的标志是弗朗西斯·科波拉等一大批电影新人的出现,他们的一系列影片革新了传统好莱坞僵化沉闷的局面。

五六十年代被认为是新、旧好莱坞的过渡阶段,这一时期是美国青年思想极为动荡

① 刘姝昱、峻冰:《弗兰克·鲍沙其与弗兰克·劳埃德:旧好莱坞的天才导演回望》,《电影评介》2019年第14期第55页。

的年代,有石墙运动、黑人解放运动、嬉皮士文化、女权运动、同性恋文化等青春亚文化现象,"垮掉的一代"成为这批年轻人的代名词,相应出现了表现青年疑虑、反抗的所谓"反英雄影片"。著名导演尼古拉斯·雷伊的《无因的反抗》是50年代"青年文化"具有代表性的作品之一。50年代的青年与60年代探索的、激进的、反主流文化的青年不同,是处于迷惘状态的"失落的一代"。从旧到新的变化不仅表现在内容上,也表现在形式上,越来越多的影片采用实景拍摄,向自然真实性靠拢;不再满足于传统的时空结构,力图展现更为广阔的社会背景;不再单纯讲故事,具有了一定的思想深度[①]。由旧好莱坞到新好莱坞,是一个缓慢的渐进过程,新好莱坞电影具体从何开始并不十分确定,但人们一般以阿瑟·佩恩的《邦妮和克莱德》(《雌雄大盗》1967)为新与旧的分界线,因为这部影片比较完整地体现了新好莱坞电影的特点与价值观,并对其后的美国电影产生了深远的影响。公路片《逍遥骑士》(1969)、《午夜牛郎》(1969)等电影表现毒品、摇滚、同性恋、色情幽默、公路旅行、反英雄等非主流内容,带有青年亚文化特征,把角色的复杂性、含混叙事、开放结尾带入影片,具有明显的后现代属性。

托马斯·沙兹细致地对比了旧好莱坞经典电影和新好莱坞现代主义电影的不同特征:人物是否首尾一贯、动机明确;情节是否为线性的因果逻辑;冲突是否一目了然;结构封闭与否、开放与否;观众是消费者还是参与制作者;等等。大约12个区别。他指出:"所有的影片在某种程度上都既是经典的,又是现代主义的,因此介于这两级之间的某处。但是有一些文本是走向这一极端或那一极端。"[②]沙兹所说的特征差异非常广泛,有的影片经典性特征多一些,有的"现代性"及先锋特征多一些,如果深入考察,某些影片的后现代特征也已露出头角,其主要表现为崇高性的消解、表述结构的零散化、故事结局的不确定性与多样性、表述方式的游戏化与戏拟化、对欲望的宽容与合法化等诸多方面[③]。梦工厂的动画片《怪物史莱克》就是其中的一部,它较多地呈现主角反传统的后现代特征。

新好莱坞是建立在旧好莱坞类型影片解体的基础之上的。类型影片的一个重要特点在于它依存于特定时期的主流文化,反映社会普遍的价值观念。三四十年代的美国虽然也经历过经济危机,但整个社会充满活力,蒸蒸日上,社会秩序稳定,在此基础上类型影片获得了前所未有的发展,因为它拥有一个稳定的文化群体意识作为支撑。而六七十年代的美国社会在政治、种族、军事以及社会形态、生活方式等方面都充满了紧张激烈的冲突,既有的社会秩序不断受到冲击。60年代,对于美国社会来说,是一个文化转型的阶段,社会进入了消费时代。总之,传统好莱坞类型影片所赖以生存的前提条件已经被动摇,甚至不复存在了,因而,新好莱坞在电影观念和电影语言上的变革也是在所难免了。

① 王宜文:《世界电影艺术发展史教程》,北京师范大学出版社,2004年版,第234页。
② [美]托马斯·沙兹:《旧好莱坞/新好莱坞:仪式、艺术与工业》,周传基、周欢译,中国广播电视出版社,1992年版,第239—240页。
③ 王志敏:《现代电影美学体系》,北京大学出版社,2006年版,第203页。

新好莱坞的一个重大变化是对影片内容真实性的追求。旧好莱坞搭景拍摄的时代已经过去,新好莱坞导演们用实景拍摄和捕捉不完美的现实来增加真实性和可信性。除空间环境外,新好莱坞在塑造人物时所体现出的价值观念与传统好莱坞相比有了较大变化,出现了一系列反文化的主人公形象。但这与传统类型片中"文化"与"反文化"的二元对立完全不同,传统影片所谓的"反文化"实质上仍然是依附于主流文化的,是作为一种叙事策略或形成矛盾冲突的结构手段。而新好莱坞中的反文化主人公、反派人格已经站在了主流文化的对立面,他们与传统之间的矛盾不可调和,而且这种非主流文化悄然登台之后逐渐成为新的主流。他们大多是反抗环境、越出正轨的较差的人或是犯罪分子,他们的对立面是护法、守法的所谓正面英雄。虽然新好莱坞影片的结局大多近似于传统影片,"坏人"的结局必然遭到惩罚,但是,其实质并不同于传统影片的回归秩序。主角成为被同情的对象,其结局具有真正的悲剧性效果,令观众深思。主人公的对立面,如国家法律、社会道德、正面英雄等反而成为被谴责的

图 2-7 《邦妮和克莱德》剧照

对象。《邦妮和克莱德》(图 2-7)取材于 30 年代一个银行抢劫案的故事,题材属于传统的强盗片,但本片无论在形式还是内容上都打破了强盗片的既定模式。美国学者爱德华·默里认为,《邦妮和克莱德》关心的是在一个丧失了值得追求的目标和价值的社会里对人生意义的不断探索。从存在主义的角度讲,暴力成了应付空虚感的一种手段——对于克莱德,开枪意味着显示自己的男性气概,对于邦妮则是表达她的敌对情绪。两个人的对立面仍是社会秩序及其代表人物——警察、法律和银行等,但不同之处在于邦妮和克莱德成了被同情的对象,成为逗人喜爱的造反英雄。他们的打家劫舍生涯被巧妙地合理化为"绿林侠义"反抗不合理秩序的壮举。他们被击毙时,没有像强盗片通常所产生的愉悦解脱感,而有一种真正意义上的悲剧效果。阿瑟·佩恩曾明确指出:"我并不在谈论真实的邦妮或克莱德,我是在谈论青年人的反叛精神。"因而,影片恰逢其时,成为 60 年代的反体制、反社会的青年的精神象征。影片的风格明显带有喜闹剧的色彩,这同传统强盗片是一脉相承的,但又对传统强盗片的喜剧风格进行了创造性的运用,把诙谐和严肃融合在一起,脱离了一般喜闹剧的浅薄和低俗。阿瑟·佩恩将幽默、戏剧、社会评论、怜悯和空前的银幕暴力融合的做法,矫正和重新定位了美国神话般的过去,配合影片精彩的物化场景设计和准确到位的表演,使影片赢得了包括最佳影片、最佳导演、最佳原作编剧和最佳男女主角在内的 11 项奥斯卡奖提名。

新好莱坞在电影语言的运用上,打破了传统的时空连续性和多年一贯制的平铺直叙的情节因果线式连接,借鉴欧洲电影的艺术手法,新好莱坞的导演自由地处理时间和空间,在摄影机运动、声音以及剪辑技巧方面都有了新的变化。影片中常出现人为加工的

痕迹和一定的间离效果,导演们不但没有掩盖电影技巧,反而尽可能地用技巧去强化气氛。慢镜头、定格、跳接、黑白画面和彩色画面的相互交织,是新好莱坞电影中常见的手法。如《毕业生》(1967)有一个段落,镜头在游泳池和本与罗宾逊夫人幽会的房间两个场景来回穿插:本爬出游泳池,穿上衬衣走进室内;镜头切换,走进室内的本躺在床上,罗宾逊夫人为他解开衬衣;本起身关门,门外餐厅里父母边吃边望着本……本跳入泳池,翻身跃上橡皮床,镜头切换至本与罗宾逊夫人在一起;这时传来威严的说话声,父亲在逆光中严肃地盯着本……这段剪辑灵活自如,打破了传统好莱坞镜头的刻板公式,同时又极富表现力和深刻寓意,从中可以看到受欧洲电影,特别是法国"新浪潮"电影灵活多变的剪辑技巧的明显影响。

尽管新好莱坞电影处处标新立异,但是美国电影并没有出现真正如同欧洲各国,特别是法国"新浪潮"那样,完全打破传统的"作者电影"创作运动。经典好莱坞遗留下来的老一代导演大多来自戏剧和百老汇舞台,当好莱坞绝望地寻找方向的时候,新一代导演即70年代的"作者导演"适时地出现了。他们受过五六十年代的电视训练和专业学习,是新兴的创造性人才,并融入正在激烈变化的系统中。导演的年轻化保障了与新兴视听型观众的亲近感,因为他们与这一代观众一样也是看着电视长大的。对于好莱坞制片厂来说,雇用这些第一次执导的导演相对于早已名声在外的导演也要便宜得多。由于在学校和实习中的受训,他们更懂得电影制作和电影市场。他们的专业学术技能对那些没有多少电影业知识的新兴管理层也颇具吸引力。"新好莱坞"涌现了许多杰出的导演,他们在第二次世界大战后登上影坛,60年代后推出自己的代表作品。

五、新好莱坞电影的主要导演

阿瑟·佩恩(1922—2010),是一位划时代的电影人物,其代表作有《奇迹创造者》(1962)、《邦尼和克莱德》(1967)、《爱丽丝餐厅》(1969)等等。除他而外,新好莱坞还有一些耳熟能详的大家名作:

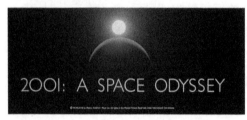

图2-8 《2001:太空漫游》海报
该片票房大获成功。

1. 库布里克(1928—1999),代表作有《奇爱博士》(1964)、《2001:太空漫游》(1968)(图2-8)、《发条橙子》(1971)、《巴里·林登》(1975)、《闪灵》(1980)、《全金属外壳》(1987)等。

2. 克林特·伊斯特伍德(1930—),主演《荒野大镖客》(1964)、《黄昏双镖客》(1965)、《黄金三镖客》(1966),导演《不可饶恕》(1992)、《完美的世界》(1993)、《廊桥遗梦》(1995)、《神秘河》(2003)、《百万美元宝贝》(2004)、《硫磺岛来信》(2006)、《老爷车》

(2008)、《美国狙击手》(2014)、《萨利机长》(2016)等。

3. 米洛斯·福尔曼(1932—2018),代表作有《消防员舞会》(1967)、《飞越疯人院》(1975)(图2-9)、《莫扎特传》(1984)、《性书大亨》(1996)、《戈雅之灵》(2006)等。

图2-9 《飞越疯人院》剧照

4. 特德·科特切夫(加,1931—),代表作有《第一滴血》(1982)、《借来的情感》(1997)等。

5. 伍迪·艾伦(1935—),代表作有《安妮·霍尔》(1977)、《变色龙》(1983)、《开罗的紫玫瑰》(1985)、《汉娜姐妹》(1986)、《纽约故事》(《大都会传奇》,1989)、《午夜巴塞罗那》(2008)、《午夜巴黎》(2011)、《爱在罗马》(2012)等。

6. 弗朗西斯·福特·科波拉(1936—),代表作有《教父》(1972)、《教父2》(1974)、《窃听大阴谋》(《对话》)(1974),《现代启示录》(1979)、《教父3》(1990)、《棉花俱乐部》(1984)、《造雨人》(1997)等。

7. 布莱恩·德·帕尔玛(1940—),代表作有《帅气逃兵》(1968)、《铁面无私》(1987)、《剃刀边缘》(1980)、《碟中谍》(1996)、《黑色大丽花》(2006)、《节选修订》(2007)等。

8. 马丁·斯科塞斯(1942—),代表作有《穷街陋巷》(1973)、《出租车司机》(1976)、《最后的华尔兹》(1978)、《愤怒的公牛》(1980)、《基督最后的诱惑》(1988)、《好家伙》(1990)、《纯真年代》(1993)、《赌城风云》(1995)、《纽约黑帮》(2002)、《无间行者》(2006)、《禁闭岛》(2010)、《华尔街之狼》(2013)等。

9. 乔治·卢卡斯(1944—),代表作有《美国风情画》(1973)、《星球大战》(1977)(图2-10)、《星球大战前传1:魅影危机》(1999)、《星球大战2:帝国反击战》(1980)、《星球大战3:绝地归来》(1983),还有《夺宝奇兵》(1981—2022)系列等。

10. 乔纳森·戴米(1944—2017),代表作有《沉默的羔羊》(1991)、《费城故事》(1993)、《建筑大师》(2014)、《导火线一枪》(2017)等。

图2-10 《星球大战》剧照

11. 大卫·林奇(1946—),代表作有《沙丘》(1984)、《双峰》(1990)、《史崔特先生的故事》(1999)、《穆赫兰道》(2001)、《内陆帝国》(2006)等。

12. 奥利弗·斯通(1946—),代表作有《野战排》(1986)、《华尔街》(1987)、《生于七月四日》(1989)、《天与地》(1993)、《刺杀肯尼迪》(1991)、《天生杀人狂》(1994)等。

13. 史蒂文·斯皮尔伯格(1946—),代表作有《大白鲨》(1975)、《第三类接触》

(1977)、《E.T. 外星人》(1982)、《紫色》(1985)、《辛德勒名单》(1993)、《侏罗纪公园》(1993)、《拯救大兵瑞恩》(1998)、《人工智能》(2001)、《猫鼠游戏》(2002)、《幸福终点站》(2004)、《夺宝奇兵》(印第安纳·琼斯)系列（1981—2008）、《头号玩家》(2018)等。

14. 罗伯特·泽米吉斯(1952—)，代表作有《一亲芳泽》(1978)、《尔虞我诈》(1980)、《回到未来》(1985)、《谁陷害了兔子罗杰》(1988)、《阿甘正传》(1994)、《荒岛余生》(2000)等。

15. 詹姆斯·卡梅隆(加，1954—)，代表作有《终结者》(1984)、《异形2》(1986)、《终结者2：审判日》(1991)、《真实的谎言》(1994)、《泰坦尼克号》(1997)、《阿凡达》(2009)等。

16. 乔尔·科恩(1954—)，代表作有《冰血暴》(1996)、《老无所依》(2007)、《严肃的男人》(2009)、《巴斯特·斯克鲁格斯的歌谣》(2018)等。

图2-11 《肖申克的救赎》的主要角色

17. 蒂姆·波顿(1958—)，代表作有《蝙蝠侠》(1989)、《剪刀手爱德华》(1990)、《蝙蝠侠归来》(1992)、《断头谷》(1999)、《大鱼》(2003)、《查理和巧克力工厂》(2005)、《理发师陶德》(2007)、《科学怪狗》(2012)、《小飞象》(2019)等。

18. 弗兰克·德拉邦特(1959—)，代表作有《肖申克的救赎》(1994)（图2-11）、《绿色奇迹》(1999)、《电影人生》(2001)、《迷雾》(2007)等。

19. 大卫·芬奇(1962—)，代表作有《七宗罪》(1995)、《搏击俱乐部》(1999)、《返老还童》(2008)、《社交网络》(2010)、《龙纹身的女孩》(2011)、《消失的爱人》(2014)等。

20. 昆汀·塔伦蒂诺(1963—)，代表作有《落水狗》(1992)、《低俗小说》(1994)、《杀死比尔》(2003)、《杀死比尔2》(2004)、《无耻混蛋》(2009)、《被解救的姜戈》(2012)、《八恶人》(2015)等。

图2-12 《蝙蝠侠·侠影之谜》剧照

21. 克里斯托弗·诺兰(1970—)，代表作有《追随》(1998)、《记忆碎片》(2000)、《蝙蝠侠：侠影之谜》(2005)（图2-12）、《致命魔术》(2006)、《蝙蝠侠：黑暗骑士》(2008)、《盗梦空间》(2010)、《蝙蝠侠：黑暗骑士崛起》(2012)、《星际穿越》(2014)、《敦刻尔克》(2017)、《奥本海默》(2023)等。

科波拉是新好莱坞电影导演的核心人物，他的创作在艺术上、商业上都取得了令人瞩目的成就。70年代，科波拉的影片风格在个人化和商业化之间徘徊。科波拉的传记记者曾将他称为"上帝都想将其摧毁的人"。这个挑战上帝的人具有三个方面的含义。第一，科波拉具有艺术家的个性，他不仅具备明显的热情、浪漫的艺术气质，同时又具备"教父"的精神，即对权力的强烈欲望和对受尊敬的渴望。第二，科波拉具有独特的创作理

念,具备丰富的理论知识和实践经验。他明显受到欧洲艺术电影,尤其是法国电影"作者论"的影响,将好莱坞主流制片体系视为电影艺术创作的大敌,这使他一直与好莱坞格格不入。第三,科波拉曾经拥有炙手可热的权力,作为一个浪漫的企业家,科波拉又是一个自我放逐的、扎眼刺耳的独立电影作者。在作者论商业主义的范畴内,科波拉一直是一个最具空想性质的人物,他自我毁灭的奇观居然变成了一种回归自我表达的方式。他的《教父》成为黑帮片的经典。

斯科塞斯的电影主要受到传统电影和欧洲电影的影响。他的代表作《出租汽车司机》是一部典型的"黑色影片"——"主要指好莱坞在 40 年代和 50 年代初期拍摄的以城市中的昏暗街巷为背景、反映犯罪和堕落的影片"①。这类电影中黑夜场景特别多,题材常常以犯罪活动为主,主角在道德上具有双重人格,在风格上具有表现主义风格。《出租汽车司机》把"黑色电影"推向了新的高度。影片在斯科塞斯的惊险风格中糅合了西部片和恐怖片的形式,用新现实主义的心理手法,描写了一个深陷在都市的可怕环境中孤立无援的人。影片中的主人公特拉维斯内心孤僻,为摆脱寂寞喜欢整夜开车,所见的都是令人作呕的纽约底层生活。爱情的挫败将他逼上用暴力走向污秽的道路,以此来展示他的存在价值。《出租汽车司机》的突出成就在于反映了现代人与生存环境的对峙和抗争。

斯皮尔伯格是新好莱坞电影导演中最具票房号召力的人物,他的创作特点是用高科技、高技术来武装商业电影,使该种电影在七八十年代有了新的发展,成为当代美国电影中的主流电影。1975年,他拍摄的《大白鲨》获得了巨大成功。《第三类接触》是斯皮尔伯格继《大白鲨》之后又一部轰动全球的科幻片,影片以现代科学和太空幻想为题材,描写了地球人与外星人的感情交流。《E. T. 外星

图 2-13 《E. T. 外星人》海报

人》(图 2-13)根据儿童们的心理,设计出了神奇的故事和许多奇特、新颖的特技,并精心制作出样子丑陋但可爱的小怪物吸引了大批观影的小观众和成年观众,这部影片在科幻崛起的年代开创了儿童科幻片的新时代。斯皮尔伯格同其他"学院派"电影导演一样,也希望通过影片传达关于人类命运的、历史的、深层的哲理思考。1993 年他拍摄了揭露德国纳粹屠杀犹太人恐怖罪行的影片《辛德勒的名单》。影片公映后被影评界誉为"一位充满人道主义精神的导演拍摄的一部洋溢着人道主义气息的电影"。影片获得巨大的成功,斯皮尔伯格如愿以偿地在 1994 年再次获得奥斯卡最佳导演奖等奖项。

新好莱坞的许多电影采取非线性叙事的方式,比如诺兰的《记忆碎片》《盗梦空间》等,影片深入探索当代人复杂的心理世界,展现当代人精神分裂性特征。《记忆碎片》采

① 许南明、富澜、崔君衍编:《电影艺术词典》(修订版),中国电影出版社,2005 年版,第 94 页。

用并置结构,把现在内容与过去记忆分别采用彩色与黑白原色、倒叙和顺序的方式穿插加以表现,形成45、1、44、2、43、3、42、4……23的样式,可谓匠心独具。《盗梦空间》采用套层结构,主人公科布迫切想回家见自己的孩子,他答应了斋藤的请求——在全球垄断巨头的儿子费舍尔头脑中植入遣散公司的意念,从而消灭自己的竞争对手。影片在现实与梦幻之间穿梭,亦真亦幻。"梦中梦"的结构可谓烧脑情节的集中体现。《敦刻尔克》以第二次世界大战为题材,敦刻尔克大撤退时40万英法盟军被德军围困于海滩之上。影片摒弃英雄主义视野,从普通参与者视角分三大不同的场景展开,在陆地上呈现士兵汤米、亚历克斯等人逃避轰炸的经历;在大海上表现民用船主道森和儿子等人努力搭救士兵的故事;在天空中展现皇家空军战斗机飞行员法瑞尔等人驾驶喷火战机试图击落德国战机的故事。三条线索把地面一周、海面一天、空中一小时三个差异巨大的时空交叉起来,进行多时空穿插叙事。

美国新好莱坞电影的变革,表现为渐变和慢性演变,而不是脱胎换骨的突变剧变。新好莱坞的影片仍然是在旧类型片的基础上渐变、生长。旧的类型经革新后重新出现。新好莱坞的导演们也丝毫不掩饰他们同旧好莱坞的联系,他们同传统有着密不可分的联系。他们对好莱坞的传统有一种矛盾的心态:既想继承,又想拒绝和创新。这种矛盾的态度和他们身上新旧并存的特点,决定了他们在改革传统电影时采取了折中的方式。美国电影具有以下核心元素:① 叙事技巧不断探索,从不枝不蔓的简单叙事到非线性复杂叙事的不断拓展。② 画面精致宏大,视觉景观富有冲击力。③ 题材丰富复杂,从现实到科幻,从监狱到地狱,从地狱到太空,从生理到心理,无奇不有。④ 反映美国人的当代生活和幻想,比如越战题材利用高科技,或者说无论是硬科幻还是软科幻,科幻气息均比较浓郁,科技含量比较高。⑤ 在大公司技术保障的基础上,重视娱乐性和艺术性。在艺术性方面兼顾导演的创作个性,体现"作者电影"的特征。大卫·波德维尔指出:"1999年,当美国电影昂然跨入它的百年历史盛典之时,它仍旧继续把持着在全世界无论是经济上还是文化上都最具强势力量的电影工业。"[①]美国系列电影有不少,比如《美国派》《异形》《终结者》《蝙蝠侠》《洛基础》《挑战者》《星球大战》《冰血暴》。福克斯公司发行的《冰河世纪》系列,它们和类型片一样侧重电影市场和相对稳定的电影观众,是商业和艺术结合的成功探索。

附:

美国电影协会2007年公布了一份美国"电影史100部最伟大的影片"名单。前十名如下:奥逊·威尔斯的《公民凯恩》,弗朗西斯·科波拉的《教父》,迈克尔·柯蒂斯导演、英格丽·褒曼和亨弗雷·鲍嘉主演的《卡萨布兰卡》(《北非谍影》)(图2-14),马丁·斯

① [美]波德维尔、汤姆逊:《世界电影史》,陈旭光、何一薇译,北京大学出版社,2004年版,第599页。

科塞斯的《愤怒的公牛》,维克多·弗莱明执导、克拉克·盖博和费雯丽主演的《乱世佳人》(又译《飘》),斯坦利·多南、金·凯利导演的《雨中曲》,大卫·里恩导演、彼得·奥图尔主演的《阿拉伯的劳伦斯》,斯皮尔伯格的《辛德勒的名单》,希区柯克导演、詹姆斯·斯图尔特主演的《迷魂记》,维克多·弗莱明导演、裘蒂·伽伦主演的《绿野仙踪》。17年过去了,好莱坞又推出了许多优秀的影片。

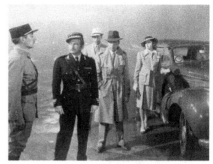

图2-14 《卡萨布兰卡》剧照

一、推荐影片

《北方的纳努克》(1922)、《摩登时代》(1936)、《青年林肯》(1939)、《卡萨布兰卡》(1942)、《西部偏北》(1959)、《邦尼和克莱德》(1967)、《2001:太空漫游》(1968)、《逍遥骑士》(1969)、《发条橙子》(1971)、《美国往事》(1984)、《与狼共舞》(1990)、《智能背版》(1997)、《黑客帝国》(1999)、《浓情巧克力》(2000)、《哈利·波特与魔法石》(2001)、《芝加哥》(2002)、《魔戒三部曲》(2003)、《蝙蝠侠·侠影之谜》(2005)、《当幸福来敲门》(2006)、《黑暗骑士》(2008)、《银翼杀手2049》(2017)。

二、推荐阅读

1. [美]托马斯·沙兹:《旧好莱坞/新好莱坞:仪式、艺术与工业》,周传基、周欢译,中国广播电视出版社,1992年版。

2. 王宜文:《世界电影艺术发展史教程》,北京师范大学出版社,2004年版。

3. 蔡卫、游飞:《美国电影研究》,中国广播电视出版社,2004年版。

4. [德]霍克海姆、阿多诺:《启蒙辩证法:哲学片断》,渠敬东、曹卫东译,上海人民出版社,2003年版。

三、思考题

1. 举例分析旧好莱坞和新好莱坞电影的区别。

2. 分析《公民凯恩》的影片结构。

3. 举例分析好莱坞电影界的明星现象。

第三讲 法国"左岸派"对"艺术电影"的贡献

法国被称为电影的故乡,然而第一次世界大战后,美国好莱坞却一直占据大部分的世界电影市场。第二次世界大战结束以后,法国文艺界异常活跃,"新浪潮"电影是其中一支强大的生力军,主要活动时间在 1958—1962 年。作为一股美学思潮它一直持续到 20 世纪 80 年代。确切地说,它由两部分组成:一批是"电影手册派",包括安德烈·巴赞(1918—1958)、弗郎索瓦·特吕弗(1932—1984)、让-吕克·戈达尔(1930—2022)等人;另一批是塞纳河边的"左岸派",包括阿兰·雷乃(1922—)、罗布-格里耶(1922—2008)、玛格丽特·杜拉(1914—1996)、克里斯·马盖、亨利·柯尔比等人。我国评论界所说的"新浪潮"通常指巴赞和"三位主将":特吕弗、戈达尔、雷乃,这无形之中轻视了"左岸派"其他电影人对艺术电影的贡献。"左岸派"产生的社会时代背景与"电影手册派"的大致相似,两者有其血脉相连之处,但是由于艺术旨趣不同,必然显示出自身的一些特点,下面从世界观、作者、文本、观众等彼此关联又相对独立的四个方面分析它的主要贡献。

一、世界观——意义的不确定性

巴赞是"新浪潮"的精神领袖,认为能再现世界原貌的电影源于人类"用逼真的摹拟物替代外部世界的心理愿望",源于一种企求永生的"木乃伊情结",是"从一个神话中诞生的——这个神话就是完整电影的神话"①。在电影中,"事物的影像与影像的持续性按照原样被木乃伊化地保存下来"。正和当时的普遍看法一样,巴赞相信真实的本质在于模棱两可的多义性,认为"世界在应该受到谴责之前只是一般存在"、画面的"存在先于含义"②,带有存在主义和现象学的特征。出于这个原因,他反对经典蒙太奇理论和德国表现主义电影关注自身臆造的体系。理性蒙太奇的实质在于通过两个或数个画面组合、撞击,产生出来思想,"这种组合已经依据于我们的观点,依据于我们对现象的态度"③。比如爱森斯坦的《十月》,通过各种纪录性材料和隐喻形象以及彼此之间的联系表示两种主要的敌对力量和思想。库里肖夫著名的实验——他把影星莫兹尤辛毫无表情的脸部特写镜头分别与一个汤碗、一口棺材和一个小孩的镜头连接在一起,莫兹尤辛的表情就分别显示出了饥饿、悲痛、慈爱的情感,这也说明了蒙太奇的引导作用。巴赞认为,蒙太奇

① [法]巴赞:《电影是什么》,崔君衍译,中国电影出版社,1987年版,第22页。
② 崔君衍:《巴赞〈真实美学〉译后附记》,《世界电影》1984年第1期第61页。
③ 转引自姚晓濛:《电影美学》,东方出版社,1997年版,第14页。

由于过分严格地组织了观众的知觉,将浅俗的视觉信息强加给观众,把不可避免的结论强加在实际生活之上,因而在银幕画面中清除了多义性,损害了逼真性和复杂性。他反对唯美主义,提出了新现实主义理论,认为长镜头和景深镜头保存了生活的多义性,把真实时空的完整性连续性重新引入画面结构之中,能平实地展示丰富的细节。

在巴赞去世以后,特吕弗努力实践新现实主义理论,拍摄了一些具有震撼效果的影片,比如《四百下》(又名《胡作非为》《四百击》),该片获得1959年戛纳电影节最佳导演奖,影片结尾主人公安托万·杜瓦内尔跑过农舍、越过田野、经过灌木丛、来到大海边,最后定格的长镜头可以看出巴赞理论的影响。但是,巴赞的世界观并没有在电影中得到体现。特吕弗说:"从前,我在搞电影评论的时候,经常思考这样一个问题,即一部影片想要获得成功,就必须同时表达某种世界观和电影观,比如《游戏规则》《公民凯恩》。"他"在当上导演之后,他不再按照自己当影评家时的使用的标准来评价影片了"。特吕弗对巴赞抱有知遇之恩,但是,"巴赞的电影批评观念在'新浪潮'电影中没有得到延续"①,确切地说,主要是世界观的理论在"电影手册派"的影片中没有得到体现。

罗布-格里耶对世界多义性的看法和巴赞相似,他明确指出了两种世界观的区别,"一种世界观认为世界是已经完成的、不变的,……另一种世界观认为世界是要进行再创造的,也就是说地球上每一个人的作用是要不断地改变世界",并且对传统意义论进行非难,认为事物没有先在的本质和终极意义,意义是创造的。"在艺术来看,先知先觉的东西是不存在的。"②罗布-格里耶反对爱森斯坦理性蒙太奇理论的先验色彩,同时也认识到它对于再现世界多义性的积极作用,因为在电影中可以有多种反映现实的方式。他认为电影"显然无法摒弃蒙太奇,因为人们不可能连续地、不停地拍摄一部影片"③。罗布-格里耶似乎在爱森斯坦的冲击论和巴赞的场景连续论之间寻求一种平衡。在这个意义上,1984年来华访问时他说自己是"新浪潮的一切做法的激烈反对派""爱森斯坦的忠实门徒"。20世纪是不稳定的、浮动的,要辩证地去表达,要"把现实的漂浮性、不可捉摸性表现出来",把人类心理领域的新认识、新形状表达出来,电影就必须吸收蒙太奇的表达方法。

罗布-格里耶编剧、雷乃导演的《去年在马里安巴》是"迄今以来最难以理解的一部影片"。开始时世界是不存在的,似乎是摄影机和声音在逐渐创造出一个世界来(图3-1)。随着影片的展开世界愈来愈完整,人物就存在于作者创造的银幕上。在富有神秘感的巴洛克式花园别墅里聚集着一群客人。

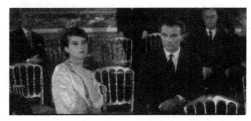

图3-1 《去年在马里安巴》剧照

该片的情境似真似幻,男女主角也许在去年见过。

① [法]夏尔·戴松:《电影观,世界观》,单万里译,《当代电影》1999年第6期第90页。
② 崔道怡:《"冰山理论":对话与潜对话》(下),工人出版社,1987年版,第555页。
③ [法]罗布-格里耶:《我的电影观念和我的创作》,卜卜译,《世界电影》1984年第6期第200页。

A是一位美丽的女郎,常和男子M在一起。一天,一位陌生男子X前来找A,说他俩去年在马里安巴曾相识、相爱,相约今年在此重逢。起初,A觉得好笑,拒绝承认,后来在X的不断"启发"下,真假难分,渐渐怀疑自己的记忆,以至于在他"劝说"下离开M,跟随X私奔。M是什么身份?X是疯子还是诱奸者?A和X是否真的有约,还是计出无奈?片中对往事的回忆是出自A的悲剧性幻觉还是X的头脑?这一切观众无从知晓。《不朽的女人》(1963)人物为L、M、N(人名异化为字母),故事扑朔迷离,前后充满矛盾和自我否定的成分。在罗布-格里耶看来,电影不提供对客观世界的准确认识,也不该对它加以阐释。艺术世界就是艺术作品中的世界,"银幕不是眺望世界的窗口,银幕就是世界"。世界创造在银幕上。观看这部影片是一次非常令人激动的视觉经验。电影以自己的方式构成了基本幻想——虚构的历史。艺术电影的主要标志是它的模糊性、多义性、不确定性。"左岸派"电影人从理论到实践表现了这一现代世界观。新型世界观的确立为个性经验的表达打开了方便之门。

二、纯粹的作者电影——张扬导演的艺术个性

法国是电影的故乡,但是两次世界大战期间法国的电影业远远落后于美国。梦幻工厂好莱坞式的影片制作,分工越来越细,具有统一指挥和调度权的老板独断专行。著名的"塞纳特的浴盆"——制片人一面洗澡,一面监督工作人员,是他们专权的绝妙象征。比如《乱世佳人》(1939),与其说是电影界的老手维克多·弗莱明所导演的,不如说是制片人塞尔兹尼克所导演的。他抢先购得版权,让10余人参与改编电影剧本,邀请明星克拉克·盖博演男主角,通过"寻访"活动选中费文丽扮演郝思嘉,"炒"了不听话的导演乔治·顾柯。陈凯歌在2002年18期《大众电影》中强调:好莱坞是工厂,它的最终归结是商业的结算。导演的艺术个性被扼杀殆尽。经济上的霸权带来了文化上的霸权,好莱坞注重因果逻辑的叙事模式和制片人专权的体制具有国际影响力。

早在1948年亚历山大·阿斯特吕克就提出"摄影机—自来水笔"的口号,认为电影已经变成了一种类似于绘画或小说的表达方式,电影导演不再仅仅是现存本文的臣仆,而是具有自身权利的创造性艺术家。后来特吕弗在《法国电影的某种倾向》(1954)一文中抨击当时法国的"优质电影":情节可以预见、画面雕琢、主张良好情感的表达、语言规范、风格俗套、耗资巨大、演员采用明星。针对法国在好莱坞式影响下出现的平庸虚假的商业电影,特吕弗提出"作者电影"观点,主张"电影是个人的艺术,导演是一部影片的作者,要完全把握自己的构思来创作具有个人风格的影片,在主题方面表现作者对世界、人性、社会等诸方面的见解和感受"[①]。新电影和"优质电影"不可能和平共处,于是表现"作者电影"风格成为"新浪潮"电影内容和题材的主要特征,《四百下》是特吕弗实践"作者电

① 李大林:《法国"新浪潮"的主将特吕弗》,《教育艺术》1998年第2期第34-35页。

影"理论的杰作(图3-2)。影片具有明显的纪实风格,主人公安托万在家里得不到大人的关怀,在学校里受到刻板教规的束缚,于是就以不顾一切的胡来作为对社会的反抗,表达了特吕弗对自己少年和青年时期的感受。该片和他以后20年里拍摄的《朱尔和吉姆》(1962)(图3-3)、《二十岁之恋》(1962)、《偷吻》(1968)、《夫妻之间》(1970)、《飞逝的爱情》(1979)表现了他对从少年到中年所经历的生活、工作、恋爱、婚姻,直至摆脱家庭的束缚等坎坷经历和人生问题的看法,带有作者自传色彩。

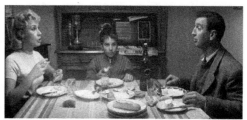
图3-2 《四百下》剧照
安托万的后爸不喜欢他。

图3-3 《朱尔与吉姆》剧照
朱尔、吉姆都爱上了凯瑟琳。影片有导演半自传色彩。

"作者电影"的内容可以是(半)自传性内容,"像是一篇私人日记的告白",也可以是浸透着作者个性风格的类似物。巴赞在《作者论》(1957)中指出,"作者论"是"选择个人化的元素作为相关的尺度,然后将其持续永恒地贯彻到一个又一个的作品中",导演要像其他艺术作品的作者一样具有个性,并将电影提升到与其他艺术作品一样严肃和持久的高度。从某种角度来讲,"左岸派"电影更能体现"作者电影"的特色,他们大多来自文学界,深受文学的影响,比如罗布-格里耶和杜拉是"新小说"的重要成员。"左岸派"电影人开始制片时同舟共济,以合作的方式实现艺术追求。罗布-格里耶谈到和雷乃的默契合作时说:"我们就一切问题取得了一致的意见。"他虽然没参与拍摄,但是认为雷乃保留了他对分镜头、取景、摄影机移动的设想。[1] 杜拉和雷乃合作时具有相似的艺术倾向,由她编剧、雷乃导演的《广岛之恋》(1959)中对白、内心独白和回忆的场景构成了影片的重要组成部分。在他们的作品中有一套符号体系通过阅读可以清晰地辨认,"题材围绕着两个纲,一是错综复杂地表现时间,一是对人的精神作用加以探索。这两大题材互相交错,成为所有这类影片的脉络"[2]。后来他们自行编导,拍摄低成本的影片,逐渐走向更为纯粹的"作者电影"。雷乃的《莫瑞尔》(1963)、《战争结束了》(1966)、《我爱,我爱》(1968)等一系列作品固执地探讨时间和记忆的主题。罗布-格里耶编导的《不朽的女人》(1962)、《横跨欧洲的特快列车》(1966)、《说谎的人》(1968)、《伊甸园及其后》(1970)等作品,故事扑朔迷离,人物时隐时现,带有一种神秘的色彩,进一步展现意义的不确定性主张。杜拉编导的《印度之歌》(1975)、《卡车》(1977)等作品,突破了"电影是动态的视觉形象艺术"的

[1] [法]罗布-格里耶:《〈嫉妒〉〈去年在马里安巴〉》,李清安、沈志明译,译林出版社,1999年版,第128页。
[2] [法]克莱尔·克卢佐:《"新浪潮"以来的法国电影》,《电影艺术译丛》1980年第2期第128—129页。

传统观念,已经跨进了实验电影的领域,在电影和文学的交叉地带还诞生了一种私生体裁——"电影—小说"(文学化的电影或电影化的文学)。比如《印度之歌》体现杜拉以爱情、战争、殖民罪恶为背景的一贯做法,片中有两条平行的线索:一条关于驻印度大使的夫人;一条关于印度女乞丐,画面上从未出现过。一个死于精神空虚,一个死于物质贫困。其中,就声画关系而言,画面起到营造气氛和情绪的作用,为了表达复杂的思想感情让声音占据叙事的主导地位,创造了独立完整的艺术世界。杜拉重视音画的冲击力,由此在电影史上出现了独特的现象:就是两部影片共同使用一条声带,一部就是《印度之歌》,另一部是杜拉的《她的威尼斯名字在荒凉的加尔各答》(1976)。"作者兼艺术家"作为一部影片的组织源,使一系列"作者作品"具有了统一性,一个懂行的观众能够识别的目标。艺术来自个人,他拥有某些事情必须表达,而且要找到最得力的方法。"罗布-格里耶式的""杜拉式的"成了他们各自风格的约定称呼。

三、探索心理领域——错综复杂的时空表达

早在19世纪后期美国实用主义哲学家威廉·詹姆斯指出人的意识活动具有两大特点:一是"流动性",即没有空白,始终在流动。二是超时间性,不受时间的束缚,感觉中的"现在"和"过去"保持着密切联系。小说理论家福斯特敏锐地发觉:日常生活"实际上是由两部分组成的——时间上的生活和按价值观念衡量的生活"①。时间也存在着两种衡量标准:一种是用时钟来计量的牛顿式的客观时间,罗布-格里耶称之为"笛卡儿式"的时间;一种是以价值衡量的柏格森式的主观相对时间。同一件事件对不同人物心灵的冲击是不一样的。柏格森的生命哲学和弗洛伊德的潜意识理论进一步奠定了意识流文学的基础。"左岸派"受到现代主义文学的启示,在电影中为真实提供了一个新的美学原则:"'客观'真实的无序世界和被称为'主观'真实的流动状态。"②罗布-格里耶还从理论上为新文艺鸣锣开道。他把新小说理论中对"物"的认识带进了电影。他说:"如果从更广的意义上来理解[词典上又说:物(对象),是指一切占据着思想的东西],那么,记忆(凭借记忆我回想到过去的事物),计划(它又把我带到将来的事物、对象:如果我决定去游泳,在我的头脑里,我就已经看见了大海和海滩)以及所有的想象形式,都可以说是'物'(对象)。"③为了表现新的真实观,"左岸派"把镜头指向最复杂最具有不确定性的心理领域,并且进行一种原生态的把握,它所达到的内心真实,比起好莱坞的线性叙事,更接近人类经验的存在状况,完全可以和长于心理分析的意识流小说相媲美,这一点明显长于侧重外部真实的"电影手册派",是"左岸派"对电影领域的出色的贡献

① [英]卢伯克、福斯特、缪尔:《小说美学经典三种》,方土人、罗婉华译,上海文艺出版社,1987年版,第223页。
② 游飞、蔡卫:《世界电影理论思潮》,中国广播电视出版社,2002年版,第241页。
③ 崔道怡:《"冰山理论":对话与潜对话》(下),工人出版社,1987年版,第521页。

之一。

在题材上,"左岸派"成员主张艺术家深入人物内心,表现"时代的精神病",重视探索人的精神作用和心理领域,这是和二战后动荡不安的社会生活、丰富复杂的现实、空虚苦闷的精神状态分不开的。他们通过影片表现了回忆(《广岛之恋》)、想象(《去年在马里安巴》)、遗忘(《长别离》)、苦恼(《不朽的女人》)、昏迷(《昏迷》《伊甸园及其后》)、设想(《战争结束了》)、神秘性(《横跨欧洲的特快列车》)等复杂的心理活动。他们的策略是淡化情节:摒弃传统的高潮和结局;淡化人物形象:主人公无名无姓或用字母代替,不注重刻画性格;打乱时空:颠倒时序,在无时序的表达中暗示出一种心理、一个流程、一种瞬间、一种情结、一次偶然、一种情绪、一种潜意识、一种困境,挖掘出一种个人的主观真实感受。"左岸派"影片的主人公总是处于复杂的进退两难的境地,他们要从过去的经历中摆脱出来,过去的体验和伤害造成的阴影却像幽灵一样挥之不去。正如评论家所言:"欧洲电影则是以确认你在生活中面临着某种困境为基础的——困难是你能够解决的,而困境却是无法解决的,人们只能对它进行探索和研究而已。"①

在表现手法上,戈达尔在《筋疲力尽》(1960)中使用的"跳接"手法为"左岸派"错综复杂的表现时空提供了便利(图3-4)。法国前文化部部长朗格卢瓦在为萨杜尔的《世界电影史》所作的序言中高度评价了"跳接"手法的价值。"左岸派"特别重视电影中的剪辑技巧,因而又有"剪辑派"之称。比如《广岛之恋》中一位法国女子丽娃,在广岛参加拍摄一部关于和平的影片,在回国前夕,与一位日本工程师萍水相逢,产生了一段规范之外的恋情。广岛的悲惨景象触发了她痛苦的记忆,她把最宝贵的东

图3-4 《筋疲力尽》剧照

米歇尔和女友帕特里夏走在街上,他杀人逃亡,最终筋疲力尽。影片的跳接手法很出色。

西——二战期间,在法国纳韦尔与一个德国占领士兵的爱情夭折后幸存的爱和现在所能表达的感情——献给了这个日本男子。下面是丽娃回忆德国兵在解放日被冷枪打死后自己被关在地下室的片段:

她在(广岛)这座咖啡馆里捂住耳朵。咖啡馆里一片寂静。纳韦尔地下室镜头。丽娃血淋淋的双手。

她:在地下室里,我的双手变得毫无用处了。它们在墙上搔呀搔,搔破了皮,……搔出了血……

在纳韦尔某处,一双血淋淋的手。镜头一转,她此时放在桌上的双手却并没受伤。

① [美]T.埃尔萨艾瑟:《欧洲艺术电影》,王群译,《世界电影》1996第4期第176页。

在纳韦尔,丽娃在舔她自己的血。

她:这是我唯一能想出来做的事……①

图3-5 《广岛之恋》剧照

该片采用跳接的手法表现女主角丽娃的意识流动。

后来她终于述说了讳莫如深的隐衷——刻骨铭心的初恋经历(图3-5)。这段无时序的自由理想类似弗洛伊德主义的个案分析。在纳韦尔,她开始成为今天的她。由于"纳韦尔"这一心理情结,女子才为男子所了解。影片根本不用"化入""化出"的技巧,在不损害叙述的连贯性这一前提之下,经常由一个语境突然"跳"到另一个新的语境,使得画面在1958年的广岛与1944年纳韦尔城往复跳动,观众听到的是广岛的声音,看到的是法国的场景,情节之间没有因果逻辑。女子现在的场景中突然插入一些过去的生活片段,不仅向观众揭示了过去的事件对现在行动的冲击,而且赋予了影响着当下情境的下意识动机以视觉形象。"在视觉形象的叙事范围内将过去、现在、未来完美地混合在主人公的思想意识中",时间仿佛是"被取消的时间",凝固不动,"显示了一种柏格森式的意识流或普鲁斯特式的延续时间"。这一段意识流的杰作融合了"跳接"手法、精神分析的自由联想、音画互补等手法。"左岸派"对画外音的革新性运用尤其值得关注,自1927年"伟大的哑巴"开口说话以来,音画内容的一致性、逼真性在电影理论中虽然受到爱森斯坦、爱因汉姆、潘诺夫斯基等人的质疑,但一直占优势地位,只有表现回忆、想象、虚幻场景时才将音画对立,此时的音与彼时的画、此时的画与彼时的音对位播映,但是音和画在叙述内容上仍然有某种逻辑联系。"左岸派"充分重视富有节奏的画外音在叙事层面和画外空间的运用,发挥了独白、旁白、对白、时空跨越、音画不同步等电影语言的作用。《去年在马里安巴》中声音(包括利用沉默形成对比)被用来造成特定的效果,从头至尾都用音乐来配合女主人公的情绪。叙述者描述事件的旁白与画面影像产生冲突。比如A房间的家具越来越多,也越来越乱,观众看到的是弦乐四重奏场景,听到的却是手风琴的声音。画面和声音分别表现不同的线索,不构成意义同步。上文提到的《印度之歌》,画外音构成两条独立的艺术生命线,以至于有人视之为"反电影"。

四、新型观众——自由、能动地观影和再创造

罗布-格里耶强调画面的陌生化表达功能。他认为电影本身也是心理学和自然主义传统的另一个继承者,它专心一致地谋求精选的场景,通过形象把书本上用词句从从容

① [法]玛格丽特·杜拉:《〈长别离〉〈广岛之恋〉》,陈景亮、谭立德译,漓江出版社,1986年版,第146页。

容传达给读者的意义直接浮现在观众眼前,并且认为电影在视听共时性方面优于小说,"在电影里,……是动作本身,是物件,是运动,是外形,是形象突然(无意中)恢复了它们的现实性"①。日常生活中人们不注意的情景在影片中会产生深刻的印象。《去年在马里安巴》对白较少,重点放在美丽的画面的流动上,同时注重含义丰富、漠然无声的物象的表达功能。电影里拍下来的现实的原始片段给人们留下深刻的印象,而在现实生活中同样的情景却不足以使我们睁开眼睛,这个"复制"世界中不熟悉的一面,显示了我们对周围世界的不熟悉,"它的不熟悉在于不符合我们的思想习惯和我们的要求"②。凝固的姿态、隐秘的一瞥、漫无目的的走动、相关的客体物件、淡漠的景致、神经质的冲动,都富有表达功能,能为人物的心绪提供线索。静态的事物成了强烈激情的凝聚,越是客观化的物象越成了人物心理和情绪的象征和外化。杜拉的《印度之歌》只有 74 个镜头,观众看到的就是沙发、镜子、桌子、小花、相片、青烟、树林等,都是很慢的长镜头,类似"呆照",作者力图通过减少可见和运动的形象,复原事物本身来反映现实生活。影像再现的陌生化(反常化)功能增加了观众感受的难度和时延,从而产生强烈的艺术效果。毗邻的德国(当时是德意志联邦共和国)影坛呼应了法国的电影革新运动,发起于 1962 年春的奥勃豪森电影节的新德国电影运动,原名青年德国电影运动,当时有 20 多位德国青年电影工作者联名发表了《奥勃豪森宣言》,克鲁格、让-玛丽·斯特劳布、施隆多夫、文德斯、赫尔措格、法斯宾德等是其中的代表。他们宣称旧电影已经灭亡,对新电影寄予厚望,指出德国电影的未来在于运用国际性的电影语言,在自由制作的空间里打破常规,克服电影的商业性,违背一些观众的既定爱好,创造新电影。

现实主义影片把戏剧表演中的"第四堵墙"理论("体验派"认为演员和观众之间存在一堵无形的墙,演员在舞台上逼真的表演,像是在真实的现实生活中,观众只是透过这堵墙偷看到台上的情景)带进了电影,"认为最好的演员是能够让人忘掉他是演员。似乎在闪亮的银幕上,一扇窗户向世界敞开,通过窗户我们看到了一个真实的人物,看到真实的人"③。罗布-格里耶认为,"在戏剧中,观众看到的不是一个人物,而是一个演员正在表演一个人物。这就是说演员每时每刻都在作为演员出现的"。因而他反对巴赞的观点——"为捕捉这一模棱两可的多义性,电影制作者必须谦逊地隐于无形,作一个耐心的观察者跟随现实的指引",而重视布莱希特表现体系的"间离效果",认为"应当把摄影机视为影片中的一个重要人物,甚至在某种情况下是主要人物"④。《广岛之恋》把拍摄现场引入影片,有的导演还通过镜子的反射让观众看到摄影机,《横跨欧洲的特快列车》导演本人还参加演出,用意也正在此。在美学效果上,观众和银幕保持着间离状态,能提醒观众是在

① 柳鸣九:《新小说派研究》,中国社会科学出版社,1986 年版,第 62 页。
② 柳鸣九:《新小说派研究》,中国社会科学出版社,1986 年版,第 63 页。
③ [法]罗布-格里耶:《我的电影观念和我的创作》,卞卜译,《世界电影》1984 年第 6 期第 202 页。
④ [法]罗布-格里耶:《我的电影观念和我的创作》,卞卜译,《世界电影》1984 年第 6 期第 200 页。

看一部影片，这反而促进观众的积极思考和参与意识。艺术电影倾向于清楚地展示叙事理解过程，代替经典电影封闭的叙事结构。

巴赞认为剪辑师遵循吸引观众注意力的原则，倾向于强制感和必然性，剥夺了观众的天赋特权。从哲学意义上讲，场面调度强调不同层面和不同深度的意义，强调了存在的自由，赋予观众自主观察、选择和做出结论的权利。罗布-格里耶进一步把世界观的分野和两类观众的区别连在一起探讨，更强调观众的自由和能动性。早在文学界他就指出了两类不同的作品、不同的读者。巴尔扎克式的作品可跳过几页继续读下去，需要的是"被动的读者"；"新小说"的文本保持了作者和读者的自由，是一种召唤结构，充满空缺、遗漏，要求具有开放态度的"积极的读者"。"在写作之前，不存在一个预定的思想内容，是写作本身成为创造世界的实验。"对世界先验性的否定，使得罗布-格里耶的作品需要站在传统资产阶级价值体系之外才能理解。如果读者认为世界是固定不变的，意义是唯一的，"人的责任只不过是试图理解和再现这个世界，这将是新小说的坏读者，也必然是当代的坏读者，即当代的其他形式的文学艺术的坏读者"①。在开始电影生涯之后，他重申了这一观点：一类观众"竭力恢复某种'笛卡儿'格局，尽可能弄清来龙去脉，使之合情合理"②，认为他的电影难懂；另一类观众随着眼前展现的异乎寻常的影像，随着演员的声音，随着音乐，随着镜头剪辑的节奏，随着主人公的激情而进入电影，那么这样的观众会认为这是最容易看得懂的电影。如果摆脱成见，摆脱老一套抽象的框框，调动自己的视觉、听觉等感觉，感受银幕的真实，观众将感到影片中所讲的故事是最真实的，最符合他日常的感情生活。新的电影要求观众主动地阅读，能动地参与再创造。

世界多元性、事物多义性也是观众在无预先目的情况下参与创造的结果。创造意义是件难事，因为它要求观众始终要有保持警醒的精神状态。艺术电影不是让人舒舒服服地像在沙发上睡大觉那样，而是增加感受的难度，剥夺了观众的快感，"真正的艺术品就是随时让你不舒服：因为恰恰在你不舒服的时候，这里才有真实性"③。艺术电影提出问题，鼓励观众去思考和辨析符号，导演希望观众对影片得出不同的结论。它吁请诚实的观众，并且重视发挥观众的想象力，"我们决定相信观众的理解力，让观众自始至终陷于纯主观的想象中"④。我们的想象是组织生活和世界的力量。想象在本质上是游戏，是类似玩牌的游戏。"这些纸牌本身既无意义又无价值……每个玩牌的人根据自己发明的牌局方法抓牌，甩牌，这样他就赋予这些牌以一定的意义，他自己的意义。"⑤现代电影艺术是一种探索，在探索过程中逐渐地建立起自身的意义。它的意义体现在形式上，如同"新

① 崔道怡：《"冰山理论"：对话与潜对话》（下），工人出版社，1987年版，第535—536页。
② ［法］罗布-格里耶：《〈嫉妒〉〈去年在马里安巴〉》，李清安、沈志明译，译林出版社，1999年版，第133页。
③ 崔道怡：《"冰山理论"：对话与潜对话》（下），工人出版社，1987年版，第526页。
④ ［法］罗布-格里耶：《〈嫉妒〉〈去年在马里安巴〉》，李清安、沈志明译，译林出版社，1999年版，第133页。
⑤ 柳鸣九：《新小说派研究》，中国社会科学出版社，1986年版，第555页。

小说"不是冒险的叙述,而是叙述的冒险一样,"左岸派"电影的叙事结构本身变成了观众假设的对象,故事是怎样被讲出来,电影制作者的心智如何变得可见、可听显得尤为重要。尽管客观世界自身没有任何先验的意义,但是个体可以凭借自己的创造性活动赋予冷漠的世界以生命的情趣,使自己的存在成为一种超越虚无的有意义的存在。

二战后欧洲电影更艺术化是"因为在它们当中具有个性表达的迫切性、眼光的独特性和对现实读解的多义性"[①]。"左岸派"成员在世界观上主张意义的不确定性,在主体上进一步张扬作者的艺术个性,在表现领域上采用新的时空观和画外音技巧表现复杂的心理作用,形成一种高度主观化的特点,并且呼唤诚实而能动的新型观众。他们在艺术追求上重视个体经验的参与和表达,把电影和其他先锋艺术类型相提并论,带有形式主义和唯美主义的倾向。他们锲而不舍的探索丰富了"电影的叙事性"和"电影叙事的内容"[②],增加了电影的"艺术"含量,使电影这门艺术变得更加璀璨夺目。所有这一切表明,继20世纪20至30年代法国印象派-先锋派电影的努力之后,现代主义的探索运动一直此起彼伏,最终在60年代登上了艺术的最后一块领地——被称为"第七艺术"的电影,也为艺术电影奠定了坚实的基础。艺术电影是个模糊的概念,在不同的国度,比如意大利、瑞典等国呈现不同的特征,评论界对它的论述也见仁见智,分析"左岸派"的贡献有助于把握它的特质。

一、推荐影片

《游戏规则》(1939)、《四百下》(1959)、《广岛之恋》(1959)、《筋疲力尽》(1960)、《去年在马里安巴》(1961)、《朱尔和吉姆》(1962)、《法外之徒》(1964)、《狂人皮埃罗》(1965)、《周末》(1967)、《杀手莱昂》(1994)、《第五元素》(1997)、《天使爱美丽》(2001)、《触不可及》(2011)。

二、推荐阅读

1. [法]乔治·萨杜尔:《世界电影史》,徐昭、胡承伟译,中国电影出版社,1995年版。
2. [美]路易斯·贾内梯:《认识电影》,胡尧之等译,中国电影出版社,1997年版。
3. [法]戈达尔:《电影史》,陈旻乐译,南京大学出版社,2017年版。

三、思考题

1. 法国通常被认为是电影的故乡。谈谈法国新浪潮对电影的贡献。
2. 举例分析《野草莓》或《广岛之恋》中的意识流片段。
3. 什么是"跳接手法",试举例分析。

① 游飞、蔡卫:《世界电影理论思潮》,中国广播电视出版社,2002年版,第239页。
② [法]克·麦茨:《现代电影与叙事性》,李恒基译,《世界电影》1986年第3期第63页。

第四讲 日本电影的三次高潮与本土文化底蕴

当今世界全球化、标准化的势头迅猛发展,麦克卢汉用"地球村"的概念来描述电子、比特(bit)催生的新景观。其实全球化背后掩藏着"美国式"的单一化。在电影界国际影坛与市场的竞争非常激烈,"好莱坞"可谓财大气粗,以高科技、大制作、明星制、商业化为策略,不断推出巨作,对各弱势民族电影形成强大的包围态势。尽管如此,20世纪后半期,亚洲电影逐渐兴起:50年代是日本电影、80年代是中国电影、90年代是伊朗电影、21世纪初是韩国电影,它们在世界影坛各展风采,印度、越南、泰国、菲律宾、新加坡等国的作品也颇有佳绩。近年来亚洲电影在世界各大电影节闪亮登场,时有获奖。本讲主要以日本电影为例探索本土体验、民族深层文化对电影的支撑作用,解析不同于好莱坞经验的亚洲电影经验。

纵观100余年的历史,可以看出日本电影经历了三次高潮,它们分别在20世纪的30年代、50年代、80至90年代,出现了衣笠贞之助、沟口健二、黑泽明、大岛渚、金村昌平、深作欣二、岩井俊二、宫崎骏、北野武、泷田洋二郎等大师。70年代是低谷。宏观上把握日本电影脉络有助于中国观众有选择地欣赏日本电影,深入探索日本电影的思想艺术特色。

19世纪末,电影在诞生后的第二年就被传入日本,不久日本就开始生产自己的影片。现存最早的日本电影是《赏红叶》(1899)。电影在日本跨越了明治(1868—1912)、大正(1912—1926)、昭和(1926—1989)、平成(1989—2019)、令和(2019—)五个时代。在电影刚进入日本时,和很多其他国家的情形一样,由于对电影的艺术特性还不清楚,早期日本电影人拍摄的所谓电影只是披着"电影"外衣的舞台剧。"日本最早的电影、电影故事、电影拍摄场地、电影观众都是从歌舞伎和净琉璃转过来的。"[1]这些电影完全按照舞台演出的时空形式拍摄下来。日本第一位电影导演浅野四郎出身于一个传统的净琉璃世家,他拍摄影片时根本就不需要剧本,而是直接将现成的净琉璃演绎出来。1908年执导《本能寺会战》的牧野省三被称为"日本电影之父",他致力于把活动照相和旧的歌舞伎组合到一起,由他发现的演员尾上松之助在《棋盘忠信》(1909)等影片中的演出非常出色,有"宝贝阿松"之美誉。1917年日本电影理论的创始人归山教正受欧洲理论的影响,在《活动照相剧的创作和摄影法》中指出电影的本质是"通过胶片映出的形象的活动",是独立的艺

[1] [日]四方田犬彦:《日本电影100年概观以及90年代以来的主要倾向》,王众一译,《当代电影》2004年第2期第109页。

术形式①。归山教正的《生之光辉》(1918)、《深山的少女》(1919)是试验性作品。他代表的革新者们的目标有：① 摆脱新派剧的影响，追求现实主义的创作方法；② 掌握电影真正的形式。1921年村田实导演的《路上的灵魂》被认为是日本电影史上的里程碑。1922年田中荣三摄制贴近日本人生活的影片《京屋衣领店》，在日本电影史上同样具有划时代的意义。1923年日本东京关东地区发生剧烈的大地震。电影的中心西迁至京都，一时间京都有"日本的好莱坞"之称。电影生活化的表演、现实性的布景、近距离的拍摄，都要求演员表演细腻生动、传神入微，这是"以男演女"无论如何也做不到的。因此从20世纪20年代开始，女演员的培养也逐渐受到重视。1923年田中摄制了《骷髅之舞》，改变了男扮女的旧习，开始启用冈田嘉子等女演员。1924年日本《电影旬报》创刊，1926年进行群众性评奖活动，这一传统后来被保存下来。1936年前，日本电影还残留着戏剧中经常出现的"活动辩士"，他们"一般坐在银幕的右侧，随着电影情节的展开，不停地变换声调，或念剧中人台词，或讲解电影情节，或对台词加以解说"，他们"可以灵活自如地控制节奏……按照自己的兴趣来随意解释电影"②。"活动辩士"的存在严重地影响了日本电影的发展。

20世纪20年代，日本出现了真正意义上的导演：如衣笠贞之助学习苏联蒙太奇大师；沟口健二借鉴德国表现主义；龟井文夫导演于1929年跟爱森斯坦在一起拍摄电影。日本电影获得了很大的发展。蒲田电影厂的五所平之助导演的《太太和妻子》(1931)是日本第一部百分百的有声片。银幕上的人物能发出富有生命个性的声音。田坂具隆的《春天和少女》(1932)、稻垣浩的《青空旅行》(1932)、岛津保次郎的《暴风雨中的处女》(1932)、衣笠贞之助的《忠臣谱》(1931)也是有声电影初期的代表作。30年代，日本电影进入了第一个黄金时期，这一时期的代表电影人是沟口健二和小津安二郎。沟口健二拍摄了《浪花悲歌》(1936)、《青楼姐妹》(1936)、《残菊物语》(1939)等影片。小津安二郎本时期的代表作有《浮草物语》(1934)和《独生子》(1936)等。他们都形成了自己独特的风格，艺术技巧趋于圆熟，他们的出现标志着日本电影的成熟。

紧接着爆发的第二次世界大战阻碍了日本电影的进一步发展。1939年4月，帝国议会为了在政治上、外交上的需要，通过了所谓的"电影法"。该法共计26条，企图严格控制电影，要求电影直接为战争宣传服务，为军国主义服务。为配合军事入侵进行文化殖民，日本还在中国东北沦陷区建立了亚洲最大的电影制片厂："株式会社满洲映画协会"。不少日本电影艺术家自觉或不自觉地拍摄了许多美化侵略战争的影片，如《向支那怒吼》《军国摇篮曲》等。龟井文夫由于在《上海》中表达了厌战的情绪，在反映侵略中国的电影

① [日]岩崎昶：《日本电影史》，钟理译，中国电影出版社，1981年版，第25页。
② [日]四方田犬彦：《日本电影100年概观以及90年代以来的主要倾向》，王众一译，《当代电影》2004年第2期第109页。

《战斗的士兵》中他没有把日本人拍摄得更威风凛凛,而被特务机构逮捕。战争结束后,美国式的改革,使日本再次从神威和权威的羁绊中解放出来,人们重新确立自我的主体,这为日本电影第二次高潮的出现奠定了思想基础。山本萨夫、黑泽明、木下惠介等人创作了《战争与和平》《无愧于我们的青春》《大曾根家的早晨》等有反战意识的优秀影片。

20世纪50年代,日本电影迎来了第二个创作高潮。到1960年前后,"日本电影年产量五百几十部(长故事片)",是世界上产量最多的国家之一①。主要代表人物为黑泽明,以及上一时期的小津安二郎、沟口健二。小津安二郎的代表作有《晚春》(1949)、《东京物语》(1953)、《早春》(1956)、《秋光好》(1960)、《秋刀鱼的味道》(1962),他的影片没有大起大落的矛盾冲突,题材贴近现实生活,父母和子女的关系是他永恒的主题,他被称为"平民导演"。沟口健二被称为"女性电影大师",主要作品有《西鹤一代女》(1952)、《雨月物语》(1953)等,他对"在潮湿阴暗的小巷里的充满忧伤的低级卖淫妇,无论在性的问题上或者在艺术的问题上都抱有浓厚的情绪"②。成濑巳喜男拍摄了《闪电》(1952)、《兄妹》(1953)、《浮云》(1955)等佳片,他的风格处于沟口健二和小津安二郎之间。"他既像小津那样对于日本的'家庭'抱有无穷的兴趣,同时又和沟口一样,集中精力描写日本的'妇女'。"③成濑巳喜男的中心主题是"夫妻关系"。与此同时,日本的独立制片得到长足的发展,如从东宝公司退出的山本萨夫等艺术家组建的新星电影社、新藤兼人组织的近代电影协会。他们拍摄了一些社会派的现实主义电影。继《姿三四郎》(1943)之后,黑泽明在1950年完成了《罗生门》,并获得威尼斯国际电影节金狮奖,为日本电影敲开了世界影院的大门。日本电影走向了世界。本时期日本电影获得了多项国际大奖:沟口健二的《西鹤一代女》获得威尼斯国际电影节国际奖;1954年黑泽明的《七武士》获得威尼斯国际电影节银狮奖;1954年衣笠贞之助的《地狱门》获得戛纳国际电影节金棕榈奖;1958年今井正的《纯爱物语》获得柏林国际电影节最佳导演奖;1958年稻垣浩的《无法轻松的一生》获得威尼斯国际电影节金狮奖;1959年黑泽明的《战国英豪》获得柏林国际电影节最佳导演奖;等等。同时在日本电影史上占有重要地位的优秀影片也在本时期相继问世,如黑泽明的《七武士》(1954年)、《生之欲》(1952),小津安二郎的《东京物语》(1953)、《麦秋》(1951),沟口健二的《雨月物语》(1953)、《近松物语》(1954)、《山椒大夫》(1954),木下惠介的《二十四只眼睛》(1954)、《女之园》(1954),今井正的《暗无天日》(1956)等。

在60年代,日本电影受到法国"新浪潮"以及电视这一新兴媒介的冲击,出现了危机。为摆脱困境,一些年轻的电影人向传统的日本电影发起了挑战。有日本电影"新浪潮"旗手之称的大岛渚在本时期创作了《日本的夜与雾》《青春残酷物语》等影片。大岛渚曾说:"我觉得我们新浪潮电影在战后新的电影潮流中保持着某种一贯的探究自我的态

① [日]岩崎昶:《日本电影史》,钟理译,中国电影出版社,1981年版,第302页。
② [日]岩崎昶:《日本电影史》,钟理译,中国电影出版社,1981年版,第255页。
③ [日]岩崎昶:《日本电影史》,钟理译,中国电影出版社,1981年版,第259页。

势。说到底,我们在创造探寻。"同时他说道:"电影生来具有自然主义的特征。只要摄影机片在那儿一架,无论导演有什么意图它都作为现实的自然的事物接受。我认为最困难的就是打破这种自然,并以观众能够认可的方式表现主题。我以为自己为此做出了不懈的努力。"① 日本"新浪潮"电影无论在政治上,还是艺术上都具有某种先锋性、颠覆性、探索性,给日本电影带来了新的元素。市川昆的《缅甸的竖琴》(1956)(图4-1)也是这个时期的作品。

图4-1 市川昆的《缅甸的竖琴》剧照

进入70年代,日本电影陷入低谷。1960年电影院多达7457家,达到顶峰。此后逐渐下降,1993年降为1734家。"观众人数从1958年最高的十一亿两千七百万人次,减为1996年的一亿一千九百五十七万人次。"② 电影产业呈现明显下滑的趋势。"大型的电影公司或纷纷破产,或改弦更张拍情色喜剧片,并且引进批量生产模式。"与此同时,"电影的前卫性实验大踏步后退"③。大岛渚在本国无法公开放映的《感官王国》(1976)在戛纳电影节上却获得了极高的评价。尽管对电影艺术探索的步伐放慢,本时期仍然出现了一些以传统艺术手法揭露社会黑幕,表现普通民众生活情感的优秀影片,如山田洋次的《家族》(1970)、山本萨夫的《华丽家族》(1974)、野村芳太郎的《砂器》(1974)、《金环蚀》(1975)、《幸福的黄手帕》(1977)等。山田洋次于2002年还推出《黄昏清兵卫》。60年代由松竹制作、山田洋次导演的《寅次郎的故事》深受日本国民喜爱。该多集片后来共拍了48部,一直到1996年演员渥美清去世才结束。

图4-2 《望乡》剧照
曾经的南洋姐阿崎婆婆和记者圭子在一起。

1972年9月中日正式建立外交关系。1978年以后我国实行改革开放,为促进中日友好,引进熊井启的《山打根八号妓院》(1974,又译为《望乡》)(图4-2)、《追捕》(1976)[中野良子饰演"真由美"、高仓健饰演硬汉形象杜丘。2005年74岁的高仓健(1931—2014)和张艺谋合作《千里走单骑》]。森村诚一的侦探小说《人性的证明》《野性的证明》《青春的证明》是70年代的畅销书,佐藤纯弥根据第一

① [日]大岛渚、上野昂志:《大岛渚的创作轨迹——兼论日本新浪潮电影》,魏大海译,《电影艺术》1994年第4期第53页。

② 参见[日]山田和夫:《日本的电影产业能够自立和再生吗?——迫近"危机"的实态》,洪旗译,《世界电影》2001年第2期第164页。

③ [日]四方田犬彦:《日本电影100年概观以及90年代以来的主要倾向》,王众一译,《当代电影》2004年第2期第109页。

图4-3 《聪明的一休》剧照

部改编的《人证》(1977)和中村登的《生死恋》(1971)(栗原小卷主演)等作品也对中国观众产生了广泛的影响。1972年起摄制的电视动画长片《聪明的一休》在中国80年代的儿童中种下了聪明才智和美好的种子(图4-3)。

80年代后期日本电影业逐渐回暖,到90年代再一次迎来了丰收。日本电影走出低谷,进入一个欣欣向荣的阶段,连同90年代的电影可以视为日本电影发展史上的第三次高峰。其原因可归纳为以下三点:① 日本国民收入的增长幅度下降,对需要花费较高费用去旅游的能力锐减,不得不将兴趣转向城市娱乐场所,电影观众也随之增加。尽管电视每天均播放电影,但观众的心理也在变化,希望看到大型影片,电视屏幕的尺寸毕竟是有限的。② 出现了电影事业体系化的新倾向,即电影、电视、出版社三部门采取联合作战。③ 民族化及由此产生的怀古思想和现代性相结合,赢得一批观众的青睐。[①] 当然70年代在经验和人员上的积累也是很重要的。80年代日本电影风格多样,怀旧与进取并存,返璞归真和标新立异并存。山田洋次的《远山的呼唤》获得1980年蒙特利尔国际电影节特别奖。1981年小栗康平的《泥之河》获得第3届夏威夷国际电影节最佳剧情片奖。1983年今村昌平的《楢山节考》获得戛纳电影节金棕榈大奖。大林宣彦的《与幽灵同在的夏天》用现实和梦幻结合的方式,创造了东方科幻。1985年日本举办第一届东京国际电影节,相米慎二是个引人注目的导演。他的《台风俱乐部》(1985年)、《雪的断章——情热》(1985)获得好评,相米慎二获得青年导演奖。在《电影旬报》80年代的评选中相米慎二、小栗康平、伊丹十三、森田芳光、宫崎骏、柳町光男、黑泽明、大林宣彦、铃木清顺等大导演最受观众欢迎。黑泽明的《影武者》(1980)、《乱》(1985),根岸吉太郎的《远雷》(1981),大林宣彦的《转校生》(1982),深作欣二的《蒲天进行曲》(1982),大岛渚的《战场上愉快的圣诞节》(1983),小林正树的《东京裁判》(1983),森田芳光的《家族游戏》(1983),铃木清顺的《流浪者之歌》(1980),出目昌伸的《天国车站》(1984),宫崎骏的《龙猫》(又译《隔壁的特特罗》,1988),伊丹十三的《葬礼》(1984)、《女税务官》(1988)等也是出色的影片。《风之谷》(1984)、《天空之城》(1986)是宫崎骏出色的动画片。继《死在田园》(1974)、《草迷宫》(1979)等影片之后,寺山修司又创作了《再见方舟》(1983)。女导演羽田澄子的《薄墨之樱》(1976)、《早池峰之赋》(1982),小川绅介的《日本国古屋敷村》(1982)、《牧野村千年物语》(1987)等纪录片也很出色。纪录片在日本电影史上是一个取得特殊艺术成就的电影类型,1989年开始山形举办国际纪录片电影节,它后来成为日本电影史上的一个重大文化节。80年代是人才辈出的十年,当影坛宿将黑泽明、小林正树

① 陈笃忱:《日本电影》,见《中国大百科全书·电影卷》,中国大百科全书出版社,1992年版,第329页。

等人的创作仍活跃的时候,众多新一代导演脱颖而出。北野武、濑濑敬久、阪本顺治、塚本晋也都在1989年推出处女作。岩井俊二、高岭刚、崔洋一、山本政志、周防正行、黑泽清、市川准、渡边文树等导演都有佳作问世。日本电影不仅优秀导演层出,而且影片内容丰富,风格多样。

90年代日本电影持续辉煌。日本电影不再以东方的神秘性取胜,而逐渐走上与世界同步的轨道。日本在影院设备、制片方式、放映方式等方面进行了改革,制作方式实行多样化。新的环境利于新人新作的出现。"80年代是这些刚出道的电影作家自我挣扎的修行期,90年代则是他们取得成果的收获期。"①周防正行的《相扑俱乐部》(1992)、《我们跳舞好吗?》(1996),小栗康平的《沉睡的男人》,新藤兼人的《午后的遗书》,中原俊的《樱花园》(1990),山田洋次的《儿子》(1991),北野武的《那年夏天,宁静的海》(1991),塚本晋也的暴力片《铁男》(1992),崔洋一的《月亮在哪边》(1993),原一男的《全身小说家》(1994),原田真人的《涩谷24小时》(1996)等受到好评。1990年黑泽明获得奥斯卡终身成就奖。小栗康平的《死之棘》继续发挥探索人物深层心理的特色,1990年获得戛纳影评家奖。1991年竹中直人的《无能的人》获得威尼斯电影节评论家奖。1995年岩井俊二的《情书》在柏林电影节受到热烈的欢迎,获得最佳亚洲影片奖。1997年今村昌平以《鳗鱼》再次问鼎戛纳国际电影节金棕榈大奖。女导演河濑直美(仙头直美)因《萌之朱雀》于1997年获得戛纳国际电影节导演新秀"金摄影机奖"。北野武的《花火》获得1997年威尼斯电影节金狮奖(图4-4)。

图4-4 《花火》剧照
北野武赋予剧中的"花火"多重隐喻的意味。

动画片在90年代相当发达,"整个90年代,电影发行总收入中动画片占到了三分之一强,它对社会的影响力甚至超过了实拍电影"②。漫画和电影不仅具有互文互释的关系,而且具有互动互助的关系。受到《铁扇公主》(1942)的启发而走向动画创作的"日本动画之父"手冢治虫及其同仁为日本漫画奠定了坚实的基础。宫崎骏

图4-5 《千与千寻》剧照
父母贪吃变成两头猪。

的《天空之城》(1986)、《幽灵公主》(1997)以及《千与千寻》(2001)(图4-5)等作品把日本动画片推向高潮。押井守的《福星小子(1)》(1983)、《福星小子(2)》(1984)、《攻壳机动队》(1995)(2004年出第2部)都是出色的作品。这次高潮可谓"异军突起,遍地开花,老中青齐头并进,独立制片大显身手,不同层次的电影在不同层次上开花结果"。"对于走

① [日]四方田犬彦:《80年代以后的日本电影》,《世界电影》2003年第6期第120页。
② [日]四方田犬彦:《80年代以后的日本电影》,《世界电影》2003年第6期第116页。

向21世纪的老中青导演们不妨按照他们的成长道路与艺术观念的烙印分成几种流派，如：大制片厂派、电影学校派、8毫米电影派、异业种派等等，其中以异业种派给日本电影带来的新鲜活力最为强烈。"①出身其他行业的导演，比如岩井俊二、北野武等给影坛增添了新的活力。降旗康男根据浅田次郎的原作改编的《铁道员》(1999)、青山真治导演的《人造天堂》(2000)、三池崇史导演的《杀手阿一》(2001)都是有名的影片。2001年深作欣二推出《大逃杀》。深作欣二的动作片发掘当代人扭曲的深层心理，不同于北野武重视传统武士道的现代阐释。1998年日本和巴西合拍的《中央车站》(沃尔特·塞勒斯执导)产生了一定的国际影响。

21世纪的日本电影出现各种传媒交叉协作的趋势。有人惊呼日本电影的又一个黄金时期到来了，但是也有人怀疑，"无论多么先进的技术，都无法掩饰日趋衰弱的日本电影"②。日本电影是亚洲电影乃至世界影坛一支重要的生力军，我们期待日本电影有更多的佳作出现。百年日本电影取得成就的原因是多方面的。总的来看其文化底蕴有四个方面：

一、日本电影的魅力首先得益于日本人的自然观。古代日本人崇尚自然，人类通过"吸收自然"或"融入自然"，能达到天人合一的境界，日本文化意识的一个重要特征就是："人与自然的亲和与一体化，人与自然的共生……以这样亲和的感情去注视自然、接触自然和捕捉自然，自然就成为产生季节感的媒介。"③神道和中国道家文化的结合，构成了日本文化重视精神性的诸多领域：茶道、花道、书道、建筑、园林等等，它们进一步彰显了日本人对自然的感受、对生命的认识和对精神性的形而上思考。日本文化源自人与自然密不可分的民俗化思考。日本电影传承着文艺对自然景色的敏感性，善于在环境中刻画人物。比如《楢山节考》(1983)就用"四季原型"来象征人物的命运，表达人物的情感和人生的历程。春天万物萌发生机，阿玲的孙子袈裟吉和松子按捺不住春情，在松林里野合。夏天时节烦躁酷热，利助的欲念变得难以克制。秋天红叶染红了山村，偷情者正品尝着爱情的果实。冬天大雪飞扬，阿玲婆婆自觉而平静地走向死亡。整部影片犹如一首抒情诗，大自然和人物的命运就如此天衣无缝地结合在一起，带有深刻的宇宙意识和生命哲思。北野武的《玩偶》(2002)也有此文化底蕴，用自然环境来衬托当代金钱社会中人不能自主如同玩偶的悲剧人生。《乱》(1985)、《情书》(1995)等许多电影中特别注意自然景物的刻画，画面带有传统"物哀"与"幽玄"的美。日本电影中人物仿佛是镶嵌在自然环境中的一朵奇葩。万物有灵论和祖灵崇拜意识等文化底蕴是日本本土宗教神道的基础。"日本有一种宗教，四万个神祇镇守山岳、村庄，给人们赐福。这种民间宗教历经无数变迁，

① 钱有珏：《走向21世纪的日本电影》，《电影通讯》1999年第6期第59页。
② 转引自寺胁研的《电影艺术》1993年夏季号。
③ 叶渭渠：《日本文化史》，广西师范大学出版社，2005年版，第31页。

延续至今,成了现代的神道。"①供奉天皇的祖先后来被添加进教义,成为国家神道。"日本式的文化、精神、传统和信仰"是"从死者的立场出发来思考关于生存的问题"②。死去的人物将怎样的情感留在世界上,对祖灵崇拜者来说显得非常重要。"女性导演"沟口健二的《雨月物语》(1953)中一直做着发财梦的丈夫源十郎认识到人不该贪婪,最终按照妻子的遗愿安心守家度日。黑泽明的《生之欲》(1952)中在渡边的祭奠仪式上,友人们发生了激烈的争论,最终有人道出了现代官僚制度的危害,认为人不应该尸位素餐,敷衍了事,而应当继承死者的遗志,干点实事。就连宫崎骏的《龙猫》(1988)、《天空之城》(1986)等动画片也表现了日本人对树神的崇拜意识,似乎要在高科技时代为神话的复活寻找一条切实的渠道。

二、五世纪前后传入日本的佛教,尤其是后来的禅宗和本土神道融合起来促成了日本人禅宗文化的审美情趣,众生平等、慈悲为怀、宁静致远、忍耐、顿悟、生命的轮回、无常和虚幻等内涵或情趣直接影响当代日本电影的格调。"平民导演"小津安二郎的《东京物语》(1953)(图 4-6)、《早安》(1959)、《秋刀鱼的味道》(1962)等影片以家庭为题材在静谧中体味人生。沟口健二的《山椒大夫》

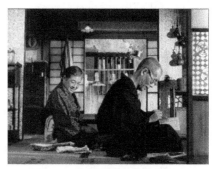

图 4-6 《东京物语》剧照

(1954)讲一理长之子历经苦难最后成为一个富有同情心的人,带有向善自觉、慈悲为怀的佛学意味。由于禅宗"死生如一"等观念的影响,日本人对死的思考异常深刻。在这种观念影响下,一些影片将死亡拍摄得异常美丽。相米慎二的《夏天的庭院》(1994)中老人传法喜八生前经常将死去的蝴蝶、鸟等东西丢进一口古井,在他死后一大群蝴蝶、鸟从井中飞出,它们仿佛是老人灵魂的转世,两者之间似乎存有一种因缘,孩子们面对老人的死亡,没有悲伤害怕的神色,而是高兴地对着蝴蝶欢叫。《春季来的人》(1998)结尾部分,"父亲"浜口临死前用体温孵的一个蛋终于出了一只小鸡,死亡和新生命的诞生就这样交融在一起,纩是不是死者的亲生儿子并不重要,重要的是公司已经破产的纩和妻子从死者身上悟出了生命的道理,看到了生命的坚强和未来的希望。死亡非但不可怕,反而被处理成一件富有启迪的事。新藤兼人的《午后的遗言》(1995)对衰老和死亡表现出达观的态度,让登美江夫妇平静地走向大海自杀。今村昌平的《鳗鱼》(1997)让主人公拓郎从鳗鱼身上感悟到生命的道理,体现了禅宗以开发人悟性的主要教义,雌雄鳗鱼相互为伴,不远万里游到赤道交尾产卵之后死亡,小鳗鱼虽然不知道其父母是谁,但仍留有生命的存在与欢乐。拓郎联想到妻子被杀时还怀有身孕心中愧疚。这是他后来忍辱负重承认桂

① [美]本尼迪克特:《菊与刀》,吕万和、熊达云、王智新译,商务印书馆,2002年版,第41页。
② [日]佐藤忠男:《日本电影与祖灵崇拜》,洪旗译,《世界电影》2001年第3期第42页。

子所怀的孩子是自己的心理缘由。禅宗作为一种文化精神对日本电影的影响始终存在,它是日本电影民族文化品格的重要组成部分。

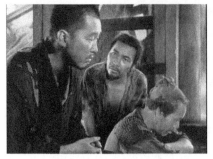

图4-7 《罗生门》剧照

三、武家文化也是日本的一大传统,它是对神道、禅宗等先前文化传统的继承和发展,是日本电影题材的重要来源。武士能文擅武,武士道是"武士的训条",是武士随着自己身份而来的义务,义、勇、诚、忠等是主要的信条,在推重"耻感"的日本文化中,武士更爱惜自己的名誉,富有自尊心、责任感、使命感和自我牺牲精神,在必要的时候能克己复仇,为情义效忠,万不得已的情况下可以体面地死——"切腹"。在日本传统解剖学看来,腹部是灵魂和精华之所在,武士用适度的刀法,不浅不深,体面自决,能够维持最后的尊严。在日本"忠臣藏"的故事可谓家喻户晓,它讲的是日本江户时期四十七位武士为主公报仇之后剖腹的故事。日本许多影片是以武家文化作背景的。衣笠贞之助的《地狱门》(1953),黑泽明的《罗生门》(1950)(图4-7)、《七武士》(1954)、《战国英豪》(1955)、《蜘蛛巢城》(1957)、《影武者》(1980),今井正的《武士道》(1963),小林正树的《切腹》(1962),大岛渚的《御法度》(2000),山田洋次的《黄昏清兵卫》(2002),北野武的《座头市》(2003)等等,从某种意义上来说它们上演的是武士道的现代版。与此相关的是武士道的女性理想"非常有家庭性"①。日本妇女有待在家中持家育子的传统。为此,女子不仅要习武强身,而且要学习音乐、文学等各种技艺。关键的是她们也要奉献自己,必要时要牺牲自己的个性而服务于高出于自己的目的。比如《地狱门》充分体现了武家文化的底蕴:武士的忠诚、女子的贞节、人物的最终觉悟。其中袈裟假扮成丈夫在黑暗中被情迷心窍的武士盛远杀死的情节很典型也很感人。盛远悔恨已无济于事,他悟到暴力赢不了芳心,因为自己的粗暴蛮横酿成大错,最后他决定削发出家。武士道在我国香港电影中也有诠释,比如李小龙20世纪70年代主演的"精武门"系列,在弘扬中华民族爱国主义、谴责日本军国主义的时候也将那些沉着、果敢、刚正的日本浪人——流落在外的武士区别对待。艺妓是日本历史上一道独特的风景,沟口健二的《西鹤一代女》(1952)、西河克己的《伊豆的舞女》(1974)、伊丹十三的《黄金艺妓的传说》(1990)等都以艺妓或其他下层妇女的悲惨命运为题材,带有传统物语文学强烈的感染力和浮世绘那种浓厚的悲悯性。在日本电影中歌舞伎、能乐也是经常出现的文化现象。

四、明治维新(1868年)前后日本实行开国政策,主要学习西方的科学技术。此后,膨胀的国家主义情绪支配了日本人的生活,引发的侵略战争给周边国家带来了深重的灾难。第二次世界大战后,日本再次接受了西方文化的洗礼,个人的思想进一步从神威和

① [日]岩崎昶:《日本电影史》,钟理译,中国电影出版社,1981年版,第245页。

权威的羁绊中解放出来。民主主义和放弃战争的誓言,是日本走向新生的基础。"这种在新的文化开放环境下所造成的日本人的现代自我精神,比战前传播得更深入,显得更成熟,乃至普及而成为一种民族心理,并支配着人们的行为。"①在一定程度上可以说 50 年代以后确立的现代性主体是日本的新传统,它使日本人善于韬光养晦,在隐忍中奋进,在复杂森严的等级制度中寻找自我伸展的机会。

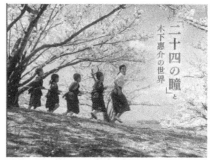

图 4-8 木下惠介的《二十四只眼睛》剧照

该片表现战争对民生的伤害。

黑泽明的《我对青春无悔》(1946)、木下惠介的《二十四只眼睛》(1954)(图 4-8)、深作欣二的《蒲田进行曲》(1983)、《大逃杀》(2001)、周防正行的《我们跳舞好吗?》(1996)等影片都表现出当代形势下日本人对实现自我的追寻。比如《二十四只眼睛》的背景是 1928 年以后的日本乡村,通过乡村女教师的经历反映了军国主义的危害,是一部呼吁反战的影片,"能够使包括天皇到文部大臣在内的保守人物感动得流泪"②。黑泽明的《梦》(1990)展现了一位资深导演对成长的关爱、对美好环境的呵护、对友谊的呼唤、对战争的谴责、对艺术的钟爱、对核能的恐惧、对人性恶的反思、对田园牧歌式栖居世界的向往,带有强烈的个性色彩。北野武的《花火》在复杂的文化背景中探索了自我实现的问题。花数樱花,人数武士。在短暂的生命中寻求并把握美丽的瞬间便是樱花给予日本人的启迪。影片中有意穿插了樱花的意象正暗示了主人公最后的生命历程犹如樱花般短暂的绚丽,符合日本传统的民族心理。日本是一个高度城市化、竞争相当激烈的发达国家,在现代化进程中出现了大江健三郎所说的"暧昧"的情形:"一味地向西欧模仿。然而,日本却位于亚洲,日本人也在坚定、持续地守护着传统文化。"日本妇女也逐渐走出家庭,寻找自我发展的机会。今村昌平的《日本昆虫记》(1963)、熊井启的《望乡》(1974)、大岛渚的《感官王国》(1976)、原田真人的《涩谷 24 小时》(1998)等影

图 4-9 《情书》剧照

该片多处画面情景交融,有物哀美学底蕴。

片触及女性问题。小津的《东京物语》(1953)、伊丹十三的《丧礼》(1984)、小栗康平的《死之棘》(1990)、岩井俊二的《爱的捆绑》(1994)、《情书》(1995)(图 4-9)、《梦旅人》(1996)、森田方光的《失乐园》(1997)、北野武的《玩偶》等影片反映了日本现代都市人的两性问题、家庭困境或精神困惑。

好莱坞电影的经验曾促使人们思考电影和本土美学传统、文化传统的关系。巴拉兹

① 叶渭渠:《日本文化史》,广西师范大学出版社,2005 年版,第 289-291 页。
② [日]岩崎昶:《日本电影史》,钟理译,中国电影出版社,1981 年版,第 245 页。

曾指出,全无半点文化传统的好莱坞促成电影的繁荣,主要得益于美国人的思想意识不受古老的美学传统和文化传统的束缚①。时隔60多年,人们质疑好莱坞"大片"的文化品格,并不满足于"梦幻工场"那种唯美的视觉奇观、传奇般的叙事包装、相对单一的文化品位。克拉考尔指出:"一个国家的电影总比其他艺术表现手段更直接地反映出那个国家的精神面貌。"②大众的要求和心理愿望决定电影的生产性质,因而电影能像镜子一样反映人民的社会风貌和深层心理。当代日本电影是日本人生活状况、心理风貌的视觉化传达,而当代社会状况作为赓续传统的最后局面,其中必然融合了传统的审美情趣、流淌着传统的骨血。日本电影的优点来源于日本文化,来源于日本民族过去和现在的心理积淀、美学传统,它以不同于好莱坞电影的特质备受世界瞩目。"橘生淮南则为橘,橘生淮北则为枳",日本电影的发展经验似乎印证了文艺理论家丹纳的理论:影响各种艺术的主要因素在于种族、环境、时代,如果结合马克思主义辩证唯物理论进一步引申的话,那就是建立在物质和经济基础之上的民族体验、深层的文化心理积淀。"越是民族的越能走向世界",这句通俗的名言值得仔细品味。放眼世界,我们会看到这样的文化现象:当前以美国为代表的强势文化其历史并不长,而以历史悠久著称的文明古国却处于弱势地位,现代高新科学技术不甚发达。未来世界文化的格局不应是强势文化吞并、消灭弱势文化,而应是一个多极化并存的景观。一个民族的体验是任何其他民族所无法代替的,它们对世界文化都做过贡献,是人类文化遗产的重要部分。新兴的电影艺术与深厚的传统可能一时找不到对接的端口,这不足以证明文化传统是年轻的电影艺术大踏步前进的累赘,其实,深厚的民族积淀是电影可以信手拈来的无价资源,可以成为电影开采的宝贵矿藏。日本电影的成就正说明传统不再是电影发展的包袱,而是电影发展的肥沃土壤。电影诞生在1895年,此前人类的文化历史缺乏活动的光影记录。如今,电影以强大的叙事威权,可以再现、重构民族的记忆,可以成为千年来民族心理积淀的"集束式"爆发。佐藤忠男曾戏谑地说:"我们最好联手把好莱坞砸了,让我们的亚洲电影崛起。"③问题的关键在于如今的弱势文化如何根植于深厚的民族传统,扬长避短,推陈出新,焕发新的生机,形成特色文化。亚细亚电影经验必然不同于好莱坞经验。亚洲是世界上面积最大、人口最多最密集的一个洲,历史悠久、文化灿烂,是世界三大文明古国的发祥地,是基督教、伊斯兰教、佛教、道教的发源地。姑且不论《圣经·旧约》,基督教对欧洲文化产生了深远的影响,伊斯兰教在中东、佛教在南亚均有相当的势力,富有伦理色彩的儒教在东亚文化圈有着广泛的影响。亚洲电影如果发挥传统的优势,树立文化上的自信,其电影前途是不可估量的;中国、印度、越南、泰国、"东亚铁砧"朝鲜半岛、伊朗、伊拉克以及中东阿

① [匈]贝拉·巴拉兹(即巴拉兹·贝拉):《电影美学》,何力译,中国电影出版社,1986年版,第34页。
② [德]克拉考尔:《从卡里加里博士到希特勒》引言,参见李恒基、杨远婴编:《外国电影理论文选》,上海文艺出版社,1995年版,第270页。
③ [日]佐藤忠男:《我有一个亚洲电影梦》,何尔蒙译,《世界》2005年第10期第47-49页。

拉伯等国家或地区都曾饱受列强的殖民与凌辱之苦,富有古老传统的亚洲人民走向新生的当代体验同样可以成为电影艺术的生动篇章。逐渐崛起的亚洲电影不仅开启了世界电影的多极化格局,而且以富有人情味的特质说明了一个简单的道理:决定电影魅力的主体是深厚的本土体验、人文关怀而不主要是高科技、新技巧。民族化和全球化、东方和西方、传统观念和现代意识、诗性栖居和技术世界、大家族和小家庭等等是亚洲诸多国家面临的共同问题。日本的现代化之路在亚洲具有先导性和代表性,不断发展的日本电影对亚洲其他国家乃至好莱坞都具有重要的参考价值和借鉴意义。

一、推荐影片

《晚春》(1949)、《地狱门》(1953)、《二十四只眼睛》(1954)、《浮云》(1955)、《切腹》(1962)、《望乡》(1974)、《幸福的黄手帕》(1977)、《人证》(1977)、《楢山节考》(1983)、《天空之城》(1986)、《龙猫》(1988)、《花火》(1997)、《大逃杀》(2000)、《千与千寻》(2001)、《哈尔的移动城堡》(2004)、《红辣椒》(2006)、《被嫌弃的松子的一生》(2006)、《入殓师》(2008)、《小偷家族》(2018)。

二、推荐阅读

1. [日]佐藤忠男:《日本电影史》,应雄译,复旦大学出版社,2016年版。
2. [日]岩崎昶:《日本电影史》,钟理译,中国电影出版社,1981年版。
3. 叶渭渠:《日本文化史》,广西师范大学出版社,2005年版。
4. Robert Stam, Toby Miller. *Film and Theory*. Wiley—Blackwell, 2000.

三、思考题

1. 举例分析小津安二郎电影作品的美学特征。
2. 列举日本电影史上的三次高潮及其代表电影。
3. 从精神分析心理学的角度分析《情书》或《影武者》。

第五讲 中国电影史书写的范式创新

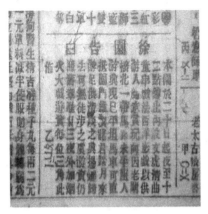

图 5-1 《申报》告示
该告示告知民众西洋影戏在申城徐园又一村放映。

电影从一开始就表现出世界性的特征。电影发明的第二年就传到了中国。"1896 年（清光绪二十二年）8 月 11 日，上海徐园内的'又一村'放映了'西洋影戏'，这是中国电影的第一次放映。"[①]影片是穿插在"戏法""焰火""文虎"等一些游戏杂耍节目中放映的（图 5-1）。中国人用自己的艺术思维方式发展和利用这一新型的媒介和艺术形式，近 130 年的发展历程中佳作辈出、精彩纷呈。

21 世纪之初在电影学研究中电影史书写是最为活跃，成果最为丰厚的领域之一。电影史的分类法很多：按时间划分，可分为断代史和通史；按电影种类来分，可以分为纪录片史、动画片史等；按地域来划分可以分为地方史、国家史；按研究专业的领域，可分为产业史、技术史、摄影史、表演史；按题材可分为武侠电影史、战争电影史等等。各种分类方法可交叉共存。据学者统计，截至 2008 年各类电影著述多达 214 种，其中重要的一支就是中国电影史的书写，有 87 种[②]。2008 年以后又有丁亚平等专家撰写《中国当代电影史》（中国电影出版社，2011 年）付梓。中国电影史指 1896 年清末西洋电影传到上海，一直到当下比特/电子媒介时代海峡两岸暨香港澳门的电影发展历程。由于殖民主义的历史记忆，各列强在华的电影活动，比如带有强烈殖民主义色彩的"株式会社满洲映画协会"（1937—1945）也是必须考察的内容。中国电影艺术研究院电影电视艺术研究所、北京大学、上海大学、复旦大学等地的多名学者对电影史学的研究有突出的贡献。2023 年 11 月，第八届北京电影学院艺术学论坛将"作为视听史学的电影史"作为年度议题，议题突出电影学和历史学的深度融合与互动，拓展了研究的学术版图，电影史与文化史、心态史、观念史的关系得到深挖[③]。中国电影史书写的繁荣局面为

① 程季华：《中国电影发展史（上）》，中国电影出版社，1963 年版，1998 年第四次印刷，第 8 页。
② 李道新：《重构中国电影——从学术史的角度观照改革开放以来的中国电影史研究》，《当代电影》2008 年第 11 期第 43—46 页。
③ 赵斌、陈子怡：《作为视听史学的电影史——第八届北京电影学院艺术学论坛综议》，《北京电影学院学报》2023 年第 11 期第 126 页。

研究、比较分析电影史书写的范式(Paradigm,又译典范、范例)提供了丰富的学术资源。在某种程度上大多数电影史采取叙事的方式,"叙事是人们感知世界的一种基本方式,正是因为史学家们采取故事的形式,使得已逝的事件易于使人理解"①。叙事是一种态度的选择。丁亚平也说:"电影'通史'追求的是主题统一和历史整体的连续性与一致性。叙述、描述电影的历史,对电影史实、电影认识进行梳理、选择和深度的构建,离不开主观性的研究过程。"②库恩(Thomas Samuel Kuhn)指出:"范式只不过是有关科学和社会基本性质的一组形上理论假定。巴毕(Babbie)认为社会科学中的所谓'典范',无所谓对或错,而只是提供了观察人们社会生活的不同方式和思路。"不同范式代表对社会和现实本质的不同看法。就本质而言,范式是对理论的"形上"抽象。通常来说在社会科学研究中,理论是指"一套相互联系的用来解释某类社会生活的命题";而范式、典范,则"提供一种观察社会生活的角度和方法,其往往是基于对社会现实本质的一系列基本假定(assumption)"。小约翰(Little John)指出,作为一种对"理论"的形上概括,典范常常包括以下要素:何种事物必须加以考察?如何进行考察?理论当采取何种形式?这些要素是对不同典范所反映的"对社会现实的一系列基本假定"的一种实用性描述(operationalization)。事实上,对研究典范的区别和分析,常常是对其所基于的这"一系列基本假定"的检视。当然,这样的检视绝非易事,因为很少有研究自我标定是遵循什么典范而作的;相反,只有通过对其研究过程和成果的仔细分析和推断,我们才能对其各典范要素进行认定和归类③。视角即理论观点、思想基础,观察、分析、研究问题的态度,是范式的重要体现。学界对如何撰写中国电影史展开了学术争鸣。在《当代电影》《电影艺术》等杂志常有相关论文问世。下面选取有影响力的中国电影史,以思想理论为基础,考察中国电影史书写的范式更新。

一、早期经典通史的阶级意识形态范式

民国后期就有一些学者开始关注中国电影史,尝试书写中国电影史,但是真正产生广泛影响并且具有范式意义的是程季华《中国电影发展史》(图5-2),他在引言里阐明了自己的电影观:"电影的历史发展,虽然有它自己的特殊规律,但是归根结底,它也仍然是社会阶级斗争的一种

图5-2 《中国电影发展史》封面
　　该书以阶级斗争为主要的意识形态,收集了丰富的史料。

① [美]波德维尔、汤姆逊:《世界电影史》,陈旭光、何一薇译,北京大学出版社,2004年版,导论二,第20页。
② 丁亚平:《中国当代电影史》,中国电影出版社,2011年版,自序。
③ 参见金兼斌:《传播研究典范及其对我国当前传播研究的启示》,《新闻与传播研究》1999年第2期第12页。

特殊反映,所以它也不能脱离这个一般的历史发展的基本规律。""由于电影是精神产品,是观念形态的东西,帝国主义垄断企业集团又利用它来宣传反动统治阶级的思想,麻痹人民的斗争意志,对殖民地半殖民地的人民进行思想奴役,以达到维护其政治统治和经济掠夺的目的,因此,为帝国主义服务的电影,除了资本主义的一般商品生产的属性外,尤为重要的是,它又是帝国主义者对本国人民进行思想统治和对殖民地半殖民地人民进行文化侵略的工具。"他引用毛泽东《在延安文艺座谈会上的讲话》把政治标准放在第一位,艺术标准第二位,在分析20世纪30年代之前的电影时说:"以蒋介石为首的中国大地主、大资产阶级叛变了革命以后,民族资产阶级所兴办的电影事业也终于加入了帝国主义、封建主义与买办资产积极的反动腐朽电影的大合唱中,造成了中国电影发展史上的一片混乱。"[1]该著作基本以时间为顺序,以政治史、思想史、阶级意识形态为理论基础,对电影现象、电影人、电影作品加以评析,努力对电影史进行全景式、全幅式的把握,在较长的历史范围内梳理历史发展的脉络,揭示电影史表象下更深层次的运动。比如他对我国早期电影的开创者之一侯曜的评价是:"长城公司的民族资产阶级性质,决定了它在初期条件下,不愿和封建买办性的鸳鸯蝴蝶派文人合作,于是他们就接纳了刚从南京东南大学毕业的广东同乡侯曜来担任编剧主任兼导演。侯曜也是一个资产阶级知识分子,学的虽是教育,但却喜欢戏剧;刚参加过当时的文学研究会。文学研究会的'为人生而艺术'的主张也是侯曜这一时期的创作思想,加之他受到了易卜生戏剧的影响,从而在他发表的几个舞台剧本中,都提到了所谓社会问题。他认为'人生就是一幕很长的没有结局的戏剧',主张艺术必须'表现人生''批评人生''美化人生''调和人生'。侯曜的这种资产阶级艺术观,很能符合'长城'创办人的纸片主张。""从侯曜第一部《弃妇》的不满现实,到《海角诗人》的逃避现实的宣传,反映除了资产阶级右翼分子在第一次国内革命战争时期,在越来越高涨的革命浪潮中一步步堕落的过程。这时,侯曜已经完全失去了他早期作品的一点点进步性,走向了它的反面。而到1931年,侯曜更以国家主义者的姿态出场,写出了《韩光第之死》那样反苏反共的舞台剧本。"[2]再如对诗人导演费穆的《小城之春》(1948)的评价:"……尽情地渲染了没落阶级的颓废感情。……两个被时代抛到九霄云外、沉浸于没落阶级情绪的渺小人物,作者却对之倍加同情,……《小城之春》的艺术处理,的确显示了费穆导演艺术的特色。但是这些富有艺术感染力的处理,在这样一部灰色消极的影片里,除了加深片中没落阶级颓废感情的渲染,扩大它的不良作用和影响外,决不会有任何别的效果。……正是解放战争迅速发展,人民运动处于高潮的时候,它的消极影响更不能忽视,在当时实际上是起到了麻痹人们斗争意志的作用。"[3]这些评论随处可见,并非断章取义,也并非否定这部电影史的价值,只是说明作者基本上采用社会历史和阶级分析的方法,并且能用发展的眼光来

[1] 程季华:《中国电影发展史(第一卷)》,中国电影出版社,1963年版,1998年第四次印刷,引言,第4-14页。
[2] 程季华:《中国电影发展史(第一卷)》,中国电影出版社,1963年版,1998年第四次印刷,第92页,第110-111页。
[3] 程季华:《中国电影发展史(第二卷)》,中国电影出版社,1963年版,1998年第四次印刷,第270-271页。

评价电影人物,深深地烙下了那个时代的印记,成就与缺陷在学术上的症候,是大时代的反映。

程季华等人的电影史秉承中国"文以载道"的悠久传统,整体上采取宏大叙述的策略,把握时代的脉搏,渗入过多的政治史、思想史。有的学者直接把这部史书背后的范式概括为革命电影史观①,认为《中国电影发展史》中的革命电影史观是建立在更大的理论建构——中国革命史观的基础之上的,而这一中国革命史观具有两重性。一方面,它在中国近百年的反帝反封建斗争中建立了它的合法性;另一方面,它又和毛主席晚年的"无产阶级专政条件下继续革命"的思想密切相关。而这种以阶级斗争为核心的革命观念是我们在建立新的电影史观时应该反思的。当民族革命、民主革命胜利,尤其是在社会主义改造完成后,它不应该再是时代主潮时,整个文艺界受政治界的影响,其中包含电影史的书写,依旧以阶级斗争为思想基础,势必遮蔽了电影应有的本体。最后,"被诬指为大毒草的《中国电影发展史》的纸型被毁掉,所有印好并已发行的书要收缴、追回,打成纸浆,全部销毁"②。在阶级斗争扩大化后,以政治思想为根本的电影史本身也成为阶级斗争的牺牲品,这种革命电影史观的历史命运有其必然性。

这部电影史由于写作时能近距离地考察电影史,资料收集比较丰富,再加上作者们的努力,在体例上开创了中国电影通史的体例,图文并茂,写作手法上适时穿插导演个人简介,类似小传,尤其是著作后面有影片、导演等索引,为电影史后学树立了严谨的典范,至今仍然是研究中国电影的案头必备之作。

二、新时期电影史著的艺术、文化性视域

早在1968年,丹尼尔·贝尔就敏锐地提出"意识形态终结说",阶级斗争不再占据时代的主潮。新时期,也就是1978年十一届三中全会以来,经济建设逐渐成为我国的工作重心,各种艺术逐渐从阶级斗争的视域中解放出来,原有电影史书写的成就和局限明显地显露出来,新的电影史书写范式逐渐转向,努力实现由阶级视角向艺术、文化、艺术市场等理论范式的转换。

世纪之交众多学者探索如何书写中国电影史,李道新的《中国电影的史学建构》提出多种视野:① 类型研究的视野,比如新中国喜剧电影的历史境遇及其观念转型。② 文化研究的视野,以郑正秋为例,对中国早期电影中父亲形象,都市形象的论述很有启发。③ 比较研究的视野,好莱坞电影在中国的独特处境及历史命运;美国侦探片与《红粉骷髅》式的洋场文化奇观,格里菲斯情节剧与中国早期爱情片的悲情叙事,南洋市场的开拓

① 陈犀禾、齐伟:《革命电影史观的历史命运——从〈中国电影发展史〉出版后的命运说起》,《当代电影》2012年第10期第18页。
② 程季华:《中国电影发展史(第二卷)》,中国电影出版社,1963年版,1998年第四次印刷,陈荒煤的重版序言,第3页。

与"稗史片"的东方文明诉求。李道新著有《中国电影批评史(1897—2000)》《中国电影文化史(1905—2004)》,理论视野上基本接受戈里梅的观点,指出:"电影作为意识形态载体、审美感受方式、影音技术体系与商业运作规范的特性,一度为不同的电影理论体系、电影批评实践和电影史写作从不同的侧面予以不同程度的接纳或排拒。现在看来,不是各个方面的独立存在或简单相加,而是四个方面的有机结合或互渗互动,才构成电影学术界对电影特性的一般性理解。"①高度整合的历史更契合电影发展的历史、电影生存现实与电影探索方向的电影观。

图5-3 《中国电影艺术发展史教程》封面

该书主要采用艺术、文化视野梳理电影史。

和前辈相比,由于侧重点和视角不同,对电影史上的许多现象的评价、认识明显不同。比如周星等学者撰写的《中国电影艺术发展史教程》(图5-3)对侯曜的评价相对公正:"电影导演,编剧。广东番禺人。毕业于南京高等师范学校"(1905—1921年校名为南高,1921—1927年当时校命名为国立东南大学,侯曜1924年毕业于东南大学教育专修科,笔者注)。1922年加入文学研究会,接受了"为人生而艺术"的主张。……除了从事电影编导创作以外,侯曜在电影理论上也颇有建树。"侯曜的《影戏剧本作法》贡献突出。他比较重视从电影与电影文学自身的特性来思考电影剧作形式、技巧和写作方法问题,不仅丰富和发展了影戏理论的内涵,而且对当时的电影创作也起到了不可低估的指导作用。1942年在新加坡被日军杀害。"②至于《小城之春》作者从9个重要方面评价,即一种情景,两处场景,三角纠葛,四声汇聚,五分节奏,六神无主,七场重戏,八年离异,最后是九九归一,发乎情止乎礼的结局,事物陷入周而复始的一种结构,传达的确实是不变的情怀。在内容和形式上周星等赞扬这部电影:"对人性的准确刻画,对中国知识分子的复杂内心的描刻异常精到而又独具魅力。体现中国知识分子的人文精神,是中国知识分子的内在心灵和情感特征的一座丰碑。""它以特别的方式不期然对中国电影的语言现代化做了成功的风格化试验,成为中国20世纪电影的一朵奇葩。"③作者还从以下四个方面总结了《小城之春》独特的艺术成就:① 民族传统形态的风格追求;② 创造中国传统美学情景;③ 电影化的节奏表达;④ 以心理剖析与情感波澜为中心的结构模式与形式特征。作者认为:"《小城之春》的艺术成就是独特的。在中国电影史上,它属于熠熠闪亮的最为出色的影片之一,也是中国电影艺术中浑然天成的艺术精致之作。最为现代电影语言与传

① 李道新:《中国电影的史学建构》,中国广播电视出版社,2004年版,第406页。
② 周星等著:《中国电影艺术发展史教程》,北京师范大学出版社,2001年版,第21—22页。
③ 周星等著:《中国电影艺术发展史教程》,北京师范大学出版社,2001年版,第82页。

统美学意味的结合体,至少在艺术形态上脱俗新颖。"①赞美之词溢于言表,这里也有明显和前辈电影史书写者对话的意味。2002年田壮壮拍摄了彩色版的《小城之春》,这是向费穆的致敬之作。电影起源于巴黎大街上的杂耍,形成自己的艺术传统和美学经过了几代电影人的努力,这一现实告诉我们电影很容易沦为商业娱乐的附庸。周星等在《中国电影艺术发展史教程》的尾声中指出,"艺术"是传统确定电影性质和创作所遵奉的中心词,把电影作为艺术来对待的文化观念在以往是天经地义的。过分强调市场、票房、娱乐的片面追求曾一度盖过了传统的艺术观念,"确认电影的艺术文化观念是中国电影创作迫切的理论问题"②。这代表一些学者以电影的艺术含金量来抵制一度盛行的观念或风气。《中国电影艺术发展史教程》挖掘历史上被淹没的电影杰作,从作者的观点来看显然带有一种"唯杰作论"的倾向。

三、对唯杰作论范式的反思

所谓唯杰作论,主要从美学的角度考察电影史上史家公认的好作品。艾伦与戈里梅指出,"唯杰作论为电影史和教科书的组织方式留下了一种有影响力的模式"。"在电影研究中,唯杰作论的基本假设也遇到了越来越多的挑战。首先受到攻击的是许多唯杰作论史学家共持的一个观点,即一个艺术作品的含义和美学品质是超越历史的。"③随着西方接受美学的兴起,这些理论家们强调读者在依据审美体验建构含义的过程中的主动作用,他们的阅读和反应是受历史条件制约的,"文学史不是'作品史'而是读者和批评家对作品'亲身体会'的历史"。艺术作品中的含义以某种方式受制于观看作品的人所处的时代和文化的问题。"唯杰作论"受到了越来越多的挑战。不存在一成不变、人人赞同的电影史学家赖以做出审美判断和历史判断的审美标准。

日本著名的电影评价家四方田犬彦也指出,无论是对一个民族来说还是对一个电影人来说,人们总是喜欢谈论其成功、优秀的影片,比如以《雨月物语》《东京物语》《七武士》《风之谷》等代表日本电影,但是,就如同我们把喜马拉雅山的若干山峰连接起来并不能说我们已经洞察了世界屋脊的真正面目。"仅靠罗列高水准艺术作品,或以杂志上的十佳影片以及票房成绩为基准来选片并不能帮助我们全面了解一个国家的电影。我们只有谈及穿连在经典影片之间的许多无名影片,才有可能真正了解日本电影、演变的来龙去脉。"④由此看来,一些在电影史上相对默默无闻的电影,是构成电影史的重要组成部分。比如《包氏父子》(1983,谢铁骊根据张天翼小说改编),还有一大批和《包氏父子》一

① 周星等著:《中国电影艺术发展史教程》,北京师范大学出版社,2001年版,第88页。
② 周星等著:《中国电影艺术发展史教程》,北京师范大学出版社,2001年版,第409页。
③ [美]罗伯特·C.艾伦、道格拉斯·戈梅里:《电影史——理论与实践》,李迅译,中国电影出版社,1997年版,第98页
④ [日]四方田犬彦:《日本电影100年》,王众一译,生活·读书·新知三联书店 2006年版,前言。

样的,在思想性、艺术性乃至观赏性俱佳的作品,如中国台湾的《搭错车》《征婚启事》,英国的《野鹅敢死队》《美丽战争》,法国的《蛇》《总统轶事》《战争真相》,意大利的《有你,我不怕》,前南斯拉夫的《桥》《瓦尔特保卫萨拉热窝》,等等。不仅个案研究基本付诸阙如,而且在现有的整个电影史中均难觅踪迹。但是审美趣味和当时的时代背景都有差异,票房收入不佳①,而且"杰作"的标准也极难统一。

一些学者对唯杰作传统将电影史专题仅限于评论家和史学家认为是艺术的那些作品范围内的做法提出了质疑。

唯杰作论的另一个潜在问题是:"它在把握电影的美学方面的同时脱离其他方面特别是经济方面的倾向。""不能把作为艺术形式的电影的历史看作是独立于作为经济产品和技术机器的电影的历史之外的东西。""美学电影史的唯杰作传统已使自己处于编史学工作的尴尬一隅。唯杰作传统将审美评价作为自己的目的,因而贬低了历史分析中的语境关系。"②把电影艺术的发展归因于形式的进化或艺术家个人想象力的观点也阻碍了对电影史中其他可能因素的进一步讨论。把美学与电影的其他方面隔离开来的做法限制或阻碍了对非美学因素的考察。

图5-4 《中国当代电影发展史》(下册)封面

章柏青、贾磊磊的电影史著作,从1949年写起,以题材为主要关注点梳理电影史。

章柏青、贾磊磊的《中国当代电影发展史》(上、下)(图5-4)对以题材为主的史学新"样式"进行了积极的探索。作者在序言里写道:"根据对历史事实的取舍和对历史事实的描述方式(在不同历史事实之间确立的逻辑关系),我们可以把传统意义上的电影史学,命名为作家作品史。而我们的《中国当代电影发展史》不是传统意义上的'作家作品史',这就是说,在这部著作中与时间相关联的首先是电影的表现题材。其次才是它们诞生时代的社会及其作者。它的历史线索就不仅仅是建立在时间这个'一维'的向度上,而同时还建立在电影艺术自身的形态之上。这样,电影史学的'样式'就发生了变化。它所提供的历史内容也就与过去的史学著述不尽相同。"③这里的"样式"也就是书写这段当代电影史的自觉的思想、体例上的追求。全书描述出中国电影50年来发展的历史脉络,透视中国当代电影不同题材和类型的影片在这50

① 沈义贞:《〈包氏父子〉与电影史建构中的缺失》,《南京艺术学院学报(音乐与表演版)》2008年第1期第103-106页。

② [美]罗伯特·C.艾伦、道格拉斯·戈梅里:《电影史——理论与实践》,李迅译,中国电影出版社,1997年版,第100-101页。

③ 章柏青、贾磊磊:《中国当代电影发展史》,文化艺术出版社,2006年版,序。

年间的具体发展情况、内部分化、演变过程,如此一来,《中国当代电影发展史》便成了真正的"题材"史。颜纯钧高度评价了这部电影史,认为它在体例上把中国电影的题材分化视为发展的基本脉络,全书结构侧重于空间上的充分展开;而在对每一种电影题材的历史记述中,又根据不同的发展情况来进行历史演进的描述。这种编排方式隐含着如下的观念:历史记述的本意在于让事物的发展在文本中重新加以建构;事物的发展并不是纯粹的时间事件,内部的分化、结构的展开才构成更为本质的事实①。

众多电影史家都强调了史料的重要性,挖掘新的材料、重新认识材料、寻找材料间的联系是电影史书写关注的一个焦点。波德维尔、汤姆逊就"史料收集"的作用时指出:"历史学家在任何学科领域的工作都不仅仅是史料的堆积。史料自己不会说话,史料只有作为研究计划的一部分时才有意义并显得重要。""我们应该把历史视作一个动态的、持续进行的过程,那么,崭新形态的材料可能会出现在眼前,材料的功能性联系也会变得非常清晰。"②"许多研究计划更依赖于新问题的提出而非新史料的发掘。""电影史不应该是一个凝固定型了的知识体系,而更应该是一个积极的探索过程。新电影史提供给读者新的资料也获得新的观点。新的历史撰述模式的出现可以使得原本熟悉不过的事实重获活力,以一种全新的姿态凸现出来。"③"我们还认为世界电影史还是被视作一个提出一系列的问题并且为了在论证中回答这些问题而寻找事实和依据的过程。"④以问题导向为范式在电影史书写中逐渐得到重视。史料是研究和写作的前提,需要以严谨、务实、认真的态度对待,不能随意处理。丁亚平认为写作者也不能被史料所困,不应简单地将史实、数据等拼装、编排、堆砌在一起,阐释史料和发现史料同样重要,写作应该结合史料,提炼观点,有所创新⑤。

程季华《中国电影发展史》对于史料的选择,"一般均服从于阐明我国电影中阶级斗争情况的必要"。由于艺术市场、电影经济学的介入,人们对电影的认识不断深入。什么是电影?电影是卢米埃尔兄弟的技术发明,电影是现实的渐近线,电影是媒介,电影是艺术,电影是文化,电影是历史的钩沉,电影是民族镜像,电影是企业,还是比黄金更昂贵的商品!不同的回答,隐含不同的理念和思维起点,因此也会影响电影现象的评价。如30年代的古装片,"当时又称为'稗史片',主要取材于中国古典小说或民间传说。用电影拍摄家喻户晓的老故事,符合市民的口味,南洋市场的华侨劳工尤其喜爱。古装片拍摄是从'天一公司'的由蝴蝶主演、邵醉翁导演的《梁祝痛史》开始创制的,此后,又陆续拍摄了《珍珠塔》(1926)、《白蛇传》《孟姜女》《唐伯虎点秋香》等,获得了不错的票房"⑥。当时的古装片极为流行,相当一部分影片制作粗糙,甚至在一些影片中出现了古人穿上时装的

① 颜纯钧:《评〈中国当代电影发展史〉》,《当代电影》2008年第1期第151页。
② [美]波德维尔、汤姆逊:《世界电影史》,陈旭光、何一薇译,北京大学出版社,2004年版,导论二,第20页。
③ [美]波德维尔、汤姆逊:《世界电影史》,陈旭光、何一薇译,北京大学出版社,2004年版,导论一,第6页。
④ [美]波德维尔、汤姆逊:《世界电影史》,陈旭光、何一薇译,北京大学出版社,2004年版,导论一,第3页。
⑤ 丁亚平:《中国当代电影史》,中国电影出版社,2011年版,自序,第4页。
⑥ 参见杨金福:《上海电影百年图史》,文汇出版社,2006年版,第60页。

不伦不类的情况。"其中拍得较为认真、舆论给予好评的,有民新影片公司的《西厢记》(1927)、大中华百合影片公司的《美人计》(1927)和上海影戏公司的《杨贵妃》等。这股古装片的热潮,当时的舆论界评价不高,也多为以后的史论所诟病,主要认为这些影片维护旧伦理道德,思想观念落后保守,制作粗糙,'投机'色彩过浓。"①比如《火烧红莲寺》(取材于向恺然的《江湖奇侠传》,导演张石川),描述女侠甘联珠联合各路正义侠士,捣毁为非作歹、祸害社会的盗僧贼窝的故事。1932年4月25日,瞿秋白在《普洛大众文艺的现实问题》一文中认为,《火烧红莲寺》一类"影戏"充满着"乌烟瘴气的封建妖魔"和"小菜场上的道德",即"资产阶级的有钱买货无钱挨饿的意识"②。制作古装片,"最为直接的原因,主要还是基于商业利益的考虑"。

20年代中后期,天一公司的稗史片引发了古装片的热潮,也有相当不错的票房收入,"无论是在当时的舆论还是在后来的电影史写作中均很少赢得好评。"③。指责之声始终不绝如缕。评论家孙师毅在《电影界的古剧疯狂症》中对此也严正地批评,认为古装片是致使中国电影事业走向毁灭的重大病症。程季华在《中国电影发展史》中的评价具有代表性,认为古装片的拍摄电影公司老板和无聊文人出于商业投机目的,"在很短的时间内,匆匆忙忙赶制出来的,内容几乎都充满封建毒素,艺术处理更是粗制滥造、恶俗不堪""与当时的新文化运动相对立""是当时有闲阶级和落后小市民害怕阶级斗争,企图逃避现实的一种社会反映"④。时隔80多年后,李道新指出:"如果仅从公司的制作态度和影片的思想内涵等方面来衡量天一影片公司的'稗史片'及其引发的'古装片'热潮,上述两种评论还是颇有见地的,然而,如果将天一影片公司的'稗史片'及其引发的古装片热潮放在20世纪20年代中后期残酷的商业竞争语境以及中国早期电影的类型发展角度来分析,这一现象仍然具有一定的合理性与进步性。"欧美电影涌入中国,国产电影只能以独特的民族题材,一贯的类型策略,快捷的制作方式来应对。⑤

因对电影特征的复杂性、民族性的认识角度不同而出现不同的评价。无独有偶,杨金福也有类似的评价:"现在来看,古装片在影片题材的开拓上,本土化以及大众化方面,戏说历史的娱乐性方面都进行了一定有益的探索,其贴近市场,追求商业价值,更无可厚非。而天一公司正是因为这些影片积累了资本并成功地打开了南洋市场,以后还凭借这一制片方针立足香港大展宏图。"⑥从世界电影的相互影响、空间拓展来看,古装片还是中国电影最早走向世界的类型电影之一。它不仅走进了南洋的影院,受到华侨的欢迎,而且还走进了西欧的电影圈。《西厢记》(1927,侯曜编导)这部古装片还是最早在西方公开

① 参见杨金福:《上海电影百年图史》,文汇出版社,2006年版,第60页。
② 参见杨金福:《上海电影百年图史》,文汇出版社,2006年版,第71页。
③ 李道新:《中国电影的史学建构》,中国广播电视出版社,2004年版,第394页。
④ 程季华:《中国电影发展史(上)》,中国电影出版社,1963年版,第89—90页。
⑤ 李道新:《中国电影的史学建构》,中国广播电视出版社,2004年版,第394页。
⑥ 参见杨金福:《上海电影百年图史》,文汇出版社,2006年版,第60页。

放映的中国影片(1928年夏在巴黎上映,1929年在伦敦上映)。1929年10月《影戏杂志》(1922年1月顾肯夫、陆洁创办,导演一词由陆洁首先使用)以《在伦敦的一部中国电影》为题介绍了英国《泰晤士报》对这部影片的评价:"《西厢记》是由中国古时传奇做出的,乃上海民新公司李应生的出品,其电影技术,虽尚幼稚,但因剧情幽丽,观众如同重读古国神话一样……观众看后,有留香齿颊之妙,嗜影者,曷来一观此中国的特别作风的片子。"①如果放眼世界,可以看到东瀛日本,20世纪20—30年代之后也正是通过时代剧(古装历史剧)来探索民族电影的风貌与特色。古装片是中国电影探寻民族特色走向世界的一种尝试,这样看来,从思想内涵、民族特色、电影经济学、世界文化格局来认识古装片,得出的结论就更为全面,更富有启迪。

四、多维度电影史观的尝试

萨杜尔的电影史观带有明显的社会倾向论。关于如何书写电影通史,他提倡把电影作为一种受企业、经济、社会和技术严格制约着的艺术来加以研究。他说:"由于摄制一部影片需要花费很多的资金,所以要求电影创作者必须确实具备完成自己作品的各种条件。因此,把电影作为一种艺术来研究它的历史(这是本书的目的),如果不涉及它的企业方面,那是不可能的,而这种企业又是与整个社会、社会的经济和技术状况分不开的。"②电影艺术的核心观点还是得到了体现。尤特凯维奇指出:"萨杜尔与资产阶级史学家们相反,他不仅仅从技术上分析了电影的各种形式的进化过程,或者更确切地说,与其说他是从技术上分析了电影的形式的进化过程,还不如说他首先分析了电影作品的社会倾向性,细心地指出了想要在银幕上真实地反映现实的每一个尝试,以及某位艺术家想要挣脱商业性电影的罗网的每一次努力。"重视"社会倾向性",重视电影的艺术性的指向,使萨杜尔的电影史在苏联和中国被接纳③。埃尔萨埃瑟指出:"旧电影史的构想是一部又一部影片依次连接而成的历史,或者是一位又一位导演传送创新的火炬的历史,而现在旧电影史发现自己所面临的不仅是一种新的历史理论的对抗,而且是一种新的电影理论的对抗。这二者的战术联合产生了新电影史,其实,应把它称为电影的新历史。""电影艺术是综合的、历史的、社会学的、法律和经济的现象:影片仅仅只是整个体系作用下的表现形式之一,吸引着新电影史研究的是体系本身。"④

对电影的综合性、电影史要描述的内容即体系本身,艾伦、戈梅里的概括极为全面:"电影或电影业并不只是一个东西,它的内涵肯定要比一组精选影片丰富得多。它是人类交流、企业实践、社会关系、艺术潜能与技术系统的一整套复杂的、相互作用的系统。

① 参见杨金福:《上海电影百年图史》,文汇出版社,2006年版,第62页。
② [法]乔治·萨杜尔:《世界电影史》,徐昭、胡承伟译,中国电影出版社,1995年版,第32页。
③ [俄]尤特凯维奇:《乔治·萨杜尔和他的电影通史》,俞虹译,《电影艺术译丛》1962年第2期。
④ [英]托·埃尔萨埃瑟:《新电影史》,陈梅译,《世界电影》1988年第2期第7-8页。

因此,任何一种电影史的定义都应承认,电影的发展包含了电影作为特殊技术系统的变革、电影作为工业的变革、电影作为视听再现系统的变革以及电影作为社会机构的变革。"①一般情况下,除了关注一个导演的人生经历和活动的历史传记外,电影史还包括四个主要范畴:① 美学电影史,关注电影艺术的手法、形式、风格和类型等。② 技术电影史,关注电影的物质性载体,如研究摄影机、放映设备、数码技术的起源、发展以及技术变革的解释。③ 经济电影史,对电影工业或经济发展的研究,关注电影的商业运营。④ 社会电影史,关注电影在整个社会、文化、政治中扮演的角色,研究影片的社会价值和态度。李道新等人基本接受了这种综合性的电影观。

波德维尔等人指出,电影史的研究是电影学范围内最具活力和生气的研究领域之一。就研究计划而言:① 历史学家试图描述事件的过程或状态。② 历史学家还试图解释历史的过程和形态。许多有趣的历史都是解释性的,比如"因果解释"②。又如历史的解释以群体性因素为主,"一些历史学家主张任何历史的解释必须或迟或早以群体的因素为基础"。群体因素包括政府机构、电影学校、电影制片厂、发行公司、正式的团体、不太正式的电影工作者协会,以及电影报刊、电影节、电影评论的作用,从中寻找影响因素,使之成为连贯的有说服力的故事。这类电影史侧重三个原则性问题的探讨:① 电影媒介是如何被运用,即电影语言是如何逐步产生、发展、成熟并被规范化的。② 电影工业的环境——电影的制作、发行与演映的状况如何影响电影媒介的发展。③ 电影艺术的世界性潮流与电影市场的国际化趋势是如何出现的。③

对于《中国电影发展史》注重"社会阶级斗争"的特点,作者是站在个体的电影史学家的角度来阐释的,强调的仍然是电影的功能,即电影服务于思想宣传的意识形态性和阶级特性。"对于必将继续发展的中国电影史研究,《中国电影发展史》在电影观上的偏颇,亟待被超越。"域外学者的理论成果激励着中国学者尝试撰写中国电影通史,"通"不仅是时间上的贯通,版图上的关联,也是电影多个专业方面的综合特型的贯通。相对于"十七年时期"(新中国成立后至"文革"开始)或者"文革"时期等断代史而言,整个当代文学史具有一定的通史特性。丁亚平的《中国当代电影史》(图5-5)在这方面进行了积极的

图5-5 丁亚平所著的《中国当代电影史》封面

丁亚平的电影史著资料翔实,试图探索电影史学新视野。

① [美]罗伯特·C.艾伦、道格拉斯·戈梅里:《电影史——理论与实践》,李迅译,中国电影出版社,1997年版,第47页。
② [美]波德维尔、汤姆逊:《世界电影史》,陈旭光、何一薇译,北京大学出版社,2004年版,导论二,第11页。
③ [美]波德维尔、汤姆逊:《世界电影史》,陈旭光、何一薇译,北京大学出版社,2004年版,导论一,第3-4页。

探索,努力做到三个突破:"突破电影史写作意识、观念上的保守性,突破传统概念和方法,突破相对小众性的写作与接收路径""组织过去,注重分辨、重述、归纳、强调历史上众多的点、瞬间、人物、本文、事件,包括电影视觉性、城市、时尚、社会机制、观众心态、消费等,成为一个更大的历史和现时意义的结构与空间组成部分,是我所追求的,也是可能包含着具有一定未来因素的电影史的新观念的。"[1]就空间而言,英国地理学家梅西(Doreen Massey)指出,空间是后天的产物,空间是一个过程,不同地点处于互动重构的状态,空间具有创造性的能动力量,参与历史进程。梅西说:"没有空间,则无所谓多样性;没有多样性,则无所谓空间。准确地说,空间是彼此关联的产物,它总处于不断建构的过程中,从来不是封闭的,也永不终结。也许,我们应该把'空间'视为'多重叙事共存相生'(a simultaneity of stories-so-far)。"[2]"以海峡两岸和香港的整合为标志的华语电影的新的发展也足以使中国电影成为'世界电影'的一个结构性的要素,而不再是一个时间滞后和空间特异的'边缘'的存在。"[3]港台电影贯穿在各个阶段、各个方面的写作中。

"从空间和结构的层面审视电影与政治、社会和文化的主轴性关联与嬗递变化,也就是将电影放在全球电影格局和现实中国社会进程中的宏观结构面进行审视,抓住结构、社会和电影史之间的关系,体现一种多元共生的史学意识。""尝试以新的电影史观,探索电影'通史'写作形式与理路,重新思考当代电影发展多重规模与不断演进中的空间关系及其发展趋向,重建作为史学形式的总体的电影史,跨越电影史研究与书写领域的主观性界限和危机,使有各自特色的多样型而不是单一型的自由的电影史写作成为可能。"《中国当代电影史》写道:"按照电影历史的内部结构组合而成,以时代、社会、文化发展为参照体系,具体地说,是从作为现实空间的时代政治经济力量、作为真实空间的社会及市场文化精神和作为理想空间、文化空间的多元性的当代呈现及其全球化趋向这三个方面着眼。通过电影工业史、文化史来看当代电影演示、发展中的一些盲点、盲区,梳理分属于政治/主旋律电影、商业/娱乐电影、先锋/艺术电影这三种电影系统的变化状态,寻找关键点,将一切与当代中国电影工业、电影文本,与重要电影文化事件和电影人发生关联的现象,包括直接与之相关联的文化物质环境,都置于我们时代的叙事与不断变动的关于文化的一整套'想象'中。"[4]"这部电影史基本是一部重思的电影史。重思不仅意味着再次思考,而且意味着用新观念、新方法思考、诠释、写作,着眼于长远,突出复杂社会结构下的电影史主体价值观,从而扩展电影史领域,将电影史作品带入公共领域,与大众进行对话。"[5]本部电影史还具有明确的读者意识,"面向更广泛的受众,培养看电影、懂电

[1] 丁亚平:《中国当代电影史》,中国电影出版社,2011年版,自序,第1页。
[2] 参见张英进:《全球化与中国电影的空间》,《文艺研究》2010 第7期第83页。
[3] 张颐武:《中国电影:全球华语电影格局的转变》,《影视文化》第3期,中国电影出版社,2010年版。
[4] 丁亚平:《中国当代电影史》,中国电影出版社,2011年版,自序,第4页。
[5] 丁亚平:《中国当代电影史》,中国电影出版社,2011年版,自序,第5页。

影、有电影修养的读者,是一个电影史作者、一个电影批评与史学工作者应尽的责任"。电影史作者也是教育者,自觉地培养电影观众是推动电影发展的重要举措。

五、电影专史写作的兴盛

2005年中国电影迎来了自己的百年华诞,也就是在这一年,电影史书写迎来了自己的兴盛期。赵实主编的"百年中国电影研究书系",包括《中国电影理论史评》(胡克)、《中国武侠电影史》(陈墨)、《中国纪录电影史》(单万里)、《中国电影产业史》(沈芸)、《中国动画电影史》(颜慧,索亚斌)、《中国喜剧电影史》(饶曙光)、《中国电影技术发展简史》(许浅林)、《中国少年儿童电影史论》(张之路)、《中国电影表演百年史话》(刘诗斌)、《电影作者与文化再现——中国电影导演谱系研寻》(杨远婴)、《中国战争电影史》(黄甫宜川)、《中国科教电影史》(赵惠康),共12本,2005年由中国电影出版社出版,这是献给中国电影100岁生日的厚礼。

图5-6 《中国电影专业史研究：电影教育卷》封面

该书主要进行电影教育专史研究,对电影的研究逐渐细化。

2006年,张会军主编的"世纪回眸：中国电影专业史研究"由中国电影出版社出版,含电影文化卷(杨远婴),电影编剧卷(张巍),电影制片、发行、放映卷(于丽),电影技术卷(李念芦、李铭、张铭,2006),电影表演卷(陈浥等,2006),以后出版了电影美术卷(宫林,2007),电影摄影卷(郑国恩、巩如梅,2007),电影教育卷(籍之伟、钟大丰,2011)(图5-6),原计划出版13本。电影专史的书写出现下面两个特点：①针对性强,从专业的角度、理论的高度,对各个电影专业的发展脉络、本质规律、研究方法进行系统的学术整理。②2003年年底上海戏剧学院教授方方出版了《中国纪录片发展史》(图5-7),2005年单万里先生出版《中国纪录电影史》,与此类似,陈墨与贾磊磊也出现了"撞车",在2005年同年出版了《中国武侠电影史》(文化艺术出版社),这充分说明中国电影专史的书写已经进入学术争鸣的时期。

图5-7 《中国纪录片发展史》封面

该书主要采用类型电影的划分,进行专史研究。

六、增强少数民族电影史和地方电影史的研究

我国有56个兄弟民族,每个民族都有其独特的文化,都为丰富中华民族的文化特点做出了不可磨灭的贡献,电影业也是如此。要实现中国电影的全面繁荣,就必须对少数民族题材、少数民族的文化特点和艺术格调进行深入挖掘,但是少数民族电影的研究一直比较薄弱。在专史的写作中,少数民族电影的研究必须特别关注。"十七年时期"中国少数民族电影,比如《五朵金花》《农奴》《阿诗玛》《冰山上的来客》,动画片《阿凡提的故事》系列,《一幅僮锦》《草原英雄小姐妹》《火童》等都给中国电影界增添了多样化的色彩。少数民族有着丰富的题材,关键在于如何挖掘。21世纪《静静的嘛呢石》《开水要烫,姑娘要壮》《花腰新娘》《图雅的婚事》等影片获得各种大奖,再次彰显了我国少数民族题材电影的生命力和艺术吸引力。中国少数民族题材电影史的研究近两年来出现了可喜的进展,饶曙光2011年出版的《中国少数民族电影史》(图5-8)是这方面可喜的收获。中国少数民族电影研究如何细化深入仍然是一个需要挖掘的课题。少数民族电影在身份认同、本土体验、民族特色美学等方面仍有研究的空间。

图5-8 《中国少数民族电影史》封面

中国少数民族电影受到学界关注。

少数民族电影史和地方电影史的书写尽管与地域有着密切的关系,却是两个不同的范畴,地方电影史书写学术空间广阔。艾伦和戈梅里指出:"关于电影史研究,有一点很令人兴奋(这一点使电影史研究独立于其他史学分支),那就是它几乎可以从任何地方着手研究。"①研究、寻找地方电影一手资料,实地调研电影史的方方面面,是切入电影史的有效途径之一。事实上,在电影学界地方电影史书写的确呈现不断增长的学术势头。《百年电影与江苏》(陈国富,2005)、《上海电影百年图史》(杨金福,2006)(图5-9)、《厦门电

图5-9 《上海电影百年图史》封面

地方电影史研究逐渐引起学界关注。

① [美]罗伯特·C.艾伦、道格拉斯·戈梅里:《电影史——理论与实践》,李迅译,中国电影出版社,1997年版,第2页。

影百年》(洪卜仁,2007)、《香港电影史(1897—2006)》(赵卫防,2007)、《当代台湾电影(1949—2007)》(孙慰川,2008)先后出版。《百年电影与江苏》对江苏主要电影人的成长经历进行了系统的梳理,对他们的代表作品进行了系统的介绍,对其审美追求和历史贡献进行了适当的探究与评述。地方电影史书写能够以崭新的问题意识切入,从历史上寻找中国电影的成长经验,比如《厦门电影百年》《上海电影百年图史》等等。

《厦门电影百年》重点回顾了厦门这座海滨城市在百年电影长廊中的美好记忆:厦语片的盛衰,电影圈内的厦门导演、演员,厦门题材的电影,20世纪30年代"开明""中华""思明"等影院以及二战后美国大片《出水芙蓉》在厦门的放映情况。30年代前后是厦门电影的黄金时期。30年代开始的厦语片,带动40年代香港等地拍摄厦语片。"到1958年,在新加坡、马来西亚、菲律宾等国家和中国台湾地区首映的'厦语片'已达70多部,比当年港产国语片还多。"①1960年前后,由于人才断层,加上台港片的冲击,厦语影片开始走下坡路。厦门有鼓浪屿、南普陀寺、虎溪岩、白鹿洞等名胜,《西游记》(任彭年,1928)、《火烧红莲寺》(张石川,1928)、《泉水叮咚》(张瑞芳,1981)等就是在厦门取景的。对厦门电影人的身世和电影活动的叙述真切感人:比如往返于家乡与上海之间实现电影梦的吴村(1904—1972);自编自导的现代女性,有性感野猫之称、可惜红颜薄命的中国早期影坛才女艾霞(1912—1934);扮演梁兄、走红海外的凌波(1939—);为台湾电影作出重要贡献的李嘉(1923—1994);还有影坛多面手罗泰(1924—2005);等等。有关厦门题材的电影介绍也脉络清晰:比如《英雄小八路》(高衡,主题曲《我们是共产主义接班人》,1961)是以1958年"8·23"炮战前后何明全、黄水发、何佳汝、何亚猪(还在影片中客串了几个镜头)等13位小英雄的真实事迹改编的。《小城春秋》(罗泰导演,高云览同名原著,1981)是以1930年5月中国福建地下党罗明等"大智""大勇""大胜利",轰动东南亚的武装劫狱斗争为原型改编而成的。《海囚》(李文化导演,洪永宏同名原著,1981)以19世纪中叶中国人民反对西方殖民者掠卖华工的苦力贸易,所进行的可歌可泣的反抗斗争的史实为依据,描绘了一幅民族苦难的画卷,体现了中华民族同仇敌忾、抵御外辱的精神。《厦门电影百年》带有明显的地方电影志的色彩,挖掘了地方的电影文化资源,为小城市撰写电影春秋提供了先例,在国内不多见。2012年全国大学生电影节在厦门设立分会场,将来厦门可以像日本山形承办纪录电影节一样,有潜力承办电影赛会,将电影文化作为城市建设的一个特色。北京电影的民族志、地方志书写也得到重视。②其内容在新中国成立后越来越丰厚,可以大书特书。地方电影史的艺术特点或文化特征、区域文化精神与祖国电影的互动关系及其贡献成为关注的热点。

在我国,对香港和台湾的电影研究有着特别的意义。在大陆学者的电影史著作中,

① 洪卜仁:《厦门电影百年》,厦门大学出版社,2007年版,第12页。
② 朱靖江:《北京民族志电影史:从王朝末日到市井生活(1900—1949)》,《北京电影学院学报》2023年第11期第34页。

港台部分在内容处理上是比较棘手的,多数著作像打补丁一样硬性加上两块,有的甚至干脆阙如。比如周星的《中国电影发展史》,丁亚平的《中国当代电影史》等等,就没有书写港台电影史。日本学者佐藤忠男的《中国电影百年》也是采取打补丁的方式,在最后列两章专门介绍。由于历史上的原因海峡两岸暨香港、澳门的电影的确有其自身的特点,如何在通史和地方电影史中体现电影的地域特色,在文化传统和地缘关系上的家国想象、互动关系是书写港台电影史的关键。"总的来看,尽管这一时期海峡两岸暨香港、澳门的中国电影在政治见解、运营方式、人才格局、出品类型等方面存在着诸多不同,但由于种族的一致和文化的同构,在共同的伦理本位思想和儒家、侠义文化的影响下,在深厚的农业文化传统和乡土意识的浸润中,在特定的 30 年历史时期里,海峡两岸暨香港、澳门的电影仍在共同致力于家的想象与国的想象。正是中国内地电影以国为家的政治话语、台湾电影以家为国的道德关怀与香港电影无家无国的漂泊意识,形成了彼此之间的互补与对话,才在一定程度上完成了 1949 年至 1979 年间中国电影文化的整体性建构。"① 贾磊磊、丁亚平等在写作理念上把中国港台电影融入中国电影版图、穿插在各个领域中评析。

从革命思想史转向艺术性为主的理论范式,从唯杰作论的质疑到题材为主的书写样式、问题意识导向的出现以及对立体式电影史撰写的尝试,从通史到各种专史、断代史、地方电影史的推出,这一切表明了学界书写中国电影史的自觉意识。中国电影的对外关系史、军旅电影史、女性电影、戏曲电影的研究相对薄弱。近来出现制片厂历史的个案研究,如西安电影制片厂、长春电影制片厂也纳入学界的视野。许多域外学者也在关注中国电影史的书写,他们以域外学者的视角给中国电影史的书写增添了活力。比如,佐藤忠男的《中国电影百年》(图 5-10)对中国电影的关注视角新颖,以域外学者的视角解读了《我这一辈子》

图 5-10 《中国电影百年》封面
日本学者佐藤忠男关注中国电影史研究,这是他的专著。

《关连长》《英雄》《十面埋伏》等影片,为中国电影史书写的多声部增添了新的乐调。中国电影史是世界电影版图的重要组成部分,中国电影史的书写的成就是世界电影史研究的重要收获。中国电影史书写的方式逐渐丰富,图文并茂之外增加了光影的形式,如《百年光影》(2005)。中国电影史的书写成就得益于书写范式的讨论与更新。中国电影的对外关系史、军旅电影史、女性电影、戏曲电影、大型制片厂研究也将会有新的进展。

① 李道新:《中国电影文化史》,北京大学出版社,2005 年版,第 223 页。

一、推荐影片

《神女》(1934)、《姊妹花》(1934)、《一江春水向东流》(1947)、《小城之春》(1948)、《林则徐》(1959)、《红色娘子军》(1961)、《小花》(1979)、《苦恼人的笑》(1979)、《生活的颤音》(1979)、《天云山传奇》(1981)、《牧马人》(1982)、《青春祭》(1985)、《人·鬼·情》(1987)、《开国大典》(1989)、《电影史》(戈达尔)(1989)、《本命年》(1990)、《阿飞正传》(1990)、《喜宴》(1993)、《重庆森林》(1994)、《饮食男女》(1994)、《东邪西毒》(1994)、《卧虎藏龙》(2000)、《一一》(2000)、《花样年华》(2000)、《无间道》(2002)、《天下无贼》(2004)、《百年光影》(2005)、《让子弹飞》(2010)、《百鸟朝凤》(2013)、《中国合伙人》(2013)、《大佛普拉斯》(2017)、《我不是药神》(2018)。

二、推荐阅读

1. 丁亚平:《影像时代——中国电影简史》,中国广播电视出版社,2008年版。

2. [美]罗伯特·C.艾伦、道格拉斯·戈梅里:《电影史——理论与实践》,李迅译,中国电影出版社,1997年版。

3. 孙慰川:《当代台湾电影:1949—2007》,中国广播电视出版社,2008年版。

4. [美]波德维尔:《香港电影的秘密:娱乐的艺术》,何慧玲译,海南出版社,2003年版。

三、思考题

1. 一百年多年来中国电影史书写的范式、关注重点有哪些变迁?
2. 地方电影史是电影史书写的重要方面,谈谈你家乡电影史的概况。
3. 谈谈你喜欢的最近两年的一部中国电影,分析其艺术特色和思想内涵。

第六讲 大陆第六代导演的青春书写

中国电影学界习惯采用"代"来划分和研究大陆电影,这一举措简洁明了地勾勒了中国电影的发展概况,很有创意,在不掩盖导演个性特征的基础上,有可取之处。一般认为中国电影史上有六代导演,代与代之间往往是师承关系。早期的拓荒者,如郑正秋、张石川、侯曜等为第一代导演,他们活跃于二十世纪二三十年代无声片时期。第二代导演大多数是第一代的学生,代表人物有蔡楚生、孙瑜、吴永刚、费穆、沈浮等,他们活跃于三四十年代有声片时期。第三代导演又是第二代导演的学生,他们最辉煌的时候是五六十年代,如郑君里、谢晋、水华、成荫、崔嵬、凌子风等等。第四代导演大多毕业于"文革"前的北京电影学院(也有上海电影学院及各电影厂自己培养的),他们长期给老导演当助手,直到70年代末80年代初才有了独立拍片的机会,显示出自己的艺术才能,如吴贻弓、张暖忻、谢飞、吴天明、黄蜀芹、郑洞天等。第五代导演大多于1982年毕业于北京电影学院(包括以后的进修班),毕业后很快有了独立拍片和展示才华的机会,如张艺谋、陈凯歌、田壮壮、吴子牛、黄建新等。① 第六代(新生代)的力量出现在1990年,张元的《妈妈》可视为发轫之作,到世纪之交渐成气候。1993年《上海艺术家》杂志第4期上以北京电影学院1985级导演系、

图6-1 第六代导演代表人物之一王小帅

摄影系、美术系、录音系、文学系全体毕业生的名义发表了一篇题为《中国电影的后"黄土地"现象——关于中国电影的一次谈话》的论文。这是一篇审视中国电影的美学檄文,也是第六代崛起的标志。1994年,南京《钟山》杂志刊登了上海电影制片厂胡雪杨导演的文章,他率先提出"89届5个班的同学是中国电影的第六代工作者",这可以说是最早给第六代命名的宣言。该杂志同时还邀请戴锦华、陈晓明、张颐武、朱伟等中青年批评家作名为"新十批判书"的访谈录。"代"是个好名词,能够简单明了地勾勒出年轻人与长辈的差异,同时给人以人多势众、势不可挡的感觉。第六代导演主要有胡雪杨、张元、王小帅(图6-1)、贾樟柯(图6-2)、王

图6-2 贾樟柯与赵涛

① 郑洞天:《代与无代——对中国导演传统的一种描述》,《当代电影》2006年第1期第10-12页。

图6-3 第六代导演代表人物之一管虎

全安、管虎(图6-3)、娄烨、章明、路学长、朱文等,《我的摄影机不撒谎:先锋电影人档案(1961—1970)》还把姜文归入其中。① 第六代电影代表作有胡雪杨的《留守女士》(1991)、《湮没的青春》(又名《欲海无情》,1994)、《可爱的中国》(2009);王小帅的《冬春的日子》(1993)、《极度寒冷》(1997)、《扁担·姑娘》(1999)、《梦幻田园》(1999)、《十七岁的单车》(2001)、《青红》(2005)、《左右》(2008)、《闯入者》(2014)、《地久天长》(2019);贾樟柯的《小武》(1998)、《站台》(2000)、《世界》(2004)、《三峡好人》(2006)、《天注定》(2013)、《山河故人》(2015);王全安的《月蚀》(1999)、《图雅的婚事》(2007)、《白鹿原》(2012);管虎的《头发乱了》(1994)、《斗牛》(2009)、《厨子戏子痞子》(2013)、《我和我的祖国》(前夜篇,2019)、《八佰》(2020)、《金刚川》(2020);娄烨的《周末情人》(1995)、《危情少女》(1991)、《苏州河》(2000)、《颐和园》(2006)、《推拿》(2014)、《兰心大剧院》(2019);章明的《巫山云雨》(1995)、《郎在对门唱山歌》(2011);路学长(1964—2014)的《长大成人》(1997)、《非常夏日》(1999)、《卡拉是条狗》(2003)、《租期(妻)》(2006)、《两个人的房间》(2008);王超的《安阳婴儿》(2001)、《江城夏日》(2006);张杨的《爱情麻辣烫》(1997年)、李欣的《谈情说爱》(1995);王瑞的《冲天飞豹》(1999);阿年的《呼我》(2001);李杨的《盲山》(2007)、《盲井》(2003);顾长卫的《立春》(2008);朱文的《海鲜》(2001)、《云的南方》(2004)、《小东西》(2010);徐静蕾的《我和爸爸》(2003);等等。英国的评论家汤尼·雷恩为推出大陆第六代做出了杰出的理论贡献。第六代导演抵触第五代导演的宏大叙事与形式美学,采用比较低的视角表现年轻个体的生命体验与下层人们的生活,选用一种粗糙的纪录片风格拍摄电影。张艺谋并不看好第六代导演。1997年11月13日出版的《戏剧电影报》报道了他的观点:"'第六代'现在拍的一些片子小资情调和自我意识太浓,纯属无病呻吟。"可见第五代和第六代艺术观上的差异。第六代导演呈现出与第五代导演呈现不同的特点,在青春书写、呈现都市生活方面表现出鲜明的新生代特征。

一、导演(作者)个人化的创作特征

所谓"作者电影"起源于1959年兴起的法国"新浪潮"电影。在世界各国,"新浪潮"电影已被广泛地用来指称由一批新锐的导演执导的、勇于艺术探索、敢于打破电影传统的影片。著名的法国电影史学家乔治·萨杜尔认为:"新浪潮"从广义上来说是指一批倾向与教养各不相同的人,以他们的第一部长片一跃而成为新的成熟的导演,与已成名的

① 程青松、黄鸥:《我的摄影机不撒谎:先锋电影人档案(1961—1970)》,山东画报出版社,2010年版。

老导演分庭抗礼,并在某种程度上革新了电影艺术①。如:弗朗索瓦·特吕弗、克劳德·夏布罗尔、让-吕克·戈达尔等人。作者电影策略由《电影》杂志介绍到英国,并进行推广,该杂志也成了英国电影研究的阵地。在 20 世纪 60 年代文艺批评界罗兰·巴特为了倡导结构主义批评而宣称"作者死了",这主要是反对作者权威,倡导文本多元的、不确定性的意义。电影界倡导个人化表达,认为这是导演对艺术个性的坚持。法国导演布烈松把电影艺术称为"电影书写(cinematographe)"——"一种运用活动影像和声音的写作"。导演的责任是"传达印象、感觉",电影书写作为"感觉(sentir,或译感受)的新方法",就是去"挖深你的感觉。注视它里面有什么。勿用字句来分析。把感觉翻译成姊妹影像和等值声音。感觉愈清新,愈显出你的风格"②。电影影像能像自来水笔一样书写,表现出导演(作者)鲜明的个人风格。第五代导演陈凯歌、张艺谋等人的第一批重要作品主要描写历史写他们父辈的事情,比如《大红灯笼高高挂》,其中既有弑父情结,也有启蒙色彩,属于宏大叙事的范畴,表面上看是偶然的,但是实际上是他们在传统上沿袭了前辈的呈现对象,是集体无意识,"文以载道"的传统并没有被放弃。到了第六代,导演作为个人艺术家的特征显示出来了。这与德国电影理论家克拉考尔强调电影最能反映一个民族的集体无意识有所不同。电影生产方式和创作主体、表现内容发生了变化。"虽然不能说他们现在每个人都已经完全是独立的,但是这一特征在他们作品中所表现出来是非常鲜明的,这是非常有意义的。"③第六代导演一开始拍片就侧重表现个人体验。第五代导演精彩地叙述民族寓言故事,第六代导演倾向于注意身边的小事。王小帅也说:"拍《冬春的日子》就像我们写我们自己的日记。"第六代导演的电影被深深地打上导演个人的印记,这个特征把这批年轻人捆绑在一起。第六代导演清一色地表现青年人自己,表现同代人,写个人,写个人体验。

第六代导演从第五代书写历史的宏大叙事中走出来,直面同代人的生活现状,在青春书写主题中体现同时代人的生活体验、生命经验。《过年回家》写耦合家庭子女的矛盾导致的青春期子女的悲剧。《北京杂种》讲述了摇滚歌手崔健、少女毛毛、作家大庆等人在北京的生活故事,具有浓厚的青年亚文化气息。《东宫西宫》反映的是北京西单等地的同性恋的故事。《极度寒冷》写当时青年人的行为艺术及其对艺术的独特理解与执着。《小武》写小城青年无所事事,最终失去爱情、失去自由的经历。《苏州河》写城市青年的爱情故事。《十七岁的单车》呈现校园内外青少年的生活和梦想。《安阳婴儿》直面中国底层打工女青年的夜生活。《卡拉是条狗》关涉贫困家庭中子女的教育和成长,《青红》写知青子女的生活现状。《冬春的日子》被纽约现代艺术馆收藏,入选英国广播公司世界电影史百部影片之列。影片以一对真实的颇有素养的画家小夫妻为原型,以他们真实的生活状态为基础,表现逝去的爱情、出走的女人、疯了的男人和主人公破碎的艺术追求梦

① [法]乔治·萨杜尔:《世界电影史(第 2 版)》,徐昭、胡承伟译,中国电影出版社,1995 年版,第 622 页。
② [法]罗贝尔·布烈松:《电影书写札记》,张新木译,生活·读书·新知 三联书店,2001 年版,第 34 页。
③ 郑洞天:《"第六代"电影的文化意义》,《电影艺术》2003 年第 1 期第 42 页。

图6-4 《冬春的日子》剧照
剧中的两位主角冬和春是艺术青年。

（图6-4）。冬和春二人在中学时就是一对恋人，后来进入北京一所院校里学习绘画，对绘画艺术满怀豪情，毕业后在同一所学校教书，两人靠着微薄的工资和平时卖画所得，一起过着清贫的生活。两人住在老旧筒子楼的一间宿舍里，生活单调而无趣，爱情乏味而无新意，夫妻做爱也改变不了枯燥的生活，反而成了例行公事。社会风气变得越来越功利。春瞒着丈夫冬联系前男友，秘密计划移民美国。一晚，春告诉冬她怀孕了，冬建议春去做人流。冬很快发现了妻子的秘密，他试图挽救婚姻，带妻子春回老家度假休养。春移民的手续办下来了，她登上了回京的列车，冬的心碎了，人也精神分裂了。整部电影散发着艺术的气息，体现了美术专业的素养和青年人的迷惘之情。冬、春两位艺术青年相恋相别的情感经验、生活经历和生命体验在20世纪90年代年轻人中具有相通性。电影从第五代的民族寓言故事转化为个人生命意义的追寻，虽然第六代导演的追寻各不相同，但是他们最关注的都是青春。贾磊磊指出："'第六代'导演更关注作为个体的人在现实社会中的生存状态，这使得他们的影片在题材上就具有一种'原创性'。"[①]对同代人的个体生命价值和人生追求的关注成就了第六代导演。

二、青春期对父权的反抗与否定：你不配当我爸爸

第六代导演描写青春故事，最为常见的思想表现是反抗父权。我国社会一直处于浓厚的儒家文化之中，古老的儒学传统，"对青年的认知非常含糊，也非常矛盾，有时候会把许多青年当成'小孩子'，而更多的时候则是鼓励或要求小孩子少年老成。实际上，在君父极权的传统中，作为臣子的个人都常被忽略，更不要说个体青年"[②]。社会留给青年人的空间往往是微乎其微的。第六代导演表现的是他们熟悉的同代人的生活。对"第六代"影响最大的是欧美的电影，如《美国往事》《坏血》等，这些影片中的生活跟他们后来的生活形态非常相像。第六代导演出道时表现青春主题居多："在'第六代'电影的影像系列里，我们约略可以抽象出一条按照时间递延排序的青春历史，它们是'文革'的青春——《阳光灿烂的日子》《牵牛花》《青红》；1980年代的青春——《长大成人》《站台》；1990年代前期的青春——《冬春的日子》《周末情人》《头发乱了》《极度寒冷》；1990年代后期到21世纪的青春——《扁担·姑娘》《苏州河》《十七岁的单车》《任逍遥》，'第六代'电影人从来没有丧失青春书写的热情，在他们之前还没有哪一代导演这样热衷于叙述自

[①] 贾磊磊：《时代影像的历史地平线——关于中国"第六代"电影导演历史演进的主体报告》，《当代电影》2006年第5期第29页。

[②] 陈墨：《当代中国青年电影发展初探》，《当代电影》2006年第3期第81页。

己的成长历史,也许个人化的艺术生产就是一个自恋者的独语,作者的影像似乎永远只为自己而做。"[①]第六代导演作品,如《阳光灿烂的日子》中,父亲常年随部队驻扎在外,余威尚存,偶尔回家,教育孩子也是以巴掌为主,实际上在马小军成长过程中处于缺席状态。王小帅的《青红》围绕一个知青父辈的"上海梦"而展开,父亲粗暴地干涉女儿青红的生活,葬送了子女美丽的青春梦想和豆蔻情怀,上一代直接毁坏了下一代的生活,青红的反抗以失败告终。张扬的《向日葵》带有自传色彩,影片中父亲逼迫儿子学习、学画,按照自己的规划度过人生,儿子张向阳最终自残右手也不愿听命于父亲,他在办画展时明确地表达出对传统父子关系的反叛与思考。

《我和爸爸》《卡拉是条狗》也以青春书写为主。《我和爸爸》中,爸爸格调低下,父亲的伟大品质荡然无存,甚至有点可怜、猥琐,父亲和女儿后来生活在一起,在生活中担当类似女儿丈夫的角色,形象彻底退化、矮化。"一个不负责任的人,一个社会渣滓,却来教训别人如何对待婚姻和爱情。"这是新女婿对岳父的评价,也是对这个家庭的不敬。《卡拉是条狗》关注的是实实在在的北京胡同里的市井人生,其中的父子关系比较典型。影片中的卡拉是机车厂工人老二家的宠物狗,也是老二生活的忠实伙伴。老二身份卑微,甚至活得没个人样儿,肤色黝黑,头发凌乱,没钱没地位,甚至因此没有尊严常被侵犯。当他得知老婆遛狗时,因逃跑没成功而卡拉被警察逮去了时,老二心中的怨气和怒火也只敢躲在厕所里发泄出来;领回卡拉必须补办狗证,而"5000 块钱"又如一个巴掌抽打在老二沧桑的脸上。妻子下岗在家,儿子还在读书,照理说老二应该是家中的掌权者,事实恰恰相反。老二在妻子面前敢怒不敢言,在儿子亮亮面前也只能假装"威严"。在儿子的心目中,作为一位低收入的工人,老二既不能创造财富,也不能保护家庭,在妻子面前胆小窝囊,体格一年不如一年。这样的一个父亲形象何以实现伟大的父亲神话?所以当儿子亮亮发现父亲撕破了他自认为不成体统的肥佬牛仔裤时,他开口就是骂一句:"平时他妈的有什么本事啊?就知道撕我裤子!"亮亮犯了事儿,误伤了黄毛的胳膊被关押,隔着派出所的铁窗对前来训话的父亲怒吼道:"我告诉你,你不配当我爸!"(图6-5)《十七岁的单车》中

图6-5 《卡拉是条狗》剧照

老二在派出所见到了犯事的儿子。父亲的地位遭到了儿子的质疑。老实本分的他,一脸惊愕。

小坚所在的耦合家庭中有四个成员,爸爸是位工人,钱都省下来给后妈带来的妹妹上高中,儿子小坚上了职业学校,爸爸答应儿子,如果他考到班级前五名,给他买自行车。可是小坚考到全校第五名,他也没有给小坚买自行车,所以当爸爸指责他"偷到家里来"的时候,小坚愤怒地指责父亲:"你们大人说话不算话!"

[①] 韩琛:《后革命时代的青春期小史——论青年亚文化与"第六代"电影的青春叙事》,《东方论坛》2007年第3期第56-83页。

第六代导演的青春题材电影中父亲的形象不再像传统观众心目中想象的那么伟岸，也不再承载历史的巨大重荷和百年的沧桑。他们走下了神圣的权力祭坛，面对生活的柴米油盐和一地鸡毛，显得世俗而又市侩，坚守传统又显得力不从心，子女对他们失去了应有的尊重。在表面温馨的父子情感背后，儿子往往无意识地以各种形式抗拒父亲的权威。依据西格蒙德·弗洛伊德的精神分析，儿子对父亲权威的挑战是古已有之的俄狄浦斯情结在作祟。安娜·弗洛伊德曾说，青春期是以不正常表现为正常的一段时期。青春期的反叛有其生理上的原因，也有其社会原因，后者在青年成长过程中表现得越来越明显。

三、青春期的追寻与梦想

第六代导演的青春题材书写，涉及年轻人对人生事业的追寻、对生存理想的追寻、对美好爱情的渴求、对自己精神支柱的找寻，由于自身因素和外部生存环境的影响这些追求大多以失败告终。《站台》里一首歌唱出了青年人那种对未来的歇斯底里的呐喊与追逐。具体到剧中人来说，尹瑞娟是个追求现实的青年女性，虽然也有青春期的梦想追求，但更多地停留在心理层面。她接替了父亲的工作，干起了小职员的工作，按部就班地生活。她的好朋友钟萍则抱着另一种生活态度。她不安于现状，追求一种理想的生活，无论是对爱情还是人生，都有潇洒走一回的气度，即使戏梦人生中也有过流产及其他的痛楚。张军作为男主角中的一位，对外面的世界充满向往，内心的不羁在经历了城市之旅后越发膨胀。崔明亮对外界的憧憬更多地还原到现实的无奈中，因而他的表情充满了隐忍，最终过起了平庸的家常生活。四位主人公的青春轨迹不尽相同，其中对人生理想与梦想的追逐却是共同的。影片最后茶壶开了，崔明亮懒得去理会，昔日的理想已经悄然离他而去。

《十七岁的单车》中那辆成为争夺焦点的自行车实际上寄托着郭连贵和小坚的人生理想。郭连贵代表着广大来自经济落后地区而满怀希望到大城市淘金的年轻人，拥有的是力气、激情和质朴的纯真；小坚则代表着城市平民阶层中不满于现状却又无力真正改变生活的年轻人，感受着压抑、彷徨和若有若无的希望的召唤。郭连贵和小坚虽然身份不同，但是他俩对于理想和梦想的追求是相通的。郭连贵渴望能够在北京城落脚生存，靠勤奋和执着构筑自己的生活，踏上自行车似乎就踏上了幸福之路。小坚在还不能自食其力的高中阶段受到周围人的影响，爱慕虚荣。郭连贵丢了自行车，他便无法在城市立足，人生理想只能成为空谈，他必须将车寻回；小坚丢了自行车，就丢失了一种优越身份，就会丢失爱情，人生理想就会出现莫大的失落，他也必须拥有一辆车，哪怕是二手的。于是，单车的失与得、明争暗夺，隐喻了年轻人对理想的苦苦追寻。

娄烨的《苏州河》里的马达（贾宏声饰）退学后想干一番事业，出人头地，衣锦还乡，可最后只能靠骑一辆二手摩托送货谋生。一天他接到一单特殊的"货"，——定期送一个女孩去姨妈家。日子久了，女孩牡丹对马达萌生了纯真的爱意，马达也渐渐喜欢上了她。然而两人的关系却被马达背地里做的一笔交易而摧毁。马达没有抵抗住唾手可得的高

额佣金的诱惑,利用接送的时机绑架了牡丹。此后,牡丹带着愤怒和绝望消失了,临死前,她还说:"我会来找你的!"马达进了监狱。马达出狱后,醒悟到他失去的东西是多么宝贵,于是他决定用尽所有的生命去重新寻回。他近乎疯狂的寻找是因为当年贪恋钱财的一念之差而丢失了花样少女牡丹纯洁的爱。青春岁月中,爱情的失落也往往是成长的代价。

管虎的《头发乱了》中女主角叶彤便是这样一个试图寻找理想幻境的追寻者。医生生活的平淡与严谨让她感到压抑和窒息。她辞去了南方医院的工作,回到北京自费攻读医学硕士,其实最重要的原因是这里充满了她的童年记忆,她要找回童年的那种天真、率性和自由。回到了北京的胡同,虽然耳边响起的还是儿时的口哨声,相聚的都是儿时伙伴,但是时间改变了一切,吹口哨的人都长大了,每个人都有了故事,性格发展各异,再加上职业身份不同,犯了案的要躲避当警察的兄弟,当警察的想方设法要将犯了案的兄弟缉拿归案,这已不再是当年的情形。除此之外,叶彤也为自己的感情无所寄托而犹豫。她发现彭威心中虽然充满自由与理想,却那么缥缈,而循规蹈矩的卫东又让人感到彼此存在距离。看起来叶彤最后选择了卫东,其实她谁也没有选择,只选择了记忆。既然要寻找的事物那么虚无,那就让感情寄托于虚无吧。很快,叶彤拖着疲惫的身躯含泪离开了,身后仍传来熟悉的口哨声……这口哨声承载着她太多的向往和追寻。此后的岁月里,这些都将只能出现在回忆与想象中了。顾长卫的《立春》中,小城里的小学教师王彩玲有副好嗓子,她一心想去北京落户(图6-

图6-6 《立春》剧照
王彩玲托骗子买北京户口,听说三万都不够,她还带来了家乡的土特产表示谢意。

6)。她曾追求过歌剧梦想、追求过爱情、追求过事业,梦想自己将来在京城得到发展,最后面对惨淡的现实她决定收养一个小女孩来充实自己的生活。《三峡好人》讲述了煤矿工人韩三明来奉节寻找离开自己16年的妻子,女护士沈红也来奉节寻找两年不见音信的丈夫。最后看到妻子的凄苦生活,韩三明决定回山西挖煤挣钱为她还债。沈红虽然找到丈夫,却向丈夫提出了离婚。寻找的目标隐喻家庭幸福。寻找的结果喻示幸福的人生似乎遥不可及。

四、成长中的暴力与温情

年轻人的成长在新生代电影中也变得伤痕累累,充斥着叛逆、暴力血腥、灰色爱情和精神分裂,还有人生事业、理想幻境的寻找及其幻灭,甚至是死亡。姜文的《阳光灿烂的日子》、路学长的《长大成人》、贾樟柯的《任逍遥》等都不缺乏暴力元素。《阳光灿烂的日子》根据王朔的《动物迅猛》改编,它关注"文革"时期年轻人的力比多问题、性荷尔蒙问题。这批年轻人,父亲长期不在家,处于没人管教的状态。在一个失去了"父权""权威"拘束的时代,马小军更变本加厉、肆无忌惮地激发了青春期的叛逆性,他身上积聚的巨大

青春力量在父权缺席与管制缺失的情况下尽情释放。混、玩、撬锁、冒险、打架、抽烟、在成年人面前种种使坏，等等，在马小军眼里自己就是父亲神话的实现者，自己就是敢打敢闯的英雄，他在打架斗殴中"不计后果"殴打对方的行为被同伴赞为"狠"。与胡同混混械斗时，尤其是当对手落单被围时，马小军毫不犹豫地上去一顿板砖，手黑得连自己人都害怕。械斗时，影片伴随着雄壮的《国际歌》，这是那个年代成人武斗的真实情况的模拟。马小军以这种暴力、"很男人"的方式完成自己长大成人的仪式，实现与成就自己的"英雄梦想"。他喜欢偷开大院内别人家的锁，每次打开，都会给他带来无限欣喜，"这种感觉只有二战中攻克柏林的苏联红军才能体会得到"。在心理独白中，马小军最大的幻想就是中苏开战，一位举世瞩目的战争英雄将由此诞生，那就是他。青春以这种赤裸裸的身体施虐和受虐方式绽放它最炽热、最残酷的火花。

《长大成人》通过叙述者周青前后两段的内心变化，使我们认识到青春暴力对青年人成长的转折意义和其毁灭性。前一段时间为20世纪70年代末，突出描写周青这个不良少年的畸形成长，打架最令他感到刺激与向往。下部分时间跃至90年代初，影片让周青在改革开放的历史背景下回到北京，表现他的成熟和道德"飞跃"。周青是社会底层小市民家庭中的孩子。由于家庭和时代原因，他没有接受什么完整教育。人无寄托，自然空虚。在他精神成长最快的时期，半人半魔似的混混纪文的种种暴力行径在周青心中埋下了暴力的种子。后来他中途退学去货运站顶替退休的妈妈上班，遇见以暴力为自己打抱不平的朱赫来，更是将朱赫来奉为英雄和偶像。朱赫来将自己的腿骨植入周青的断腿中，然后南下上大学，在周青的世界里消失了。偶像、精神支柱的消失令他茫然无措。去德国生活了一段时间后，周青于90年代初回到北京，开始寻找朱赫来，并迎来再一次的成长。其实周青寻找的是根植于心中的以暴力支撑的钢铁般硬朗的精神。在寻找的过程中，周青先后遇到两个人，一个是多年的在逃犯，现在成了饭店老板。另一个是猥亵女性的混混。按照他过去的性格，周青必将采取极端暴力的方式来打抱不平，电影也将种种残暴的镜头以返旧的色彩加以处理。但是他出人意料也在情理之中地放弃了暴力，那些残暴的镜头只不过是他的臆想或是一种与过去告别的宣言。周青长大成人了。青年人在具有毁灭性的暴力中成长，然后又以告别暴力来宣告真正地长大成人。

青春个体的尚勇斗狠、血流满面的大特写往往具有强烈的感官冲击力。性冲动或者力比多压抑是一个重要原因。《十七岁的单车》与杨德昌的《牯岭街少年杀人事件》(1991)类似都反映了青年的暴力，该片中一辆单车把郭连贵和小坚的梦想连在了一起。郭连贵想通过骑单车送快递在北京混出个人样，小坚通过买单车、学会跳车，打造好自己的人设，争取女孩子的欢心。岂料郭连贵丢车后固执地寻车，揭开了小坚的根底。小坚众目睽睽之下被父亲打骂，丢人现眼，也丢掉了懵懂的爱情，心仪的女孩做了黄毛的女友。小坚怒气上涌，用砖头偷袭了黄毛。黄毛醒来后带着几个小跟班暴打了小坚，血腥和暴力在此得到了充分的展示。郭连贵由于不熟悉路况，慌里慌张没有逃离，也被他们

顺便暴打了一顿。青春的暴力埋葬了人性良善的一面（图6-7）。《苏州河》中马达深陷绑架案中，难以自拔，萧红本以为拿到钱就可以万事大吉，得意之时却被同道暗杀。《卡拉是条狗》中游手好闲的混混黄毛暴打同学，同学逃跑，亮亮为了帮助同学，用自行车挡住了混混黄毛的去路，结果黄毛摔倒，胳膊粉碎性骨折。这里也涉及校园内外的霸凌事件。《盲山》中年轻人过早地遭遇了人性的残暴，大学生白雪梅被卖到法盲山区，被迫沦为传宗接

图6-7 《十七岁的单车》剧照
职业学校的学生小坚失去女友后，用砖头偷袭黄毛。后来他被黄毛等人暴打。

代的工具。《盲井》中刚刚步入社会的元凤鸣亲眼看到了唐朝阳抡起铁棍打死"二叔"，年纪轻轻目睹了社会的阴暗、人性的残忍、人心的邪恶与非正常的死亡。《安阳婴儿》的最后，肖大全为了留下孩子，保护小红，以一种意外的暴力方式结束了大佬李岩的生命。暴力在第六代导演人的作品中几乎陪伴了年轻人的成长。

图6-8 《阳光灿烂的日子》剧照
马小军被父亲打耳光。之后，父亲心有不舍，留下工资。

众多学者都注意到第六代导演青春书写中的暴力，但是很少有学者把其中的暴力和温情联系在一起。在《冬春的日子》里，冬回东北老家还记得祭奠死去的大哥。大哥的坟给平了，他只能估摸大致地点，聊表心意。《小武》中游手好闲的小武，把偷来的戒指作为礼物送给妈妈，听说嫂子戴在手上不取下来，很是生气。他觉得嫂子偷走了自己的一片孝心。《阳光灿烂的日子》中爸爸偶尔回家，发现儿子马小军谈起了女朋友，还谎称是教师家访。他抽了马小军一个耳光之后又舍不得儿子，摸了摸被打红的脸（图6-8）。《十七岁的单车》中，小坚用砖头偷袭了黄毛，知道自己闯了大祸，不想殃及郭连贵，赶快把自行车送给郭连贵，并叫他快跑。小坚希望他能完全拥有自行车。《安阳婴儿》中冯艳丽和下岗工人之间默默地相濡以沫，搭伴过日子。在生活的逼迫下两人逐渐走近，萌发出在爱情之上的情谊。两人轮换抱着孩子逛街，在市场购衣物，进照相馆合影，俨然一对恩爱的夫妻。

图6-9 《安阳婴儿》剧照
冯艳丽在外打工受尽屈辱，却省钱寄回家给弟弟上学。

在影片结尾，工人失手打死了李岩，冯艳丽在一次"扫黄"抓捕中被遣送回原籍。她在恍惚中想象自己在逃窜中不幸丢失的婴儿回到了转世归来的肖大全的怀抱。冯艳丽在外漂泊，尝尽人间屈辱，但是她把挣来的钱邮寄回老家供弟弟上学（图6-9）。无独有偶，

《盲井》中小红被生活所迫,靠出卖青春的肉体和色相过活。她和元凤鸣有两次接触,一次是在"工作"中,一次是在邮局门口。她在邮局门口,是因为她给家里寄钱！元凤鸣也寄钱回家供妹妹上学。汇款单浓缩了无限亲情。《卡拉是条狗》中妻子玉兰虽然强势,但是为了丈夫能给卡拉办证,她还是悄悄地取出了家里为数不多的存款。《立春》中王彩玲失去爱情,被所谓的男友当众抽打,但她后来收养了一个兔唇的女孩子,充实人生的意义。电影中的温情表现了中国新生代电影人在社会转型期、价值观念多元时期的人文传统和人道主义情怀,对道德底线的坚持、对人间温情、人类理想的守望,对中华美德及忧患传统的继承。

五、从青春书写到边缘底层叙事

第六代导演的电影涉及青春亚文化题材,比如:摇滚题材、行为艺术、同性恋、北漂族的生活、追求美术音乐等不切实际的艺术梦想等等,这些边缘题材在《北京杂种》《周末情人》《极度寒冷》《东宫西宫》《冬春的日子》《流浪北京》《头发乱了》《立春》等电影中均有体现。镜头精彩之处还有崔健、王朔等人出场亮相。"许多对后现代摇滚乐或通俗音乐的论述或赞扬强调两个相关的因素:首先是摇滚乐表达另类或多元文化的能力,那些文化群体处于民族文化或主导文化的边缘;其次是对模仿、混合、风格多样性和种类变动原则的崇尚(虽然并非一律的,但常常与此有关)。"①青年人喜爱的摇滚音乐,预示了自身的边缘身份和崇尚变化的心态。

青春虽然是一个人的黄金年华,但是,青春却和边缘人、底层人有相同的处境和情感体验,他们不占有权力资源、不占有话语资源、不占有经济资源,甚至在成长过程中得不到良好的教育资源。中国底层人为了生活,他们靠出卖苦力、劳力,而有些年轻人只能消费青春,有的甚至吃青春饭,出卖色相和肉体。《扁担·姑娘》中的阮红、《苏州河》中的美美、《安阳婴儿》中的冯艳丽、《盲井》中的小红,其实都是下层的三陪女。《扁担·姑娘》是由底层和青春融汇成的故事:扁担代表挑夫,姑娘是歌妓。"底层生活、小人物的悲剧境遇,这本来只是现实的一种。任何一个正常的艺术家群体必然会有人对此投以关注的目光。但是,我们的很多艺术家以高超的心理技巧让自己的目光在现实面前拐了个弯,把一些触目的、动人的、引人思考的东西巧妙地回避了。"②《小武》《卡拉是条狗》《三峡好人》《盲山》《盲井》《图雅的婚事》《左右》等等都触及中国社会的底层,让中国电影又回归到现实主义的伟大传统。在《安阳婴儿》《小山回家》等电影中,"我看到一种比较难得的热心,导演与今天社会现实对话的热情要高于与以前的电影作品对话的热情。"③第六代导演拉近了电影和现实生活的距离。

《安阳婴儿》继承了民国导演吴永刚的《神女》(1934)的优秀传统,直面底层妇女生

① [英]史蒂文·康纳:《后现代主义文化——当代理论导引》,严忠志译,商务印书馆,2004年版,第285页。
② 程青松、黄鸥:《我的摄影机不撒谎:先锋电影人档案(1961—1970)》,山东画报出版社,2010年版,第152页。
③ 程青松、黄鸥:《我的摄影机不撒谎:先锋电影人档案(1961—1970)》,山东画报出版社,2010年版,第152页。

活。故事发生在2000年的中国千年古都河南安阳。一位下岗工人,名叫肖大全,在夜市面摊儿边收养了一个弃婴,因为婴儿的襁褓中有一张字条,上面写着一个呼机号,并说收养人每月可以得到二百元的抚养费。工人因此而结识了婴儿的母亲冯艳丽:一位从事性服务行业的女子,两人又因为孩子的缘故在交往中有了关系,最终生活在一起(图6-10)。工人在家门口摆了一个修车摊儿,照顾婴儿;妓女在工人的家中继续着营生。一天,当地黑社会大佬李岩突然出现,原来他得了绝症。不孝有三,无后为大,他想要孩子接续烟火。他向妓女索要婴儿作为他家的后代,但妓

图6-10 《安阳婴儿》中的肖大全

肖大全与冯艳丽搭伙过日子,平时他在门口修自行车兼放风,冯艳丽重抄旧业,做皮肉生意。

女坚决不承认这一事实,拒绝归还孩子。影片中,乱七八糟的天际线、灰色破败的城市、污水横流的街道、阴暗色情的歌舞厅、面无表情的男男女女、无可奈何地生活着的人们,以及那种一望可知的窘迫和贫困,让观众对于剧中人物的辛酸命运平添了几分怜悯。

再看《卡拉是条狗》,该片获得2003年北京大学生电影节最佳故事片奖。葛优扮演一位名叫"老二"的普通工人。老二是亿万中国普通老百姓的缩影。他在习以为常的平庸中惯性地生活,每天在工厂和家庭之间奔波,琐碎的日常消磨了梦想,人到中年也变得世故市侩。他妻子虽然下岗了,在家却有点强势;儿子要升学了,不仅不服管教还看不起自己的穷爸爸。为了挣脱平庸的生活,老二也像有闲阶级一样养了一条宠物狗——卡拉。这是一条普通的狗,是老二平庸生活中为数不多的快乐的源泉。妻子玉兰对老二这种玩物丧志的做法也是睁一只眼闭一只眼。卡拉是一条没有办证的黑户狗,因此,一天玉兰遛狗的时候卡拉被警察抓走了。知道情况后,老二只能面对厕所的墙壁骂几声:"你是猪呀,你不会跑?"他找高中同学、红颜知己杨丽帮忙疏通关系。杨丽劝他到市场上重买一条,用不了五千块钱。老二告诉杨丽,卡拉对他很热情:"从单位到家里全算上,我每天得变着法儿让人家高兴,只有在卡拉那里,它每天变戏法让我高兴。说白了,就是说只

图6-11 《卡拉是条狗》剧照

葛优在剧中扮演本分的老二,他因儿子亮亮误伤黄毛胳膊,在派出所给他父母道歉。

有在卡拉那儿,我才觉得我有点人样。"老二借了一张狗证,结果被警察识别是假的。老二要么花五千元补办狗证,要么放弃卡拉。儿子调皮捣蛋,但是本性善良,他不仅为了爸爸多次去派出所想办法偷狗,还为了帮助同学拦住混混黄毛而误伤了他的胳膊,被抓进了派出所。于是父子在派出所不期而遇。最终老二答应赔钱(图6-11)。卡拉在郊区处理场被救出,次日老二给卡拉办了证件。影片展示了普通中国工人家庭的生活。

《盲井》改编自刘庆邦的小说《神木》,获得2003年柏林国际电影节银熊奖——杰出

艺术成就奖。小说和影片的题材来源于1998年的三大矿洞诈骗杀人团伙案:郑吉宽团伙(致死110人)、潘申包团伙(致死28人)、余贵银团伙(致死38人)。影片中,在私人小煤矿做工的农民唐朝阳和宋金明发家致富的招数是先套近乎将急求打工的外地农民认作亲人带到煤矿做工,在井下作业时制造"安全事故",将"亲人"杀害,再讹诈矿主私了得钱。两人在火车站盯上了懵懂少年元凤鸣(北漂刚出道的王宝强饰)后,故伎重演,帮其办了假身份证,元凤鸣成了宋金明的侄子。三人来到另外一家小煤矿成为挖煤工人。凤鸣的好学、淳朴、天真、善良与体贴常常令宋金明想起自己正在读书的孩子,生出恻隐之心迟迟不肯下手(图6-12)。唐朝阳给了宋金明最后期限。谁挡住了唐朝阳的财路他杀谁。最终在矿井里,唐朝阳首先打死了宋金明,在他将要打死元凤鸣的时候,头部碰到硬物晕倒在地死了。死一人矿上赔偿三万,小老板强迫元凤鸣签字了断,赶走了他。《盲井》用矿井反映人心,展现了人心的黑暗与残酷,贪婪与淳朴的势不两立,反映了下层人生活的艰难。《盲山》获得2007年罗马电影节最佳导演奖。该片讲述22岁的女大学生白雪梅找工作的时候认识了热情大方的姑娘胡晓晓。她在工作及金钱的诱惑下和胡晓晓一起坐车去山区采购中草药。经过长途跋涉她们来到一个小山村。白雪梅睡醒后,发现胡晓晓和她的老板早已不知去向,她也不知道自己身在何处,身份证等东西全部不见了。白雪梅被告知,她已经被家里人卖给40岁农民黄德贵做老婆了。在这个法盲山区她叫天天不应,叫地地不灵(图6-13)。几年后,白雪梅生了个男孩,黄家的看管才松懈下来,后来她在小男孩李青山的帮助下,送出了一封求救信,才被解救出来(影片有两个版本,另一结局是她杀死了丈夫)。青春书写与底层叙事的结合让中国电影回归现实主义传统,更进一步接触地气。

图6-12 《盲井》剧照

剧中元凤鸣在宋金明和唐朝阳的引领下去逛洗头房。在做掉元凤鸣之前,他们带他完成成人礼。

图6-13 《盲山》剧照

剧中白雪梅向左边的两位被拐来妇女请教逃跑的经验与可能。

贾樟柯曾说:"心里头郁积下来的东西,让我暂时还没有办法离开自己生命的经验去拍别的东西。……我会老老实实地讲,然后在这个纪实的方法上来把它做到最好,这些都是根据自己的经验。"[①]第六代导演选择青春叙事,带有那一代人的精神自传色彩,显示

① 程青松、黄鸥:《我的摄影机不撒谎:生在1961—1970先锋电影人档案》,山东画报出版社,2010年版,第319-320页。

明显的代际特征和个人化倾向,体现"作者电影"的特征。青春书写不仅是导演年轻,正值韶华,而且电影题材也是年轻人的故事,文化也是年轻人的青春亚文化。电影中年轻人否定父权,表现出反抗精神,青涩的年龄段表现出对爱情、事业、理想的追求,成长的过程伴随着暴力,夹杂着温情。第六代导演从青春叙事转向边缘和底层叙事,直面中国的社会现实。如果说第五代电影人和当时文学界等人士一道继承和光大了五四以来的启蒙传统、持续开启民智,进行文化反思,揭露社会丑陋的一面,对鲁迅所说的"铁屋子"现象进行批判,那么第六代导演算得上是个性觉醒的一代,类似梦醒了无路可走的一代,开风气之先。他们的创作体现了20世纪90年代先锋青年的苦闷、孤独、彷徨、困惑和追求。在这个意义上讲,第六代导演是对第五代导演的接续与发扬。第六代导演的影片具有明显的纪实倾向,导演把摄影机瞄准青年人、聚焦都市城镇,常用长镜头记录,选择平民视角,不再高高在上地俯瞰青年及底层众生,电影语言方面对色彩、剧情结构、剪接手法、蒙太奇、配乐等多方面的探索具有明显的先锋色彩。

一、推荐影片

《牯岭街少年杀人事件》(1991)、《阳光灿烂的日子》(1994)、《小武》(1998)、《苏州河》(2000)、《安阳婴儿》(2001)、《十七岁的单车》(2001)、《颐和园》(2003)、《盲井》(2003)、《三峡好人》(2006)、《盲山》(2007)、《叶问》(2008)、《十月围城》(2009)、《夺冠》(2020)、《流浪地球2》(2023)。

二、推荐阅读

1. 程青松、黄鸥:《我的摄影机不撒谎:先锋电影人档案(1961—1970)》,山东画报出版社,2010年版。
2. 李少白:《中国电影史》,高等教育出版社,2006年版。
3. 钟大丰、舒晓鸣:《中国电影史》,中国广播电视出版社,2004年版。
4. [德]本雅明:《机械复制时代的艺术作品》,王才勇译,中国城市出版社,2002年版。

三、思考题

1. 举例分析中国电影史上六代导演的代表作品。
2. 以贾樟柯为例分析第六代导演电影作品的个性化特征。
3. 分析《十七岁的单车》中的青少年形象。

中编　电影本体论

第七讲 电影的叙事结构

20世纪初期俄国形式主义文艺理论中有法布拉（fabula）和苏热特（syuzhet）两个概念，前者指故事本身，即故事中事件与事件的原初状态，后者指在叙事中对事件的组织，是情节。这种区分也适用于故事片。叙事结构在情节上得到集中体现。情节首先是导演对事件的选择以及事件在时间中的设计。福斯特更强调因果关系，他说："国王死了，然后王后死了。"这是故事。"国王死了，然后王后因哀伤而死"，则是情节[1]。情节里保存了时间顺序作为基础，因果关系得到凸显。在电影里我们可以把叙事当作一连串发生在某个时间段、某些地点、有先后顺序、具有因果关系的事件。

电影是真正的时空艺术，"它无疑是空间和时间在其中扮演完全相等角色的唯一的一种艺术"[2]。除了时间外，电影结构中必须提到空间关系。情节的组织、设计可以侧重时间关系、空间关系、因果逻辑关系、心理关系等诸多不同的方面，更多的影片是多种关系并存的。"故事可以被定义为一般的题材，按时间顺序进行的戏剧表演的素材。而情节则包含讲故事的人给故事加上某种结构形式。"[3]结构是一部电影在宏观上的特点。"结构是对人物生活事件中一系列事件的选择，这种选择将事件组合成一个具有战略意义的序列，以激发特定而具体的情感，并表达一种特定而具体的人生观。"[4]总的来说，这里包含四个问题：① 材料或内容的选择，宏观题材和微观内容都能体现导演的眼光。② 体积的问题，也就是大小、长度等问题，一部故事片一般在100分钟上下。③ 序列也就是材料的顺序，也就是用陌生化的艺术形式来完成富有意蕴的电影叙事。④ 接收者能否感知到，受到情感激发。这里包含微小的细节和宏观的整体等问题，内容选择、长度和秩序是对受众心理的满足、挑战，甚至是反驳、折磨。有的影片叙述难度超过某些观众的接受水平，观众难以在整体上把握影片产生美感。如果以电影情节、电影时空等为主要考察依据，常见的一些故事片结构形态主要有单线叙事、双线叙事、多时空并置叙事、块状叙事、网状叙事、环状叙事、套层叙事等多种结构样式。

[1] [英]爱德华·摩根·福斯特：《小说面面观》，朱乃长译，中国对外翻译出版公司，2002年版，第231页。
[2] [挪威]雅各布·卢特：《小说与电影的叙事》，徐强译，北京大学出版社，2011年版，第52页。
[3] [美]路易斯·贾内梯：《认识电影》，胡尧之等译，中国电影出版社，1997年版，第208页。
[4] [美]罗伯特·麦基：《故事——材质、结构、风格和银幕剧作的原理》，周铁东译，中国电影出版社，2001年版，第39页。

一、单线叙事

电影中比较多的故事片是采用单线来叙述的,经典好莱坞电影尤其如此,究其原因,单线叙事有其广泛的生活基础,生活事件常常是按照过去—现在—将来的先后顺序有条不紊地运行。"任何叙事都意味着在时间中组织被叙述(被展现)的事件,意味着一个时序。"①这类电影很多,如《魂断蓝桥》《阿甘正传》《末代皇帝》《我的父亲母亲》《布达佩斯之恋》等等。在18到19世纪的现实主义小说中也多采取单线条叙事,以主人公的成长为线索展开叙事。有些电影是根据小说改编的,难免受到原著的叙事结构的影响,比如《红与黑》《悲惨世界》《简·爱》等等。这些电影情节比较单一,类似古典戏剧。亚里士多德指出:"一个整体就是有头有尾有中部的东西。头本身不是必然地要从另一件东西来的,而在它以后却有另一件东西自然地跟着它来。尾是自然地跟着另一件东西来的,由于因果关系或是习惯的承续关系,尾之后就不再有什么东西。中部是跟着一件东西来的,后面还有东西要跟着它来。所以一个结构好的情节不能随意开头或收尾,必然依照这里所说的原则。"②单线故事片以头—身—尾顺序构成有机的整体。"里面的事件是有机紧密的组织,任何部分一经挪动或删削,就会使整体松动脱节,要是某一部分可有可无,并不引起显著的差异,那就不是整体中的有机部分。"③自从布莱登学派采用蒙太奇叙事以来,电影在叙述方法上可谓如虎添翼。比如好莱坞电影茂文·勒鲁瓦、梅尔文·勒罗伊导演的《魂断蓝桥》(1940)(图7-1),采取倒叙的形式讲述了一个被战争摧毁的爱情故事。张艺谋的《我的父亲母亲》(1999)讲述了母亲招娣与父亲骆长余相见、相知、相爱、分离,最终相守一生的故事。影片宏观结构上的主要叙事技巧也是倒叙。"无论有无闪回,一个故事的事件如果被安排于一个观众能够理解的时间顺序中,那么这个故事便是按照线性时间来讲述的。"④尽管是单线叙事,影片仍然可以有所变换,采用倒叙、插叙、画外音等方式来展现影片的结构,使得影片在情节安排上构成悬念,具有陌生化效果和叙事吸引力,满足观众的好奇心。

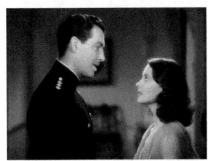

图7-1 《魂断蓝桥》演员罗伯特·泰勒和费雯·丽

个别现代电影别出心裁,对单线叙事加以创造性运用。单条线索也可以反向叙事,

① [法]弗朗西斯·瓦努瓦:《〈书面叙事〉〈电影叙事〉》,王文融译,北京大学出版社,2012年版,第177页。
② 参见朱光潜:《西方美学史(上)》,《朱光潜全集(6)》,安徽教育出版社,1990年版,第96页。
③ [古希腊]亚里士多德:《诗学》,罗念生译,人民文学出版社,1982年版,第25—26页。
④ [美]罗伯特·麦基:《故事——材质、结构、风格和银幕剧作的原理》,周铁东译,中国电影出版社,2001年版,第60页。

这个和 VCD 机器上的倒碟略有不同,这是以段落为单位,宏观上给观众留下单线逆向叙事的结构模式。比如韩国导演李沧东的《薄荷糖》(2000),该片由薛景求、文素利、金汝真主演,影片获得第 37 届韩国电影大钟奖最佳电影奖。1999 年春天,对生活绝望的中年男子金永浩落魄地参与了同学会,他神经质般哭叫,并来到高架桥上面对迎面而来的火车嘶喊:我要回去! 随着一次次火车倒走、铁轨退回的镜头,火车带着记忆倒走,三天前的金永浩已然崩溃,欲寻了断,但是被神秘人物叫去见一个人;再之后是 1994 年夏,他生活放荡,对妻子(金汝真饰)冷若冰霜又出手大打;1986 年,身为警察的他,手段凶悍;1984 年 5 月、1980 年一直回到 1979 年,直到第 7 个片段。"借助追问式的反向叙事,李沧东进行了一次严肃的追索:一个青年的生活如何被时间与社会所摧毁。"①尾—身—头整体倒置的现代性形式和现代生活意义的探索浑然一体。

　　单线叙事电影的时间跨度大,人物命运大起大落,沧海桑田,历时性明显,以刻画人物性格为核心。也有一些电影是单线叙事,但是时间只是一个段落,类似横断面,更侧重场景叙事,情节单纯深厚。比如《小城之春》《夺魂索》《犹在镜中》等,类似鲁迅的小说《风波》。时间依旧是单线条的。影片开始就铺垫了叙事的先后顺序,在此基础上用更多的笔墨去刻画场景,把事件的来龙去脉、渊源影响、人物关系和性格说清楚。人物活动的空间和人物性格相得益彰。影片的叙事方式截取人生中的一个横断面,历时性为共时性服务,叙述事件和塑造人物并行不悖。黑泽明的《生之欲》(1952)讲述了一位尸位素餐的市民科长渡边堪治,在得知自己患了胃癌之后克服了恐惧心理,结束自己三十年公务员浑浑噩噩的"木乃伊"生活,在自己临死前为市民建儿童游乐场,找到了生命的意义。影片结尾又回到了市民科,科室官僚作风依旧,科员们和渡边堪治原来一样浑浑噩噩地混日子,遇事互相推诿,一切依旧。影片结局寓示无意义的生活循环再现。相似境遇的展示,与对生存意义、生命价值的追寻往往连在一起。金基德的《春夏秋冬又一春》(2003)表现了小和尚成为老僧人的经历,大致分为四大段落:小时候贪玩杀生,年青时犯戒尝试爱情,中年时杀人犯事,归老时在寺院收养孤儿。孤儿似乎又开启新的人生轮回,这里隐藏着人类普遍存在的春夏秋冬四季文化原型。这里整体上构成循环轮回,其主题部分依旧是单线叙事。

二、复线叙事

　　线索增加,情节增多,时空增加,是单线叙事的复杂化表现。其一般有两条或两条以上结构线索,花开两朵,各表一枝,主要采用的叙事技巧是平行蒙太奇。比如蔡楚生、郑君里导演的《一江春水向东流》(1947),主要有两条线索,其一是素芬(白杨饰)带着儿子在上海艰难度日,其二是热血青年张忠良经不起奢靡生活的诱惑在陪都逐渐堕落。两条

① 杨鹏鑫:《论非线性叙事电影的九种叙事模式》,《南大戏剧论丛》2015 年第 11 卷第 1 期第 129 页。

图 7-2 《一江春水向东流》剧照
素芬在舞会上发现了丈夫。

主要的线索在特定的时刻必然有交集。一条是忠良对家庭不忠、腐化堕落的故事;另一条是素芬在上海艰苦朴素勤俭持家的故事。从上海开始,最终又回到上海,当儿子抗生在卖报的时候,与忠良的汽车擦肩而过;当素芬在何文艳家认出忠良时,两条线索合而为一,情节也达到高潮(图 7-2)。基耶斯洛夫斯基的《薇罗尼卡的双重生活》(1991)也可以被看成复线叙事。波兰女子薇罗妮卡告诉父亲,她觉得这世界上还生活着另一位薇罗妮卡,和她长得一模一样,生活在别的时空。这部影片带有神秘主义的色彩,让观众想起里尔克的《严重时刻》:"此刻有谁在世上某处哭,无缘无故在世上哭,在哭我。此刻有谁夜间在某处笑,无缘无故在夜间笑,在笑我。此刻有谁在世上某处走,无缘无故在世上走,走向我。此刻有谁在世上某处死,无缘无故在世上死,望着我。"此刻在世界的某个地方生活着一个人极其像我。

复线叙事中稍微复杂一点,并且带有现代性色彩的影片是《返老还童》(2008)。马克·吐温曾说:"如果我们能够出生的时候 80 岁,逐渐接近 18 岁,人生一定更美好。"影片表达的内容与此类似,也满足了很多中老年人返老还童的幻想。影片的主题涉及时间、亲情、爱情、孤独、遗憾、旅行、生死等多个方面,核心是讲述本杰明·巴登的故事。巴登的人生与大众不同,时间是逆向发展的,由老年变成中年,变成少年、幼儿。电影中的两个意象,倒着走的钟表,还有倒着飞的蜂鸟预示了巴顿与众不同的逆向人生。经典复线叙事的电影大多采用闭合式结局。"如果一个表达绝对而不可逆转的变化的故事高潮回答了故事讲述过程中所提出的所有问题并满足了观众的所有情感,则被称为闭合式结局。"①如果结尾有一两个未回答的问题,没有满足的情感,则这类结局被称为开放式的结局。巴顿的妻子黛西的人生是顺时进展的,她在 1961 年的时候遇到了同龄的巴顿,目睹丈夫逐渐变小孩。她像照顾孩子一样照顾自己的丈夫,最终他死在她的怀里。两条线索都是相对闭合的故事。

罗伯·莱纳导演的《怦然心动》(2010)也可以被视为复线叙事,它是借助画外音、双角度来实现的。比如影片中牵手一事,对男孩来说似乎很尴尬,对女孩子来说似乎是爱情的起点。影片中义卖情节的设置也很精致,虽然女孩子朱丽喜欢布莱斯,但她还是选择了爱好飞机的小胖子共进校餐;布莱斯虽然被校花选中却闷闷不乐。平常的故事内容,通过巧妙的角度变化赋予事件以心理内涵和多重意义,从而增加了情节的新鲜感。

单线叙事中有从"头—身—尾"的正向叙事,也有从"尾—身—头"逆向叙事,大卫·

① [美]罗伯特·麦基:《故事——材质、结构、风格和银幕剧作的原理》,周铁东译,中国电影出版社,2001 年版,第 57 页。

芬奇的《记忆碎片》(2000)(图7-3)采取复线叙事:一条是关于记忆的故事;另一条是现在的故事。记忆的故事采用黑白消色,正向呈现;现在的故事在宏观上采用彩色,呈反向、逆向呈现(每一片段仍须正向叙述)。二者各有22个段落,采取蒙太奇的方式像拧麻花一样交织在一起,即45、1、44、2、43、3、42、4……25、21、24、22、23。最终第

图7-3 《记忆碎片》剧照

莱昂纳多·谢尔比患有顺时性记忆障碍。

23个段落两条线索衔接到一处,可以看成是它们共有的部分。记忆碎片走向人的精神领域,结构方式、色彩运用具有标新立异之处,是单线顺向叙事、单线逆向叙事的综合运用。

好莱坞独立电影崛起,在结构形式上做了许多创新型探索。"当一大批似乎要将经典规范粉碎的新电影在1990年代出现时,也就到了另外一个实验性的故事讲述的时期。这些影片自夸拥有吊诡的时间结构、假定的未来、离题的游移的行动线索、倒叙且呈环状的故事以及塞满众多主人公的情节。电影制作者们看起来好像正在砸烂陈规旧矩的狂欢中竞相超越。"[1]世界其他国家也有类似的弃旧求新的浪潮,1993年法国左岸派大师阿仑·雷乃的《吸烟/不吸烟》讲述了一个校长的妻子决定先吸烟后开门与先去开门再吸烟可能引出的两种结果;1995年香港导演韦家辉拍摄的《一个字头的诞生》记述了一个卖花圈的小贩在一次洗澡后付账与不付账所导致的两种命运;法国影片《滑动的门》的女主角进或未进入地铁门口为她带来了不同的爱情遭遇。这些电影都可以被视为复线平行叙事,探讨了人生的多种可能性、世界的不确定性。

三、多时空并置叙事

《一江春水向东流》围绕两条大线索设计,第三条线索弟弟张忠民的故事没有展开。如果这条线索充分展开,那这部影片就是多时空并置叙事。在电影史上有一些经典的电影采用多时空并置的叙事结构,充分体现电影的"三多律"。比如《党同伐异》《时时刻刻》《云图》《无问西东》等。为拍《党同伐异》(1916),格里菲斯投入了全部积蓄,耗时一年半时间,还在洛杉矶日落大道搭建了真实的布景。影片包含"母与法""耶稣受难""圣巴托罗缪大屠杀""巴比伦的陷落"四个不同时空的故事,常常以一个母亲摇晃摇篮的镜头作为过渡在故事之间切换,并且以不同的色彩、拍摄技巧加以区别。格里菲斯在影片中熟练地运用了蒙太奇,发展出独特的电影叙事语言,彻底打破了戏剧的"三一律"的束缚,采用"三多律"把时空相距很远的多个事件组织在一部影片里,是后世影人效仿的经典,成为英美叙事蒙太奇学派的典范。

[1] [美]大卫·波德维尔:《好莱坞的叙事方法——现代电影中的故事与风格》,白可译,南京大学出版社,2009年版,第80页。

图 7-4 《云图》海报

《云图》(2012)(图 7-4)由汤姆·提克威、沃卓斯基姐弟导演,该片借助交叉剪辑、平行叙事的魔力,鬼斧神工地将不同时空的故事整合起来,共有六个故事:① 1849 年,南太平洋,由吉姆·斯特吉斯扮演的年轻律师亚当·尤因替其岳父寻找新大陆,并与牧师签署了一份买卖黑奴的和约,同时认识了由汤姆·汉克斯扮演的医生。后来医生要毒害亚当,黑奴搭救了他。律师用日记记下了这段经历。② 1936 年,英国剑桥,由本·威士肖扮演的年轻音乐家兼同性恋罗伯特·弗罗比舍,为多年未出新作的老音乐家维维安·埃尔斯做抄谱员,并创作了交响乐《云图六重奏》。在本故事中,年轻音乐家在书架上看到了亚当·尤因的航海日记,并在给他的同性恋人的书信中做了书评。③ 1973 年,美国旧金山,由哈莉·贝瑞扮演的记者路易莎·雷与上一个故事中自杀的年轻音乐家的同性恋人——西克史密斯博士偶然相识,路易莎一天晚上突然接到博士的电话,当她赶到酒店,西克史密斯博士已经被人枪杀。她冒着巨大危险参与调查案件。在故事中他听到了六重奏,看到了信件。④ 2012 年,英国苏格兰,出版商蒂莫西·卡文迪什被黑帮勒索,不得不落荒而逃,却阴错阳差地被关进了养老院。他看到了路易莎的调查日记。⑤ 2144 年,韩国首尔,人类控制大量的克隆人无偿为其服务,在一个名叫"宋记"的餐馆里,由裴斗娜扮演的克隆人星美-451 与由周迅扮演的克隆人幼娜-939 都是其中的服务员,她们像机器一样工作,没有人身自由。星美在科学家帮助下反抗克隆人失败。故事中星美等人曾观看根据卡文迪什的经历改编的电影。⑥ 2321 年,夏威夷,大灾难之后人类文明被毁灭,被迫回到原始社会。由汤姆·汉克斯扮演的山谷人扎克里目睹他的朋友及其孩子被食人族杀害而无能为力,后来他为由哈莉·贝瑞扮演的先知的高级人类带路去米索山寻求与外星球联络的通道,回来后发现他的族人们已经几乎被食人族全部杀死,只剩下他和外甥女两人存活。最后他们与先知的高级人类一起逃离地球,来到外星球建立家园,孕育后代①。故事发展在人类浩瀚历史的不同时空中,如同茫茫夜空中散落的群星散发着各自的光华,各个故事看似独立彼此间却存在着某种神秘的联系。每一部分都是人类生活云图上不可分割的部分。六位主人公或许是同一灵魂的化身,却又被打上截然不同的烙印。波诡云谲的故事情节与亘古不变的人类本性交织在一起,构成了一幅绚丽多彩的云图。《敦刻尔克》(2017)中,导演诺兰设计了三条线索:陆上英国士兵试图逃离海滩,大海上民用船船主离开英国参与救援,空中皇家空军战斗机试图击落德国战机。三条线索的剧情时长不等,陆上海滩一周、海上一天和空中一小时来回交织,给观众身临其境的感

① 齐江华:《电影〈云图〉与宿命论》,《电影文学》2014 年第 4 期第 101-102 页。

觉,增加了影片的代入感,同时呈现战争的复杂性。李芳芳导演的《无问西东》(2018)(图7-5)讲述了四个不同时代却均来自清华大学的年轻人,对青春满怀期待,因为时代变革在矛盾与挣扎中一路前行,最终找寻到真实自我的故事。其核心联系是不同时代的清华学子寻找真我,无问西东的精神联系。一百多年来清华学子(象征中国年轻人)求真、爱

图7-5 《无问西东》海报
剧中的四条线索在内涵上有联系。

国、奉献的崇高品质薪火相传,并不断发展光大。他们虽然有过彷徨,但能执着于内心真实的追求,对美好品性、人生理想、生命真谛的追求代代相传,"曾经走错路,曾经惶惑,曾经忘记过自己初心",都能无问西东地选择善良、选择正气的青春故事。精神联系、影片主旨联系更为重要,它们是多个片段凝聚成整体的灵魂。

四、板块叙事结构

顾名思义,板块叙事结构就是影片整体上分成若干板块来叙述,分成四块或五块不等,分成多少主要根据叙事需要。《公民凯恩》《罗生门》《喧哗与骚动》《城南旧事》《爱情麻辣烫》《英雄》《我和我的祖国》《我和我的家乡》等众多电影采用了板块叙事的结构模式。奥逊·威尔斯的《公民凯恩》以一位报业大亨在豪宅桑那都中孤独地死去为序幕,围绕他临死前说出的"玫瑰花蕾"一词,记者汤普逊采访了死者生前交往比较多的五个人,

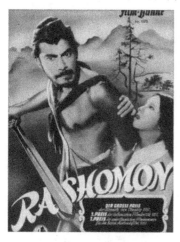

图7-6 《罗生门》海报

也就是他接近的人、爱他的人、恨他的人。在凯恩第二任妻子苏珊的眼里,他是位暴君,不知爱情为何物,是卑鄙的物质至上主义者;凯恩的监护人赛切尔认为他只不过是一个走运了的流氓,被惯坏了的、没有责任感的无耻之徒;管家雷蒙把凯恩说成一个可怜的老傻瓜;里兰的印象是凯恩玩世不恭、为人刻薄恶毒;伯恩斯坦觉得凯恩既可怜又值得尊敬,他是一个既得到了他想要的一切最终却又丧失了一切的人。"好莱坞传统的'起承转合'的线性叙事模式被肢解、打乱。以往明晰的人物关系和固定化的性格特征不复存在,而且每个人回述中的凯恩的形象都不相同。"[①]"好莱坞"在线性叙事之外出现了复杂的非线性叙事。

十年之后,日本的黑泽明在恰当的时间、恰当的地点推出了《罗生门》(1950)(图7-6),该片外壳是一个套层结构,行脚僧、樵夫、流浪汉在破旧的罗生门下聊天,讲述最近的

① 王宜文:《世界电影艺术发展史教程》,北京师范大学出版社,2004年版,第228页。

一桩谋杀案,带出了案件三位当事人和一位目击者的叙述,主体内容由四大板块构成。它们分别是强盗多襄丸、女子真砂、武士武宏借女巫的口,以及樵夫的叙述。影片出现在第二次世界大战后不仅反映了人性自私自利的一面,也体现了后现代主义对社会存在的不确定认识。四个板块的结构模式,和美国著名意识流小说家福克纳的《喧哗与骚动》(1929)的叙述模块惊人地相似,在一定程度上反映了小说和电影的互动关系。

图7-7 《爱情麻辣烫》剧照
该片采用类似糖葫芦串的结构模式。这是《十三香》的片段。

张杨拍摄的国产爱情故事片《爱情麻辣烫》(1997),由王学兵、高圆圆等主演,影片也采用板块结构,展现了当代城市人的爱情生活画卷。整个影片以五个小故事组成,演绎了不同年龄段的人们的情感经历。这五个故事是《声音》《麻将》《玩具》《十三香》《照片》,分别涉及少年初恋、黄昏恋、新婚夫妇、中年离异家庭、热恋男女的故事。全片由一对即将成家、激动而喜悦的年轻人准备结婚时的几件琐碎小事——见父母、布置新居、结婚登记、买戒指、拍婚纱照——来贯穿五个故事,形成糖葫芦串的结构模式(图7-7)。五大板块与线索性的故事又构成一个人一生的爱情故事。当然,板块之间的联系,不同影片采取的策略、选择的思路是各不相同的。《公民凯恩》基本上是围绕同一核心人物展开的不同表述,《罗生门》里在筱竹丛中的谋杀案就是影片核心的联系。《英雄》通过人物、情节、刺秦的主题彼此关联。《城南旧事》从小女孩英子的视角看到了疯女子秀贞的片段、小伙伴妞儿的片段、小偷的片段、宋妈的片段四大段落的生活世界,英子的世界观是四大片段的隐在的联系。昆汀·塔伦蒂诺的《低俗小说》(1994)由序幕和"文森特和马沙的妻子""金表""邦尼的处境"三个故事加尾声构成,三个故事既独立又有联系,其中很多场景是向前辈电影致敬,和原电影构成互文对位的理解空间,具有反常规的特点,是板块结构的复杂化。

五、网状叙事结构

爱德华·摩根·福斯特在《小说面面观》中提到小说的常见结构有钟漏型和长链型,其滥觞是古希腊的两部史诗:《伊利亚德》《奥德赛》。雨果的《巴黎圣母院》《悲惨世界》,鲁迅的《风波》《故乡》等也是典型的代表。如果从时空的角度来看,电影中的事件和小说中的事件具有类似性,都兼具时间和空间的特性,而长链型更重视时间的跨度,钟漏型则更重视空间对事件的组织作用。电影中的网状叙事结构选择一个时间段落,以便在空间上展开多线叙事,线索穿梭,类似网,更像钟漏型结构,所以它又被称为多线结构叙事。《偷心》《真爱至上》《纳什维尔》《爱情是狗粮》《巴别塔》《两杆大烟枪》《疯狂的石头》等电影展现生活的复杂性,

都带有网状叙事的特征。网状叙事的电影中,人物、情节已经无法归拢到传统的情节线索上来,活动在"一个共同的环境或时间系统"中的多主角(多于或等于三个),其"目标计划很大程度上彼此并不偶合,或者仅有偶然的连接",他们可能会彼此影响,但是,"他们的路径有意识地出现交叉的时候,他们常常仍然会保持各自的独立性和平等的重要性"①。网状叙事不仅仅依靠先后因果逻辑来保持部分与部分之间的联系,它还依靠新的技巧来保持影片的整体性,它制造内部联系的常用技巧有交通事故、枪击事件、自然灾害、电视节目、同一个时间节点、同一个场所、同一个人、同一件物品(道具)、相关联的人物、主题上的照应整合等等。

盖伊·里奇自编自导的《两杆大烟枪》(1998)(图7-8)犯罪喜剧片,由尼克·莫兰、杰森·弗莱明、德克斯特·弗莱彻、杰森·斯坦森等主演。影片围绕大烟枪安排了八条人脉线索:① 艾德四人组,输钱,窃听到隔壁的秘密。② 赌场、色情店的老板哈利以及他的手下巴利。③ 隔壁DOG和(脖子疼的)普兰克毒贩四人组合。④ 大麻供应商一伙。⑤ 罗伊·贝

图7-8 《两杆大烟枪》剧照
艾德四人组都渴望钱财。

克一伙六位卖大麻的黑人。⑥ 寻大烟枪毛贼二人组。⑦ 卖枪人胖子、单人行动的尼克。⑧ 父子讨债组克里斯和他的儿子,他是哈里斯雇来的打手。影片截取了一个时间段落,也就是情节集中的横断面,围绕大烟枪展现了8组人的行动,影片中还有出镜不多的人物线索:警察,在其中曾抓捕一次。情节的展开以场景、人物的变换为主,影片采用巧合、意外发现,暗示、线索性道具等衔接情节,以交替蒙太奇、分割银幕来展现同一时间不同线索中发生的事情,叙事结构以空间见长,即使如此,因为线索多,对时间要求更严格,划分更细致。影片在开头铺叙之后,出现了以下核心情节发生的重要场所:哈利的赌场(艾德四人组输钱)→毒贩住所(艾德四人组听到隔壁DOG秘密拟抢钱)→卖大麻者的住所(毒贩抢钱和大麻,艾德四人组劫走,拟卖给罗伊)→艾德的住所(隔壁毒贩和贝克六人组火拼,克里斯DOG手中劫走)→哈利老板的店(二人组追踪克里斯,误杀哈里斯,汤姆得到钱和枪)等等,再加上时间

图7-9 《疯狂的石头》剧照
道哥拷打谢小盟。两条线索产生交汇。

的先后差异、机缘巧合、事件的意外,构成了相对复杂的情节。乍一看影片头绪多,它需要观众耐心地看下去才能把握其中的人物纠葛、情节、黑色幽默的风格,其中的大烟枪、大麻、钱都是重要的关联性道具。宁浩导演的《疯狂的石头》(2006)(图7-9)由徐峥、刘桦、黄渤、连晋、岳小军等主演,主要情节线索围绕一块

① [美]大卫·波德维尔:《电影诗学》,张锦译,广西师范大学出版社,2010年版,第239页。

"疯狂的石头"展开,有五批人脉线索:① 以包哥包世宏、三宝为代表的保安组。② 厂长谢千里儿子谢小盟,他是最早得手的人。③ 道哥、黑皮及小军构成的以搬家为名的盗窃组。④ 以冯董、秦经理为主的港商组。⑤ 秦经理雇来的香港大盗麦克。事件发生的重要场所有四个:关帝庙、夜巴黎招待所包哥的房间、道哥的房间、冯总在宾馆的房间。影片采取细节回放、分割银幕、隐喻蒙太奇、影中影、夸张、影戏杂糅等技巧,具有后现代性的黑色喜剧色彩。

传统故事片重视现实中先后的因果逻辑,叙事秩序有条不紊。现代网状叙事电影重视生活的偶然性和情节的意外性。"在某种程度上说,较之线性叙事,网状叙事与现代生活的经验更相近。网络经验、城市化、全球化的潮流,迫使人们走出传统的'熟人社会',进入人与人之间联系偶然、微弱的新社会,而与'熟人社会'和传统社交生活息息相关的因果逻辑和线性叙事也就随即面临着挑战:我们的实际日常生活与其说是线性的、因果的,不如说是网状的、偶然联系的。"①现实生活中人与人之间存在复杂的关系网络,它是网状叙述的基础。

六、环形叙事结构

什么样的结构是环状叙事结构?结尾和开头相似,给观众一种生命轮回重来的感觉。有些影片在片中循环重复了好多次,也是螺旋式环形叙事。《恐怖游轮》《暴雨将至》《源代码》《环形使者》《撞车》等皆属此类作品。"它们的叙事形式惊人地相似,都呈现出一种环状结构,或者以环状的时空关系为主,或者以环状的人物关系为主。在这类影像结构里,时间是模糊的,因果是相对的,不知所起也不知所终,它的根本意义在于它是目前最能准确而形象地描绘人类生存境遇和内心欲望的叙事形式,透视出人们企图让自我来控制时空秩序的心理渴求。"②环状结构与影片主旨、角色心理密切关联。

克里斯·托弗史密斯的《恐怖游轮》(2009)故事如下:单身母亲杰西在一场车祸中和儿子一起丧生,为了能重新见到儿子,她(其实是她的灵魂)一遍遍出海,经历风暴后登上一艘游轮,杀死游轮上所有其他人之后她就可以回到家中见到儿子,而见到儿子之后她开车带着儿子出去总是重新经历车祸,儿子死去,她又一次出海……如此循环。在影片的开端,我们看到杰西惊恐地抱着儿子,然后独自出海。电影结束处,经历了恐怖游轮轮回的杰西情境重现般地去出海;结束也就是开始。这部电影建构了一个西绪福斯推石头式循环的环状叙事。③ 米切尔·曼彻夫斯基执导的《暴雨将至》(1994)(图

① 杨鹏鑫:《论非线性叙事电影的九种叙事模式》,《南大戏剧论丛》2015年第11卷第1期第126页。
② 毛琦:《论电影中环状叙事结构特征》,《电影文学》2007年7月(上)第30页。
③ 杨鹏鑫:《论非线性叙事电影的九种叙事模式》,《南大戏剧论丛》2015年第11卷第1期第124页。

7-10)分为"言语""面孔""画面"三个部分,以修道院院长和修士柯瑞摘番茄与天边黑云密布暴雨将至开场,在打乱顺序讲述了三个故事之后,结尾处又回放了开头萨米娜逃出村庄的场景。这部电影也借助其循环式的环状叙事结构,将种族间冤冤相报、代代循环往复的悲剧性主题表达得发人深省。

《土拨鼠日》(1992)(图7-11)讲述天气预报员菲尔来到小镇普苏塔尼(Punxsutawny)播报土拨鼠日的盛况,不料被恶劣的大雪天气阻留在了小镇。第二天起床后他发现自己依旧是在过土拨鼠日,此后一直如此。

图7-10 《暴雨将至》海报

面对持续重复的一天,一开始菲尔很恐慌,难以接受,曾大胆地采用各种方法自杀,都没有死成。后来他决定想做啥就做啥,来满足自己的私欲。他对同行的美女制片丽塔产生了兴趣。他不怕受挫,通过一天一天的反复试探,他了解她的爱好和习惯,然后装成一个和她有完全一样爱好的人,博得她的好感(这应该是追求对象最常用的一招,在他这里达到了极致)。不过她不是个"随便的女人",每到最后他要骗她上床,她总是给他一巴掌。也许是受丽塔的善良、真诚的感染,也许是水到渠成的感悟,还也许是无可奈何下的变通,菲尔开始充分利用他用不完的时间,一面充实自己,一面帮助别人,在互动中变得积极、热情。最终菲尔利用自己不断重复的一天播种善良,收获善果,改变了枯燥乏味、没有意义的人生。无休止的土拨鼠日过去了,菲尔还收获了爱情。影片的主体内容就是由菲尔不断循环的一天构成的。

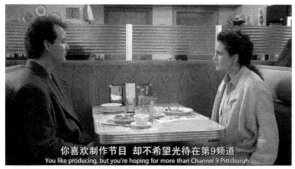

图7-11 《土拨鼠日》(又名《偷天情缘》)剧照
菲尔了解女友丽塔的兴趣爱好。

汤姆·提克威导演的《罗拉快跑》(1998)(图7-12)同一内容循环重复叙述了三遍,具有游戏性质。罗拉和曼尼是一对二十出头的年轻恋人。曼尼在替老板跑腿的过程中弄丢了十万马克,钱是被流浪汉拿走的。他打电话给罗拉要她二十分钟内送来十万马克,否则老板会废了他,要不他

图7-12 《罗拉快跑》海报

只能抢银行。罗拉接到电话的那一刻就开始紧张运转,她想到爸爸能帮他,于是跑向爸爸工作的银行。在奔跑的过程遇到恶犬、推车女、黑衣修女、偷车男孩、梅耶叔叔、流浪汉等人,父亲有了情人,不肯帮罗拉,再说罗拉也不是他亲生的。罗拉向曼尼跑去,打算劝他,结果迟了几秒,曼尼开始抢劫超市,罗拉只好协作,两人最终被警察击毙。人生中有很多遗憾,如果有人能重活一次,那么他会努力去避免。罗拉有了重来一遍的机会。和开头一样,曼尼给罗拉打来求救电话,罗拉想到爸爸能帮忙,于是向他爸爸工作的银行跑去。因为有了经验,罗拉比以前跑得快,路上遇到先前遇到的人或事,和第一次见到的时空只有细微的差异,他们未来的命运差别却很大。影片采取快闪预叙的方式告知观众,情况类似蝴蝶效应。父亲在和情人争吵,他没有帮助罗拉,罗拉抢了银行警卫的枪,挟持父亲,打劫银行,并提前几秒送给曼尼。曼尼没有抢劫超市,不过在兴高采烈之时,被红色急救车撞死。二人依旧心有不甘,决定再来一次。第三次和刚才两次相似,男友曼尼给罗拉打求救电话,罗拉立即行动,奔跑的途中遇到了上次见过的一些人,罗拉与他们的接触与刚才两次不尽相同,他们未来的命运也有很大不同。罗拉来银行向父亲借钱,父亲不在。罗拉去赌场赌钱,利用自己尖叫的特异功能赢得了十万马克,送给曼尼。不过,此时曼尼追到了流浪汉,讨回了十万马克,已顺利完成任务。罗拉走向曼尼,他办好了事情已经不再急需十万马克,罗拉的奔跑意义何在?结尾具有讽刺、荒诞意味。影片涉及对爱情、对命运、对世界、对生命、对无常、对存在、对混沌世界的探索与思考,"游戏之后也就是进行游戏之前",人生的不甘与轮回仍然值得深思。

七、套层叙事结构

顾名思义,套层叙事结构的影片有两个及以上叙述层次,类似俄罗斯套娃,可以有更多的层次。套层结构也有简单的结构形式,比如采用电影中电影、影中书、电影中戏剧、电影中电视、戏中戏、梦中梦等等。费里尼的《八部半》是由梦境和现实交织成的影片。与画中有画和小说中谈小说一样,《八部半》采用"影片中的影片"这种结构技巧,属于复调式的、自我反思型艺术作品。影片没有传统的故事情节。它描述名叫吉多的导演在准备拍摄第九部影片期间回忆起自己的童年、与情妇和妻子相遇以及寻求一个理想女性等等情景,表现了他在创作过程所经历的精神困扰。吉多梦想拍摄的影片与费里尼已经拍成的这部影片完全是一码事:"费里尼的影片的内容就是片中主角吉多打算拍入自己影片中的内容。"[①]影片中的那部影片就是这部影片本身。吉多总结内心的生活,表现内心的反省,又与费里尼的思索与生活极度相似,混为一体。这个复调再加到导演费里尼身上,便具有了明显的双重性。吉多这个角色就是费里尼在影片中的化身,与影片作者酷

① [法]克·麦茨:《费里尼〈八部半〉中的"套层结构"》,李胥森、崔君衍译,《世界电影》1983年第2期第72页。

似兄弟手足,也是自鸣得意、自我陶醉、真挚诚恳、生活无规律、面临选择时犹豫不决,也是热切盼望有个"救星"下凡,立即解决一切问题,也是摆脱不掉性爱和宗教信仰的困扰,也是明白表示希望把"一切都揉进"自己的影片中(这和费里尼的特点一模一样,费里尼就是善于把庞杂的内容揉进自己的影片中。影片《八部半》尤为明显。这部影片表现的是他艺术生涯的一个间歇阶段,是对往昔生活的全面回顾,是对他的审美观和感情生活的总结)①。陈凯歌的《霸王别姬》(1993)主要呈现梨园名伶段小楼和程蝶衣的悲剧人生,时间从1924年开始,到"文革"结束后,横跨半个世纪,具有历时性的单线叙事色彩。影片设计了一个简单的套层结构,就是段小楼和程蝶衣自小到大成名角,两人一直在舞台上合唱《霸王别姬》,一直到"文革"结束后程蝶衣复出依旧演虞姬,以至于入戏太深,混淆戏剧内外的情境,拔剑自刎。两位名角的悲剧人生和西楚霸王、虞姬的悲壮结局形成复调,互相印证,相得益彰。

韦斯·安德森导演的《布达佩斯大饭店》(2014)(图7-13),影片讲述了第二次世界大战时期一个欧洲著名大饭店看门人古斯塔夫的传奇经历,以及他和一个后来成为他最信任门生的年轻雇员穆斯塔法(Zero)之间友谊的故事。这个看门人的传奇串联起了一个盗贼与一幅文艺复兴时期油画

图7-13 《布达佩斯大饭店》剧照

的故事、一个大家族的财富争夺战以及改变了整个欧洲的突发战乱。该片获第87届奥斯卡金像奖最佳服装设计、最佳艺术指导。故事从一位无名作家开始,为了专心创作,他来到了名为"布达佩斯"的饭店。在这里,作家遇见了饭店的主人穆斯塔法。穆斯塔法邀请作家共进晚餐,席间,他向作家讲述了这座饱经风雨的大饭店的前世今生。饭店曾经的主人名叫古斯塔夫,而年轻的穆斯塔法在当时不过是追随着他的一介小小门童,人们都叫他Zero。麻烦开始于古斯塔夫年过八旬的情人——寡妇D夫人被谋杀。古斯塔夫和Zero随即赶往D夫人的住处。根据遗嘱,古斯塔夫和Zero悄悄拿走画后,将其藏在饭店。这时,警察找上门来,却怀疑古斯塔夫与D夫人的死有脱不了的干系。原来D夫人的儿子迪米特里,为了得到遗产,修改遗嘱,谋杀律师,追杀证人。古斯塔夫先生也被陷害入狱,但他在Zero的帮助下成功越狱,并与其开始了逃亡之旅。D夫人的儿子暴虐、疯狂、粗鲁,无视法律和契约,对遗产又有着变态的贪婪执着,这也是对纳粹统治者的隐喻。两人在躲过重重追杀后,最终在Zero的女朋友阿加莎的帮助下,洗刷了冤屈。故事有了完美的结局。最终古斯塔夫为了保护穆斯塔法,怒斥纳粹,惨遭纳粹杀害、抛尸荒原。导演让古斯塔夫保护穆斯塔法,把反抗和人道的思想火种传承下来。影片分四层:

① [法]克·麦茨:《费里尼〈八部半〉中的"套层结构"》,李胥森、崔君衍译,《世界电影》1983年第2期第72页。

① 开篇给出字幕,导演、制作人的提示:要用指定屏幕尺寸观看,提醒观众,这里看到的是第一层——电影的叙事,创作主体的主观介入。还有大摄影机的存在,画外音的介绍,增加影片可理解性和思想深度。② 影片开始后,一个抱着书的女子走近作家的雕塑,电影结尾也以此收尾。这是套在第一层里面的第二层,是小说的叙事结构。信息发送者是写书的作者,接收者是读者。观众有理由猜测影片的内容可能就是书的内容。③ 作家开始讲故事,讲一个他和还活着的 Zero 交流的故事,最后以作家自述结尾,他曾经去南美。这个角色的经历和奥地利作家茨威格的经历极其相似,这是第三层,是作家亲自口述自身经历。④ 这一层才是影片的核心。Zero 和作家在酒店,向作家讲述他和古斯塔夫先生的共同经历,以 Zero 在酒店乘电梯离开回房间为结尾。Zero 向作家叙述的内容,是他和古斯塔夫的亲身经历,一同用生命书写的故事。看这部影片如同吃坚果,要剥开好几层才能见到核仁。

图 7-14 《盗梦空间》剧照
迷失的柯布和妻子末儿在一起。

更为复杂的套层结构是克里斯托弗·诺兰导演的电影《盗梦空间》(2010)(图 7-14),主角柯布偷盗能源大亨斋藤之梦失手,为斋藤抓获。斋藤为了不让竞争对手的儿子小费舍继承衣钵,遂聘柯布的盗梦团队,试图给小费舍潜意识中植入放弃继承公司、自己创业的想法。而柯布因被冤枉杀害妻子,不能回国看望自己的孩子,而斋藤可以帮他平安回国,所以柯布接受了任务。整部电影的内容可以分成六层:现实+四层梦境(计划中只有三层)+迷失域。现实层面:飞机上,柯布成功让小费舍喝下强效镇静剂(难以从梦中醒来的药剂),盗梦团队六人进入小费舍梦境,这是首尾呼应的一个片段。结尾出现飞机上的画面和飞机场场景,表达很清楚。怀旧空吟闻笛赋,到乡翻似烂柯人。各个梦境的时间计量法明显不同,在上一个梦境的几十秒、几十分钟,可能是下一个梦境的几天甚至是几个月。潜入梦境的层数越深,人越接近自己的潜意识,梦境世界也越空无,越容易迷失自己。有的人可以留在某一层梦境。从一个梦境到另一个梦境导演用一些特别的事件来暗示,如翻车、死亡、坠落、电击、雪崩、翻转、陀螺旋转等。一个梦境同另外一个梦境的区别也很多:梦主、色彩、空间变形、相关事件、矛盾空间、幻觉、悖论等。影片传达了一个带有科幻色彩的命题,人们是否可以进入别人的梦境,控制别人的思想,乃至主宰他人的生活和命运。

结构是电影总体上给观众的宏观感受。电影中的结构可以归于线性和非线性叙事,其中最根本的依据是时间、空间和情节,因为电影是时空兼具的复杂叙事体。许多非线性叙事离不开线性叙事。有的叙事结构也具有多方面的特征,如《罗拉快跑》可以是环状

结构，也可视为重复的板块结构，其中包括预叙、分岔叙述等后现代主义的叙述技巧。每部电影的主要叙事特色决定它的结构特征。单向线性、双向叙事、麻花状多时空叙事、板块状叙事、网状叙事、环形叙事、套娃式多层叙事是电影中比较常见的一些结构形式。这些命名本身就带有比喻色彩，让观众能够一下子知道其整体特征。除了多种蒙太奇之外，电影的结构形式还可以借助色彩、画外音、角度、原型、典故等多种技巧，因而显得丰富而复杂。从逆向思维的角度来看，有些电影，如《一条安达鲁狗》《去年在马里安巴》《周末》等，具有反结构、反情节的特征。如果说结构有一种意蕴的话，反结构是对既有定见模式的反驳。罗布-格里耶声称，"我们必须制造出一个更具体、更直观的世界，以代替现有的这种充满心理的、社会的和功能意义的世界"①。反结构是传统意义结构的反驳，更是对变动不羁的社会生活、人生梦幻的原生态的模拟。

一、推荐影片

《一条安达鲁狗》(1928)、《魂断蓝桥》(1940)《公民凯恩》(1941)、《八部半》(1963)、《阿甘正传》(1994)、《勇敢的心》(1995)、《两杆大烟枪》(1998)、《罗拉快跑》(1998)、《记忆碎片》(2000)、《猫鼠游戏(逍遥法外)》(2002)、《假如爱有天意》(2003)、《疯狂的石头》(2006)、《源代码》(2011)、《战马》(2011)、《云图》(2012)、《夜行动物》(2016)、《敦刻尔克》(2017)、《无问西东》(2018)、《我和我的祖国》(2019)、《瞬息全宇宙》(2022)。

二、推荐阅读

1. ［美］罗伯特·麦基：《故事——材质、结构、风格和银幕剧作的原理》，周铁东译，中国电影出版社，2001年版。

2. ［美］波德维尔、汤普森：《电影艺术——形式与风格》，彭吉象等译，北京大学出版社，2003年版。

3. ［德］爱因汉姆(阿恩海姆)：《电影作为艺术》，杨跃译，木菌校，中国电影出版社，1981年版。

4. ［挪威］雅各布·卢特：《小说与电影的叙事》，徐强译，北京大学出版社，2011年版。

三、思考题

1. 举例分析电影的结构与时间、空间的关系。
2. 举例分析电影结构方式对于表达意义、创造审美效果的作用。

① 参见柳鸣九主编：《新小说派研究》，中国社会科学出版社，1986年版，第63页。

第八讲 电影蒙太奇

在语言文字的表述中,事物的先后顺序和不同事物用来打比方做比喻能产生深度的意义。举例说:

教堂、寺庙、信徒、**摩天大楼**,哪一个是不同类的呢?

你可以选信徒,因为其他的都是建筑物。但是多数人选择摩天大楼,因为前面三个与宗教有关,也因为它在最后,排列顺序和加黑字体也强调了类别和意义。

信徒问:"我可以在祈祷时抽烟吗?"牧师回答:"不可以。"抽烟有损祈祷。信徒问:"我可以在抽烟时祈祷吗?"牧师回答:"可以。"祈祷有利于弃烟。简单的先后调整,意义和效果截然不同。

再看《故乡》中对杨二嫂和老年闰土的刻画和比喻:

"我吃了一吓,赶忙抬起头,却见一个凸颧骨,薄嘴唇,五十岁上下的女人站在我面前,两手搭在髀间,没有系裙,张着两脚,正像一个画图仪器里细脚伶仃的圆规。"

"他头上是一顶破毡帽,身上只一件极薄的棉衣,浑身瑟索着;手里提着一个纸包和一支长烟管,那手也不是我所记得的红活圆实的手,却又粗又笨而且开裂,像是松树皮了。"

这两个比喻用电影如何表达呢?它涉及重要的电影技巧:蒙太奇。

电影发明后,历经几代电影人的努力,逐渐形成了独特的艺术风貌,出现了一套复杂的表达体系,形成了伟大的形式传统。沈浮1948年提出"开麦拉是一支笔""用它写曲,用它画像,用它深掘人类的复杂矛盾心理"①。同年,阿斯特吕克把电影说成"摄影机—自来水笔"倡导银幕写作,布烈松把摄影说成是"电影书写",他们旨在表明电影是一种特殊的表达方法,它能像文字一样挖掘人物的矛盾心理、自然流畅地表达思想。表达思想的问题是电影的一个基本问题。其中蒙太奇等电影本体语言的出现尤为重要。蒙太奇有着多重涵义,它来自法语,原指建筑学上的组合、构成、装配之意。格里菲斯等人都承认他们的作品受到文学、音乐等其他艺术的启发。文学中,菲尔丁、狄更斯、普希金、曹雪芹等世界文豪的作品的确存在"倒叙""插叙""花开两朵,各表一枝"的交叉、并置结构和叙事技巧,也就是广义的蒙太奇手法。另一方面,爱森斯坦认为它类似象形文字把"口"和"犬"连在一起成"吠"。可见,电影诞生之前,人类有回忆,有幻想,有把同类事物放在一

① 沈浮:《"开麦拉是一支笔"——访问记·谈导演经验》,参见丁亚平主编:《百年中国电影理论文选》,文化艺术出版社,2002年版,第382页。

起取譬于类的比、兴传统。蒙太奇是人类思维和生存的一种状态，具有广泛的社会基础。正如普多夫金所言，"蒙太奇的本性是各种艺术所固有的东西，只不过在电影中获得了更完善的形式，而且也必然会发展下去"①。它是一种注重画面先后关系和画面之间并列、引申意义的电影手法。蒙太奇是电影美学的一大竞技场，许多大师在蒙太奇领域发表过高见。从布莱顿学派、鲍特的剪辑、格里菲斯的"最后一分钟营救"、俄罗斯的理性蒙太奇到戈达尔推广的跳接手法，蒙太奇的形式和内涵越来越丰富。鲍特曾利用剪辑法实现叙事蒙太奇的价值，剪辑了《一个美国消防队员的生活》。格里菲斯的《一个国家的诞生》(1915)、《党同伐异》(1916)是电影艺术早期备受赞誉的影片，"平行蒙太奇"的运用非常出色。前一部影片中，除了著名的"最后一分钟营救"外，在表现人物时，还很自然地借用了文学的隐喻方法。苏联时期的库多肖夫、爱森斯坦、普多夫金等人对蒙太奇的探索深邃独到，大大突破了格里菲斯等人的叙事框架，使电影进入了一个新的领域："从动作世界转向了意义世界"②，出现了库里肖夫、爱森斯坦、普多夫金、维尔托夫、杜甫仁科等大师。前者的"创造性地理学""库里肖夫效应"，爱森斯坦以撞击理论为基础的理性蒙太奇理论，普多夫金的注重时空关联的"联结"理论都别具特色。20世纪60年代后蒙太奇理论探索和手法运用又出现复苏的态势。

一、叙事蒙太奇和表现蒙太奇

在电影理论历史上，格里菲斯、爱森斯坦、巴拉兹、阿恩海姆、林格伦、米特里、马尔丹等人对蒙太奇提出了不同的分类方法。普多夫金把蒙太奇视为处理素材的方法，分为结构性蒙太奇（包括场面的蒙太奇和段落的蒙太奇）和作为感染手段的蒙太奇，亦称对列的蒙太奇（包括对比、平行、比拟、同时发展、主题反复出现等多种）③。他的分类显然有交叉重叠的现象，但是，二分法还是很有概括意义的，同时也令人满意。由于音响的介入，林格伦认为蒙太奇的内涵包括四个方面：① 将各种画面和音响组合成一部影片的过程，这个过程基本上被看成是一种艺术创作的进程。② 影片的剪接工作被看成是对现实进行加工。③ 把表现自然界一些片段的画面，从艺术的角度组合成为一个只存在于想象中而不存在于自然界的整体。④（在美国）在影片情节开展过程中出现时间间隔的情况下，用印象主义的手法把一些短镜头组合在一起，简单地表现这段间隔中发生的事件，从而补上这段间隔。④ 米特里认为蒙太奇主要有以下四类：① 叙事蒙太奇，保证动作的连续性。② 抒情蒙太奇，在保证叙事的连续性基础上，表现超越剧情的思想和情感。③ 构成蒙太

① [俄]普多夫金：《普多夫金论文选集》，罗慧生、何力、黄定语译，中国电影出版社，1985年版，第152页。
② 张卫、蒲震元、周涌主编：《当代电影美学文选》，北京广播学院出版社，2000年版，第74页。
③ [俄]普多夫金：《普多夫金论文选集》，罗慧生、何力、黄定语译，中国电影出版社，1985年版，第119-126页。
④ [英]欧纳斯特·林格伦：《论电影艺术》，何力、李庄藩译，中国电影出版社，1979年版，第247页。

奇,事后剪辑一部新闻片。它是维尔托夫的独创。④ 爱森斯坦的理性蒙太奇。① 显然,根据二分法,①和③,②和④分别可以归于一大类。

马尔丹在宏观上接受了普多夫金的分类法。他首先指出:"所谓叙事蒙太奇,那是蒙太奇最简单、最直接的表现,是意味着将许多镜头按逻辑或时间顺序分段纂集在一起,这些镜头中的每一个镜头自身都含有一种事态性内容,其作用是从戏剧角度(即戏剧元素在一种因果关系下展示)和心理角度(观众对剧情的理解)去推动剧情的发展。"②比如颠倒的蒙太奇为了表现一种纯属主观的、富于戏剧性的,自由地从现时转至过去,又从过去转回现在的时间,从而打乱了时间顺序。交叉蒙太奇更侧重并列表现两个场景的严格的同时性,而它们最终要汇合成一个,可以视为平行蒙太奇中独特的一类。它强调"与此同时",用历时性差强人意地表现了共时性。格里菲斯的"最后一分钟营救"就是运用交叉蒙太奇的思维方式造成的艺术效果(图8-1)。平行蒙太奇关系多条线索的并列,并不绝对需要严格遵守"同时性"。比如蔡楚生的《一江春水向东流》中,张忠良在都市里像一个现代"陈世美"一样,失去做人的良心,忘却自己的糟糠之妻、老母和儿子,忘却自己神圣的救国使命,腐化堕落了。妻子素芬和婆婆在家乡艰难度日,后来千里寻夫构成另一条叙事线索。表现张忠良花天酒地的镜头和素芬在家艰难耕作、穷困度日的镜头切换就会产生强烈的对

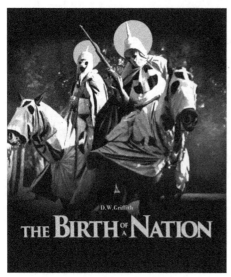

图8-1 《一个国家的诞生》剧照
本片的交叉蒙太奇非常经典。卡梅伦一家被围困在小木屋,小上校带领白盔白甲的马队去营救。

比效果和情绪感染力。宏观上是平行叙事(并不特别强调同时性),附带地表达出一定的情感和思想。有了叙事蒙太奇,电影可以省略、选择,表现不同时间和空间事件才成为可能。

在影像表情表意的基础上,影像之间的表现力得到挖掘,出现了表现蒙太奇。按照马尔丹的观点,它"是以镜头的并列为基础的,目的在于通过两个画面的冲击来产生一种直接而明确的效果,在这种情况下,蒙太奇致力于让自身表达一种感情或思想,因此,它此时已非手段而是目的了。它已不是将尽量利用镜头之间的灵活联接来消除自身的存在作为理性的目的,相反,它致力于在观众思想中不断产生割裂效果,使观众在理性上失

① [法]米特里:《电影美学与心理学》,崔君衍译,江苏文艺出版社,2012年版,第172页。
② [法]马赛尔·马尔丹:《电影语言》,何振淦译,中国电影出版社,1980年版,第108-136页。

去平衡,以使导演通过镜头的对称予以表达的思想在观众身上产生更活跃的影响"[①]。它常用隐喻来表达理性的内容,因此也称隐喻蒙太奇、理性蒙太奇。常见的隐喻蒙太奇就是将两幅画面并列,而这种并列又必然会在观众思想上产生一种心理冲击,其目的是让观众看懂并接受导演有意通过影片表达的思想。这些画面中的第一幅一般都是一个戏剧元素,第二幅(它一出现便产生隐喻)则可以取自剧情本身,并预告以后的故事;但是,它也可以同整个剧情无关,只是同前一幅画面建立联系后才具有价值。第一种"取自剧情自身的"的理性蒙太奇,米特里称之为"反射蒙太奇"。后一种"同整个剧情无关"的情况典型的就是爱森斯坦的杂耍蒙太奇,米特里又称之为"绝对理性电影"。由于马尔丹认为蒙太奇可以创造运动(叙事)、创造节奏、创造思想,他又论述了节奏蒙太奇。

二、表现蒙太奇的主要特点

表现蒙太奇是导演利用两幅画面的并列、冲突、撞击来产生情感和思想从而感染观众。它的特征主要有以下几点:

(一) 既注意镜头本身的内容,又重视镜头组接的多种可能性

早在1923年,爱森斯坦提出"一种新的手法——把随意挑选的、独立的(而且是离开既定的结构和情节性场面起作用的)感染手段(杂耍)自由组合起来,但是具有明确的目的性,即达到一定的最终主题效果,这就是杂耍蒙太奇"[②]。这就是说,把两个取自不同的时间和地点的物像片段(镜头)与原来的时间、空间连续性相剥离,用一定的方式进行对列组接,便可创造出未经剪辑的影片的片段(镜头)中非固有的概念,就会产生作为新质的表象。"它们虽然互不相关,但依剪辑者的意志被对列在一起时,却往往违反本意而产生出'某个第三种东西',并变为互有关联。"[③]两个不相干的和意义不完全的镜头在碰撞后生成一个全新的意义。爱森斯坦曾说,如果当时他和巴甫洛夫更熟悉的话,他会把这种蒙太奇称为"美学刺激理论"。在《罢工》(1923)结尾有一段"隐喻蒙太奇":表现罢工工人被宪兵屠杀时,插入屠宰场屠牛的镜头,作为对比银幕效果是惊人的(图8-2)。思想、感染力被表达出来了,但忽视了单个镜头的真实性在影片中的作用,因为罢工故事中并

图8-2 《罢工》中杀牛的镜头
该镜头隐喻宪兵屠杀工人的残忍行为。

① [法]马赛尔·马尔丹:《电影语言》,何振淦译,中国电影出版社,1980年版,第108页。
② [俄]爱森斯坦:《蒙太奇论》,富澜译,中国电影出版社,1999年版,第425页。该书中,《杂耍蒙太奇》这篇译文是俞虹翻译的,俞虹本人后来将其改译为"吸引力蒙太奇",英文用attraction montage——笔者注。
③ [俄]爱森斯坦:《蒙太奇论》,富澜译,中国电影出版社,1999年版,第266页。

没有屠宰场。它仍然带有杂耍蒙太奇的色采,巴赞后来认为这种蒙太奇破坏了自然真实性的逻辑。

图8-3 《战舰波将金号》中的敖德萨阶梯画面

较之前期的杂耍蒙太奇理论,爱森斯坦似乎接受了人们对他形式主义追求的指责,《战舰波将金号》中有所改变。"敖德萨阶梯"艺术上达到精湛的地步,"蒙太奇在节奏上具有宣叙调式的均衡特色,在智力活动上是以某种反射活动为依据的(还应指出,这种宣叙调式的结果是以与人的记忆有关的类比为依据的)"①。比如哥萨克的枪口对准一位母亲,军官举起马刀,马上就要发令"开枪"(图8-3)。这是爱森斯坦切入一个短暂的平行动作;他表现了躲在栏杆后面的惊惶的一组百姓。随后,立刻转回来表现动作结局:我们看到母亲抱着婴儿躺在血泊中。哥萨克迈过她的身躯,继续疯狂地屠杀。这里照顾到了蒙太奇中对列镜头在大的时空背景上的真实性,同时又打破了时间和空间的统一性。观众的记忆补上了中间的内容。整个"敖德萨阶梯"中士兵所用时间显得是实际所需时间的三四倍。由于不断切入相关的细节表现激情和意识,画面运动的紧张感越来越强烈,这个时间延展实际上难以觉察。与此类似,《十月》中吊桥升起的段落采用了同样的手法。正如什克洛夫斯基所说:"爱森斯坦把时间拉得那么长,似乎桥永远也吊不起来。"爱森斯坦在单个镜头的真实性和镜头对列组接产生的新质之间寻求一种平衡。在理性蒙太奇(反射蒙太奇)的概念上也有所反应,"由展开中的主题的诸要素中选取的片段A,和也是从那里选取的片段B,一经对列起来,就会产生出一个能最鲜明地体现主题内容的形象"②。关于理性蒙太奇,法国评论家米特里认为"它注重如何构造一段叙述,而不是保证其连续性,它注重按照辩证法确定理念,而不是通过叙述本身表达理念"③。后来纪实美学理论家巴赞指出了蒙太奇在时空表达上的一些缺陷。从对片段A和B出自同一主题的认识中可以看出爱森斯坦注意到整体情节的顺序和逻辑性。关于这一点普多夫金也有论述:"两个片段,如果其中一个片段就某种意义或某一方面而言不能成为另一个片段的直接的继续,那么这两者就不能剪接在一起。"④爱森斯坦总结说,一种极端,过分热衷于联结技术(蒙太奇方法)问题;另一个极端,则过分热衷于被联结的因素(镜头内容),只

① [法]米特里:《蒙太奇形式概论》,崔君衍译,参见李恒基、杨远婴编:《外国电影理论文选》,上海文艺出版社,1995年版,第325页。
② [俄]爱森斯坦:《蒙太奇论》,富澜译,中国电影出版社,1999年版,第268页。
③ [法]米特里:《电影美学与心理学》,崔君衍译,江苏文艺出版社,2012年版,第172页。
④ [俄]普多夫金:《普多夫金论文选集》,罗慧生、何力、李庄藩译,中国电影出版社,1962年版,第136页。

注意一方面同样也是不够的。不过,他的影片始终留有杂耍蒙太奇的痕迹。

对并列的可能性,对一个镜头能否成为另一个镜头的"直接的继续",不同的导演认识是不同的。有的侧重剧情的真实性逻辑,有的侧重某种相似性(这种相似性不仅是外形上的),再加上影片强烈的感染力而产生意义。有时候用蒙太奇连接起来的一些镜头并没有现实的联系,而只有抽象的或诗意的联系。批评和讨论最多的是后一种杂耍蒙太奇思维。电影手段主要是依靠视觉的效果和摄影的效果,所以它比起其他表现艺术更具有机械的客观现实性。画面组接表现出两方面的含义,一个是画面本身的真实内容,一个是修辞带来的含义。电影画面在观众心目中最初总是和真实性联系在一起的。杂耍蒙太奇没有重视单个镜头的真实性内容,相反,打破了剧情的真实统一性。普多夫金一向重视联结的条件,《母亲》(1926)的结尾部分之所以成功是因为两个画面同处于一个大背景中(图8-4)。工人罢工,游行队伍势不可当、浩浩荡荡地前进,这些镜头中间穿插了一组涅瓦河河水夹着浮冰奔流向前的镜头。背景就在圣彼得堡,涅瓦河就是外景的一部分,恰巧游行队伍顺着涅瓦河前进,穿过横跨河上的铁桥。事件本体和比喻的喻体同处一个空

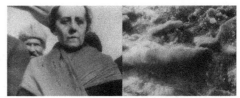

图8-4 普多夫金导演的《母亲》剧照

母亲在群情激昂的游行队伍中和春天解冻的涅瓦河口的冰凌构成比喻蒙太奇。画面系组接。

图8-5 《奥赛罗》剧照

燃烧着的蜡烛被风吹灭,喻示苔丝狄蒙娜被奥赛罗掐死。画面系组接。

间,相辅相成,构成客观完整的现实,极富象征性和修辞效果。尤特凯维奇导演的《奥赛罗》(1956)呈现奥赛罗掐死苔丝狄蒙娜的情节时,用风吹灭窗边的蜡烛来比喻女主角的死亡,这个蒙太奇也在同一时空中实现(图8-5)。为了表达老年闰土手的粗糙,我们拍电影时可以安排松树的场景,手和树皮的画面来回切换构成比喻。因为在江浙的农村庭院内外是可以见到松树的。安插一个细脚伶仃的圆规来比喻杨二嫂就需要特别小心。比喻、隐喻等手法,"在诗歌里是屡见不鲜的;但用语言来连接互无关联的主题很容易,因为文字所造成的内心视像要模糊和抽象得多,因而也就更易于融合。将实在的画面并列起来却常常会显得勉强,而在一部除此之外全都是非常近似现实的影片中则尤其如此"①。故事本身镜头的连续性和统一性突然被不同的东西打断了,而这个不同的画面也具有逼真性和实在性。杂耍蒙太奇的一个特点在于"前后镜头并没有空间和时间上的关联,而只有一种实质性的联系"。导演必须增强艺术感染力,使观众不去探求喻体画面与剧情真实时空的联系。蒙太奇能把空间上相连的东西分割开来,同时又能把原来在时间

① [德]鲁道夫·爱因汉姆:《电影作为艺术》,杨跃译,木菌校,中国电影出版社,1981年版,第73-74页。

和空间上并无关联的东西联结,于是就有弄巧成拙的危险。观众可能体会不到艺术家的原意。A. 埃斯奎斯的影片《达特模尔的茅屋》的结尾有个段落:一个逃犯放弃难得的逃生机会,跑回爱人的茅屋,结果被狱官开枪打死,摔倒在茅屋的门口,就在这一刹那,插入了一个浪花冲击在岩石上的镜头,来渲染逃犯临死时的气氛和力量。林格伦批评说,脱离背景勉强插入浪花的镜头感染力不大,可见,他也反对戏不够风雨凑,肯定镜头应当来自"影片中背景的一个应有部分"①。

爱森斯坦谈到《十月》中杂耍蒙太奇的著名段落"为了上帝和祖国"时说:"一系列宗教圣像,从华丽的巴罗克式的耶稣基督到爱斯基摩人崇拜的神像都被接到一起……尽管在开始展示圣像时,概念与形象是完全合一的,后来,随着一个个镜头的出现,这两方面便互相分离了。画面保存了'神'的符号特征,而与我们原有的神的概念大不相同。这必然引起人们对于一切神化物的真正本性作出自己的结论。"②

作为一个蒙太奇段落,这组镜头旨在否定当局"用上帝来证明爱国行动的正当"。爱森斯坦的组接镜头的用意是明显的,否定对所谓国王与国家的忠顺。通过镜头组接表现了人民与国家、宗教的关系,制造了神的符号和意义的冲突和变迁。"这样做并没有脱离或歪曲自然。我们对自然界的事物也常常进行联系比较。我们平常没有感到的联系被爱森斯坦当做自然的一部分,这种情况并不违反常情,而是表明我们感知事物联系的能力是有局限性的,是受到制约的。这也许就是促使爱森斯坦之类的导演把纷杂迥异的事物加以组接的原因。"③它包含了原始思维丰富的诗性和"野性"。基于此,《淘金记》开头直接把人物和动物形象放在一起作比喻也就容易接受了。剧中饥饿的大个子吉姆把夏尔洛看成一只鸡也是采用比喻蒙太奇,这个镜头纳入了人物的心理,符合剧情逻辑,因而更加可信(图 8-6)。

图 8-6 《淘金记》剧照
该片中饥饿的吉姆产生幻觉,把夏尔洛看成一只鸡。

杂耍蒙太奇这种思维方式类似原始思维的"互渗性"。"运用这样一种分类法,就可以将那些按照我们的思考方式本应该属于不同范畴的或很少具有相同之处的各种事物组合在一起了(归并为同一类)。原始语言所具有的这样一些特征使我们想到,诗人们运用暗喻法(又译隐喻法——笔者注)将实际上很不同的事物联系在一起的手法,并不是艺术家们的独

① [英]欧纳斯特·林格伦:《论电影艺术》,何力、李庄藩译,中国电影出版社,1979 年版,第 91 页。
② Eisenstein, Sergei M; *Film Form*: *Essays in Film Theory*, New York, 1949, Edited and translated by Jay Leyda, P62. 参考[美]艾·卡斯比埃:《真实与艺术的结合》,崔君衍译,《世界电影》1982 年第 4 期第 6-31 页。
③ [美]艾·卡斯比埃:《真实与艺术的结合》,崔君衍译,《世界电影》1982 年第 4 期。

创,而是从一种极其普通和自发的经验世界的方式中发展和衍化出来的。"①当诗人吟诵"燕子(刀切似地)掠过天空"时,他实际上已在一把锋利的刀子和一只在天空迅疾飞过的燕子之间找到了共同点。这种比喻可以使读者通过客观事物的外壳,将那些除了力的基本式样相同,其余一切并无太多共同之处的不同事物联系起来。在不同事物间寻找和表现等同点是诗人应有的本领,这种手法的效果来自诗人和读者对各种表象和各种活动的象征性和比喻性含义的体验。在原始思维中,"如果闪电的可见形象如同它被语言所固定的那样集中于'像蛇一般'这个印象上,那么,这就使得闪电变成了一条蛇;如果太阳被称作'天上的飞翔者',那么,它就会作为一支箭或一只鸟而显现——须知,在埃及人的万神殿上,太阳神的形象就长着鹰的头颅。在思维的这一领域内,没有什么抽象的指称:每一个语词都被直接变形为具体的神话形象,变成一尊神或一个鬼"②。尽管形象因变形之后而荒诞不经,但是它们却符合原始人的情感需求和想象力的特点。

问题的关键是,隐喻跨出语言的门槛,能否进入电影艺术的殿堂?杂耍蒙太奇并列画面的可能性是建立在相似性(不仅外形相似)基础之上的,这种相似性能超越单个画面的真实,带来一种新质。文学中的一些比兴、比喻,如钱钟书说的,有女人的地方笑多,有鸡鸭的地方粪多;鲁迅笔下的杨二嫂像细脚伶仃的圆规,在电影中能否可以直接表现?表现具有危险性,面对突如其来的真实性极强的影

图 8-7 《战舰波将金号》中沉睡的狮子

像,观众会问,哪儿来的鸡鸭,哪儿来的圆规!但是危险性并不就是失败,这要看如何具体地运用这些手法。《战舰波将金号》中就使用一系列狮子的形象来比喻俄罗斯人民的觉醒(图 8-7)。没有观众问狮子是从哪里来的。爱森斯坦从镜头真实出发,让剧情艺术感染力超越了原初的真实。魏茨曼说:"电影的发展重新证明电影初创时期所理解的蒙太奇恰恰具有巨大的可能性。……对事物进行深入的探索已经成为今日电影的强大武器,而且不仅限于艺术电影。"③如今,杂耍蒙太奇还被广泛用于科普片、广告片、武打片,影像之间并没有现实性的联系。但它却把科学知识阐发得生动形象,把购买欲望劝诱到掏出金币,把刀光剑影张扬得炫人耳目。杂耍蒙太奇在现代人的思维中有着广泛的社会基础。艺术手法各有长短,主要看导演使用是否恰当。我们不能用人为的框框限制蒙太奇的发展。大师就是大师,他们敢于铤而走险。他们以一种超出常人的艺术想象力把纷杂迥异的事物组接起来,从而产生强大的艺术感染力。

① [美]鲁道夫·阿恩海姆:《艺术与视知觉》,滕守尧、朱疆源译,中国社会科学出版社,1984 年版,第 627 页。
② [德]恩斯特·卡西尔:《语言和神话》,于晓等译,生活·读书·新知 三联书店,1988 年版,第 112-113 页。
③ [俄]叶·魏茨曼:《电影哲学概述》,崔君衍译,中国电影出版社,1992 年版,第 125-126 页。

(二) 注意主题的有机性和对观众的引导

爱森斯坦经过反思,在 1938 年强调:"各个片段不仅不是互不关联的,那个终极的、总的、整体的东西本身不仅是预先规定的,而且它本身就预先决定着各个因素以及各个因素之间对列的条件。"① 他多次提到的主题、思想等关键术语是从类似黑格尔(1770—1831)的"理念""时代精神"等哲学本质问题中衍生出来的。从爱森斯坦所说的"第三种东西"、普多夫金的"抽象的或诗意的联系"、阿恩海姆的"实质性的联系"可以看出,杂耍蒙太奇重视组接的基础和产生的新质。"比喻的力量不在于将 A 比 B,而是由于将 A 比 B 所产生的抽象的、未知的、无法用其他方法表示出来的第三者 C。"② 这第三者 C 可以称为奇迹性的东西。

它们遵守的逻辑不是真实性逻辑而是人们认识事物时的戏剧性的、激情的和理性的逻辑。这往往就是理性和情感,在影片中就是思想、主题。主题统领整个作品,是一个使作品的每一部分具有意义的结构形式。它的有机性主要决定于导演的基本态度。某一认识一旦成为作者对现象的基本态度,同时也就成了结构处理的一切基本元素的决定标准。"在所有场合中,主要决定因素总归是作者的态度。"他强调作者(导演)对观众的引导。结构"首先是用来体现作者对内容的态度并同时使观众也以同样的态度看待这一内容"③。爱森斯坦说蒙太奇不仅使观众看到图像因素,而且,"它把观众的情绪和理性纳入创作过程中,使观众也经历一回作者在创造形象时经历过的同一创作过程"④。其力量是巨大的。库里肖夫效应(他把影星莫兹尤辛毫无表情的脸部特写分别与一个汤碗、一口棺材和一个小孩的镜头连接在一起,莫兹尤辛的脸就分别显示出了饥饿、悲痛、慈爱的表情)能帮助说明蒙太奇对观众注意力的单向引导。在北欧,为了符合审查部门的口味,一个发行商把《战舰波将金号》前后剪接倒置后放映,这就降低了影片的革命性。原片中军官虐待水兵,供应的肉已腐烂生蛆,水兵们抗议被逮捕并判处死刑,后来发生大规模的起义。影片被剪辑后变成了船上水兵无故发生暴动,军官们控制了局势,叛变者受到了应得的处罚。这种剪辑也能帮助说明蒙太奇在思想上的威力。两个镜头被导演遵循注意力的原则选择和安排在一起来表达一个明确的意义。巴赞说镜头的分切是按照戏剧性的逻辑来分解事件,"正是它的逻辑性使这种分解不易被察觉,观众的思想自然而然地接受了导演为他们提供的观点,因为导演的观点符合动作的发展或戏剧注意点的转移,因而是合情合理的"⑤。主题带有先验和先行的色彩,观众处于耳提面命的"受教育"地位。这为灌输政治意识形态提供了便利。爱森斯坦说,电影可以像机器一样按照阶级方向,

① [俄]爱森斯坦:《蒙太奇论》,富澜译,中国电影出版社,1999 年版,第 267 页。
② 王志敏:《电影美学分析原理》,中国电影出版社,1992 年版,第 140 页。
③ [俄]爱森斯坦:《并非冷漠的大自然》,富澜译,中国电影出版社,1996 年版,第 8-33 页。
④ [俄]爱森斯坦:《蒙太奇论》,富澜译,中国电影出版社,1999 年版,第 282 页。
⑤ [法]安德烈·巴赞:《电影是什么》,崔君衍译,中国电影出版社,1987 年版,第 65 页。

犁开观众的心理。这个观点与列宁的文艺党性原则有关,列宁说,"在所有的艺术中电影对于我们是最重要的"①。艺术本质上是意识形态的反映,艺术功能在于教育大众。电影要使农民们、工人们看懂并学会辩证思维。

(三)用直观视觉形象的组合来表现抽象概念意义

电影思维是以感性直观形象为基础的,表现蒙太奇无疑是为创造具有银幕效果和表意明确而深刻的电影文本。爱森斯坦从人类学和语言学的角度把人类语言区分为三种不同模式:口头语言、书面语言和内心语言。内心语言中思想的再现和物体之间关系的再现是通过画面来实现的,这种形象思维是通过意象进行的情感思维。它是发生在画面上的思维活动的一种形式。其次,"内心语言是一种非逻辑性的、受情感驱使与激励的思维"②。蒙太奇以富于情感的形象或华丽的修辞转写了内心语言。爱森斯坦主张用简洁的视觉图像的组合来表现抽象的内容,使得抽象概念具有了鲜活的感性形式。电影影像"经过一定方式的组接,可以将源自现实世界的种种直观因素组织成与人的思想感情具有某些本质相似点的艺术形象,组织成可能激发起与创作者的心理意象有本质相似点的、接受者相应思想情感真切感受的艺术形象"③。在"敖德萨阶梯"的屠杀中他插入熟睡的狮子、醒来的狮子和跃起的狮子,通过递进式的影像来表现人民的觉醒与愤怒。画面本身是感性的、直观的,它们并列组接表现的思想是理性的、深沉的。《十月》(1928)中有些片段很精彩,"开启吊桥"的片段中,把两个微型事件——大桥升起和一位布尔什维克为抢救红旗而牺牲——交叉剪辑在一起,中间插入一个比喻——战马落入河中,红旗和《真理报》被水淹没——来作过渡。该高潮集中出现在一组将这两条同一时间、相近空间(同一大背景)中的叙事线索穿插在一起的镜头里。红旗被水淹没,说明布尔什维克的斗争暂时归于失败。格里菲斯"平行蒙太奇"叙事的重要性虽然被保留但是被大大削弱,话语的修辞性得到增强。各个元素按照鲜明的意识形态观点剪辑在一起,既呈现又阐释了故事。"为了上帝和祖国"的段落还留有杂耍蒙太奇的痕迹,其中插入各种各样的神像,从一开始观念和形象一致的巴洛克式圣像降低到爱斯基摩人的"一段呆木头",表明上帝的称号虽然保持着,而形象却变得和我们概念中的上帝越来越远,以此来戳穿白军首领"为了上帝和祖国"这一口号的欺骗性。这是一种"归谬法"的论证。爱森斯坦说镜头类似一个中国汉字,理性蒙太奇类似汉字六书中象形、指事和会意等造字方法。比如鸟和口组合就是鸣,刀和心组合就是忍,如此等等。"每一个单独的象形汉字对应于一件事物,那么,两个象形字的对列却变成对应于一个概念。通过两个'可描绘物'的组合,画出了用图形无法描绘的东西。"于是他提出:"理性电影就是力求用最简洁的视觉图像叙述

① [俄]列宁:《列宁关于电影问题的谈话》,载《电影艺术译丛》1978年第1期。
② [美]尼克·布朗:《电影理论史评》,徐建生译,中国电影出版社,1994年版,第27-28页。
③ 金天逸:《电影艺术的科学》,中国电影出版社,1997年版,第79-80页。

抽象的概念。"①它将是整个思想体系和概念体系的直观表现。爱森斯坦认真地表示过他打算把《资本论》搬上银幕。2008年克鲁格（Alexander Kluge）真的拍摄了《资本论》（全称为《来自古代意识形态的新闻,马克思/爱森斯坦/资本论》），片长570分钟。冈斯把影像比喻成新的表意文字。多年后,阿斯特吕克说,笛卡儿在今天利用16毫米的摄影机和电影胶片,以影片的方式撰写关于方法的谈话——《方法谈》。可见在他们看来电影表达理性毫不逊色,正如达·芬奇可以轻易用绘画表达思想一样。

（四）感性和理性结合的两重性

1930年爱森斯坦在巴黎索邦大学演讲时说:"在原始时期,在巫术和宗教时代,科学曾同时是知识和情感的元素。以后随着二元论的出现,事物变成两支,一方面是纯粹的情感,另一方面却是思辨哲学。"②我们忍受着思维、纯哲学的思辨和感觉、情感二元分裂的折磨,从西方哲学的大背景来看,这个认识是极其深刻的。爱森斯坦对西方抽象思维的片面发展有着清醒的认识,他只是强调当时科学的辩证思维应当是扬弃了原始朴素思维凭借直觉把握整体的特点,同时吸收科学理性对个别事物精细分析的优势,是兼有综合和分析的先进思维。

电影的发明使得人类的思维出现了转机,理性蒙太奇立足于用形象、画面来思维。影像的推论也能成为推论的影像。普多夫金说:"视觉形象一直是这样一种直接的、感性的因素,它可以赋予任何抽象概念以真实可信的说服力。"③爱森斯坦的探索更为深入,他虽然也把蒙太奇和人类的思维过程进行比较,但是与柏格森（1859—1941）《创造进化论》中的观点不同。柏格森的理论具有反理性主义的色彩。他认为理智认识的任务只是为了实践的需要,是有利害关系的,它必然只能抓住事物之适应人们的实际需要的一方面,而忽视了其他的方面,实践只能是主观的,不能达到实在。理智的认识形式和方法只能是静止、僵固的东西,不能达到处于不断流变中的生命冲动,从而达不到实在。他认为:"按照我们理智的自然倾向,它一方面是借僵固的知觉来进行活动,另一方面又借稳定的概念来进行活动。它从不动的东西出发,把运动只感知和表达为一种不动性的函项。"④柏格森在《创造进化论》中声称,我们的感知把"真实的流动连续性凝固成不连贯的图像;我们感知到变化过程的发生但却只是状态,感知到延续的时间但却只是瞬间"。理智所达到的充其量只能是实在的某种外表、某个断面或某个投影,不可能达到实在本身。柏格森把感知和理智之认识实在比作拍摄电影。一部影片是由一张张静止的、彼此分开的摄像凑合而成的。不管这些摄像怎样多、怎样能彼此补充、怎样编排合理,对于它们所反

① ［俄］爱森斯坦:《蒙太奇论》,富澜译,中国电影出版社,1999年版,第451页。
② ［俄］爱森斯坦:《新俄国电影的原则》,参见［匈］巴拉兹·贝拉:《可见的人 电影精神》,安利译,中国电影出版社,2000年版,第189页。
③ ［俄］普多夫金:《普多夫金论文选集》,罗慧生、何力、黄定语译,中国电影出版社,1962年版,第144页。
④ ［法］柏格森:《形而上学导言》,刘放桐译,商务印书馆,1963年版,第30页。

映的对象来说,它们总是外在的东西,不可能达到事物的内部。不管它们看起来怎样连贯、怎样从头到尾表现某一事物,仍然无非是从一个静止点到另一个静止点的跳跃,是一张照片与另一张照片的机械的连接,它们无法真正达到事物的运动变化本身。① 所有的感知都是电影摄影的情景,不是思维的流动、真实的实在。艺术形式只能是"在时间性的框架内一直在进行着建构和解构活动,展示了一种以前从来没有的同固体物质客体相关的流动、变移性。所用这一切都是它们周围环境的一部分,没有空无的空间来固定它们的固体形状"②。

柏格森的观点势必走向不可知论。爱森斯坦肯定蒙太奇起源于人类思维的结构和运动,指出电影是唯一的、具体的能引发思维过程的,……电影可以完成刺激思维的任务。这将是我们所处的时代对艺术提出的历史性任务。朗格借用琼斯的观点说:"影片就是我们看得见与听得到的思想。它们通过影像的迅速衔接构成完整的流程,恰如我们的思想活动,它们的流逝伴随着闪回(犹如记忆的突然闪现)以及它们从一个主题到另一个主题的突然转换都非常近似于我们的思想的流速。影片节奏与我们的思想流速的节奏相同,而且同样具有在时空前后交错变化的神秘能力……它们是纯思想、纯梦幻和纯内心生活的形象体现。"③爱森斯坦说:"我们要做一次回归,不是回归到原始宗教状态,而是要回归到感性与理性元素的类似组合。"④他的观点是积极的,一方面理性电影(重用理性蒙太奇)回归类似原始思维的整体形象直观性,另一方面在现代科技条件下它又吸收了抽象分析的优势。理性电影是以视觉形象表达、再现思维过程的运动艺术,是人类一种先进的艺术思维方法,它能把理性回归到其生命之泉——具体和情感的东西,集中体现了科学的辩证思维的优势。不过在苏联,理性电影虽然传播很广,但是人们往往误解这一概念。爱森斯坦本人也因此受到责难。1935 年 1 月,在俄国电影 25 周年纪念大会上,他辩驳时指出,"人们把理性电影和电影表现中的否定情绪性看作同一回事。不仅如此,而且给理性电影的表现下了一个定义,说它的表现是空想的表现",事实完全相反。"引导具有情绪功能的思考是理性电影的根本问题之一。……我要重复地说,我曾写过下面的话:感情与理性的二元论,非由新的艺术克服不可"⑤,这种新艺术就是生机勃勃的电影。他指出电影艺术的辩证法具有两重性,作品中同时进行着两种过程:一方面沿着崇高思想的阶梯逐渐上升,另一方面通过形式结构去深入最隐秘的感性思维。抽象思维"上升"指作品中主题逐渐具有广泛的高度概括力,感性思维的"深入"则意味着局部分析

① 全增嘏主编:《西方哲学史》,上海人民出版社,1985 年版,第 538 页。
② [斯]阿莱斯·艾尔雅维茨:《图像时代》,胡菊兰、张云鹏译,吉林人民出版社,2003 年版,第 155 页。
③ [美]苏珊·朗格:《关于电影的笔记》,鲍玉珩译,载《世界电影》1987 年第 1 期第 65 页。可参见[美]苏珊·朗格:《情感与形式》,刘大基等译,中国社会科学出版社,1986 年版,第 480-483 页。
④ [俄]爱森斯坦:《新俄国电影的原则》,参见[匈]巴拉兹·贝拉:《可见的人 电影精神》,安利译,中国电影出版社,2000 年版,第 189 页。
⑤ [意]基多·阿里斯泰戈:《电影理论史》,李正伦译,中国电影出版社,1992 年版,第 167-168 页。

的深度逐渐加强。杰出影片扣人心弦、发人深省的艺术感染力正是来自这种相反相成的"张力"。从真实现象过渡到抽象思维,退离复杂多样的现实形态,不是"离开"而是更接近真实。"退离"或"离开"是并不确切的说法。过去把感性和理性理解为相反的两种运动是不确切的。爱森斯坦用了"上升"和"深入"两个词语,表明这两种思维并不是沿着相反的方向运动的,只是差强人意地用它们来说明问题。它不是我们理解的消失、退走,而是渗透和深化。这类似日丹在《影片的美学》中所说的"以退为进"的辩证方法。日丹认为艺术的假定性首先来自艺术认识过程中抽象与具体的辩证关系,正像列宁所指出的,从真实现象过渡到抽象思维,实际上不是离开,而是更接近现实,是更深刻地认识现实的客观联系,是认识具体事物的一个必要阶段。"认识向客观的运动从来只能是辩证地进行的:为了准确地前进而后退……"在艺术创作过程中,也必然要有这种退离复杂多样的现实,退离它的自然形态和外部真实的情形,也必然要有后退的辩证法,即后退是为了更准确、更深刻、更完善地表达被表现事物的实质,在美学上"更准确地前进"①。

电影思维通过影像的组合可以演化出抽象的概念,达到"极度智性和极度感性的统一"就是"理性电影"的特征。爱森斯坦认为理性电影才是最符合电影本质的一种形式。其目的在于,通过理性电影使科学恢复感性,使理性过程恢复情感的深度,使抽象思维具有实践的活力,使思想定义具有形式的直观形象性,从而摧毁"逻辑语言"与"形象语言"之间的万里长城,使电影思维成为理性过程与感性过程的综合体。他说:"我们摆脱了传统的束缚,奔向一种纯理性电影(purely intellectual film),创造出各种无需任何转化和释义,直接表达思想、体系和概念的形式。我们终将有一种艺术与科学的综合。"②爱森斯坦展望的艺术新纪元在多媒体时代业已变为现实。

三、蒙太奇新景观

(一) 画面内部蒙太奇

电影理论的"集大成者"米特里发展了爱森斯坦的理论,认为蒙太奇不但产生于镜头之间的组接,同样产生于同一个没有角度变换的镜头。镜头内"两个影像凑到一起就传导出一种大于它们各自本身意义的功能"③。把饥饿的阿Q的画面和啃骨头的一条狗的画面放在一个镜头中足以表现出阿Q的"生计问题"和窘境。这不仅限于焦点物体的变化,角度的变化也能形成这个效果。这种"新"手段就是"镜头内部蒙太奇":在一次曝光连续拍摄下来的一个镜头内,通过演员调度、镜头的运动(包括视角和视距的变化)、焦点

① [俄]日丹:《影片的美学》,于培才译,中国电影出版社,1992年版,第123页。
② Eisenstein, Sergei M: *Film Form: Essays in Film Theory*, New York, 1949, Edited and translated by Jay Leyda, PP62-63. 参考[美]尼克·布朗:《电影理论史评》,徐建生译,中国电影出版社,1994年版,第36页。
③ 游飞、蔡卫:《世界电影理论思潮》,中国广播电视出版社,2002年版,第335页。

的变化,从而完成画面内容的变化。它避免了由于分切镜头所造成的外部节奏变化给接受主体施加的视觉影响,更趋向平稳、连贯、柔和地更替叙述对象。如果说20世纪40—50年代由于新浪潮电影中纪实美学的盛行,蒙太奇美学曾一度受到质疑与轻视,那么60—70年代,西方电影则呈现出一种"蒙太奇复苏"的趋势。汉德逊认为,巴赞"对蒙太奇的批评实际上是对蒙太奇段落的批评,而他所提出的蒙太奇的代替物,结果是另一种段落"①。其实,巴赞并不反对所有蒙太奇。60年代中后期蒙太奇理论在西欧再度出现研究热潮。"左岸派"导演罗布-格里耶指出电影无法摒弃蒙太奇,针对当时画面的蒙太奇冲击效果消失殆尽的状况,他说自己是"新浪潮"电影做法的反对者,对站在爱森斯坦一边的戈达尔表示肯定,认为当时还有雅克·里维特等导演正"力求重新赋予电影以冲击力"。他分析了《广岛之恋》(1959)中一个片段:女主角丽娃看着躺在床上的日本情人直接切换到德国占领军尸体的画面,画面本身一个是在日本,是现在的,是外在的;另一个是在法国,是过去的,是内心的。"这个画面本身就具有完整的冲击力量",值得观众看后仔细推敲②。《去年在马里安巴》可以说是在镜头与镜头之间、画面和声音之间造成的冲突中完成的。张杨导演的《爱情麻辣烫》,把主角及家人一起吃火锅的镜头放置在一个画面中,形成画面内部蒙太奇,用火锅来比喻爱情中酸甜苦辣、丰富复杂的滋味(图8-8)。

图8-8 《爱情麻辣烫》剧照
该片用火锅比喻爱情的丰富复杂的滋味。

(二)促进蒙太奇发展的还有"跳接"手法的运用

在早期的影片中就有这种方法,比如爱森斯坦的"敖德萨阶梯",但它是建立在理性思维和同一大背景的基础之上的。戈达尔的《筋疲力尽》(1960)拒绝沿用传统的剪辑原则,经常采用"跳跃剪辑法(jump-cut)",即"在不变换场景的情况下,把一个连贯运动中的两个不连贯部分剪辑在一起。影片从一个场景骤然跳到另一个场景,事先几乎没有任何暗示"③。他促使"跳接"法上升到理论形态,并且赋予其重大的美学和诗学意义。它作为能大量删节多余部分以增加影片容量的重要手法,为深入表达西方现代人紊乱的意识领域提供了便利。亨利·朗格卢瓦在为萨杜尔的《世界电影史》作序时认为电影史可以划分为"戈达尔之前"和"戈达尔之后"两大时期。由此可见"跳接"手法的价值和意义。当然,戈达尔在其他方面,比如弘扬导演艺术个性、探索心理领域、表达世界的不确定意义等方面的贡献也是举世瞩目的。

① 转引自张卫、蒲震元、周涌主编:《当代电影美学文选》,北京广播学院出版社,2000年版,第95页。
② [法]罗布-格里耶:《思维的规律和剧作的规律》,《电影艺术译丛》1963年第4期。
③ [英]卡雷尔·赖兹、盖文·米勒:《电影剪辑技巧》,方国伟等译,中国电影出版社,1985年版,第431页。

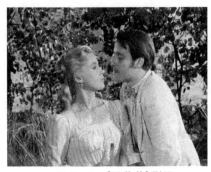

图 8-9 《野草莓》剧照
老年伊萨克回忆年轻时的经历。

"跳接"法有着广泛的现实基础,因而能被普遍采用和理解。"我们的思维活动比较多变,比较丰富,而不那么安分守己:它是跳跃性的,跳过一些环节,又确切记录下一些'无关紧要'的细节,有时重复,有时倒退。"[①]雷乃也指出:"在生活中,我们并不是按照时间的次序来思考的,我们的种种决定从来不会跟一种有条理的逻辑相吻合。"[②]二战后,电影感兴趣的正是表现思想意识上的这些状态,跳跃剪辑更符合意识的原生态。"跳接"也称"闪接"。比如《野草莓》(1957)中也采用闪接的技巧表现人物意识流的片段(图8-9)。《毕业生》(1967)中主人公本受到勾引和罗宾森太太发生了暧昧的关系,在游泳时突然出现父亲的形象对他喊叫:"本!本!"以此来表现传统观念在本心中留下的阴影。《午夜牛郎》(1969)主人公乔在汽车上回忆自己乱搞男女关系的情景时就采用了"跳接"。《广岛之恋》(1959)中跳接比较普遍。一切以人的意识活动为中心,在法国纳韦尔和广岛之间来回跳跃,从而完成了电影史上"意识流"经典。跳接法出现之后,圈入、圈出、渐隐、渐现、化入、化出,叠化等手法已不常用。

(三)"多银幕"蒙太奇,也称"分割银幕"

爱森斯坦的《罢工》在表现"狐狸""猴子""猫头鹰""牛头犬"等四位工人间谍时,就把银幕分成四块同时加以短暂的动态表现。法国先锋派导演阿贝尔·冈斯(1889—1981)在影片《拿破仑》(1927)中刻意将画面同时放映在三面组接在一起的银幕上来表示恢宏阔大的景象,这是宽银幕和多景银幕片的前身。多个银幕构成一个银幕,反过来,一个银幕也可以分割成多个银幕。人们一直在探索这种新手段的表现力。20世纪50—70年代随着科技的进步,"多银幕""分割银幕"在影坛再度出现热潮。我国70年代的香港电影《杂技英豪》《小小银球传友谊》等纪录片中多银幕曾初见端倪。后来"多银幕"手法,在故事片、广告片中得到尝试,大大丰富了蒙太奇手法。邦达尔丘克导演的《战争与和平》(1965)第2部就有一个典型的双银幕片段:安德烈在舞会上和娜达莎共舞了一曲。两人萌生了爱情,舞会以后,一半银幕表现安德烈向彼埃尔讲述了自己对娜达莎特有的好感;另一半银幕表现娜达莎向妈妈倾诉自己对安德烈那种炽热的爱情。从严格意义上来说,过去的《火车大劫案》等影片中的平行蒙太奇、交叉蒙太奇仍然是以先后交替的历时性在观众心理上造成并置的效果,来表现不同空间的同时性。多银幕具有同时同地性,"不再是插入剧情中,而是展现在旁侧。并且,还在同一时

① [法]罗布-格里耶:《〈嫉妒〉〈去年在马里安巴〉》,李清安、沈志明译,译林出版社,1999年版,第127页。
② [法]阿仑·雷乃:《怎样理解我们的影片?》,载《电影艺术译丛》1963年第4期。

间"。多银幕不仅可以平行叙事,而且可以在不打断真实性逻辑的基础上达到爱森斯坦的理性效果,"某个动作依照其具体的戏剧情节在中间的最主要的银幕上展开,在侧面银幕上并列(空间意义)附加性影像,作为象征,陪衬主要的影像"①。分割银幕的办法,使电影艺术在时间上和空间上更加自由,让导演获得崭新而宽广的电影思维,如今已被影视界广泛运用(图8-10)。电视剧《七日》就常常采用三个或多个银幕来表现,一个窗口出现一个时钟表现时间的紧迫,一个窗口表现公安干警在迅速行动,一个窗口表现犯罪分子竭力逃避追捕。真正实现"花开数朵,各表一枝"的叙事技巧。中央电视报道记者从国外发回报道也采用这种手法。这种方法在技术上比较容易处理。电脑中的同屏显示,多窗口操作其实是多银幕蒙太奇的变种和推广。由于声音的介入使得这一手法变得更加复杂,多银幕的叙事和表意领域值得深入研究。

图8-10 《两杆大烟枪》剧照

该片用分割银幕叙事,构成平行蒙太奇。

通过蒙太奇发展的分类和特点的分析,可以看出蒙太奇思维表现在叙事和表现两大领域。各个领域因为侧重点不同又出现很多不同的亚类型。人们往往不证自明地认为视觉的东西很肤浅,事实并非如此。鲍特、格里菲斯、库里肖夫、爱森斯坦、普多夫金的探索开辟了蒙太奇的广阔空间。蒙太奇是注重镜头顺序和有某种相似性镜头组接的思维方式。电影中一场戏或一个段落可以运用两种或两种以上蒙太奇来铺陈故事、架构情节、增加信息、控制节奏、渲染情绪、强化效果、产生意义、深化主题、营造意境或者激发联想,给观众丰富的意义世界和情感体验,这样的方式称为多重组合蒙太奇。蒙太奇思维具有无穷无尽的创造潜能,比如杂耍蒙太奇可以像文学语言那样使用隐喻、比兴。它对观众具有强烈的引导作用。如果一个故事本身紧张、激烈,它的感染力取决于自身的前后动作关系,要求在短暂的时间内必须完成,那么,打断情节表现不同时空的回忆式或比喻式蒙太奇应当被禁用。由此巴赞阐明了自己的美学规律:"若一个事件的主要内容要求两个或多个动作元素同时存在,蒙太奇应被禁用。"可见,长镜头理论并不一味排斥所有蒙太奇。假如此时,"一旦动作的意义不再取决于形体上的邻近(即使在这方面有所暗示),运用蒙太奇的权利便告恢复"②。蒙太奇的价值在于为人类思维提供了形象直观而又意义深刻的表达方式,为消除传统概念哲学造成的片面现象提供了可以借鉴的方法,电影影像给人类的思维输入了新的血液,增添了新的

① [法]米特里:《蒙太奇形式概论》,崔君衍译,参见李恒基、杨远婴编:《外国电影理论文选》,上海文艺出版社,1995年版,第320页。

② [法]安德烈·巴赞:《电影是什么》,崔君衍译,中国电影出版社,1987年版,第60页。

活力。蒙太奇在电影艺术史、西方哲学史和人类思维史的天平上占有突出的地位。

一、推荐影片

《党同伐异》(1916)、《战舰波将金号》(1925)、《十月》(1928)、《野草莓》(1957)、《宾虚》(1959)、《天堂电影院》(1988)、《天生杀人狂》(1994)、《艺伎回忆录》(2005)、《来自古代意识形态的新闻:马克思/爱森斯坦/资本论》(2008)、《逃离德黑兰》(2012)、《我和我的家乡》(2020)、《奥本海默》(2023)。

二、推荐阅读

1. [俄]爱森斯坦:《蒙太奇论》,富澜译,中国电影出版社,1999年版。
2. [俄]普多夫金:《普多夫金论文选集》,罗慧生、何力、黄定语译,中国电影出版社,1985年版。
3. [法]米特里:《电影美学与心理学》,崔君衍译,江苏文艺出版社,2012年版。
4. [俄]爱森斯坦:《并非冷漠的大自然》,富澜译,中国电影出版社,1996年版。

三、思考题

1. 举例分析叙事蒙太奇和理性蒙太奇的差异。
2. 举例分析跳接手法和分割银幕在当代电影中的运用。
3. 举例分析平行(交叉)蒙太奇和分割银幕(画中画)中时空表达的区别。

第九讲 电影中声音要素的创造性运用

在默片时代,电影先驱们努力使电影发声,比如爱森斯坦的《战舰波将金号》用大大的字幕,《淘金记》在早期放映的时候现场配上钢琴曲,日本早期无声电影放映时有"活动弁士"在现场讲解。为了弥补音响方面的缺陷,早期电影人不得不带着破釜沉舟的精神去尝试各种手段。在默片时代,前辈们绞尽脑汁摸索了一批适应无声片的表演技巧。这在怀旧电影《艺术家》(2011)里能窥见一斑。《爵士歌王》(1927)最早采用有声技术。无声片积累的表演技巧受到了巨大的冲击,有的演员就此失业。不过,一些早期有声片多配音乐与台词,多创造发声机会,也存在炫技现象。早期有声电影成绩不佳,退化成一种拍下来的有声对白舞台剧。观众对有声片的新奇感很快过去。一些电影人痛恨有声电影。"由于人们对有声电影的现状普遍感到不满,所以理论家的抱怨目前也许会获得更广泛的响应。"[①]卓别林对有声片也经历了从不喜欢到逐渐适应的过程。从技术上来看,如果条件允许,爱迪生、卢米埃尔兄弟一定会发明视听兼备的完整电影。无声电影和现实生活的情形相比,缺少了声音这一重要元素,实际上是一种缺陷。电影中的声音包括人声、音响效果和音乐等三大部分。爱森斯坦、维尔托夫、克拉考尔、巴拉兹、巴赞、马尔丹、贾内梯、波德维尔、陈西禾、周传基等中外电影大师或学者对电影声音都有一些独到的见解,对许多电影中声音的精彩之处也独具慧眼,许多观点富有启示性。黑泽明从实践中认识到:"电影声音不是简单地增加影像的效果,而是其两倍乃至三倍的乘积。"[②]如今声音的确是电影艺术意义的重要来源之一。声音和画面一起构成了电影复杂的表达体系,让影片容纳了更加丰富的内涵。有了声音,电影如虎添翼,用语言方便地表述深广的话题,能像小说、戏剧一样讲述复杂的故事,而且形成特色。一代又一代电影人运用声音的精彩之处值得挖掘。计算机、网络等新技术逐渐普及,随手可得的电影资料为探索声音的创造性运用提供了便利。声音在影视作品中的作用越来越受到人们的重视。电影声音的创造性运用是多方面的。

① [匈]贝拉·巴拉兹(即巴拉兹·贝拉):《电影美学》,何力译,中国电影出版社,1986年版,第181页。
② 转引自[美]路易斯·贾内梯:《认识电影》,胡尧之等译,中国电影出版社,1997年版,第127页。

一、声音的剪辑、声画对位和声音蒙太奇

一部好电影与其说是拍成的,不如说是剪成的,电影的剪辑包括声带的剪辑。早期人工配音凸显声音片段的选择及其与画面的配合。《爱情麻辣烫》有一段关于声音剪辑的形象表达。影片中周建和夏蓓两位年轻人忙着婚前购物、登记、拍照等事情,串起了"声音""麻将""十三香""玩具""照相"等五个与爱情相关的小故事,其中第一段"声音"表现高中生王艾情窦初开的故事,生动地展现了声音剪辑的叙事功能(图9-1)。王艾喜欢自然界的各种声音,

图9-1 《爱情麻辣烫》中声音剪辑的相关剧照

王艾自说自录:"你喜欢和我在一起吗?"接着把女同学何玲在别处说的"喜欢呀!真的喜欢呀"剪过来组接在一起。

还会用录音机剪辑声音。他最喜欢班上何玲的声音。在音像店王艾问她是否喜欢播放的歌曲,她回答:"喜欢啊!"他又问:"真的喜欢吗?""真的喜欢啊!"王艾把对话录下来。回家后他用多功能录音机进行重新组织。王艾问:"你喜欢和我在一起吗?"然后他又把上面的答话复制过来用多功能留声机连接到一起,连同以前一起录制的何玲的读书声,精心制作了一盘磁带,送给了她。结果事情败露,何玲妈妈告诉了班主任。王艾被批评,他爸爸摔毁了他所有的磁带。声音经过重组形成了一个戏剧性的情节。声音的剪辑像叙事蒙太奇一样魅力无穷,有时能产生以假乱真的艺术效果。

声音与画面的关系构成了电影美学永恒的一大话题。在艺术表现上声音要素又与视觉元素融会成一个有机体,形成复杂的表达体系。当有声电影出现的时候,爱森斯坦等人发表了一个声明,他们反对声画同步,反对按照自然主义的方法录制声音,倡导声画对位等新方法。该声明中这样写道:"只有按照对位去运用声音来配合蒙太奇镜头,才能有助于进一步发展和改进蒙太奇。"[①]也就是说,要设法使"声音和视觉形象显著地不相吻合",形成一种类似交响乐的效果,不同的乐器在一个整体上统一起来。林格伦也持类似的观点:"我们常常发现我们自己眼睛在看着一件事情而同时耳朵却在听着从其他方面来的声音。基于上述的这种事实,在一部影片中,使音响与画面从头到尾地保持配合绝不就是等于现实主义,它反而会产生不自然的效果。音响与形象的自由联合在一起,不仅更逼真地表现了生活,而且能使音响和形象不是简单地互相重复,而是相互补充。"[②]音画始终同步反而显得生硬。如今音画对位已经成为电影中常见的表达技巧,在《漫长的

① [俄]爱森斯坦、普多夫金、亚历山大罗夫:《有声电影的未来(声明)》,俞虹译,《北京电影学院学报》1987年第2期第4-6页。
② [英]欧纳斯特·林格伦:《论电影艺术》,何力、李庄藩、刘芸译,刘芸校,中国电影出版社,1979年版,第99页。

季节》中画外音、正反打镜头中比较常见。比如《阳光灿烂的日子》《时空恋旅人》中多处都采用音画不同步的策略。

通过剪辑,两个声音之间建立了联系,会引起各种联想和思考。"声音蒙太奇可以在声音和图像,声音和声音之间建立关系,即使不是建立在外部感觉的联系基础上,而是建立在各种内心精神关系的联系基础上,亦如此。它通过听觉形成和暗示各种联想,思考和象征。几乎图像蒙太奇所具有的一切心理和思想表现手段声音蒙太奇都可以借用。有声电影艺术不久就会走到这一步:不是简单地复制外部世界的各种声音,而是描写在我们心中产生的共鸣,即各种听觉的印象、感觉和思考。"[①]比如关于小约翰·施特劳斯的音乐传记片《翠堤春晓》(1938)中嘚哒、嘚哒的富有节奏感的马蹄声、初创的圆舞曲《维也纳森林故事》的乐曲声、清晨大森林生机勃勃的图景与天籁之声多次来回切换,彼此构成比喻蒙太奇(图9-2)。"声音可以像图像那样'化出化入'。它的对比性或相似性,正如同各种图像的对比性和相似性那样,能使我们意识到深层次的各种下意识关系、亲缘性和含义。"[②]岩井俊二的《情书》(1995)中接近结尾时渡边博子面对白雪皑皑的山峦声嘶力竭地呼喊:"你好吗?我很好,……"声音及画面同时切换到病床上的女子藤井树的低语:"你好吗?我很好,……"这里非常精妙,既是声音蒙太奇,又是影像蒙太奇(图9-3)。段落中的两位女子:一位是心怀创伤的渡边博子,一位是感冒生病的女子藤井树,均由中山美惠主演,不仅画面相似,发出的声音内容极其相近。导演化用了古希腊那喀索斯(Narcissus)和回声姑娘艾可(Echo)的神话,把它们组接到一起,深化了电影中自恋的涵义,和影片中藤井树爱上藤井树的主旨一致。

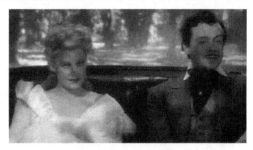

图9-2 《翠堤春晓》剧照

小约翰和卡拉,还有车夫,早晨在维也纳森林穿过,嘚哒、嘚哒的马蹄声、初创的《维也纳森林故事》、大森林生机勃勃的图景相互构成比喻蒙太奇。

图9-3 《情书》剧照

该片讲述了(男)藤井树爱上(女)藤井树的故事,是人类自恋的寓言,博子与女藤井树都是中山美惠表演的,临近结尾化用了古希腊回声姑娘艾可(Echo)的神话。

① [匈]巴拉兹·贝拉:《可见的人 电影精神》,安利译,中国电影出版社,2003年版,第278页。
② [匈]巴拉兹·贝拉:《可见的人 电影精神》,安利译,中国电影出版社,2003年版,第279页。

二、声音表示存在和事件的发生，以此推进情节

克拉考尔认为："对于有声片说来，为求忠实于基本的美学原则，它们所表达的主要内容必须以画面为基础。"① 随着有声电影的发展，电影声音独特的叙事功能逐渐为人们所认识。阿仑·雷乃认为一部只有声带而画面上没有什么影像变化的影片依然是一部影片，这全取决于题材。声音作为存在，从声源及其真实性角度来说，它可以表示作为声源的人或事物的存在，表示声源相关事件的发生，声音还隐藏着无处不在的权利关系。声音有其物理层面，主要包括音高、音量、音色、音质等方面。受众先直接感受声音的存在，进而推导出声音发出者的存在和相关事件的发生。巴赫金指出："人带着他做人的特性，总是在表现自己（在说话），亦即创造文本（哪怕是潜在的文本）。"② 事物莫不如此。人和物因为自身的行为（含话语声音）而存在，是和具体的事件相伴生的。人发出声音刷刷存在感，和他者对话是人的存在方式。音乐家丁善德童年时有一天听到火车运行的声音不同寻常，就预料到前方轨道出了故障。住在车站附近的人们，即使身处房间，火车的轰鸣声传来，他们也会意识到火车来了，数分钟之后又判断火车随着逐渐减弱的轰鸣声远去。所有这一切都是通过听觉来判断事件的存在或发生。弗朗兹·朗的犯罪题材片《M》(1931)有一段利用声音的精彩情节（图9-4）。M是凶手、变态杀人狂，他接连杀害了八个孩子仍逍

图9-4 《M》剧照
剧中卖气球的盲人听到口哨声，提醒人们跟踪杀人犯。

遥法外。普通警察来自上司和多方的压力争取抓紧破案，黑社会分子、窃贼受到影响，生存空间受压缩，无法正常运转，也积极捉拿凶手，其效率胜过警察。还有孩子们的父母代表的民间势力也在追缉凶手。一位卖气球的盲人，他发现每次听到一阵特有的口哨声时，那位吹口哨的人就会来买气球，接着就有小孩子被杀害。凶手很可能是用气球来骗小孩。最终熟悉的不吉祥的口哨声再次响起，盲人能够确认。一名黑社会的小混混紧随其后，小混混手心用白粉笔写好了一个字母M（凶手单词的首字母），然后主动和凶手搭讪，用手在凶手的背部拍了一下，把M印在了凶手的外套上。这是通过声音（听觉）来设计情节的精彩一例，它和外套上的视觉标记M一起成了这部影片的两大亮点。北野武的电影《花火》(1997)中警察阿西，像是一位继承了武士遗风的当代日本人，他带领警局兄弟认真破案，眼见有的同事殉职，有的受伤瘫痪，自己薪水了了，付出与回报失衡，再加上女儿病死，妻子生病他本人却很少陪护，心怀愧疚，阿西决定铤而走险，他辞职、抢银

① [德]克拉考尔:《电影的本性》,邵牧君译,中国电影出版社,1982年版,第131-132页。
② [俄]巴赫金:《文本问题》,见《巴赫金全集》(4),白春仁等译.河北教育出版社,1998年版,第306页。

行、还债还高利贷、筹钱陪妻子做一次没有归途的旅行。年轻的同事来抓捕他,他不为难新同事,径直走向了海边。影片结尾观众只听到一声枪响,结局必然是阿西开枪自杀了。枪声宣示了事情的发生,象征阿西生命的终结,也为电影画上了句号。《拉贝日记》(2009)中日军到国际安全区逮捕153名放下武器的中国士兵(战俘),还要求带走20名女生。杜普蕾斯女士(原型美国魏特琳女士)大怒,用英文大骂日军脑袋出了毛病,无耻至极。岂料那个日军懂英语。他说,他会让她后悔的。杜普蕾斯女士坐在椅子上,只听窗外哒哒哒哒的密集的枪声,这枪声表明153战俘被当场集体屠杀。她下楼看到的是一片横七竖八的尸体。这里的声音处理非常讲究、紧凑,先是杜女士用英语痛骂日军,表现她的激愤之情。后来一阵罪恶的枪声,表明屠杀事件的发生和日军的凶残,声音和画面情节的表现力相得益彰。《美丽人生》(1997)的结局也有异曲同工之妙。该片的主要意识形态是反法西斯主义,歌颂善良的心灵、爱情和亲情的美好。生性乐观的中年犹太人圭多在集中营里极力保护好自己的儿子乔舒亚,在第二次世界大战即将结束的时候,他不顾生命危险去寻找妻子朵拉,结果被纳粹分子抓到了,被立即送到营房的墙头边枪杀,观众只听到"嘟嘟嘟嘟"的机枪射出一梭子弹的声音。圭多惨死在纳粹的枪口下,是通过罪恶的枪声来传达的。《十七岁的单车》涉及青少年成长中的暴力事件。小坚失去了声誉和人设之后,失去了懵懂的爱情,他最后决定把那辆自行车让郭连贵单独骑走,自己拿起砖头寻找机会拍那位抢走女友的黄毛。观众就听到骂声,随后就看到躺在地上的痞子黄毛,满头是血,这里只用声音表现暴力事件的发生。王超的《安阳婴儿》最后本地黑社会大佬李岩打听到自己玩弄过的小红怀孕生子,到肖大全的住所索要孩子。肖大全为了保护小红,情急之下和他打斗。这里并没有展示打斗的场景和画面。观众只是听到一阵咣当咣当的声音,结果就是大全杀了大佬。在网上看此片时,有弹幕显示:声音出现的时候,导演在安排场景;摔盘子的声音省略了打斗的场景。的确,通过声音表现打斗的场景省去了很多实拍表演的镜头。《国王的演讲》(2011)中国王的言语缺陷及其治疗过程构成了影片的核心内容,最终他发表演讲,通过声音影片塑造了一位突破自己、敢于担当的国王形象。巴拉兹曾说:"声音没有形象。银幕上的声音并没有改变声音本身原有的各种特质。"①声音形象不同于视觉形象。声音可以通过音质、音量等塑造鲜明的形象。再看斯派克·琼斯编导的《她》(2013)(图9-5),女

图9-5 《她》剧照

声音形象"萨曼莎"和西奥多回忆愉快的昨夜。这个过程在心理和生理上都极大地满足了西奥多对爱情的需求。

主形象全靠声音塑造。影片讲述了男主人西奥多因无法摆脱与人相处的困境与焦虑,转

① [匈]贝拉·巴拉兹(即巴拉兹·贝拉):《电影美学》,何力译,中国电影出版社,1986年版,第201页。

而将对人类社会的交往期望和情感投射于人工智能萨曼莎,两"人"发掘彼此双向的需求与欲望,人机友谊最终发展成为一段奇异的爱情。他们的交往过程恰好显示了西奥多从模拟人类、否定本我,到摆脱束缚、肯定自我,并最终成功构建主体意识的蜕变过程。影片通过调动听觉感受力及其能动性来降低观众的视觉能动性,打破了观众多年的观影习惯,最令人惊叹的颠覆性创作手法在于各种人物和环境的声音依稀可闻,萨曼莎作为主线人物只有声音而没有具体画面形象,受众结合叙事情节,将影像作为对声音的辅助补充来进行合理想象。该片颠覆了声源真实性的传统理念,人工智能系统 OS1 的略微沙哑的性感女声,拥有迷人的声线,幽默风趣而又体贴温柔,由斯嘉丽·约翰逊主演,她凭借嗓音获得了第 8 届罗马国际电影节最佳女主角奖,成为影史上首位凭借声音而获此殊荣的女星。有图未必就有真相,图都可以做出来,声音也一样。在技术日新月异的时代,有声音未必就有真实的声源代表的人或事物。新技术对声音本源者的解构几乎和机械复制的时代一起到来。

《末代皇帝》中让观众先听到太后的声音,然后听到音乐,见到她喝的乌龟长寿汤,再见到老佛爷的面,以此来喻示慈禧君临一切的霸权。《大红灯笼高高挂》中老爷陈佐千常常缺席,即使出场,影片几乎没有正面塑造,而总是让他侧身,背影朝着观众,或者隔着一层帐纱,暗示权力的隐蔽性。影片通过他简短有力的话语,与仆人的谈话,让受众感觉到他无处不在的男性权力。颂莲谎称怀孕败露之后,四院传来陈佐千严厉的话语:混账,居然骗到我的头上来了,你说,为什么要骗我?快说,你为什么要骗我?你简直没有王法了,也不打听打听,我们陈家世世代代都是什么规矩,你好大的胆子,封灯!影片最后颂莲见到梅珊被家法处死后神情恍惚(图9-6),他针对颂莲断言:"胡说八道,你什么也没有看见,你疯了,已经疯了。"影片通过话语来彰显

图 9-6 《大红灯笼高高挂》剧照
颂莲看到梅珊被家法处死,无法说出真相,后来真的精神失常。

封建大家庭中弥漫着阴冷沉重、令人疯癫的男性权力。话语是权力实现的工具,权力都可以通过话语获取;话语正是"我们对待事物的暴力"。"很显然,真正的权力是通过话语发生作用的,这个权力具有真正的效力。"[①]话语强弱的背后隐藏着权力的大小。"声音可以使导演在处理视觉形象方面更加自由。言语可以表现一个人的阶级地位、地区特征、职业和偏见等等,因而导演就不必浪费时间从视觉方面加以说明。几句对白就可以传达所有的必要的信息,从而使摄影机脱身出来拍摄其他东西。有许多例子说明声音在电影

① Raman Selden, Peter Widdowson, Peter Brooker: *A Reader's Guide to Contemporary Literary Theory* (the 4th edition). Beijing: Foreign Language Teaching and Research Press, 2004, P178.

中是传达信息最经济和最精确的手段。"①《高考1977》《肖申克的救赎》等众多影片中喇叭或话筒象征的话语权总是在有权势的一方的控制之下。

三、利用听觉信息来设计情节、情境

梭罗门指出:"声音出现之后,电影看来不仅能够赶上,而且还能超过其他叙事艺术。"②声音作用于人的听觉器官,人们不仅通过声音确定外界的存在,也通过声音的听觉属性设计电影情节,从听觉和视觉的显著区别和交互影响的角度编织情节、设置情境。试想以一位盲人的限制性视点(内聚焦)来拍电影,观众只能看到黑色的银幕、听到一部主角在场的电影。如果导演进入盲人的幻想世界另当别论。有声电影中利用声音来控制情节的影片很多。比如卓别林的《城市之光》(1931),可以说它是卓别林的最后一部无声片,也是他的第一部有声片,该片保留了无声片向有声片过渡的特征,其中有大大的字母,声音主要是配乐,基本没有人声对白,有一处利用声音设置的情节非常精彩,卓别林主演的流浪汉夏尔洛参加舞会,不小心把口哨吞进了肚里,在乐队演奏的时候,尴尬的事情发生了,肚里的哨子在呼吸的带动下在不该响的时候不停地响了起来,发出嘿嘿、嘿嘿的声音,夏尔洛也无法控制,一时间他成了大家的笑柄。贾樟柯导演的《小武》(1998)主角是小县城的梁小武,带着一副大框的眼镜,他接连失去了友情、爱情和亲情,游手好闲,常在小城行窃。在他一次近乎十拿九稳的偷窃中,赃物刚刚到手,周围没有人看到,恰在此时他腰间的BP机"叽叽、叽叽"地叫了起来,小武暴露了自己的行为,被摊主逮个正着,由此小武又失去了人身自由(图9-7)。这是通过听觉上的声音来精巧地设置情节的。《朗读者》(2008)中的听觉元素也得到凸显,15岁的少年迈克因生病得到36岁邻居、列车员汉娜的救助而与她热恋。汉娜喜欢听迈克朗读,其实她不识字。有一天汉娜不辞而别。二战之后,在一

图9-7 《小武》剧照

梁小武街头行窃,腰间的BP机突然响了,坏事就此败露,他又失去了自由。

次对纳粹战犯审判的旁听时,迈克又见到了汉娜,她曾是集中营的女看守,不愿暴露自己不识字,不作辩护、承认本不属于自己的重罪。迈克也没有澄清事实,选择了沉默,最终汉娜被判终身监禁。"保持沉默常常是一种故意的、生动的富有表现力的动作,而且它经常代表某种十分明确的心理状态。"③很多年后,迈克给狱中的汉娜邮寄自己朗读的磁带。

① [美]路易斯·贾内梯:《认识电影》,胡尧之等译,中国电影出版社,1997年版,第150页。
② [美]斯坦利·梭罗门:《电影的观念》,齐宇译,齐宙校,中国电影出版社,1986年版,第197页。
③ [匈]贝拉·巴拉兹(即巴拉兹·贝拉):《电影美学》,何力译,中国电影出版社,1986年版,第211页。

发生火灾时汉娜虽然没有释放犯人的特权,但是她明知火灾之害严重,却冷漠地选择忽视生命、执行命令,犯下平庸之恶。电影中朗读与倾听增进了情感的分量和生命的意义,为了各自的尊严,他俩关键时刻选择沉默,规避羞耻。

郑芬芬编导的励志爱情片《听说》(2015)也精彩地运用了听觉的元素。黄天阔的父母经营一家快餐店,一天他为听障游泳队送餐,邂逅了清纯美丽的姐妹花。姐姐小朋是聋哑人,准备参加残奥会的游泳项目,天天坚持训练;妹妹秧秧赚钱养家,辛辛苦苦打几份工;父亲是名传教士,常年在非洲工作。影片一开始就是以两个人的听觉误会开场的。两人在聋哑人游泳课上认识的,一位送餐,一位给姐姐拍照。天阔会手语,很快融入姐妹俩的生活。为了接近心仪的秧秧,他常在体育馆门口做生意,还为她做爱心餐。姐姐小朋真是聋哑人,刻苦训练后回家看相册睡着了,家里着火了,她听不到邻居的喊叫声,结果被烧伤住院了。听觉再次成为设计情节的重要元素。正如巴拉兹所说:"当声音的效果能对剧情的发展起决定作用的时候,声音的剧作意义就变得更深刻和更重要了。这时,声音不仅出现在剧情的发展过程中,并且还进而影响整个过程。"①爱上聋哑人需要勇气,这也是对二人情感的考验,需要家庭和社会的理解。在父母决定学手语后,天阔跑到游泳池边见秧秧,躲在她背后独自表白。天阔第一次带秧秧见父母(图9-8)。善良的父母用准备好的字牌和她交流。片中女主角秧

图9-8 《听说》剧照
片中秧秧第一次说话,说的是"我愿意,……我愿意"。她愿意嫁给阳光男孩黄天阔。

秧开口说的第一句话是"我愿意,……我愿意"。这是用来回答字牌上的问题:"所以你愿意嫁给他吗?"秧秧能听会说,天阔惊奇地说:"你不是听不见吗?"秧秧回答说:"我听得见啊。其实我本来以为你也听不见。"他一直没有问她。两人预设一个前提,对方都是聋哑人,用手语交流。无声(聋哑)成了视觉画面表达的基本条件。无声(克制语言表达)反而成了影片追求的特色。《听说》的许多情节恰恰是依靠视觉信息的。片中背景声音还是保留的,还有适时的配乐。片中许多手语交流的片段,不会手语的观众也只是根据上下文情境理解个大概。这也从反面说明了声音的重要性。片中用手语动作、手机短信、人物自言自语、网上聊天、字牌的方式补充视觉信息。声音具有独特性,是画面替代不了的,声音的加盟的确增加了电影的表现领域、拓展了电影的表现技巧。有声片里的声音与画面很好地配合,二者的表达效果得到增强而不是削减。

① [匈]贝拉·巴拉兹(即巴拉兹·贝拉):《电影美学》,何力译,中国电影出版社,1986年版,第186页。

四、运用声音传播的立体性设置情节和情境

声音的传播具有全方位、立体性、广延性等特征,在一定范围内可以越过(穿透)视觉障碍,传递画面不能传递、视觉吸收不到的信息。人们甚至认为,"如今电影中的声音在影视艺术作品中已经有着和画面同等重要的地位了,有时甚至还会超过画面的作用成为影视作品中最重要的元素"[①]。超过画面的最重要的一大因素指电影在某些场合和领域不适宜用视觉影像,更适合用听觉声音来表达。比如《肖申克的救赎》主要讲述银行副总裁安迪受冤屈,被误判为杀死妻子的凶手,被关进肖申克监狱后的故事。他要接受20年的牢狱囚禁之苦。在狱中他开始救赎他人、救赎自己,在救赎他人的行为中有一段非常精彩。他打理肖申克监狱的图书馆,一次在路过播音室的时候,他不顾被关进黑房子的严厉惩罚,给播音室外边、操场上劳动的狱友播放《费加罗的婚礼》(原作者博马舍,1778;莫扎特,1786),即莫扎特根据博马舍戏剧改编的歌剧的片段。高墙内的犯人们停下手里的一切事情,望向大喇叭,专注地倾听。影片镜头伴随着乐声,从安迪开始,越过安迪与狱友的叠影,转移到仰头的囚犯,并且传来瑞德的画外音:"我至今不知道那两个意大利女人在唱什么,话说回来,我也不想知道,有些东西是无需言传的,我更相信那是因为它的美超出了语言所能形容的范畴,它美得让你为之心痛,我只能告诉你,那声音直入云霄,比这个灰暗角落里任何人所能梦想到的都更高更远,就像一只美丽的小鸟飞进我们乏味的牢笼,高墙因之消失于无形之间,就是在那一刻,每一个关在肖申克的失足者都触摸到了自由。"(图9-9)当典狱长要安迪关掉喇叭时,安迪不但没有关掉,反而把音量放大。这举动惹得典狱长大发雷霆。这里的声音是多声部的,有歌剧声、瑞德的画外音,后来还有典狱长歇斯底里的喊叫声。当然主要

图9-9 《肖申克的救赎》剧照
安迪播放歌剧《费加罗的婚礼》,声音穿越高墙,让狱友们焕发出自由的感觉。

来说是喇叭的歌剧声才能透过视觉不能穿透的高墙,越过栏杆传递到狱友的耳朵里,从而全方位、大范围地把自由的理念传递到他们的心里。该歌剧本身就是反封建、倡自由的杰作,具有民主精神和批判精神。电影出现的片段是二重唱"微风轻拂",是女主角在唱。安迪通过这种方法,旨在提醒自己不要忘了自由,同时唤醒囚犯们对自由的向往,把自由之声传遍整个监狱。视觉观察区在眼睛的前方,基本是半个立体球,所见物体都有前后左右等多个面。与此不同,声音没有面,声音是立体的,由声源向四周传播,充斥着整个空间。布列松的《死囚越狱》(1956)声音作为重要的表达元素,运用也非常出色,听

① 陈吉德等著:《影视视听语言》,机械工业出版社,2012年版,第219页。

觉被充分调动,这里有显示主人公内心的旁白,有枪声、脚步声、摩擦声、哨子声、自来水声、撬门声、摩托声、自行车声、洗漱时简单的对话声,精准而克制,与灰暗黑白的画面相组合,扣人心弦,极富感染力。冯戴纳利用声音传播的立体性,在监牢的窗口和邻室的狱友小声交流。他俩甚至通过敲牢狱的墙交流重要的信息。追求自由的声音是挡不住的。巴拉兹说:"有声片里的言语必须与画面的构图很好地取得配合,使言语能在声音方面加强而不是抵消画面的视觉效果。"①这里声音和画面构成对位,彼此配合,构成了审美的张力,强化了表达的效果。《美丽人生》中也有利用声音超越视觉的穿透性、立体性、大范围传播性来进行演绎的精彩片段。犹太人圭多一家被关进集中营,儿子乔舒亚和他在一起,妻子朵拉被关在女子区域。在一次繁重的劳动中圭多见到广播室没有人把守,他灵机一动决定让儿子和自己在喇叭里给朵拉传话:"早上好,公主,昨天整个晚上我都梦见你,我们去看电影,你穿着粉红的外套,我很喜欢你那套衣服,我脑中只有你,公主。思念的只是你!""妈妈,爸爸用手推车推我,但他不会推,笑死我了,我们领先,今天我们几分?""快跑,坏人在我们后边!""哪里?""这里!"影片主要采用声音和画面对位的手法表现,受众听到的是圭多父子的声音,看到的是朵拉的画面。声音本来是难以确定方位的,导演在这里把圭多发出的声音和朵拉起身把目光转向声源的动作结合起来,不仅确立了声音的方位,而且在音画之间建立了联系,展示了声音的广延性带来的传播效果。聪明勇敢的圭多就是用声音的立体大范围传播性传递安全信息,表达爱意,让妻子知道自己和儿子还在人世,让整个灰暗压抑的集中营浸润着一层浪漫的温情。后来,在爱猜谜的军医的帮助下圭多到餐厅做男招待,能干轻一点的活儿;一晚他偷偷来到播音室,决定播放《船歌》中的女生二重唱,还打开窗户,把大喇叭口朝向窗户让歌声传得更远更响。《船歌》是奥芬巴赫三幕歌剧《霍夫曼的故事》的第二幕,叙述的是霍夫曼在威尼斯与美女朱利埃塔的恋爱故事,歌曲还以 6/8 拍荡漾的节奏描绘了威尼斯河上迷人的夜景。影片前面铺成,后面呼应,这歌剧曾经见证了圭多与朵拉爱情发展过程中的重要环节。心有灵犀的朵拉独自起身来到窗口听得泪流满面。她知道丈夫在牵挂着自己。影片运用声音、运用听觉来传递视觉无法传递的信息,充分挖掘了声音在空间表达上的优势。

五、利用声音的民族性建构戏剧性场景

由于说话人隶属于不同的民族,人物的语言具有民族性、差异性、地域性、跨文化等属性,可以用来设计戏剧性的场景。关于语言,古代《圣经·旧约·创世纪》里有巴别塔的生动传说,它形象地解释了人类说不同语言的原因和结果。巴拉兹在礼赞无声片时曾说,以电影为首的视觉文化把人们从巴别摩天塔的魔咒中解放出来,人们可以通过面相学来传递、接受信息。不久有声电影出现了。声音作为一种重要的表达工具,一定会给

① [匈]贝拉·巴拉兹(即巴拉兹·贝拉):《电影美学》,何力译,中国电影出版社,1986年版,第240页。

第九讲 电影中声音要素的创造性运用

电影艺术表现增添广阔的空间。电影中声音包括人声、音乐和自然背景声音。人声包括独白、对白、旁白。陈道明配音的《哈姆雷特》(原作1948)和奥利弗的原著一样精彩。人声是电影中的重要元素。许多电影中利用操不同语言的人互相不能理解这一现实情况来设计戏剧性的场景。中国台湾导演李安的《喜宴》(1993)声音的运用可圈可点,影片开头是高伟同在健身房里锻炼,磁带里妈妈的关切的声音陪伴着他,听音如见面。主要情节讲高伟同和赛门是同性恋,高师长和太太急着要抱孙子,情急之下伟同和赛门商议后决定和上海来的威威假订婚,以便在父母面前能蒙混过关。高师长和太太听说儿子订婚后,立马从台湾来到美国催促他们抓紧结婚。无奈之下,伟同和威威结婚了,而且两人真的过上了夫妻生活。一天早上威威出现了孕吐。赛门听说后非常生气,醋劲大发,在众人面前发飙。下面是他们三人的对话:

伟同:"怀孕,可是我不是告诉过你?赛门。"

赛门:"是啊,你告诉我那时你喝醉了,情况失去控制,失去控制后进入,……"

伟同:"嘘,赛门,"

赛门:"有什么关系,他们根本不懂英文,伟同,你要搞清楚……"

赛门听说威威孕吐后用英文大发雷霆,他以为高师长不懂英文更是无所顾忌。这一切高师长听在心里、看在眼里,高太太以为伟同没有按期付房租。伟同顾及父亲的感受,希望赛门留点情面。这一段是由不同语言造成的戏剧情境。伟同后来向妈妈表白,自己是同性恋,赛门是他的爱人。临近影片结尾处,赛门过生日,高师长送给他红包,两人对话如下:

"Happy Birthday! Simon,"

"Mr. Gao, You speak English?!"

"Please, Happy Birthday, Even I forgot, then you know, you know, you know..."

"I watch, I hear, I learn. Weitong is my son, so you are my son also."

"Why you?"

"Well, thank you, thank you. When Weitong know..."

"No, not Weitong, not mother, not Weiwei see now, our secret!"

"But why?"

"For the family."

"嗨,如果我不让他们骗我的话,我怎么能抱得了孙子呢?"

"I don't understand."

"I don't understand."

到这里观众才知晓高师长原来懂英文。能听懂装听不懂,老一代的骗局通过跨文化的语言差异来实现。一句"我不理解"意味深长。赛门不理解高师长说的意思,高师长不

理解(同性恋)。跨语言的魅力在这段对话中得到充分体现。顺便说一下,不理解同性恋的高师长,给赛门红包,显然他是理解和接受赛门和儿子这份情感的。为什么呢,高师长不仅城府很深,仔细分析他洗盘子的几场戏,他和以前的厨子可能存在没出柜的同性恋情。

再来看《美丽人生》,圭多带着儿子乔舒亚被关进集中营,儿子定会找妈妈和想吃好吃的,而集中营里条件艰苦不可能提供这些条件。就在此时,德军士兵来犹太人住所宣讲集中营规则。圭多并不懂德语,但是怀着伟大的父爱举手示意自己能当翻译(图9-10)。他按照自己的心意把德军宣讲的集中营规则即兴编织成一套适合于保护儿子的游戏规则:"……大家到齐了,游戏现在开

图9-10 《美丽人生》剧照
圭多冒险把德国军人传达的集中营规则同步"翻译"为他和儿子的游戏规则。

始,……先得一千分就赢了,奖品是一辆坦克,……那个幸运呢?……每天喇叭宣布谁领先,分数最少的人要背上写有'笨蛋'的牌子,……我们士兵扮坏蛋,谁害怕谁丢分,……在三种情况下,你会失去全部的分数:一、哭;二、找妈妈;三、饿了要吃点心;不要妄想。……肚子饿很容易丢分,昨天我被扣了四十分。因为我特别想吃一种果酱三明治,……杏子酱做的。……他要草莓做的……棒棒糖你们都不会有得吃,统统给我们吃,……我昨天就吃掉20个,……吃到肚子疼。……但很好吃,……还用说嘛……我说得快,因为玩捉迷藏的游戏。……我要走了,否则要被抓……"德军走了以后,室友问圭多,刚才他们讲什么,圭多叫他们问懂德语的室友巴图罗姆。这个戏剧情境异常精彩,德军表面严厉凶狠,实质上像小丑一样原形毕露,滑稽可笑,色厉内荏。"声音可以使导演在处理视觉形象方面更加自由。言语可以表现一个人的阶级地位、地域性特征、职业和偏见等等,因而导演就不必浪费时间从视觉方面加以说明。几句对白就可以传达所有的必要的信息,从而使摄影机脱身出来拍摄其他东西。有许多例子说明声音在电影中是传达信息最经济和最精确的手段。"①这是利用两种语言的差异性创造的喜剧性情境。互不理解的这段对白却充分表现了人物性格。

这部电影后面还有一个片段也是利用不同语言创造扣人心弦的情节。圭多当了男招待,儿子乔舒亚被安排在餐厅和德国孩子一起进餐,可是当德军中一名男招待给乔舒亚点心的时候,乔舒亚一不小心说漏了一句:"Grazie!"(意大利语谢谢的意思)男招待很快出去找女总管。这个小小的漏嘴失误会给儿子带来杀身之祸。为父则刚,圭多急中生智,毫不畏惧,他把餐厅里的所有孩子们都教会了这句意大利语"Grazie!"等女总管到来

① [美]路易斯·贾内梯:《认识电影》,胡尧之等译,中国电影出版社,1997年版,第150页。

的时候,孩子们都会说了,分辨不出刚才是谁说的了。女总管只好训斥圭多不要和孩子们讲话。风波就此平息。这个语言的差异性创造的情境充分体现了主人公圭多机智、勇敢的性格特点。

《波斯语课》(瓦迪姆·佩尔曼,2020)改编自沃夫冈·柯尔海斯的小说。纳粹军官科赫为了将来去德黑兰开餐馆开启新生活,一心想学波斯语;犹太人吉尔斯为了活命谎称自己是波斯人,被选中教军官波斯语,为绝地求生,他不得不瞒天过海,独创不存在的波斯语。吉尔斯每天心惊胆战地凭空编造"波斯语"单词,一对一地教授,虽然科赫也不知道对或错,他也唯恐有疏漏闪失。当吉尔斯为科赫抄写犹太人名簿的时候,他猛然想到将这上千个人名的词根直接转化为"波斯语"词汇用于教学。最终试图逃亡德黑兰的科赫满口假波斯语必然在海关引起怀疑,被扣押审问。幸存的吉尔斯坐在盟军的营地里,清晰地背诵出了2800个犹太人的姓名。影片中并不存在的波斯语,把两个人的命运紧紧捆绑在一起。语言是用来度人的。在700多天集中营的生活中吉尔斯每天都和死亡擦肩而过,一门只有两个人懂的语言最终使犹太人获得救赎。该片对语言的差异性、救赎价值的利用达到了精妙绝伦的地步。

当有声电影来临的时候,维尔托夫曾盛情礼赞:

"让我们再次取得共识:眼睛和耳朵。耳朵不是用来偷听的,眼睛也不是用来偷看的。

它们的功能分别是:

无线电耳朵——蒙太奇的'我听'。

电影眼睛——蒙太奇的'我看'

公民们,你有生以来第一次得到这件合二而一的东西,它代替音乐、绘画、戏剧、电影和其他被阉割的污泥浊水。"①

观众通过听觉传递信息,自然界的声音经过"无线电耳朵",即蒙太奇的"我听"、音画的对位处理、高科技的仿真等各种手法,产生了丰富的艺术效果。电影声音具有无限的创造性。电影音乐是声音的特别运用,也就有丰富的功用。加拿大传播学家麦克卢汉认为一切媒介和发明都是人的延伸,它们对人及其环境都产生了深刻而持久的影响。"一切人工制造物都可以被视为人的延伸,都是我们曾经用身体所做的东西的延伸;或者是我们肢体的某一种专门化的延伸。"②轮子是腿脚的延伸,衣服是皮肤的延伸,挖掘机是手臂的延伸,等等。电影不仅延伸了目力,也延伸了听力,更延伸了人的视听感官等多方面的艺术创造性。电影和其他艺术相比,更为年轻,它的潜能也更为丰富,更为巨大。

① 参见杨远婴编:《电影理论读本》,世纪图书出版社,2012年版,第126页。
② [加]H. M. 麦克卢汉:《麦克卢汉精粹》,何道宽译,南京大学出版社,2000年版,第562页。

根据心理学研究,人们通过视觉获取外部信息约占总量的60%,通过听觉、触觉、味觉、嗅觉等其他感觉获得的约占40%。不过,获取信息少,不是说某种感觉不重要,有时恰恰相反,如在吃饭的时候,味觉就占据主导地位,其他感觉无法代替。巴赞指明了有声电影出现的意义,他指出:"声音的出现就不再是把第七艺术的两个迥异的方面截然隔开的美学分界线。"①电影的声画关系、组合方式境界无穷,其效果是视觉和听觉产生的统觉效果。文学中会采用通感的修辞法,比如波德莱尔《应和》中写道:"有的芳香新鲜若儿童的肌肤,柔和如双簧管,青翠如绿草场。"各种感官传递信息叠加在一起,激发受众的想象,会形成统觉效果。海伦·凯勒《假如给我三天光明》中描述自己作为后天盲聋人对光明的渴望、对正常听觉的艳羡。海伦在大病后失去视听能力的情况下也能"看"卓别林的电影,该笑的时候她的脸上也会浮现出笑容,她的阅读理解力、想象力是不逊常人的。从某种意义上来说,有声电影给受众的感受是统觉的,能唤起受众丰富的联想。

一、推荐影片

《翠堤春晓》(1938)、《哈姆雷特》(1948)、《音乐之声》(1965)、《情书》(1995)、《爱情麻辣烫》(1997)、《美丽人生》(1997)、《海上钢琴师》(1998)、《窃听风暴》(2006)、《伟大的辩论家》(2007)、《听说》(2015)、《国王的演讲》(2011)、《她》(2013)、《爆裂鼓手》(2014)、《波斯语课》(2020)、《长安三万里》(2023)。

二、推荐阅读

1. 周传基:《电影·电视·广播中的声音》,中国电影出版社,1991年版。

2. [匈]巴拉兹·贝拉:《可见的人 电影精神》,安利译,中国电影出版社,2003年版。

3. [匈]伊芙特·皮洛:《世俗神话——电影的野性思维》,崔君衍译,中国电影出版社,1991年版。

三、思考题

1. 举例分析电影中视觉要素和听觉要素的关系。

2. 举例分析电影中运用声音设计情节、创造情境的片段。

① [法]安德烈·巴赞:《电影是什么》,崔君衍译,中国电影出版社,1987年版,第69页。

第十讲 电影中的色彩要素

色彩是一种辐射的能量,是从某一表面反射的光的特殊属性,"色彩是一种神经学现象,即从人类大脑创造出的对外部世界的感知"①。大脑拥有的色觉是对事物视觉特性的感知。色与色之间的差别成为色别,即色相色调上的差别。蓝、红、黄被称为三原色,"各种色彩之间的共同成分越少,它们的分离就越明显。三种基本色——蓝、红和黄——之所以能完完全全区分开来,也正是因为在它们之间没有丝毫共同之处的缘故"②。它们可以按不同的比例混合调配成二

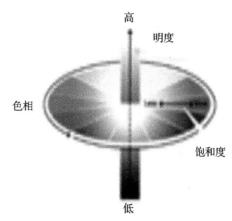

图 10-1 色彩的三个属性

次色。明度指色彩的亮与暗的比例(参阅图 10-1)。饱和度是指色彩的相对纯度和鲜艳程度。白色与黑色都是彩度最高的饱和色彩。作为视觉元素色彩会给电影带来丰富的表现技巧和更加逼真的深度感。在黑白片时期,电影前辈在彩色方面进行过不少尝试。"梅里爱的某些影片就用手工上过颜色,加工的人每人负责影片的一小部分,按流水线的方式加工。《一个国家的诞生》(1915)加上了各种色调以渲染不同的气氛。亚特兰大大火场面染成红色,夜景染成蓝色,恋爱场景的外景则染成淡黄色。"③在默片时代一种更重要的色彩应用是染色,即在图像冲印上去之前先给胶片着色。《党同伐异》中也使用了许多染色的技巧,大卫·格里菲斯使用了不同的滤镜颜色来区分四个故事:例如"母与法"使用淡淡的琥珀黄;"耶稣受难"采用较亮的黑白消色;"巴比伦的陷落"则使用灰青色;"圣巴托罗缪大屠杀"的故事采用偏淡黄的色彩。"在《战舰波将金号》(1925)中这艘革命战舰的旗帜被拍成了白色,因为导演打算将它用手工绘成红色。"④于是他用人工把它染上红色。1935 年,由鲁宾·马莫利安改编的电影《浮华世界》(小说原名《名利场》)最早运用了三色染印的彩色胶片。"早期运用彩色摄影胶片最著名的成功典范是《乱世佳人》和

① [美]阿莉尔·埃克斯因特、乔安·埃克斯因特:《色彩是什么:50 个基础色彩科学知识》,黄朝贵译,广西美术出版社,2021 年版,第 9 页。
② [美]鲁道夫·阿恩海姆:《艺术与视知觉》,滕守尧、朱疆源译,中国社会科学出版社,1984 年版,第 489 页。
③ [美]路易斯·贾内梯:《认识电影》,胡尧之等译,中国电影出版社,1997 年版,第 13 页。
④ [美]约瑟夫·M.博格斯、丹尼斯·W.皮特里:《看电影的艺术》,张菁、郭侃俊译,北京大学出版社,2010 年版,第 207 页。

《绿野仙踪》。在一系列极有吸引力的好莱坞音乐歌舞片中得到使用之后,彩色技术(以及音乐歌舞片这种类型)在1952年的《雨中曲》中达到了巅峰。"①一百多年来,电影人在色彩领域积累了丰富的经验,电影色彩的效果也是不可估量的。

一、色彩增加电影表现真实生活的能力

色彩让电影更接近真实的生活,更符合理想的面貌,增加了丰富的表现力。巴赞从人类追求永生的心理根源探求电影的诞生,他说,人为地把人体外形保存下来就意味着从实践的长河里攫住生灵,来源于人类的基本要求,与时间抗衡,他称此为木乃伊情结,这种"存真"的心理根源是再现世界的完整性,这种诉求使得电影色彩的出现成为一种必然的趋势。色彩用于电影中,是还原真实世界本身的行为,也是色彩还原真实世界的主要作用。完整电影的观念应该是包括声音和色彩的。这样电影与现实层面的色彩斑斓的生活才能勉强保持平行或者渐渐接近。但是由于技术条件的限制,在照相的基础上电影界先有无声电影、黑白电影,然后才发明了有声电影。导演可以在黑白二色和其他多元色彩中选择、组合,并发现最适合自己用来表现内容的颜色。电影中使用黑白二色,导演无非是出于两种原因。一是技术条件或经济条件的限制,比如在意大利新现实主义电影中罗西里尼、杰西卡等电影家们启用群众演员,把摄影机搬到大街上,拍出了《罗马,不设防的城市》《偷自行车的人》《罗马11时》《游击队》《大地在波动》等杰出电影,以上影片都是黑白影片。"白色是人眼所能感知的最亮的明度,而黑色是人眼所能感知的最暗的明度。"应当说是用黑白二色反差极强的镜头来增加戏剧性效果。② 不过,从完整反映生活的角度来看,黑白片似乎是电影的一个缺陷。二是有了彩色电影,一些导演也会继续探索黑白片的表现功能,甚至是把黑白二色和其他色彩相比较而存在,如《辛德勒的名单》(图10-2)、《罪恶之城》、《南京!南京!》等等,走形式美学的道路,有些情节非黑白不能传达

图10-2 《辛德勒的名单》剧照
红衣小女孩的生死构成一条微小的支脉,对主角触动很大。

出其中的效果,有些片段非彩色莫能表现情境,这正说明了电影色彩无穷无尽的表现功能。张艺谋拍《秋菊打官司》(1992)也是把摄影机搬到农村、搬到大街上,跟随主角秋菊拍摄她的行踪。为了得到满意的真实效果,该片拍摄时用了大量胶片,占全片50%的偷拍镜头都重拍多遍。故事由原著中的安徽农村转移到了陕西内地。秋菊的丈夫王庆来

① [美]约瑟夫·M.博格斯、丹尼斯·W.皮特里:《看电影的艺术》,张菁、郭侃俊译,北京大学出版社,2010年版,第207页。

② [美]约瑟夫·M.博格斯、丹尼斯·W.皮特里:《看电影的艺术》,张菁、郭侃俊译,北京大学出版社,2010年版,第203页。

为了在承包地上建辣椒楼与村长王善堂发生了争执,还影射村长无能生了一窝母鸡,后来他被村长一怒之下踢中了要害,王庆来整日躺在床上干不了活。秋菊是个善良有主见的女人,此时已有6个月的身孕。丈夫被踢伤,她便去找村长说理。村长不肯认错,秋菊认为这样的事一定得找个说理的地方。于是,她便挺着大肚子去乡政府告状。经过乡政府李公安的调解,村长答应赔偿秋菊家的经济损失共计两百元,但当秋菊来拿钱时,村长把钱扔在地上,如果怀孕的秋菊捡钱,就像磕头下跪一样倒过来给他道歉,受辱的秋菊没有捡钱,而又一次踏上了漫漫的告状之路。她先后到了县公安局和市里,最后向人民法院起诉。除夕之夜,秋菊难产,村长和村民连夜冒着风雪送秋菊上医院,使她顺利产下一名男婴。秋菊一家对村长非常感激,也不再提官司的事了。但正当秋菊家庆贺孩子满月时,市法院发来判决,村长因伤害罪被拘留15日。望着远处警车扬起的烟尘,秋菊感到深深的茫然和失落。这部"土得掉渣"的电影还原了生活的本来面目,传承了纪实电影的美学传统,影片采用彩色摄影和生活原貌、现实主义题材保持一致,给予观众一种忠于生活原貌的感觉。生活的色彩是斑斓的、丰富复杂的,该红色的地方红,如秋菊穿的红棉袄和长长的辣椒串;该绿的地方绿,如秋菊戴的头巾,还有李公安和秋菊的丈夫穿着符合各自身份的绿大衣;该白的地方白,如冬天村庄上覆盖的雪;该黑的时候黑,如秋菊临产那个晚上的夜色;该黄的地方黄,如西北乡村那扬起尘土的大路,在所有艺术中唯有电影如此接近生活。贾樟柯的《小武》以写实的手法表现了小镇上无业青年的生活,电影选择的色彩与小武无业游民的生活相匹配。正如克拉考尔在《电影的本性》中所说,电影是生活的渐近线,是物质现实的复原。物质现实的复原如果没有色彩是不完整的。电影的色彩让影像最大限度地再现多姿多彩的生活原貌。因为其切合现实,所以彩色在影片中是一种不易被察觉的因素。

二、色彩基调强化影片的总倾向

电影的色彩基调是一部影片色彩构成的总倾向,是根据剧情内容、主题思想、人物心理、民族特点、个人风格对电影彩色画面的总的思考、设计、组织和配置,它能强化电影的悲喜总倾向。

电影的基调就是电影的总的倾向,可以简单地划分为悲剧的、中性的或喜剧的,是由电影内容决定的。如《辛德勒的名单》主题涉及第二次世界大战中犹太人的命运,是严肃凝重的,二战期间欧洲犹太人的生活是暗无天日的,斯皮尔伯格主要采用了黑白二色来增加影片的表达效果。同样,《鬼子来了》中日军蹂躏中华大地,民众的生活是悲惨的,画面是灰暗的,所以姜文主要采取黑白两种消色为主要色彩。《美丽人生》《穿条纹睡衣的男孩》中多处表现犹太集中营中阴暗灰色的生活,影片也采取阴暗灰色的画面以便和电影的内容格调保持高度一致。"影片背景环境中的色彩,人物服装颜色,镜头前滤光片的

使用和后期的洗印技术是决定色彩基调的重要因素。"①色彩基调可以赋予影片明朗或压抑、庄重或活泼等不同的基调。根据不同的标准,色彩基调可以有很多不同的划分形式,如按色相(别)划分、按明度划分、按饱和度划分、按色性划分以及按心理要素划分等等②。如按色相来划分,《黄土地》中的黄、《红高粱》中的红、《蓝》(又译《蓝色情挑》)中的蓝、《白气球》中的白、《死囚越狱》中的黑白消色等等形成整部影片的调子,给受众留下深刻的印象。按色彩明度划分,有明亮的调子和阴暗的调子,《那年夏天,宁静的海》主要采用明亮的调子处理。《音乐之声》中玛丽亚出了修道院,画面主要采用明亮欢快的调子。《紫蝴蝶》中大量灰暗的夜景和雨景,加之使用滤镜将色彩减得很淡,形成冷得绝望的压抑暗淡的调子。按色彩的饱和度分为浓调子和淡调子,比如《勇敢的心》中大多数场景看上去是在阴天拍摄的,没有直射的硬光源,所以影调很淡。阿莫多瓦的《活色生香》就属于浓墨重彩,导演将西班牙强烈的日光下的颜色充斥到整个电影画面当中。同样采用绚烂、火热、浓艳、饱和色彩的还有《弗里达》。按色性分为暖调和冷调。暖色与冷色是人眼的色觉与温度感觉联结的一种色彩感受现象。"红、橙、黄等色,可使人联想到阳光、火焰、灼热的金属、炎热干燥的土地等,被称为暖色;青、蓝、蓝绿、蓝紫等色,可使人联想到水、冰、寒冷的夜空、凉爽的浓荫等,被称为冷色。有些色如绿、紫、淡玫瑰红等,不易确定其冷暖,被称作中性色(或温色)。"③暖色易引起兴奋,使人产生活跃、扩散、突出的感受;冷色则趋向抑制,使人感到收缩、退避、宁静、低沉。"以色彩作标记或许与文化有关,千差万别的不同社会在使用色彩方面却有惊人的雷同之处。总的说来,冷色调(蓝、绿、蓝紫色)代表安谧、孤独和庄严,还常常使影像淡化。暖色调(红、黄橙色)却代表着不安、暴力和刺激,又常常使影像突出。"④《维罗尼卡的双重生活》选择暖色调。《情书》主人公的感情是深厚的、纯洁的,可惜是悲剧的,痴情的博子发现自己死去的男友爱上自己,是因为她和他的初恋女友长得很像,男友把她当作是初恋女友的替代品。开头渡边博子一袭黑衣躺在雪地里,融入物哀的日本美学显示影片的冷色基调。黑泽明的《乱》(即《李尔王》)采取浓郁的调子,透露出一股绘画的气息。按心理因素分客观色调和主观色调。摄影机拍摄的色调本身带有机械客观的一面,不过影片色调的心理因素是在此基础上包括导演的主观色调,创作者通过夸张、变形获得异乎寻常的色彩效果。《罪恶之城》中导演和摄影师以黑白为主色制作,开头是身穿红色衣服的歌迪被人杀死在床上,在故事关键时刻威利斯扮演的角色哈提甘与艾尔芭主演的南茜在一起,受了伤,流出的血呈淡金色,这些精心选择的色彩点缀了整个影片的

① [美]约瑟夫·M. 博格斯、丹尼斯·W. 皮特里:《看电影的艺术》,张菁、郭侃俊译,北京大学出版社,2010年版,第203页。
② 梁明、李力:《电影色彩学》,北京大学出版社,2008年版,第211-215页。
③ 许南明等编:《电影艺术词典》(修订版),中国电影出版社,2005年版,第357-358页。
④ [美]路易斯·贾内梯:《认识电影》,胡尧之等译,中国电影出版社,1997年版,第14页。

气氛,而且对比鲜明,效果强烈,带有后现代色彩(图10-3)。人类对色彩的反应并非纯粹是视觉反应;它们也是心理甚至是生理的反应①。有时创作者故意通过视觉色彩的畸变表现角色的心理,如剧中人在梦中或幻觉心理状态下所看到的异常色彩。《沉默的羔羊》《英雄》中都有角色心理色彩的表现。

图10-3 《罪恶之城》剧照

丑陋的大块头马沃与女子歌迪发生一夜情,歌迪穿着红色的衣服,与黑白画面形成强烈的对比。半夜马沃发现她被杀害了。

三、色彩要素构成整体性线索

色彩要素可以和时间、空间等要素一起来结构影片、组织内容,起到线索性、整体性效果。爱森斯坦提到"色彩线索""色彩结构"时说:"除非我们能够感觉出贯穿整个影片的彩色运动的'线索',就像贯穿整个作品运动进程中音乐线索那样可以独立发展,我们就还很难对电影中的彩色有所作为……但要想可触摸地感觉到彩色线索贯穿于实物画面线索中,正像音乐声像线索贯穿于其中那样,却要困难得多。然而,没有这样的感觉、没有由此而产生的一整套具体的彩色处理方法,也就不可能运用彩色。"②《辛德勒的名单》中,人物所处的是一个黑暗无边的法西斯独裁时代,邪恶的人性从潘多拉盒子飞出的时期,从主体上来看,主要采用对比分明的黑白二色加以表现,显得庄重而严肃。随着第二次世界大战的结束,德军的投降,被救赎的犹太人及其后人到墓地祭奠辛德勒,他们在墓石上放石子和鲜花来表示感激之情。此时影片采用彩色来表现,剧中人物和受众似乎在这里看到了希望,人心、人性复归于善良与安宁。在局部上,一位穿着红外套的小女孩夹在人群中逃亡,后来她躲进床底避难,再后来是运尸的推车上有她穿着红外套的尸体,这些细节也构成一条鲜明的微型线索,它是激发辛德勒良知的重要事件。《阳光灿烂的日子》中,马小军等人由于对周围环境的误解和不理解,他们把"文革"时期缺少父母管教的时期看成是自由自在的、阳光灿烂的日子,影片为刻画这帮少年的心理主要采用彩色来叙述"文革"时期的故事,到影片结尾10分钟,"文革"结束,这帮曾经的少年已经步入中年,面对清醒的社会现实,影片采用黑白消色来表明他们对社会现实的理解和认知(图10-4)。与此相对,在姜文的电影中《鬼子来

图10-4 《阳光灿烂的日子》剧照

马小军和女孩在一起玩耍,"文革"期间父亲不在家,所以小军才觉得阳光灿烂。

① [美]约瑟夫·M.博格斯、丹尼斯·W.皮特里:《看电影的艺术》,张菁、郭侃俊译,北京大学出版社,2010年版,第203页。
② [俄]爱森斯坦:《彩色电影》,参见:《爱森斯坦论文选集》,魏边实译,中国电影出版社,1985年版,第440页。

了》为表现日军侵略,蹂躏中华大地,中国人民过着暗无天日的日子,影片主要采用黑白消色来表达。影片临近结尾,日军投降,影片换用彩色,本该是清新明朗的格调,但是人物的命运再次突转,马大山到俘虏营报仇杀死无恶不作的日本兵,结果他被国军抓获,命令日本兵砍掉马大山的头,这个情节带有反讽乃至黑色幽默的意味,所以影片用的是古旧的黄铜色的基调。在结构上《绿野仙踪》一开始是黑白片,善良的小女孩桃乐茜和叔叔等人住在堪萨斯农场里,一场龙卷风袭来,桃乐茜被卷入了空中,影片用彩色转入桃乐茜斑斓的梦幻世界。她来到奥兹的矮人国,还结识了没有头脑的稻草人、缺少心脏的铁皮人和缺乏勇气的狮子,他们结伴而行,克服困难实现愿望,彩色和主角桃乐茜的情绪变化、现实与梦幻的境界是一致的。《记忆碎片》(图10-5)宏观上45个段落,顺序的回忆的段落采用黑白二色,逆序的现在的段落

图10-5 《记忆碎片》剧照
片中主角现在和过去的生活分别用彩色和黑白两条线索交替来表现。

采用彩色,由于颜色的精彩使用,影片宏观上让受众容易地区分出患有失忆症的主角的过去和现在的生活状况。《忠犬八公》中,主角帕克收养了一条可怜的秋田犬小八,它长大后常送主人到涩谷车站去上班,在车站等主人下班,后来帕克在学校突发心脏病去世,这条忠厚守信的秋田犬,一直坚守在车站等主人归来,十多年来不惧严寒酷暑、风霜雨雪。这是一个温情的故事,影片主要采用彩色来表现,但是,在片中为了丰富表现技巧,有几个片段采用小八的限制性视角来看世界,影片采用了黑白二色来传达。比如帕克把小八送回院子里有一个黑白的镜头,其中甚至含有乾坤倒置的场景,画面转到在草地上翻滚的小八,这表明视角的发出者是小八,以上的景象是通过它的眼睛看到的。从生理学的角度来看,狗看到的世界的确是黑白的(图10-6)。张艺谋的《我的父亲母亲》讲述了母亲招娣与父亲骆长余相知、相爱、分离,最终相守一生的故事。在色彩运用上也很出色。开头骆长余在医院去世,母亲希望儿子能找人抬棺回村,影片采用黑白二色,体现出沉重、严肃的气氛,画面上大雪纷

图10-6 《忠犬八公》剧照
剧中忠犬的眼睛看到黑白的世界,与其他画面形成对比。

飞,可以视为亲友对死者的哀悼之情的视觉呈现。影片的主体部分却是父亲和母亲的爱情故事,在子辈看来,农村中追求自由恋爱的母亲和乡村教师的爱情是浪漫的、色彩斑斓的,这种感觉在当事人母亲的心理更是如此,晚辈想象、主观回忆都是最灿烂、最美好的,所以影片采用彩色来传达,这样决定了局部色彩的运用,如招娣的红棉袄、红色的上梁布等。《大佛普拉斯》中佛像工厂的保安菜埔和捡破烂的兄弟肚财生活在社会的底层,现实

世界的确也存在政商勾结、情欲横流的现象,影片主要采用黑白二色表现他们的下层生活;在他们的眼中有钱人的世界都是彩色的,于是在肚财的怂恿下,菜埔拿出了老板的行车记录仪,二人看到了养眼的东西,影片用彩色表现了这些穿插的片段,不仅符合人物心理也表现出结构上的巧妙。

四、色彩有助于塑造人物性格

色彩有助于强化对比度,可以用来识别形象、塑造角色、表现人物性格。"色彩吸引我们的注意;与形状和轮廓相比,色彩能更快地吸引我们的视线。"[①]《魔界三部曲》(2001)中为了让观众便于识别三派人群,影片采用了三种不同的颜色来刻画三种不同的势力。精灵族和仙界采用白色,比如巫师甘道夫一身白袍凸显他的神仙气质。矮人族和人类采用绿色,喻示着他们顽强抗争的生命力。黑暗魔王索伦代表的魔界主要用黑色,以此来刻画这些丑陋而操纵人心的黑暗势力。影片《蝙蝠侠》中小丑杰克那身极不协调、花里胡哨的装束有助于强化他的个性特点。他的这身行头——浓郁、深沉而正统的蓝色中间有醒目的黄色点缀,与蝙蝠侠非常稳重简单的一身黑色装束形成强烈的对照,导演诺兰似乎认为,他那邪恶的行径和扭曲的思想还不够坏,更用一头绿发、亮黄色衬衫、紫衣夹克和鲜红的嘴唇来激怒观众。《英雄》(2002)(图10-7)中为了表现不同的人物,影片采用黑色、红色、绿色、白色等色调,配合不同的段落,讲述不同的故事情节。秦尚黑,赵主红,秦朝宫殿内外的主色调是黑色,给人刚健、阴

图10-7 《英雄》剧照
片中残剑与飞雪身着白装打斗的场景。

郁、严肃、沉重的感觉。无名给秦王编造的残剑飞雪的故事主要采用红色,无名刺秦的激情是热烈的,冲击力巨大。秦王自己推测的长空佯败,还有残剑、飞雪、如月之间的故事,主要采用蓝色,以此来表达人物的镇定,以及残剑飞雪伟大纯洁的爱情。残剑给无名讲述的故事主要用绿色,给观众一种渴望和平反对杀戮的心态。柔和的绿色成了和平的象征。主角残剑飞雪身穿白色的衣服,和黄色的戈壁大漠相互映衬,显示出无穷的魅力以及对无休止战争的厌恶。斯皮尔伯格曾说:"我不会中文,可是通过色彩,我看懂了《英雄》想展现的内容!"《盗梦空间》采用不同的色彩及服装设计来表现不同层次的梦境。比如小费舍尔的梦境中有很多穿着白色的梦境守护者。这里的色彩吸引力大,区分度明显,具有强烈的艺术效果。《罗拉快跑》中主角罗拉头发染成红色,与其他画面、镜头里的色彩反差极强,增强了人物醒目的艺术效果。《灵异第六感》中小男孩柯尔知道有一位女

① [美]约瑟夫·M. 博格斯、丹尼斯·W. 皮特里:《看电影的艺术》,张菁、郭侃俊译,北京大学出版社,2010年版,第203页。

士在她自己女儿的食物中投毒，这位妈妈穿着红色的衣服出现在女儿的葬礼上，这种行为实在不合时宜，她可能有一种心理疾病。黑色给人阴沉、抑郁、凝重的感觉。希区柯克导演的《蝴蝶梦》(1940，又名《吕蓓卡》)中的丹佛斯太太不苟言笑，身穿黑色的服装给新来的德温特夫人一种威严、阴险的感觉。根据大文豪雨果小说改编的同名作品《巴黎圣母院》(让·德拉努瓦导演，1956)(图10-8)

图10-8 《巴黎圣母院》剧照
副主教克洛德·弗罗洛穿着黑色的道袍和他阴暗的内心在色彩上是一致的。

中，主角克洛德·弗罗洛也是一袭黑袍，喻示他阴暗邪恶的灵魂，正如雨果所说："一个身着黑色道袍的人往往有一个黑色的灵魂。"《末代皇帝》中幼年溥仪登基后的龙袍是他成为九五之尊的象征，黄色在我国一直有醒目高贵的内涵。《飞越疯人院》(1975)(图10-9)中"正常人"墨菲为了逃避监狱里的强制劳动，假装精神异常，被送进了精神病院，他的到来给死气沉沉的精神病院带来了剧烈的冲

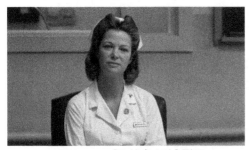

图10-9 《飞越疯人院》剧照
医生拉契特穿着白色的护理服，显得冷酷无情。

击，病院医生拉契特制定了一套严格的规定来管制病人，还时时侮辱、折磨病人，她剥夺了病人自由争取生存欲望的权利，她用大音量的音乐折磨病人，想方设法拒绝给病人观看世界棒球锦标赛的实况转播，她还侮辱了病人比利，致使他割脉自杀，最终受到攻击的拉契特决定把墨菲的脑白质切除，让他成为植物人。影片中拉契特作为医生，身穿白色的工作服，却不是白衣天使，她是一位内心邪恶、狠毒而又独裁的角色，白色不再给人纯洁、肃静、高雅的感觉，而是给人一种冷漠、疏离、凶狠、冰冷、消极、恐怖，甚至是毁灭、死亡的感觉。2019年的电影《小丑》在色彩运用上也很有特色，整个影片为了强调哥谭市的阴暗和道德败坏，采用了深蓝色和淡淡的棕色等暗淡的色调，片中小丑用显眼的红色，以凸显他的存在，以及他在光怪陆离的都市生活中不堪压抑最终精神崩溃，走向以恶抗恶的疯狂心理(图10-10)。赋予最有趣味的物体或人物以明亮或饱和的色彩，并将其放在对比鲜明的背景下，导演便可以轻松地吸引观众的眼球。

图10-10 《小丑》海报
小丑红色的外衣表现他精神崩溃，开始疯狂地犯罪。

五、色彩有助于强化情境,表现人物情绪

色彩可以强化剧情发展的情境与氛围,以此来表现人物的情绪。色彩可以塑造形象,刻画性格。情绪是形象重要的表现形式之一,色彩有时通过表现人物的情绪来刻画人物。色彩对人的影响包括暖和冷、明和暗两大部分,"因而每种色彩都有四个效果层次——暖和明或暖和暗、冷和明或冷和暗"①。色彩在很大程度上受到大脑中主观因素的影响。"色彩不仅为每个观众所见,而且使他们产生不同的情绪体验,因此不同的人对同一色彩的解释也是不同的。"②康定斯基说朱红这种颜色给人一种尖锐的感觉,它像是炽热奔腾的钢水,冷水一浇就会凝固。《大红灯笼高高挂》用红色来渲染情境、传递情感,来表现人物内心激烈的躁动。片中红色是人物内心性欲的形象化传达,以极端的色彩运用来宣泄极端的情感。《红色沙漠》(图 10-11)大量运用表现性色彩,被誉为第一部真正的彩色电影,1964 年获得威尼斯电影节金狮奖。影片中灰暗阴冷的厂区,让人联想到工业化

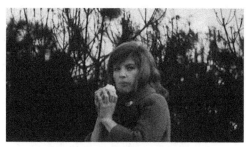

图 10-11 《红色沙漠》剧照
女主的服装与环境形成鲜明的对比。

带来的生态危机,穿着绿衣的少妇带着穿棕色外套的孩子,游荡于灰蒙蒙的工厂,天是紫色的,空气中弥漫着灰蒙蒙的白色烟雾,海是黑色的,色彩鲜明地表现了人与自然、人与人之间关系的疏离。影片的画面构图充满张力,有着浓浓的抽象派绘画的意味,突出了女主角混乱的不稳定的精神状态。这是机器工业时代将人性摧残得无以复加的血淋淋的荒漠,电影展现了一幅野蛮的工业社会对人类精神的压抑和异化的景象。朱丽安娜最先感觉到生存的荒谬,却又难以逃脱,无能为力。红色代表压抑和病态的欲望。"传统电影通过表演、剪辑、作曲或声音来表达人物的情感,而安东尼奥尼则以表现主义的色彩手法,让我们经由中心人物朱莉安娜这个工程师的神经质的妻子的思想和情感,来体验影片中的世界。工厂里到处都是五颜六色的大罐子、管道、矿渣堆和有毒的黄烟,一艘黑色的巨轮正穿过灰雾弥漫的港口(伴随着震耳欲聋的轰鸣和工业机器的撞击声),让我们意识到朱莉安娜正面临工业化的压迫和威胁。但是当朱莉安娜给儿子讲述她幻想中的故事时,影片中沉闷的褐色和灰色突然变成了澄碧的大海、蔚蓝的天空,以及有着金色沙滩和岩石的神奇小岛,从而让我们注意到她所生活的现实世界与幻想的巨大差异。"③影片

① [俄]康定斯基:《论艺术里的精神》,吕澎译,上海人民美术出版社,2010 年版,第 60 页。
② [美]约瑟夫·M. 博格斯、丹尼斯·W. 皮特里:《看电影的艺术》,张菁、郭侃俊译,北京大学出版社,2010 年版,第 203 页。
③ [美]约瑟夫·M. 博格斯、丹尼斯·W. 皮特里:《看电影的艺术》,张菁、郭侃俊译,北京大学出版社,2010 年版,第 218 页。

中朱莉安娜与克拉多去旅馆里做爱。当她进来时，克拉多的房间墙面是暗淡的，木板是深棕色的，酷似泥土。而他们做爱后，房间看上去像个婴儿房，变成了粉色、肉色。原先她把克拉多看作一个强壮而阳刚的人物，而当她对他的幻想破灭之后，他看起来又像个小孩。安东尼奥尼选用的色彩符合女主人公的感觉，色彩的运用符合人物的心理感受。观众观看电影的过程就相当于穿越主人公内心世界的精神之旅。

《蓝》（又译《蓝色情挑》）中，朱莉的丈夫和孩子在车祸中丧生，影片中用了蓝色作为主色调来表现女主角朱莉的心理和情绪。"从有形空间的观点来看，正如红色总是积极的一样，蓝色总是消极的。然而从无形的精神观点来看，蓝色似乎是积极的，红色则是消极的。蓝色总是冷色调的，红色总是暖色调的。蓝色是收缩的、内向的色彩。正如红色与血有联系，蓝色同神经系统有联系。"①蓝色和神经系统有关，能表现人物悲伤、孤独、忧郁的情感，"色彩的和谐必须依赖于与人的心灵相应的振动，这是内心需要的指导原则之一"②。艺术家为表达人物内心感受到的深切体验而使用色彩。"蓝色代表自由，当然也可以指平等，更可以容易地理解为博爱。可《蓝》这部电影讲的是自由：人类自由的不完全。我们离真正的自由还有多远。"③自由之后又能怎样？是弗洛姆所说的逃避，还是对极权的皈依？蓝色代表自由，是个人生活中、心中的自由。朱莉的丈夫和女儿都死了，她却无法摆脱他们在感情上留下的影子，她试图走向自由，但是她忘不掉，所有的细节都会勾起她的感情波澜。"人们所看到的色彩究竟以何种表象出现，不仅要取决于它在时间和空间中的位置和关系，而且还要取决于它的准确的色彩以及它的亮度和饱和度。"④《蓝》中以明暗不同、饱和不一的蓝色表现人物的情绪的细微变化。色彩可以是积极的，也可以是消极被动的。主动的色彩，比如黄色，能够产生出一种积极的、有生命力的和努力进取的态度，而被动的色彩，则适合表现那种不安的、温柔的和向往的情绪。比如蓝色，甚至被描绘成抑郁悲哀的色彩。朱莉寻求自由感情的欲望，代表回忆的蓝色影像充溢着整部影片：文件夹、糖块和蓝色玻璃纸、蓝色风铃、蓝色光影、蓝色泳池、蓝色服装，在电影中我们感受到的蓝色是主人公过去的痛苦的回忆和思念的颜色。《弗里达》是以墨西哥女画家的传奇的一生为蓝本拍摄的传记片，影片由于传主的画家身份而对色彩的运用相当独到，整个影片呈现出浓郁的绘画风格，影片注重主色调的选择、色彩明暗的对比、色彩与剧情节奏的关系、色彩与人物内心情感的关系。如弗里达在巴黎的生活场景中的金黄色调。弗里达那个时候的生活很寂寞，在巴黎邂逅了一位女歌手，画面展现出异样的暧昧情调。黄色是最富有光线感觉的色彩，具有引人注目的效果，而金色给人一

① ［德］约翰内斯·伊顿：《色彩艺术》，杜定宇译，世界图书出版公司，1999年版，第123页。
② ［俄］康定斯基：《论艺术里的精神》，吕澎译，上海人民美术出版社，2010年版，第40页。
③ ［德］达纽西亚·斯多克编：《基耶斯洛夫斯基谈基耶斯洛夫斯基》，施丽华、王立蕙译，文汇出版社，2003年版，第217页。
④ ［美］鲁道夫·阿恩海姆：《艺术与视知觉》，滕守尧、朱疆源译，中国社会科学出版社，1984年版，第469页。

种光芒四射、奢靡的心理暗示,金色加黑色,透露出一种神秘感,展现出弗里达这一时期的奢靡的生活状态与寂寞的心理状态。

六、色彩可以作为象征,深化影片内涵

色彩赋予事物全新的含义,具体事物的意象可以作为象征来表达情绪,深化主题,传递深刻的内涵。著名摄影师斯托拉罗曾说:"色彩是电影语言的一部分,我们使用色彩表达不同的情感和感受,就像应用光和影象征生与死的冲突一样。"吕克·贝松执导的《杀手莱昂》(1994)讲述了一名职业杀手莱昂无意间搭救了一名全家被杀害的叛逆女孩玛蒂尔达,二人互生情愫的故事。纽约贫民区住着一个意大利人,名叫莱昂,他是一名职业杀手。一天,邻居家小姑娘玛蒂尔达敲开了他的房门,要求在他这里暂避杀身之祸。原来,邻居家的主人是警察的眼线,因短斤少两贪污了一些毒品而遭到恶警史丹剿灭全家的惩罚。玛蒂尔达到超市购物躲过杀戮,并得到莱昂的救助,开始她帮莱昂管理家务并教他识字,莱昂则教女孩用枪,两人相处融洽。女孩跟踪史丹,贸然去报仇,不小心被抓。莱昂及时赶到,将女孩救回。他们再次搬家,但女孩还是落入史丹之手。莱昂撂倒一片警察,再次救出女孩并让她通过通风管道逃生,并嘱咐她去把他积攒的钱取出来。最后激战之后,莱昂乘机化装成警察试图混出包围圈,但被狡猾的史丹识破,不得已引爆了身上的炸弹。影片中红黄绿白黑都有精彩的应用。莱昂教玛蒂尔达射杀的时候,就用显眼的黄色来表示目标。玛蒂尔达对莱昂产生了爱情,躺在床上想象这是自己奇特的初恋,影片深入人物内心用玫瑰红的床单把这个充满少女情愫的幻想传达出来。莱昂和她同住,他也爱她,但是他避开了话题,引导她向善成长。剧情中莱昂搬家的时候,总是带上一盆绿色的银皇后,常常把它放在阳台上晒太阳,并且小心地擦去叶片上的灰尘。杀手莱昂虽然外表冷漠,看似无情,但是内心善良,富有温情。影片通过这盆银皇后生动地传达了莱昂的善良和温情,象征着希望和生机,影片最后玛蒂尔达把它栽在寄宿学校的草坪上,它从此开始扎根并茁壮成长,这也成了女主角命运的象征。

达米恩·查泽雷导演的《爱乐之城》(2016)(图10-12)讲述了一对恋人在逐梦道路上因理想与现实的矛盾而最终分离的爱情故事。渴望成为演员的女主角米娅被男主角塞巴斯蒂安身上闪耀的才华以及他对爵士乐的纯粹追求所吸引。二人走到一起后,却因塞巴斯蒂安为了获得稳定收入放弃理想产生

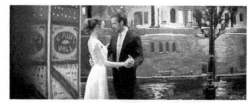

图10-12 《爱乐之城》剧照
片中的两位主角最终没有结合,但是依旧相信爱情。

隔阂,最终二人分道扬镳。① 影片分为冬、春、夏、秋、冬五个部分,40多处在"天使之城"

① 赵沂凡:《〈爱乐之城〉色彩设计的美学初探》,《河南科技大学学报(社会科学版)》2019年4月第2期第64页。

洛杉矶大街上取景。冬天,女主角米娅的事业处于低谷,参加酒会后发现车被拖走,夜幕中的洛杉矶在蓝白色路灯下呈现出冷色调画面,表现出女主角内心的沮丧和绝望。春天,男女主角再次相遇,饱和度的提升和暖色调的运用,表现了男女主人公爱情的萌芽。夏天,蓝色背景里打出红色的主光,既有热恋的甜蜜,又隐含着二人因为事业发展带来的深层次矛盾。秋天,色彩饱和度和明度降低,男女主人公的生活、爱情、事业均呈现出一种下滑的趋势,撞色的减少,相似色的增多,表现出两人关系的转变,从相互吸引的爱情回归到平平淡淡的友情。又是一个冬天,二人五年后再次相遇,酒吧中是大面积的蓝色光,冷色调的使用让二人关系再次回归沉寂。"银幕上的色彩所吸引我们的,不是它的和谐,而是从一种和谐到另一种和谐的演变过程。这种运动,这种银幕色彩的演变绝对是一种全新的视觉体验,十分神奇。"①色彩如同可视的音乐成了人物变动的情感、事业和命运的象征。服装的色彩不仅是人物性格和情绪外化,同时也暗喻二者之间的关系。电影刚开始,米娅是一个怀揣电影梦的年轻姑娘,对未来充满了幻想,所以性格开朗的她经常穿颜色鲜艳饱和度高的裙子,亮眼的黄色表达了米娅对生活的积极态度。

图10-13 《呼喊与细语》剧照

伯格曼的影片《呼喊与细语》(图10-13)中,"重病垂危的艾格尼丝(Agnes)几乎完全淹没在一片饱和的红色中:红色的床单、红色的地毯、红色的墙壁、红色的窗帘,甚至穿衣镜也是红色的。柏格曼说,这一套深红色的布景,象征着她的想象:灵魂是一层红色的膜"。导演不惜强调红色,令它如此引人注目,甚至盖过人物的表情、情节的进展,给人触目惊心的刺激的感觉,让观众感受到一位得不到母亲关爱、即将离世的女子的灵魂的呼喊。让植物意象具有象征意味,用绿色的植物来比喻美好的女性,是古今中外艺术中常见的手法,在电影中也是如此。"大部分人都认为色彩的情感表现是靠人的联想而得到的。根据这一联想说,红色之所以具有刺激性,那是因为它能使人联想到火焰、流血和革命;绿色的表现性则来自它所唤起的对大自然的清新感觉;蓝色的表现性来自它使人想到水的冰冷。"②绿色给人清新温柔、不事张扬的感觉是中外一致的。青木瓜是蔷薇科木瓜属植物,外表朴实,果实成熟后色泽金黄,香气宜人,越南导演陈英雄的《青木瓜之味》用日常生活中的青木瓜(之青)来象征女性外表柔顺、清纯、朴素、温和,内心灼热、主动、坚定、丰富。《八佰》中的战场上出现一匹白马,一开始小七月对仓库里受惊的白马吹口哨,试图让它安静,白马却突然跑出仓库,后来小湖北把它拦下交给团长,片尾小湖北

① [美]约瑟夫·M.博格斯、丹尼斯·W.皮特里:《看电影的艺术》,张菁、郭侃俊译,北京大学出版社,2010年版,第232页。
② [美]鲁道夫·阿恩海姆:《艺术与视知觉》,滕守尧、朱疆源译,中国社会科学出版社,1984年版,第460页。

战死前幻想出赵子龙的白马,打破了现实与虚幻、历史与当下的界限,多次出现的白马形象极其富有象征意味,它是战场上将士不惧生死的写照,是中华民族不屈不挠的抗争精神的体现,是民族在危难之时的意志和希望。

七、色彩可以促成导演的个人风格

"每位导演对于色彩都有自己的偏爱,对某种色彩的喜好和运用可以形成鲜明的个人风格。"①黑泽明、库布里克、格林纳威、金基德、张艺谋等都是具有个人风格的导演,在他们个人风格的形成中,色彩起到了积极的促进作用。比如姜文喜爱彩色和黑白、彩色与彩色的强烈对比,喜欢太阳意象的灵活运用,这一意识贯穿于《阳光灿烂的日子》《鬼子来了》《太阳照常升起》《让子弹飞》《邪不压正》等。库布里克注重彩色与彩色之间对比度的运用:比如《发条橙子》重视白与蓝的对比;《2001:漫游天空》注重白色与红色的对照;《闪灵》是红色与蓝色的映衬;《奇爱博士》《紧闭双眼》(《大开眼界》)是黄色与蓝色的互补应用;等等。韩国导演金基德的《春去春又来》《弓》《撒玛利亚女孩》《空房间》《圣殇》等对色彩都有精致的运用。《春去春又来》在色彩表现上简单而又幽远,有一种东方美学的神韵,每个阶段都被赋予了不同的主要色彩。春天万物复苏,主要色彩构成是新绿、灰色和白色。环境是新绿的。人物是灰色的。灰色也是僧人的服装。夏天植物茂盛,呈现浓绿的色调,也是人物欲望放纵的时节。秋天环境虽然依旧深绿,树叶已是黄色和刺眼的红色相间。冬天呈现一片冰雪的世界,天地间一片洁白,其中有一股参透人生的空净感。又是新的春天,春暖花开,又见新绿,小小和尚出场。春去春又来,四季轮回,是一个人成长的寓言。人物的内心世界和人物的阶段性故事与自然风景物语融为一体。《楢山节考》《爱乐之城》《忠犬八公》等电影中都有四季原型的运用。金基德在片中把它和东方文化、佛学禅意结合起来,别具特色。《海岸线》《弓》等绿色与红色的彩色的运用也富有吸引力,成就了金基德的个人风格。张艺谋在色调方面极端地喜用红色,即使用其他颜色,也坚持浓烈的原则。从《红高粱》《菊豆》《大红灯笼高高挂》《秋菊打官司》《活着》《我的父亲母亲》到《英雄》《十面埋伏》《归来》《长城》《影》等全方位地运用各种色彩,这种色彩运用和他的毕业论文《论电影中的色彩反衬》表达的目的极为相近,通过不同色彩的对比反衬,某一种色彩的强调达到醒目显眼的艺术效果,不仅创造氛围同时塑造人物。有的影片中单种色彩能构成清晰可辨的线索来刻画人物命运,比如《活着》。这也就是为什么张艺谋电影在视觉上给人很强的冲击力的原因。从红衣、红裤、红布、红发卡、红盖头、红辣椒到红的酒、红的高粱、红的灯笼、红的服装,只要有机会,张艺谋就要发掘所有红色出现的可能,即使是人为地虚构(像红灯笼的使用)也在所不惜。红色是炽热的,它宜于张扬人的个性,表现人性中的奔突狂荡。这也许更易于显现张艺谋导演的个性风格。《一个

① 陈吉德等著:《影视视听语言》,机械工业出版社,2012年版,第131页。

都不能少》(图10-14)在纪实性方面似乎超过了《秋菊打官司》,这主要归功于整部影片没有选用一位职业演员。在这部影片里,女主角穿上了一件暗红色的上衣,而这件上衣在影片角色的服装颜色上还是显得很突出,从而完成了导演对红色的又一次成功使用。实际上,张艺谋在色彩的使用上保持了一贯的敏感性和极强的倾向性,在众多影片中取得了成功。《影》中重视黑白灰三种消色的使用,也是对过去重视红色的一种突破。"黑与白的二元对立以及由黑到白不同梯度的灰,点染以征伐杀戮中的血,就构成了《影》既素简又绚烂、既峻敛又张扬的视觉新体验。"[①]在《长城》中用色彩来区分不同作用的军队,其中黑兵为步兵,红色的是弓弩手,蓝色的女军团是敢死队,各种军种配合作战,从中可以看出黑泽明的影响。

图10-14 《一个都不能少》中代课教师魏敏芝的剧照

色彩的认知关涉到光、事物外表的物理元素、人类的生理心理和地域文化等多个方面,就后者而言,色彩还具有民族文化属性,不同民族对同一种色彩的反应是不同的,比如黑色。在我国,人们觉得它给人一种沉重、压抑乃至悲伤的感觉。在非洲黑色给当地的人们一种美丽、丰饶、自主独立的感觉。色彩的运用还可以和听觉、味觉等互相应和,构成联觉,也就是通感的艺术魅力。导演在色彩运用方面可以强调某个方面,但是一部影片的色彩是多个方面不可分割的综合体。"电影首先应该描述的是事件,而不是作者的态度。其态度应透过整部影片来表达,应该是影片整体冲击力的一部分。恰似一件马赛克作品中,每一小片瓷砖都有其独特的颜色,它可能是蓝色、白色,或者红色——他们全都不同,然而我们看到其完整图像时,却能明白作者的意图。"[②]色彩可以表现导演的意图和影片的主旨。再现也好表现也好,色彩都是为了增强画面的表达力,在强化影片主旨的同时达到由视觉直抵人心的艺术效果。

一、推荐影片

《毕业生》(1967)、《乱》(1985)、《全金属外壳》(1987)、《雾中风景》(1988)、《青木瓜之味》(1993)、《低俗小说》(1994)、《蓝》(1993)、《白》(1994)、《红》(1994)、《罪恶之城》(2005)、《爱乐之城》(2016)、《弗兰兹》(2016)、《至爱梵高·星空之谜》(2017)、《小丑》(2019)。

① 赵慧英:《〈影〉:消色的绚烂与极简的繁复——兼论张艺谋电影风格的一贯性》,《辽宁师范大学学报(社会科学版)》2019年第6期第129页。
② [美]约瑟夫·M.博格斯、丹尼斯·W.皮特里:《看电影的艺术》,张菁、郭侃俊译,北京大学出版社,2010年版,第184页。

二、推荐阅读

1. [美]鲁道夫·阿恩海姆:《艺术与视知觉》,滕守尧、朱疆源译,中国社会科学出版社,1984年版。

2. 梁明、李力:《电影色彩学》,北京大学出版社,2008年版。

3. [美]约瑟夫·M.博格斯、丹尼斯·W.皮特里:《看电影的艺术》,张菁、郭侃俊译,北京大学出版社,2010年版。

三、思考题

1. 举例分析电影中利用色彩来结构故事,表现人物心理的片段。

2. 色彩具有地域文化的特征,举例分析不同地域、不同民族对同一色彩的不同文化心理。

第十一讲 电影的叙事角度

随着影视叙事学的不断发展,电影的叙述角度问题日益引起人们的关注。在电影理论中角度也称为视点、视角。法国的理论家雅克·奥蒙在《视点》一文中对视点的含义进行了比较全面的概括(图11-1)。他认为视点包含四个方面的内容,语言的含糊性使它们得以同时并存:① 视点首先是指注视的发源点或发源的方位,因而也指与被注视的物体相关的摄影机的位置。② 视点是指从某一特定位置捕捉到的影像本身:电影是通过有中心点的透视的作用组成的画面。③ 叙事性电影画框里的内容总是或多或少地再现某一方面——或是作者一方或是人物一方——的注视。④ 所组成的整体最终受某种思想态度(理智、道德政治等方面的态度)的支配,它表达了叙事者对事件的判断,也称为论断性的视点。[①] 由于摄影机的存在,影像和音响两种视听媒介的结合使得电影的叙述角度具有更加丰富的内涵。电影叙事角度的内涵是丰富而复杂的,它涉及影片的方方面面。

图11-1 电影的叙事角度具有丰富的内涵

一、注视的发源点——摄影机的创造性

摄影师利用摄影机拍摄时可选择的物理角度多种多样,有正面平视角度、背面平视角度、侧面平视角度、斜侧平视角度、俯视角度、仰视角度、侧斜角度等等。物理视角可以用来塑造角色、刻画情境、创造人物情绪、表达意义等等。摄影机所在的位置决定了摄取的画面的风貌。黑泽明根据芥川龙之介的作品《筱竹丛中》改编的《罗生门》开头就采用了多重视角,有时仰视、有时平视、有时侧平视,多种视角配合光线和音响的共同作用,给观众一种光怪陆离的感觉,而整个影片用四个角度叙述一桩谋杀案给观众一种扑朔迷离

① [法]雅克·奥蒙:《视点》,肖模译,《世界电影》1992年第3期第6—7页。

第十一讲 电影的叙事角度

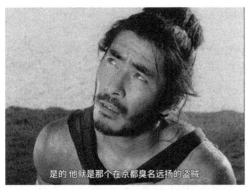

图 11-2 《罗生门》中大盗多襄丸的剧照

的感觉(参阅图 11-2)。开头视角的变化和整个影片的内容、风格高度一致。摄影机具有创造性,聪明的导演会让摄影机一起表演。

(一) 摄影机拓展了人类的视觉观察范围,增强了人类的视觉感知能力

加拿大传播学家麦克卢汉认为一切媒介都是人的延伸,它们对人及其环境都产生了深刻而持久的影响。轮子是腿脚的延伸,衣服是皮肤的延伸,挖掘机是手臂的延伸,等等。"一切人工制造物都可以被视为人的延伸,都是我们曾经用身体所做的东西的延伸;或者是我们肢体的某一种专门化的延伸。"①人类第一次登上月球的传播,"勇气号""机遇号"火星探测器发回的影像(照片),有力地说明了电影使人类在感知能力方面的延伸。电影摄影机向观众展示只有电影眼睛才能看到的世界。人的肉眼有自身的特点和弱点。摄影机拓展了人类的视觉观察范围,提高了观察力(参阅图 11-3)。维尔托夫称电影摄影机为电影眼睛,与人的肉眼不同,它有机械的属性,人们如果以不完美的、目光短浅的肉眼来衡量摄影机必然限制了它的创造性。"我

图 11-3 《大佛普拉斯》剧照

肚财和菜埔偷看老板的行车记录仪,看到了平时看不到的东西。

们肯定电影眼睛拥有自己的时空向度,它的力量和潜力正向着自我肯定的顶峰增长。"电影摄影机把"肉眼所见视为作弊学生夹带的纸条抛在一边,它在通过各种视觉事件的混沌中摸索着前进,任凭运动把它推来搡去,它只顾刺探自己运动的路径。"②尽管人类不能提高自己眼睛的视力,但人们可以无限制地完善摄影机。电影艺术通过它所特有的技术手段丰富了我们的视觉世界,展现了我们日常视觉所疏忽的东西,肉眼未能觉察的现象。在维尔托夫看来,电影包括电影眼睛、电影耳朵和电影剪辑。电影剪辑"组织在电影眼睛方法下首次被发现的生活结构的瞬间"。它可以按任何顺序,对比和连接宇宙的各种视点,必要的话也可以打破电影结构的各种法则和惯例。用维尔托夫的话来说就是"电影眼睛——蒙太奇的'我看'""无线电耳朵——蒙太奇的'我听'"。在听觉方面也是如此,电影的延伸还包括听觉的延伸。

① [加]H. M. 麦克卢汉:《麦克卢汉精粹》,何道宽译,南京大学出版社,2000 年版,第 562 页,另见第 371 页。
② [俄]齐加·维尔托夫:《电影眼睛人:一场革命》,黄甫一川、李恒基译,引自李恒基、杨远婴编:《外国电影理论文选》,上海文艺出版社,1995 年版,第 192-195 页。

(二)摄影机是视觉思维能力的延伸,有助于培养艺术思维

电影摄影机是个细心的观察者,具有特别的观察能力。例如一场足球赛,一个现场的观众看到的情境,可能并不如现场直播的内容鲜活、系统、全面。某些精彩部分,观众有可能因为个体视力或座位的原因而没看到。再如拍摄一场拳击比赛时,不是从现场一位观众的视点去拍,而是跟摄拳击手的连续的运动(或出击)。"一个连续的动作体系要求我们拍摄舞蹈者或拳击手时,遵循他们的动作顺序,逐一摄下来,迫使观众的眼睛转移到那些不应该漏看的连续细节上来。"① 摄影机在运动的混沌中左右逢源,从最复杂的组合构成要素开始记录运动。电影摄影机(电影眼睛)所看见的"生活的本来面目"同仅以不完善的肉眼所看见的"生活的本来面目"可能非常不同,形成对立(参阅图 11-4)。"电影眼睛深入到表面上混乱的生活之中,从生活本身去寻找给定主题的答案,在与给定主题相关的千万个现象中找到合力。通过摄影机捕捉和辑入生活中最

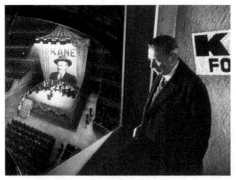

图 11-4 《公民凯恩》中的俯视镜头

典型的、最有用的东西;把从生活中攫取的电影片段组成一个有意味的、有节奏的视觉顺序,一个有意味的视觉段落,从而体现摄影机所见的本质。"② 电影摄影机采用一种理想的视角,能把平凡的东西表现得生动有趣,给观众带来一种对日常世界的新鲜感,向观众阐释一个不认识的世界。

二、从某一特定位置捕捉到的画面

(一)摄影机带来了慢动作、快动作、特写等创造性景象

摄影机以一种与肉眼完全不同的方式收集并记录各种影像,能觉察到肉眼看不到的运动,"凭借一些辅助手段,例如通过下降和提升,通过分割和孤立处理,通过对过程的延长和压缩,通过放大和缩小进行介入。我们只有通过摄影机才能了解到视觉无意识,就像通过精神分析了解到本能无意识一样"③。电影摄影师可以制造慢动作、快动作和特写等镜头。摄影机以机械的方式征服了时间和空间,拥有自己的时空向度。"电影眼睛意味着对时间的征服(在时间上分离现象的视觉联系)。电影眼睛使我们可能以任何一种

① [俄]齐加·维尔托夫:《电影眼睛人:一场革命》,黄甫一川、李恒基译,引自李恒基、杨远婴编:《外国电影理论文选》,上海文艺出版社,1995 年版,第 193 页。
② [俄]齐加·维尔托夫:《电影眼睛人:一场革命》,黄甫一川、李恒基译,引自李恒基、杨远婴编:《外国电影理论文选》,上海文艺出版社,1995 年版,第 201-202 页。
③ [德]本雅明:《机器复制时代的艺术作品》,王才勇译,中国城市出版社,2002 年版,第 120 页。

时间顺序或以任何一种肉眼所不可企及的速度来观察生命的进程。""电影眼睛使用一切可以使用的拍摄技巧：加速、显微、逆动、静物活动、镜头运动，以及使用各种最出人意料的透视法。"摄影机"试着把时间伸长、对运动进行剖析。或者相反，吸收时间，吞食时间，从而设计出一般肉眼无法企及的延长过程"①。阿恩海姆说，慢动作在电影中是很有作用的，它能"使一个自然的运动变得出奇的缓慢；也能用它来创造出新的运动，使它们看来不像是延缓的自然动作，而具有独特的滑翔、飘浮的特点"②。摄影机可以分解事物的自然过程、放大客观事物，蚂蚁的生活、细胞的发育、花瓣开放凋零的细微动作、豆芽发芽的过程、广播体操的分解动作，可以让观众尽收眼底。摄影师通过技术手段对现实进行分割、剥离、再组合，展现了现实中非机械的一面，在现代人看来这是无与伦比的富有意义的表现。"这种表现正是通过其最强烈的机械手段，实现了现实中非机械的方面，而现代人就有权要求艺术品展现现实中的这种非机械的方面。"③电影慢镜头延伸揭示了完全未知的运动，快镜头压缩了客观的时间进程，促使观众在压缩的时间内了解时间过程。特写镜头延伸、展示了空间，它具有放大、强调、抒情的特征，对客观时空具有明显的机械干预的特点。导演在拍摄的时候就把无距离感融入拍摄过程中。一部影片发挥了电影手段的可能性有多大，应以它深入我们眼前世界的程度作为衡量的标准。

（二）电影画面的假定性

假定性是指艺术家和公众对某件事的默契，他们共同约定对艺术抱相信的态度。电影的影像首先是空间展示，呈现的是物体的外形。电影取景有全景、中景、特写等，它们都是相对概念，但是在特定的上下文语境中都能代表具体的事物。影像是平面的，但观众看到的却具有三维的立体效果。在生活世界中，实物的各个侧面是同时存在的，呈现于影像中的事物有着特定的状态，它们与真实的状态别无二致。影像的立体感在于它不仅再现客体，还再现了客体在生活世界的空间关系。要理解一部影片，我们必须把拍摄对象作为"缺席"来理解，把它的照片作为"在场"来理解，把这种"缺席的在场"作为意义来理解。影像代表具体事物本身，同时在各种关系中呈现社会生活的本质（参阅图11-5）。从电影与生活的关

图11-5 《姊妹花》剧照

父亲极力劝说二宝接受母亲与大宝，家具和衣着显示他们现在过着富裕的生活。

① ［俄］齐加·维尔托夫：《电影眼睛人：一场革命》，黄甫一川、李恒基译，引自李恒基、杨远婴编：《外国电影理论文选》，上海文艺出版社，1995年版，第195页。
② ［德］鲁道夫·爱因汉姆：《电影作为艺术》，杨跃译，木菌校，中国电影出版社，1981年版，第95页。
③ ［德］本雅明：《机器复制时代的艺术作品》，王才勇译，中国城市出版社，2002年版，第114页。

系来看,"电影不能完美地重现现实的那些特性,正是使得它们能够成为一种艺术手段的必要条件"①。影像以及音响是电影表达生活的主要手段,克服它们的局限性就有了电影的初级假定性。如《公民凯恩》开头的景深镜头,前景是母亲与监护人密谋,后景是正在玩雪橇(品牌就是"玫瑰花蕾")的小凯恩。这个构图揭示了事物间的内在联系,表现出财富对凯恩童年生活的侵蚀,也暗示出他的悲剧根源。"情在词外曰隐,状溢目前曰秀"②,隐含的意义通过妙手天成的生动形象来传达。电影是给存在者之真理"解蔽",让真理敞亮的艺术。

(三)画面内涵的双重性。电影眼睛看到的一切,观众还得重新观看一遍

电影画面有两个方面的内涵,一个可以说是摄影机提供的,一个是观众观看的。爱浦斯坦论述电影的本质,提出了"物镜的观念"和"眼睛的观念"的思想。他指出:"在银幕上我们再次看见电影镜头已经看见过一次的东西:它经过了两次形态改变,或者更确切地说,它是由于选择后又选择,反映的再反映,……我的眼睛给我攫取到了一种形态的观念,电影胶片上也同样包含有一种形态的观念,这是一种在我们的意识之外的观念,一种潜在的、神秘的但是令人惊异的绝妙观念;所以我从银幕上得到了一种观念的观念,是一种从'物镜'的观念取得的我的眼睛的观念。"③电影摄影机提供的外形和观众观看图像时的感觉有时是一致的,有时可能徘徊于这两者之间。观众的感受也游离于这两者之间。摄影机拍摄的机械性和观众观看的生理性二者存在差异,这使得画面具有双重特征。摄影机的创造性由此显露无遗。

三、全知视角和限制性视角

(一)叙事视角的分类

在小说叙事学中一直重视角度问题。"小说技巧中整个错综复杂的方法问题,我认为都要受角度问题——叙述者所站位置对故事的关系问题——调节。"④电影角度问题也至关重要。法国叙事学的研究成果对电影角度的研究很有启迪。让·热奈特将作品的叙事方式分为两种:① 无聚焦或零聚焦叙事。从信息内容的角度来看,在这种叙述方式中,叙述者大于人物,常用第三人称全知视点。叙述者的地位凌驾于一切之上,作品中任何一个人物的过去、现在、将来、外貌、性格、行为、隐私、思想、隔墙对话,事件的前因后果,事物的内在联系他无所不知,读者跟随叙述者了解一切。叙述相对来说是客观的、真

① [德]爱因汉姆:《电影作为艺术》,杨跃译,木菌校,中国电影出版社,1981年版,第3页。
② 刘勰:《文心雕龙全译》,龙必锟译注,贵州人民出版社,1992年版,第478页。
③ [法]让·爱浦斯坦:《电影的本质》,沙地译,《电影艺术译丛》1963年第5期第128-129页。
④ [英]卢伯克、福斯特、缪尔:《小说美学经典三种》,方土人、罗婉华译,上海文艺出版社,1990年版,第180页,第265页。

实的、可信的。传统小说的叙事主要采用这种方式,比如巴尔扎克的《高老头》《欧也妮·葛朗台》。这样的影片也是俯拾皆是,比如《一江春水向东流》《无问西东》等等。零聚焦的方式背后掩藏着一个致命的问题:主人公的隐私、心理活动、不同时空的事件、隔墙对话,叙述者均不在场,怎么会知道这些事?只能是万能的导演使然。在真实可信的背后,掩藏着虚假性和不可信性。为了克服这个缺陷,小说和电影又广泛采用了内聚焦。② 限制性视点,含内聚焦、外聚焦,即一个角色讲自己视点内所见到的一切。由于摄影机眼睛的存在,所有影片都带有机械的全知全能的特点。"在一部影片中即使用第一人称叙述,它也用第三人称来表现戏剧性的情节,于是这个'我'在简短的引进之后,就开始展现戏剧性的情节,于是这个'我'就变成一个'他'或'她'了。"① 由于电影是用影像来展示事物,让事物现身说话,银幕上出现的'我'其实是作为他者出现的。"所有限制性视点都只是叙述者的一种愿望,出现限制性视点,事实上是叙述者对全知视点的一种伪装。……当叙述者转向限制性视点时,叙述者事实上是想躲在故事中的人物或摄影机的背后,想把自己埋伏起来。"② 文学中鲁迅的小说《祝福》、海明威的小说《杀手》等等都采用了限制性视点。《祝福》叙述了"我"所知道的祥林嫂的故事,不得而知的事情,没有书写,正如文中所说,"然而她是从四叔家出去就成了乞丐的呢,还是先到卫老婆子家然后再成乞丐的呢?那我可不知道"。内聚焦方式中人物依靠体验,在故事内部传递出叙事信息。《祝福》中,"我"讲述"我"看到的部分是内聚焦。从祥林嫂的角度来看,旁观者"我"在看祥林嫂的人生,是外聚焦。限制性视点采取第一人称也有差异,如《伤逝》《孤独者》,前者是典型的内聚焦,"我"(涓生)是主人公,既是"经验自我",感知主体,又是叙述者,两者合二为一。《孤独者》中"我"在小说结构上的作用更大。"我"叙述魏连殳的经历也只是叙述"我"耳闻目睹的方面。让"常规自我"过多地为构筑影片结构、发展情节服务,"我"这个人物肩负双重职能,既作为情节中的形象,又作为结构上的角色,一般是很难刻画好的,《城南旧

图 11-6 《城南旧事》剧照

事》(图 11-6)的英子形象还算成功。电影史上以导演(编剧)完全进入片中人物内心的影片是罕见的。克拉考尔在讨论这个问题时所采用的例子罗伯特·蒙高茂莱(即蒙哥马利)的《湖上艳尸》,认为这部影片用摄影机代替了主人公的眼睛,结果他本人几乎没有露面,"而周围的一切则完全按照他站着或活动时所见的情境表现出来"③。导演把摄影机绑在人物的腰上拍摄,以便保持不变的人物视角。克拉考尔还指出,这个合一效果是用

① [美]贝·迪克:《电影的叙事手段——戏剧化的序幕、倒叙、预叙和视点》,华钧译,齐洪校,《世界电影》1985年第3期第51页。
② 王志敏:《电影学:基本理论与宏观叙述》,中国电影出版社,2002年版,第350页。
③ [德]齐格弗里德·克拉考尔:《电影的本性》,邵牧君译,江苏教育出版社,2006年版,第317-317页。

外部环境造成的,并不理想,这个问题随着电影潜能的发现会得到更充分的解决。

图11-7 《穿条纹睡衣的男孩》剧照

卡文在《思想的眼睛》中进一步提出,电影中内聚焦(即"思想的眼睛")可以通过三种操作技巧达到目的:① 就电影镜头而言,还存在着以故事中人物为联系点的视点镜头。摹拟视角,摹拟主人公肉眼所见,比如《湖上艳尸》。特吕弗的《四百下》(1959)故事只限于安托万的经历,《穿条纹睡衣的男孩》叙事内容大部分也限于小男孩布鲁诺的所知所见及其关系网,可以视为这种技巧的拓展(图11-7)。② 主观影像(思想所见),比如《广岛之恋》中日本情人的手直接切换到德国情人的血淋淋的手。一个在日本,一个在法国,一个是现在,一个是过去,这一切是丽娃的所想,发生在她的头脑里。这两种方法促成的段落在影片中更为常见。"当光学镜头离了表皮而深入到同一个裸女的脑海时,这就出现了阿拉丁的神灯,使我们看到了她内在的感觉和思想。"①镜头深入角色的脑海,表现的是人物内心所想所思。有限视角可以深入角色内心,可以表达人物的意识、愿望、幻觉、联想、想象。随着跳接手法的出现,有时电影会不经过上下文交代根据剧情逻辑或角色心理从一个场景直接切入限制性内视角的新场景。③ 用画外音表现某角色所说。画外音指定给一个虚构的发言人时,它表达的不是导演对自己的材料的判断,而是角色对自己经历的理解和反映②。林格伦说:"解说词的另一种就是发自内心的独白,即剧中人物之一的思想就像讲话那样让观众听到。这种方式尽管有潜力,却较少使用。"③比如《发条橙子》(1971)的主人公亚历克斯直接对观众发言。同样,《阳光灿烂的日子》里的主人公不知道自己多了个小弟弟和自己的恶作剧之间有什么联系的内心独白也很精彩。画外音是人物的内心独白,画面和音响之间两相映照,使影片产生特殊的效果。这种角度的实现是建立在自由的假定性基础之上的。

帕索里尼论述的"诗的电影"也与角度有关,如安东尼奥尼在《红色沙漠》(1964)中,"通过他的神经质的女主人公来观看世界,经由她的'眼光'来再现世界,拍出了最大限度地符合真实的作品。他终于成功地再现了他自己眼中的世界,因为他以自己的沉醉于唯美主义的视像,完全取代了一个女病人对世界的看法。这种取代之所以可行,是由于这两个人的视像大致类同"。作者和女主人公的眼睛合二为一来反映后工业社会中人的生存困境。借助于电影的技巧手段,它重新发掘出它那梦幻的、野蛮的、无秩序的、强悍的、

① [法]阿贝尔·甘斯(即冈斯):《画面的时代来到了》,柯立森译,《电影艺术译丛》1963年第5期第161页。
② [美]布·F.卡文:《思想的眼睛》,张学采译,《世界电影》1990年第2期第8-19页。
③ [英]欧纳斯特·林格伦:《论电影艺术》,何力、李庄藩、刘芸译,刘芸校,中国电影出版社,1979年版,第109页。

幻觉的特性①。这种角度类似《孤独者》中的"我"与作者鲁迅身份的相似性,它给导演抒发感受带来了便利。

(二) 全知视角中融入限制性视点——二者的切换

电影中角度转换相对自由,从全知视角到有限视角的变化只要用电影技巧略作交代即可成立。角度转换还能增加影片的悬念和审美张力。希区柯克导演的《后窗》(1954)可以说是一部关于电影的电影,是对电影的一种解释——电影是观察世界的一扇窗口,洞察人心人性的显微镜。腿部受伤的杰弗瑞透过"后窗"看到人们多姿多彩的现实生活。观众看到了角色看到的一切。第十讲中提到的《忠犬八公》(2009)是一部关于忠诚、感恩、友谊的一部电影,采用全知视角。男主人公是位音乐教授,几经曲折,他收养了秋田犬小八。片中有一段落:教授上班,小八设法尾随。后来它被送回院子,影片展示一些黑白的画面,一个倾斜翻转的镜头,最后都落在小八的全景上。据说,狗看世界是没有彩色的。可见这些黑白片段、翻转的片段都是透过小八的视角观看到的(图11-8)。除了运用色彩要素之外,模仿角色的特定情境、身体运动状态、长镜头交代也是《忠犬八公》中营构限制性视角的艺术手段。

图11-8 《忠犬八公》模仿小八的有限视角

电影在艺术上的独特创举还在于,"方位变化的技巧造成了电影艺术最独特的效果——观众与人物的合一:摄影机从某一剧中人物的视角来观看其他人物及其周围环境,或者随时改从另一个人物的视角去看这些东西"②。巴拉兹进一步明确指出:"虽然我们坐在花了票钱的席位上,但是我们并不是从那里去看罗密欧和朱丽叶,而是用罗密欧的眼睛去看朱丽叶的阳台,并用朱丽叶的眼睛去俯视罗密欧的。我们的眼睛跟剧中人的眼睛合二为一,于是双方的思想感情也就合二为一了。我们完全用他们的眼睛去看世界,我们没有自己的视角。……当某个人物和另外一些人物相对而视时,他便仿佛在银幕上和我们相对而视,因为我们的眼睛与摄影机的镜头是一致的,所以我们的视线和另外一些人物的视线是合一的——他们是用我们的眼睛去看一切东西。这就是所谓'合一'的心理行为。"③观众的视点通过摄影机与影片中人物的视点认同,能实现自我身份的转变,认同假想中的银幕主人公,身体不离开座位心理上参与剧情,并把自己的幻想和欲望投射到银幕上。《后窗》中观众的目光和记者杰弗瑞的保持一致,被缝合进影片。中国古代有"田螺姑娘""一幅僮锦"等美丽的传说,其中动人的女主角能自如地走出艺术画

① [意]保·帕索里尼:《诗的电影》,桑重、姜洪涛译,《世界电影》1984年第1期第21页。
② [匈]贝拉·巴拉兹(即巴拉兹·贝拉):《电影美学》,何力译,中国电影出版社,1986年版,第74页。
③ [匈]贝拉·巴拉兹(即巴拉兹·贝拉)《电影美学》,何力译,中国电影出版社,1986年版,第33页。

面,和现实中的人一起生活,也能自如地回到画面。电影艺术发挥了这一艺术情境。伍迪·艾伦导演的《开罗的紫玫瑰》背景是20世纪30年代经济大萧条时期,主角塞西利娅失去工作后沉醉于看电影,电影院成了女主角逃避现实、寄托所有梦想的地方,当她看到第五遍的时候,银幕上的男主角汤姆突然走下银幕,向她表达了感激与爱慕之情,两人走到大街上谈起了恋爱。影片的内容可以概括为一个不如意女人的浪漫想象。这种内外合一的现象逼真地传达了电影的缝合系统和意识形态功能(图11-9)。常见的正/反打镜头能快速实现视角转换。"一个镜头和与之对称的反向镜头的交替性转移,旧称为正景反景镜头(正反打镜头)。"①比如A看B,B看A,交替出现,一方面交代了他们各自的反应,另一方面观众也在他们的目光引导下介入影片。

图11-9 《开罗的紫玫瑰》剧照

四、意识形态视角

现在人们愈益认识到,"观看一个事件的角度就决定了事件本身的意义"②。视点是影片中最活跃、最富于表现力和创造力性的因素,是一种可以灵活驾驭而又切实有效的叙事元素,由于视点选择的不同,从而使作品获得了不同的叙事效果并且影响受众的感知。美国电影《怦然心动》(2010)是一部有关成长、爱情、家庭、个性意识的电影。该片有两个主角,女孩朱莉·贝克和男孩布莱斯。该片的最大特色就是采用了双角度叙事。影片主要情节就在这对少男少女的不同视角之间自由翻转,有些片段其实是同一个故事,换了人物视角就出现了不同的意义。就拿朱莉送鸡蛋给布莱斯家来说,在朱莉看来,这样做可以把自家多余的鸡蛋和好邻居分享,而且每次送鸡蛋都可以见到心爱的布莱斯,如同约会一样。在布莱斯看来,朱莉家养鸡比较脏,鸡蛋可能有传染病,他每天等着朱莉来送鸡蛋然后悄悄地扔掉,免得家里其他人接待朱莉显得尴尬,这一冲突就是用不同人物视角建构的。由于性别、心理、性格、家庭教育及成长发育过程的差异,小女孩朱莉·贝克和小男孩布莱斯对同一件事的体验是不一样的(图11-10)。

图11-10 《怦然心动》剧照

贾内梯说:"故事与情节之间有什么区别?故事可以被定义为一般的题材,按时间顺

① [法]米特里:《电影心理学》,崔君衍译,江苏文艺出版社,2012年版,第94页。
② [美]约·劳逊:《戏剧与电影的剧作理论与技巧》,齐宙译,中国电影出版社,1978年版,第466页。

序进行的戏剧表演的素材。而情节则包含讲故事的人给故事加上某种结构形式。"① 讲故事的人赋予故事以意义。吴贻弓的《城南旧事》(1983)采用了一个限制性视点,串起四个板块:疯女的命运、妞儿的命运、小偷的风波、宋妈的遭遇。在一片童心的林英子看来,疯女的感情专注、执着,内心丰富;妞儿备受父亲的虐待;穷小偷是那么可怜却富有手足情谊;挣钱糊口的女仆宋妈儿子死了、女儿被送人。"长亭外,古道边,荒草碧连天",美丽的城南旧事构成了英子永不忘怀的回忆。选择纯真的英子的视点决定了影片的怀旧基调和对美好人性的肯定。帕索里尼在《诗的电影》结尾论述当时欧洲电影出现的风格特征等方面时认为"所有这一切都是资产阶级文化企业企图夺回它在同马克思主义的斗争中失去的领地并尽可能予以彻底变革的运动的一部分"②。这个结论有部分的合理性,因为电影的叙事和意义连在了一起。

　　电影还通过缝合系统表达意识形态。20世纪70年代学界对这个观点才从理论上深入地阐释并加以普适化。法国理论家欧达尔在《论缝合系统》和丹尼尔·达扬在《古典电影的引导性代码(1974)》等文章中,揭示了电影在叙事中如何实现意识形态效果的策略。欧达尔指出,电影的话语过程是使观众接受电影的系统,虽然重要却研究甚少,这个层次本身绝非摆脱了意识形态问题。"它绝不只是中立地传达着故事层次上的意识形态",而是"掩盖着它陈述的意识形态根源与性质"。它是一个缝合(suture)系统,基本上起着"引导性代码"(tutor-code)的作用③。他在分析西班牙画家维拉斯奎兹(Velasquez)的《梅尼纳斯》(1656)时指出:这幅画表现的是一位画家作画的情境,他站在画布前手里拿着调色板,公主站在画家旁边,周围是四个宫娥(梅尼纳斯即宫娥之意)。她们的目光似乎注视着画面外面的观众,但通过房间远处墙上的一面镜子里,我们却看到了国王夫妇的镜像,原来画家正在给国王画像,她们注视的也正是国王夫妇(图11-11)。④ 通过这一过程——画中人物投来目光,观众迎接目光后会思考她们在看什么,画面就成为一面魔镜,观众被融入画面。观众就和原来的公主等人采取同一个视角。观众是不确定的,画面反映的对象却是恒

图11-11　维拉斯奎兹的《梅尼纳斯》

定不变的。电影镜头的特定组合方式——镜头与反打镜头的组合所依据的正是这一原理。镜头具有强制性的特征,反打镜头具有诱导性。当镜头1(主镜头)出现的时候,观众意识到自己是被排除在外的,但是注视到强加给他们的影像。这类似《梅尼纳斯》画中的

① [美]路易斯·贾内梯:《认识电影》,胡尧之等译,中国电影出版社,1997年版,第208页。
② [意]保·帕索里尼:《诗的电影》,桑重、姜洪涛译,《世界电影》1984年第1期第31页。
③ 李幼蒸:《电影与方法:符号学文选》,生活·读书·新知三联书店,2002年版,第226-227页。
④ 李幼蒸:《电影与方法:符号学文选》,生活·读书·新知三联书店,2002年版,第235页。

投来目光的前景部分。镜头 2（反打镜头）相当于画中的镜子，它出现后，幻觉发生了，虽然国王夫妇并没在场，通过镜子"不在场者"成为"在场者"。观众是镜头 1 中所看的目光的认同者。因此，在电影中观众的目光时而与摄影机的目光重合，时而与影片中人物的目光重合，在不知不觉中认同了整个的叙事过程，断裂的画面被缝合起来。逆镜头的出现"缝合"了观众与电影世界在心理上的缝隙，保证了观众的快感，成为一种看上去天衣无缝的技巧（图 11-12）。

图 11-12 《后窗》剧照
杰弗瑞的观看体现了影片的缝合功能。

五、从叙事角度揭开悬念之谜

美国当代叙事学家华莱士·马丁说："叙事视点不是作为一种传达情节给读者的附属物后加上去的，相反，在绝大多数现代叙事作品中，正是叙事视点创造了兴趣、冲突、悬念及情节本身。"[①]从不同的角度摄影机可以捕捉到不同的影像内容，镜头段落安排的顺序不同叙事效果也会迥然不同。不同的角色也会掌握不同的信息。以角度为主的电影技巧是影片调整叙事信息、安排叙事内容的重要组成部分。

特吕弗曾记述了几幅这样的漫画：

① 林纳斯在看电视。
② 他的姐姐露西进来问他："你在看什么？"
③ 林纳斯："《公民凯恩》。"
④ 露西："我看过不下十遍了。"
⑤ 林纳斯："我这可是头一次看……"
⑥ 露西走开的时候忍不住冲口而出："'玫瑰花蕾'就是他的雪橇。"
⑦ 林纳斯气得要死，大叫："噢——！"[②]

"玫瑰花蕾"内容上颇得弗洛伊德主义的要义——童年的创伤性体验影响凯恩的一生，一个人即使赢得了整个世界，也无法挽回他失去的童年时代。在结构上，"'玫瑰花蕾'绝不亚于阿里巴巴的'芝麻开门'"[③]。结构的悬念是影片审美价值的主要来源之一。

希区柯克在影片中使用悬念手法更是达到了炉火纯青的地步。悬念与信息内容的分配密切相关，一些优秀的影片正是利用了视点分配信息，利用角色知晓信息的先后性、非共时性、非均衡性来巧妙设置悬念，引领观众的深度沉浸。

① [美]华莱士·马丁：《当代叙事学》，伍晓明译，北京大学出版社，2018 年版，第 159 页。
② [法]特吕弗：《奥逊·威尔斯论评》序言，崔君衍译，中国电影出版社，1986 年版，第 2 页。
③ [法]特吕弗：《奥逊·威尔斯论评》序言，崔君衍译，中国电影出版社，1986 年版，第 9 页。

第十一讲 电影的叙事角度

一个叙事信息,凡是从某个人物的角度来说是"知",对于某些"不知"的人来说,就能造成悬念。悬念作为构成剧作情节的要素来说,其内部机制是多样的:① 开始时剧中主角不知情,观众也不知情,这是影片常有的悬念,不过经过作者精心安排后变得更能感染观众。比如《公民凯恩》中记者和以上漫画中的刚开始看影片的林纳斯(观众)都不知道"玫瑰花蕾"的含义。《蝴蝶梦》中观众和"我"都不知道吕贝卡谜一样的死因而造成悬念。② 剧中主角知情,观众不知情,比如《魂断蓝桥》开头克罗林上校在桥头拿着吉祥符的沉默和回忆,给观众造成悬念。③ 剧中(部分)当事主角不知情,而观众知晓所有的情况,比如《威尼斯商人》中观众知道、安东尼奥不知道鲍西娅和女仆二人女扮男妆站在法庭上而造成的喜剧性情境。希区柯克最喜欢运用的悬念机制则是剧中当事人不知危险和麻烦,没有思想和行动的准备,而观众知晓,这种悬念类似第三种,比如《夺魂索》与《蝴蝶梦》的悬念机制是明显不同的,影片开头让观众了解到凶杀案的真相,后来聚会的舍监及其人物不知实情,在存放尸体的箱子上聚餐,观众希望他们了解实情,想知道他们究竟何时能发现大卫的尸体。用希区柯克本人的话来说,"悬念在于要给观众提供一些为剧中人尚不知道的信息,剧中人对许多事情不知道,观众却知道,因此每当观众猜测'结局如何'时,戏剧效果的张力就产生了"①。举例说,桌子下面有枚炸弹,观众在前面已看到有个无政府主义者把炸弹放在桌下的。观众知道炸弹在1点整将爆炸,而现在只剩15分钟的时间了——布景内有个时钟。那么,原先无关紧要的谈话,突然一下子变得饶有兴趣,引人关切,因为观众参与了这场戏。观众急于想告诉银幕上的谈话者:"别只聊天了,桌下有炸弹,很快就要爆炸了。"悬念就是观众15分钟的深度卷入。《后窗》中杰弗瑞看着女友丽莎潜入对面凶手卧室,二人殊不知凶手正在归来的路上,观众为丽莎捏了一把汗。观众为剧中当事人的安全和命运担心,产生一种焦急感和恐惧感,并希望当事人脱离危险摆脱困境,观众必须跟主角牢不可分地合作,而且应该想去帮助他完成目标。希区柯克在制造悬念时,充分考虑了观众在观看影片时的接受心理和参与意识,悬念片是导演和观众共同构建的。它将身处银幕之外的观众,缝合进想象的空间里,产生了美学上的感染力。在悬念片中,导演的着眼点常常放在情节上,因而忽视了影片中人物形象的塑造,内容上出现童话般惩恶扬善的主题,同时有走向类型化的倾向。

电影艺术由摄影机摄制,摄影机突破了肉眼的限制,延伸了人的目力和艺术创造力,摄影师可以采用各种技巧潜入现实内部。电影的大全景、全景、中景、近景、特写等画面,连缀而成的镜头、影片,体现了艺术家的创造性。电影可以像小说那样采取全知视点或者限制性视点,从而达到特殊的艺术效果。在电影院里由于观众和摄影机镜头认同,摄影机把各种影像移到了观众面前。观众看到的内容是摄影机摄制的结果,他虽然坐在一

① 王心语:《希区柯克与悬念》,中国广播电视出版社,1999年版,第17页。

个固定的位置上,却可以和角色的视点合二为一,采用不断变化的角度进入影片内部。摄影机眼睛和正/反打镜头以及电影放映厅的"黑暗"场景削弱了观众的主体意识,是影片传达意识形态的主要方式。叙事角度可以安排内容和调整人物知晓信息的多少和先后顺序,给观众造成悬念效果,希区柯克的影片是极好的例证。电影摄影师"深深沉入给定物的组织中",从而丰富了受众的审美感受。无论是从电影摄制还是从受众观赏来看,电影艺术不同于绘画等传统艺术,它给观众带来了"无距离"的审美感受。

一、推荐影片

《意志的胜利》(1935)、《后窗》(1954)、《战争与和平》(邦达尔丘克)(1966)、《潜行者》(1979)、《伤逝》(1981)、《城南旧事》(1983)、《柏林苍穹下》(1987)、《十诫》(1989)、《大决战》(1991、1992)、《七宗罪》(1995)、《小鞋子》(1997)、《西西里的美丽传说》(2000)、《忠犬八公》(2009)、《怦然心动》(2010)、《纳德和西敏:一次别离》(2011)、《喧哗与骚动》(2015)、《何以为家》(黎巴嫩娜丁·拉巴基,2018)。

二、推荐阅读

1. [法]戈德罗、若斯特:《什么是电影叙事学》,商务印书馆,中国电影出版社,2005年版。

2. [美]约·劳逊:《戏剧与电影的剧作理论与技巧》,齐宙译,北京:中国电影出版社,1978年版。

3. 李幼蒸:《电影与方法:符号学文选》,生活·读书·新知三联书店,2002年版。

三、思考题

1. 举例分析电影中叙事角度(视点)的多重内涵。

2. 举例分析电影中限制性视点的构成方法。

3. 举例分析运用视点建构悬念的电影片段。

4. 举例分析电影中的"缝合系统"。

第十二讲 电影中多元时间形态的建构

现实生活中,时间作为一种客观的物理现象,它是物质存在的基本形式之一,它具有连续性、不可变形性、不可逆转性、不可重复(复制)性、不可暂停性、不可储存性、不可替代性、与空间具有不可分割性等多个特点。这是时间的常态。但是人类心理时间不同于物质时间。电影中的时间是一种非客观显现的时间。电影艺术中时间是个非常重要的概念,影片中的时间是叙事的重要线索和秩序,也是用来结构影片的重要手段,它是导演借助声光化电等技术手段加工过的时间。电影艺术中和时间相关的主要方面是故事时间、情节时间、银幕时间,这三种长度一直与整体叙事、全部经历的时间有关。"故事长度(fabula duration)是观众假设故事花费的时间——十天或一天、数小时或数天、数周、数世纪。情节长度(syuzhet)包括影片演出的时间段落。在故事发生的十年中,情节可能只演出数月或数周。"①一部影片"银幕长度"或"放映时间"大约两小时。这在根据戏剧改编的电影中表现更为突出,如《哈姆雷特》(奥利弗,1948)、《雷雨》(孙道临,1984)等。《雷雨》的故事时间近三十年,主要人物都带着历史、带着自身的故事上场,情节时间大约是从早上十点到晚上十点下雷雨时截止。放映时间大概是两个小时。"故事内容可能耗时十年,情节则由最后一年的三月或五月,但影片会将这些长度在两小时的放映时间内呈现。由于银幕长度是电影媒体的要素,所有的电影技巧——场面调度、摄影、剪接和声音——都有助于其完成。"②为了传达内容电影技巧围绕这三种时间采取措施,对时间必然有深入的思考与探索。当某一客体的时间流与以该客体为对象的意识流相互重合(例如音乐旋律),那么该客体即为"时间客体"。电影是可以将流逝的时间技术化留存的载体。它的表现媒介有画面和声音,画面记录是摄影技术的延伸,摄影具有现实性真实性相似性的效果。录音来自人工的相似性记忆技术,是一种流动的客体。作为一种现代"工业时间客体",电影从根本上来说是一种"流":"它在流动中构成了自身的整体。作为'流',这一时间客体与以之为对象的意识流(即观众的意识)相互重合。"③电影是技术王国的艺术之花,它为探索现代人的心理、意识领域提供了便利。它把人们对时间的主观

① [美]大卫·波德韦尔(又译波德维尔):《电影叙事:剧情片中的叙述活动》,李显立译,远流出版事业股份有限公司,1999年版,第182页。
② [美]大卫·波德韦尔(又译波德维尔):《电影叙事:剧情片中的叙述活动》,李显立译,远流出版事业股份有限公司,1999年版,第183页。
③ [法]贝尔纳·斯蒂格勒:《技术与时间3:电影的时间与存在之痛的问题》,方尔平译,译林出版社,2012年版,第14页。

感受、深度思考运用高科技的形式传达出来。在现当代一些电影中呈现多种多样、多姿多彩的主观时间形态。

一、选择、压缩与延长：过去—现在—未来常模态时间的变形

客观时间是从"过去"经过"现在"向着"未来"延伸的无始无终的连续体。电影诞生之初，主要就是对时间连续性的传递，在呆照的基础上利用视觉暂留原理、似动原理、完型原理实现了画面的运动，即每秒钟插入24格画面，实现了画面的连续运动。画面的运动需要一定的时间，而客观时间不能靠单部电影画面来衡量确定，每秒钟插入23格不太影响受众的观影效果。科学界为了测定时间这一客观物理现象选择了钟。"钟——一个从形而上学角度看十分令人迷惑的仪器——对时间经验作了一个特殊的抽象。即时间是纯粹的连续，它被一系列与自身无关的观念事实所象征，却按唯一的连续关系，排在一个无限'稠密'的序列中。按照这种方式想象，时间是一维的连续统一体，时间的某一片段可以取自任何一个无外延的'瞬间'到其后续的任何一个'瞬间'。每一个实际事件，恰恰可以在序列的某一部分找到以便完全把握它。"[①]塔尔科夫斯基曾怀着艺术家执着的幻想，谈到理想中的影片："作者去拍摄数百万英尺的底片，有系统地追踪、记录一个人从出生到死亡，每一分一秒、每一天、每一年的生活，然后从这些底片中剪出两千五百公尺的影片，或是一部一个半小时的电影（令人好奇的是，让这数百万英尺的底片由不同的导演经手，去制作他的电影，结果将会多么的不同！）。"[②]这里涉及两种时间，第一种姑且认为是一个人一生的故事时间，是借助特定摄影界确定的；第二种是情节时间，是在百万英尺底片的基础上采用电影技巧加工的。电影时间不同于舞台演出时间，舞台时间是真实的，舞台故事是演员肉身表演的。电影中控制时间的方法多种多样："电影导演拥有的最重要手法之一就是他可以为了强调而刻意延长某个时刻。在剧场舞台上，时间是真实的，按照它正常的速度流逝；舞台上经历的时间和观众的时间是一致的。但是在电影中，我们有电影时间，一个虚假的时间，人生的高潮在咔哒咔哒声中发展，然后结束。但是当电影导演遇到某个非常重要的时刻时，他可以将它延长，从一个脸部特写到另一个特写，再到卷入其中的或者围观的人，这样来回反复表现每一个人与事件相关的人。通过这种方式，延长的时间，产生了戏剧性强调效果。电影的其他部分被迅速地一笔带过，与他们具有的戏剧价值相称，被赋予很少的时间。电影时间于是比真实时间过得更快。电影导演可以选择跳进场景的'实质性部分'中，或者一个高潮紧接着下一个高潮，而扔掉那些在他看来不值得观众注意的内容。人物的出场和退场——除非他们本身承载着某种戏

① [美]苏珊·朗格：《情感与形式》，刘大基、傅志强、周发祥译，中国社会科学出版社，1986年版，第129-130页。

② [俄]塔尔科夫斯基：《雕刻时光》，陈丽贵、李泳泉译，人民文学出版社，2003年版，第65-66页。

剧性要素——否则全无意义。人物怎样到达那里并不重要。说到就到！就这样，直接切到场景的核心。"①表现一个人一生的故事不可能用百万英尺的胶卷，一个人冗长的旅程不必采用数个消失的胶卷记录。其中必然会有选择、剪辑、取舍、省略。叙述操纵故事长度的基本方式有三种："(1) 相等：故事长度等于情节长度又等于银幕长度。(2) 缩短：故事长度被缩减。A. 省略：故事长度大于情节长度，而情节长度本身则与银幕长度相同。情节的不连续显示了故事长度被省略的部分。B. 压缩：故事长度等于剧情长度，两者皆大于银幕长度。情节并无不连续，但银幕长度浓缩了故事和情节的长度。(3) 延长：故事长度被拉长。A. 插入：故事长度小于情节长度，而情节长度本身则与银幕长度相同。情节的不连续显示了添加的材料。B. 详述：故事长度等于情节长度，两者皆小于银幕长度，情节并无不连续，但银幕长度拉长了故事和情节的长度。"②对时间长度的操控可以通过各种电影技巧来实现。影片采用溶镜头等技巧，故事时间的不连续片段也被跳过。如《美丽人生》中圭多带着朵拉离开她的结婚现场，走进了一个宅园，空镜头之后，他俩的儿子乔书亚走了出来（图12-1）。其中四年已经过去了。选择重大事件作为连接，银幕上

图12-1 《美丽人生》中压缩的片段
圭多和朵拉结合，孩子走出大门。

的动作通过电影技巧、动作和道具来转接。《阳光灿烂的日子》(1995)中马小军和小同学们向空中抛书包，等到书包下来的时候，马小军长大了，这是省略。《莫扎特》(福尔曼，1984)、《昂山素季》(吕克·贝松，2011)。前者选择莫扎特人生中4岁写协奏曲，7岁写交响乐，11岁写大型歌剧，临终创作《安魂曲》的代表性片段，宫廷乐师萨里埃利对莫扎特的嫉妒与迫害来表现伟大音乐家富有才华的不朽的一生。后一部影片选择昂山素季回国、组织全国民主联盟参与选举，军阀丹瑞拒绝交出权力、软禁迫害昂山素季等重要片段展现她波澜起伏的一生。上文提到时间的延长，比如爱森斯坦的《战舰波将金号》(1925)在敖德萨阶梯的著名片段中，婴儿车从台阶上滚落，中间插入哥萨克宪兵屠杀民众的镜头，婴儿车紧扣观众心弦，仿佛永远没有落下。希区柯克导演的《惊魂记》(1960)中汽车旅馆的老板在玛丽莲洗澡的时候杀死了她。浴室杀人戏的高潮部分只有45秒，而希区柯克却花了7天的时间来拍摄这场戏，摄影机的移位达60次，不同方位不同角度的影像的组接，使受众觉得时间仿佛被压缩。其艺术效果的确延长了时间。时间意象，"它显示出一

① [美]约瑟夫·M. 博格斯、丹尼斯·W. 皮特里：《看电影的艺术》，张菁、郭侃俊译，北京大学出版社，2010年版，第184页。

② [美]大卫·波德韦尔（又译波德维尔）：《电影叙事：剧情片中的叙述活动》，李显立译，远流出版事业股份有限公司，1999年版，第188页。

种不同的状况和时值"①。故事和情节的长度都大于银幕时间,但银幕上的动作看不出来有任何的时间漏失。这里的时间不是被省略,而是被浓缩,因此我们称此步骤为压缩②。《小鞋子》中环湖赛跑可能要两个小时,片中却以省略、压缩和详述三种手法来表达。电影中的快镜头、慢镜头、溶镜头等等都是对时间的变形。快动作常用来压缩运动的时间进程,加快动作频率,强化节奏。"快动作是以低于每秒24格的速率拍摄的各种活动。拍摄对象照常用正常速度活动。当把拍下的片段用每秒24格的速率放映时,就会造成动作变快的效果。"③提前预叙中快闪镜头就是用它来简单介绍未来的情况。"电影延长时间将故事时间在画面上具体化的脚步放缓使其长于现实时间,是一种重要的电影时间调度手法。"④"慢动作镜头是以高于每秒24格的速率拍摄各种动作而以正常速度在银幕上放映。慢动作往往使运动具有仪式的性质和庄严的意味。"⑤慢动作在摄影造型中起着多种作用,如补偿模型摄影的速度和重量感、分解行进中的动作、创造特定的艺术气氛、刻画人物的内心情绪等等。普多夫金称之为"放大的时间""时间的近景",也可以视为时间的特写。昆汀·塔伦蒂诺和伊莱·罗斯共同执导的战争电影《无耻混蛋》(2009)中,在犹太女孩索莎亚被德国士兵左勒开枪射死的剧情中,用整整34秒的慢镜头拍摄索莎亚从中弹到死去的过程,将具有震撼性的、悲惨的情节延长展现给观众,突出了纳粹的残忍,增加观众对女孩的同情,与此同时彰显了一种暴力对观众的刺激。平行蒙太奇、交替蒙太奇(强调与此同时)用先后连续的影像(历时性)差强人意地来表示共时性,也是对时间的变形。

二、时光倒流、可逆与时空穿越

对于时间人们在主观上是有很多有趣的设想的。"现代的科学时间作为并列的多维结构,是个'时钟时间'的系统提纯。但是对于它的全部逻辑特点来说,那种一维时间的无限连续是从时间的直接经验中抽象出来的,它并非是唯一的可能时间。它在理智上和实际运用上的最大优点,是以我们时间感觉上大量有趣的方面作为代价的,这些有趣的感觉想必被完全忽视了。所以,我们得到的大量时间经验——关于时间的直觉认识——由于没有在符号的方式中得以形式化和呈现,从而不被当作'真实'来认识。我们最终只有一个方法——钟的方法——去推断和考虑时间。"⑥人们不必因为科学客观的时钟时间而牺牲主观上的许多丰富有趣的对时间的感觉和认知。"我生君未生,君生我已老。"这

① [美]苏珊·朗格:《情感与形式》,刘大基、傅志强、周发祥译,中国社会科学出版社,1986年版,第129页。
② [美]路易斯·贾内梯:《认识电影》,胡尧之等译,中国电影出版社,1997年版,第185页。
③ [美]路易斯·贾内梯:《认识电影》,胡尧之等译,中国电影出版社,1997年版,第74页。
④ 严智爽:《电影叙事时间的延长及其创作技巧分析》,《东南传播》2016年第10期第35页。
⑤ 许南明、富澜、崔君衍编:《电影艺术词典》(修订版),中国电影出版社,2005年,24页。
⑥ [美]苏珊·朗格:《情感与形式》,刘大基、傅志强、周发祥译,中国社会科学出版社,1986年版,第130页。

无疑是男主角人生的一大遗憾。《时光倒流七十年》(兹瓦克,1980)将这一遗憾化为一段浪漫的爱情和故事情节,让男女主人公有机会尽情地尝试一次。男主角理查德·科里耶是一名年轻有为的剧作家。他在毕业典礼上碰到了一位神秘老妇人。这位老妇人送给他一块金表,并叫他回来找她。8 年后,他在某旧式旅馆度假时发现 70 年前的一张相片上的女明星就是那个老妇人。他得知这位老妇人已经于他们见面当晚逝世。于是他排除万难,让自己通过时光倒流回到 70 年以前。他和女明星爱丽斯相恋,他们的爱情跨越身份与金钱,受到了经纪人的阻挠。因为一时的疏忽,他又回到了现在。这是典型的时光倒流、时空穿越的影片。理查德穿越到 70 年前的时候,别人都变得年少,如旅店的老板亚瑟才 5 岁就是见证,唯独理查德不能变(图 12-2)。这和影片《夏洛特烦恼》中夏洛的梦境相似,他梦回初中的班级,同学都很年少,唯独他本人是个中年人(图 12-3)。

图 12-2 《时光倒流七十年》剧照
理查德见到了小男孩,他就是后来的旅店老板。

图 12-3 《夏洛特烦恼》中夏洛梦回中学时代

　　在电影艺术中时光是可逆的,韩国电影《薄荷糖》(2000)采取了时光倒流的技巧,让时间从现在向过去倒流。1999 年初落魄的中年男子金永浩参加了同学会,他神经质般地哭叫,并在高架桥上对迎面而来的火车嘶喊:"我要回去!"火车带着记忆倒走,再之后是 1994 年,他生活放荡,对妻子冷若冰霜还大打出手;然后是 1987 年,身为警察的他手段凶悍残忍;然后是 1984 年、1980 年,一直到 1978 年。影片让时光可逆,探寻生活中毁坏一个人的根本原因。影片不再是亚里士多德所论述的有头有中部有尾的故事,而是颠倒了过来。这种时光倒流是宏观的,在局部片段上依旧是以从过去向现在的常规方式连续展开情节的。《记忆碎片》(2000)中有两条线索,分别是关于当下和关于记忆的故事,一个是彩色的,一个是黑白的。当下部分的故事也是采取逆向倒叙的方式从现在向过去叙述。《返老还童》(2008)也有两条线索,其中一条关于本杰明·巴顿。影片中他由一个 80 岁的皮肤皱巴巴的老人,活过中年,变为儿童婴儿,最后死在白发苍苍的妻子的怀里。影片中用时钟倒流、蜂鸟倒飞来隐喻巴登与众不同的人生。这里的时光是逆向倒流的。

　　伍迪·艾伦编剧并执导的《午夜巴黎》(2011)是典型的时空穿越电影,主人公吉尔和未婚妻伊内兹来巴黎度假、购物。吉尔是文艺青年,正在写一部小说,文化底蕴深厚的巴黎带给他很多幻想。一次在他散步时一辆老式轿车把他带到一个晚会现场,在那里他见到了菲茨杰拉德、泽尔达、海明威等人,后来还去了斯坦恩的酒吧。当他回到旅馆时,未

婚妻舞会之后也回来了。后来,当吉尔再次散步时,午夜的钟声又一次响起,老式的汽车准时来到,海明威在车上,向吉尔背诵了自己小说的片段。吉尔又穿越到20世纪20年代的巴黎,见到了斯坦恩、毕加索等人。当吉尔第三次穿越到20年代时,他见到了画家达利、电影大师路易斯·布努埃尔、摄影艺术家曼·瑞等人。吉尔第四次穿越时,见到了大诗人艾略特。当吉尔和阿德里雅娜(虚构角色)一起散步时,来了一辆老式的马车,他俩上了马车,又一次进行了时空的穿越,这一次来到了1890年的巴黎。阿德里雅娜认为1890年是她心目中的黄金时代,可是高更、德加却说,要生活在文艺复兴时代多好,他们认为当时生活的时代很空洞,人们缺乏想象力,在他们眼中文艺复兴时代才是黄金时代,那时有和提香、米开朗基罗等并肩创作的机会。《午夜巴黎》讲了一个"梦回大唐"的故事,每个人心中都有一个黄金时代。《时光大盗》(1981)凯文和小矮人穿越到罗马、古希腊,《预见未来》(2007)是主人公穿越到未来拯救洛杉矶的故事,它们的时间意识比较类似。

三、时光重复、再现与轮回

在日常生活中,人们对于某些遗憾的事件希望回到过去再来一次,获得弥补的机遇。这里也有时光穿越到某一天的形式,但是其内涵更强调时光再现。《土拨鼠日》(1993)中,气象播报员菲尔和同事丽达一起去小镇播报土拨鼠日的盛况。他不断重复度过相似的每一天,也就是2月2日土拨鼠日。一开始他非常惊恐,也曾向朋友请教如何打发时光,也曾尝试自杀,后来他利用自己这一特异功能泡妞、劫财,并未发现生活的意义,直到他逐渐了解到丽达的兴趣爱好、择友标准,赢得了丽达的好感,才逐渐找到生活的价值,所以这部影片又译为《偷天情缘》。《时空恋旅人》有类似的情节。在一次交友失败的舞会之后,父亲严肃地告诉蒂姆一个秘密:他们家族的男人都有时光旅行的超能力,只要在黑暗处握紧拳头就可以回到过去,注意不能穿越到将来。蒂姆将信将疑地尝试了一下之后,决定先回到一个难忘的夏天,在那里他试图改变和暗恋对象夏洛特的关系,他试图得到她的吻。他在她停留的最后一晚向她表白,结果她说最后一晚表白是行不通的;他穿越时空提前向她表白,她说到最后一晚表白可能还有奇迹发生。最终他得出结论:无论怎么穿越时空都不能让不爱你的人爱上你(图12-4)!后来蒂姆怀着憧憬来到伦敦闯荡。蒂姆发现工作失败的房东哈利在家因为自己的剧本演出效果不佳而闷闷不乐,于是他决定用自己的特异功能帮助房东再来一次,在中场他离座帮助演员解决了忘记台词的难题。后来他结识了玛丽。他送

图12-4 《时空恋旅人》剧照
蒂姆有时空穿越的功能,但是无论穿越到假期头一天还是假期最后一天,他都不能使夏洛特爱上他。

第十二讲 电影中多元时间形态的建构

玛丽回家,一起做爱,蒂姆利用穿越功能和玛丽进行了三次,每次都有改进。可是玛丽每次还是像第一次一样的感觉。面对逐渐熟练、身心愉悦的蒂姆,她也颇感惊讶。他带着玛丽回到了老家,并举办了婚礼,婚礼现场还刮起了大风。他利用特异功能重来了一次,让婚礼更完美一些。爸爸得了重病,临死前教育蒂姆,有些事情可以重过一遍,第一次可能有压力和焦虑,第二次可以尽量去发现美好。在关乎自己的大事小事上修修补补,带着事后的智慧回到过去,趋利避害,机会上更易把握,行为上臻于完好,追到真爱,体验至爱时刻,帮助友人渡过难关,留住亲情,规避生死离别,这样的穿越时空、再现时光的特异功能,何尝又不是每一个人的梦想呢!

 菲尔和蒂姆是幸运的,他们可以穿越到自己过去的时间段,而且何时穿越基本是可控的,菲尔都是早上六点发现自己过着重复的每一天,蒂姆只要握紧拳头就可以穿越到不太长久的过去。相比之下,《时间旅行者的妻子》(2009)中男主角亨利就没有那么幸运了。成年的亨利是个时间旅行者。当他穿越的时候,他不能带衣服,再次出现时总是赤身裸体,必须重新找衣服。关键是何时发生穿越,他自己也不能确定,这也是时间旅行者的妻子为之苦恼的事。他因穿越没少吃苦头。影片开始是亨利穿越到小女孩克莱尔家的草皮上,躲在树丛后,他要克莱尔递给他一条毯子来裹身。他也努力利用自己能在时间旅行的功能为自己谋点福利。一次,亨利在车站等克莱尔,他带她到彩票中心去买彩票。这次穿越未来回来后亨利记住了彩票的中奖号码:1723324012。在兑奖现场,他们中奖了,虽然是作弊,但是克莱尔没有撕掉彩票。这算是对亨利的一种补偿吧。亨利带着克莱尔买了似曾相识的别墅。在举办婚礼时,亨利突然穿越离开了,等他还算及时回来时,原来头发光鲜帅气的青年亨利变成了中年的鬓角斑白的亨利(图12-5)。在婚礼上,亨利拿出了全身的绝技来讨好新娘,办好婚

图12-5 《时间旅行者的妻子》剧照
亨利结婚当日穿越而去,幸亏又穿越而归,只是年岁老了一点。

礼。两人回到婚房,在床上蹦啊蹦,亨利突然穿越,留下衣服消失了。他穿越到昔日的草地见到了童年的克莱尔,她给他准备好了鞋子和一套衣服。看来,克莱尔那时就爱上了亨利,时刻期待亨利的到来。小女孩克莱尔给亨利带来了鸡腿,还和他聊起了不太和睦的家庭关系。穿越过未来的亨利告诉小女孩:她爸爸妈妈不会离婚。亨利告诉她结婚了,小女孩克莱尔希望和亨利结婚的人是她自己(其实就是长大后的她)。亨利穿越后又回到婚房见到熟睡中的妻子克莱尔。克莱尔习惯性流产,亨利关心妻子,他独自去医院做了绝育手术。克莱尔喜欢小孩子,这件事情惹怒了她。不过克莱尔也有自己的办法,她决定趁亨利穿越到过去还没有做手术,赶去和亨利亲热做爱,怀孕生女,这样也不算背叛丈夫,也不算夫妻婚姻外越轨。影片首尾呼应的情节是妈妈发生了车祸,年少的亨利痛失母爱,穿越而来的亨利告诉小男孩,他是他未来的样子,他救不了妈妈。亨利说过穿

越的感受,他认识熟人,但是改变不了他们的命运。影片中时光重复、再现,时间旅行者可以穿越到不久的将来,并从不久的未来穿越而归,在这一点上其特异功能略大于《时空恋旅人》。《罗拉快跑》(1998)属于时光轮回的类型。第一次罗拉搭救男友没有成功,自然心有不甘,于是轮回再来。第二次又没有成功。直到第三次罗拉吸收了前两次奔跑的经验,并且亲自去赌场赌博赢钱,最终把钱送给了曼尼,可是曼尼已经找到了丢失的钱袋。时光的轮回、循环,人生的不断改进,显然带有游戏色彩。《心灵奇旅》借助脱胎转世的神话形式让酷爱爵士乐的乔伊和22重新体验生活的真谛,乔伊和22的灵魂来到地球,却因为意外互换了外形,乔伊变成一只胖猫,22占据并使用着乔伊的肉体,两人开启新的生活之旅。影片主要表现对生活意义的探寻,是让失去的时光改头换面得以再来。

四、时间的暂停、储存与转让

塔尔科夫斯基指出:"因为在艺术史和文化史中,人类首度发现留取时间印象的方法。同时,也可以随心所欲地在银幕上复制那段时间,并且一次又一次地重复它。人类得到了真实时间的铸型,时间一旦被发现、记录下来,便可被长期(理论上来说,永远)保存在金属盒中。"[①]把时间烙印在赛璐珞上、收藏在铁盒子里成为可能。电影的原则关乎人类驾驭及了解世界的需求。"我认为一般人看电影是为了时间:为了已经流逝、消耗,或者尚未拥有的时间。他去看电影是为了获得人生经验;没有任何艺术像电影这般拓展、强化并且凝聚一个人的经验——不只强化它而且延伸它,极具意义地加以延伸。"[②]我们知道客观时间不可暂停,不可储存,更不能转让。人类通过电影艺术记录时间,分享时间,在实践中获得人生经验。电影艺术技巧中,定格是截取一个有深度意义的瞬间,画面不再连续运动,停留在一个时间点上,仿佛时间暂停了一般,如弗朗索瓦·特吕弗执导的《四百下》(1959)最后安托万越过钢丝网,走向海边的镜头,具有多种不确定的意义,给观众遐想的空间。空镜头是摄影机对准一个画面长时间静止不动,好像画面之上并无其他物体需要呈现一样。

安德鲁·尼科尔执导的《时间规划局》(2011)关注资本主义社会的弱肉强食的丛林法则和金钱万能的不良现象,影片涉及时间的暂停、储存和转让。导演设想,片中人物自然年龄活到25岁就定格。因为没有了自然死亡,为了避免人口膨胀,人类社会抛弃了以往的货币,改用时间作为货币流通,无论是乘公交车,还是打电话、买饮料鲜花、买汽车、赌博等等,一切都用手腕上的时间表直接支付,付不起时间的人就会被淘汰。时间多的人是富人,他们可以永生,生命可以无限期延续;时间少的人是穷人,没有时间就会立即死亡。人们赚取时间,消费时间。威尔的母亲就是因为没有时间付公交车费,50岁时她

① [俄]塔尔科夫斯基:《雕刻时光》,陈丽贵、李泳泉译,人民文学出版社,2003年版,第63页。
② [俄]塔尔科夫斯基:《雕刻时光》,陈丽贵、李泳泉译,人民文学出版社,2003年版,第64页。

突然暴毙在奔跑的路上。时间在片中还可以用储存器进行储存、转让(图12-6)。威尔就是因为得到富翁亨利转让的时间而成为富人的。为防止人们偷窃时间,社会上出现了时间守护者,类似警察。穷人区的威尔来到了富人区,并且挟持富家小姐西尔维娅逃亡,两人还逐渐产生了爱情,开始质疑不良的社会

图12-6 时间储存器
《时间规划局》中时间可以储存转让刷卡。

制度。后来两人干脆与时间守护者为敌,抢劫银行,接济穷人。西尔维娅父亲菲利普认为女儿是被胁迫的,"时间"是万能的,世界上没有东西是买不到的。他想花钱收买时间警察雷蒙德。威尔和西尔维娅两人要从根本上、制度上改变社会。后来决定打劫菲利普的银行,那里有镇行之宝:100万年。他俩拿到了100万年,要用它来延长很多人的生命,而不是像她父亲说的延长他们的痛苦,让系统崩溃,搅乱社会秩序。西尔维娅认识到自己不是生来就应该长命永生的。有钱人虽然长命,生活却毫无意义,似乎一天也没有真正活过。菲利普认为追求永生是人的天性。西尔维娅和威尔改变了一时,改变不了一世。警局大屏幕显示格林威治银行少了100万年,雷蒙德立即追查,他很快发现了威尔和西尔维娅,并命令警员适时射击。冲出了路上的封锁区以后,威尔和西尔维娅直奔代顿区小银行把时间储存器交给了小女孩。小银行一下子有了时间,很多人很快拿到了时间续命,人群骚动起来。威尔带着西尔维娅逆着人流逃跑,雷蒙德在后紧追,后来他还驾车追赶。雷蒙德终于有机会举枪拦住他俩,关键时刻他的时间用完了。威尔和西尔维娅的时间也不多了,威尔奔向雷蒙德的汽车,他取到了时间,又立即奔跑回头,把时间传输给西尔维娅,这一次他俩奔跑成功了,西尔维娅得救了。这次威尔奔跑搭救女友和开头威尔奔跑搭救妈妈的片段形成首尾呼应。影片是对资本主义金钱社会的批判,同时把抽象的时间形象化,对它进行货币化处理,时间是支付工资的方式,它可以储存、转让,甚至可以买卖,也是对时间的特点超乎寻常的想象。

五、到乡翻似烂柯人——方内方外不等量的时间

中国古代有个神话传说,晋人王质是樵夫,一天上山砍柴,偷看两仙人下棋,结果才知道自己误入了仙界。天上一日是人间百年。回到家乡一看,同代人都已老去,斧柄都烂掉了。有刘禹锡创作的《酬乐天扬州初逢席上见赠》诗歌为证:"巴山楚水凄凉地,二十三年弃置身。怀旧空吟闻笛赋,到乡翻似烂柯人。沉舟侧畔千帆过,病树前头万木春。今日听君歌一曲,暂凭杯酒长精神。""到乡翻似烂柯人",道明了人仙两界时间的不同质,天上一日可能是人间数年。这种假设在《盗梦空间》《星际穿越》中都有形象化的表现。

《盗梦空间》中预设进入梦的层数越深,则时间过得越慢、越长,例如现实中的一天类

似梦中一个月。梦深入一层时间延长20倍。汽车坠河的30秒可能是下一层梦境的10分钟,也可能是再下一层梦境的几个小时。比如:盗梦团队进入第3层梦境时,留在第1层梦境中的药剂师已很难逃脱枪手的追击,遂准备将车开到河里刺激盗梦团队在第1层梦境中苏醒,此时距离坠入河中还剩30秒(电影用蒙太奇的方式快速地把这一镜头穿插在与其他层梦境的衔接处);此时留在第2层梦境中的前哨者还剩3分钟苏醒;而此时在第3层的盗梦团队还剩60分钟苏醒,梦中梦,更深一层的梦中,主观时间的计量方法是有巨大差异的。片中第4层(原计划之外)柯布的梦境,与阿丽雅德尼共享。柯布为造梦师。第4层梦境完全是柯布和茉儿按照现实的样子创造出的世界,因为曾经他和茉儿来到过梦境深层,并困在梦里50年。柯布对这里很熟悉,很快找到了茉儿,可茉儿并不想告诉他小费舍在哪,而是想让柯布永远在梦里陪她白头到老。柯布经历了那么多终于决定不再沉沦梦境,并告诉妻子茉儿她自杀的真相。

《星际穿越》中有一情节,众人搭乘永恒号先到达米勒星;大家漏算了前几年收到来自米勒的数据,就此星球的时间而言其实只是几小时前,因此除罗米利与塔斯外其他成员乘坐飞艇"漫游者号"降落米勒星球后,才发现星球表面一片汪洋,且经常出现海啸,山一样的巨浪袭来使道尔丧生,并且延误了回程。众人返回永恒号后发现,对罗米利而言已度过了23年4个月零8天的时间,他显然变老了,留大胡子了。"卡冈图雅"庞大引力造成的引力时间膨胀使米勒星的1小时约为地球的7年。库珀观看地球上发来的视频,看到家人都变老了许多,儿子找了女朋友、结婚、生育儿女,看得泪流满面。

在执行B计划时,库珀发现自己身处一个非线性流动的第五维度超正方体;他至此明白了未来超越了时空并进化到较高文明的人类创造了五维超正方体和虫洞以拯救过去的人类,也明白自己就是墨菲儿时遇上的幽灵,于是用二级制密码确定方位、引导自己去航空航天局参与拉撒路项目。影片最后库珀飞离虫洞来到土星附近的库珀·墨菲空间站,被土星宇宙殖民地人员救起。库珀看上去像个中年人,其实他已经124岁了(图12-7),女儿墨菲已经垂垂老矣,多名子女来到她身边送别。

图12-7 《星际穿越》剧照
爸爸库珀124岁,像个中年人,见到了即将离世的老年的女儿。

在《敦刻尔克》中,诺兰将一周的陆上港口撤退、一天的海上救援和一个小时的空中搏击三条线索中的片段交叉剪辑在一起,一个片段的延续都会和另外两个片段在时间点上产生交汇,直至三个片段都迈向同一个现时终点。影片呈现三条不同质的影像,在现实感知的召唤下,它们逐渐向现实形成的基点聚拢,交叉线索相互影响其他二者的进程。它宛如一个由"专注认知"形成的不同回路在虚拟状态中逐渐交汇在一起而走向实在化的过程。敦刻尔克大撤退有它具体耗费的时间,虽然影片采取了牛顿式的方法进行计

量,但是三条线索的人物紧张度是不一样的,各条线索代表的主观时间质是不一样的。

六、晶体中没有先后继起的绵延

电影发明之初,人们认识到在每秒钟内插入 24 张画面,能让受众产生连续的感觉。柏格森从自己的生命哲学出发,认为电影式的对世界的呈现还没有达到他所说的绵延状态。纯粹绵延把过去和现在做成一个有机整体,其中存在着相互渗透,存在着无区分的继起。"纯粹绵延是,当我们的自我让自己生存的时候,即当自我制止把它的现在状态和以前各状态分离开的时候,我们的意识状态所采取的形式。"[①]在绵延状态中现在和过去不分离,人的意识类似一个活的生命体。宇宙中有类似诗人创造精神的东西,一种活生生的推动力,一种生命之流,这种生命之流是数学才智不能掌握的,只能由一种神圣的同情心,即比理性更接近事物本质的感觉所鉴赏。……我们只能通过直觉的能力来了解实在的、"变化的"和内在的"绵延"、生命和意识。"物质是没有记忆的大机器,精神或意识在本质上是自由和记忆的力,是一种创造力,它的特殊性是像滚雪球一样积累起往事,在绵延的每一瞬间,把作为实在创造的某种新东西等同往事组织在一起。意识不是前后相继的各个部分简单的排列,而是在其中没有重复的、不可分割的过程,是自由和创造的活动。"[②]意识大部分也就是记忆,其中一个基本的职能是积累和保存往事。在纯粹意识中凡是往事一无所失,有意识的人格的全部生活是一个不可分割的连续体。记住的事物从而和现在事物渗透在一起,过去和现在并非相互外在的,而留在记忆里,在意识的整体中混融起来。与柏格森略有不同,罗素认为,两张图片之间插入无限多的图片,也就不存在两张相邻的图片,也会充分代表连续运动。柏格森在许多文字里表现为一个视觉化想象力很强的人,他的思考总是通过视觉心象进行的。这为后来哲学家德勒兹的思考铺下了一条道路。德勒兹在《时间—影像》中提出,第二次世界大战后的许多电影,与战前的"运动—电影"相比表现出一些不同的特点,这就是时间—影像的出现。德勒兹指出,一些评论家认为电影表现永无终期的现在是不全面的,电影还表现时间的绵延。他在《电影 2:时间—影像》中深化了柏格森的绵延理论,认为电影中的时间可以通过现在尖点、过去时面和未来时面等晶体呈现复杂的绵延形态。《美国美人》(1999)中,深陷中年危机的主人公莱斯特指出:"我听说在死前的一刹那,一生会在眼前闪现。那一秒有如时间的海洋般延伸到永恒。"他说的就是一种绵延状况。人们也常用河流、海洋、滚雪球似的比喻来形容时间绵延不可分割的特点。现在尖点、过去时面和未来时面,时间—影像重视生成的同时性,生成不允许把以前与以后或过去与将来分离或区分开来,"其全部特点就是将来与过去、主动与被动、原因与结果、较多与较少、太多与不足、已经与尚未之间的颠倒。这

[①] [英]罗素:《西方哲学史》,何兆武、李约瑟译,商务印书馆,2002 年版,第 352 页。
[②] [美]梯利:《西方哲学史》,伍德、葛力译,商务印书馆,2003 年版,第 630 - 631 页。

图 12-8 《活着》剧照
福贵唱皮影戏,与母亲重病卧床的画面叠影。

图 12-9 《死在田园》剧照
"我"见到年少的"我",两人一起下棋。

种可以无限分化的事件总是都在同时进行"[1]。影片内容的进行时是过去的还是现在的、未来的,靠观众心理来判断;如果受众以一种毫无继起的状态来认知也是可行的。为了表现这种时间的绵延状况,现代电影常用的策略有:跳接(闪接)、叠影(图12-8)、纵深镜头、画面内多元时空要素组接(图12-9)、穿越的场景呈现等手法,把过去、现在、未来常规中的画面,甚至与幻觉中的画面呈现在一起,表现出时间的复杂性。在表现人心理的意识流电影片段中,时间常常是现在和过去交织在一起,通过闪接等艺术技巧传达心理的跳跃性、无序性、共时性、联觉性。比如《野草莓》(1957)展现老教授在儿媳的陪伴下去接受荣誉奖,大部分内容是教授的回忆和梦幻,对自己的一生进行反思。《八部半》(1962)表现一位名叫吉多的导演在筹拍一部影片时所遇到的种种困顿与危机,影片在他幻觉、回忆、梦境和现实处境中来回穿梭,这个与导演费里尼极端强调艺术直觉,反对任何理性加工、逻辑处理,倡导"内省作品"的艺术主张高度一致。其他电影如《处女泉》《去年在马里安巴》《苦恼人的笑》等均有精彩的心理片段,其中的时间是杂糅在一起的。

人们对时间的认知有两类方式:一类是笛卡尔式可以用数学计量的时间,一类是艺术中虚幻的相对的主观时间。苏珊·朗格指出,艺术中展现的是虚幻的时间、虚幻的空间、虚幻的力、虚幻的生活、虚幻的经验和历史。电影技术在连续性呈现影像的基础上,探索主观虚幻时间的可变性、可逆性、可重复性、可暂停性、可储存性、可替代性、可转让性,以及时间的绵延性特征。"所谓时间洞察力就是指个体对时间的认知、体验和行动方向。"[2]人们认识世界、把握世界的方式是丰富复杂的。人们的心理时间不同于客观时间,人们对时间的理解、认知是不同的,时间的感觉是虚幻而复杂的,人类借助多元的时间形态,能够更充分地认识、把握世界。由于现实生活中过去—现在—未来的常规模式具有压倒性的优势,在电影艺术中它也是受众观看一部影片、理解一部影片的基础。"言虽不

[1] [法]德勒兹:《电影2:时间—影像》,谢强等译,湖南美术出版社,2004年版,第218页。
[2] 黄希庭、郑涌:《心理学15讲》,北京大学出版社,2005年版,第319页。

能言,非言无以传",这是一个悖论。电影是雕刻时光,要想进入电影中丰富复杂的时间模态,有时要借助客观时间留下的常规感觉,有时又必须超越这种感觉。在塔可夫斯基看来,电影时间(非线性时间)与人类道德、人格存在联系在一起。时间负载上了道德的分量,而由此呈现的人格存在也就自然地引入了伦理道德的意义。"一个人所生活的时间让他有机会了解自己是一个道德存在,为寻求真理而忙碌。"①人类良知的存在完全仰赖时间。"惟有影像存活在时间里,而时间亦存活在影像,甚至在每一个不同的画面中时,影像才能真正电影化。"②电影通过主观时间形态的设计与建构反映人的自由意志,挖掘人生的经验和追寻生活的意义。

一、推荐影片

《伊万的童年》(1962)、《飞向太空》(1972)、《玛丽娅·布劳恩的婚姻》(1979)、《乡愁》(1983)、《时光倒流七十年》(1980)、《爱在黎明破晓前》(1995)、《永恒的一天》(1998)、《俄罗斯方舟》(2002)、《返老还童》(2008)、《土拨鼠日》(1993)、《盗梦空间》(2010)、《午夜巴黎》(2011)、《时间规划局》(2011)、《时间旅行者的妻子》(2009)、《时空恋旅人》(2013)、《星际穿越》(2014)、《心灵奇旅》(2020)。

二、推荐阅读

1. [俄]塔尔科夫斯基:《雕刻时光》,陈丽贵、李泳泉译,人民文学出版社,2003年版。

2. [法]德勒兹:《电影2:时间—影像》,谢强等译,湖南美术出版社,2004年版。

3. [美]波德韦尔(又译波德维尔):《电影叙事:剧情片中的叙述活动》,李显立译,远流出版事业股份有限公司,1999年版。

4. 吴国盛:《时间的观念》,北京大学出版社,2006年版。

三、思考题

1. 举例分析电影艺术的时间对于日常生活中常态时间的突破。

2. 假如时光可以再现,你将如何提高生命的价值?结合《土拨鼠日》《时空恋旅人》谈谈你的感想。

3. 举例分析电影中的时间与人的自由意志的关系。

① [俄]塔尔科夫斯基:《雕刻时光》,陈丽贵、李泳泉译,人民文学出版社,2003年版,第58页。
② [俄]塔尔科夫斯基:《雕刻时光》,陈丽贵、李泳泉译,人民文学出版社,2003年版,第69页。

第十三讲 电影空间的建构与特征

　　空间与时间是一部电影中基本的组织或结构要素。的确,正如空间或时间提供了世界与客观现实的基本框架一样,它们是一切艺术的组织要素。空间是与时间相对的物质存在的一种客观形式,由长度、宽度、高度、形状、大小(体积)表现出来,事物的存在形式和运动状态具有差异,物与物的位置差异度量称之为"空间"。它和时间是不可分的,位置的变化由事物的运动来区分。文艺中它代表目标事物的概念范围,比如一座城市的空间、学生活动空间。空间有"情的空间"和"知的空间"之分。如坐在身边的、肩并肩的横向空间就是"情的空间",而面对面坐的纵向空间就是"知的空间"。前者使人感到有合作、进行情感交流的需要;后者使人觉得有竞争、对峙的压迫感,没有允许情意进入的余地。空间叙事学作为一门学科,主要应致力于解决两个方面的问题:一方面,应着力探讨"时间性"叙事作品(主要是小说)所涉及的空间问题。另一方面,空间叙事学还应该探讨在传统文艺理论中被视为"空间艺术"的图像的叙事问题[①]。电影最能体现时空叙事的结合。时间、空间分开研究,一方面是因为不同的电影各有侧重,如《两杆大烟枪》《疯狂的石头》等截取一个横剖面,侧重不同空间的交叉叙事带来的审美效果;另一方面是为了研究的方便。苏珊·朗格认为,艺术中的空间是虚幻的空间。库里肖夫提出的概念"创造性的地理学"反映了电影的艺术空间与现实空间的差异。电影中建构的艺术空间与此相关,与电影技术、电影艺术共生共荣,它涉及角色、道具、背景、场景设置、运动、声音、风格等多个方面,具有自身的特点。导演在电影中安排可辨别的物体,构建有特色的三度空间,主要角色常常活动在这一空间中。空间也为电影叙事服务,与打造风格、塑造人物融为一体。在一部影片中时空发挥重要作用的方式之一便是使运动成为可能,生物与非生物的运动、动物与人的动作及活动,以及各种物理力的运动,不处于空间与时间或时空的基体中是不可能存在的。相对于电影主角而言,电影空间具有永在性和伴生性,拍任何电影角色都需要存在空间、活动空间,角色活动的空间是与之俱来的,是属于导演把控的范围。

[①] 龙迪勇:《空间问题的凸显与空间叙事学的兴起》,《上海师范大学学报(哲学社会科学版)》2008年第6期第69页。

一、画面空间的二重性与画面的立体感

一部影片的空间是相对完整的视觉空间，在逻辑上电影空间具有二重性：一是银幕空间，指银幕二维长方形范围内的色彩或光与影的一种图像；二是动作空间，即在其中产生动作、发生事件的三维空间。尽管观众看到两种空间，但是一般只是着眼于后者。前面是电影作为技术提供的媒介空间，是真实的，后者是这个画框内展示的动作空间，是视觉上的现象上的空间，二者具有同一性。先看银幕空间（图13-1）。"电影银幕是电影画面的载体，在电影发展史常见的有多种宽高比。对于电影创作团队来说，投射影像的尺寸和形状是一个必须考虑的重要因素。银幕格式为画面设定的视觉边界规定了摄影构图。放映的画面有两种基本的形状（比例）：标准银幕和宽银幕。标准银

图13-1　银幕的宽高比及其效果

幕的宽高比是1.33比1，宽银幕[此类型的著名品牌包括西尼玛斯科普宽银幕、潘那维申宽银幕及维士宽银幕（Vistavision）]的宽高比从2.55比1到1.85比1不等。银幕不同的尺寸和形状导致不同类型的透露问题。"[1]银幕的宽高比决定了某些物体能否进入画面之内，有效呈现形象、表达意义，同时也在一定程度上决定了不同观影位置的优劣。球状银幕是半球形大幕电影，也称穹幕电影，作为新型电影对摄影机、拍摄技巧以及放映厅都有特别要求，比如加拿大研制的奥姆尼麦克斯系统的立体电影。"该系统用65毫米底片横向输片拍摄，用70毫米拷贝以特制滚环气动机械横向输片放映，影片上画面面积比标准35毫米影片画幅面积大10倍，因此放映影像大而清晰。影院观众厅为圆顶式结构，银幕为半球形。由于摄影和放映均采用鱼眼镜头，放映出的影像也呈半球形，在银幕上好似在苍穹中，观众被包围其中，半球状银幕由观众的面前伸向身后，并伴有立体声还音，特别是采用了奥姆尼麦克斯系统的立体电影，使观众犹如置身其间，不仅眼前物体似伸手可及，而且有些物体有移至身后的感觉，临场感十分强烈。"其目的在于让观影画面和观影体验得到最大化的呈现。"银幕空间终究是各种'空间'（视觉的、听觉的、触觉的、机械的），即电影为观看者创造出的一切空间所参照的具体画格。观看者所感受到的各种声音以及触觉和动觉的共振，都是在银幕的总体范围内被观看到的，尽管他们未必在感知方面都处于银幕之上。包含银幕空间的银幕画格扮演着若干重要角色。"[2]银幕空间

[1] [美]约瑟夫·M.博格斯、丹尼斯·W.皮特里:《看电影的艺术》，张菁、郭侃俊译，北京大学出版社，2010年版，第88页。

[2] [英]黑·卡恰德里兰:《电影中的空间与时间》，高岭译，老木校，《世界电影》1988年第6期第28页。

完全是一个被创造出来的空间,它的特点由能够任意改变这些特点的导演决定。观众从银幕上获得的视觉信息,源自导演在拍摄电影时对摄影机的调度,对摄影机的机位、焦距变化、画面大小的控制,这种控制又是根据银幕上的大小和银幕上放映的实际效果不断调整的。阿贝尔·冈斯(1889—1981)对银幕画格的重要性具有充分的认识和别具匠心的利用,在早期传统小银幕时代他曾用多台放映机放映电影《拿破仑》中阅兵、进军意大利等片段,以展示拿破仑大军横扫欧洲封建气息的那种开阔恢宏的场景和气象,画面有时各自为政,有时合为一体,成为电影史为人称道的奇观。在当代,"宽银幕在拍摄大场景和大量人群时能获得全景视野,也可拍摄有快速运动的西部片、战争故事、历史剧,以及运动感强的动作/冒险片。标准宽银幕更适合拍摄以小公寓为场景的亲密爱情故事,要求频繁地用紧凑的特写镜头且空间内主体运动应非常少。宽银幕画面实际上是扭曲的形象,如果实际场景对它的视域来说太窄的话,就会减损电影的视觉效果。然而诸如西尼玛斯科普和潘那维申这样的宽银幕,对实现恐怖和悬疑影片的表现效果十分重要。通过摇镜头或轨道移动镜头提升悬念时,将不断有新的视觉信息进入画面,由此制造出视觉紧张感,强化我们的被惊吓感"[①]。这里不仅涉及不同大小的银幕取景不同,还涉及不同的银幕适合不同的电影类型,甚至关系空间所传达的恐怖、悬疑等多种气氛和影片的艺术效果。

电影银幕是平面的,但是观众观看映射其上的画面时却有着立体的效果。这种立体感有着多方面的缘由。克拉考尔认为电影是照相的延伸,照相的基本原理是小孔成像,其光学基础是西方传统的中心透视法,用透视法画出的物体具有一种几何学的优势,能让观众产生具体的、有差别的物像。生理心理学认为人们的眼睛存在两眼视差,它是事物出现层次感的重要生理原因。完形心理学认为人类看事物并不是零散单个的材料,而是按照一定的框架来完形的。人们对事物的观看以视觉恒常性为基础,在大小、形状、体积、颜色等方面都有恒常性。神奇的艾姆斯小屋(Ames room)(图13-2)是知觉的大小恒常性在不同纵深方面的错觉造成的。导演为了让画面给观众留下深刻的印象也极力把背景设置成有纵深的层次,在拍摄对象的时候,让摄影机参与表演,比如运动,包括画面上人与物的运动,摄影机自身的运动,再加上镜头的运动,让前台、中景和后景尽量有事物在运动,与静止的物体形成对比,强化纵深感觉。至于彩色电影还可以利用色彩来区分前

图13-2 艾姆斯小屋

① [美]约瑟夫·M.博格斯、丹尼斯·W.皮特里:《看电影的艺术》,张菁、郭侃俊译,北京大学出版社,2010年版,第88页。

台后景的对象。画面上不同色彩的差异有利于营造对比度和纵深感。为了建构画面的立体感,观众在看特殊数字化处理的 3D 电影时还需要戴上特制的眼镜。在众多因素的作用之下,观众观看电影时,银幕是平面的,但是,所看的对象是立体的,画面事件、动作不仅发生在银幕上,也发生在观众的心理上。

二、电影的六面空间与银幕内外

电影画面有四个边框,它决定了取景器的范围,也是导演、摄影师必须牢记的影像活动范围,还是他们展现电影技巧的天地。美国学者伯奇认为电影的空间还应当包括画面外的空间。"要了解电影的空间,那么把它看作实际上包括两类不同的空间,或许会有所裨益,这就是画框内的空间和画框外的空间。从我们的研究目的出发,银幕空间可以非常简单地界定为包括一切用肉眼从银幕上所看到的东西。但是,画外空间更为复杂。它分为 6 个区域:头 4 个区域的直接边界就是画面的 4 个边框,并且相应于投射到四周空间的虚线构成的戴顶金字塔形的 4 个面,这个说明显然是一种简化。第五个面不可能用具有同样的几何精确性来界定,但是没有人会否认,在'摄影机背后'有一个画外空间,它相当不同于以画框边线为界的那 4 个空间区域,虽然影片中的人物是从摄影机的左边或右侧来进入这一空间的。随后还有第六个区域,它包括存在于场景或场景中的客体后面的空间:人物可以通过走出一扇门,绕过街角,消失在柱子或另一个人后面,或者其他类似的动作来进入这一空间。这个区域的外限在地平线以外。整个视觉的构成不仅取决于银幕空间的存在,而且也取决于具有同等重要意义的画外空间的存在。"[①]景框边线外有更广阔的空间,包括四条景框线外的空间、摄影机背后的区域和影像后面的空间。画外空间起到同等重要的作用。取景、剪接和声音都能营造银幕外空间。镜头二通常显现的是镜头一画面外的事物存在空间,而剧情声音持续进行着的时候,其来源可能早已不在景框中了。第五个面是来自摄影机方面。摄影机可能是一个拟人化的实体,它既是叙事空间内容的创造者,在观众观影时又是其产物。观众根据画面判断摄影机的位置,建构起摄影机的模式位置,可以解释摄影画面是如何被制造出来的,是摄影师在什么位置拍摄的。导演根据艺术表达的需要决定,何时让一事物影像留在画面以外,何时让一事物影像进入画面以内,这里其实藏有艺术的玄机,伯奇称之为参数(parameter)。这一参数同样也要考虑观众的鉴赏力和忍耐力。小津安二郎的电影代表日本简约的影像美学风格,如老僧入定,禅意盎然,镜头的处理非常质朴,有时摄影机对准一个画面完全不动,长达 50 秒,但是让人物在画面上适时出入,制造审美张力。比如《东京物语》(1953)中开头出现摄影机对准静静地坐在门前的平山周吉老两口,两人的画面是基本对称的,然后让女邻居进入画面站在中轴的位置,他们一起谈论他俩要进入东京见子女的事情。影片临

[①] [美]诺埃尔·伯奇:《电影实践理论》,周传基译,中国电影出版社,1992 年版,第 22 页。

近结尾,平山周吉老人孤身一人坐在原来的位置,对面老太太的位置是空缺的,因为她去世了,摄影机静静地对准这个场景,就在这时原来的那位女邻居又进入了画面。这个类似场景、镜头的再次出现,达到首尾呼应、对比衬托、盘桓深化的艺术效果。布列松的《扒手》(1959)中也有类似的艺术技巧(图13-3)。影片刻画了一位游荡在巴黎地铁、街头的小偷,名叫米歇尔,在参观赛马会时伺机作案。摄影机用中景,近乎特写,对准小偷的上半身长达30秒,小偷的手没有入镜,画内空间和画外空间造成了一种张力,达到实景与虚景互相照应、相得益彰的艺术效果。偷窃行为成了米歇尔心灵激动的冒险之旅,是他手指、脚步、身体的欲望展示,导演通过画面选择、画面内外调控把这种心理感受传递给了观众。

图13-3 《扒手》剧照
利用画面内外的时间参数吸引观众。

与剧情有关的银幕外空间是导演利用的重要手段。"镜头空间、剪接空间和声音空间可以引导观众建构银幕外的区域,参与其空间假设的形成。银幕外的区域有两种:非剧情(nondiegetic)和剧情(diegetic)的银幕外空间。"①有些蒙太奇和长镜头都可以用银幕内外要素共同表演,虚实相生的理论得到合乎逻辑的应用。如卓别林的《淘金记》中,有一个带狗跳舞的著名片段。当流浪汉夏尔洛和乔琪跳舞时,他捡起一个绳子当腰带,观众并不知道这是什么绳子。随着剧情发展、人物舞动,绳子把景框外的狗带入了画面,原来这是拴狗绳。不知情的夏尔洛最终被狗拉倒。这是用长镜头制作的喜剧性场景。王小帅的《十七岁的单车》中,小坚和黄毛在旧小区奔跑、打架,有时他们跑出画面,画面中出现老人们在安静地下棋,这是把年轻人的血性打斗和老年人的安静祥和形成鲜明的对比;同时这也是隐喻,楚河汉界,满藏杀机,动如棋生、静如棋死。年轻人的打斗和老人所下的象棋有共通之处(图13-4)。有些场景比较残暴,不适宜表演,也可以利用画内画外空间出现的时间间隔,适时地把结果摆拍出来。此外,声音空间也是大摄影机的重要组成部

图13-4 《十七岁的单车》剧照
画面内外结合虚实相生的传统美学,增加审美效果。

分,银幕之外的声音和画面形成对位和不对位的关系。利用声音创造画外空间是电影常见的技巧。如在影片《她》中,女主角没有出场,通过声音要素参与了剧情的发展变化,演员的音质和剧情匹配创造了一个画面外的艺术形象。

① [美]路易斯·贾内梯:《认识电影》,胡尧之等译,中国电影出版社,1997年版,第258页。

三、空间设置突出人物心理和亲疏远近的关系

人与人之间的距离模式可以进一步细分为4种：① 亲密距离；② 私人距离；③ 社交距离；④ 公共距离[①]。亲密距离，其范围是从贴身至离对方身体46厘米左右。二者之间出现这种距离表示爱慕、安慰以及温存的关系。私人距离，大致为46厘米到122厘米。它是两个个体独处的权利，但不致成为排外的，像亲密距离那样。社交距离的范围是从122厘米到366厘米，这种距离常见于非个人事务以及非正式社交场合。公共距离是从366厘米扩展到762厘米或更远，这种距离显得正规且较为分散。在一个指定空间内，人物之间的关系中存在着一个距离模式。气候变化、噪声大小、光的亮度等等都可以改变人们之间的空间位置。人物的心理和关系以及不同的文化背景决定人们的空间位置。加斯东·巴什拉的《空间的诗学》从现象学、精神分析和心理学的角度对私密的"家屋"等空间意象进行了场所分析和原型分析，之后指出："人类对于这些空间意象的感悟或接受有大体类似的模式但也存在个体面貌殊异的心灵反应。"[②]意大利导演维托里奥·德·西卡执导的新现实主义电影《偷自行车的人》(1948)中小孩子布鲁诺和爸爸安东寻找丢失的自行车，他们在教堂里找到知道线索的老头，可是老头借口喝免费汤，转身溜掉了。布鲁诺责怪爸爸说："要是我就不让他喝那免费汤！"结果安东打了儿子一巴掌。此后布鲁诺一直和爸爸闹别扭，生爸爸的气，影片采用全景镜头，画面上充分展示父子二人的全景，两人隔开距离很远，甚至路过一行树的时候，父亲在树的一边，儿子在树的另一边，空间距离显示父子感情出现裂痕（图13-5）。直到最后，安东偷车被抓被打被放，在儿子面前丢失为父的尊严，布鲁诺抓住父亲的手，这种亲密的距离表示父子之间矛盾的和解。《教父1》(1972)讲述了柯里昂为首的黑帮家族的发展过程，

图13-5 《偷自行车的人》剧照
从画面内空间距离可看出父子在闹别扭。

以及柯里昂的小儿子迈克如何接任父亲成为新一代教父的故事。片中人物聚会的场景很多，影片开场是女儿康妮的婚礼。老教父有三个儿子，大儿子桑尼，次子弗雷多，小儿子迈克，还有女儿女婿。汤姆在教父集团里是位军师，也是教父的养子，所以在照全家福时，汤姆在照片内，但是在靠左边的位置，小儿子迈克一开始没有来照相片，教父就取消了照相。小儿子迈克照相时，突然拉上了自己的女友凯·亚当斯，亚当斯连说："不，不。"

① ［美］路易斯·贾内梯：《认识电影》，胡尧之等译，中国电影出版社，1997年版，第42页。
② 龙迪勇：《空间问题的凸显与空间叙事学的兴起》《上海师范大学学报（哲学社会科学版）》2008年第6期第65页。

图 13-6 《教父 1》剧照
康妮结婚照全家福,迈克拉女友一起照。

后来她还是被迈克拉去照相,可见他已经把她当成自家人(图 13-6)。汤姆被索罗索控制。老教父疏于安保,在买水果时被黑帮连击五枪,倒在血泊中,后来到医院经抢救挽回了生命。尽管如此黑社会不依不饶仍想来补刀。关键时刻机警的迈克来到医院发现形势不妙,父亲的保卫人员已经被支走,警察已经被收买。情急之下,他决定要求护士帮助自己立即把父亲转移到另外一个病房,这样即使对手来了也会扑一个空。事实的确是如此,从一个房间转移到另一个病房之后,空间上的简单转移给老教父带来了安全感,也救了他的命。在新病房里,老教父在极端无助、极端危险的情况下,听到儿子迈克说留下来陪伴在自己身边,身边有人,儿子近在咫尺,老教父深感欣慰,感动地流下了眼泪(图 13-7)。老教父去世后,在葬礼上一家人接受亲友的吊唁,这时迈克接替了新一代教父的大

图 13-7 《教父 1》剧照
迈克请护士调换父亲的病房。

任,显然是中心。汤姆名义上从军师降为集团律师,仍然是家族的骨干成员,所以他依旧坐在左边,紧靠迈克。这种亲密的距离远远小于 46 厘米,充分显示了迈克对汤姆的信任。现在再看开头部分,火葬场的老板在柯里昂家族为女儿举办婚礼时来寻求帮助,一开始老板只谈钱,只问价格,遭到柯里昂的拒绝。后来他称柯里昂为教父,并且走过来亲吻柯里昂的手,就得到了教父为他女儿复仇的大礼。影片最后在火拼之后,迈克坐稳了教父的位置,在镜头深处,来人不断,每位都亲吻迈克的手,称呼迈克为教父。可见,距离的拉近便是人物之间亲近关系的空间展示。

四、空间设置有利于塑造性格丰满的角色和表现人物命运

一个人生活的空间是他生活环境的重要内容,包含物理环境与人文环境,基本上决定了一个人的性格发展和最终命运。在 20 世纪之前马克思主义哲学关注到人具有能动性,能够靠劳动实践改造环境。在 20 世纪人们注意到另外一面,就是环境改变人,塑造人,也就是客体改变主体。《钢的琴》(2011)中丈夫陈桂林下岗,妻子小菊和他离异后嫁给有钱人。丈夫住在穷人区,妻子住在富人区。底层的环境养成了陈桂林坚韧的性格,在朋友的帮助下为了女儿的音乐梦他用钢铁为女儿打造了一架钢的琴。《时间规划局》(2011)中时间成了流通的货币,人们生活的城市清晰地分为代顿的贫民区和格林威治的

富人区,住在穷人区的威尔由于平时面临缺时间的威胁,所以养成了做任何事情动作都很快的习惯,到富人区一下子就被服务员认出来。《海上钢琴师》(1998)主人公1900的生活主要在海上,在一艘客轮上,他与其他人不同:别人晕船,他晕岸。最终他在客轮上成为钢琴大师。尽管朋友马克斯再三鼓励1900下船去向全世界展露他的天赋,1900却始终未曾踏足陆地一步。他不愿离开客轮。在客轮上他和爵士王斗琴的片段既显示了他的高超的琴技,也显示了他的文弱、善良、聪敏、机智、坚定的性格和对音乐的热爱。《肖申克的救赎》中主人公安迪是一家大银行的副总裁,性格内向、隐忍、不善交际、弱不禁风、书生气十足,夫妻感情不和,妻子有婚外情。安迪买了38 mm口径的手枪打算杀了妻子和其情敌。他的妻子和情人在偷情时均被人杀死。安迪有重大嫌疑,被起诉。庭审中安迪坦陈自己案发前先去酒吧喝醉了酒,接着去情敌家,但他俩不在家。自己回来的路上把枪扔进河里了,并没有杀死他们。安迪有犯罪动机,现场留有脚印,碎酒瓶上、弹壳上留有指纹,更不利的是河里并没有找到安迪扔掉的枪,最终法官判安迪终身监禁。在阴森灰暗的肖申克监狱,他结识了瑞德、汤姆、布鲁克斯(老布)等人,还有典狱长诺顿、看守长哈德利等监狱里的管理人员。诺顿等人草菅人命、心狠手辣,以严酷的监狱体制来管理犯人。老布在狱中呆了40余年,负责管理图书,快要被假释了,发现自己适应了监狱的体制,不想离开监狱,害怕出狱后不适应外界的生活。他突然要杀死海伍德,想通过再次犯罪的方式留在监狱。正如瑞德所说:"监狱里的高墙实在是很有趣。刚入狱的时候,你痛恨周围的高墙,慢慢地,你习惯了生活在其中,最终你会发现自己不得不依靠它而生存,这就是体制化。"瑞德是监狱里的"精英",他神通广大,能为安迪购买鹤嘴锄,能搞到明星的照片。内向的安迪从这位好友那儿得到了自己想要的东西。新来的年轻囚犯汤姆无意中道出了安迪冤屈案的真凶,但是典狱长却杀人灭口,除掉了他。这些恶劣的环境让安迪看透了监狱专制体制的本质,他看似文弱的外表之下,隐藏着一颗坚毅的灵魂。安迪表面上给假公济私的典狱长做账,替看守长偷税漏税,暗地里收集他违法违章的黑材料。为建设监狱图书馆,安迪连续6年每周向州政府写信申请购买新书,这体现了他倔强的性格。他坚持洗刷自己的罪过,澄清自己的清白。这个朴素的动机也是理想的生存欲望激励着他,使他具备了顽强的意志,完成了常人难以想象的事情——19年来他就这样默默地持之以恒地去做的事——用鹤嘴锄挖通监狱的墙,成功越狱。他挖通的不仅是一堵墙,而是通向希望和自由的一个光明通道。《小城之春》(1948)有一个镜头的空间处理表现了人物复杂的心理。乡绅戴礼言、朋友章志忱和戴家小妹戴秀、礼言妻子周玉纹四个人的关系比较微妙。志忱是嫂子玉纹的初恋情人,小姑子戴秀又喜欢上了志忱。一时玉纹不知如何处理这一复杂的关系,四个人在城墙上散步时她故意落在后面,很快她又紧跟了上来,插在戴秀和志忱中间,还下意识地握了志忱的手,觉得不妥又松开

图 13-8 《小城之春》剧照
四人散步时嫂子周玉纹落在后边,四人关系微妙。

了(图 13-8)。经过这样的空间处理,玉纹复杂的心理活动得到外在的体现。《末代皇帝》(1987)中生活的空间变迁和人物的性格、命运紧紧相连。爱新觉罗·溥仪的主要活动空间是北京的紫禁城、天津的寓所舞厅、东北的伪政权的权力中心长春、二战结束后的伯力监狱、抚顺监狱,改造大赦后不久回到北京。影片开头,3 岁的爱新觉罗·溥仪被禁军破门而入接走,只有几秒钟和母亲告别,也匆匆告别了孩童的身份,踏进了压抑的紫禁城,进入了诡异的慈禧寝宫。慈禧驾崩后,溥仪登上皇位,这里是封建王朝的权力中心,但他还是个孩子,喜欢吃奶、喜欢玩蝈蝈和小白鼠。七年后,溥仪再次见到母亲,由于宫廷礼教亲情已经逐渐疏离。溥仪依恋的阿嬷被送出紫禁城,他自己也无能为力挽留。他已经隐隐地觉得自己不再自由,难以跨出宫门。他妈妈去世了,有人来通知他,但是他出不了紫禁城的城门,不能给母亲送葬。后来他被迫离开紫禁城,去天津过了一段纸醉金迷的生活。日本侵略中国,溥仪的野心再次膨胀,他希望利用外族的力量再次登上皇位,结果在长春被日本人利用做了东北沦陷时期的傀儡皇帝。事实上他被软禁在长春的伪满皇宫,一切都是日本人说了算,到最后连自己的妻儿都保护不了。小孩生下来就被注射毒药毒死,婉容精神出了问题,被送出皇宫,溥仪尾随汽车,追到大门口却出不了大门(图 13-9)。这和 20 年前他出不了紫禁城的门多么相似,一个象征封建主义余孽的大门,一个代表帝国主义强权的大门,虽然空间不同,但是溥仪的

图 13-9 《末代皇帝》剧照
溥仪被软禁在伪满皇宫,出不了大门。

命运是一致的,自己的事情他自己做不了主。他掌控不了自己的命运。日本投降,溥仪做了苏军俘虏,后来苏军把他转交给解放军。在狱中他难以适应,决定关门在厕所里自杀。幸亏看守及时发现才救了他一命。经过改造,溥仪表现良好被提前释放,在北京做了一名花匠。一日他再次来到紫禁城——自己昔日的家,他是多么地熟悉,竟然从龙椅下找到一个装蝈蝈的盒子,放出了尘封已久的蝈蝈,这象征了溥仪重见天日般的新生。他一生中重要活动空间从紫禁城开始,到紫禁城结束,从一位万人之上的封建君主转变为一位自力更生的新中国平民。空间环境的刻画和人物的命运性格紧紧关联。

五、空间具有文化属性

空间具有文化属性,文化具有地域的、民族的特点。文学之都、音乐之都、电影之都、设

计之都、民间艺术之都、媒体艺术之都、烹饪美食之都等等,代表了一个城市的特色。2009年英国的布拉德福德入选电影之都,该市培养了大批国际电影人才,现今举办着欧洲最多样化的电影艺术节活动。澳大利亚的悉尼为源自不同文化的电影放映提供了广阔的平台,2010年入选电影之都。2019年10月31日,联合国教科文组织官方宣布,66座城市加入联合国教科文组织"创意城市网络",南京被列入"文学之都",成为中国第一个获此殊荣的城市。南京作为中国"四大古都"之一,有着深厚的文化底蕴。许多电影都以南京为空间背景,比如《栖霞寺1937》《五月八月》《南京!南京!》《金陵十三钗》等等。《刘天华》《致我们终将逝去的青春》《七月与安生》《建国大业》《少年班》等众多的电影曾在东南大学四牌楼校区取景,这里曾是民国时期中央大学的旧址,建筑留有民国风格。从明朝到清朝,金陵八景、十景、十六景、十八景、四十景,直到四十八景的多种说法逐渐流传。它充分反映了南京"山水城林,移步换景"之美。南京白鹭洲、秦淮河在《金陵十三钗》的画面或歌曲中都有表现。金陵充满文学的气息,诗书传家的传统,在《五月八月》中人物的家居环境都有体现。金陵人赓续伟大的爱国精神,传承不屈不挠、天下兴亡、匹夫有责的优秀传统,在《栖霞寺1937》(图13-10)、《南京浩劫》等影片中都有演绎。前者还融合了佛家行善慈悲、因果报应、反对杀戮的禅学思想。近代以来南京就是具有优秀革命传统的都市,这在《孙中山》《一号目标》等有关革命家的电影中都有表达。众多电影为了更好地表现人物和题材内涵,选用南京作为空间背景不足为奇。从总体性的角度来看待电影空间具有模拟性、象征性,也是富有文化意蕴的空间,如《大红灯笼高高挂》中的封闭四合院,《菊豆》中的染坊,空间都打上时间、时代的烙印。伍迪·艾伦的《午夜巴黎》(2011)开头展示了世界文化之都巴黎的美丽。影片开头伴随着美妙的音乐,充满诗意地显示了巴黎的空间环境之美,苍翠的松树、塞纳河、桥梁、埃菲尔铁塔、凯旋门、卢浮宫、圣母院、凡尔赛宫、歌剧院、博物馆、转风轮、街道、酒吧等等,与巴黎的雨,一起构成一席流动的盛宴,这是一座美得让人陶醉的都市。巴黎有着独特的个性和风貌,早晨的巴黎漂亮至极,下午的巴黎充满魅力,晚上的巴黎让人心醉,午夜的巴黎则充满魔力。它的一切会让有艺术遐思的人流连忘返。随着时空的穿越,影片还模拟了20世纪初期巴黎的场景(图13-11)和19世纪末期的巴黎

图13-10 《栖霞寺1937》剧照

寂然法师讲"摄山千佛古,江户一尊归"的故事,试图度化日本军人。

图13-11 《午夜巴黎》剧照

吉尔穿越到20世纪初期的巴黎,在咖啡馆见到了"迷惘一代"的命名人施泰因,还有海明威等人。

环境。该片被人戏称是艾伦写给巴黎的一封奇妙的情书,它与《午夜巴塞罗那》《爱在罗马》等构成一个城市系列。"在大多数情况下,创作想象的一个基本出发点便是确定一个完全具体的地方。不过这不是贯穿了观者情绪的一种抽象的景观,绝对不是。这是人类历史的一隅,浓缩是在空间中的历史时间。所以,情节(所写时间的总和)与人物不是从外部进入场景的,不是凭空硬加上去的,而是原本就在其中而随后逐渐展开的。"①也就是说,空间的特征已经成了一种历史时间的标识物,带有时代的烙印。《午夜巴黎》的男主人公吉尔热爱文学、潜心创作,一个人散步迷路了,不知道如何返回布里斯托尔饭店。午夜的钟声响起,吉尔坐在台阶上休息一会,这个时候一辆老式汽车开过来,车上人叫他上车,带他去参加晚会。盛情难却,吉尔上了车,在车上和大家一起喝着香槟。这辆车带着吉尔穿越了时空,一起来到了20世纪20年代的巴黎,参加了一场晚会,听到了当时的流行歌曲《让我们来相爱》,吉尔见到了斯科特·菲茨杰拉德(1896—1940)、泽尔达(1900—1948)、让·考克托(1889—1963)、格特鲁德·斯坦恩(1874—1946)、海明威(1899—1961)、科尔·波特(1891—1964),后来他还见到了达利(1904—1989)、巴勃罗·毕加索(1881—1973)、路易斯·布努埃尔(1900—1983)、托马斯·斯特尔那斯·艾略特(1888—1965)等文艺大师。20年代的酒吧、20年代的装饰、20年代的人物,构成了20年代巴黎的艺术氛围。多次穿越实现多次空间转换。最后一次,吉尔和电影中虚构的女性角色阿德里雅娜一起上了一辆老式的马车,又一次进行了别样的时空穿越。他们来到了马克西姆的酒吧,这里是19世纪末期的象征。看完"红磨坊"(1889建立)演员的舞蹈,他俩见到了毕加索崇拜的印象派画家劳特雷克先生(1864—1901)。高更(1848—1903)和德加(1834—1917)先生也围过来了。他们评说当时的时代,讨厌其空洞,认为当时的人们缺乏想象力,而他们则向往文艺复兴时代。汽车、晚会、马车、酒吧、艺术家、流行艺术等等,从空间中的事物来看都具有时代特征。空间在不同时代显示不同的特点,同一空间的标志性景观、文化特征具有一定的累积性,其中也有可能曾经出现过的事物淹没在历史的风尘中,比如南京南朝陈代的结绮楼、临春楼已经消失、明代的故宫仅剩遗址。当代的空间是经历过千百年风风雨雨洗刷后保留下来的所有物的综合体。如北京城中,天安门广场的变迁有其历史线索。人民英雄纪念碑1958年建成,《开国大典》等影片中没有人民英雄纪念碑。1959年9月人民大会堂竣工。1977年9月9日毛主席纪念堂举行落成典礼并对外开放。1991年初,在原有天安门国旗班的基础上扩编,正式成立"天安门国旗护卫队"。一个地方的空间建筑有其历史性和累积性,它见证了时代的风云变幻和社会的变革。拍电影必须充分考虑空间的时代因素,空间在不同时代会有不同的文化标志物。

① [俄]巴赫金:《长篇小说话语》,见《巴赫金全集》(3),白春仁、晓河译,河北教育出版社,1998年版,第267页。

六、空间体现力量与权力的大小,同时生产意义

汉唐二朝定都长安,以长安为权力中心,东边称为东夷,西边为犬戎,南边为南蛮,北边为胡狄。对远离权力中心的边缘民族都用带有蔑视性的称呼。达·伽马发现新航路、瓦特改良了蒸汽机以后,西方近代资本主义工业逐渐发达起来,世界形成以欧洲为中心的格局,欧洲人将东南欧、非洲东北称为"近东",把西亚附近称为"中东",把中国东北、朝鲜半岛等更远的东方称为"远东"。在特定空间中人物之间的距离不仅反映出亲疏远近,如果是在特定的权力机构中还反映出人物之间的权力关系。拉斐尔(1483—1520)的壁画《雅典学院》是表现穿越时空、哲人荟萃的杰作,众多人物形象栩栩如生,个人动作还体现自身的学术思想,展现了哲学、天文学、数学、逻辑学、音乐等多学科的交叉繁荣,弘扬自古希腊以来的理性文化,倡导学术争辩和学术自由(图 13-12)。这幅壁画是以中心透视和对称法来构图的,其中理性知识的力量起到

图 13-12 壁画《雅典学院》

雅典学院是理性智慧的王国,柏拉图和亚里士多德分享了在拉斐尔心中的崇高地位。

了重要的作用。哲学为王,实践为本,柏拉图和亚里士多德位居绘画的中心,他们代表西方哲学的最高成就。数学家毕达哥拉斯、几何学家欧几里得位居左右两侧,是小集团人物的中心。在理性智慧的王国里曾经权倾一时的亚历山大大帝也只是作为一位普通的学院成员在听苏格拉底等人的辩论。古埃及的数学家西帕蒂亚为弘扬数学招来杀身之祸,她在拉斐尔的理性王国里也赢得了自己的一席地位。电影画面源于生活,在以权力争斗、政治生活为核心内容的影片中,空间场所的设置表现出人物权力的大小、控制局面的能力。比如《教父 1》中,迈克在和谈时假装上厕所,从水箱后取出手枪回到餐桌边击毙了警长和大毒枭索拉索,避身意大利乡村。弗雷多生性软弱,胆小怕事,喜欢吃喝玩乐,担当不了家族重任。桑尼后来被枪击死亡。在教父康复后和五大家族的谈判时作为老教父贴心贴身的人物就是汤姆,所以作为军师、养子的汤姆就站在教父的身边,他已经接近教父家族的权力中心。一开始教父和对手隔着桌子相对而坐,完全是保持社交距离,对手塔塔里亚针锋相对,要求教父在美国东部共享他在警察和官员方面拥有的一些人脉资源,希望自己做毒品生意能得到教父的保护。黑帮内派系林立,从空间上看,教父已经难以完全控制局势。"在电影里空间是交流的重要媒介。通过把人们安排在不同的位置,我们就能窥见这些人在社会方面和心理方面的关系。在影片中,处于支配地位的角色差不多总是比别人占据较大的空间,除非是叙述主角失去权势或社会地位低微。"[①]谈

① [美]路易斯·贾内梯:《认识电影》,胡尧之等译,中国电影出版社,1997 年版,第 38-39 页。

判双方的力量基本平衡。为了小儿子迈克的安全,无奈之下教父答应对方。和谈出现初步结果,教父和塔塔里亚二人走到圆桌前面拥抱。表面的距离被拉近,矛盾暂时被和解。角色在空间中所占位置的大小由他自己在影片中的重要性决定。"一部影片中,一个角色占有的空间量并不一定与该人在剧中的实际社会地位一致,而是与剧情的重要性一致。显赫人物如国王通常比农民占据较大的空间。但如果这部影片是以农民为主角,占有较大空间的就会是农民而不是国王。简言之,在电影中'主要'应由剧本、剧情规定,而不是服从实际生活。"①《教父1》从老教父柯里昂位居画面中心撸猫开始,到年轻的教父迈克在景深深处接受他人的吻手礼结束,从画面空间关系完成了教父家族的权力交接。《忠犬八公》中秋田犬小八是影片的主角,所以它所到的空间是影片表现的重点,它在车站的笼子里,它在教授帕克家的院子里,它在涩谷的车站边,在影片中都得到充分的展现。剧情决定影片中如何选择主要角色,如何表现其空间场所。

七、空间的设计可以形成影片的独特风格

美国的西部片、科幻片之所以各有特色,影片的空间设计功不可没。一部影片的空间设计可以形成它的独特风格。《爱德华大夫》中假装爱德华大夫的约翰·贝兰特做了一个梦,该梦境由超现实主义萨尔瓦多·达利设计。《盗梦空间》中五层梦境的空间是不一样的,可谓各具特色。如第三层梦境,场景是白茫茫的雪山,盗梦团队与梦境中的守卫者们战斗,最终掩护小费舍来到藏有其父亲真正遗嘱的基地。电影主要靠色彩、叙事蒙太奇手法来设计空间、衔接场景。影片中最精彩的一个片段当属艾伦·佩姬饰演的造梦师艾里阿德尼构建梦境的过程,其中我们可以看见诺兰导演对潜意识空间的独特诠释。诺兰导演在梦境空间中使用了很多埃舍尔(1898—1972)画作中的场景。埃舍尔是荷兰著名的版画家,其作品大多表现矛盾空间、悖论和幻觉,挑战人们的视觉落差,同时又挑战不可能性,从而妙趣横生。在诺兰导演打造的梦境中,我们可以看到很多地方都采用了埃舍尔作品的创意(图13-13)。首先是柯布带领艾里阿德尼第一次进入梦境时,整

图13-13 《盗梦空间》中的彭罗斯楼梯与左侧的埃舍尔版画

① [美]路易斯·贾内梯:《认识电影》,胡尧之等译,中国电影出版社,1997年版,第39页。

个城市被折叠起来。其次"前哨者"亚瑟为了给艾里阿德尼展示梦中的建筑模型,为她展现了一个不可能存在的矛盾空间——彭罗斯楼梯,而这个"楼梯"的最高点和最低点是处在同一个高度的,这在现实生活中显然是不可能存在的悖论。诺兰导演大量运用这种不合理、不存在的矛盾空间的美学建筑,使不可能在梦境中成为可能,是对梦境存在悖论的全新诠释,使梦境更为"真实",给观众留下无限的回味空间。《敦刻尔克》采取三条线索,大撤退的事件在天空、海洋、沙滩都得到具体的表现。《布达佩斯大饭店》的画面常常使用对称的风格。《蝙蝠侠2:黑暗骑士》中,最终的故事发生在两艘大轮渡上,小丑在两艘渡轮上都放了炸弹,一艘载着民众,另一艘载着囚犯,并告诉两边的乘客,自救的方法就是先用他准备的引爆器,引爆另一艘船只,如果过了午夜,两艘轮渡都会爆炸。人性的善良与邪恶在具体的空间中得到彰显。影片因为各自空间的设计而显得与众不同。《2001:太空漫游》《星球大战》《终结者》《侏罗纪公园》《第五元素》《黑客帝国》等电影的空间设计凸显了影片的科幻色彩,甚至在一定程度上一定时间内引领人们对该领域的认知。

列斐伏尔指出:"我们因此面对着不计其数的空间,其中一个叠置在另一个之上或者包含另一个:地理的、经济的、人口统计的、社会学的、生态学的、政治的、商业的、国家的、大洲的与全球的。更不用说自然的(物质的)空间、(能量)流动的空间……任何空间都体现、包含并掩盖了社会关系——尽管事实上空间并非物,而是一系列物(物与产品)之间的关系。"[①]列斐伏尔的空间生产是一种涵盖了所有社会关系、物质以及非物质生产的总体性视阈,它试图辩证地看待人类的发展,特别是政治经济所起的作用,其中最主要的是社会关系、人际关系的生产。"列斐伏尔是从生产关系入手,讨论生产关系的再生产,不再囿于'物'之空间,因此'空间生产'的概念能够使他的讨论'聚焦'在'意蕴'的范畴,避免堕入纯粹之物或精神的极端。"[②]人们面对的是一种无限的多样性或不可胜数的社会空间,在生产和发展过程中相互叠加彼此渗透。电影是科技王国盛开的一朵蓝色的艺术之花,电影的空间有多重含义,它首先指的是银幕内外的物理空间。由于特写、中景、全景、分割银幕、平行蒙太奇等电影技巧、电影语言的运用,再加上声音(环绕的立体性,无处不在)的加盟,电影空间的呈现方式丰富而复杂,由于事物象征意义的存在,各种权力关系、生产关系的渗透,电影空间的塑造作为一种文化符号更是社会关系、意义空间的生产。

① [法]亨利·列斐伏尔:《空间的生产》,刘怀玉等译,商务印书馆,2021年版,第124页。
② 聂欣如:《电影的"空间"与"空间生产"》,《上海师范大学学报(哲学社会科学版)》2023年第2期第87-92页。

一、推荐影片

《偷自行车的人》(1948)、《扒手》(1959)、《东京物语》(1953)、《教父》(1972)、《末代皇帝》(1987)、《肖申克的救赎》(1994)、《楚门的世界》(1998)、《布达佩斯之恋》(1999)、《钢的琴》(2011)、《蝙蝠侠:侠影之谜》(2005)、《蝙蝠侠:黑暗骑士》(2008)、《蝙蝠侠:黑暗骑士崛起》(2012)、《布达佩斯大饭店》(2014)、《内在美》(2015)、《你的名字》(2016)。

二、推荐阅读

1. [美]诺埃尔·伯奇:《电影实践理论》,周传基译,中国电影出版社,1992年版。

2. [法]马赛尔·马尔丹:《电影语言》,何振淦译,中国电影出版社,1980年版。

3. [法]加斯东·巴什拉:《空间的诗学》,龚卓军、王静慧译,世界图书出版公司,2017年版。

4. [俄]巴赫金:《巴赫金全集》(3),白春仁、晓河译,河北教育出版社,1998年版。

三、思考题

1. 电影的空间具有多重意义和丰富的内涵,试举例分析。

2. 比较分析影片《两杆大烟枪》《阿甘正传》在结构上的差异。

3. 以《末代皇帝》或《教父》中的场景为例,分析空间的内涵。

下编 电影批评专题

第十四讲 张艺谋电影的特色

张艺谋(1950—)陕西西安人,摄影师、演员、编剧、导演。1978年9月进入北京电影学院摄影系学习,1982年毕业后到广西电影制片厂工作。中国大陆第五代导演的领军人物之一,2008年北京奥运会开幕式总导演。2019年担任庆祝新中国成立70周年联欢活动总导演。2022年,担任北京冬奥会和冬残奥会开闭幕式总导演。

最初张艺谋担任张军钊导演的《一个和八个》(1984)(图14-1)、陈凯歌导演的《黄土地》(1984)、《大阅兵》(1986)的摄影师,取得出色的成绩;后来主演吴天明导演的影片《老井》(1987)(图14-2)、程小东导演的影片《古今大战秦俑情》(1989),在演艺路上亦获得许多殊荣。1987年首次执导的影片《红高粱》被认为是中国电影走向世界的新开端,《英雄》(2002)开启了中国电影的商业大片时代。至今其已经上映的电影作品达20余部,成就颇丰,他是中国在国际影坛最具影响力的导演之一,和陈凯歌、田壮壮、吴子牛、霍建起、黄建新等人成为第五代导演的代表性人物。纵观其创作,"大体经历了三个阶段,一是以《红高粱》《菊豆》《秋菊打官司》等为代表的原始冲动竭力突围阶段;二是以《英雄》《满城尽带黄金甲》《长城》等为代表的资本掣肘与才力宣泄阶段;三是以《金陵十三钗》《归来》《影》等为代表的自我节制与诗性回归阶段"[①]。纵观张艺谋的电影,可以发现有一些显著的特色:

图14-1 《一个和八个》剧照
该片由张艺谋担任摄影师,画面有雕塑美。

图14-2 《老井》剧照
张艺谋在《老井》中饰演孙旺泉。

① 赵慧英:《〈影〉:消色的绚烂与极简的繁复——兼论张艺谋电影风格的一贯性》,《辽宁师范大学学报(社会科学版)》2019年第6期第131页。

一、单纯深厚的宏大叙事

张艺谋在北京电影学院求学前后,中国电影界正在讨论"丢掉戏剧拐杖"、电影与文学的关系、电影的文学性等问题,讨论的结果让学界认识到电影编剧、电影表现技巧有自身的独特性,电影的文学价值不能割裂电影艺术创作的完整性。如钟惦棐强调电影文学应"从一般文学和戏剧模式中解放出来"[①]。郑雪来认为"不可以脱离电影美学特性和电影特殊表现手段来谈论电影的本质"[②]。张艺谋和前辈第三代标志性导演谢晋(1923—2008)等人都认识到当代文学对于电影的重要性。他说:"我一向认为中国电影离不开中国文学。你仔细看中国电影这些年的发展,会发现所有的好电影几乎都是根据小说改编的。""小说家们的作品发表比较快,而且出来得容易些,所以他们可以带动电影往前走。我们谈到第五代电影的取材和走向,实际上应是文学作品给了我们第一步。我们可以就着文学的母体看他们的走向、他们的发展、他们将来的变化。"[③]他的电影很多是由小说改编的(《代号美洲豹》是个例外)。《红高粱》是由莫言的《红高粱》《高粱酒》改编而成。《菊豆》则取材于刘恒的《伏羲伏羲》。《大红灯笼高高挂》出自苏童的《妻妾成群》。《秋菊打官司》源于陈源斌的《万家诉讼》。《摇啊摇,摇到外婆桥》出自李晓的《帮规》。《活着》则源自余华的力作。《有话好好说》萌发于述平的《晚报新闻》。《一个都不能少》和《我的父亲母亲》则分别出自施祥生的《天上有个太阳》和鲍十的《纪念》。《金陵十三钗》改编自严歌苓的《金陵十三钗》。《归来》改编自严歌苓的《陆犯焉识》。《影》改编自朱苏进的《三国·荆州》等。在改编的时候,张艺谋不大去考虑是否忠实于原著的问题,而是考虑如何让小说的内容集中、出彩,如何在电影形式上的出新,注重的是电影化、符号化、形式化:"新颖的电影造型、独特的视觉效果、强烈的主观随意性、浓厚的戏剧氛围。"[④]文学是借助语言文字塑造出来的,它有着千年的文化传统,有了文学的铺垫在前,其电影深度和影响就有了可靠的基础。

在叙事结构上张艺谋在文学原著的基础上进行大刀阔斧地删减,喜欢选择简单的线性叙事,在原著的立体世界中选择一条可以深挖的情节线索,复杂一点的就是增加一点插叙,偶尔使用一下倒叙和板块式叙事,很少像美国导演诺兰那样采用非线性叙事。张艺谋对影片故事的单线索设计至少有两点颇合心意的地方:① 使影片在外观上具有常规电影的面貌,易于为大众接受,以便与自己"让影片首先要好看"的拍片原则相吻合。② 情节安排较为集中又不过分复杂,为发挥造型技巧提供便利。这方面是他自己的强项。如《红高粱》的背景是半殖民地半封建的旧中国社会的民间,普通民众以彪悍雄健的

[①] 钟惦棐:《电影文学要改弦更张》,《电影新作》1983年第1期第84页。
[②] 郑雪来:《电影文学与电影特性问题——兼与张骏祥同志商榷》,《电影新作》1982年第5期第79-83页。
[③] 陈墨:《张艺谋电影论》,中国电影出版社,1995年版,第31页。
[④] 陈墨:《张艺谋电影论》,中国电影出版社,1995年版,第44页。

民族之根抵抗外来日军的侵略,在此背景中人物"我"奶奶、"我"爷爷的故事得以挂靠。《我的父亲母亲》开始采用倒叙,展现父亲去世的场景,然后转入回忆改用顺序。影片讴歌世纪末的至爱纯情,令观众赞叹。同时张艺谋探索大时代中普通人物的命运,或者说是把普通人物的命运放在时代的大背景中加以刻画,显示出叙事的宏大和深厚。父亲骆长余是一位下放的青年教师,是位知识分子,一下子让观众回忆起知识青年上山下乡的年代。《山楂树之恋》女主角静秋是地主家的后代,出身成分不好,她和老三产生了纯洁感人的爱情,最终老三得白血病去世了,影片的背

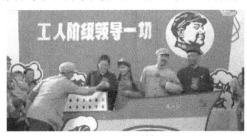

图14-3 《活着》剧照
"文革"时期万二喜和凤霞结婚的画面。

景是20世纪70年代的"文革"。《活着》的背景涉及新中国成立前后近半个世纪的中国社会变革,它们决定了多位人物的命运(图14-3)。《金陵十三钗》的背景是伟大的民族抗日战争,十三位学生的命运和多位秦淮河畔的女子的命运交织在一起。《归来》描写的是男女主角的爱情故事,由陈道明、巩俐主演,其背景却与宏大的新中国历史紧密相连,"文化大革命"早期,陆焉识就被打成了右派,大时代里小人物的命运得以呈现。《悬崖之上》里在苏联接受培训的特工要回国完成秘密任务,由于叛徒的出卖特工们回国一下飞机就面临严峻的考验,他们与敌人斗智斗勇,努力完成秘密行动,其故事背景是日本侵占东北并扶持傀儡政权的这一特殊历史时期,并将故事发生地点选在了当时处于傀儡政权统治下的哈尔滨。《狙击手》更是以抗美援朝战争为背景刻画中国军人的坚毅,"从一个独特的角度讲一组人物,讲一个普通战场上的一个角落,以小见大,'一叶知秋',表现伟大战争的全貌"[①]。武侠片《英雄》(图14-4)的无

图14-4 《英雄》剧照
在《英雄》中张艺谋也巧妙地运用了红色。

名、长空、残剑、飞雪的故事放在战国末期战火纷飞、群雄逐鹿的社会背景下进行,无名最后虽然获得接近秦王的机会,但他以天下社稷苍生为重,要求秦王一统中国,结束经年战争和历史恩怨,最终放弃了刺杀。《十面埋伏》影片讲述的是晚唐时期两个捕快与一个歌妓的爱情故事。原本歌妓喜欢的是刘捕头,但后来经过一番周折,歌妓发现自己最爱的竟是金捕头,刘捕头则因爱生恨,萌发了杀死歌妓的念头。最后歌妓为了保住金捕头的性命,与刘捕头同归于尽,影片把爱情故事放在晚唐民间反抗势力崛起的大背景下塑造。人物的命运和社会动荡时期的矛盾冲突

① 曹岩、张艺谋:《〈狙击手〉:"抗美援朝"集体记忆的叙事革新——张艺谋访谈》,《电影艺术》2022年第2期第118页。

紧密关联,用黑格尔的观点解释就是出场人物有了一般世界情况:"它就是特定时代的一般物质生活和文化生活的背景。"①《狙击手》《悬崖之上》等电影让人物带着背景出场,重点刻画大环境中人物的命运。

二、压抑与反抗并存的人性

张艺谋的诸多好电影在叙事结构上简单划一,在背景上和社会时代紧密相连,如《大红灯笼高高挂》《菊豆》等带有文化寓言的色彩,似乎在讲述一个古老中国的原型故事,和宏大的反封建主题密切关联。在简单的叙事中,勾勒出人物所处的环境,构造好情致,让人物出场具有鲜活的背景,矛盾冲突直接为探索人性服务。纵观张艺谋的电影,观众会发现外部环境对人物的压制,以及人性的扭曲与抗争。《红高粱》

图14-5 拍摄《红高粱》时留影
张艺谋、姜文、莫言、巩俐四位共事瞬间,他们后来成为中国文艺界的名人。

(图14-5)中九儿的父母把她嫁给拥有一座酒坊的麻风病人李大头。这场具有压抑性的婚姻从一开始就隐藏着危机。余占鳌是远近百里挑一的轿夫。在高粱地里他与九儿"野合",成了人性压抑之后的必然反抗与爆发,他们具有原始生命力和个性,不顾世间道德伦理的约束。大段的"荒野狂欢"和高粱地的"野合",这些酣畅淋漓的表现和具有感性冲击力的片段,张扬的是人性中最本质的东西、一种感性精神。而影片中姜文用粗哑雄豪的嗓子"吼"出来的"通天的大路九千九百九""妹妹你大胆地往前走"的歌声,传达的也是一种人性中粗犷、充满生命质感与感性骚动的鲜活的热腾腾的生命张力,唱的是"一支生命的赞歌"②。《大红灯笼高高挂》中颂莲为母亲所逼迫嫁给大户人家老爷陈佐千做四姨太太,从此开始"窝里斗"的生活,这让观众想起张爱玲的《五四遗事》,四房太太凑齐一桌可以打麻将。婚后大家庭的生活令人窒息,颂莲争宠斗势,假装怀孕,使自己门前挂起了日夜不熄的"长明灯"。梦想成妾的丫鬟雁儿对她充满敌意,她不仅私藏旧灯笼,朝颂莲换下的带血睡裤上恶毒地吐唾沫,还把颂莲来例假、谎称怀孕的事情告诉了二姨太卓云。颂莲被"封灯",雁儿还做了一个与颂莲一样的布娃娃,用针刺它,以此来诅咒颂莲。人性的扭曲最终直至疯狂或死亡为止。被评论界有意无意地忽视的电影《代号美洲豹》,作为娱乐片集中探讨了人在非常状态下心理疯狂的瞬间的变化以及与之相关的昂扬的激情。从对气氛的控制、摄影机的调度以至对演员表演的把握方面,都可看出张艺谋导演手法上的创新之处。《菊豆》是一部展示人在"压抑的环境"中如何委屈地生活的电影。这部

① 见朱光潜:《朱光潜全集》(7),安徽教育出版社,1991年版,第155页。
② 张艺谋:《唱一支生命的赞歌》,《当代电影》1988第2期第81—83页。

影片开始转向自五四以来被文学无数次警示过的思想解放和反封建主题上来,其中也有对人性的反思和人性无意识的挖掘。菊豆被杨金山以一头骡子的价格换来做补房。杨金山是位性无能的染坊主,他生不出孩子却折腾年轻的菊豆。鲜花一般的菊豆婚后变得憔悴不堪。后来她和侄子杨天青私通也成了必然。送葬仪式、守灵仪式是对生者再一次的精神抑制和摧残。最后儿子天白还在染缸里淹死了天青,绝望的菊豆一把火点着了染房,十多年的恩恩怨怨在烈火中化为灰烬。熊熊的烈火似乎是菊豆不灭的情欲的象征。《活着》里福贵的一生充满坎坷,在"文革"中他痛失爱子爱女,旧社会嗜赌的少爷最终变成了新社会逆来顺受的平民,他和好友春生的相处中仍旧保持着善良的人性。

自《红高粱》一炮而红以后,张艺谋迷信般地认定了一个创作原则——找一篇动心的小说,把它改编成一部动人的电影。张艺谋原本看中了刘震云表现当代生活的新写实小说《一地鸡毛》,并摆开架势成立了摄制组。安徽作家陈源斌的小说《万家诉讼》并不是此时张艺谋的首选。但是在外景地的书摊上巧遇《万家诉讼》,一个颇为神奇的临阵变卦的传奇出现了:以同样的人马改拍《万家诉讼》(《秋菊打官司》是不久之后才定名的)。《万家诉讼》本身就是一个传奇的故事。一个农村妇女为了一个"说法"便一次又一次地上告,直到最后不再想要"说法"的时候却得到了一个正式的"说法"——村长违法被抓走了。秋菊作为一个山里女人,没有多少文化,却非常执着地寻找自己的价值和尊严,有些自我意识,在很多人看起来可以不再做下去的事情,她却锲而不舍地往下做,"女主人公求的是'理',而用的是'法',要的是'面子'而得到的是'权益'或'尊严'"①。从"对价值和尊严的寻找"的角度看,秋菊护卫的,实际上正是一种平民百姓的道德尊严。《秋菊打官司》中的最后一个镜头(全片唯一的秋菊的特写)完成于一个定格——秋菊一脸茫然。这恰恰反映出张艺谋对现实的思考和求索,也是一种由遥远的故事走向现实的困惑显示,一种理想和现实距离的茫然。影片的这种自行拆解的结构设计也是张艺谋所有作品中最具有"后现代意味"的。正如日本学者应雄所说,"该片在电影进程、文化进程上"具有"划时代意义"②。《影》表现了替身镜州的遭际,展现了宫廷斗争中沛王、子虞等人工于心计的特点,表现人性的压抑、扭曲,以及人与人的不信任、相互倾轧、猜忌。

张艺谋在《我的父亲母亲》《山楂树之恋》《归来》中不仅刻画了导致人物扭曲的时代环境、人物心理扭曲的变异行为,同时还镌刻了人性在恶劣环境中的升华。《我的父亲母亲》中,母亲招娣对父亲骆长余的爱情经受了灾难的考验,成了世纪之交观众艳羡的爱情经典。《山楂树之恋》中老三甘愿为家庭成分不好的静秋做任何事,他俩之间的爱情带有纯洁的理想主义色彩,对当代年轻人来说也是难得的一杯佳酿。《归来》中陆焉识在"文革"初期遭到批斗下放。妻子对其思念多年,情感备受压抑,最终患下了心因性失忆症,

① 陈墨:《张艺谋电影论》,中国电影出版社,1995年版,第127页。
② 应雄:《别了,80年代——张艺谋电影论纲》,参见中国电影艺术编辑室编:《论张艺谋》,中国电影出版社,1994年版,第14页。

图 14-6 《归来》剧照
妻子冯婉瑜患心因性失忆,定期去车站接陆焉识。焉识陪在她身边。

她几乎记不得过去的事情(图 14-6)。父亲的历史问题同样影响喜欢跳舞的女儿陆丹丹的前程,在许多演出中她只能当小角色而不能担任主演,后来她还被骗而告发了自己的父亲,之后她后悔不已。妻子冯婉瑜是深爱陆焉识的,这种爱即使在艰难的岁月也没有被丝毫磨损,而是沉积在心底,转化成多少个春秋默默无言的等待。最后陆焉识守着失忆的妻子。影片增添醇厚的爱情也显示了导演的人文主义情怀。导演在《满江红》中表现了小人物的命运和处境,如秦桧的替身最终有机会高歌《满江红》,把自己多年受压制的情怀、不堪屈服的反抗精神和诗歌的意境结合起来表现得酣畅淋漓。

三、集中封闭的空间建构

影片的空间建构多在环境造型上得到体现,场景最能集中体现导演对空间美学的追求。德·西卡曾说过:"选好一部影片的场景,一部影片就成功了一半。"张艺谋作品中的主场景选择具有很大的灵活性(与小说原作相比),而且都经过了或多或少的虚拟化改造。这种改造实际上使实实在在的生活场景更加集中,更加空灵化、抽象化、写意化、符号化。通过这种变化,也使作品更有境界,氛围格调更易于造型,最终深刻地传达了导演本人的思考,也使主题的昭示有了普遍性的意味。如在处女作《红高粱》中,小说原作中山东高密的高粱地在电影里已成为大西北的一片野高粱(图 14-7)。高粱地由东部移到

图 14-7 《红高粱》中的仪式化处理

西部,却移出了一个人迹稀少的西部生命力勃发的故事。据说导演组提前大半年去种好高粱备用。《代号美洲豹》的剧情几乎被完全局限于一架飞机周围,这正符合一部惊险片对空间封闭性的要求。《大红灯笼高高挂》本是江南一个宅院,却被抽去了所有的可能使空间更阴柔的安排(比如江南多雨的天气),而一下改为黄土高原山西的乔家大院,营造了一种更冷酷郁闷的气氛。这与小说原著提供的精神方面有所偏离,但山西人自我封闭达到极致的宅院设计确实为电影提供了一个可靠的人与人拼死争斗的环境。《菊豆》中一个太行山的小山村变成了皖南地区的一个染坊,不仅为故事制造了封闭的空间,更在色彩的变化上找到了一个依据。到《秋菊打官司》,空间改造上更多地考虑了对影片呈现的现实生活场景的把握。之所以把安徽山村改为陕西的山村,因为身为陕西人的张艺谋,对自己家乡的了解一定强于对其他地区(尤其是南方)的一知半解。人物的语言及生

活方式对张艺谋来说再熟悉不过了,因此影片成功的机会也就相应地增大了许多。

《我的父亲母亲》讲述了母亲招娣与父亲骆长余——一位纯朴幽默的青年教师,相知、相爱、分离,最终相守一生的故事。三合屯的学校是故事主要的发生地点。以南京大屠杀题材拍摄的《金陵十三钗》选择在一座教堂里,发挥了封闭空间能把矛盾集中起来的优势。这里有冒充神父的美国人约翰,有以书娟为代表的多位教会学校的女学生,有来自秦淮河畔以玉墨为代表的多位妓女,有国军的残余部队李教官等人,还有经常过来烧杀抢掠的日本兵,等等,多方矛盾集中于文彻斯特教堂。然而,在所有的矛盾中,以日军长谷川大佐命令女学生参加庆功会表演,试图集体强奸女学生最为突出,最有决定性,它也是构成本部电影的核心。

奇幻电影《长城》把故事的背景设置在中国宋朝时期。在古代,以人类为饵食的怪兽——饕餮,每六十年便会集结到人类的领地觅食,捍卫领土的人类军团铸造长城的目的也是抵御怪兽的入侵。来到中国寻觅黑火药发财的外国雇佣军威廉·加林(马特·达蒙饰)与佩罗·托瓦尔(佩德罗·帕斯卡饰),因为一次偶然的机会误打误撞进入了长城,认识了对抗饕餮的中国无影军团,也见证了无影军团的精锐和勇敢,并被这群战士之间的信任和牺牲所感动,威廉·加林义无反顾地加入共同守护人类的战斗。长城是中国无影军团建构的一个集防守、进攻、生活于一体的战争城池,这里仿佛是一个陆地版的航母,也成了中国古代的一个象征。汴梁成了最终的决战之地。

张艺谋在环境造型上有以下几个特点:① 对小说提供的细腻场景进行大幅度的改动,以适应自己空间造型上的强烈渴望。② 伴随着自己在主题追求上的妥协,空间控制(场景选择)不断由暧昧不清、地域不明的模糊处理转为让影像空间等同于现实空间以至于因景设事的处理。③ 选择较为集中的封闭和压抑的空间来为挖掘主题服务,让空间具备意义生产的特性。《悬崖之上》和以前擅于营造宏大场景的电影不同,它则将多数镜头放置于狭暗逼仄的小空间中,如列车上共产党特工与特务卧底的眼神博弈,张宪臣、楚良在小巷与特务的战斗等,刻意突出人物表情与肢体语言,营造紧张急迫的黑暗氛围[1]。

四、求美翻新的艺术技巧

张艺谋电影的艺术技巧是多方面的,形神兼备的人物形象是他电影的主要成就之一。在电影艺术中选择合适的演员是非常重要的一个环节。王志敏先生说:"从美学的角度看,演员形象的确定凝聚着一个时代的愿望、理想和感觉,具有极强的社会历史特点。"[2]张艺谋特别重视演员的选择。巩俐的存在以及张艺谋对巩俐的绝对信任(包括欣赏的成分和感情的因素)部分地决定了张艺谋早先一些电影的形态。张艺谋影片中曾采

[1] 郑红:《从〈悬崖之上〉看张艺谋电影的多维创新》,《艺术百家》2021年第5期第97页。
[2] 王志敏:《现代电影美学基础》,中国电影出版社,1995年版,第86页。

用的女演员有巩俐、章子怡、刘浩存、魏敏芝、董洁、李曼、周冬雨、姜瑞佳、蒋雯、闫妮、倪妮、张歆怡、张慧雯等等,合作的经历或多或少影响或提升了她们的人生。他赏识的男演员有陈道明、姜文、李保田、葛优、郭涛、孙淳、佟大为、张译、邓超、郑昊、孙红雷、许亚军、雷佳音、张国立等。在电影中张艺谋十分注重人物造型的夸张,通过这种夸张强化镜头的冲击力,造成一种视感方面的极致。《红高粱》《菊豆》已经初见端倪,《秋菊打官司》中特别强调的身怀六甲的大肚子更让人难忘。而在《我的父亲母亲》中,像裤裆很大的棉裤以及招娣走路时过于夸张的扭动同样造成视觉的极致。

图14-8 《大红灯笼高高挂》剧照
封闭的四合院蕴含的意义很丰富。

张艺谋绘画、摄影功底一流,自己导演的电影非常讲究画面的构图,比如《红高粱》结尾的画面就具有一种雕塑的质感。姜文主演的余占鳌站立在整个画面中,顶天立地,喻示人物是一条汉子。《大红灯笼高高挂》中整个四合院子的大全景、全景镜头就非常讲究一种浓烈的构图效果,它象征一个铁屋子般的封建气息(图14-8)。其中的话语设计也相当精彩。老爷陈佐千常常缺席,即使出场,影片几乎没有正面塑造,而总是让他侧身、背影朝着观众,或者隔着一层帐纱;影片却通过他简短有力的话语以及和仆人的谈话,让受众感觉到他君临一切、无处不在的男性权力。颂莲谎称怀孕败露之后,四院传来陈佐千严厉的话语:"混账,居然骗到我的头上来了,你说,为什么要骗我?快说,你为什么要骗我?你简直没有王法了,也不打听打听,我们陈家世世代代都是什么规矩,你好大的胆子,封灯!"影片最后颂莲见到梅珊被家法处死后神情恍惚,他针对颂莲断言:"胡说八道,你什么也没有看见,你疯了,已经疯了。"影片通过话语来彰显封建大家庭中弥漫着阴冷沉重、令人疯癫的男性权力。话语是权力实现的工具,权力都可以通过话语获取:话语正是外界人们"对待事物的暴力"。"很显然,真正的权力是通过话语发生作用的,这个权力具有真正的效力。"[①]话语强弱的背后隐藏着权力的大小。

《有话好好说》是容易被忽视的一部电影,该片讲述的是青年赵小帅以奇特的方式,狂热地追求漂亮姑娘安红,而引发了一场诙谐幽默的故事,整部影片基本采用摇晃镜头,直到最后主角平静下来之后镜头也归于平静,其实镜头的晃动是主角内心世界的外部符号化写照。

纵观张艺谋的影片,最让人称道的还有一点,是张艺谋能将我们现实生活中常见的平凡的细节通过精心的富有匠意的点染,而赋予它鲜活的生命。电影界有一句箴言:"天

① Raman Selden, Peter Widdowson and Peter Brooker: *A Reader's Guide to Contemporary Literary Theory* (the 4th edition), Beijing: Foreign Language teaching and Research Press and Pearson Education, 2004, P178.

堂就在细节之中。"《红高粱》是一种极端选择的结果,大量地使用红色便是明证。红衣、红裤、红鞋、红盖头、名叫"十八里红"的酒,与日本人抗争中喷洒的热血,以及被故意涂成红色的高粱。《菊豆》(图14-9)中的染池、五颜六色的布、血红的染液、最后冲天的大火与那种对性的恐惧和渴望在情绪上达到了惊人的一致。

在色调方面,张艺谋极端地喜用红色,即使用其他颜色,也是坚持浓烈的原则。这也就是为什么张艺谋电影在视觉上给人很强的冲击力的原因。从红衣、红裤、红布、红发卡、红盖头、红辣椒到红的酒、红的高粱、红的灯笼,只要有机会,张艺谋就要发掘所有红色出现的可能,即使是人为地虚构(像红灯笼的使用)也在所不惜。红色是炽热的,它宜于张扬人的个性,表现人性中的奔突狂荡。这也许更易于显现张艺谋导演的个性风格。《一个都不能少》在纪实性方面似乎超过了《秋菊打官司》,这主要归功于整部影片没有选用一位职业演员。在这部影片里,女主角穿上了一件暗红色的上衣,而这件上衣在影片角色的服装颜色上还是显得很突出,从而完成了导演对红色的又一次成功使用。实际上,张艺谋在色彩的使用上保持了一贯的敏感和极强的倾向性,在众多影片中都取得了成功。《影》中重视黑白灰三种消色的使用,也是对过去重视红色的一种突破(图14-10)。"黑与白的二元对立以及由黑到白不同梯度的灰,点染以征伐杀戮中的血,就构成了《影》既素简又绚烂、既峻敛又张扬的视觉新体验。"①影片《长城》用色彩来区分不同作用的军队,其中黑兵为步兵,红色的是弓弩手,蓝色的女军团是敢死队,各种军种配合作战,从中可以看出受黑泽明的影响。

图14-9 《菊豆》剧照

片中张艺谋爱用富有象征意蕴的红色,色彩对比也很出色。

图14-10 《影》的海报采用消色

张艺谋的电影作品经常隆重而夸张地展示各种民俗文化元素,挖掘民俗的文化意蕴,以民俗的气氛增添影片的内涵。(1)生动地表现了有形的物质民俗和在日常生活中体现的人生仪礼。如在《红高粱》《菊豆》《秋菊打官司》《我的父亲母亲》等影片中所看到

① 赵慧英:《〈影〉:消色的绚烂与极简的繁复——兼论张艺谋电影风格的一贯性》,《辽宁师范大学学报(社会科学版)》2019年第6期第129页。

的家里挂在门上的门神门笺、窗户上贴满的窗花;《红高粱》中给新娘子开脸、上头、盖红盖头等的婚礼仪式,敲锣打鼓举办的婚礼,迎接新人途中捉弄新娘的颠轿,婚礼后三天新娘的回门;《菊豆》中杨金山死后的葬礼仪式;《秋菊打官司》中在婴儿办满月酒时的热闹场面;《千里走单骑》的傩戏;等等。(2)电影作品还表现了心意民俗。无形的民俗,如崇拜、禁忌、民间信仰等深藏于人们的心底,反映民众各种思想意识形态、精神心理和人们的生活态度。《大红灯笼高高挂》中颂莲的丫环由于妒忌主人,用针扎一个形似颂莲的布娃娃,这个迷信揭示了颂莲与丫环之间的矛盾和冲突;《菊豆》中杨金山死后,族长让菊豆和杨天青在出殡时挡七七四十九道关,暗示菊豆和杨天青的爱情悲剧;拍摄的《黄土地》中的"求雨"表现了在这片黄土地上的农民对天的依赖,农民为了摆脱他们眼前的困境而祈求神的保佑。另外张艺谋的电影作品深刻揭露了中华民族一些根深蒂固的陋习,如一夫多妻、封建包办婚姻制度等等。值得注意的是,作品意在通过展示这些陋习来引起人们对中国封建社会病根的抨击、控诉和反省。(3)民歌和民族传统乐器的使用,使民俗的氛围贯穿影片。观众听到的是民歌、童谣、京剧唱腔,这些标志性的民族音乐形式与影片的情调相得益彰。影片音乐所用的无一例外都是民族乐器:《红高粱》里的唢呐,《菊豆》里的埙、锣,《秋菊打官司》里的三弦,《大红灯笼高高挂》里的笛和为京剧伴奏的全套鼓乐,《活着》中的皮影戏,《摇啊摇,摇到外婆桥》中的古琴、琵琶,《红高粱》里的颠轿歌、酒神歌,还有那首著名的"妹妹你大胆地往前走",都是充满民歌的山野特色。结尾时则是高亢的男声童音:"娘,娘,上西南,高高的大路,足足的盘缠,娘,娘,上西南……。"张艺谋的电影具有民俗学(参阅图14-11)、人类学研究的价值与意义。

图14-11 《我的父亲母亲》中母亲在贴窗花

张艺谋所处的20世纪90年代正是国内改革开放的大好时机,计划经济向商品经济、市场经济的转型为电影艺术的发展带来契机,思想上电影学术界对电影与戏剧、电影与文学的关系、电影个性的探索,国外克劳考尔、巴赞、爱森斯坦等电影理论的大规模引进,构成了丰富的思想艺术营养。百里秦川大地上有数不尽的文明古迹,这一古都、古老民族的发源地,培育了张艺谋的深厚的民族文化素养。张艺谋电影创作的成功除了得益于时代、环境之外,还得益于个人的努力。少年时期他因为家庭的原因备受不公正的待遇,他说,"那时我没什么可说的,一方面我埋头读书,一方面我就有那么一股劲"[①],一股不屈不挠的倔劲读书。在北京电影学院摄影系的生活成了他一生的转折点。张艺谋善

① 王斌:《张艺谋这个人》,团结出版社,1998年版,第4页。

于从同仁中汲取有益的经验,同时能在绘画、摄影、表演等多个领域大胆尝试也是他成功的原因之一。对大时代中小人物命运的关注,对人间人心人性的挖掘,对既有艺术成就的超越构成了张艺谋电影的核心。他坚持不懈、善于求新求变的艺术信仰是他影视成功的奥秘。张艺谋自己评价《代号美洲豹》时说,由于想拍的东西很多,政治的、艺术的、商业的、个人特色的,结果它成了"四不像"。如今他能在艺术与商业之间找到平衡,在叫好与叫座之间获得认可。"近几年来,张艺谋电影的一个突出特点是艺术性、商业性的和谐结合。"①这大概是张艺谋电影在最大限度地赢得观众的同时,也获得了影界专家的青睐和国际电影节的认可的真正原因。

附张艺谋执导的代表影片:

《第二十条》(2024)、《坚如磐石》(2023)、《满江红》(2022)、《狙击手》(与女儿张末合作,2022)、《悬崖之上》(2021)、《一秒钟》(2020)、《影》(2017)、《长城》(2016)、《归来》(2013)、《金陵十三钗》(2011)、《山楂树之恋》(2010)、《三枪拍案惊奇》(2009)、《满城尽带黄金甲》(2006)、《千里走单骑》(2005)、《十面埋伏》(2004)、《英雄》(2002)、《幸福时光》(2000)、《一个都不能少》(1999)、《我的父亲母亲》(1999)、《有话好好说》(1997)、《卢米埃尔与四十大导》(*Lumière et Compagnie* 1996)、《摇啊摇,摇到外婆桥》(1995)、《活着》(1994)、《秋菊打官司》(1992)、《大红灯笼高高挂》(1991)、《菊豆》(1990)、《代号美洲豹》(1989)、《红高粱》(1987)。

一、推荐影片

《黄土地》(摄影师张艺谋,1984)、《老井》(主演张艺谋,1987)、《红高粱》(1987)、《有话好好说》(1997)、《大红灯笼高高挂》(1991)、《秋菊打官司》(1992)、《英雄》(2002)、《归来》(2013)、《影》(2017)、《悬崖之上》(2021)、《满江红》(2022)、《坚如磐石》(2023)。

二、推荐阅读

1. 陈墨:《张艺谋电影论》,中国电影出版社,1995年版。
2. 张艺谋:《张艺谋的作业》(自传体影像集),北京大学出版社,2011年版。
3. 杨远婴编:《电影理论读本》,世纪图书出版社,2012年版。

三、思考题

1. 分析《活着》中悲喜结合的因素。
2. 举例分析张艺谋电影的艺术特色。
3. 举例分析第五代导演和第六代导演的主要区别。

① 罗艺君、章柏青等著:《众说张艺谋》,《当代电影》2000年第1期第38—41页。

第十五讲 为东方电影打开世界影院大门的黑泽明

图15-1 黑泽明(1910—1998)

日本著名的电影大师黑泽明(图15-1),1910年5月23日诞生在东京一个有武士遗风的家庭,他在兄弟姊妹中排行最小。父亲对他的教育费了不少心思,有一年暑假,把他送到乡下过"晴耕雨读"的日子来磨炼他的意志。他早年潜心学习绘画,25岁时还没有固定的工作,后来通过面试进P. C. L. 东宝显像研究所工作,师从举荐他的山本嘉茨郎做助理导演。"苦其心智,劳其筋骨",山本经常让他做剪辑、摄影、写剧本等许多杂活。黑泽明一开始有点不理解,后来他才知道老师是在栽培自己。黑泽明虽然遭遇过总务处长片岗的嫉妒与诽谤,遇到过心胸狭窄的审查官马渊,但是在风雨人生中,回忆这段师生情感仍然给他带来慰藉与温暖。他对山本始终抱有知遇之恩。慧眼识人才,后来黑泽明大力举荐的三船敏郎也成为著名的演员。这在日本影坛传为佳话。与山本的合作,让黑泽明积累了丰富的经验,很快成长起来。1945年黑泽明和加藤喜代结婚,1971年年底因为事业不顺,在家中自杀未遂。1998年9月6日黑泽明在家中仙逝。

图15-2 《蜘蛛巢城》剧照

黑泽明富有世界视野,《蜘蛛巢城》根据《麦克白》改编,其中杀死主公的武士心理非常恐惧,沾满鲜血的双手似乎无法洗净。

1943年,黑泽明把富田常雄的《姿三四郎》改编、拍摄成电影,充分显示了他的艺术才华,可以说这是他的出道之作。在他光辉的电影生涯中佳作不断,他自己说年富力强时大约每年出一部作品,步入天命之年大约在55岁以后,每五年拍一部作品。《无愧于我的青春》(1946)、《泥醉天使》(1948)、《野良犬》(1949)、《丑闻》(1950)、《罗生门》(1950)、《白痴》(1951)、《生之欲》(1952)、《七武士》(1954)、《战国英豪》(1955)、《蜘蛛巢城》(又译《蛛网宫堡》,1957)(图15-2)、《恶人睡得香》(1960)、《红胡子》(1965)、《影武者》(1980)、《乱》(1985)、《梦》(1990)等等都是他的重要作品。《罗生门》问世后日本人对它并未投以青眼。评论界说,人们虽然钦佩这部影片大胆而出色的尝试,但是认为影片在表现

上有很多是混乱的,对其中含有的"不可知论的哲学毫无共鸣"①。当黑泽明正为该片在日本的境遇而苦恼时,却意外地传来获得威尼斯国际电影节金狮奖的消息。当时正在钓鱼的黑泽明的心情可想而知。岩崎昶说:"这部日本战后电影的杰作,使日本电影进入了一个新的纪元。"黑泽明为东方电影叩开了世界影院的大门。他一跃而成为世界级的大导演,世界也从此开始关注东方影像。

黑泽明一生留下了30余部作品,获得过威尼斯国际电影节金狮奖、银狮奖,奥斯卡金像奖、奥斯卡终身成就奖、柏林国际电影节银熊奖、莫斯科国际电影节大奖和戛纳国际电影节大奖等多种奖项。1984年他还被法国政府授予荣誉勋章。电影神奇的魅力和吸引力,像磁场一样让他和各种年龄的人成为朋友,据他本人1994年时回忆说有千余位小朋友给他写信,他还给他们回寄卡片。晚年的《梦》是他对自己艺术生涯的总结。黑泽明电影的成功得益于日本的文化。

一、深刻的哲理和形而上的玄学意味

有评论家说,黑泽明是一位"最喜欢由观念出发进行构思的创作家"②。这个说法如果在文学上则带有观念先行的"席勒化"倾向,幸运的是在感性形象为主的电影中,就产生了黑泽明电影深邃性与形式美浑然一体的一大特质。他喜爱的作家是俄罗斯的陀思妥耶夫斯基。他的影片表现了善、恶、幸福、不幸、美德、人的存在、存在的意义、存在的方式等深刻的问题,这是有一定道理的,如《罗生门》

图15-3 《罗生门》中大盗多襄丸与武士打斗

是根据芥川龙之介的短篇《筱竹丛中》改编的(图15-3)。该影片有一个套层结构,开头展示一个颓败的罗生门全景,然后在大雨中三个人物——和尚、樵夫、打杂儿的,在谈论前些天发生的一桩案子。据樵夫与和尚回忆,相关的人物多襄丸、武士、武士之妻真砂在纠察署的叙述都不一样。强盗多襄丸扬扬得意地说,那一天自己被女子的美貌所打动,于是把武士骗到山头的古坟边,跑回来后征服了女子。在他想走时,女子哭着要求他和她丈夫决斗,说自己在两个男人面前出了丑,他们两人中必须死一个。于是他便和武士搏斗,杀死了武士。女子真砂说在她被侮辱之后,被绑在树上的丈夫用阴森的目光、轻蔑的眼神盯着她。她在屈辱和精神错乱中晕倒了,醒来发现自己用短刀误杀了丈夫。武士借巫婆之口也陈述了当日的经过:多襄丸强奸了真砂之后,跪着要求真砂和他结婚,真砂想跟多襄丸走,便让强盗杀死自己,多襄丸吃了一惊,推开她走了,真砂也离开了那里,

① [日]岩崎昶:《日本电影史》,钟理译,中国电影出版社,1981年版,第249页。
② [日]岩崎昶:《日本电影史》,钟理译,中国电影出版社,1981年版,第251页。

之后他自杀了。在罗生门下的樵夫也讲述了自己那日亲眼见到的情景。多襄丸侮辱真砂之后,想和她结婚,于是释放武士想和他决斗。武士责怪妻子受辱后没有自杀,认为妻子连自己的桃花马都不如,没有必要为这样的女子去拼命。那女子痛斥两个男子是胆小鬼、滑头、懦夫,她说:"要获得女子的心,男人就应该用手中的刀来拼搏。"于是多襄丸和武士打斗,最终武士失去了长刀被多襄丸杀死。虽然樵夫说自己讲了实话,但是打杂儿的揭穿了他,说他在案发地点捡走了那把短刀。此时,罗生门里传来弃婴的啼哭声,打杂儿的拿走了盖在婴儿身上的外衣。后来樵夫把弃婴抱回家中抚养。黑泽明在作品中并没有宣传不可知论,也没有宣传"世道人心不可相信、人都是自私自利的小人"这一悲观论调。"《罗生门》是一部主张相信人和存在客观真理的作品。"①如果说人都站在自己的立场上,把事件的前后经过叙述得对自己有利,那么,樵夫的话中除去他省略捡刀的这一细节之外,他的话最接近当日发生的事件真相,因为其余部分他没有必要说谎。他的话让事实真相浮出水面。他最后收养弃婴这一情节,虽然有导演刻意添加的痕迹,但是它与导演主张人类之爱这一伦理动机密切关联。只是影片中间内容居多,反而让观众忽视了外层结构中对人性善良的宣扬。影片最后如同鲁迅小说《药》的结尾透露出淡淡的亮色,明确地告诉观众"世道人心还是可以相信的"。

图15-4 《梦》中的画面,色彩特别

《影武者》展示了一个战国时代的故事,从一个侧面探索了电影学上本体和影像二者关系这一关键的命题。只有本源真人(本体)活着,影武者(影像)才有意义;本源通过影子(影武者)可以产生巨大的影响和意义。该片对张艺谋的《影》影响很大。表达意义的问题是电影的一个基本问题,在黑泽明的电影中所有这些表意行为大多是通过影像本身和影像的上下片段关系来完成的,而这种上下片段关系又侧重叙事蒙太奇的组接功能,意义蕴含于影像和剧情之中。黑泽明的《梦》(图15-4)是继《乱》之后的又一次飞跃,他说自己用影像展现了八个梦:"第一个梦是太阳雨,在五彩缤纷的雨影下偷看狐狸新娘;第二个是在桩树田,也就是砍桩树的顽童与那位娟娃娃的传奇故事;第三个梦是暴风雨,'我'想让一个个灵魂都在暴风雨之夜得到净化;第四个梦是大隧道,'我'要让所有的敌人都在这条大隧道里覆灭,变成不齿于人类的狗屎;第五个梦是乌鸦,一群乌鸦飞进典雅的画室里去,与凡·高(1853—1890年)的那些名画形成鲜明的对比;第六个梦是红富士,一场核试验的爆炸使一些丑恶的日本人变成一只只凶相毕露的魔鬼;第七个梦是鬼哭,我让那些人间的势利小人变成一只只凶相毕露的魔鬼;第八个梦是回归梦,'我'要让一位年过百岁的老人与小孩子对话,再现大自然的

① [日]佐藤忠男:《黑泽明的世界》,李克世、荣莲译,中国电影出版社,1983年版,第107页。

真实面貌!"①黑泽明和华纳公司的合作终于把梦变成了现实。《梦》以八种不同的颜色表现八个不同的梦,它们象征不同的含义,代表了黑泽明对人生、对世界、对艺术、对自然、对战争、对天国的认识与思考。其中没有惊心动魄的战争大场面,拍得非常精巧别致,是艺术片中近乎幻想片的杰作,在日本上映后引起轰动,还获得第15届奥斯卡电影节最佳音乐奖。联系黑泽明的生平不难看出《梦》的寓意是对社会丑恶现象的鞭挞,对美好事物的呵护,对"诗意栖居"、生存的澄明之境的渴望。

二、武士道遗风的弘扬者

武士道是日本特别引人注目的文化现象。它是"武士的训条",义、勇、诚、忠等都是主要的信条,关键的是武士要爱惜自己的名誉,在必要的时候能克己复仇、为情义效忠,它是武士随着自己身份而来的规则、义务。黑泽明的影片中不少是以武家文化做背景的。"人们通过黑泽明的电影看到了日本武士的精髓:责任感、使命感,自尊心、自我牺牲精神,以及面对死亡时无所畏惧的勇气等等。"②除《罗生门》外,《七武士》《战国英豪》《蜘蛛巢城》等影片都以武士的生活为题材,富有视觉冲击力,被称为日本的西部片。"黑泽明是一个地地道道的男性式的艺术家。他的影片用一句最简单的话来说,就是充满激情和冲突的戏剧,而又添上了夸张、强烈和过激的一层色彩。他说,他喜欢的这样的天气:不是盛夏烈日,就是严冬酷寒;不是倾盆大雨,就是风雪交加。"③黑泽明影片的阳刚之气一个主要原因也正是这种武士精神。人们甚至用法国新古典主义的作家高乃依和拉辛来比喻黑泽明和沟口健二,以此来形容他们风格上的巨大差异。

《七武士》中的农民为了抵御盗贼抢劫,雇用了七个武士来保护他们,其中有两个矛盾,一个是农民和山贼的矛盾,农民迫不得已要和武士结成联盟,另一个是农民和武士之间在阶层上的隔阂和情感上的不理解(图15-5)。影片开始一队山贼陆续出场,头目说去年秋天来到这山坳里的村庄抢过稻米,等到麦收之后再来抢麦子。村民们得知这一消息后,经过激烈的争论,决定听仪作老人的决定:雇武士领着大家打山贼,最好找

图15-5 《七武士》剧照
剧中一位农民带路,七个武士接受使命,最后一个是菊千代。

那些饿肚子的武士,"熊饿了都会往山下跑的"。万造、茂助、利吉、与平四个农民下山

① 参见雪帆、未晶:《黑泽明传》,北方文艺出版社,2000年版,第290页。
② [日]佐藤忠男:《论黑泽明》,洪旗译,《世界电影》1999年第5期第107页。
③ [日]岩崎昶:《日本电影史》,钟理译,中国电影出版社,1981年版,第253页。

雇武士。一次，利吉鼓起胆量向武士说明意图，结果被武士又打又骂。"雏禽求食而鸣，武士口含牙签"，武士说他虽然眼下落魄，还不至于给臭庄稼汉当差。四个人有一天在邻村见到一个武士（堪兵卫）非常沉着冷静地从一个小偷手中救出了人质。菊千代和乳臭未干的胜四郎也在看热闹。胜四郎要向堪兵卫拜师。堪兵卫说自己根本没什么本事，尽打败仗，现在吃了上顿没下顿，用不起随从。万造等人决定雇用他。堪兵卫被他们的精神和诚意打动，决心替农民们排忧解难。堪兵卫又招募五个武士：片山五郎兵卫、过去相识的七郎次、沉着的久藏、穷得替人劈柴的平八，还有胜四郎，再算上农民出身的菊千代共7个武士。一开始全村人因害怕武士都藏了起来，后来菊千代敲了梆子，村民以为山贼来了向武士求救，误会一时消失，农民才热烈欢迎武士。堪兵卫等人在村庄周围东西南北勘察地形，还把村民分成四队由武士训练。过了几天，万造等人拿出了不少铠甲、头盔等武士用品，这些东西是他们追杀打败仗的武士捡到的。农民们暴露了自私、狡猾的一面，不过菊千代情绪激昂地指出，这些都是官府和武士给逼出来的。武士们指挥山民们抢收麦子。在周围布置了防御工事，还叫桥外的人家搬进村子。山贼派来的三个探子被活捉一个、杀死两个。久藏、菊千代、平八在利吉的带领下偷袭山寨，平八被火铳击毙。后来，山贼倾巢出动，兵分四路进攻，遭到了有准备的抵抗，几番较量后山贼只剩下13骑。片山五郎兵卫和不少农民也被杀。最后决战的前夜，堪兵卫把农民放回家欢聚，胜四郎遇到了利吉的女儿志乃，两人激情爆发便不顾一切地到草房里寻欢。一名武士安慰志乃的父亲说："如果人们不知道明天的命运会怎样，狂欢一下也是允许的，要不日子也没办法过下去。"决战的时刻到了，堪兵卫把强盗全部放进来。经过一场激战，最后山贼只剩下了两个。久藏被藏在房里的山贼用火铳击中，山贼又用火铳对准菊千代，在这危险的情况下，菊千代还是勇敢地举起刀爬上房来，一声枪响，大刀落下，两人同时倒下。山贼被全部歼灭了。堪兵卫、七郎次、胜四郎等人活了下来。一场苦战，农民和武士总算获得胜利。村上的坟场增添了不少坟墓。四座高大的坟墓在上，顶上各插一把长刀，是死去的武士的，下面是死去的农民的坟墓。胜利后农民们走出了痛苦的困境，又开始了欢快的劳动，稻田里一派繁忙的景象。看着农民劳动的情景，堪兵卫感慨地说："武士啊……就像这风，不过是从这大地上吹拂漫卷，一扫而过……大地永远是不动的，……那些农民始终和大地在一切，永远活下去！"

　　武士饿着肚子也要装着刚吃过大餐的样子，是难以持久的，毕竟填饱肚子是真理。现实生活让堪兵卫、久藏等人成了农民的保卫者，卷入一场无名无利的大战，更何况勇于济困也是武士的一大美德。影片的结尾借堪兵卫之口表明胜利的是农民，武士们又打了败仗。"高鸟尽，良弓藏"，农民不再需要他们，武士们又得远走他乡，继续流浪。正因为武士丝毫也没有得到实际的利益，才证明武士们的精神高尚。堪兵卫、久藏等武士身上还体现了武士沉着冷静、处惊不乱、克己忠勇的精神。

《影武者》致力于弘扬普通人身上的武士精神,影片的背景是 16 世纪日本的战国时代,武田信玄、织田信长和德川家康是三个大诸侯国君主(图 15-6)。开始时高低不同的座位上坐着三个人:信玄、信廉和刚被救出来的一个盗贼。盗贼酷似信玄,信廉把他救下来准备当哥哥信玄的影武者(替身)。信玄攻打织田的要地,20 天后突然缔结和约决定撤军。

图 15-6 《影武者》剧照
影武者稳坐如山处理军机大事。

原来信玄夜间巡视时遭暗算,身负重伤。德川和织田家的探子得知消息后回去复命。撤兵的路上,信玄丧命。临终前他叮嘱信廉和心腹大将三年内不发丧,要勤修文武之政,严防敌人联合进攻,不可轻举妄动。养子胜赖忧心忡忡,信廉早有准备,他安排影武者骑着高头大马巡视三军骗过了自己的士兵也骗过了两家的探子。撤军至一个大殿,影武者以为随军带着的大瓮里装满财宝,当夜想盗宝逃跑,结果发现里面装的竟然是信玄的遗体。事情败露后,影武者被赶走。第二天信廉等人把大瓮沉入湖底,影武者无意之中听到两家探子的议论,不忍一走了之,立即报告信廉,并愿意为武田家效力。后来武田军出了布告,说今晨是以酒祭奠湖神,今晚演剧酬神。当晚的影武者威风凛凛,令武田军和两家探子深信不疑。撤军回府后,影武者在信廉的安排下丝毫没有露出破绽,并且宣布由于战场上得病初愈,和夫人须分开就寝。德川和织田两家为打探实情联合发动进攻。影武者凭自己的机智在议论军务时阻止胜赖出击。胜赖私自率兵赴高天神城作战,信廉只好发兵援助。作战危险时,影武者撒腿要跑,近侍要他端坐如山。武田军因此士气大振,终于获胜。影武者骗过了敌我双方士众,却没有骗过信玄的黑云驹。一天他从马上摔了下来,夫人们赶来救治时发现他身上没有一处伤疤。影武者的身份当众败露,被赶出武田家。胜赖袭位,为父亲发丧。消息传出后,德川和织田联合发动空前的进攻。胜赖不听劝谏,放弃固守不战的遗训,贸然发动进攻,再加指挥无能,结果全军覆灭。影武者一直暗中跟随武田军,最后孤身一人,冲入战场,慷慨赴死。影片在开阔恢宏的气势中塑造了由盗贼成长起来的替身将军。他本是一名犯死罪的盗贼,被救出后当作影武者,偷盗大瓮,搔首露腿的动作,情势危急时撒腿要跑,在府中擅自骑马等所有这些细节都表现了他本性难改的一面。但是当他被救时对武田家报有感激之情,尤其是在大瓮里见到信玄遗容后他决心效忠武田家。在议论军机大事时,他当机立断,反对进攻,在情势危急之时,仍能鼓舞士气。他和信玄的孙子建立了亲密的情谊,后来被赶出武田家时恋恋不舍,最终以一个武士的准则战死在疆场上。影片入情入理地展示了他的成长历程。张艺谋的《影》《满江红》都为主子安排了替身,替身虽为傀儡,但是历经磨难,他们均能识别人性善恶,找到自己追求的人生价值。

日本的封建制度是产生武士道德的土壤,但在第二次世界大战后人们依然把目光投

图15-7 《生之欲》剧照
临死前渡边为建造儿童乐园一事奔忙。

向传统中寻求精神支柱。于是"作为封建制度之子的武士道精神的光辉,在其生母的制度业已死亡之后却还活着,现在还在照耀着我们的道德之路"①。它的作用正在于它作为一种精神和普通人结合在一起,进入了日本人的生活。《无愧于我的青春》《生之欲》(图15-7)等影片反映了在现代普通人心中复活的武士精神。《生之欲》中,某市政府市民科长渡边两次打回家庭主妇申办儿童游乐场的建议书。一天,他听医生说自己得了胃癌,只能活四个多月。他灰心丧气,尝试纵情声色,逛大街、下酒馆、跳舞,打发余下的时光。他不但得不到丝毫的快乐,而且没有使自己解脱。他意外地遇到辞去市政府工作的女科员小田。她健康、乐观、刚强、开朗,她说自己做的玩具虽然微不足道,但它是创造性的生产,能给儿童带来快乐。受此启发,第二天渡边立即上班,并着手办理家庭主妇的建议书,为建造游乐场奔走多个官僚部门。五个月后他坐在建好的儿童游乐场的秋千上平静地死去。他的行为深深地打动了很多人。在他的祭奠仪式上,人们发生了激烈的争论,有人说渡边是一个了不起的英雄,有人指出了现代官僚制度的危害,认为大家不应该这样敷衍地活下去。"卑微生命却衍生出生命力量,成为黑泽明早期电影的主要人物特点。我们可以叫做武士(理想主义者)和普通人的合作。这也是信念与肉身的合作,是道德中心和世俗色相的合体。"②影片结尾一帮职员在上班,又有市民申请项目,项目又被压制下来,昔日渡边的故事又再重演。由此可见,影片反官僚主义具有深刻性、彻底性。

三、黑泽明电影的艺术美

黑泽明的电影具有深厚的日本文化底蕴和浓郁的日本风情,堪称是日本文化的视觉盛宴。本尼迪克特认为日本的文化是一种"耻感文化",与西欧"罪感文化"不同,"一个人感到羞耻,是因为他或者被公开讥笑、排斥,或者他自己感觉被讥笑,不管是哪一种,羞耻感都是一种有效的强制力"③。尤其是在公共场合一个人的这种感觉会更显著。从某种程度上讲,《罗生门》《七武士》《影武者》《蜘蛛巢城》等一列作品是建立在重视名誉的"耻感文化"的基础之上的。在他的影片中,日本的历史,大和民族果敢的性格,易于激动、多愁善感的习性,北方的飞雪,当代日本人的思想转型,人物深层的心理等等都尽收眼底,

① [日]新渡户稻造:《武士道》,张俊彦译,商务印书馆,2002年版,第13页。
② 卢伟力:《病态空间与治病之道——论黑泽明前期的电影》,《北京电影学院学报》2001年第3期第56页。
③ [美]本尼迪克特:《菊与刀》,吕万和、熊达云、王智新译,商务印书馆,2002年版,第154页。

从而使影片具有浓厚的日本文化艺术气息。黑泽明说:"我想在创作电影时必须直率地把日本是一个什么样的国家,日本人是怎么想的,他们的情绪描绘出来。"①他的影片塑造了姿三四郎、多襄丸、堪兵卫、菊千代、鹫津、渡边、影武者等众多的艺术形象,给观众留下深刻的印象。黑泽明不仅注重影片内容的文化选择,还特别注意影片的表达,《罗生门》大胆尝试了四个叙述角度,这个四重奏类似福克纳《喧哗与骚动》。黑泽明的电影特别重视场景设置和影像的造型效果。《影武者》的开头画面的造型就能表现出社会地位的高低。他的影片能够根据人物的心理、剧情的情境适当地采用俯拍、仰拍等角度。《七武士》等影片中对剧情还做了仪式化的处理,比如平八做的旗帜具有深刻的象征意味,堪兵卫打死山贼后习惯在纸上的圆圈上用画叉来表示,这种统计方法具有强烈的原始巫术色彩。其中,农民们用竹枪把雨中骑马狂奔的强盗打下马来刺死的场景非常富有动作感和视觉刺激性。"风军像风一样迅速,木军像木一样平静,火军像火一样猛烈,山军像山一样稳定。"《影武者》中武田军中颜色不同的军旗也富有仪式化的视觉意象。《罗生门》中拍摄手法的多样化,使得平常的景象产生巨大的视觉冲击力。当多襄丸蔑视女子,不肯和武士决斗时,影片采用俯拍,并且让镜头穿过多襄丸叉开的双腿,和剧情的内容高度一致;特写和全景的搭配也很讲究,真砂手中的短刀落地,强盗后背的汗珠,都富有强烈的表现力,不仅暗示了人物的心理而且暗示全片的主旨。黑泽明的影片非常讲究影像的真实感和画面的色彩感,这得益于他的绘画功底。《乱》用白黄红绿四种不同的色彩表现四个主要人物,结尾处为了取得影像的真实效果,黑泽明在拍摄时一把火烧了花费800万日元的电影城。《影武者》中为了拍摄武田家惨败的景象,黑泽明让扮演骑兵的人,每人拿一支麻醉剂,一声令下,一起给马注射,从而获得了上千匹战马在一片枪声中同时倒地挣扎的惨烈场景。所有这些都构成了黑泽明电影经得起观众咀嚼的主要基因。

黑泽明是日本具有国际文化视野的电影导演之一。他不仅把日本的文化推向世界,而且还大胆地吸收世界文化的优秀成果。在交流对象上,他敞开心胸,虚心地向约翰·福特、让·雷诺阿等学习,曾经和好莱坞、意大利、苏联、前南斯拉夫等多种意识形态和体制下的导演交流与合作。他语重心长地说:"日本的年轻导演们还是要和外国导演们多交流才好。"②在题材选择上,他的《白痴》是根据俄罗斯文豪陀思妥耶夫斯基的同名作改编的,构架是俄国的,内容和形象是日本的。《蜘蛛巢城》是根据莎士比亚的戏剧《麦克白》改编的,导演把影片的背景推到日本的战国时代。《底层》

图15-8 《乱》中色彩对比鲜明的画面

① [日]黑泽明:《我的电影观》,钱有钰译,《当代电影》1998年第6期第66页。
② [日]黑泽明:《我的电影观》,钱有钰译,《当代电影》1998年第6期第70页。

(1957)是根据高尔基的同名作改编的。《乱》是根据《李尔王》改编的(图 15-8)。在资金筹备上,他曾在纽约、巴黎等地寻找合作对象和资助的渠道。他提醒苦于筹集资金的日本导演说,只要下决心到世界上去转一转,"总是能争取到一些钱的吧"。在他看来,世界影人是一个整体。

黑泽明的影片在日本成了人们宝贵的精神食粮。佐藤忠男后来带着温馨的情感回忆说,黑泽明那些感人肺腑的影片使他"'战后'的生活才算得上充实"[①]。黑泽明对世界电影作出了杰出的贡献,他的精神和作品是世界影坛的宝贵财富。他的影片为东方影坛赢得了世界性的目光和赞誉。

一、推荐影片

《罗生门》(1950)、《生之欲》(1952)、《七武士》(1954)、《影武者》(1980)、《乱》(李尔王,1985)、《雨月物语》(1953)、《泥之河》(1981)、《梦》(1990)、《那年夏天,宁静的海》(1991)、《四月物语》(1998)、《大逃杀》(2000)、《菊次郎的夏天》(1999)、《座头市》(2003)。

二、推荐阅读

1. [日]佐藤忠男:《黑泽明的世界》,李克世、荣莲译,中国电影出版社,1983 年版。
2. 雪帆、未晶:《黑泽明传》,北方文艺出版社,2000 年版。
3. [英]林格伦:《论电影艺术》,何力、李庄藩、刘芸译,刘芸校,中国电影出版社,1979 年版。

三、思考题

1. 谈谈黑泽明电影的主要特点。
2. 举例分析黑泽明在电影中对色彩的创造性运用。
3. 分析《七武士》《东京物语》在风格上的差异。

[①] [日]佐藤忠男:《黑泽明的世界》,李克世、崇莲译,中国电影出版社,1983 年版,前言。

第十六讲 南京大屠杀题材叙事电影的多元视角

南京大屠杀(Nanjing Massacre),是指1931至1945年中国抗日战争期间,中华民国在南京保卫战中失利,首都南京于1937年12月13日沦陷后,在日本华中派遣军司令松井石根和第6师团长谷寿夫指挥下,侵华日军于南京及附近地区进行长达六周的有组织、有计划、有预谋的大屠杀和奸淫、放火、抢劫等血腥暴行。学术界认为屠杀开始于12月5日。在南京大屠杀中,大量平民及战俘被日军杀害,无数家庭支离破碎,南京大屠杀的遇难人数超过30万。南京大屠杀是人类历史上黑暗的一页。美国牧师约翰·马吉用16毫米摄影机秘密地拍下了日军屠城的血证,这是留存至今有关南京大屠杀的唯一动态影像。前事不忘,后事之师。在世界电影史上,反思大屠杀的电影很多,影片采用的角度也不断更新。《屠城血证》等影片的导演们翻开这惨绝人寰的一页,其目的在于让人们不忘国耻,反思历史,从中汲取惨痛的经验教训,认识日本法西斯侵略者的残暴本性,受难同胞的悲惨遭际,在大屠杀中中国人的抗争精神、国际友人人道主义善举,从而提升家国情怀和爱国主义意识。随着学界对日本侵华战争认识的不断深化,南京大屠杀题材电影的叙事视角也呈现多元的特点。

一、民族的反侵略战争视角

抗日战争是中华民族针对日本侵略者的一场反侵略战争。《南京!南京!》(2009)着力表现了中国政府军队的正面抗战,主要表现对象是国军基层士兵和受难群众,正面刻画国民党军队的正面抗战。1937年12月7日中华民国政府已经离开南京,中国大部队开始撤离南京。角川正雄所在日本军队攻击南京,南京城防司令唐生智逃跑,让南京的防

图16-1 《南京!南京!》剧照
中国军人陆剑雄顽强杀敌,永不退缩,视死如归。

卫陷入全面混乱。少数部队仍在坚守阵地。国民党第36师宋希濂部在组织抵抗。1937年12月13日日本攻陷南京。日军在搜索中国残兵败将。陆剑雄协同战友与日军展开激烈的巷战(图16-1)。一名日军在一个破败的建筑里发现了难民和残兵,回去叫来援兵。拉贝秘书、翻译唐天祥回到家里,家人都在等他。中山先生的雕像被拉倒。日军在

重武器的配合下击败了民国军队残部，五百多名士兵被俘。日军烧杀抢掠，南京沦为一片废墟。有的日军直接用机枪扫射俘虏，有的把俘虏活活烧死，有的把俘虏赶入长江淹死，有的直接活埋俘虏。日军奸淫掳掠，无恶不作，手段极其残忍，场景惨不忍睹。

中国士兵正面抗战，兵败被俘，被虐待，被多种手段屠杀。他们临死前高呼中国不会亡，中国万岁。1937年12月12日至18日在南京失守后的一周内日军屠杀了几乎所有战俘。南京城内的难民涌入拉贝成立的国际安全区。日军冲到难民区肆意杀人、抢人、奸淫、掳掠。影片中，日军送来了一批慰安妇，角川认识了百合子，打算娶她。翻译官唐天祥教中国妇女说日语：我是良民。突然枪声传来了。日军来难民营奸淫妇女。翻译官好不容易才阻止他们。翻译官为了保护妹妹，把她的头发剪了。妓女江香君不肯剪掉美丽的长发。日军又到难民区奸淫、杀害妇女。新年时角川带礼物来安慰百合子，她习惯性地叉开腿。拉贝告诉唐秘书他曾写信给元首希特勒，结果上级要求他马上回德国，认为他的所作所为破坏了日德关系。唐秘书向日军报告说难民区还有几个中国伤病士兵。日军到难民区屠杀伤兵，掳掠妇女，杀死小孩。唐秘书泄露机密并没有得到好下场，女儿被摔下楼，妻妹被强奸。日军认为安全区窝藏军人，因此威胁拉贝交出100名女子作为慰安妇，如果不交出，日军将摧毁难民营。100名女子的牺牲会给难民区带来食物、棉衣、过冬的煤。舞女江香君等许多女士为了安全区，自愿举起了手。百名女子惨遭日军蹂躏。日本的慰安妇也不能例外。许多女子被凌辱糟蹋致死。唐天祥的小姨子也在其中，她被蹂躏发疯，后来被日军伊田修枪毙。活着的女子回到安全区，与亲人抱头痛哭。1938年2月拉贝去上海，带上唐秘书夫妇，还有一名扮演成仆人的中国军官。难民们跪求活菩萨拉贝不要离开。过日军哨卡时，拉贝必须停下汽车改为步行。日军伊田修放走了唐天祥夫妇，扣留了仆人。唐秘书决定留下来再找一找妻妹，和妻子泪别，让仆人去上海。唐秘书被扣押后也被伊田修下令处死，他死前说自己的太太又怀孕了。日军为了识别难民区的军人，让妇女和小孩站一边，一个一个甄别男人。小男孩小豆通过了，大男人老赵刚拿到难民证就被日军撕毁。日军认定他是士兵。他向姜老师求救。姜老师搭救了很多人，后来被日军认出杀害。角川去找百合子，得知她已经病死在前线。日军举行占领南京庆典，同时祭奠死去的日本兵，为阵亡的士兵招魂，要杀死一批中国人。老赵和小豆要被处死，在最后关键时刻，角川释放了他们。活着比死更难，最后角川正雄开枪自杀。老赵和小豆走向了新生。

陆剑雄是底层军官，在南京沦陷后，他领导剩下的仅有的部队英勇还击，与日军展开激烈的巷战，直到打光最后一颗子弹。这一英勇抗日、永不退缩的中国军人的出现，可以说是对以往南京大屠杀题材电影的一个突破。当被俘的士兵们得知自己将要被处决时不愿站起，陆剑雄却沉稳有力地第一个起身，眼神中充满坚毅，慷慨赴死。以往这类题材电影里中国人大都是作为受害者存在的，对于国民党军人的反抗近乎忽略，呈现的反抗也很无力。这主要是因为1949年以后国家政权更迭，新中国成立，国民党退守台湾，导

演主要表现中国人的苦难,而忽略了部分国民党官兵的抗争,符合当时阶级斗争为纲的主流意识形态需求。事实上,在日军占领南京期间许多中国军人进行了不屈不挠的抵抗,显示了中国军人的爱国情怀和民族精神。陆剑雄正是这种反抗精神的代表。这一中国军人形象具有代表性,可以说是突破性的演绎,是中国军人形象的新书写,这也为世界观众了解南京惨案这段历史提供了一个崭新的视角。"战争电影要表现的生命极端状态,那么它就得透过生与死的际遇而参透生命的终极意义。"[1]英勇的战士背负家国仇恨,关键时刻舍生取义,体现民族大义,升华了生命的意义和价值。《金陵十三钗》(2011)中李教官、徐大鹏等军人不畏强暴,勇敢杀敌,甘洒热血,掩护女学生,不愿意当亡国奴,宁愿牺牲生命也要阻止日军进攻,流尽最后一滴血,谱写了可歌可泣的爱国篇章,也是中华民国军人正面抗战的写照(图16-2)。日军在坦克部队的掩护下全面扫荡,最后消灭了教导队。

图16-2 《金陵十三钗》剧照
中国军人不惧强敌,顽强抵抗,保护学生。

这与《八佰》(2020)表现的上海四行仓库保卫战一样体现了中国军人英勇不屈的意志和顽强的抵抗精神。这些正面抗战的书写,敌我明确,爱憎分明,为人们全面认识南京战事的意义提供了民族视角。正邪势不两立,民族战争期间基本上按照民族大义来评价人物。电影《南京1937》(1996)中小女孩珍珍的老爷不愿离开南京,他说:"我不走,日本人不就是倭寇吗,……我不走,我是前朝科举进士,皇上殿试第三名,日本人来了,他蒋委员长可以走,我就不走。"歇了一下,他最后说出一句话,让所有人心里都为之一震:"我不能给中国人丢脸啊!"影片中,最后日本人攻入城中,管家辗转回到老爷家里,发现老爷早已在家中自缢。虽然老先生是清朝的遗老,但是他的思想却与时代同步,与民族共命运,国破何以家为!他的"忠"并非古代迂腐的"忠君",而恰恰是"忠国""忠民",这一点他比其他人更为坚定,并让人肃然起敬。

二、战争受害女性的视角

在世界的无数次战争中,人们不难发现女性是战争最大的受害群体之一,其中一个原因就是她们是性别上的弱者。"由于女性天然的生理构造、原始的生殖色彩、性行为中的被压迫性和受侵略性,使女体艰难地担负起宗族的繁衍、荣辱、盈亏、尊严、纯洁、忠诚等符号学意义,女体成了一种特殊的文化隐喻,人们在她身上灌注了超重的价值想象和历史记忆:政治的、伦理的、民俗的、宗族的,甚至是经济学的……于是就产生了一种奇怪

[1] 范藻:《抗战电影:是叙述历史,还是折射现实——有关抗日战争题材电影的美学反思》,《电影评介》2006年第13期第11页。

现象:古老的民俗特点似乎总能在妇女身上得以顽固的保留和延伸。"①战争中女性成为男性士兵观看、争夺的对象,成为男性士兵的玩物。约翰·伯格早在1972年解读欧洲裸体画时指出,"女性自身的观察者是男性,而被观察者为女性"②"看与被看"在女性主义电影批评的领域内似乎已经构成了一种"范式"。"被看"有时表现为被践踏、被奸淫、被蹂躏、被作为发泄兽欲的对象。《黑太阳:南京大屠杀》(1995)再现了日军蹂躏妇女,屠杀无辜百姓等一系列暴行。《五月和八月》中爸爸外出找粮食没有找到,结果被杀害,妈妈作为女性,为保护孩子们多次惨遭日本兵的蹂躏,之后被杀害。由于金陵女子文理学院是专门收容妇女难民的场所,在侵华日军南京大屠杀期间,这里成了日军实行性暴力的重要目标。影片《拉贝日记》(2009)中有这样一个场景:日本兵认为放下武器的中国士兵进入了安全区,于是穷追不舍,一直追到女生宿舍。由于没有发现"士兵"的踪迹,日本兵的长官要求老师杜普蕾斯(Valérie Dupres,原型为金陵女子文理学院的魏特琳女士,中文名华群,她有日记出版③,下文直呼魏特琳)让所有的女学生都脱下睡衣,裸体接受检查,看是否有士兵暗藏其中,于是,所有的女学生都不得不赤身站在床前,而日本军官就从她们

图16-3 电影《拉贝日记》剧照
日军检查难民营是否窝藏溃退的国军散兵,命令女生脱掉衣服,连外国人抗议也没有用。

身边走过去(图16-3)。在《南京!南京!》中,日本人抓捕了难民区内的许多中国男性,让难民区的女性一个个去领,如果男人没有女性来领,日本人就认为他是中国士兵,就把他拉走枪决。姜老师为了能多救几个中国人,她一次又一次地奔向日本军车,装作是男人的妻子,她的举动引起了日本兵的怀疑,结果她被抓了起来。为了不让自己的女性身体再次受辱,她宁愿被日本兵直接射杀。剪掉美丽的长发、毁掉姣好的容颜成了女性保卫自己的常见手段,电影《拉贝日记》《金陵十三钗》《五月八月》等影片都有此情节设置。在日本侵华战争(1931—1945)的十四年间,中国大约有20万,甚至更多的女性被日军强迫、诱骗,沦为日军发泄性欲、任意摧残的性奴隶。《二十二》中不幸的慰安妇回忆了当年作为性奴的悲惨遭遇及后来的屈辱生活,终于走出沉默,控诉日本军国主义虐待妇女的滔天罪行。

《金陵十三钗》中,1937年12月初日军攻入南京城内,国民党军队不敌日军,失去抵抗能力,六朝古都在战火中化为废墟,众多军民被困城中。一支数十人的国军德械教导队余部在李教官的指挥下,从日军手中救出了一批教会学校的女学生。李教官等人由此

① 王开岭:《精神明亮的人》,书海出版社,2019年版,第137页。
② [美]约翰·伯格:《观看之道》,戴行钺译,广西师范大学出版社,2005年版,第47页。
③ [美]魏特琳:《魏特琳日记》,南京师范大学南京大屠杀研究中心译,江苏人民出版社,2019年版。

失去了撤退出城的机会。幸免于难的书娟等学生回到文彻斯特教堂,随她们一起来到教堂的还有被雇来收殓神父遗体的美国人约翰·米勒。此时的南京城中逃难的人们蜂拥进安全区和教堂寻找庇护,秦淮河畔的十四位风尘女子来到教堂避难。后来两位回去拿琴弦被日军奸杀。在教会学校里会说英语的玉墨,希望约翰能用美国人身份为她们提供保护。一开始,女学生们瞧不起十四位风尘女子。为用马桶、为休息空间她们之间发生过多次争执。教堂的墙壁并不能阻挡日军的铁蹄,凶残的敌人在教堂内杀死了一名女学生,还公然要带十三位女学生去陪日军长官唱歌、过夜。妓女们本来只打算进教堂避一避,然后找机会逃出南京,于是喝酒唱歌,对外面的情形无动于衷,但她们最终还是决定代替女学生去赴死亡之约。

图16-4 《金陵十三钗》剧照
十二位风尘女子假扮成学生去为日军表演,她们用方言唱《秦淮景》。

以命换命,如何解释?金陵十三钗的命就不珍贵吗(图16-4)?"我们这是在干什么,乔治?我们在干什么?上帝不是教我们人人生来平等吗?那女人和女孩儿,选谁?"严歌苓的原著中也有相同的反思:"阿多那多心里一阵释然:女孩们有救了。但同时他又觉得自己的释然太歹毒,太罪过。尽管是些下九流的贱命,也绝不该做替罪羔羊。"①当然这里有妓女低人一等的传统思想在作祟,避开此点,其实也很好理解,女学生尚未成人。妓女们看到了本国军人的重伤与死亡,豆蔻香兰两人被日军抓住后的凌辱,唱诗班女学生被日军追赶等一系列事情之后,顿然醒悟,她们觉得自己有责任也有义务站出来保护女学生们免遭日本兵的踩躏,此刻的她们不像是软弱的女子,更像是充满报国情怀的军人,应该像男人一样去战斗,去保护弱者、保护弟妹,去慨然赴死。从这一方面来看,"金陵十二钗"[乔治(Gorgie)最后男扮女装加入其中]的身上展现出男性对女性的气度和保护欲,或者说长姊对幼小妹妹们的保护意识,这一觉醒可以归于长姐意识、家国意识的范畴。

《金陵十三钗》中"十三钗"虽然是妓女,当她们受到更强大的日本敌对男性的暴行或者看到弱小的女子受到欺凌的时候会挺身而出,选择反抗,如在受到凌辱时会将欺凌自己的日军的耳朵给咬下来,赴约之前早已准备好玻璃碎片、剪刀等工具等。她们打算和敌人同归于尽。南京保卫战变成了南京少女保卫战,变成了贞操保卫战。如果从贞操保卫战的角度来看,妓女们扮演的是男性角色。少女纯洁的身体是民族神圣不可侵犯的领土、反殖民抗争的工具,"女性成为男性决斗的场所,成为民族拱卫的领土"②。在战争中一个民族的男人无能,往往女性受辱,如男人挺身而出,女性则易蒙恩被泽,这是常见的

① 严歌苓:《金陵十三钗》,江苏文艺出版社,2011年版,第57页。
② 王开岭:《精神明亮的人》,书海出版社,2019年版,第139页。

现象。

影片中个别情爱情节设计备受争议。当"十三钗"们决定代替女学生们去赴死亡之约的时候,玉墨又主动地把自己的身体献给了约翰。虽说这可以理解为是对约翰付出的一种报答,但是观众更可以理解为是向男权屈服的表现,是编导不该有的迎合市场的伎俩。对于这些镜头,西方有评论家认为,这是"最愚蠢的好莱坞制片人才会做的事——将色情噱头注入如南京大屠杀这样的大惨剧中",甚至不乏言辞更为激烈者,如《好莱坞报告》的评论文章称,"如果华纳兄弟娱乐公司(Warner Bros.)在1942年导演'十三钗'片这样一部电影,也许可以成为一部有效的反日宣传片,而且博得好效益。但是今天,它(《金陵十三钗》)扮演的不过是低级噱头(hokum)"。影片中时不时地把镜头投射到玉墨的身体性感部位,如臀部、嘴唇、脸部、腰部等,这些都暗示出性欲的冲动,"商女不知亡国恨,隔江犹唱后庭花"。这些画面的出现固然与妓女的身份相关,但是它也有必要从理论上甄别。"传统上,被展示的女人在两个层面上起作用:作为银幕故事中的人物的色情对象,以及作为观影厅内观众的色情对象;因此,在银幕两边的观看之间存在着不断变换的张力。"①日军凌辱中国妇女发泄兽欲,但南京大屠杀中受凌辱的妇女同胞不能作为观影厅观众的色情对象,编导组织安排此类情节、画面需要格外审慎。日军野蛮的奸淫行为必须受到谴责,观众与受害者必须感同身受,有同情共鸣之感,切肤之痛,否则影片达不到教育民族大众的目的。影片的最后有一个光明的结尾,约翰修好汽车,带着十三位女学生逃离南京,纯洁的女性得到保护。

三、受害儿童的视角

在世界电影中采取儿童视角的影片很多,它们能以一种陌生化的艺术技巧发现成人视角所不能发现的事理和情境。比如《最后一课》《伊万的童年》《穿条纹睡衣的男孩》等等。"最佳的港片,不仅是娱乐大众的商品,更满载可喜的艺术技巧。"②这一点在杜国威导演的电影《五月八月》中得到了很好的体现。之前南京大屠杀题材电影大都是采用成年人视角,这部却反映了儿童在战争中的体验与受到的伤害。影片开头五月八月两姐妹的爸爸在批改试卷,他是教师,日军攻打南京,幸福的家庭开始遭到破坏。

战争中儿童属于弱势群体,整个人类社会对弱势群体的保护,如对待儿童的态度、儿童的切身体验更能反映人类文明的程度,反映人性的善恶底色。《五月和八月》中,爸爸外出找粮食,被日军杀害了!残暴的日军杀进了各户人家,妈妈让五月八月躲进阁楼。奶奶被杀死,妈妈惨遭蹂躏。晚上妹妹八月偏偏又发了高烧,妈妈冒着生命危险去抓药。日军在巡逻。五月化妆后找到妈妈。母女俩刚拿到药,日军发现了她们母女俩,妈妈带

① 杨远婴主编:《电影理论读本》,世界图书出版公司,2012年版,第526页。
② [美]大卫·波德维尔:《香港电影的秘密——娱乐的艺术》,何慧玲译,海南出版社,2003年版,第7-8页。

五月逃跑。为了引开日军视线,妈妈主动暴露自己,她被抓到后凌辱至死。五月带着药逃回家医治妹妹。妹妹的高烧终于退了。在这里日军的兽性和八月所沐浴的母爱亲情的光辉形成强烈的对比。后来,姐妹俩没有吃的,面临饥饿,有家难回,五月只好带妹妹八月流浪。姐妹俩辗转来到救济处得到了一份馒头(图16-5)。八月带五月去长江边洗身子,江上飘过许多死尸,为了保护八月,姐姐五月学妈妈坚毅的样子蒙上妹妹的眼睛不让她看到尸体。这一情节就像当初妈妈蒙上八月的眼睛,不让八月看见爸爸的断臂一样。影片不仅揭露了日军残暴邪恶的本性,也反映了受害者善良的人性和温暖的亲情。在艰难的生活面前,姐姐一直能照顾妹妹,两人相濡以沫,共同求生。

儿童的视角包含独特性、原初性,认识世界带有一种直觉性,也包含一种幼稚的美好和诗性。《五月八月》中当侵华日军逼近时,孩子们眼里是割舍不下的宠物、画画用的炭笔,嘴里念叨的是"妈妈,他们打死了猴子""阿宝在哪里"等等,一方面反映出孩子们的天真无邪,另一方面也反映战争给她们童年美好生活带来的戕害。

图16-5 《五月八月》剧照
姐妹俩失去父母后辗转来到救济所。

影片大部分以儿童的生活内容为表达对象,增加了小猴、阿宝、小金鱼、小玩具、糖果、漫画等儿童喜爱的元素,用五月和八月诗意美好的童年被破坏、稚嫩的身心遭受摧残来控诉侵华日军惨绝人寰的暴行和兽性。导演从孩子的视角出发,有意在保护孩子们纯洁的心灵。

儿童象征民族的未来和希望。《五月八月》中,舅舅被杀害后,五月只好带着八月到芦苇丛中找小男孩方毅。五月八月和方毅遇到难民区的修女和一群孤儿小朋友,他们一起到江边唱哀歌与父母亡灵告别。一群孤儿对着长空哭着喊爸爸妈妈:我爱你们,爸爸妈妈,再见。其中表现出不甘屈服的复仇壮志。五月和八月在抗日战争胜利后成长起来,五月从事教育工作,八月从事社会福利工作,方毅成为一位出色的画家。战争锻炼了他们,他们的成长也象征中华民族的美好未来。

儿童在整个社会秩序中,属于社会化程度比较低的一个群体,文艺作品中采用儿童视角以纯真的、新鲜的、陌生的眼光重新观察世界,有利于抛开成人的世俗功利,或者说是发现成人世界的被忽视的不合理之处。许多人小时候都读过安徒生的童话《皇帝的新装》,作者通过这一丑剧深刻地揭露了皇帝的昏庸、愚蠢,大小官吏的逢迎拍马、奸诈和虚伪,褒奖了敢于讲真话的儿童和天真烂漫的童心。影片《五月八月》用天真烂漫的童心和无邪的举止来揭露日军惨无人道的暴行和邪恶的人性。片中南京沦陷后,爸爸没有带着家人逃亡,后来不幸被杀害。妈妈神经质似的让孩子们在院子里练习跑步。邻家丽丽一家出逃没有成功,受辱后又回来了。丽丽头发剪掉了,打扮得像个男生,脸上还涂了煤灰。家庭出现变故,国家面临灾难,民族面临危亡,这一切懵懂的八月看在眼里,并不能

理解,也不是幼小的心灵应该承担的一切。英美出品反映纳粹集中营大屠杀的影片《穿条纹睡衣的男孩》中有句经典台词:"在黑暗的理性到来之前,用以丈量童年的是听觉、嗅觉以及视觉。"儿童是无辜的、纯真的,他们对这个世界的认识是原初的,也主要是凭直觉的感知。幼小的儿童面对的是惨绝人寰的大悲剧,他们的体验深切而感人。在大屠杀结束之后,无数儿童不仅成了孤儿,而且饱受精神创伤,这些孩子又该如何面对以后的人生!《黄石的孩子》(2008)中英国人何克给出了答案,他不仅救下了在战争中失去双亲的四个孩子,还带领一群黄石的孩子重新开始新的生活,这群孩子是幸运的,因为他们在大屠杀之后存活了下来,但他们同时又是不幸的,因为他们的"创伤后遗症"——"反复出现创伤体验,持续地警觉性增高或回避,也可表现为普遍性的反应麻木"①。后遗症一直如影随形,严重影响着他们后来的生活。在艰难的时刻,这群孩子有何克陪伴,他们一起种地、读书、打篮球,他用温暖的爱渐渐疗愈孩子们因战争而受伤封闭的心灵。

四、佛家视角与宗教思想的介入

　　南京有很多的寺庙,杜牧的《江南春》写道:"千里莺啼绿映红,水村山郭酒旗风。南朝四百八十寺,多少楼台烟雨中。"这首七绝中不仅描绘了明媚的江南春光,而且还再现了江南烟雨蒙蒙的楼台景色和人文内涵,江南风光蕴含沧桑变化、神奇迷离,烟雨佛寺别有一番韵味。在日军大屠杀期间,南京城是满目疮痍,幽栖寺、文殊洞、观音洞等名胜均未逃出日军魔掌,牛首山被烧成一片荒山秃岭。许多文物在这场浩劫中被掠夺。佛教的要素、内容在南京大屠杀题材电影中多有涉及,比如《屠城血证》中,照相馆的范先生面对攻入南京城的日军无能为力,只是跪求菩萨保佑自己的妻儿。《五月八月》中的外婆信佛,面对日本人的侵略跪求佛祖保佑,却并不能消除灾难。她不仅烧香拜佛,而且在门前放上一个元宝形的石凳子,寓意"开门见宝",八月在石凳子上敲核桃吃的时候遭到她大声呵斥,她认为是两个逃难的外孙女带来了坏的运气。国难当前,佛教并不能给虔诚的教众带来好运。灾难是日本侵略者造成的,有其更直接的民族原因。在这些影片里佛家在战争中所作所为没有得到充分的正面的表现。《黑太阳:南京大屠杀》正面表现宗教意识,其中有一位日本僧人行善助人,不同于杀戮成性的日本兵。电影中集中采用宗教题材的是《栖霞寺1937》(2005)。影片中日军攻占南京,日军到处烧杀抢掠。冬天的南京落叶纷飞,和尚打扫前庭。四面八方的老百姓(难民)涌向栖霞寺,当家的寂然法师(1909—1939)决定收留乡亲们,让众多难民走进栖霞寺。日本发动强攻,国际友人马丁先生(原型马吉)在偷偷拍照,他要让全世界知道南京发生了大屠杀的真相。他被日军发现,拍照也被禁止。日军在难民区肆意妄为,杀人抢财、强抢妇女。难民中伤病者越来越多,寂然让本昌师傅和小和尚去南京城内买草药。日本大使等人摆拍友善姿势让马丁拍摄。马

① [奥地利]弗洛伊德:《精神分析引论》,陈霖序译,商务印书馆,1984年版,第217页。

第十六讲 南京大屠杀题材叙事电影的多元视角

丁设法逃跑。药店被炸毁,本昌没有买到药,却遇到了大学生苏萍,她是马丁的翻译。马丁也躲避到了药店。日军到处搜查马丁,要收缴、销毁他的胶卷。马丁托苏萍努力把胶卷送给拉贝先生。国民党军队参谋长廖文湘、刘团长和部下王副官兵败后来到栖霞寺躲避,寂然先让他们在藏经楼住下。马丁和苏萍见到拉贝,请求拉贝保存并送出胶卷。日军搜查难民区,马丁和苏萍逃跑,情急之下苏萍一个人带着胶卷翻过墙头,马丁被日军杀害。

天下战乱纷飞,邪恶之徒闯进我们家园,任意杀害我们的同胞,奸淫我们的姐妹,烧毁我们的房屋,抢走财物和粮食,众多难民来到栖霞寺,他们无家可归,在寒风中煎熬。寂然法师虔诚地祈祷佛祖赐给他智慧。苏萍女士来到栖霞寺,希望得到帮助把胶卷送到上海租界区,转交到国际和平组织的手里。志海师傅不满寂然的所作所为,决定离开栖霞寺,路遇难民又折身而返。本昌师傅设法保护苏萍,日军闯进大和尚坐化肉身的藏室搜查,未能发现她。在苏小姐的鼓舞下,寂然法师成立了南京栖霞寺佛教难民收容所。日军山田再次搜查栖霞寺,他们审问寂然法师,还刑讯逼供,暴打耳光,要他交出廖文湘。在寒冷的冬天扒光寂然的僧衣在他身上浇冷水。寂然法师一口咬定庙里只有难民。日军调查胶卷的事情,逃回来的志海师傅不小心说了一声"胶卷",他已经暴露了信息,却又说从来没见过这东西,结果他被日军枪杀了。日军还命令寂然法师三天内解散难民所,否则炸平栖霞寺。寂然法师写公开信揭露栖霞寺内真相。寂然法师与日本大使交涉,遭到蔑视。但是他那封控诉日军残暴罪行的公开信见诸报端,激怒了山田。本昌师傅会日语,亲自到山田司令部,说服山田收回三天解散难民所的陈命。山田又宽限三天,如果寂然再不执行命令,日军就要炸毁栖霞寺。僧人搞到一条船,打算当晚送廖文湘将军过江。一名日军闯进寺庙难民营找"花姑娘",还杀害了座元师傅,国人忍无可忍把日本兵杀了。丢了一名士兵,日军再次来寺庙搜查,本昌以老和尚圆寂搪塞。日军留兵在栖霞寺大门口把守。廖文湘等三人和寂然告别,报以钱财,被婉言谢绝。廖文湘以墨宝相送。情急之下,寂然举办座元师傅的大型丧礼掩护三人出寺庙。本昌又与山田交涉不要解散难民营的事,再次得到三天的宽限,还请求山田给他开一张特别通行证。山田起了疑心,设下埋伏枪杀了苏小姐,本昌只好拿着胶卷逃跑到上海。廖文湘抵达武汉的消息很快见诸上海报端。山田带兵要炮轰栖霞古寺。寂然法师给山田讲解毗卢宝殿,三世因果,"摄山千佛古、江户一尊归"的对联,鉴真东渡的故事,佛陀不主张暴力,反对一切战争,主张真理,主张辩论来达到心灵的沟通,中日是和睦友好的邻邦,不必发动战争等道理。寂然看出山田有烦恼、有不安,有痛苦,想度化他(图16-6)。山田愤然离开寺庙。马丁的照片已

图16-6 《栖霞寺》剧照

寂然法师给日军山田讲佛像的故事,希望唤起他的良知。

经在英、美、德、苏联等国刊出,引起了世界人民的公愤。这些影像资料成为揭露日军屠杀中国平民的滔天罪行的铁证。1938年3月南京栖霞寺佛教难民收容所在最后一批难民转移到国际安全区后撤销,历时4个月,先后收留安置难民24 000多人,掩护抗战军人200余人,耗米麦杂粮上百万斤。寂然法师于1939年10月12日圆寂。

"宗教指引人过良善的生活,宗教是带有感情色彩的道德,宗教是对我们所有神圣命令责任的认知。"[①]寂然法师冒着生命危险,收留两万多难民,倾尽寺庙藏粮施舍并对伤者救治,让国军廖文湘等抗日将领躲避月余并协助他们渡江,帮助苏萍把马丁拍摄的胶卷送到上海国际和平组织的手里。他面对强权,毫不畏惧,以普度众生、慈悲为怀、仁爱善施的佛教教义为武器和敌人进行面对面的斗争,试图感化日本军人、教育日本军人、唤起日本军人的良知。出家人救众生于水深火热之中,他所做的一切体现了佛教的精义,代表了一个爱国僧人的伟大情怀,在影片中佛教、佛教教义具有积极的正面意义。

五、外国人士的第三者视角——西方留守者的目睹、同情与拯救

1937年日军攻入南京城的时候,城内有几十位来自美、德、英等西方国家的公民依然留在南京城内,他们见证了日军在南京的大屠杀。战争结束后,西方国家也对这一段历史逐渐加以关注。一部《辛德勒的名单》(1993)把德国纳粹屠杀犹太人的暴行、辛德勒的善行壮举公之于银幕,为世人所铭记,同样发生在南京的一场对中国人民的大屠杀又怎么可以被世人所忘记呢?南京也有自己的国际友人。《栖霞寺1937》《金陵十三钗》等影片也表现了马丁、约翰等国际友人的人道主义义举,而最能代表西方人士立场的电影是《拉贝日记》。

影片中,拉贝先生(1882—1950)所在的德国西门子公司中国分部早上升起德国国旗,中国员工向拉贝问好。1937年12月1日日本在南京附近集中了大量兵力。尽管拉贝取得了惊人的业绩,但是新来的弗里斯宣布,根据目前国际形势总公司决定关闭中国分部。再过三天拉贝就要回德国了。拉贝和总部交涉也没有结果。拉贝决心站好最后一班岗。日军飞机低空侦察西门子公司。无锡的日军击败中国守军后继续西进,合围南京。金陵女子文理学院的女生和魏特琳老师来和拉贝道别。拉贝在中国生活了27年142天,心中满是不舍,离别前一晚,他举办了大型的庆功晚会。舞会上歌女歌唱一曲"夜来香"。国民政府也派人来祝贺,还颁发了胸章。在拉贝发表告别演说时,日军飞机发起轰炸。拉贝仓皇回到公司,看到很多难民围在大门口,拉贝大声疾呼,打开大门营救。日军狂轰滥炸,拉贝取出纳粹的巨幅党旗展开,并打开探照灯,让众人躲在下面。德国是日本的盟友,日军看到卐字国旗就会停止轰炸。南京其他地区已经是满目疮痍,死伤无数。新来的弗里斯打算关闭西门子南京分部。拉贝据理力争,说弗里斯的任命是后天才开始。现在弗里斯没有权力,也不是合适的人选。拉贝马上就要离开了,妻子抱怨他多管

[①] [美]詹姆斯·考克斯:《神圣的表达:宗教现象学导论》,陈丽译,江苏人民出版社,2016年版,第11页。

第十六讲 南京大屠杀题材叙事电影的多元视角

闲事。拉贝日记中详细记下了自己的所见所闻,如今已经转化为可感的影像。他还让难民进自己的花园避难。中国军队中了日军的埋伏,遭到致命伏击。日本军官要求少佐处决几千战俘,少佐虽然觉得这样做有违国际法,但他还是执行了命令。在宁外国人召开会议,罗森博士主张离开南京。在缺医少药的医院,罗伯特·威尔逊医生目睹众多伤者离世。魏特琳女士提议设立安全区,又推拉贝做安全区委员会主席。拉贝是德国人,这个身份便于和日本人打交道。拉贝推威尔逊为副主席。拉贝和妻子朵拉重温年轻时的誓言,相亲相爱,不离不弃。安全区委员会开会,拉贝迟到了,威尔逊医生嘲讽拉贝说他要和达官显贵离开南京了。在最后关键时刻拉贝没有和妻子登船回国。日军飞机炸沉了那艘客船。后来日军才透露在被搭救的人中有朵拉。成千上万的人涌进拉贝等人建立的国际安全区。日本大使福田也同意拉贝建立安全区。拉贝认为能容纳10万人的安全区,一定能容纳20万人。1937年12月13日,日军进驻南京前拉贝等人抓紧给安全区运送补给品。日军兵力强大,中国军队将仅有的士兵部署在城门外应战,拉贝认为意义不大,希望战事早日结束。南京沦陷,中国军队死伤无数。安全区不允许收留军人。医院也遭到日军的搜查,日军杀死了2名医生、3名护士和正在接受手术的伤员。日军到安全区带走153名放下武器的中国军人,还要求带走20名女生。日军当场射杀这批中国军人。19日安全区的门口堆满了尸体。

拉贝给希特勒写信报告日军的暴行,幻想得到帮助。拉贝和威尔逊会见日本的朝香宫鸠彦亲王(他是侵华战争的罪魁祸首之一,战后因为他是日本王室成员而逃避了审判),固执地提出自己的要求,拉贝的司机没有坐在汽车上就被日军带走砍头杀害。作为失去司机的补偿日军允许拉贝挑选20人带走(图16-7)。日军正在俘虏营进行疯狂杀人比

图16-7 电影《拉贝日记》剧照
拉贝的司机没有待在汽车上,被日军砍头。日军允许拉贝收留20名中国士兵作为补偿。

赛。砍头杀人比赛登上了日本的《东京日日新闻》。魏特琳女士收留了很多中国军人伤病员,藏在教会学校里,所以她才需要更多的粮食。会拍照的琅书给弟弟送饭,被日军盯梢。两名日军试图强奸她,弟弟拿到手枪射杀了他们。外交官员罗森博士是犹太人,他和拉贝为希特勒的所作所为争论不休。日军用尸体填补路上的水坑。琅书换上了日本军装,埋葬了父亲后被日军识别、追捕,跑回安全区女生宿舍。日军要求所有女生脱掉衣服接受检查,罗森抗议也没有用。安全区缺衣少粮,要撑不下去了,拉贝捐出家里的积蓄。圣诞节朵拉邮来了奶油蛋糕。拉贝病倒了,罗森去找日本人寻求帮助,拿到胰岛素急救。那名良知尚存的日军少佐秘密告诉罗森,各国大使要回南京,亲王要清除安全区。几百名百姓誓死保卫安全区,日军弄来了坦克,准备轰炸。关键时刻拉贝等人挺身而出,让人拉响了警报,说明各国大使即将乘克里柯特号轮船回到南京,最终护住了安全区。

拉贝不得不离开南京了,接任他职务的人是弗里斯。安全区转眼成了弗里斯与日军共建的安全区。拉贝在日军的监督下来到了码头,码头上的中国人呼唤着拉贝的名字,拉贝见到了死里逃生的妻子,两人紧紧地抱在一起。南京大屠杀期间,拉贝建立的安全区营救了十多万中国人。1950年拉贝于柏林去世。

拉贝当年写下的日记是证实南京大屠杀的重要史料,同名电影是建立在真实事实基础上的视听传达,编导也是外国人。整部影片主要人物一直处于冷静、克制、悲悯的情绪之中,甚至有时让拉贝弹钢琴来平复愤懑不平的心理。西方影片把国际友人的人道救援凸显到前台,在关键时刻他们力所能及地挽救生命,一方面国际友人以中日之外第三者的视角相对理性、公正、客观地展现了安全区发生的屠杀、轰炸、抢劫、强奸、纵火、文化掠夺等事件,成为南京大屠杀的铁证,在场的国际友人的视角让证据也显得更为有力、可信;另一方面她们也以第三者的视角反映了日本人的野蛮、残忍,对国际法的践踏,反思了国际安全区的规则、国际人道主义的作用以及生命的价值与意义。原本像拉贝先生那样的外国人可以在日本人攻入南京之前悄然离开,但他主动选择留下。留下需要勇气;而拯救更展现博爱。拉贝是德国人,还是纳粹党员,如果他回到德国也就是一名普通的西门子高管,他留在中国,关键时刻没有像弗里斯那样站在法西斯一边,而是利用自己的身份充当难民的保护者,和人类的正义事业站在一边,一个平凡的人做出崇高的业绩,成为拯救难民的"活菩萨"(图16-8)。拉贝并

图16-8 电影《拉贝日记》剧照
拉贝和其他国际友人在关键时刻挺身而出保护国际难民区。

没有助纣为虐成为法西斯的帮凶,相反他相信自己的视觉、感观,相信自己的思考和判断,拒绝平庸之恶。① 如果没有对生命的尊重,没有对暴行的憎恶,又如何能在虎窟之中与虎周旋?当南京城被恶魔占据的时候,他们用自己人性的光辉照亮了黑暗。该片的群众演员中有一位老奶奶是南京大屠杀幸存者,她表示:"第一次演电影,其实就是希望能够报答一下拉贝,他救了我们那么多人的命,我们却没能为他做点什么。"这也许是对拉贝先生最好的告慰。拉贝的人道主义壮举也升华了自己个体生命的价值与意义。

六、人性的善恶视角

人性从来不能简单抽象地进行善恶之分,它总是在具体的社会环境中通过具体的事件具体的行为和心理表现出来的。日本自19世纪80年代明治维新以来逐渐走上了资本主义道路,国力强盛,国内右翼势力、军国主义逐渐抬头并占据主导地位,带有明显的

① [以色列]汉娜·阿伦特:《艾希曼在耶路撒冷——一份关于平庸的恶的报告》,安尼译,译林出版社,2017年版,第2页。

第十六讲 南京大屠杀题材叙事电影的多元视角

图16-9 刊登日军屠杀中国人报道的报纸截图

这是关于两个日军举行杀中国人比赛的报道。

封建色彩和扩展特性。1931年7月悍然发动侵华战争。战争中日本士兵烧杀掳掠,体现了日军邪恶野蛮的一面。"日本为蒙文明皮肤,具野蛮筋骨之怪兽",南京大屠杀是日军兽性的集中体现。据1946年2月中国南京军事法庭查证:日军集体大屠杀28案,19万人,零散屠杀858案,15万人。日军在南京进行了长达6个星期的大屠杀,中国军民被枪杀和活埋者达30多万人。两个日军连续屠杀俘虏及非战争人员(图16-9),"实为人类蟊贼,文明公敌",灭绝人性的两名士兵战后被处决。这个有据可查的事实,在电影《拉贝日记》中作为一大情节巧妙地再现。日军杀人、奸淫、放火、掳掠,犯下了反人类的滔天罪行。这些在南京大屠杀的电影中都作为故事背景、情节发生的原型被演绎出来,以此来认识日军人心何以被扭曲,何以扭曲到如此地步。作为反映大屠杀的电影,日军人性丑恶的一面自然被凸显到前台,而事实也确实如此:日军在战争中表现出最坏最恶的人性。日本兵在南京的所作所为让所有人都感到不寒而栗,他们是在执行裕仁天皇、亲王朝香宫鸠彦代表的侵略政府的命令。比如《屠城血证》中的笠原中尉,除了杀人、杀人,还是杀人,日本兵还把中国人绑在木桩上练刺杀;《南京1937》中日本兵看到了来自日本的妇女就变得和蔼可亲,但当他们发现中国人的时候顿时兽性大发,当一个日本兵杀死了来自中国台湾的石松君之后依旧谈笑风生;《南京!南京!》中日本兵在慰安所里发泄兽欲还深以为荣。这些"非人"野蛮暴行让人看到,绝大多数日本兵的良善被邪恶完全占据了内心。《东京审判》(2006)中,一名中国和尚控诉日军的暴行,他被日军胁迫强奸妇女,狡诈的日本辩护律师广濑一郎污蔑和尚是自愿、高兴为之,以此来激怒和尚,可见他的内心也极其阴暗。

战争中最能突显人性,就民族战争视角的影片来说,《南京!南京!》里中国军人战败被俘,日军要屠杀军人,让军人主动站出来,陆剑雄带头挺起了自己的脊梁。影片中的姜老师身为女性却不畏强暴,为了搭救更多的男人冒着生命危险多次认领"丈夫",后来被日军射杀(图16-10)。《金陵十三钗》里中国军人面对强敌,英勇作战,退守里巷,遇到日军抓捕女学生,主动暴露自己,吸引日军注

图16-10 《南京!南京!》剧照

片中姜老师冒着生命危险,多次认领男人,被日军发现后枪杀。

意力。十二名妓女像大姐姐一样,保护教会学校的女学生。以玉墨为首的一群秦淮妓女一开始擅自翻墙闯进教堂躲了起来。"商女不知亡国恨,"面对自己国家被侵略,山河破碎,这群妓女却依然跳舞、喝酒、打情骂俏、打麻将,样样不耽误,似乎外面的世界与她们无关。但是,当日本兵将魔爪伸向纯洁的女学生时,这些妓女们挺身而出,把自己打扮好,把清白和生

存的机会让给了曾经对她们嗤之以鼻的女学生们。当她们走向那群如狼似虎的日本兵的时候,她们心中比谁都清楚,等待她们的是悲惨的结局。她们低贱而又卑微,曾经被世人看不起,在生死绝境之中,向人们展示的却是人性中曾经被短暂掩盖的良善。妓女们用生命诠释自己的尊严,展现出最美的人性,更让观众看到了隐藏在人性深处的本真。片尾《秦淮景》再度响起的时候,观众都被感动得热泪盈眶。"为母则刚",《五月八月》中妈妈在危难之中不顾个人安危去药店抓药,结果惨遭蹂躏后被杀害。后来在江边五月学着妈妈的样子,保护妹妹小小的心灵不受伤害。宗教界人士在南京大屠杀本着慈悲为怀、爱寺庙先爱国的精神,把平时的教义落实到具体的爱护同胞的行动中,《栖霞寺1937》里寂然法师大胆收留难民,还试图用宗教教义度化日军少佐,让他们放下屠刀。同样能彰显人性善良的是马丁、拉贝、威尔逊医生、杜普雷斯女士等国际友人,他们虽然以第三国公民身份留在南京,但是当他们看到日军惨无人道的暴行时,本着国际人道主义精神、人类不灭的良知勇敢地站出来和邪恶势力做斗争。在史实中他们都有自己的原型。他们不仅建立了安全区,还大胆和日军周旋,试图救出更多的生命,同时也让自己善良的人性发扬光大。当南京城被恶魔占据的时候,他们用美好的人性给黑暗的地狱带来了一些光辉。

《拉贝日记》中唐秘书一开始为寻自保,向日军泄漏了安全区收留军人的秘密,可是后来他能够勇敢地留下来,把生的机会让给别人,希望抗日能后继有人,人物形象比较复杂。《金陵十三钗》中的翻译曹可凡是个两面受气的角色,最后他无法自保,被日军枪杀,曝尸荒野。这些委曲求全的弱者的死也说明了日军的野蛮、残忍,毫无信义可言。日军之中也有极为罕见的良知未灭者,比如《拉贝日记》里那位日军少佐,他对于处决战俘持不同意见,后来他还把朝香宫鸠彦亲王打算在克里柯特号进入南京之前清理掉安全区的消息透露给了外交官罗森博士。这一举动为安全区的留存起到了积极的作用。日军中有没有良心未泯的士兵?《南京!南京!》中塑造了角川正雄的形象,以此做了回答。他不同于其他日本军人,在目睹日军的杀戮、奸淫、抢劫等暴行之后他陷入了沉思。他见到百合子时天真地说将来要娶她为妻。在日军攻入南京的庆祝典礼上,角川虽然也在表演的队伍之中,但他的脸上却丝毫没有"胜利者"的兴奋神情,他在忏悔、反思、震惊和悲痛之中煎熬,其心理滑向了崩溃的深渊,最后他把两名中国人放出了南京城,然后在回城的半道上饮弹自尽。角川这"反思的日本人"形象的出现,突破了之前有关南京大屠杀影片中日本兵是"禽兽"而非"人"的固定模式,代表了导演的理想以及对日本人的希冀。"人性的探索应该包括善恶两方面,善恶是文学最基本的,也是最永恒的话题,从古希腊悲喜剧开始,文学就有着善恶的较量。但是,越是简单的东西越容易被遗忘。必须承认,抑恶扬善是文学的正途。劝善是文学最原始的功利,但善本身却是无功利的,如果劝善不能成为文学的目的,那扬恶就更不应该成为文学的目的。恶的表现最终应该指向罪的认识,让人们警惕恶,消除恶,从而达到一个善的目的。"①南京大屠杀电影对于人性的刻画与反思也正是为了惩恶扬善,更

① 李美皆:《精神环保与绿色写作》,《文学自由谈》2005年第4期第65页。

希望通过对人性之美的宣扬,能让类似的悲惨事件不再上演。

大难兴邦,国家多灾多难,促发人们奋发图强,战胜灾难。"昭昭前事,惕惕后人",生于忧患,居安思危,警钟长鸣,才能使国家繁荣昌盛。南京大屠杀题材电影的纪录片侧重大屠杀期间那段惨痛历史的见证、钩沉与历史借鉴作用,同时关注大屠杀的影响研究,从幸存者的角度见证战争的残酷和身心伤害。有关题材的故事片在史料的基础上采用民族战争视角、女性视角、儿童视角、佛家文化视角、外国人士的第三者视角、人性视角等方面深入挖掘大屠杀所能带来的警示,充分体现了中华民族的爱国主义精神、国际友人的道德良知和日本侵略者的野蛮。民族战争告诉人们国家的统治者需要持久地保持民族安全意识,国家安全才能保住人民的幸福、妇女和儿童的安全和快乐,才能弘扬本民族的传统文化。在战争期间总有一些国际友人,他们不顾生命的安危,在历史的关键时刻接受灵魂的拷问,冲出平庸的藩篱,恪守人类的良知和道德底线。战争是最能照见人性善恶的一面镜子。南京大屠杀是日本侵略者黑暗人性的一次曝光,也是善良的中国人民的一场浩劫,毕竟一切都已成为过去,南京大屠杀那样的悲剧永远不会再次发生,善良的中国人民依旧生活在这片美丽的土地上。

附1:南京大屠杀暴行纪录片

序号	片名	出品方,出品时间	导演	出场演员	核心内容
1	《南京暴行纪实》	美国人于南京现场拍摄,1937—1938	约翰·马吉	无	马吉冒着生命危险记录了当时南京大屠杀的一些实况,并设法向世界公布胶片内容,这是原始而珍贵的记录影像
2	《东京审判》	日本,1983	小林正树	无	二战40年后日本籍导演根据当时揭秘的材料,试图如实地呈现那段审判的历史过程
3	《侵华日军南京大屠杀》	中国,1984	段月萍	无	无比珍贵的真实影像证据汇聚
4	《张纯如——南京大屠杀》	中国、加拿大合拍,2008	安妮·皮克,比尔·斯潘克	郑启蕙	该片讲述了华裔女作家、历史学家张纯如写作《南京浩劫:被遗忘的大屠杀》一书的经过,包括她的写作缘由、实地采访、具体写作的过程。导演安妮·皮克说:"历史是没有国界的,南京大屠杀是反人道的罪行,应该让世界了解这段历史,我们希望用镜头保存和传播历史真相。"

续表

序号	片名	出品方，出品时间	导演	出场演员	核心内容
5	《被遗忘的1937》（又名：《南京Nanking》）	美国，2002	比尔·古登泰格，丹·史度曼	无	该片以美国人的视角，通过对幸存者的访谈和由演员扮演当事人朗读西方人日记或书信，高度还原了那段历史。影片提供了西方人视角与证据
6	《南京梦魇（The Rape of Nanking）》	美国，2005	朗恩·乔瑟夫	无	该片通过美国人的视角，从日本与中国的历史谈起，由中方人员进行配音讲解，娓娓道来，并加入了当时珍贵的影像资料，使得整个事件的表现很完整
7	《南京——被割裂的记忆》	日本，2009	武田伦和松冈環	无	这部影片分别采访了六名日本老兵和七名南京大屠杀幸存者，通过他们的证词证实了侵华日军当时在南京大屠杀中所犯下的种种罪行。当年在日本该片被禁。影片从日本人视角切入南京大屠杀，努力保持相对公正的认识
8	1937·南京记忆（1—5）	中国，2015	闫东，CCTV科教频道和江苏广播电视总台	无	影片通过对南京大屠杀的再现，通过张纯如、美国导演比尔·古登泰格、侵华日军南京大屠杀遇难同胞纪念馆馆长朱成山、旅日华人导演李缨、日本友人松冈環和中国社会科学院近代史所原所长步平等6位专家的视角，追踪南京大屠杀历史真相过程中所发生的事件，对人物命运的影响，在真实再现的基础上反思历史

附2：南京大屠杀题材故事片

序号	片名	出品方，和出品年	导演	主要演员	核心内容
1	《屠城血证》	中国，1987	罗冠群	雷恪生、陈道明	该片讲述了南京大屠杀期间，中国医生展涛目睹了日军的种种暴行，受到了极大的触动，他最终为了保护一组揭露侵华日军暴行的照片献出了自己的生命
2	《黑太阳：南京大屠杀》	中国，1995	牟敦芾	张良、李伟、潘永	该片详细刻画侵华日军攻占南京后屠杀中国俘虏与普通百姓、蹂躏妇女等一系列罪行

续表

序号	片名	出品方,和出品年	导演	主要演员	核心内容
3	《南京1937》	中国,1997	吴子牛	秦汉、刘若英、陶泽如、早乙女爱	该片以家庭医生成贤和他的妻子理惠子(日本人)为主线,刘书琴老师和一群孩子为副线,描写了他们在南京大屠杀中的遭遇,继而从侧面表现出当时南京大屠杀的惨烈
4	《五月八月》	中国,2002	杜国威	叶童、林泉、徐忻辰	该片讲述了在南京大屠杀中五月、八月两姐妹失去父母,逃亡到镇江舅舅家的故事。舅舅去世后,她俩流浪江边,坚强地挺过战争并茁壮成长,终于成为对社会有用的人
5	《栖霞寺1937》	中国,2005	郑方南	丁雨梦、张新华	该片以栖霞寺为背景,讲述了在南京大屠杀中,以寂然法师为代表的佛教界人士的大爱情怀。他不惧日军的威逼利诱,建立难民营,保护抗日军官,劝说日本军官保守寺庙,放下屠刀,做人为善。影片肯定了宗教的积极作用
6	《东京审判》	中国,2006	高群书	刘松仁、曾江、英达、朱孝天	该故事片讲述了东京审判的艰难过程,表现了国际反法西斯的正义力量、中国代表团的爱国情怀,以及日本战犯的狡猾与狼狈
7	《黄石的孩子》 The Children of Huang Shi	中、澳、德合拍,2008	罗杰·斯波蒂伍德	乔纳森·莱斯·梅耶斯、周润发、拉达·米契尔、杨紫琼	该片以何克的一生为主线,他由一名无忧无虑的少年成长为幸存儿童的守护者。他陪伴与关爱受伤的孩子,疗愈他们的战争创伤,让他们在山丹开始新的生活,但他自己却因伤寒没有得到及时救治而去世了
8	《拉贝日记》 John Rabe	中德合拍,2009	佛罗瑞·加仑伯格	乌尔里奇·图库尔、史蒂夫·布西密、张静初	影片表现了南京大屠杀中以拉贝为代表的西方人士,包括威尔逊医生、杜普蕾斯(魏特琳女士)等一群人冒险在南京城建立安全区,保护了二十多万南京市民的国际人道主义壮举
9	《南京!南京!》	中国,2009	陆川	中泉英雄、刘烨、高圆圆	该片以中国军人和日本士兵角川双重视角,描写他们所看到的侵华日军的种种罪行,塑造了角川这一特殊的日军形象。他最后忍受不了良心的谴责而自杀。一老一少两个中国人重获新生

续表

序号	片名	出品方，和出品年	导演	主要演员	核心内容
10	《金陵十三钗》	中国，2011	张艺谋	克里斯蒂安·贝尔、倪妮	南京大屠杀中，一群秦淮妓女来到教会学校和女学生一起避难，在日本人要求女学生去"唱歌"的时候，12名妓女和乔治替下了她们。女学生最后乘坐汽车安全离开了南京
11	国际版《南京东》，国内版《南京东1937》	中国，2015	曹子潇、胡兵	林纪、李梓涵	日本人佐藤来到中国向一位师傅请教围棋的奥秘，期间结识了师傅的女儿吴花子，二人相恋，但后来日军侵华，吴花子惨死于佐藤之手

一、推荐影片

《辛德勒的名单》(1993)、《被遗忘的 1937》(2002)、《五月八月》(2002)、《栖霞寺1937》(2005)、《南京梦魇》(2005)、《东京审判》(2006)、《穿条纹睡衣的男孩》(2008)、《拉贝日记》(2009)、《南京！南京！》(2009)、《金陵十三钗》(2011)、《二十二》(2017)、《八佰》(2020)。

二、推荐阅读

1.[美]魏特琳：《魏特琳日记》，南京师范大学南京大屠杀研究中心译，江苏人民出版社，2019年版。

2.[德]约翰·拉贝：《拉贝日记》，郑寿康、杨建明、刘海宁译，江苏人民出版社、江苏教育出版社，1998年版。

3."南京大屠杀"史料编辑委员会、南京图书馆：《侵华日军南京大屠杀史料》，江苏古籍出版社，1998年版。

4.[美]汉娜·阿伦特：《艾希曼在耶路撒冷——一份关于平庸的恶的报告》，安尼译，译林出版社，2017年版。

三、思考题

1.分析南京大屠杀题材纪录片的主要价值。

2.分析南京大屠杀题材故事片的叙述角度。

3.从叙事题材的视角比较分析《拉贝日记》《辛德勒的名单》与《卢旺达饭店》。

第十七讲 美国学界对电影疗法作用原理的探索

艺术是由多种属性、多个方面组成的系统,具有多方面的功用。据爱沙尼亚美学家斯托洛维奇的研究,艺术有14种功用(图17-1),分别是交际功用、社会组织作用、使人社会化功用、教育功用、启蒙功用、认识作用、预测功用、评价功用、劝导功用、净化作用、补偿功用、享乐功用、娱乐功用、启迪作用[①]。后来他又增加了一种:休闲功用。尽管他提到了净化作用、劝导功用等等,他并没有明确提出艺术的治疗功用。艺术具有治疗功能,新兴的电影艺术也不例外。电影和心理学有着深厚的联系。在电影发明的早期人们从生理学和心理学的角度解释电影,电影的发明也正是利用了人们生理和心理的特点。在20世纪50年代前后受世界文艺大潮的影响,世界影坛出现了一大批心理学题材的电影,而且一直延续至今,比如《爱德华大夫》《克莱默夫妇》《汉尼拔》《心灵捕手》《美丽心灵》《记忆碎片》《放牛班的春天》《蝴蝶效应》《浪潮》等等(参阅图17-2至图17-7有关图片)。电影受益于心理学的研究成果,20世纪末至21世纪初电影开始回馈心理学等其他学科,影片作为文化产品直接用于心理治疗、心理干预等领域。

图17-1 艺术的功能

① [爱沙尼亚]斯托洛维奇:《艺术活动的功能》,凌继尧译,学林出版社,2008年版,第73页。

在第二次世界大战后不久，美国经济很快进入"丰裕社会"(affluent society)。好莱坞也重拾世界市场的优势，在20世纪70年代电影学开始有研究生学位的教育。人们的思想比较活跃，垮掉的一代、女权主义、同性恋讨论等取得了一定的社会影响。心理学在经典理论的基础上出现了新精神分析、人本心理学、认知心理学、神经心理学等派别。80年代末到新世纪，美国信息产业高速发展，经济发展状况大大优于其他国家，新的社会经济模式引发了跨学科的创造性思维。越是经济发达的国家，人们的生活越是富裕，精神压力也相应增大，也就更强调精神的调节与满足。在深广的文化背景中，出现了作为大众文化干预的电影治疗。电影疗法将电影作为工具或方法用于心理治疗、心理咨询或生活辅导，充分发挥电影对人的积极作用，达到治疗心理创伤、转变情绪的效用，帮助个人、伴侣、家庭或团体认识和处理实际的人生问题。它是精神病医生、心理咨询师、艺术治疗师、教育工作者等常用的一种方法，涉及心理学、电影学、教育学等学科的重大前沿理论问题。

在心理治疗领域，将电影作为病人的康复课程进行研究可以上溯到20世纪70至80年代的一些理论，比如弗里茨和帕普等人的论文[1]。杜肯、福斯特的研究表明，心理医生选择电影供患者个人观看或者和他人一起观看，教育界使用电影培育学生，呈明显增长趋势[2]。大洋洲学者克里斯蒂和麦格拉士等学者探索电影作为心理治疗的隐喻和行为仪式的特点[3]。伯格-克柔斯、杰宁斯和巴鲁齐的《电影治疗：理论与实践》(1990)较为科学而正式地使用了"cinematherapy"（又译电影治疗，英国心理咨询师贝尼·伍德采用movie therapy)一词。文中指出，电影疗法以电影作为心理治疗的辅助工具，使用的材料是视听资料，可以视为书目疗法(bibliotherapy)在深广领域的延伸；电影能进一步为来访者和分析师提供可分享的经验和情感，能够巩固治疗联盟；电影给来访者提供观察学习的强有力的方法，提供选择不同观点和行为的多重机遇；电影促进家庭交流，打破障碍，帮助来访者构建乐观主义，深度理解自己的优势和弱点[4]。此后电影疗法呈蓬勃发展的趋势。美国在此研究领域颇有影响的专家有南内华达社区大学心理学教授、素有"电影疗法之

[1] Fritz G, Pope R O. *The Role of Cinema Seminar in Psychiatric Education*. American Journal of Psychiatry, 1979(136):207-210.

[2] Duncan K, Beck D, Granum R. *Ordinary People: Using a Popular Film in Group Therapy*. Journal of Counseling and Development, 1986, 65(1):50-51. Foster L. H. *Cinematherapy in the Schools*. Chi Sigma Iota Exemplar, 1989, 16(3):8.

[3] Christie M, McGrath M. *Taking Up the Challenge: Film as a Therapeutic Metaphor and Action Ritual*. Australian and New Zealand Journal of Family Therapy, 1987(8):193-199. Christie M, McGrath M. *Man Who Catch Fly With Chopstick Accomplish Anything: Film in Therapy: The Sequel*. Australian and New Zealand Journal of Family Therapy, 1989(10):145-150.

[4] Berg-Cross L, Jennings P, Baruch R. *Cinematherapy: Theory and Application*. Psychotherapy in Private Practice, 1990(8):135-156.

父"美誉的盖里·所罗门(Solomon. G.)①,格莱曼·司图德文特(Sturdevant, C. G.),伯吉特·沃茨(Woltz B.),福阿特·乌卢斯(Ulus F.),约翰·荷斯雷(Hesley, J. W.),简·荷斯雷(Hesley Jan. G.)②,尼尔·米侬(Minow Nell),伊安·尼米克(Niemiec, R. M.),丹尼·韦丁(Wedding, D.),班克·格雷杰森(Gregerson, M. B.),南茜·培斯克(Peske N.),毕沃里·韦斯特(West, B.)③等等。电影和书籍类似,能提供娱乐、带来信息、提升智慧、促进领悟。电影又与书

图17-2 《爱德华大夫》剧照

康斯坦丝和阿利克森医生分析贝兰特的梦。

籍不同。电影疗法为什么能调节情绪、治疗心理疾病?其独特性何在?这首先在理论上必须加以说明。美国学界对其作用机制开展了可贵的探索。

一、在生理层面上观影经验与快速眼动睡眠具有相似性

如今人们对快速眼动睡眠(Rapid Eye Movement Sleep,REM)、有梦睡眠比较熟悉,这要归功于阿瑟瑞斯基等人的心理学实验。人们入睡后睡眠大概经历5个阶段,睡眠的开始、浅睡眠阶段、沉睡阶段3和4,最后一个阶段是REM,然后开始依次返回到最初的非快速眼动睡眠(NREM)阶段。REM阶段,除脑波形态改变之外,受试者的眼球呈现快速跳动现象,在整个睡眠期间会间歇性出现,每次出现约持续十分钟。人熟睡做梦时一个重要的特征是眼球的快速运动,我们在睡眠中做梦时α波就出现了。

1987年,美国的法兰辛·夏比洛博士(Dr. Francine Shapiro)开发的心理康复技巧眼动脱敏再处理疗法(Eye Movement Desensitization and Reprocessing,EMDR)也是基于

① 除引用的《电影治疗:电影激励你解决生活问题》外,所罗门还有《电影处方:看电影后早上给我打电话——200部电影帮你治愈生活问题》(*The Motion Picture Prescription*:*Watch This Movie and Call Me in the Morning*,*200 Movies to Help You Heal Life's Problems*. Santa Rosa, CA:Aslan Publishing)、《电影的恩泽:用电影教育人生中最重要的课程》(*Cinemaparenting*:*Using Movies to Teach Life's Most Important Lessons*. Fairfield, CT:Aslan Publishing Corporation)等重要著作。

② Hesley J W, Hesley J G. *Rent Two Films And Let's Talk in the Morning*:*Using Popular Movies in Psychotherapy* (2nd ed.). New York:John Wiley and Sons, 2001.

③ 培斯克和韦斯特为少女写过多本电影自助疗法图书,如:《电影疗法:女孩各种情绪电影指南》(*Cinematherapy*:*the Girl's Guide to Movies for Every Mood*. New York:Dell, 2002.)、《高级电影疗法:每次一部女孩幸福指南》(*Advanced Cinematherapy*:*The Girl's Guide to Happiness One Movie At A Time*. New York:Dell, 2002.)、《心灵的电影疗法:每次一部女孩发现灵感指南》(*Cinematherapy for the Soul*:*The Girl's Guide to Finding Inspiration One Movie At A Time*. New York:Dell, 2002.)、《电影疗法:每次一部女孩发现真爱指南》(*Cinematherapy*:*The Girl's Guide to Finding True Love One Movie At A Time*. New York:Dell, 2003.;韦斯特还和J.博冈德合著了《男同性恋电影治疗:每次一部酷儿男孩发现心目中的彩虹指南》(Jason Bergund, West B. *Gay Cinematherapy*:*The Queer Guy's Guide to Finding Your Rainbow One Movie At A Time*. New York:Universe Publishing, 2004.)。

图 17-3 《克莱默夫妇》海报
　　该片至今依旧是青年人爱情和家庭方面的教科书。

这一原理。根据研究,创伤和不快经验一旦发生,创伤记忆和负面资讯常被储存、凝滞在大脑右半球的身体知觉区,压垮正常的处理机制,使大脑本身的调适功能和健康的神经传导受到阻碍,因此造成了想法上的执着和知觉、情绪上的不适①。在这样的情形下,让双眼的眼球有规律地移动,可以加速脑内神经传导活动和认知处理的速度,使阻滞的不幸记忆动摇,让正常的神经活动畅通。EMDR 对恐惧症、创伤后应激障碍(Posttraumatic Stress Disorder,PTSD)、忧郁症都有一定的疗效。EMDR 表明个体在醒着的情况下模仿"快速眼动睡眠"时的眼睛运动能创造相同的脑电波②。"施行 EMDR 就好像在对人进行催眠,让对方的眼球左右来回快速运动,以便连接左右脑,藉以将患者导入一种冥想状态,促使 α 波出现。"③在催眠中与在快速眼动睡眠资源配置的准备阶段,以相似的方法使用电影画面和角色,只是后者不用正式的入迷诱导。

冈斯、朗格、麦茨、米特里等电影理论大师都使用过"电影如梦"的比喻④。影院中环境黑暗的放映条件削弱了观众的清醒意识、自主自控意识。麦茨指出,电影是观影者"醒着的白日梦"。"'电影状态'的幻想系数高于我们在现实生活中的知觉状态,'电影状态'的逻辑系数低于我们在现实生活中的知觉状态。"⑤观众在影院观影的状态和 REM 也有相似之处。如"在 REM 睡眠期间,人们并不经常挪动身体。来自大脑的电化学信息能够麻痹你的肌肉,使你的身体不能动弹。有了这样一种生存机制,人才不会用肢体去演绎梦境,从而避免了伤害自己或者出现更糟的后果"⑥。观众观影过程中也处于类似被麻痹的无力状态。电影观影经验与快速眼动睡眠有相似之处。日本学者春山茂雄也指出,人们观看指定影片时脑波处于 α 的状态中,属于利导思维,能促使大脑分泌脑内吗啡,内含一种"β-内啡肽"的物质,它能刺激快感神经,即 A_{10} 神经,修补异常的心理结构。β-内啡肽能增强记忆力,修炼忍耐力。脑内涌现 β-内啡肽时,一种有特殊作用的白细胞 NK

① Shapiro Francine, Laliotis Deany. *EMDR and the Adaptive Information Processing Model*: *Integrative Treatment and Case Conceptualization*. Clinical Social Work Journal, 2010, 39(2): 191-200.
② Wolz B. *Cinema as Alchemy for Healing and Transformation*: *Using the Power of Film in Psychotherapy and Coaching*. see: Gregerson B M. *The Cinematic Mirror for Psychology and Life Coaching*. New York: Springer, 2010:218.
③ [日]春山茂雄:《新脑内革命》,胡慧文译,新自然主义幸福绿光股份有限公司,2012年版,第174页。
④ 田兆耀:《"电影如梦"解析》,《东南大学学报(哲学社会科学版)》2006年第4期第80-83页。
⑤ [法]麦茨:《想象的能指——精神分析与电影》,王志敏译,中国广播电视出版社,2006年版,第90-104页。
⑥ [美]罗杰·霍克:《改变心理学的40项研究》,白学军等译,人民邮电出版社,2010年版,第47-48页。

(Natural Killer)的活性化也格外高涨,免疫力也随之提高,从而抵御疾病,保护身体健康。① 精心选择的影片能给观众带来心理疗救效果,确有生理依据。

二、情感宣泄说

电影能释放压力,放松身心,其中以喜剧电影带来的笑、悲情电影带来的哭最为典型。司图德文特在《笑和哭的电影指南:运用电影帮助自己完成生活中的变化》(*The Laugh & Cry Movie Guide: Using Movies to Help Yourself Through Life's Changes*)中指出:当我们是孩子时,我们允许自己自由地笑和哭。也许这就是为什么年轻人个人转化比较容易的缘故。如果个人的处境不快乐,可以试试去看一场电影来让自己开怀大笑。电影让观众释怀大笑,可以用来改善观众情绪,或者看一部强化阴暗情绪的电影起到宣泄释放作用——拿出纸巾盒子,让自己沉迷到悲情电影中。② "让我们笑的电影,强化我们的免疫系统,获得一种幸福的感觉。让我们哭的电影,可以作为工具来引发感情的宣泄。"③电影宣泄情感起到心理疗救的作用。司图德文特根据六大方面推荐了 500 余部,其中首要的原则是"观影后的感觉,包括:感觉良好,释怀大笑,还是发出哭泣"。

图 17-4 《心灵捕手》剧照
心理医生桑恩和威尔在一起。

这方面美籍德裔的伯吉特·沃茨的观点也值得重视。她指明了笑和哭的医学研究基础。精神压力就是施加于人体心理和生理上的扭曲变形、负面刺激。她说电影能够提供一种健康的情感释放,它提供给观众的观影过程,能在生理和心理层面释放紧张、压力和痛苦。笑能降低压力荷尔蒙(stress hormones),增加释放痛苦的荷尔蒙,活化我们的免疫系统。笑能减轻焦虑,降低恐惧感,减少侵害性。哭还能释放尘封的情感,释放那些减轻、消除痛苦的神经传递素(neurotransmitters)。④ 情感上的痛苦有一些原因:"陷入过去的不良情感体验为愤怒,长时间拥有的愤怒体验为罪过,愤怒和罪过被压抑相当长的一段时间转变为忧郁,情感投射到将来变成焦虑,走向任何生活转换的关键是释放陷入过去的伤害、恐惧、投射到未来的焦虑。释放过程完全把我们引向当下时刻,我们能清楚地采取行动。"⑤此作用类似亚里士多德所说的悲剧的卡塔西斯(Katharsis)功能。盐湖城的心理医生米歇尔·卡姆在《治

① [日]春山茂雄:《脑内革命》,赵群译,江苏文艺出版社,2011 年版,第 41-42 页。
② Sturdevant C G. *The Laugh & Cry Movie Guide: Using Movies to Help Yourself Through Life's Changes*. Larkspur, CA: Lightspheres, 1998:21.
③ Sturdevant C G. *The Laugh & Cry Movie Guide: Using Movies to Help Yourself Through Life's Changes*. Larkspur, CA: Lightspheres, 1998:12.
④ Wolz B. *E-Motion Picture Magic: A Movie Lover's Guide to Healing and Transformation*. Centennial, Colorado: Glenbridge, 2005:17-18.
⑤ Sturdevant C G. *The Laugh & Cry Movie Guide: Using Movies to Help Yourself Through Life's Changes*. Larkspur, CA: Lightspheres, 1998:26.

愈系电影之书——珍贵的图像:心理治疗中电影的治愈作用》(2004)的第三章《自由》中也分析了两种释怀的情感表达:笑与哭,认为它们是自然的情感流露,但是有时被认为很傻,有时不被允许[1]。为达到自由的释放,他分别推荐了《欢乐人生》(1967)、《苏利文的旅行》(1941)和《美丽人生》(1997)、《黄昏之恋》(1957)、《生活多美好》(1946)等影片。

三、投射理论

图 17-5 《美丽心灵》剧照
数学家纳什一度精神错乱,幻想有个黑人跟随,后来他奇迹般康复。

投射是个非常复杂、有意义的概念。在投射测试(如罗夏墨渍测试)中,心理学家对投射技术的功用存有一种假设,认为受试者面对暧昧刺激情景时,因为不受明确题意的限制,反而容易自由表达,在不知不觉中将内心隐藏的问题流露在反应之中,以此可探究受试者隐而不显的人格特质。德国哲学家尼采也说:"最终,人们发现事物中一无所有,有的只是他们输入这些事物中的东西。"[2]沃茨根据韦伯词典,阐发了投射的三种含义:"电影把影像投射到银幕上的展示行为;任何一个人在他观看影像时,都会对他看到的东西投射不同的意义;怎样投射或投射什么取决于我们的世界观、历史观和我们的人格。"[3]电影中的情节和角色触发来访者的思想、情感、信念。当来访者和特定的电影共鸣、与角色认同时,他们步入一个潜意识或前意识的领域,来访者的情感反应、评判意见,是来访者潜在人格特质的某种投射。理解它们是进入来访者潜意识的一扇窗口。这是一种通过认同、共鸣引发的情感演绎阶段。对来访者可以用下列方式描述这些阶段:区别电影中的不同于自己的角色;开始认同某个角色或对情境产生认同——"我喜欢这个人物"或者"我讨厌他在做的事";检测一个角色、行为或者性格是不是自己尚未完全明白的积极品质或者压抑的"阴影(shadow)"自我的一部分。[4] 来访者承认他们对片中角色的投射比通常生活中人物,尤其是治疗师的投射更开放。当他们理解了对电影角色的投射后,有时他们对转变的工作准备就会更充分。观看者会把电影经验运用到自己的世界里,减少沮丧、生气的痛苦情感,吸收自信、自尊的积极经验。

[1] Michael A. Kalm. *The Healing Movie Book: Precious Images: The Healing Use of Cinema in Psychotherapy*. Lulu. Raleigh, North Carolina, 2004:86-89.

[2] Roman Selden, Peter Wilddowson, Peter Brooker. *A Reader's guide to contemporary Literary Theory*. New York: Pearson Longman, 2005:178.

[3] Wolz B. *Cinema as Alchemy for Healing and Transformation: Using the Power of Film in Psychotherapy and Coaching*. see: Gregerson B M. *The Cinematic Mirror for Psychology and Life Coaching*. New York: Springer, 2010:204.

[4] Wolz B. *Cinema as Alchemy for Healing and Transformation: Using the Power of Film in Psychotherapy and Coaching*. see: Gregerson B M. *The Cinematic Mirror for Psychology and Life Coaching*. New York: Springer, 2010:205.

第十七讲 美国学界对电影疗法作用原理的探索

弗洛伊德曾根据人格动力论来解释多种防卫方式,投射作用(projection)是其中一种。他认为投射是个体将自己欲念中不为社会认可者加诸别人,借以减少自己因此缺点而生的焦虑。比如一男孩喜欢看黄色书籍,在学校收缴过程中却积极投入。这也被称为否认投射。因为来访者从角色身上看到了否定的结果,所以电影也可以作为"代理者"帮助来访者在追求目标时学会不该做某事、不该采取某些行动。对于电影中黑暗的结尾、反派人物,盖瑞·所罗门认为来访者可以从这些错误中学习并且往相反的方向去做事,这叫"反向愈合"。[①] 沃茨在这一领域有广阔而切实的专业经验,对电影作为情绪体验、认同资源、自我发现的复杂程度、细微差异也有高度的敏感性。她也非常重视来访者的否认投射:"一个人去学习角色,不必喜欢一个角色甚至不必被其感动。你去学习自己有关的事情,甚至不必喜欢整部电影。例如:一部电影如何不打动我们,什么时候不打动我们,常常跟它如何打动我们,什么时候打动我们一样重要。"[②]这些观影阶段可以通过以下方式让来访者描述:观看电影中自我以外的角色;开始喜欢或不喜欢某个角色,其行为或某些品格,自己在自我内部甚至没有认识到的。检测一个角色、行为或者性格是不是自己尚未完全明白的积极品质或者压抑的自我"阴影"的一部分,她曾创造性地使用了一个极其简单的观影模型[③],要求观影者在Ⅰ、Ⅱ、Ⅲ、Ⅳ栏写上人物、品性或情节。

表 17-1 观影模型表

评价人物	最喜欢	最不喜欢
强烈认同,或以某些方式认同	Ⅰ	Ⅱ
不怎么认同,或一点也不认同	Ⅲ	Ⅳ

比如在第四格来访者写下一个不能认同的人物,或者只有一点点(基本不)认同的人物。对他有否定的情感,可能是因为他们的举止、表情或者行为。如果有疑惑,选择那个最不认同,或者是感觉上最否定的一个。比如《卢旺达饭店》中,观众可能不喜欢主人公保罗在各派军阀之间斡旋的身影,而这恰恰是受众没有的能力。通过拥抱投射出的积极品质(自己没有的),探索自己变得更完整的方式,从而意识到自己全部的潜能,并且承认自己被压抑的"阴影"自我,走向情感治愈和内在自由。

图 17-6 《放牛班的春天》剧照
马修老师用音乐和宽容,温暖孩子的心。

① Solomon G. *Reel Therapy: How Movies Inspire You to Overcome Life's Problems*. Prologue. Fairfield, CT: Aslan Publishing Corp, 2001.

② Wolz B. *E-Motion Picture Magic: A Movie Lover's Guide to Healing and Transformation*. Centennial, Colorado: Glenbridge, 2005: 17-18.

③ Wolz B. *E-Motion Picture Magic: A Movie Lover's Guide to Healing and Transformation*. Centennial, Colorado: Glenbridge, 2005: 133-134.

四、多元智能说的引进

图17-7 《浪潮》剧照
教师赖纳带领学生通过课堂实验的方式体验法西斯独裁制度,从大众心理学的角度说明独裁制度在当代社会的土壤。

电影疗法具有跨学科的特点,它不断地从教育学等其他学科中吸取营养,引入多元智能学说(multiple intelligences)格外引人注目。该学说的创始人是美国著名的思想家加德纳(Howard Gardner)。他的研究资料独特而丰富,"这些资料是关于超常儿童的研究,关于显示出特殊天赋的人、脑损伤病人、白痴天才、正常的儿童、正常的成年人、从事不同领域工作的专家,以及处于多种不同文化环境中的人的研究"[①]。他进而认识到IQ测试对白痴型天才的衡量存有不准确之处。1993年他在《智能的结构》中提出多元智能理论,当时只包括七种智能。时过20年在出版该书纪念版的时候,作者在序言中对智能研究新近的发展作了总结,增加自然智能(naturalist intelligence),认为只有八种智能:语言智能(linguistic intelligence)、音乐智能(musical intelligence)、逻辑—数学智能(logical-mathematical intelligence)、视觉—空间智能(visual-spatial intelligence)、肢体—运动智能(bodily kinesthetic intelligence)、人际交往智能(intrapersonal intelligence)、自我内省智能(interpersonal intelligence),以及自然观察智能,完全符合自己提出的八大依据。自该理论提出以来,对教育界、心理学界产生了深广的影响。伍迪·艾伦、莫扎特、爱因斯坦、毕加索、卓别林、圣雄甘地、海伦·凯勒、达尔文分别是这些智能的典型。[②] 一个人拥有的智能越多,学得越快,因为他使用了多种不同的信息获取方式。

美国学者斯图德文特努力把加德纳的理论和电影疗法研究结合起来,开发智能,认为电影比印刷品多了声音、影像,内容更生动且更容易接受,能加深其影响。人们观看电影时,可同时训练加德纳所谓的多元智能,最大限度地激发这些潜能。电影情节激发逻辑—数学智能,剧本台词激发语言智能,银幕上的图像、色彩和象征激发视觉—空间智能,声音和音乐激发音乐智能,讲故事激发人际交往智能,运动感激发肢体—运动智能,自我反射或内在指导,尤其像鼓舞人心的电影中所展示的那样,激发自我内省智能。[③] 当然观众观看《微观世界》(1996)、《迁徙的鸟》(2001)等影片,自然观察智能也会得到训练,

① [美]加德纳:《智能的结构》,沈致隆译,浙江人民出版社,2013年版,第20页。
② [美]罗杰·霍克:《改变心理学的40项研究》,白学军等译,人民邮电出版社,2010年版,第118页。
③ Sturdevant C G. *The Laugh & Cry Movie Guide: Using Movies to Help Yourself Through Life's Changes*. Larkspur, CA: Lightspheres, 1998: 29–30.

这些是书目疗法所无法提供的训练。2003年沃茨又详细论述了电影是如何训练多元智能的。在人际智能、运动智能、内省智能方面，观影者主要是通过与角色认同来获得。[①]所有这些都提升了电影在成长、治愈以及转化上的潜能。电影角色常常具有模范的优势、富于胆识或其他积极品质，来帮助来访者度过人生的困难时期。电影以多样化的心理、生理渠道作用于来访者，其效果是混合协同的。要针对性地训练，提升某一方面，要精心选择代表性的影片。以各种智能典型为原型的传记片对于培育某一方面的智能具有显著的积极作用，例如电影《翠堤春晓》《莫扎特》(1984)包含多种音乐，多首曲子，对于培养音乐智能具有明显的效用。

五、积极心理学给电影疗法带来的培优说

20世纪人类爆发了两次世界大战，创伤心理学以消极治疗为主，重视心理大小创伤、疾病的治疗，尤其是精神分析心理学可谓适逢其时，在临床上的运用取得了重大进展，成为主流。塞利格曼尖锐地指出："弗洛伊德的理论虽然看起来是如此荒谬，但它成功地进入了日常的心理治疗和精神治疗过程中，病人努力寻找过去的消极冲动和创伤性事件来解释自己今天的人格。""这个'根都烂掉'的教条同时也遍布艺术和社会科学中，影响这些学科对人性的看法。"[②]当然，弗洛伊德的理论需要一分为二地对待，但是从塞利格曼不无偏激的言论可以看出心理学关注的重点发生了变化。人本心理学家马斯洛提出自我实现者具有幽默感、有创意等十六个人格特征，在此基础上塞利格曼、谢尔顿(Sheldon K. M.)和劳拉·金(King L.)等人在1999年左右提出积极心理学理论。积极心理学还重视"治未病"的理念，研究人的积极情绪、积极特质，力争使得普通人的生活更美好、更快乐，更具有创造性；培养人的美德与优势，使少数有天才或特长功能的人得到识别、训练、塑造、延展、发挥。电影治疗的发展恰巧遇到心理学这一重大历史性转向，从而出现了崭新的景观。塞利格曼认为人类有创意、好奇、判断力、爱学习、眼界、团队协作、公平、领导能力、原谅、谦逊、审慎、自我调节、灵感、幽默、希望、感激、欣赏美、社会智能、友好仁慈、爱情、活力、诚实、坚持、勇敢等24种可习得性优势，按照以上顺序把24种优势以5、3、4、5、3、4种分成六组，分别促成智慧、正义、温和、超越、人道、勇气六种核心的人格优点，最终促成积极的情绪和关系快乐、有为、有意义的人生。[③]

尼米克、韦丁、乌卢斯等学者将积极心理学理论自觉地运用到电影疗法中，在影片选

① Wolz B. *Cinema as Alchemy for Healing and Transformation: Using the Power of Film in Psychotherapy and Coaching*. see: Gregerson B M. *The Cinematic Mirror for Psychology and Life Coaching*. New York: Springer, 2010: 203.

② [美]塞利格曼：《真实的幸福》，洪兰译，万卷出版公司，2010年，前言，第6页。

③ [美]塞利格曼：《真实的幸福》，洪兰译，万卷出版公司，2010年，147-166页。

图 17-8　电影里的积极心理学

择与组合、电影构建人格优势与美德的作用等方面提出富有创造性的见解(图 17-8)。尼米克等人根据6大优点24个优势调配了24类电影,其代表分别是《我的左脚》《后窗》《冰血暴》《阿基拉和拼字比赛》《快乐的女人》《圣诞快乐》《十二怒汉》《阿拉伯的劳伦斯》《头骨国度》《英雄》《女皇》《阿甘正传》《实现梦想要趁早》《希腊左巴》《永恒的一天》《偷天情缘》《双面特工》《柏林苍穹下》《时光倒流七十年》《阿凡达》《世界上最快的印第安摩托车手》《永不妥协》《杨基的骄傲》《蝙蝠侠·侠影之谜》(参阅图 17-9)[①]。2005年塞利格曼在宾夕法尼亚大学面向在社会中成功的成年人开设应用积极心理学硕士学位(MAPP),他也认为影像比文字更能传达积极心理学的信息。在"电影之夜"他给学员放的电影有《偷天情缘》(1993)、《穿普拉达的女王》(2006)、《肖申克的救赎》(1994)、《火战车》(1985)、《星期天与乔治同游公园》(1986)、《梦幻之地》(1989)等等[②]。此

图 17-9　尼米克等人根据24优势调配的24部电影

[①] Niemiec R M, Wedding D. *Positive Psychology at the Movies: Using Films to Build Virtues and Character Strengths*. Cambridge, MA. Hofgrefe Publishing, 2008: 10.

[②] [美]塞利格曼:《持续的幸福》,赵昱鲲译,浙江人民出版社,2012年版,第70—71页。

前,米侬出版《妈咪的家庭电影指南》(1999)一书,从父母的角度介绍了适宜儿童观看的500余部电影,利用电影引导正能量和培育儿童的多项优势,其主张具有创新性[①]。得克萨斯州《沃斯堡明星电讯报》资深记者、大众发言人、电影迷雷蒙德的《影片精神:鼓舞、探查和赋能的电影指南》(2000)一书共十章,分别为"我们当中的安琪尔(其他信使)""我们的力量""基督—超明星""看大画面""挫折时自信""灯光、照相机—团结与和平""彼此相爱""和大人物见面""旧时好莱坞的约定""过一个超自然的圣诞节"。每章开头有理论介绍,最后有影片特征说明,一共推荐了150余部电影,来开发人的积极潜质[②]。斯莫恩与亨爵克斯撰写的《心灵影院:给你生命鼓舞、疗愈和赋能的电影指南》(2005),也推荐了150余部具有正能量的赋能电影[③]。福阿特·乌卢斯从积极心理学的角度提出电影疗法的"3E"说(Entertainment,Education and Empowerment),认为电影疗法不仅具有娱乐、教育的功能,而且具有赋能的功能,积极的父母总是比消极的父母更能开发电影在培育孩子信仰信念、逻辑理性、情感激情等诸多方面能力的功能[④]。

古希腊哲学家柏拉图、亚里士多德都认为自己是遥远的医神的后代,认为文艺对人的心灵具有调节作用。文艺复兴以来科学技术的进步曾一度遮蔽了艺术的心理调节作用。文艺的治疗功能是一个古老而又崭新的命题。如今,学界涌现了书目治疗、音乐治疗、绘画治疗、戏剧治疗等分支学科,它们需要不断地探索和研究。我国学界对电影疗法的研究也已经起步。国内学者的成果有《电影疗伤》(2008,金跃军)、《电影疗伤法》(2011,王楷威)等少数几本通俗读物,以及中国知网上显示的近十篇论文,基础理论研究严重不足,实践经验还比较匮乏,自助式电影疗法也已出现,但是缺乏临床个体治疗、家庭治疗等电影疗法的专题研究,对国外电影疗法,介绍了英国学者贝尼·伍德(Bernie Wooder,图17-10)、意大利学者安东尼奥·明涅盖蒂的成果。因此,域外电影疗法的理论成果和实践

图17-10 《电影治疗:如何改变你的生活》封面

该书的内容是作者的经验总结。

① Nell Minow. *The Movie Mom's Guide to Family Movies*. Universe Inc,1999.
② Raymond T. *Reel Spirit:A Guide to Movies That Inspire,Explore and Empower*. Unity Village, MO:Unity House,2000.
③ Simon S, Hendricks G. *Spiritual Cinema:A Guide to the Movies That Inspire,Heal and Empower Your Life*. Carlsbad, CA:Hay House,2005:2.
④ Ulus F. *Movie Therapy,Moving Therapy. The Healing Power Of Film Clips in Therapeutic Setting*. New Bern:Trafford Publishing,2003:15.

经验具有宝贵的启迪意义。我们一方面要深入理解、总结其理论精华,另一方面也要活化中医心理学的宝贵财富,比如利用关于怒、思、恐、喜、忧的"情志相胜说"①,整理电影疗法的中国资源,同时积极投身实践。克柔斯等人曾指出:"大量有意义的案例、轶事表明电影疗法的有效性,但是实证研究依旧是需要深入探究的一个重要领域。"②实证研究依然很珍贵,从心理学的角度梳理影片内容的作品依旧很匮乏,当然这需要不断的探索与总结。电影疗法的研究在我国具有迫切性、适用性。

人的心理疾病和症状多种多样,危害很大。我国经济飞速发展,2014 年稳居世界第二大经济体。但是,经济发展给中国人精神状况带来的改善并不明显。富裕程度提高了,并不代表幸福指数得到了提高。"中国经济在十年间发展惊人,从极少数人拥有电话、40%的家庭拥有彩电,发展到现在大多数人都有这些电子产品,但盖洛普调查显示,中国人对现有生活感到满意的比例反而下降了。"③尽管收入增加了,但是中国人对自己生活满意人数的百分比却在下降。"与过去相比,我们住着大房子,家庭却破裂了;我们收入很高,却并不快乐;我们善于谋生,却常常不会生活;我们庆祝着繁荣昌盛,却仍欲壑难填;我们珍惜自由,却又渴望与他人建立联系。"④经济发展的同时,我国也出现了多种社会问题和心理问题,比如城市白领压力过大带来的"都市病",城乡剧变带来的怀旧问题,价值观念转型带来的家庭伦理问题、情感问题等等。就抑郁障碍而言,影视产品作为文化干预的工具逐渐引起人们的重视。2021 年 10 月 10 日第 30 个世界精神卫生日,CCTV-9 推出《我们如何对抗抑郁》(6 集),让更多的人了解抑郁症,消除患者病耻感。电影疗法容易与计算机、网络、电视等多媒体技术接轨,可操作性强,能够提供便捷、实惠的心理治疗和生活辅导。一旦电影的疗效被越来越多的人接受,更多的观众自觉地选择看电影来减轻压力、调节情绪、治疗心理大小创伤,电影会增加一大批新的观众。在艺术性和商业利益争锋的电影环境中,心理治疗电影的出现有利于电影生态的平衡与繁荣。电影疗法的开发利用具有广阔的前景。

一、推荐影片

《卡里加里博士的小屋》(1920)、《爱德华大夫》(1945)、《三面夏娃》(1957)、《早餐俱乐部》(1985)、《雨人》(1988)、《死亡诗社》(1989)、《沉默的羔羊》(1991)、《霸王别姬》(1993)、《云中漫步》(1995)、《冰血暴》(1996)、《心灵捕手》(1997)、《她比烟花寂寞》(1998)、《灵异第六感》(1999)、《记忆碎片》(2000)、《美丽心灵》(2001)、《儿子的房间》

① 王米渠:《现代中医心理学》,中国中医药出版社,2007 年版,第 30 页。
② Berg-Cross L, Jennings P, Baruch R. *Cinematherapy: Theory and Application*. Psychotherapy in Private Practice,1990(8):135-156.
③ [美]戴维·迈尔斯:《社会心理学》,侯玉波、乐国安、张智勇译,人民邮电出版社,2016 年版,第 595 页。
④ [美]戴维·迈尔斯:《社会心理学》,侯玉波、乐国安、张智勇译,人民邮电出版社,2016 年版,第 595 页。

(2001)、《外婆的家》(2002)、《哈佛女孩》(2003)、《放牛班的春天》(2004)、《蝴蝶效应》(2004)、《浪潮》(2008)、《黑天鹅》(2010)、《熔炉》(2011)、《催眠大师》(2014)、《海蒂和爷爷》(2015)、《滚蛋吧！肿瘤君》(2015)、《摔跤吧，爸爸》(2016)、《坠落的审判》(2023)。

二、推荐阅读

1. 徐光兴:《中外电影名作心理案例集》,上海教育出版社,2006年版。

2. [美]塞利格曼:《真实的幸福》,洪兰译,万卷出版公司,2010版。

3. [美]加德纳:《智能的结构》,沈致隆译,浙江人民出版社,2013年版。

4. Gregerson B M. *The Cinematic Mirror for Psychology and Life Coaching*. New York：Springer,2010.

三、思考题

1. 谈谈你对电影艺术功用的认识。电影具备心理治疗功能的依据是什么？

2. 分析一部心理学题材电影,看看其情节设置是否符合科学心理学。

3. 以积极心理学理论提出的24个优势为指导,推荐24部培优的电影。以加德纳多元智能理论为指导,推荐8部培优的电影。

第十八讲 中医情志相胜说为基础的电影疗法

图 18-1 幕布里奇实验画面

电影与心理学有着不解之缘。1878年爱德华·幕布里奇经过多年的尝试后,成功地用多台照相机连续地拍摄到奔驰的马总会有一只蹄着地的照片(图18-1);1879年世界上最早的心理学实验室由威廉·冯特在德国莱比锡大学建立。1895年布洛伊尔、弗洛伊德发表《歇斯底里研究》,同年12月28日,卢米埃尔兄弟在巴黎首次公开放映电影。在这一交叉地带,学界关注的重点经过了多次变化。首先是爱因海姆、明斯特伯格、维特海姆、马尔罗、米特里、麦茨、波德维尔、齐泽克等人运用心理学理论解释电影现象。比如观众心目中如何形成电影?1916年明斯特伯格基于科学首次提供了一个心理学视野,他认为电影中运动的概念在很大程度上是我们自己反应的产品,"电影不存在于银幕,只存在于观众的头脑里"[1]。爱因汉姆从格式塔(完形)心理学的角度提出"形象偏离说"与"局部幻象论"[2]。波德维尔从认知心理学的角度分析电影叙事[3]。第二次世界大战后,欧美影坛出现了许多心理学题材的电影,80—90年代此类电影达到高峰。电影多方面受恩于心理学。1990年伯格-克柔斯(Berg-Cross L.)等学者创造了"cinematherapy"(电影疗法)一词[4]。这一概念的出现表明欧美学界在电影学与心理学交叉地带的关注对象发生了明显的变化,即从心理学的角度研究电影机制和心理学题材电影的开发,转向电影新功能的探索,也说明电影开始回报心理学。域外兴起了以欧美心理学为基础的电影疗法。与此类似,随着中医的现代转型,人们也开始把中医心理学的理论运用到电影疗法中。

[1] [德]于果·明斯特伯格:《电影,心理学》,见杨远婴编:《电影理论读本》,世纪图书出版社,2012年版,第24页.

[2] [德]鲁道夫·爱因汉姆(即阿恩海姆):《电影作为艺术》,杨跃译,木菌校,中国电影出版社,1981年版,第25页.

[3] [美]大卫·波德韦尔(又译波德维尔):《电影叙事:剧情片中的叙述活动》,李显立译,远流出版事业股份有限公司,1999年版.

[4] Berg-Cross L, Jenning P, Baruch R. *Cinematherapy: Theory and Application*. Psychotherapy in Private Practice 8, 1990(1): 135-157.

一、电影治疗的兴起

在众多的艺术治疗分支中,电影治疗是个小弟弟,不过它兼具视觉、听觉、智能等方面的优势,近40年在欧美发展比较迅速。理论探索和临床运用,齐头并进。在生理上,学界从电影的梦幻色彩、快速眼动睡眠与眼动脱敏再处理疗法(Eye Movement Desensitization and Reprocessing,EMDR)的相似性,寻找电影疗法的作用机制[①]。盖里·所罗门、沃茨从投射原理等心理学理论来解释电影观众对内容的反映,对电影作为情绪体验、认同、自我发现的资源具有高度的敏感性。美国学者斯图德文特努力把加德勒的学习理论和电影疗法研究结合起来,培育八种智能,认为电影比印刷品多了声音和影像,内容更生动且更容易接受,影响更大[②]。尼米克、韦丁、乌卢斯等学者将积极心理学理论自觉地运用到电影疗法中,在影片选择与组合、电影构建人格优势与美德的作用等方面提出富有创造性的见解,在片源选择上吸收了一些国外电影,比如中国、日本、伊朗等国的电影资源,显示出跨文化视野[③]。不过中医心理学等理论很少被吸收,东西方电影疗法的理论探索、定性研究成果交流明显不足。下面阐释简单易行的基于现代中医心理学的电影疗法。

二、以情志相胜说为基础的中医心理学与电影治疗

在古代汉族人民创造的哲学思想中有一种五行理论,以日常生活的五种物质:木、火、土、金、水元素,作为构成宇宙万物及各种自然现象变化的基础。它基于五种元素又超越五种元素,是用来阐释事物之间相互关系的抽象概念,具有广泛的涵义(图18-2)。结合五行说,中医宝典《黄帝内经·阴阳应象大论篇》提出了著名的情志相胜说[④],认为情志活动是内脏机能的反应,是以脏腑为物质基础的。人体有五大重要体系,人有五脏,对应五行,对应五种颜色,对应五种声音,对应五种味道,主控人的五种感情,得病时有五

图18-2 五行相克相生示意图

① Gregerson B M. *The Cinematic Mirror for Psychology and Life Coaching*. New York: Springer, 2010: 206.

② Sturdevant C G. *The Laugh & Cry Movie Guide: Using Movies to Help Yourself Through Life's Changes*. Larkspur, CA: Lightspheres, 1998.

③ Gregerson B M. *The Cinematic Mirror for Psychology and Life Coaching*. New York: Springer, 2010: 206.

④ 刘希茹校注:《黄帝内经·素问》,李照国英译.世界图书出版公司,2005年版,第57-88页。

种声音表现。比如从取像的角度来看,肾脏属水,西医认为肾脏属于泌尿系统,二者有一定的对应关系。五色、五音、五味姑且不论,中医学认为情志活动与五脏的关系如下:肝在志为怒、心在志为喜、脾在志为思、肺在志为忧、肾在志为恐。当脏腑功能发生变化时,人的情志也相应变化。如肝气盛时人易怒;心气盛时人易喜;肺气盛时人易悲;肾气虚时人易惊恐;脾气虚时易于多虑多思等。情志过急,又会伤及内脏。如暴怒伤肝,过喜伤心,忧愁伤肺,过度思虑伤脾,惊恐伤肾等。根据五行、五种情感相克相生的道理,提出纠正的原则和方法,见表18-1。

表 18-1 五行、五种情感相克相生的纠正原则和方法

五脏	五色	五开窍	五主	正常状态					得病状态			纠正原则	电影治疗的具体方法	
				五藏	五行	主情志	主色	主音	主味	对身体的伤害	声音表现			
肝	苍青色	目	筋	魂	木	怒	苍	角	酸	酸伤筋,辛胜酸	怒伤肝	呼	悲(忧)胜怒	以凄怆忧心之影片感之
心	红	舌	血脉	神	火	喜	赤	徵	苦	苦伤气,咸胜苦	喜伤心	笑	恐胜喜	以阴森恐惧之影片怖之
脾	黄	口	肌肉	意	土	思	黄	宫	甘	甘伤肉,酸胜甘	思伤脾	歌	怒胜思	以冤屈悲愤之影片触之
肺	白	鼻	皮毛	魄	金	忧	白	商	辛	辛伤皮毛,苦胜辛	忧伤肺	哭	喜胜忧	以诙谐幽默之影片娱之
肾	黑	耳	骨	志	水	恐	黑	羽	咸	咸伤血,甘胜咸	恐伤肾	呻	思胜恐	以哲思理趣之影片夺之

从表18-1可以看出:

(一)怒伤肝,悲(忧)胜怒。肝属木,主要情绪表现为愤怒,发脾气、愤怒也最伤肝。怒则气上。声音表现为大呼小叫。这已得到医学界的实证研究。"以动物实验为实证研究模型,怒伤肝,采用夹尾刺激,电刺激限制活动和束缚鼠后肢等方法,造成精神抑郁,或烦躁易怒等情志异常,导致免疫功能抑制,出现全血黏度升高,血小板凝聚,胸腺萎缩,肾上腺素增加,巨噬细胞功能下降等。"①《黄帝内经》提出,悲(忧之甚者)胜怒,在电影疗法上可以创造性地提出用凄怆苦楚之影片感化盛怒的来访者,用悲情忧愁的影片感动、打动来访者。中国影片《活着》《蓝风筝》《日出》《芙蓉镇》《A面B面》《亲爱的小孩》,美国电影《飞越疯人院》《人鬼情未了》《悲惨世界》等,可作为资料提供给易发脾气的来访者观看。

(二)喜伤心,恐胜喜。心属火,主要情绪表现为喜,高兴过度,太喜欢,喜庆过度会伤心。声音表现为笑。《说岳全传》中牛皋屡建军功,最后大破乌龙阵,骑在金兀术背上,将

① 王米渠:《现代中医心理学》,中国中医药出版社,2007年版,第76页。

金兀术气死,自己也大笑而亡。小说中称为"虎骑龙背,气死兀术,笑死牛皋"。范进中举发疯也是大喜过度导致的。《黄帝内经》提出"恐胜喜",在电影疗法中提出以阴森恐惧之影片怖之。美国马萨诸塞专业心理学博士伟梯库斯在其博士学位论文《心理治疗中运用大众电影识别和发展来访者的优势》(2008)也认识到恐怖片有治疗作用[①]。以阴森恐怖的影片《倩女幽魂》《画皮》,美国《驱魔人》(1973)、《侏罗纪公园》、《生死第六感》等提供给喜庆过度的来访者,会有一定的效果。

(三)思伤脾,怒胜思。脾属土,主要情绪表现为思,这在西方心理学属于认知范畴。思虑过度会伤脾,主要声音表现为低吟浅唱。《黄帝内经》提出,怒胜思。在电影疗法上可以创造性地提出用冤屈悲愤之影片触动来访者。如中国电影《窦娥冤》《天浴》《集结号》,美国电影《狮子王》《肖申克的救赎》《为奴十二年》等。从认知心理学的角度来说,认知、态度、想法决定情绪,思对各种情绪都具有认知评价作用,思而否定为怒,思而肯定为喜,思而担心为忧,思后无奈甚于忧为悲,思而危险为恐,不及思索为惊。思具有特殊地位。[②]"思"在中医心理学中,像五行中的土一样,具有中心决定作用。

图18-3 《疯狂的外星人》剧照

图18-4 《摩登时代》剧照
夏尔洛误把女士的纽扣当螺丝试图机械地拧动。

(四)忧伤肺,喜胜忧。肺属金,主要情绪表现为忧伤、悲痛,二者略有不同,忧伤多在事前,悲痛多在事后,悲痛程度重。忧伤、悲痛过度有害肺,声音表现为哭。《黄帝内经》提出,喜胜忧。在电影疗法上可以创造性地提出用诙谐幽默之影片娱乐来访者。如中国电影《甲方乙方》《没事偷着乐》《七品芝麻官》《人在囧途》《疯狂的外星人》(图18-3),美国电影《摩登时代》(图18-4)、《钱之坑》《玩具总动员》《小鬼当家》《雨中曲》等。《红楼梦》中林黛玉有肺病,情绪常表现为忧愁,也说明身心一体有密切关系。忧的主要特点是心境低落,与西医抑郁症有更多的相似性。

(五)恐伤肾,思胜恐。肾属水,主要情绪表现为恐,与惊略有不同,恐为自知,从内而出为阴,发病缓。恐则气下,与怒构成两极;惊吓侧重意外、不自知,自外而入为阳,发病急,归属于胆(一说归于心)。恐主要声音表现为呻吟、尖叫。已有实验研究表明恐伤肾:"'恐伤肾'造模方法,采用猫吓鼠法。目前已从亲代做到了子一代,从病理形态做到了行

[①] Massachuset School of Professional Psychology, Jeffrey W Waitkus. *The Use of Popular Films in Psychotherapy to Identify and Development Client's Strengths*. Bridgewater State: Bridgewater State College, 2003-2008.
[②] 王米渠:《现代中医心理学》,中国中医药出版社,2007年版,第35—38页。

为遗传及生化、免疫层次,从细胞水平开始深入至分子水平。"①《黄帝内经》提出,思胜恐,在电影疗法上可以创造性地提出用以志趣相投之影片吸引来访者,抓住来访者的注意力,引发他们思考。比如中国电影《秋菊打官司》《那山那人那狗》,美国电影《绿野仙踪》《现代启示录》《E.T.外星人》《2001漫游太空》《心灵奇旅》等。

根据五行的制约关系,情志相胜论认为当一种情志过盛导致生理、心理不适或者疾病时,用另一种对它有相克作用的情志来冲淡、抵消、纠正,从而达到治疗的目的。电影之所以能够调节情绪、治疗心理疾病,就在于它传达给观众的情感恰好减弱或抵消了郁积在观众心中的不利于健康的情感,从而改善观众的病情。

根据类型说,我们能相对容易地从世界电影中找到五类电影,即凄怆忧悲之影片、阴森恐惧之影片、冤屈悲愤之影片、诙谐幽默之影片、哲理思考之影片等。当来访者情绪低落时,往往用喜剧幽默的影片娱乐他,这和西医是基本一致的。

金、木、土、水、火之间有相克相生的关系:金克木、木克土、土克水、水克火、火克金;土生金,金生水,水生木,木生火,火生土。它是汉民族在数千年发展史上滋养成的文化原型、思维习惯。五行关系也能说明各种情志具有兼挟性,病情具有并生性。比如脾属土,为肺之母脏,而肺属金,为脾之子脏,母子互相感应,"故思伤于脾可致脾气亏虚,生气无源,致肺气虚;忧伤于肺导致肺气虚衰,亦可致脾虚失运"②。由于病因不同,电影治疗也具有一定的复杂性。

针对来访者的情志、病情,治疗师推荐对应的影片或片段是至关重要的。情志相胜说在为选择影片提供了便利,也取得了一定的临床效果。我们看到盖里·所罗门、司图德文特、C.海斯利、J.海斯利、乌卢斯、沃茨、尼米克、韦丁、米诺等学者编撰了多本自助电影疗法书籍,挖掘了情趣独特的有用的一些老电影。其理论依据与中医心理学明显不同。依照情志相胜说,推荐自助影片、自助文艺作品是大有前途的,也将是很有中国本土特色的,让观众有目的地看电影,也会得到观众的热烈欢迎。

三、喜剧性电影情境及作用探索

近几年,国内抑郁症患者的数量呈现井喷趋势。抑郁症(MDD)是一种常见的由于精神因素造成的神经症,常见症状有兴趣降低,长时间情绪低落,缺乏生活快感,找不到生存的意义等,常伴有失眠、腹泻、目光呆滞、行动迟缓等症状,严重者有自残自杀倾向,主要由负性事件、先天易感体质等多种原因引起的。其治疗方法有药物疗法、心理疗法、文化干预、中医针灸和按摩、物理疗法,如瑞典 Flow Neuroscience 开发的头戴式电疗仪等等。2012年中国精神卫生调查(CMHS)正式启动,指出中国抑郁障碍患者仅仅 0.5% 得

① 王米渠:《现代中医心理学》,中国中医药出版社,2007年版,第76页。
② 王米渠:《现代中医心理学》,中国中医药出版社,2007年版,第43页。

到充分治疗。2021年9月,北京大学第六医院(合作单位北京医科大学第一附属医院)黄悦勤教授领衔的团队在《柳叶刀——精神病学》首次发布我国成人抑郁障碍流行病学数据,显示在中国所有疾病的负担中抑郁障碍排名第11位,成人抑郁障碍终生患病率为6.8%,最小年纪在14岁,患者社会功能明显受损,患病率高但卫生服务利用率却很低,患者很少获得充分治疗,他指出国家需要制订计划,"增加卫生资源的可利用性、可及性和可接受性,以利于提高抑郁障碍者的卫生服务利用"。大量劳动力因抑郁症而丧失。对抑郁症的科普、防范、治疗工作亟待重视,抑郁症防治已被列入全国精神卫生工作重点。国外抑郁症的发病与诊疗情形也不允乐观。"一个国际小组在美国、加拿大、意大利、德国、法国、黎巴嫩和新西兰随意调查了30 000名男女,发现这些人中现在正患有严重心理抑郁症的通常比他们的祖父母辈高出3倍。"①迈尔斯也引用了这一极其具有说服力的数据:"在北美,现在的年轻人出现抑郁的可能性是他们祖父辈的三倍,尽管他们的祖父辈们生活水平更低,生活更艰辛。"②抑郁症的病因复杂多样,其中负性思维风格是一大原因。和抑郁症患者一样,长期孤独的人似乎也处于一种自我挫败的社会思维和行为的恶性循环中。他们对待事件有一种消极的解释风格,孤独、消极的情绪强化了负面的思维。

喜剧对忧伤、抑郁、孤独的情绪有明显的调节作用。在国外也有类似的理论。美国学者普拉契克(1970,Plutchic)提出人的情绪具有强度、相似性和两极性三个维度,并用一个倒锥体来说明三个维度之间的关系(图18-5)。锥体截面划分为8种原始情绪,相邻的情绪是相似的,对角位置的情绪是对立的,锥体自

图18-5 普拉契克情绪三维模式图

下而上表明情绪由弱到强的变化③。这个著名的情绪三维模型的特色是描述了不同情绪之间的相似性及对立性特征,它在情绪实验研究中对于情绪的界定是很有用的。由图18-5可以看出,狂喜与悲痛、警惕(思考)与惊奇,狂怒与恐惧,憎恨与接受是相反相对的情绪,与中医情志相胜说略有差异。悲痛与狂怒隔了憎恨、警惕,也算是不相邻不相似的情绪。其中狂喜与悲痛、哀伤、忧郁三种情绪处于两极,对立两极的情绪具有相互克制的作用,和中医心理学是基本一致的。据中医情志相胜说,肺属金,主忧思,忧愁过度容易抑郁,心属火,心主喜乐,火克金。为了缓解忧思,人们可以用喜乐战胜忧愁,也就是用诙谐、幽默、滑稽、笑话等带有喜剧因素的电影来祛除忧愁、焦虑、抑郁、

① 参考[美]斯塔夫里阿诺斯:《全球通史》,吴象婴等译,北京大学出版社,第790页。See: Las Angeles Times, November 5, 1989; New York Times, December 8, 1992.
② [美]戴维·迈尔斯:《社会心理学》,侯玉波、乐国安、张智勇译,人民邮电出版社,2016年版,第528页。
③ 黄希庭、郑涌:《心理学十五讲》,北京大学出版社,2005年版,第282-283页。插图18-5参见乔建中、高四新:《普拉契克的情绪进化理论》,《心理学报》1991年第4期第436页。

悲痛等不良情绪。

俗话说,"一个小丑进城,胜过一打医生"。笑一笑,十年少。

(一) 人在什么情况下会开心快乐

(1) 生病久病,用药或者未用药痊愈,灾难或困境中逃生之乐。

(2) 追求知识、丰富经验、掌握技艺之乐。不断提升自己的知识,加深对事物的理解和认知,获得世界的奥秘,提高分析问题、解决问题的能力,带来的乐趣是无穷尽的! 也就是孔子说的:"发愤忘食,乐以忘忧,不知老之将至。"

(3) 事业上的阶段性成功带来的快乐,如考生考试得高分,研究者发表一篇影响因子很高的论文,或者获得国家级项目。又如创业者的公司经营顺利。再如农人种瓜得瓜、种豆得豆的秋收之乐。加官晋爵,事业成功均会带来快乐。战胜强敌,比如牛皋打败金兀术、体育赛事中战胜对手获得冠军。

(4) 艺术之乐,进步之乐,如弹钢琴,画素描,写一首满意的诗歌,热爱书法,棋艺水平提升等等。

(5) 庄子所说的游鱼之乐,主体客体的合一、精神逍遥的"游"的自由状态。庄子与惠子游于濠梁之上。庄子曰:"鲦鱼出游从容,是鱼之乐也。"惠子曰:"子非鱼,安知鱼之乐?"庄子曰:"子非我,安知我不知鱼之乐?"惠子曰:"我非子,固不知子矣;子固非鱼也,子之不知鱼之乐,全矣!"庄子曰:"请循其本。子曰'汝安知鱼乐'云者,既已知吾知之而问我。我知之濠上也。"当然这里还有擅辩之乐。

(6) 宋人汪洙说的久旱逢甘霖,他乡遇故知;洞房花烛夜,金榜题名时。如赤日炎炎似火烧,野田禾稻半枯焦;农夫心内如汤煮,天降甘霖岂狂喜大笑! 此情此景农人必然大喜。

(7) 与大众同乐。《庄暴见孟子》写道:"与民同乐也。今王与百姓同乐。则王矣。"

(8) 孟子所说的:"君子有三乐,而王天下不与存焉。父母俱存,兄弟无故,一乐也。仰不愧于天,俯不怍于人,二乐也。得天下英才而教育之,三乐也。"这是孝悌人伦之乐、内心坦荡之乐、育人传法之乐。延伸到授业、工作全神贯注、专注获得心流(flow 又译福流)之乐。

(9) 人伦之乐,家庭和谐、人际美好带来的快乐。丈夫希望有个女儿,妻子生了千金,古人称为弄瓦之喜。父母健康长寿,子辈高兴,老来子女膝下绕欢,均属于人伦之乐。

(10) 游戏之乐。钓鱼、下棋、打扑克、打麻将、看戏剧、玩王者荣耀、上网冲浪等等。有的游戏让人的破坏欲得到合理释放和满足也会带来快乐。

(11) 金钱刺激。正财和偏财都有提高。比如涨工资,赚到大笔外快。

(12) 得到渴望的东西带来的快乐。如穿上自己喜欢又好看的衣服,吃到美味可口的

食物,抓到玩具娃娃,买到自己喜爱的古玩等等。

（13）聚群之乐。别人开心快乐,从中分享到的心情愉悦。把你的快乐分享给朋友,你会得到双倍的快乐。

（14）宠物之乐,养猫、养狗、养马等带来的快乐。

（15）意外之喜,大年三十,一只兔子撞死在树桩上,你捡回来过年。

人的快乐多种多样,不胜枚举。在人们的记忆中往往倾向于记住坏事,学术界也倾向于研究负性事件和负性情绪。"坏事带来的好处是可以使我们做好准备去面对危险,保护我们远离死亡和残障。对于生存来说,坏事变坏要比好事变好对我们产生的影响更大。"① 心理学诞生后的第一个世纪中,关注的消极事件要多于积极事件;关注愤怒、焦虑、抑郁等,远远超过关注愉悦。然而,鲍迈斯特及其同事认为,消极事件的力量"或许正是积极心理学运动发起的最重要的原因"。为了克服个别消极事件的不良影响,"人类的生活需要更多积极的事情而不是消极的事情"。

负性思维强化抑郁情绪,抑郁情绪导致负性思维,情绪和思维是互为因果的。当人们孤单的时候可以借助物品、养动物、超自然存在来补充、丰富自己。一个人可以完全孤单,但并不感到孤独,他并不觉得自己像个异类一样和周围环境格格不入,他可以在文化产品,比如电影中分享别人的情感、感受,可以借助电影改善自己的情绪。"快乐也是会传染的,当周围都是快乐的人时,人们在未来也更有可能感到快乐。"② 快乐可以借助喜剧电影获得,天津人称找乐子叫"寻哏",自己可以寻找快乐、幸福。

（二）喜剧性情境的建构

现实生活是艺术的基础,喜剧有很多种类和特征,比现实更集中。喜剧性情境的建构包括如下方面：

（1）注重插科打诨的细节或动作,夸张夸大的形象或情境。比如早期小丑角色的造型：长长的鼻子、堆在脸上的笑容,还有一身多彩的服饰。卓别林演出的流浪汉夏尔洛系列也有此特点（图18-6）。还有对某些情景的夸张。如笑话《步步惊魂》：一辆面包车塞了14个人。一乘客说：你这是超载,被逮着要扣不少分呢！司机回头淡定冷笑：扣分,那得有驾照！顿时,无数倒吸凉气的声音弥漫在车厢……又一乘客问：没有驾照你也敢开啊？司机说：没事,酒壮人胆,中午喝了一斤二锅头,老子怕啥！然后又有一乘客说：为啥不考驾照呢？司机：两千多度的近视眼,右腿还是假肢,怎么考！又

图18-6 《淘金记》剧照

该片利用电影长镜头来表现夏尔洛带狗跳舞。

① ［美］戴维·迈尔斯：《社会心理学》,侯玉波、乐国安、张智勇译,人民邮电出版社,2016年版,第410页。

② ［美］戴维·迈尔斯：《社会心理学》,侯玉波、乐国安、张智勇译,人民邮电出版社,2016年版,第527页。

有一位乘客问道:你不怕无证驾驶要判刑吗? 司机:判刑?! 老子有精神病,怕他干嘛? 全车人鸦雀无声! 一位乘客说:停车,我要下车! 司机:怎么停,下什么车! 刹车早坏了! 抓稳,下坡了。这个笑话集中了司机应当规避的一些重大风险。又如《二胎政策》:美丽的幼儿园门口,很多人在接孩子,一男人接了三个男孩,长得特像,大家为这三胞胎称奇,有人问:"你这三个小孩是三胞胎吧?"男人摇了摇头说:"坑爹的二胎政策,一个是我孙子,一个是我儿子。"有人追问:"剩下的那个呢?"男人哭笑不得地说:"是我弟弟!"这个家庭显然汇聚了二胎所生的孩子,非常集中。又如《黄昏恋》:单身20年的老丈人,鼓起勇气问小区的刘大妈:"你愿意嫁给我吗? 咱俩来一顿轰轰烈烈的黄昏恋!"刘大妈想了想,说:"我愿意!"结果记性不好的老丈人,第二天醒来忘记大妈是怎么答复的,只好打电话问她。刘大妈想了想回答:"我说我愿意!"只听刘大妈继续说:"幸好你给我打电话了,否则我都记不得是谁向我求婚了!"这也是建立在夸张基础上的幽默。

(2) 塑造类型化的人物性格特点,"丑陋"的人物角色。鲁迅《再论雷峰塔的倒掉》中指出:"喜剧是把人生无价值的东西撕破给人看。"如莫里哀的《悭吝人》主要人物阿尔巴贡集中了吝啬的特征,果戈理的《钦差大臣》集中了达官显贵溜须拍马的性格特质和丑恶嘴脸。柏格森指出喜剧的方法:"第一种方法是在人物的心灵中孤立其被假定的感情,使之成为一个所谓赋有独立存在的寄生物。""喜剧并不使我们的注意力集中于行为,反之引它转向于姿态。"①喜剧性人物的积习形成了一种态度和言语。姿态是无意中流露的,是自动的,单独表现人的一部分,也带有一点爆发的成分。在比较长的喜剧中,类型化角色有个好处,人物出场之后就便于受众记忆。描写性格就是描写共型,是高级喜剧的目的。亚里士多德指出:"喜剧的模仿对象是比一般人较差的人物。所谓'较差',并非指一般意义上的'坏',而是指具有丑的一种形式,即可笑性(或滑稽)。可笑的东西是一种对旁人无伤,不至于引起痛感的丑陋或乖讹。例如喜剧面具虽是又怪又丑,但又不至于引起痛感。"②拿别人的近视、瘸腿、断臂等生理缺陷开玩笑是不地道的,根据弗洛伊德《开玩笑和无意识》中的理论,这种玩笑骨子里是对残疾人的歧视。康德对喜剧性作了一个有趣的解释,例如一位印度人在一位英国人家里初次看到一瓶啤酒打开时迸出泡沫而感到惊奇,英国人问他为什么好奇,印度人回答说:"啤酒泡沫流出来我倒不奇怪;我感到奇怪的是你们原先怎样把这些泡沫塞进瓶里去。"这话惹起一场大笑。康德并不看重悟性和认知,他说我们真正开心,"并不是因为我们自己比这个无知的人更聪明些,也不是因为在这里悟性让我们觉察着令人满意的东西,而是由于我们紧张的期待突然消失于虚无"③。这种突然的松弛引起身体上各个器官的激烈动荡,这种期望的打消只是一种形象

① [法]柏格森:《笑——论滑稽的意义》,参见章安祺编订:《缪灵珠美学译文集》(4),中国人民大学出版社,1998年版,第148—149页。
② [古希腊]亚里士多德:《诗学》第5章,参见《朱光潜全集》(6),安徽教育出版社,1990年版,第109页。
③ [德]康德:《判断力批判》,宗白华译,商务印书馆,2000年版,第180页。

显现方面的游戏,能造成身体方面各种活力的平衡,促成身体舒畅或健康的感觉。

(3)人物形象具有机械化、刻板化的特点。柏格森以他的生命哲学为基础,认为生命是一个不断的创造过程,生命最基本的价值就在于他的紧张性和活动性,而僵硬、呆滞等则是生命的反面,生命的物质化是违反生命本质的,当一个人出现了物质化的现象,变成机械、物件,就失去了生命的全部生气,失去生命的灵活性和多样性,变得呆板、笨拙,而这正是产生笑和喜剧的根源。他把产生笑和喜剧性的根本原因解释为"镶嵌在活的东西上面的机械的东西""凡是一个人给我们以他是一个物的印象时,我们就要发笑"。一般滑稽的情景规律是:"凡是将行动和事情安排得使我们产生一个幻想,认为那是生活,同时又使我们分明感觉到那是一个机械结构时,这样的安排便是滑稽的。""唯有机械的行为才是本质上可笑的。"[1]人物的心不在焉都是可笑的。堂·吉诃德有一系列的心不在焉的机械行为(图18-7)。马三立表演的相声《买猴》中马大哈的口头禅是马马虎虎、大大咧咧、

图 18-7 《堂·吉诃德》动画片剧照
角色造型有喜剧性对比效果。

嘻嘻哈哈,他已经成为草率办事、粗心大意、遇事无所谓之人的代名词。譬如笑话《误会》:端午节单位发了一大箱粽子,太沉,女同事叫男同事帮她送回去。到了楼下。她对男同事说:你在楼下等等我,我上去看看,要是我老公在家,我就叫他下来搬;若是他不在,那就得麻烦你帮我搬上去。过了一会儿,女同事站在她家17层的阳台上朝下大叫:你上来吧!我老公不在家!此话一出,惊动了左邻右舍,大家都跑出来看。搞得男同事在众目睽睽下,上也不是,走也不是。女同事以为对方没有听清楚,双手做了一个喇叭状放在嘴巴边更大声叫道:我老公不在家,快点上来啊!听到此言,男同事顿时觉得面红耳赤,准备掏出手机想打电话,告诉女同事别嚷嚷了,不然整栋楼都听见了。结果女同事又喊:"不用打电话,快上来,完事就让你走,抓紧时间,赶快!"男同事气血攻心,提起粽子奔向楼梯……。这里可以看出来,喜剧的内容常常涉及性,也就是俗话说的荤段子。喜剧的另一个大特征是内容常常涉及政治上的大人物大领导,这需要开明的政治制度和社会风气。又如笑话《测智商》:一领导自视非常聪明。一日与两随从在集市遇到一新款测量智商的仪器。分值在0—100之间。分数越高越聪明。一随从把头放进仪器。机器发声报出结果说:"你很聪明,得分90;你很聪明,得分90。"另一随从把头伸进去,机器发声报出结果说:"你很聪明,得分90;你很聪明,得分90。"领导决定自己也测量一下,心理估计得分一定会超过90分。他把头伸进仪器,机器发出报警声音:"不要开玩笑,这是一块石

[1] [法]柏格森:《笑——论滑稽的意义》,参见章安祺编订:《缪灵珠美学译文集》(4),中国人民大学出版社,1998年版,第150-151页。

头;不要开玩笑,这是一块石头!"常见的喜剧结构:前边伏笔,造成蓄势,后边呼应,当属此类。人物给观众一种机械刻板的感觉。

(4) 误会、巧合,有一些是利用错字、方言、谐音、双关语、歧义、跨文化的理解误差构成的。汉语中"方便""意思"等字词在不同语境下都有不同的含义。比如《送钟(终)》:一个中年男子要做中饭,发现家里煤气罐没气了,扛起煤气罐外出充气,走到走廊里,一个邻居问候说:"没气啦!"男子认为不吉利,决定不去充气了,去饭店吃饭。在饭店里他点了一副猪杂,过了一会,服务员大叫:"这是谁的肠子,谁的肠子!"男子决定不吃了,回家。刚躺下,听到咚咚的敲门声,开门一看,外甥来了。外甥拿着礼物,对男子说:"舅舅,今天是您生日,我给您送钟(终)来了。"又如《买房子》:大爷给儿子买房子,去现场办理分期付款手续。银行业务员说:"先生,您是月付,还是季付?"大爷一听火了,说:"我既不是岳父,也不是继父,我就是……父亲(付清)!"于是业务员就在申请表格上打钩了……"一次'付清'(父亲)"。再如《乳的意思》:一位老师向老外学生解释"乳"字的含义:乳即小的意思,比如乳鸽、乳猪等等。讲解完,老师要求老外学生用"乳"字造句。老外学生造句说:"现在房价太高了,所以我家只能买得起 20 平方米的乳房。老师听了,笑得捂住肚子,说:"你再造一个!"老外学生:"我年纪太小,连一米宽的乳沟都跳不过去。"老师发现这名老外还是个人才,就说:"请你再造一个!"老外学生说:"老师,我真的想不出来了,我的乳头都快想破了!"又如《中华》:我当教练教一位大妈开车,前面是一个水库,大妈却没有转弯的意思,我喊:"刹车!用脚刹。"大妈一手掌握方向盘,一手打开车门,把一只脚放在地上,鞋底狠命地摩擦着地面!拖行了 20 多米,车终于停下来了! 我吓傻了,拿了 50 块钱给大妈帮我买"中华"压压惊! 当大妈把 10 盒中华牙膏递给我时,我没有说话,退还了她的全部学费,说:"对面还有一家驾校。"大妈说:"我就是对面那家介绍过来的!"

(5) 利用喜剧性的艺术技巧。技术技巧常见有两种:① 低下卑劣的东西以高尚、堂皇的面貌出现;无足轻重的东西以异常严肃的面貌出现。比如卓别林的喜剧片《淘金记》:夏尔洛饥饿时吃鞋带用吃豪华西餐的动作来表演;发财后的百万富翁夏尔洛依旧喜欢捡路边的烟头,有时开着豪车去和一个流浪汉争抢路边的一个烟头。② 高尚堂皇的严肃高雅的东西以低下卑劣、粗俗低等的方式出现。这也可以看作是巴赫金所说的"降格化"处理。在以上两种基础上,有两个相似场景的置换也会产生喜剧。法国哲学家德勒兹认为不同人物的行为方式,比如 a、b 是在不同的 A、B 下背景出现的行为,喜剧性产生的条件之一人物的行为方式与背景发生了置换,形成了 aB 或者 bA 的呈现模式。

(6) 戏拟场景。比如小孩子说大人话。又如农村村干部开会,学中央首长办公,打造山寨版的小官场。《堂·吉诃德》中主人公看骑士文学看得太多,走火入魔,自己扮演成骑士外出游侠。他和桑丘·潘沙的外部特征,形成强烈对比,本身就具有喜剧效果:一瘦一胖;一高一矮;一个骑马,一个骑驴;一个疯癫,一个现实。对比、对话中也生喜剧效果。

《人在囧途》两主角牛耿、李成功与喜羊羊与灰太狼也具有戏拟性(图18-8)。

(7) 主角不知情的喜剧情景。比如《威尼斯商人》:鲍西娅和侍女奈莉莎女扮男装来到威尼斯,在法庭上夏洛克非常残忍、固执,巴珊奥说自己爱新婚的媳妇胜过自己的生命,

图18-8 《人在囧途》两主角
画面显示两主角具有戏拟性。画面系拼接。

胜过世界上的一切,但是他们都比不上朋友安东尼的生命,希望牺牲了他们,全拿去献给这个恶魔,来拯救安东尼的生命。此时,鲍西娅就在面前,还和他对话。男仆葛莱兴用自己的老婆发誓,希望她离开人世,上天去求告老天爷,改变这狼心狗肺的犹太人。此时,奈莉莎就在眼前,还接他的话茬:"幸亏您在他背后发这样的宏愿,要不然,管叫府上闹个天翻地覆。"在这些情景中,观众知道的信息比剧中角色知道得多,这也是喜剧场景建构中重视观众或作者主体意识的表现。

(8) 体现主体意识和优越感。英国17世纪的哲学家霍布斯在《论人性》中认为:"笑的情感不过是发见(现)旁人的或自己过去的弱点,突然想到自己的某种优越时所感到的那种突然荣耀感。人们偶然想起自己过去的蠢事也往往发笑,只要那蠢事现在不足为耻。人们都不喜欢受人嘲笑,因为受嘲笑就是受轻视。"① 马克思认为喜剧的社会功能与美学意义在于"为了人类能够愉快地和过去诀别",把陈旧的生活形式送进坟墓。当然,在现实生活中,喜剧的功能是多种多样的,它也能促使人们愉快地迎接自己的未来。人生有时难免笑笑别人,被别人笑笑。宗白华在《悲剧的与幽默的人生态度》中也曾指出有两种人生态度:严肃的悲剧的人生态度、幽默诙谐的人生态度。"肯定矛盾,殉于矛盾,以战胜矛盾,在虚空毁灭中寻求生命的意义,获得生命的价值,这是悲剧的人生态度!另一种人生态度则是以广博的智慧照嘱宇宙间的复杂关系,以深挚的同情了解人生内部的矛盾冲突。在伟大处发现它的狭小,在渺小里却也看到它的深厚;在圆满里发现它的缺憾,在缺憾里也找出它的意义。于是以一种拈花微笑的态度同情一切;以一种超越的笑,了解的笑,含泪的笑,惘然的笑,包容一切以超越一切,使灰色黯淡的人生也罩上一层柔和的金光。觉得人生可爱。可爱处就在它的渺小处,矛盾处,就同我们欣赏小孩们的天真烂漫的自私,使人心花开放,不以为忤。这是一种所谓幽默的态度。"② 悲剧和幽默都是"重新估定人生价值"的,一个是肯定超越平凡人生的价值,一个是平凡人生里肯定深一层的价值,两者都是给人生以"深度"的。王国维指出:"常人对戏剧之嗜好亦由势力之欲出。先以喜剧(即滑稽剧)言之。夫能笑人者,必其势力强于被笑者也。故笑者实吾人一种势力之发表。然人与实际生活中,虽遇可笑之事,然非其人为我所素狎者,或其位置远

① 参见朱光潜:《朱光潜全集》(6),安徽教育出版社,1990年版,第233页。
② 宗白华:《艺境》,北京大学出版社,1986年版,第81—82页。

在吾人之下者,则不敢笑。独于滑稽剧中,以其非事实,故不独使人笑,而且使人敢笑。此即对喜剧之快乐之所存也。悲剧也然。"① 人生者,自观之者言之,则为一喜剧;自感之者言之,则又为一悲剧也。这里的"势力强于被笑者",也是一种优越感,也强调认知、意识在喜剧中的作用。

图18-9　印度喜剧电影《三傻大闹宝莱坞》剧照

就幽默的机制来看,有的在嘲讽喜剧主角的过程中,创作主体和接受主体凭借喜剧意识会产生一种优越感;有的是嘲讽创作主体的,可以称为自嘲,常以第一人称出现;也有嘲讽接受主体的,如笑话《给打》:我家的母鸡下蛋从来不叫,你家的母鸡下蛋叫不叫? 受众如果回答叫,接下来主讲人会问:"怎么叫的? 叫什么?"受众会学叫:"给打、给打。"讲笑话的人还可以打一下受众。又如一个村干部讲话:我是大老粗,讲话结结巴巴的,不顺畅,像小羊拉屎蛋(自嘲),一颗一颗的,不合大家口味,请大家忍受(嘲笑受众)。幽默在众多的人格优势中占有重要的地位,它既是对内的也是对外的。有人笑点高,是因为他主体意识站得高;还有人可能是因为没听懂笑话,就是缺乏主体意识。制造幽默的人,洞察人间的心酸。喜剧电影,比如《摩登时代》、《堂·吉诃德》、《钦差大臣》、《美丽人生》、《三傻大闹宝莱坞》(图18-9)、《人再囧途之泰囧》、《疯狂的石头》、《让子弹飞》、《夏洛特烦恼》、《神偷奶爸》、《汤姆·索亚历险记》、《鬼子来了》、《第22条军规》(黑色幽默)等等,都蕴含作者对人情世故的深刻洞察。

　　喜剧电影不同于悲剧电影,悲剧电影以一种悲壮崇高的精神感染人,悲剧主角面对生活中的不幸、苦难与毁灭的必然性时表现出抗争与超越精神,同时它给人一种恐惧和怜悯的感觉,同时净化人的这些情感。人们不开心的时候最好不要看悲情电影,应当选看喜剧性电影。"喜剧意识是喜剧的核心,喜剧意识是指喜剧的创作者以高扬的主体意识,以自己的别具冷眼和清醒的理智,揭示喜剧人物的反常、不协调等可笑之处,站在一定时代与社会的高度居高临下地审视人类及人类社会的丑恶、缺陷和弱点,从而使自己从对象世界中解放出来,实现对自我与现实的超越。"② 喜剧电影能将欣赏主体提升到自己的地位,一起来观照对象世界中的矛盾失调,使之在自我肯定中,理性认识得以加强;或者作家通过对欣赏主体判断力和思维模式的嘲弄,使之"能够愉快地和自己的过去诀别",在自我否定中,理性认识得到超越,也能愉快地迎接未来。喜剧电影能够吸引观众,让他们保持注意力集中。欣赏者保持注意力集中、欣赏人物的滑稽可笑之处,处于一种

① 王国维著,佛雏校辑:《新订〈人间词话〉广〈人间词话〉》,华东师范大学出版社,1990年版,第159-160页。
② 苏晖:《西方喜剧美学的现代发展与变异》,华中师范大学出版社,2005年版,第14页。

"心流"状态,从而对身心有一定的调节作用。根据情志相胜说和交互抑制说,忧愁之影片对愤怒、悲愤之影片对多思、哲理片对恐惧、恐惧片对狂喜、喜剧性电影对忧愁均有明显的调节效果。

一、推荐影片

悲情片:《日出》(1985)、《芙蓉镇》(1987)、《蓝风筝》(1993)、《活着》(1994)、《A面B面》(2010)、《人鬼情未了》(1990)、《悲惨世界》(2012)、《亲爱的小孩》(2019)。

恐怖片:《哥斯拉》(1954)、《驱魔人》(1973)、《倩女幽魂》(1987)、《侏罗纪公园》(1993)、《午夜凶铃》(1998)、《第六感》(1999)、《女高怪谈3》(2003)、《画皮》(2008)。

愤怒片:《飞越疯人院》(1975)、《天浴》(1998)、《集结号》(2007)、《贫民窟的百万富翁》(2008)、《为奴十二年》(2013)、《涉过愤怒的海》(2023)。

喜乐片:《雨中曲》(1952)、《七品芝麻官》(1980)、《钱之坑》(又名《金钱陷阱》,1986)、《小鬼当家》(1990)、《玩具总动员》(1995)、《大话西游》(1995)、《甲方乙方》(1997)、《没事偷着乐》(1999)、《我的野蛮女友》(2001)、《三傻大闹宝莱坞》(2009)、《人在囧途》(2010)、《让子弹飞》(2010)、《夏洛特烦恼》(2015)、《驴得水》(2016)、《疯狂的外星人》(2019)。

哲思片:《绿野仙踪》(1939)、《2001漫游太空》(1968)、《现代启示录》(1979)、《E. T.外星人》(1982)、《秋菊打官司》(1992)、《那山那人那狗》(1999)、《十二怒汉》(2007)、《少年派的奇幻漂流》(2012)、《辩护人》(2013)、《绿皮书》(2018)。

二、推荐阅读

1. 王米渠:《现代中医心理学》,中国中医药出版社,2007年版。
2. [法]米特里:《电影美学与心理学》,崔君衍译,江苏文艺出版社,2012年版。
3. [美]罗杰·霍克:《改变心理学的40项研究》,白学军等译,人民邮电出版社,2010年版。

三、思考题

1. 简单分析电影和心理学的关系。
2. 按照五行理论,分析凄怆忧心之影片、冤屈悲愤之影片、哲思理趣之影片、阴森恐惧之影片、诙谐幽默之影片的主要功用。
3. 举例分析喜剧性电影情境的建构。

第十九讲 中外生态电影核心价值取向之比较

近代以降,人类的科学技术突飞猛进,经济高速发展,生活水平明显提高,但是,对自然掠夺式的开发,破坏了地球生态平衡,"酿成了如今世界性的生态灾难"[①]。20世纪后期伴随着科学技术的进步、生产力的发展和经济的增长,全球出现了生态灾难和生态危机,如臭氧层在人类纪遭严重破坏(诺贝尔奖得主鲍尔·克鲁岑于2000年提出将"人类纪"作为现今的地质年代,并以瓦特改良蒸汽机为人类纪的开始),气候反常,土地沙漠化,土壤盐碱化,植被遭破坏,水源短缺,空气污染,噪声污染,视觉污染,资源枯竭,人口暴增,食品安全问题频发,工业废料、有毒化学品无处不在,消费欲望无限膨胀,等等。电影艺术很快参与人类这场轰轰烈烈的自救运动。就其内涵来说,"生态电影"主要从整体生态系统(holistic ecological system)的角度出发,主张文化多元性,密切关注人与自然的关系,反映生态灾难、生存危机,揭示危机的思想文化根源,表现人类的生态意识、生态责任、生态理想。生态批评的视角包括三个方面,它是走向生物中心主义的世界观,是伦理学的延伸,是人类对包括非人生命体和物理环境的全球社会意识的拓宽。90年代随着生态电影的增多,美国"绿色影评"逐渐兴起,出现了大卫·因格拉姆的《绿色银屏:环境保护和好莱坞电影》、帕特·布莱雷顿的《好莱坞乌托邦:当代美国电影中的生态主题》等研究成果。前者主要分析环保思想与好莱坞电影的关系。后者研究了风景片、公路片、后现代科幻片等类型电影中的生态主题。其崭新的视角拓展了美国电影乃至电影学的研究空间。

新世纪,随着《可可西里》(陆川,2004,中国)、《阿凡达》(卡梅隆,2009,美国)、《星际穿越》(诺兰,2014,美国)、《海洋》(雅克·贝汉,2011,法国)等影片的上映,可以说生态电影度过了对灾难片、科幻片、怪兽片等其他类型片的依赖期,崛起为一种相对独立的类型电影。生态电影,"是一种具有生态意识的电影"[②],其内涵丰富而复杂。蕴涵丰富生态意识的电影逐渐引起人们的关注。生态觉悟起始于人对自然关系的反省,由于人与自然的关系是人类文明的基础,人对自然的态度的变化,人与自然关系的重大调适,必然导致人类世界观、价值观和文化精神的深刻变革,"生态智慧由人对自然的关系的提升、扩展为一种世界观,再由一种世界观落实为一种价值观,并由此提升主体追求和建设一种新的

[①] 鲁枢元:《生态批评的空间》,华东师范大学出版社,2006年版,第1页。
[②] 鲁晓鹏:《中国生态电影批评之可能》,《文艺研究》2010年第7期第92页。

社会文明"①。从深层次来看,生态电影除了纯粹的生态学命题之外,还广泛涉及不同民族,传统文明与现代文明,现代文明体系内部经济、伦理等各种因子之间的多种价值冲突,比如农耕民族与渔猎、游牧民族,传统手工艺与机械科技,商业经济与家族伦理之间的价值差异。经过最近30余年的发展,世界生态电影呈现多姿多彩的价值风貌。下面结合中国、美国、法国的代表作品,整理中外生态电影的内容及蕴含的主流价值,挖掘其中的差异,探索共同的价值追求,在机遇和挑战并存的当下,丰富中国影像国际传播的方略。

一、中国式的拯救意识、国家主流价值与精神守望

改革开放以来,我国经济飞速发展,生态的压力有增无减。我国电影人也及时拍摄了反映本土问题的生态电影,从新时期到新世纪也形成了自身的特色②。尽管我国生态电影制作规模比较小,关注的人也比较少,但是它的意义重大,表明我国电影人在意识形态、人性、文化三大视阈之外,还具备了生态视野,其价值取向、民族特征非常明显。

(一)拯救与被拯救模式

我国生态电影的这种模式在相关的儿童故事片中较为明显。比如《金秋鹿鸣》(詹相持,1994)中的少年吉诺拯救梅花鹿母子;《小象西娜》(吴天忍,1996)中傣家小妹和兄长历经磨难,与盗猎者、父亲等人周旋,拯救小象;《白天鹅的故事》(赵焕章,2000)中的婷婷拯救受伤的白天鹅;《心灵的小河》(王焕武,2008)非常典型,影片以独特的儿童视角,用一种诗化的笔调,讲述了一个孩子孵雁、养雁、护雁、寻雁以及用钱赎雁的故事。在叙事过程中非人类生命体始终处于被拯救的地位,结尾小鹿、小象、天鹅、大雁无一例外地回到了大自然,其中明显表达了环境保护的思想。尽管环境保护是一种自发的、基于人与自然二元分离的、隐含人类中心主义思想的环境观,并不一定符合人与自然界共生共荣的生态整体观,但是这类影片在儿童幼小的心灵里播下善良的种子和爱护环境、保护动物的思想是值得肯定的。《狼来了》(高峰,2010)反思人与狼对立的思维模式,国宝捡回一个狼崽,导致家里羊群闹了狼灾,于是上演人狼大对决的阵势,后来主人公把狼崽放归山林,改变与狼势不两立的做法。在新的条件下倡导人与狼、人与大自然和谐相处,在理念上对拯救模式有所突破。

(二)偏向国家主流意识

生态电影与灾难片是交叉共生的文艺现象,总的来看,我国生态灾难片对灾难景象

① 樊浩:《当代伦理精神的生态合理性》,参见《樊浩自选集》,凤凰出版社,2010年第11页。
② 大陆生态电影的发展大致分三个时期。一是20世纪80年代的自发时期,如《夹子救鹿》(林文肖,1985)等。二是20世纪90年代的自觉时期,如《大气层消失》(冯小宁,1992)、《最后的山神》(孙曾田,1992)等。三是新世纪的深入发展时期,如《天狗》(戚健,2006)、《三峡好人》(贾樟柯,2006)、《天赐》(孙宪,2011)等。我国生态电影未来的增长空间很大。

的刻画明显淡化,缺乏震惊效果。比如《危情雪夜》(陈国星,2004)开头,广播报道有暴风雪,给观众关于灾难的预期和伏笔,但灾难似乎一直没有发生。从画面中观众很难看到自然对人类贪婪行为的报复的肆虐景象。《超强台风》(冯小宁,2008)中对台风的描述大多是依靠专家的预测,特技刻画也相对单调。台风肆虐时,人们受难的场面着墨不多。当台风最终来临,在描写台风和制造紧张气氛时又把笔墨落到了营救上,突显人类在自然面前的本质力量,表现了"人定胜天"的传统价值观。中国式灾难片往往把拯救灾难的重任落在领导干部、解放军等代表政府的人物身上。影片中他们的形象高大无私,带领民众战胜灾难,借他们的英雄壮举表现国家主流意识形态。比如《惊涛骇浪》(翟俊杰,2003)以1998年党和国家领导人指挥全国军民大抗洪为背景,展示波澜壮阔的抗洪攻坚战,表现伟大的军魂与民族魂。《超强台风》中危急关头,徐市长不顾生命危险,搭救小偷、孕妇、外国友人。《天狗》(戚健,2006)也有一个光明的结尾,市长查清案情,秧子长大后光荣参军。从某种角度来说,这也是传统清官思想的现代版。《唐山大地震》(冯小刚,2010)的题材比较接近灾难片,在展示旷世灾难时,从人本主义的视角出发关注灾难后的心灵重构,加大世俗温情的渲染,是生态内涵的另一种飘移。国家主流意识形态的植入使得生态主题被遮蔽,在某种程度上妨碍了影片在更深的层次上探索生态危机的思想文化根源。

(三) 精神守望

"手脏了用水洗,衣服脏了用水洗,水脏了用什么洗?人心脏了用什么洗?"《河长》(张鑫,2010)的歌曲提出了人心问题。一个人或一个民族在追求物质利益、现实功利的时候,必须有高于金钱、高于物质之上的价值追求和精神守望。《可可西里》中,为了保护濒临灭绝的藏羚羊,守护世代相传的净土家园,当地藏族同胞自发组织了反盗猎的"野牦牛队","人也没有、钱也没有、枪也没有",不受法律保护,面临尴尬的境地。影片开头被害的巡山队员的天葬、结尾日泰队长的死亡都被做了仪式化的处理,从守望精神家园的殉道者身上彰显了影片的救赎意义(图19-1)。《天狗》中伤残军人李天狗复员后,

图19-1 电影《可可西里》的海报

服从组织安排,携带妻子桃花和儿子来到偏远山区当国有林场的护林员。为了履行职责,天狗遭断水、断电,乃至直接的暴力威胁,但是他始终没忘记自己"当过兵",敢于和"三条龙"为首的恶势力作斗争,用自己守望祖国疆土的军人精神,守望一片森林,守望心底的那份使命。与此相对照的是村邮递员孔青河,他没有寄出天狗的信,"为了三千

块钱就把自己贱卖了"(图 19-2)。《河长》以太湖地区治理污水、蓝藻为素材,把拯救、主旋律与守望精神家园三者融为一体:① 桃江受到污染,周边孩子有的三岁就得了肺癌,生态问题突显,人们决心拯救桃江。② 以老村长张清水、黄市长为代表的干部践行拯救的使命,传达"科学治水、铁腕治污"的主流价值、官方意识。③ 张清水明察暗访,调查桃鑫

图 19-2 《天狗》剧照
守林员李天狗被恶霸带人暴打。

化工厂(儿子张秋江为厂长)利用暗道偷排污水的不法行为,张秋江的女友成晨不顾私情,决心帮助老村长取证。三位一体的融合显示影片精巧别致、用心良苦的一面。《可可西里》的日泰、《天狗》的李天狗、《河长》里的老村长,他们是我国生态电影中生态文明的先觉者形象,均以自己肉体的毁灭守望高尚的精神家园,以他们的殉道式的死亡力图恢复青山绿水,恢复人与自然的和谐,为下一代的美好生活创造诗意栖居的生存环境。

二、美国生态电影的价值取向

19 世纪末 20 世纪初美国生态片出现与灾难片、科幻片交叉共生的现象,其中蕴含了美利坚民族的伦理价值取向。

(一) 渲染灾难景象,具有预警价值

美国大片创造灾难奇观、渲染未来某个时候灾难降临时的肆虐景象以及人类在面临灾难的恐慌,具有预警价值。罗马俱乐部(Club of Rome)是关于未来学研究的国际性民间学术团体,也是一个研讨全球问题的智囊组织。该组织给全球的发展提供过很多具有警示意义的报告,如增长的极限、科学技术是把双刃剑等思想在全球范围内都具有广泛的影响。好莱坞电影,如《后天》(艾默里奇,2004)(图 19-3)表现温室效应带来的全球气候剧变。灾难降临后冲天巨浪涌进曼哈顿,万吨巨轮被冲进楼宇之间,自由女神像被淹没,纽约市迅速被冻结,被风雪困在图书馆里的人们只能靠烧书来取暖,都市作为人类文明的最集中的地方被强大的自然灾害所征

图 19-3 《后天》剧照
北美出现灾难性天气——极大暴风雪。

服。《龙卷风》(邦特,1996)中呈现房屋被席卷而起,油罐车被飓风卷起,奶牛、钢铁等废材料漫天飞舞等大自然威胁人类的恐怖景象。《人类消失后的世界》(威利斯,2008)预测人类消失后不同时期内地球上的状况,呈现浩渺时空的再生动力。地震、地裂、海啸、洪水、飓风、岩浆是《2012》(艾默里奇,2009)中世界末日的视觉奇观。灾难场景的渲染使人

类保持危机意识,让人类认识到人在大自然面前的渺小,保持对大自然的敬畏之心,具有令人居安思危的警示意义。

(二) 反思白人文明优越论,认可文化多样性

对人类来说生态多样性首先是人种多样性以及与其密切关联的文化的多元性。自15世纪末期哥伦布发现新大陆以来,西欧葡萄牙、西班牙、英国、法国诸国的白人带着欧洲文明和思想以及特有的肤色优越感掠夺富饶的美洲。武装入侵、军事征服、土地占有的旧殖民主义思想直接影响了美国早期西部片。美国西部片大致分三个阶段:(1) 成型时期,表现迷人的美国梦和开拓精神。以《篷车队》(克鲁兹,1924)、《关山飞渡》(福特,1939)等为主。印第安人被塑造成野蛮、残忍的形象。这一时期和旧殖民主义思想一脉相承,不过也表现了西部神奇的魅力。(2) 没落时期和悲剧时期,英雄风光不再,精神困顿。代表作有《搜索者》(福特,1956)、《最后一场电影》(波格丹诺维奇,1971)、《小巨人》(佩恩,1972)等。这些影片是20世纪60年代的嬉皮士文化、反文化思潮重要部分,也是美国电影从低潮走向复兴的一个转折时期。(3) 20世纪90年代再崛起。《与狼共舞》(科斯特纳,1990)、《不可饶恕》(伊斯特伍德,1992)、《最后一个莫希干人》(曼,1992)等为代表,带有文化反思的色彩。比如《最后一个莫希干人》表现了白人的屠杀和一个古老部族文明的没落,带有牧歌式的感伤。这种反思、转向弥足珍贵,其内涵是多方面的:① 以谦卑的理智思考荒野的价值。荒野是一种只能减少不能增加的不可再生资源。美国野生生物管理之父利奥波德曾指出:"荒野是人类从中锻炼出那种被称为文明成品的原材料。……世界文化的多样性反映出了产生它们的荒野的相应多样性。"①不同的荒原、田野培育者不同的性格、气质。它还能让人了解,"全部历史是由多次从一个单独起点开始,不断地一次又一次地返回这个起点,以便开始另一次具有更持久性价值探索旅程所组成的"。未曾触动过的荒野赋予了西部片丰富的内涵和意义,成了美国人的一大精神家园,成了美国人白手起家、仗义冒险的象征。② 认可文化多元性,认识到印第安文化质朴纯真的价值,还印第安人以尊严,展示白人残忍的一面。相关题材的影片有动画片《风中奇缘》(1995),美化了白人掠夺印第安人金子、矿藏的实质,曾引发争论,但片中强化了印第安人与自然的和谐关系。《阿凡达》(卡梅隆,2010)是太空版的《与狼共舞》,描写了被抛弃的白人士兵被自己最初反对的异族"野蛮"文化所吸引,最终走向了反叛的道路。好莱坞电影中黑人形象从通灵者、仆人、警察到才能出众的总统这一系列的巨大变化也能说明问题。③ 反思工业文明、城市文明,批判现代文明。欧洲工业文明给印第安人带来了灭顶之灾,还在世界范围内带来了普遍的生态灾难、棘手的金融危机。《荒野生存》(西恩·潘,2007)主人公远离尘嚣,是现代梭罗式反叛人物,反思意味更浓。千百年来每个民族的文化传统与外部环境、有关的生态系统建立了长期的平衡,可以给都市文明中

① [美]利奥波德:《沙乡年鉴》,侯文蕙译,吉林人民出版社,1997年版,第178-179页。

的人们提供丰富的启迪,印第安人也不例外。"每一文化的发展和维护都需要一种与其相异质并且与其相竞争的另一个自我的存在。"①如果一个民族长期生活在自身单一的思维观念、话语系统里,总的说来它的智慧没有质的更新和增长。不同民族之间的文化碰撞本可以提升各自民族的智慧。《与狼共舞》表现了印第安人不同于白人主客二分的诗意思维方式。这一文化觉醒、对人类文明不平等现象的反思所引发的文化多元性和生态伦理问题有着深广的现实意义。

(三) 探究自然规律,寻求天人和谐共生

人与自然的关系是美国生态电影探讨的重要命题之一。许多灾难片以自然生态系统为题材,因而是生态电影的重要部分。"灾难片以自然或人为的灾难为题材故事。其特点是表现人处于极为异常状态下的恐慌心理,以及灾难所造成的凄惨景象,并通过特技摄影造成感官刺激和觳觫效果。"②灾难片主要指表现自然力给人类带来巨大灾难的电影。美国灾难片有四次高潮。第一次是在20世纪30年代,以《金刚》(1933)为代表。第二次在50年代,以《怪物海上来》(戈登,1955)、《塔兰图拉蜘蛛》(阿诺德,1956)为代表。第三次是70年代,以《海神号遇险记》(温特斯,1973)、《大白鲨》(斯皮尔伯格,1975)为代表。第四次是90年代,以《未来水世界》(科斯特纳,1995)、《龙卷风》(斯皮尔伯格,1996)、《泰坦尼克号》(卡梅隆,1997)、《天崩地裂》(1997)、《后天》(艾默里奇,2004),纪录片《难以忽视的真相》(古根海姆,2006)、《洪水》(2007)、《后天》的升级版《2012》(艾默里奇,2009)等为代表。生态内容内涵明显增多。就灾难而言,有的是原发性自然灾害,像地震、飓风、海啸等,有的是比重更大的"人为"因素所造成的灾难。其主要内涵包括:(1) 好莱坞大片渲染了灾难来临时的肆虐景象以及人类在面临灾难的恐慌。比如《后天》《龙卷风》《2012》等等。(2) 表现了人类尤其是精英分子直面自然灾难,不畏牺牲,勇于探索自然奥秘的精神和意志,蕴含的灾难伦理精神是美国社会的润滑剂,亲情、友情、爱情,人与人之间的美好感情在灾难面前得到彰显。如《2012》中父亲到冰封的纽约搭救受困的儿子。《龙卷风》中惊险刺激的冒险生活、成功的试验,还使乔和比尔重新萌发爱意。(3) 与生态主题并行不悖的是西方社会主流价值观念的灌输。《龙卷风》主人公乔和比尔自行改进探测仪,在大型龙卷风来袭之际不怕危险,成功地放飞了"多罗茜",收到了风暴中心的完整资料,这种不畏困难敢于探索自然界奥秘的精神与西方个人主义的价值观念相吻合。《独立日》(艾默里奇,1996)中不仅让第一夫人在灾难中与老百姓一起体验逃亡的艰辛,还让总统驾驶飞机参战。《2012》中刻画总统在危难时期带领普通民众一起面对困境,最终利用方舟度过世界末日。影片意识形态层面的意义在于彰显社会的文明和公正,表现美国人在抗击世界性灾难中的领导作用,塑造了美国人心中的元首形象和国家

① [美]萨义德:《东方学》,王宇根译,生活·读书·新知 三联书店,2006年版,第426页。
② 许南明、富澜、崔君衍编:《电影艺术词典》(修订版),中国电影出版社,2005年版,第72页。

形象,是对西方主流价值观念的礼赞。(4)如今越来越多的灾难是人类没有正确认识、运用自然规律,而进行过多的经济活动、对自然的掠夺式开发利用带来的生态恶果。"人为"因素越来越显著,正如恩格斯所说:"我们不要过分陶醉于我们对自然界的胜利,对于每一次这样的胜利,自然界都对我们进行报复。"①《后天》批判美国副总统以发展经济和工业为第一目标,是导致生态灾难的祸首。《难以忽视的真相》认为人类应当为全球环境暖化负责,大胆地揭露了美国国会不顾科学证据、拒绝在《京都义务书》上签字的错误行径。

(四) 认识科学技术的两面性及其引发的伦理问题

征服者对异民族、自然界的统治主要是靠近代以来先进的科学技术来实现的。对科学技术的思考,对未来世界的幻想促发了科幻片的产生。科幻片是建立在一定科学基础之上的,以便使故事情节显得真实可信。弗兰克指出:"科幻电影所描写的是,发生在一个虚构的、但原则上是可能产生的模式世界中的戏剧性事件。"②它和灾难片也是交叉并存的概念,科幻灾难强调人类即将会遭遇科学技术负面影响带来的灾难,具有超前的预警作用。美国常见有两类科幻片含有丰富的生态伦理:(1)核技术、航天技术的两面性。主要表现人类在未来被高科技控制,包括核技术控制乃至毁灭的故事。比如《2001年漫游太空》(库布里克,1968)、《星球大战》(卢卡斯,1977)、《外星人》(斯皮尔伯格,1982)等。《永不妥协》(2000)(图19-4)表现女主角埃琳不畏困难、不惧威胁查出真相的故事,影片的核心是太平洋电力瓦斯公司以过量的六化铬污染土地给村民造成了巨大的身心伤害,最终以公司赔偿3.3亿美元告终。《天地大冲撞》(莱德,1998)虚构彗星撞击地球的场

图19-4 《永不妥协》剧照
埃琳和太平洋电力瓦斯公司的律师对峙。

景,美国人没有消极待毙,而是和俄国人一道大胆用核武器来化解这场天灾。著名宇航员乘弥赛亚号飞船达到彗星,并在彗星上设置核爆炸装置,从而拯救地球的故事,也是人类利用核技术造福人类的故事。同时,人类发明的核技术足以毁灭人类自身,宇宙有着自身的发展规律及方向,具有丰富性和复杂性,而不是任人摆布的机器。人类在理智上要保持谦卑,不能凭借核技术等高科技任意"强奸自然界"。《星球大战》《中国综合症》等表现了对核安全的忧虑,对核技术的恐惧。(2)探索人工智能、基因工程、生物技术、克隆技术对人的潜能的开发和利用,同时给人类带来新的伦理问题或道德困惑,比如《弗兰肯斯坦》(又译《科学怪人》,惠勒,1931)、《银翼杀手》(司各特,1982)、《苍蝇》(克罗宁伯格,

① [德]恩格斯:《自然辩证法》,于光远译,人民出版社,1984年版,第304-305页。
② [德]克里斯蒂安·黑尔曼:《世界科幻电影史》,陈玉鹏译,中国电影出版社,1988年版,第2页。

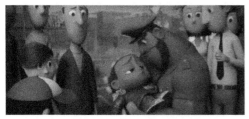

图 19-5 《美食从天降》剧照
小孩子卡尔吃了过多的垃圾食品陷入昏迷。

1986)、《复制丈夫》(米勒,1996)、《终结者·末日审判》(卡梅隆,1991)等。《侏罗纪公园》(斯皮尔伯格,1993)中亿万富翁哈德蒙博士网罗一批科学家利用恐龙的遗传基因竟然将6500万年前的庞然大物复生,为了吸引游客,大量繁殖凶猛的食肉龙,制造了巨大的隐患,一场突如其来的飓风摧毁了岛上的安全系统和通信设备,恐龙纷纷冲破防护网,大肆追杀岛上的人们。最后科学家利用自己的专长互相帮助逃离了这个死亡地带。动画片《美食从天降》(2010)(图19-5)中一个疯狂而年轻的科学家发明了一种可以随指令制作食品的机器,随着人类需求的不断增长,机器也不断制作多种食物来满足人类。最终,机器失去控制,制造出有毒食品给小镇带来了灾难,影片批判了为欲望膨胀、好大喜功、为发展而发展的唯发展论,同时也触及基因技术、计算机技术对人类的影响。外星人、克隆人的可能,基因技术,器官移植技术等新事物给本来复杂的人类伦理学增添了新的难题。

(五) 反思人类自我中心主义,表现动物平等与敬畏生命等新生态伦理思想

这类新思想在美国动画片中表现得尤为突出。《小鹿班比》(1942)等早期影片具有不自觉的生态意识。《森林之书》(1967)逐渐走向觉醒。世纪之交出现明显的生态转向。《冰河世纪》(2002)、《海底总动员》(2003)、《熊的传说》(2003)、《马达加斯加》(2005)、《狩猎季节》(2006)、《欢乐的大脚》(2006)等在商业运作的条件下仍然能把目光投向生态。其生态伦理内涵主要有以下四点:(1) 反思人类自我中心主义,提倡深层生态学思想。《冰河世纪》中长毛象、树懒等动物设法把婴儿归还给人类。长毛象在赶路途中见到一处壁画,上面刻着人类捕杀其父母的图像,批判人类在拔高自身物种地位的同时降低了其他所有物种的相应地位,倡导动物与人以及人与大自然要和平相处、共生共荣。(2) 主张动物的权利与解放,确立了生命平等思想和非人类角色地位。《海底总动员》中医生家的养鱼缸囚禁了多种向往自由的鱼类,而小女儿矫正牙齿的画像影射了人类贪图口福的恶果。《马达加斯加》中中央公园里的狮子、斑马、长颈鹿、胖河马不甘心被人类关在笼子里戏耍的命运,决定寻找梦中自由的故乡,探险"新世界"。(3) 敬畏生命,把人类的道德关怀延伸到生物,关心生物的命运,在力所能及的范围内避免伤害它们,在危难中救助它们。这与史怀泽生态伦理的一些原则相通。"非洲之子"史怀泽说:"伦理就是敬畏我自身和我之外的生命意志。无论我在哪里毁灭或伤害任何生命,我就是非伦理而有过失:为保存自己的生存和幸福的自私过失,为保存多数他人的生存和幸福的无私过失。"[①] 善

[①] [法]史怀泽:《敬畏自然》,陈泽环译,上海社会科学院出版社,1995年版,第10页。可参见杨通进编:《生态二十讲》,天津人民出版社,2008年版,第66-70页。

的本质是保存、促进生命,使生命达到其最高度的发展。恶的本质是毁灭生命、损害生命,阻碍生命的发展。如果我们摆脱自己的偏见,抛弃我们对其他生命的疏远性,于我们周围的生命休戚与共,那么我们就是道德的。敬畏生命的伦理学使人类恢复到原初时代人类对于自然的基本态度,和宇宙建立了一种精神联系。利奥波德也说:"当一个事物有助于保护生物共同体的和谐、稳定和美丽的时候,它就是正确的,当它走向反面时,就是错误的。"① 休戚与共,代表了人与自然血肉相连的关系。《阿凡达》(卡梅隆,2010)(图19-6)中纳威人与一味向大自然索取的地球人不同,他们过着简朴的生活,知道资源和能源的循环,表面上还处于原始社会阶段,但是他们已经深刻地认识到天人共生的重要性,比地球人更懂得"和谐"的真正含义。人类为了挖掘、占有稀有矿藏,肆无忌惮地摧毁生命树。

图19-6 《阿凡达》表现了文化多样性

与人类冰冷机械毫无生气的生活相比,纳威人敬畏自然,能和自然界息息相通,生活世界色彩斑斓,富有人情味。(4)现代科技条件下复活巫术思维、神话原型,展示人类之外的其他生命的魅力与尊严。动画思维本身就带有巫术色彩。《与狼共舞》中印第安人能以独特的思维方式和自然界沟通,其中"与狼共舞""披风的发""攥拳而立"等人物名称充分体现了土著人语言的丰富诗意、善于抓住事物主要特征的艺术思维方式。《阿凡达》中的纳威人能通过辫子(感受器)与神树、"魅影"坐骑沟通,达到物我交融,心心相印,遵从自然的志愿,用意念行事。

美国生态电影和美国的主流文化立场保持一致,片中强调亲情、友情、爱情、家庭的重要性,人与人之间的美好感情在灾难面前得到彰显。《大白鲨2》(兹瓦克,1972)、《后天》等影片中,长辈不顾个人安危返回灾难现场搭救子女是常见的动人情节。《侏罗纪公园2》(斯皮尔伯格,1997)中共同营救儿子的冒险历程,使得富商保罗和阿曼达重续旧情,家庭恢复前所未有的和谐与温馨。《龙卷风》中惊险刺激的冒险生活、成功的试验使乔和比尔重新萌发爱意。有的影片强调基督教信仰在主角文化心理中的重要地位。灾难中体现的伦理精神是美国社会的润滑剂,符合基督教主流价值观念。

三、法国式的自然之美、生态整体观与家园意识

(一)体现出创造的热情

在生态电影方面法兰西民族同样体现出创造的热情,雅克·贝汉、扬恩-亚瑟等人的

① [美]利奥波德:《沙乡年鉴》,侯文蕙译,吉林人民出版社,1997年版,第213页。

作品享誉全球。他们的一个显著特征就是呈现大自然的美丽与奇妙。"地—天—人"三部曲之一的《微观世界》（贝汉，1996）表现了肉眼或者日常无暇顾及的世界的魅力，充分调动了"摄影机眼睛"的潜能，展示了微观世界的奇妙（图 19-7）。蚂蚁饮水洗澡的奇巧动作，蛹虫化蝶的瞬间，一对瓢虫的缠绵，两只甲虫的决斗，双鸟的对舞，毛毛虫的方阵与扎堆，植物对动物的捕杀，花蕾绽放的瞬间，小

图 19-7 《微观世界》剧照
甲壳虫在推一个泥球，类似西绪福斯做苦役。影片展示了大自然的奥妙。

宇宙的奇观，所有这一切观众尽收眼底。为增强视听效果，导演运用了特写、全景镜头以及音乐等多种技巧，其摄影技巧无与伦比，拍摄角度独具匠心。比如特写，在法国理论家德勒兹看来是导演运用类似萨特所言的自由选择的权利，展现生命中的存在。贝汉选择两只蜗牛的交媾做了仪式化的夸大处理，让中国观众想起人类始祖女娲和伏羲交媾的图景。一只甲壳虫搬家不辞辛劳、千方百计滚动一只泥球的壮举，让观众想到了古希腊西绪福斯的传说。《迁徙的鸟》（贝汉，2001）更是以法国式的浪漫和全景表现了自然的壮观、神奇与美妙。《帝企鹅日记》（贝汉，2005）展现了北极皑皑的白雪、肆虐的暴风、壮丽的冰川，貌似笨拙实则灵巧机智的企鹅在大洋的自由遨游，展示了大自然的奇妙与惊人的天工之美。《家园》（扬恩-亚瑟，2009）给世人展现可爱的地球，从大洋洲海底的大堡礁到非洲的乞力马扎罗山，从亚马孙热带雨林到戈壁沙漠，从中国深圳拔地而起的高楼到美国得克萨斯州连绵不断的棉花田，从纽约的摩天大楼到与之争锋的迪拜塔，从养殖场数以万计的牲口到大地上的罪恶之花——垃圾场，地球上脆弱的美丽，令人观止。

（二）彰显生态整体主义思想，展示人类行为的不合理之处

"生态整体主义"把是否有利于维持和保护生态系统的完整、和谐、稳定、平衡和持续存在作为衡量一切事物的根本尺度，作为评判人类行为的标准[①]。具体表现如下：(1) 用全球眼光、宇宙意识看待地球、生物界、自然和人类。法式自然纪录片场面宏阔，能超越常人的视角和高度换位思考，看待地球上发生的一切。《迁徙的鸟》表现了鸟类的生存规律，信守诺言一般的如期迁徙。导演让观众接近，然后又离开物体，随着飞行的鸟儿一起飞翔，充分调动了摄影机发现的魅力和目击性原理，从鸟类飞行、鸟瞰的高度和视角来纵览宇宙，俯视地球，高屋建瓴地观照人类的社会行为。以图圄中的天鹅、无辜的雏鸟、森林里的罗网、猎杀的枪声、浓浓的烟尘、黏稠的污水等景象揭露生态危机的根源。(2) 采用生态食物链的科学视角。贝汉的《海洋》等杰作并不回避自然界食物链中弱肉强食的一面，鹰击长空的凶猛，野雉觅食蚂蚁，螃蟹分食飞鸟尸体，海鸥捕食小企鹅，在自然界的

[①] 王诺：《欧美生态批评》，学林出版社，2008 年版，第 97 页。

链条中各个生物有其自身的位置。《家园》表明,地球上万物各司其职、互相依赖建立一种脆弱的平衡与和谐。人类是地球上无数生物组成的生命链中的一环。影片从生态链、生态整体的角度解释一些司空见惯的恶果。比如为了生产更多的粮食,人类大肆砍伐森林,而人类大量消费肉类,用粮食喂养禽牲,"结果森林变成了肉食"。预计到2050年全球会有2亿的气候难民。(3)以过去—现在—未来的纵深意识和历史眼光看待地球上的沧桑巨变。《家园》显示,地球已有40多亿年的生命,积累了丰富的资源,人类大约只有20万年的历史,却彻底改变了地球的面貌。60多年来人们对地球的所作所为造成的变化比过去20万年都要多。又如婆罗洲是世界上第三大岛,20年前覆盖着大片的原始森林,由于棕榈树带来可观的经济效益,为了发展这种单一的农业经济,原始森林被砍伐,要不了十年就会消失殆尽。导演还善于运用对比的视角、触目惊心的数字挖掘生态灾难的根源。20%的人口消耗了世界80%的地球资源。1/4的哺乳动物、1/8的鸟类、1/3的两栖动物濒临绝种;生物品种的死亡率快于自然速度1000倍。

(三)法国自然纪录片融入特有的人文精神,表现出关爱地球家园的热情

法式自然纪录片不仅在理性的指导下用感性的画面普及科学知识,而且通过画面的选择、镜头的剪接融入导演的人文情怀、道德情操。《微观世界》中对蜗牛缠绵的仪式化处理,对小虫滚动泥球的智慧作了人情化的加工。《帝企鹅日记》(图19-8)中,为了繁殖企鹅宝宝,企鹅爸爸和妈妈每年都要到极度寒冷的南极孵化企鹅蛋,两位必须彼此分工,密切配合,一方孵蛋,另一方必须不远万里,不畏艰险去寻找食物还要如期返回。这里有默默的承诺与忠诚,在最寒冷的地带上演世界上最温暖的情感。

图19-8 《帝企鹅日记》剧照
小企鹅在妈妈的呵护下出生、成长。

《迁徙的鸟》中导演有意地设置了一些富有象征意味的场景,比如影片开头男孩跑到池塘边解救了一只被缚的天鹅,中间一位慈祥的老妇走出家门喂食远道而来的鸟儿,最后孩子再次出场来到林中迎接鸟儿的归来。这些场景寄托了导演的希望,希望人间生命万事万物能真诚交流、和谐相处。《海洋》描绘出一幅海洋生态"万类霜天竞自由"的瑰丽画卷,完美地展现了海洋的壮美与辽阔,表现了海洋生物的灵性,其中也穿插了人类捕猎的场景。导演不希望我们的子孙后代只能在海洋博物馆里见到许多灭绝的生物的模型,预示人类违反自然规律的所作所为是破坏海洋生态平衡的罪魁祸首。《家园》的结尾号召人类行动起来在剩余50%森林的时候保护地球——人类唯一的家园。法国的自然纪录片以特有的拟人化手法表现出自然界的温情与人类的责任。

总的来看,我国生态电影的内涵偏向拯救意识、主旋律、蕴含守望精神家园的文化底蕴,再加上投资比较少,影响比较小,相对比较寂寞,类似《侏罗纪公园》《冰河世纪》等系列中的题材,没有出现在中国导演手中,既是资金、技术问题,其实也有导演的生态修养、魄力和胆识问题。美国生态电影投资大,在实拍的剧情片、纪录片乃至动画片领域影响都很大,在表现纯粹的生态学命题的时候,有的作为主干故事建构,有的作为背景、自由细节处理,触及的领域深广,在工业文明、文化多样性、科学技术、唯经济发展论等方面的批判意识、反思意味浓厚,在创造视觉奇观,提供预警意识、警示意义,塑造国家形象的同时,融入冒险意识、个人英雄主义及基督教主流价值观念。法国的生态电影以纪录片为主,生态内涵醇厚,在自然之美的奇妙画面中融合生态整体主义和人文主义精神,体现法兰西民族的热情、浪漫与创造精神。生态电影在英国、日本等国也有一定的成就。随着全球一体化进程的加快,生态电影一方面要体现民族本土体验、价值取向,同时也要兼顾共同接受的生态价值和大众共同的审美趣味。它可以成为我国电影与国际影坛对话交流的一个极佳窗口。

一、推荐影片

《微观世界》(1996)、《迁徙的鸟》(2001)、《后天》(2004)、《可可西里》(2004)、《帝企鹅日记》(2005)、《天狗》(2006)、《荒野生存》(2007)、《机器人总动员》(2008)、《海洋》(2009)、《2012》(2009)、《海豚湾》(2009)、《永不妥协》(2000)、《美食从天降》(2010)、《河长》(2010)、《天赐》(2011)、《星际穿越》(2014)、《穹顶之下》(2015)、《流浪地球1》(2019)、《沙丘1》(2021)、《流浪地球2》(2023)、《沙丘2》(2024)。

二、推荐阅读

1. 王诺:《欧美生态批评》,学林出版社,2008年版。
2. 史怀泽:《敬畏生命》,陈泽环译,上海社会科学出版社,1995年版。
3. 鲁枢元:《自然与人文:生态批评学术资源库》,学林出版社,2006年版。

三、思考题

1. 谈谈中国生态电影中的主要价值观念。
2. 谈谈美国、法国生态电影中的伦理价值取向。
3. 谈谈赛博朋克电影中高新技术对人类伦理的挑战。

第二十讲 美国动画片的文化内涵与"话匣子"形象

习惯上电影分为纪录片、演员表演的故事片、动画片三大类型。动画片被视为电影中的小儿科,却得到3岁到83岁怀有童心的人们的广泛欢迎。世界动画有美国学派、中国学派、日本学派等众多分支。美国动画是世界动画艺苑中的一朵奇葩,其造型设计、情节设置、角色搭配、色彩调配、话语安排、音乐配置、情调选择都别具一格。

一、美国动画片的文化内涵

迪士尼是世界影坛众所周知的名字。萨杜尔指出:"迪士尼经常成功地创造出一些新的主人公,这些主人公一直是一些动物形象。"[1]最初迪士尼献给观众的是以"米老鼠""唐老鸭"为形象代表的动画短片。比如《蒸汽船威利》就以米老鼠为主角,《唐老鸭和布鲁托》就有唐老鸭的造型。在1937年迪士尼公司制作了世界上第一部动画长片《白雪公主》,继而推出《木偶奇遇记》(1940)、《幻想曲》(1940)、《小人国》(1940)、《小飞侠》(1941)、《小鹿班比》(1942)、《绿野仙踪》(1943)、《灰姑娘》(1950)、《爱丽斯漫游奇境记》(1951)、《睡美人》(1959)、《石中剑》等动画长片,它们在世界范围内广受欢迎。20世纪90年代以来,迪士尼又一次迎来了动画长片的春天,《小美人鱼》《美女与野兽》《阿拉丁》《狮子王》《玩具总动员》《风中奇缘》《钟楼怪人》《海格力斯》《虫虫特工队》《玩具总动员2》《狮子王2》《人猿泰山》《恐龙》《变身国王》《亚特兰帝斯:失落的帝国》《怪物公司》《星际宝贝》等等,片片珠玑,堪称经典。《玩具总动员》《昆虫生涯》《海底总动员》《寻梦环游记》《心灵奇旅》等影片是迪士尼与皮克斯公司(Pixar)合作推出的。2006年皮克斯被迪士尼以74亿美元收购,成为华特迪士尼公司的一部分,迪士尼成熟的艺术表达和皮克斯富有创意的精神结合,制作了一批优秀的动画片。华纳公司不甘示弱,推出了《空中灌篮》《美女闯通关》《蝙蝠侠:黑暗骑士归来(上、下)》《查理与巧克力工厂》等广受欢迎的动画片,公司的超人、蝙蝠侠、兔八哥、达菲鸭、崔蒂鸟、塔斯怪、疯小子等系列片塑造的卡通明星也成为几代人心中的偶像。斯皮尔伯格的"梦工厂"也推出《埃及王子》《怪物史莱克》《蚁哥正传》等风格鲜明的动画片。它们和福克斯的《冰河世纪》和派拉蒙的《嘿,阿诺德!》等作品一道打破了迪士尼独霸动画业的局面,好莱坞的动画业终于进入多家争鸣的时代,出现了全面勃兴的景象。美国动画的繁荣促使人们思考它的文化内涵和叙事策略。

① [法]萨杜尔:《世界电影史》,徐昭、胡承伟译,中国电影出版社,1997年版,第502页。

第二十讲 美国动画片的文化内涵与"话匣子"形象

美国的动画片,尤其是一些早期作品大都改编自童话故事,其主题与人类世代积累的价值精神高度一致。比如《灰姑娘》让邪恶的继母及懒惰的继姐妹最终丢人现眼,让心地善良的灰姑娘嫁给王子,其主题是劝善惩恶。《白雪公主》的主题与此基本相近。早期有一些动画片表现的是成长的主题。比如《绿野仙踪》通过一个小女孩为他人寻找心灵、脑子、勇气并战胜自我的故事表现成长中需要的重要因素。《小红帽》《爱丽斯漫游奇境记》等影片都有儿童克服自己成长过程中的弱点的情节和意味。《木偶奇遇记》叙述一个由老木匠制作的木偶男孩皮诺丘如何学会诚实、勇敢、不自私,而成为真正的男孩的经历。与此一样,迪士尼的大多数动画片,"价值观念是传统的、保守的,肯定家庭单位的神圣不可侵犯性、上帝支配我们的命运的重要性和按照社会规则办事的必要性"[①]。成长主题在新世纪的动画片中以崭新的面貌出现,如《头脑特工队》中莱莉的成长为乐乐、怕怕、怒怒、厌厌和忧忧五种情绪所控制(图20-1)。近些年来美国动画越来越多的作品从世界各国的神话故事、民间传说、文学名著中汲取素材,表现出世界性的文化视野。就文化内涵而言,主要有以下四个方面:

图20-1 《头脑特工队》表现莱莉的成长与多种情绪

(一)对自由的钟爱和对美好世界的向往

《马达加斯加》《小马王》等动画片表现了这一主旨。一群小鸡不堪被人屠宰的命运,团结起来奋起反抗最终取得胜利,这便是英国黏土动画《小鸡快跑》的故事梗概。这与美国一些动画的主题高度一致。中央动物园里的四位动物好朋友:狮子、斑马、长颈鹿和怀孕的河马不堪囚禁的生活,突然团结起来回归自然,寻找自由的生活,这便构成了《马达加斯加》的故事构架。《小马王》讲一匹富有

图20-2 《小马王》传达了追求自由的精神

自然野性的倔强的小马不堪白人士兵的征服最终在印第安人的帮助下回到大自然、恢复本性的故事(图20-2)。这类题材崇尚自由,具有典型的西方文化特质。《疯狂动物城》中的动物城市,所有动物均能友好相处,寄托了导演对美好世界、美好理想的向往。《勇敢传说》中梅莉达反对父母干预她的婚姻,反对用传统比武招亲的方式决定婚姻大事,表现出反对束缚、争取自由的思想。

① [美]路易斯·贾内梯:《认识电影》,中国电影出版社,1997年版,图8-33说明。

(二) 表现出对个体生命价值的珍视和生命意义的探索

《小蚁雄兵》《埃及王子》《花木兰1》《花木兰2》等影片都表现出对个体生命价值的珍视和生命意义的探索。《蚁哥正传》中 Z 只是一只小小的工蚁,像"他"这样的成员少说也有上亿只,要得到与高贵而美丽的芭拉公主跳舞交往的机会几乎可以忽略不计,但是"他"凭自己的创意,在朋友老魏的帮助下改变了自己的命运,平凡的生活发生了巨大的转变。它不仅在与白蚁的战斗中立大功,在与洪水的搏斗中体现出超凡的才智和勇气,而且为了追求自由和个人的权利,敢于和强大凶狠的曼将军对抗,瓦解了他夺权的阴谋,最终成为蚂蚁王国的英雄。《埃及王子》是根据《圣经》故事改编的,其中两位王子桀骜不驯,富有个性,尤其是摩西和哥哥决绝的态度终于使他成为带领以色列人离开埃及的领袖。花木兰的传说是中国家喻户晓的故事,其主题是弘扬孝顺和爱国为主的中华传统美德。但是《花木兰》系列的两部动画片都有一个共同的特征就是侧重木兰个性的塑造,故事外壳是中国的,精神内核是美国式的,人物身上体现的是一种美国式的叛逆精神,动画片将现代理念融入东方古老的传说中。木兰的故事主题转变为勇于突破传统意识的框架和束缚,追求个性解放、挑战自身、抗击社会和外来压力,努力实现自我价值的故事。第二部中的木兰俨然成了反抗包办婚姻以及和亲政策,敢于追求个人情感自由的现代性民主斗士。《疯狂动物城》中兔子朱迪通过自己的努力奋斗完成自己儿时的梦想,成为第一位兔子警察。《寻梦环游记》(2017)中12岁的墨西哥小男孩米格,住在一个热闹、嘈杂的村庄,自小就有音乐梦,影片讲述了米格追求梦想,争取实现自我的故事(图20-3)。迪士尼和皮克斯动画工作室出品的《心灵奇旅》(2020)讲述了梦想成为爵士钢琴家的男主乔伊·高纳正值盛年不幸摔死,其灵魂与厌世

图20-3 《寻梦环游记》中的米格追求音乐梦想

的22相遇并携手返回现实世界寻找生命的意义的故事。

(三) 感人至深的情谊,包括亲情、友情等宝贵的情感

《狮子王》的故事原型来自莎剧《哈姆雷特》,其中重点是基于血缘关系的儿子对父亲的情感。《海底总动员》的主题与此相近,不过把《狮子王》的关系倒过来,是父亲对儿子的亲情。主角是一对可爱的小丑鱼(Clownfish)父子。父亲玛林和儿子尼莫一直在大洋洲外海大堡礁中过着安定而幸福的平静生活。鱼爸爸玛林由于经历了丧妻失子的痛苦,一直谨小慎微,行事缩手缩脚,是远近有名的胆小鬼,儿子尼莫常与玛林发生争执,甚至有那么一点儿瞧不起爸爸。后来尼莫游出了自己的珊瑚礁被渔人捕走。父亲在热心但有点唠叨的多瑞的帮助下历经千辛万苦终于找回了儿子。《美女与野兽》

图 20-4 《美女与野兽》剧照(一)
该片把美女贝尔爱上野兽的故事嵌在美女救父的外壳中。

(图 20-4)的故事主体是美女爱上野兽,让野兽学会爱,其外壳却是美女救父的故事,类似《宝莲灯》中的沉香救母。日本动画大师宫崎骏的《千与千寻》也采用这一故事外壳。《怪物史莱克》中感恩戴德的驴子成了史莱克忠心的追随者,这种亲情和心理会让观众想起塞万提斯笔下骑驴的桑丘·潘沙与堂·吉诃德的关系。

(四) 显著的生态意识,环境保护的主题

应当说人与自然的关系、环境保护等问题是 20 世纪后半期人类的伟大自觉,这在美国动画片中有充分的表现。《熊的传说》让复仇的猎人兄弟变成熊,从而体会到熊的处境,最终实现人类与动物的理解与和平共处,人与动物之间建构了深厚的友谊。索尼公司的《美食从天降》还思考了科学技术的两面性和唯经济增长论的局限。《冰河世纪》描述在冰河世纪这个充满惊喜与危险的蛮荒时代,人类和剑虎处于对立的局面,在一次对抗中人类的一名婴孩下落不明,影片让三只性格迥异的动物:尖酸刻薄的长毛象、粗野无礼的巨型树懒,以及诡计多端的剑虎不得不凑在一起,这三只史前动物不但要充当小宝宝的保姆,还要历经冰河与冰山各种千惊万险护送他回家。本片最终体现了人类与自然和谐相处、共生共荣的主题(图 20-5)。这与宫崎骏的《风之谷》《天空之城》等的主题是相似的。当然美国动画片主题是多方面的,有的是兼而有之的,比如《马达加斯加》不仅突

图 20-5 《冰河世纪》剧照
该片讲述了人类与自然共生共荣的故事。三个史前动物保护一个小孩。

出自由的可贵,同时体现友情的宝贵,《空中灌篮》等还把有关篮球的知识和规则贯穿在影片之中。近年来美国一些动画片中的角色造型出现了反讽的倾向。比如《怪物史莱克》中美女造型一反传统而采用"丑女",但是,其主题仍然是相当正统的、保守的,信守的仍然是普遍遵守的价值尺度,并没有颠覆人类的道德基准。

二、"话匣子"形象

美国是个移民国家,欧洲白人移民占统治地位,动画片呈现的是欧美主流的意识形态,其素材来源首先是欧美的神话故事、民间传说、戏剧文学等作品,在动画片中首先融

入的是欧洲文化传统和艺术思维方式,如《白雪公主》《木偶奇遇记》等等。美国动画片有一种幽默意识,这种风格底蕴的形成原因是多方面的,其中一个缘由得益于欧洲传统喜剧结构、喜剧形式的化用。《怪物史莱克》(Shrek,2001)的开头相当精彩,一群卫兵正在收购神话故事中的生灵,汇聚了三只小猪、皮诺丘(Pinocchio)、小飞侠(Peter Pan)等众多的明星,带有狂欢色彩,其中有一段对话:

老妇人:我要卖一头会说话的驴。

卫兵首领:是吗?那好,如果你能证明它会说话,我就给你十个先令。

老妇人:好吧,来吧,小家伙。

卫兵首领:怎么回事?

老妇人:呵,呵,他只是…他…只是有点紧张。他是个真正的话匣子。(朝着驴子)你这个傻瓜,给我说话啊!

这个时候驴子偏偏不说话。这里提到了美国动画片中一类非常重要的角色:"话匣子"(Chatterbox)。可以说,《木偶奇遇记》(1940)中的小蟋蟀吉米尼(Jiminy,图20-6)、《石中剑》(1963)中的猫头鹰阿格米蒂(Archimedes)、《美女与野兽》(1991)中的闹钟克兹沃斯、《花木兰》系列中的木须龙(Muxu)、《冰河世纪》系列中的树懒希德(Sid)、《海底总动员》(2003)中帝王鱼多瑞(Dory)、《怪物史莱

图20-6 《木偶奇遇记》剧照
小蟋蟀吉米尼在劝说皮诺丘。

克》系列中的大嘴驴(Donkey)等等构成一个形象系列,爱唠叨是他们共同的特点。"话匣子"给观众带来了轻松愉快的艺术享受,给许多美国动画片增添了喜剧的要素和幽默的氛围。这类形象也传承了欧洲的文化传统。在学理上探讨"话匣子"的美学内涵,有利于进入美国动画奇妙幽深的艺术境界。

(一)"话匣子"活化传统,便于设计情节、符合受众心理

"话匣子"形象的设计基于剧情结构,充分考虑了儿童的思维特征和心理特点,还吸收了中世纪以来欧洲民间谐谑文化的传统。美国动画中生动活泼的艺术形象一直令世界动画界刮目相看。萨杜尔指出"迪士尼经常成功地创造出一些新的主人公"[1],比如米老鼠、唐老鸭等动物明星均享有盛名。"话匣子"形象的设计不仅为了创造动物明星效应,而且基于剧情结构的需要。普罗普曾指出,尽管童话形态千变万化,其中稳定的叙事要素只有31个,叙事过程大略分为准备、复杂化、转移、斗争、返回、公认6个阶段[2]。在

[1] [法]萨杜尔:《世界电影史》,徐昭、胡承伟译,中国电影出版社,1997年版,第501-502页。
[2] [俄]普罗普:《故事形态学》,贾放译,中华书局,2006年版,第125页。

图 20-7 《堂·吉诃德》海报
该片的角色具有喜剧效果。
桑丘·潘沙是个话痨。

他划分的英雄、捐赠者、帮手、公主(及父亲)、假英雄等系列角色中,"话匣子"处于配角、帮手的位置。比如:树懒协助长毛象,大嘴驴跟着史莱克,类似桑丘·潘沙和堂·吉诃德。一个高大,一个矮小;一个寡言,一个多语;一个严肃,一个活泼,在对比中产生鲜明的艺术效果(图20-7)。假英雄有时也有聒噪的帮手,比如《美女与野兽》中反面角色纨绔少年加斯顿(Gaston)的帮手、搞笑的随从勒福(Lefou),《小飞侠》(1953)中铁钩船长的胖随从,《阿拉丁》(1992)中大臣贾方的助手鹦鹉艾格。红花绿叶互相陪衬,艺术效果相得益彰。

"话匣子"形象设计还充分考虑了儿童思维特征与心理特点。儿童是动画首先要面对的一大群体。儿童思维、表达方式带有一些原始神话思维的神秘因素,比如在儿童的思维世界里渗透着强烈的情感,移情作用占支配地位,动物、植物乃至无生命的事物都跟人一样有生命、有感觉、有灵性、能说会道。"凡是以感性和情感为定势的思维形态都是创造神话的思维形态。"①比如巧舌善辩的猫头鹰阿格米蒂、自尊、调皮的木须龙,善良傻气的帝王鱼多瑞等等。正如皮亚杰所说:"儿童与动物和植物特别亲近,并且从感情出发认为他们都是有生命、有灵性的事物。"②又如儿童还有一种心理特点,就是重视丰富具体的细节和生动的经验。在《美女与野兽》(图20-8)中除了闹钟、蜡烛、拖把、茶煲太太之外,还特别增加了一位小茶壶阿齐,他的冒险壮举是暗中跟随女主角贝尔回家探望父亲,在关键时刻

图 20-8 《美女与野兽》剧照(二)
闹钟、蜡烛、茶煲太太等一起欢歌。

呈上了自己带来的魔镜,作为有心人,此前他已多次观察了魔镜的特异功能,一举一动酷似儿童的行为,因而也深得儿童的喜爱。他的举动为主干故事增添了有血有肉的细节。

在造型设计上"话匣子"还传承了中世纪以来民间诙谐文化的艺术基因。西方民间节庆体系中喜剧面孔最主要的、传统的方法是对嘴巴的显著夸张。"民间喜剧人物造型的一般倾向,擦抹人体和事物、人体和世界之间的界限,突出强调人体某一怪诞部分(肚子、屁股和嘴)。"③中世纪民间诙谐文化,骗子、小丑、智力障碍者等形象特征在动画电影

① [匈]伊芙特·皮洛:《世俗神话——电影的野性思维》,崔君衍译,中国电影出版社,1991年版,第19页。
② [瑞士]皮亚杰:《发生认识论原理》,王宪钿译,商务印书馆,1981年版,第12页。
③ [俄]巴赫金:《拉伯雷研究》,见《巴赫金全集》(6),李兆林等译,河北教育出版社,1998年版,第377-412页。

中留下了明显的痕迹,比如《怪物史莱克》中的驴子、《花木兰》(1998)中的木须龙、《马达加斯加》(2005)里的斑马,甚至可以上溯到"唐老鸭",等等,他们不仅是话痨,而且在外形上真的有一个大嘴巴。硕大的张开的嘴巴,"它是一扇敞开着的门、通向下部、通向肉体的地狱的大门。与张开的嘴巴相关的,还有吞食—吞咽形象,这是一个最古老而又具有双重含义的、死亡和绝灭的形象"①。从大嘴巴里喷发的言辞极其富有包容性、颠覆性和宣泄性。比如《冰河世纪》(2002)开头树懒一觉醒来发现大伙都迁徙了(图20-9),有一段独白,先是谈到孤单、死亡的威胁,然后谈求生,接着谈粪便,消解了严肃性,冲淡了求生的痛苦,高雅粗俗、崇高卑下的东西夹杂在一起。《花木兰》中,木须装扮成会说话的神圣

图20-9 《冰河世纪》剧照
树懒带着一段独白出场。

狮雕和祠堂里花家的祖宗对话,对崇高的事物做了贬低化的处理,从而褪去庄严神圣的气息,营造诙谐的氛围。因此这些怪诞的丑角形象,不仅具有死亡、毁灭、否定的意义,同时也具有生存、肯定和再生的意义。丑角展示真理的同时,抵抗严肃、嘲笑僵化,期许活力、渴望新生,富有狂欢化的艺术效果。

(二)"话匣子"便于利用声音创造艺术要素和氛围

美国动画片中的"话匣子"为创造声音艺术形象,增添喜剧气息和民主气氛,构建复调艺术效果提供了载体,为艺术家发挥自由创造的才情提供了广阔的天地。自有声片《爵士歌王》(1927)问世以来,声音一直作为电影中重要的表现手段。"由于图片和木偶本身并不能发出声音,因此动画片依赖于精心的声音设计。"②音高、音长、音强、音色的利用可以塑造形象,和动作、上下情境紧密配合,恰如其分地表达不同形象的意向、思想和感情,在很大程度上能增加观众对影片的感受。因此,迪士尼对中英文配音演员的要求非常严格。《花木兰》中木须的配音是影星艾迪·墨菲,中文配音是陈佩斯,他们根据不同国度的美学传统恰如其分地传达了木须的忠心耿耿、聪明、俏皮、性急、喜爱批评他人、自以为是、急于求成的性格特点。《海底总动员》(图20-10)中多瑞的美语配音是艾伦·

图20-10 《海底总动员》剧照
多瑞吹嘘自己懂鲸语,鲸鱼恰在身后。

① [俄]巴赫金:《拉伯雷研究》,见《巴赫金全集》(6),李兆林等译,河北教育出版社,1998年版,第376页。
② [美]大卫·波德维尔、克莉丝汀·汤普森:《电影艺术——形式与风格》,彭吉象等译,北京大学出版社,2003年版,第310页。

德杰尼勒斯(Ellen DeGeneres),中文配音是人气极旺的徐帆,他俩对角色的把握非常到位,能将多瑞可爱、多变、乐于助人、有股傻劲的性格诠释得淋漓尽致。"所有的词语,无不散发着职业、体裁、流派、党派、特定作品、特定人物、某一代人、某种年龄、某日某时等的气味。"① 喋喋不休的角色为声音塑造艺术形象提供了广阔的天地,彰显了语言的表现功能。

　　动画中的声音大致包括旁白、独白和对白。"话匣子"一出场,就伴随着丰富的言语,吸引观众注意力,"人带着他做人的特性,总是在表现自己(在说话),亦即创造文本(哪怕是潜在的文本)"②。就对白来说,对话是人类的一种生存状态,对话和动作、叙述、描写一样能结构文本、刻画人物、表达思想。比如《怪物史莱克》中对话几乎伴随整个旅程,使得整个故事在不知不觉的思想交锋中推进。夜晚史莱克和驴子浪漫地躺在草地上,两人展开了一场精彩的对话:

　　史莱克:驴子,事情有时比看上去更复杂。

　　驴子:是吗?

　　……

　　史莱克:瞧,我没有问题,是吧?是这个世界好像对我有了问题。人们看我一眼就跑了,"啊,救命啊!快跑,又蠢又丑的大青怪!"他们甚至没看见我就评判我,这就是我最好单独住的原因。

　　驴子:你知道什么吗?当我们见面的时候,我就没有把你当作又蠢又丑的大青怪。

　　他们谈论星星、谈论爱好、谈论友情、谈论食物、畅谈未来。这样的对话、讨论俯拾皆是。"话匣子"形象发表与主要角色相关的言论,使得整个故事在多个意识的争锋或调和中展开。"文本的生活事件,即它的真正本质,总是在两个意识、两个主体的交界线上展开。"③美国动画的复调性并不侧重主人公意识的独立性,以此来挑战作者(导演)的控制权威,多数表现为尽量允许代表不同价值体系的角色能最自由地表达观点,喋喋不休的"话匣子"打破了沉寂的气氛,给动画片增添了生动活泼、诙谐幽默的喜剧气氛。他和表演、插曲等一道给众多的美国动画带来了不同于"中国学派"的轻松、愉悦、欢快的喜剧格调。主人公的旅程如果没有"话匣子"的陪伴将会变得非常单调、枯燥、乏味、沉闷。

　　由于"话匣子"的出现,美国动画保留了故事的原生态特征,常常出现多条情节线索。比如《花木兰》表现了木兰张扬个性、替父从军、孝顺爱国的伟大情怀,同时也表现了木须龙为了将功补过、实现自我,争取能在家庭牌位中有一席地位的个人主义意识。《美女与野兽》在表现被宠坏的王子改过自新、与美女野兽相爱的同时,通过蜡烛、茶壶等角色展现了俏皮的生活,表现了仆人忠于主子、渴望有位好主人的文化心理。《怪物史莱克》在表现史莱克和费欧娜曲折的爱情的同时,也表现了驴子的胆识、乐观和对友情的珍惜。

① [俄]巴赫金:《小说理论》,见《巴赫金全集》(3),白春仁、晓河译,河北教育出版社,1998年版,第74页。
② [俄]巴赫金:《文本·对话与人文》,见《巴赫金全集》(4),白春仁、晓河译,河北教育出版社,1998年版,第306页。
③ [俄]巴赫金:《文本·对话与人文》,见《巴赫金全集》(4),白春仁、晓河译,河北教育出版社,1998年版,第305页。

美国动画片看似简单而不单调,主要情节总有一些不同的声音在陪衬。狂欢化美学的介入,"打破了这个从未发生过疑义的有机体,提出了一些主要文学作品可能具有多层次因而抵制统一的观念"①。这种"多声部"性不仅给主干故事的上演提供了五光十色的背景,而且增加了全剧的可观赏性和可信性,使得整个动画片显得丰盈而充实。对话形式的采用、多条情节的出现,使得美国动画片包含丰富的叙事信息,具有对话精神、自由浪漫的民主气息和复调的艺术效果。

(三)"话匣子"优化情境,具有"二丑"艺术效果

从叙事美学来看,"话匣子"推进的情节,有时是故事主干部分,是关联细节,有时是增添艺术性的自由细节,在关键时刻它起到穿针引线、制造戏剧性情境、创造"二丑艺术"的美学效果。"话匣子"为制造笑料提供广阔的空间,其插科打诨是剧本的重要元素,不仅如此,它引发的情节可以作为故事结构的重要部分。比如在取材于亚瑟王传奇的《石中剑》中,魔术师梅林(Merlin)和猫头鹰阿格米蒂住在森林里,他预测到华特(Wart,相当于亚瑟)长大后会成为英格兰的王,于是决定栽培他。片中有三个精彩的段落:(1)梅林把华特变成小鱼在大海中漫游,让他认识智慧和勇气的价值。(2)梅林把华特变成松鼠在树林里跳跃,让他把握爱的力量、进与退的辩证关系。(3)梅林把华特变成麻雀,由猫头鹰阿格米蒂教他飞翔,让他认识弱肉强食的自然规律、大与小的辩证关系。在第三个段落中猫头鹰粉墨登场,直接推动叙事,是主干情节不可缺少的部分。整个影片格调统一而富有变化,猫头鹰的角色功不可没(参阅图 20-11)。

图 20-11 《石中剑》剧照
猫头鹰教华特变成的麻雀学飞翔。

图 20-12 《怪物史莱克》剧照
驴子希望在史莱克和费欧娜之间发挥调解作用。

"话匣子"在情节发展过程中不仅起到通风报信、穿针引线的作用,还能制造相对复杂的戏剧性情境。比如《怪物史莱克》中,在费欧娜公主被搭救后,一天晚上,驴子在一所房子里发现她变成大青怪,得知她以前中了巫师的魔法,白天是漂亮的公主模样,晚上是青怪的外形,只有真爱的初吻才能让她成为固定的模样。费欧娜感慨自己不能想要和谁结婚就结婚,谁会爱上丑陋骇人的怪物呢!在门外拿着花束来表示爱意的史莱克,没有看到费欧娜此时的面貌,却正好听到这句话,就断章取义,误以为费欧娜嫌弃自己,伤心地离开了(图 20-12)。基于这一误会而形成的戏剧性

① Raman Selden, Peter Widdowson and Peter Brooker: *A Reader's Guide to Contemporary Literary Theory (the 4th edition)*. Beijing: Foreign Language Teaching and Research Press and Pearson Education, 2004: 44.

情境构成了影片后半部分的主体,大嘴驴直到最后才说明真相。"话匣子"形象不仅会唠叨,在剧情需要的时候,它们还会适当沉默,以便造成复杂的戏剧情景。

根据剧情的关联度,细节可分为两种:"那种不可或减的细节叫做关联细节;那种可以减掉而并不破坏事件的因果—时间进程的完整性的细节叫做自由细节。"①前者比如粗中有细的史莱克勇斗火龙,用铁笼头套住火龙,在逃跑中用宝剑插在链环的中间,后来火龙被锁定,史莱克才得以脱生。《海底总动员》中有健忘症的多瑞说自己知道去悉尼的方向,可是过了一会儿对玛林说,你老跟着我干吗,前后矛盾制造出喜剧效果。尽管关联细节是不可缺少的,自由细节是可有可无的,然而自由细节很可能是体现艺术创造性的一个焦点。《冰河世纪》中,长毛象、滑稽的树懒、凶猛的剑齿虎三人经过危险的滑冰凌时,树懒走岔了道路,独自发现了很多被冰冻尘封的史前动物。这个游离的情节,有助于加深影片的生态内涵,树懒说过"人类最恶心",这句话有力地批判了人类中心主义思想。由"话匣子"引发的自由

图 20-13 《熊的传说》剧照
小熊插科打诨,说自己叫 Koda,k-o-d-a。

细节俯拾皆是(图 20-13),这正是美国动画片的一大看点。

从美学价值上来看,"话匣子"还能创造一种类似"二丑艺术"的美学效果。所谓"二丑艺术",是鲁迅在分析浙东戏曲的二花脸时提出来的。该角色有倚靠权门、凌蔑百姓的帮闲性格,其功能也具有二重性。"他的态度又并不常常如此的,大抵一面又回过脸来,向台下的看客指出他公子的缺点,摇着头装起鬼脸道:你看这家伙,这回可要倒霉哩!这最末的一手,是二丑的特色。"②"二丑"的特色在舞台演出时能打破"第四堵墙",试图与观众沟通。与此相似,"话匣子"及时从效果上评价角色、动作、情节,给动画片带来即时即地性的娱乐氛围。如《怪物史莱克》(Ⅲ,2007)中当史莱克穿上贵族服装时,大嘴驴及时评价说:"你真像机器人啊!"有时对话的内涵微妙而复杂,它针对预期的听众,把观众想说的心里话都包含在内。如《花木兰》中木兰刚入军营,把军营搞得一片混乱。画面中只有木须龙面对观众(在剧中是对木兰)说:"我看你要注意人际关系了。"该剧中,当木兰点火发射炮弹准备轰打雪山时,自以为是的木须以为木兰瞄准失误,说她是烂炮手,连最后一发炮弹都浪费了。可是当他看到

图 20-14 《花木兰》剧照
木兰在发射炮弹,木须龙在边上催促、评价。

① [俄]托马舍夫斯基:《主题》,参见[俄]什克罗夫斯基等著:《俄国形式主义文论选》,方珊等译,生活·读书·新知三联书店,1989年版,第115页。
② 鲁迅:《二丑艺术》,参见《鲁迅杂文全编(3)》,人民文学出版社,2006年版,第3页。

雪山崩塌时,立即改变态度,说这炮发得好(图20-14)。这个小小的曲折,不仅表现了木须的丑角特征,同时也把观众的接受心理引向一个微妙的变化过程。貌似信口开河的"话匣子"不仅在剧情内扮演重要的角色,有时又可以跳出事外,面对观众、代表观众,发表见解,创造既入乎其内又出乎其外的双重审美效果。

本土化和国际化、传统与现代是当下世界各国动画必须面对的语境。好莱坞动画片的叙事策略是动用全人类的财富,在世界各地挖掘素材,寻找原型,并且大胆地加以改造,融入自己的主流意识。荣格说:"原始意象即原型——无论是神怪、是人,还是一个过程——都总是在历史进程中反复出现的一个现象,在创造性幻想得到自由表现的地方,也会见到这种现象。因为它基本上是神话的形象。我们再仔细审视,就会发现这类意象赋予我们祖先的无数典型经验以形式。因此,我们可以说,它们是许许多多同类经验留下的痕迹。"[①]用原型来叙事的好处在于一个形象能发出千万人的声音,唤起大众的认同感。不过,美国动画片在广泛吸收世界性文化题材的同时还大胆地加以现代性的改造,在看似古老的故事中融入美国的现代思想和理念。有评论家评论动画片《花木兰》时指出:"虽然取自中国古代木兰代父从军的故事,但影片中的木兰已经完全不是中国人熟知的那个为了尽孝道而替父从军的女子,完全以现代西方人的角度,改造成生动活泼、敢做敢当、敢于追求自己幸福的美国木兰。这样的改造虽然在许多中国人看来还不太习惯,但至少赋予影片以新意和现代精神,而这一点恰恰是国产动画作品所缺少的。"[②]美国动画片的文化内涵中钟爱自由、重视个体价值、表现人间亲情、重视环境保护以及人与自然共生共荣等是相当美国化的,但在最广泛的程度上又能得到世界观众的认同。"话匣子"形象所蕴含的结构形式、自由精神、对话立场、幽默氛围、浪漫气息、创造性思维、生动活泼的美学特质和视听并重的艺术追求集中体现了美利坚动画的民族特色。这种软文化精神对我国的下一代儿童产生了广泛而深远的影响,包括儿童喜欢的玩具,乃至他们将来长大后的行为方式,都有不同程度的影响。美国动画片的教育作用是通过融在其中的文化精神实现的,而我国不少动画片,包括万氏兄弟的《铁扇公主》、在国际上得奖的《小蝌蚪找妈妈》等都用字幕或旁白直接说出教化主题,深度的思想内容在相当程度上并不是通过丰富的情节和画面自然而然流露出来的。这也许是美国动画给中国动画所上的最生动的一课。美国动画的特点和策略,给当代各国动画带来了丰富的启迪。"中国学派"的动画长片,比如《铁扇公主》(1941)、《大闹天宫》(1961)、《哪吒闹海》(1979)、《葫芦娃》(1986)、《宝莲灯》(1999)等,根植于中华民族的传统文化,多数影片具有明显的悲壮气息,呈现严肃刻板的格调。近年来我国动画片吸收了美国动画的特

① [瑞士]荣格:《论分析心理学与诗歌的关系》,见《荣格文集——让我们重返精神的家园》,冯川译,改革出版社,1997年版,第213页。
② 颜慧、索亚斌:《中国动画电影史》,中国电影出版社,2005年版,第202页。

长,增添了类似"话匣子"的角色,带来了一些轻松愉快的气氛,如《宝莲灯》中增加了可爱的猴子(图20-15),尽管小猴子只会简单的言语,但其美学功能类似"话匣子",作用不可忽视。我国动画片无论在造型上、性格上,还是其剧情功能上,只要立足当代,结合本土民间传说、神话故事、经典戏剧等文化资源,活化传统,充分吸收国际资源,一定会绽放出新的花蕾。

图 20-15 《宝莲灯》剧照
小猴子和沉香勇斗大法师。

一、推荐影片

《木偶奇遇记》(1940)、《铁扇公主》(1941)、《大闹天宫》(1961)、《哪吒闹海》(1979)、《天书奇谭》(1983)、《葫芦娃》(1986)、《美女与野兽》(1991)、《攻壳机动队》(1995)、《花木兰》(1998)、《宝莲灯》(1999)、《怪物史莱克》(2001)、《麦兜故事》(2001)、《冰河世纪》(2002)、《海底总动员》(2003)、《疯狂动物城》(2016)、《寻梦环游记》(2017)、《哪吒之魔童降世》(2019)。

二、推荐阅读

1. 李铁:《美国动画史》,清华大学出版社,2014年版。

2. [俄]巴赫金:《拉伯雷研究》,《巴赫金全集》(6),李兆林等译,河北教育出版社,1998年版。

3. [美]斯坦利·卡维尔:《看见的世界——关于电影本体论的思考》,齐宇、利芸译,齐宙校,中国电影出版社,1990年版。

4. Maureen Furniss. *A New History of Animation*. New York: Thames & Hudson, 2016.

三、思考题

1. 举例分析迪士尼动画中的动物明星(动物角色)。

2. 分析《堂·吉诃德》《怪物史莱克》《海底总动员》《人在囧途》等作品中的文化原型。

3. 举例分析中国学派动画和美国学派动画在风格上的差异。

后 记

记得 2003 年 6 月的一个中午,我在四牌楼校区沙塘园食堂排队买饭。

前面一个帅气的男生转过头来对我说:"老师,您先来。"

我连忙说:"不用,不用。"

他又接着说:"老师,您是不是那位放电影的?"

我笑了笑,点了点头。不知道他下面还要说什么。

他说的话有点出乎我意料。

他说,他仍然记得五年前我给他们播放的一些电影,如《巴黎圣母院》《哈姆雷特》等等,他大三的时候特别喜欢我主持的"周末影院",那是他大学中最喜欢的去处,在那里他度过了最快乐最有收获的一些时光,当时他已是生医系(现已更名为生物科学与医学工程学院)硕博连读生,第三学年了,正在攻读博士学位。

他的话勾起我一段美好的回忆。

刚开始来学校工作的时候,为配合学校搞文化素质教育,我主持了"周末影院",也就是每周周末给学生播放两部电影,播放之前我做 15 分钟的影片介绍,内容主要是影片有关的背景知识,为吊学生的胃口,关键情节坚持不剧透。由于自己曾学过一些外国文学,再加上学校正好有一些这方面的影像资料,所以播放的影片主要是根据外国文学名著改编的,如《卡门》《三个火枪手》《罪与罚》《木木》《简·爱》《傲慢与偏见》《乱世佳人》等等,也顺便放一些当时热映的电影。学生看电影是免费的,记得东南院 102 教室能容得下 120 余人,场场都是满座。如果没有空余的座位,来晚的同学就坐在讲台边看电脑小屏幕。也许是当时同学的娱乐渠道比较少,也许是大家的热情都很高,反正喜欢看电影的同学很多。如今南京——有世界文学之都的美誉——电影院建设得非常豪华,座位坐起来也很舒适,但是票价很贵,也很少满座。2023 年暑假我在金茂汇国际影城 UME(Ultimate Movie Experience)观看《消失的她》《奥本海默》等影片的时候,没有一场是满座的,有时一场只有几位观众。我喜欢上电影,首先得感谢学生,他们有的是选课的学生,也有的是 SRTP 小组的成员,也有的是学着写影视论文的学生。其中有本科生,也有研究生。

从那时起我和电影就结下了不解之缘。2000 年秋季,人文学院中文系前系主任沈泰来(1948—2024)老师——她是新时期"伤痕文学"的一位作家,我在她的母校南京大学图书馆曾看到过她的短篇小说《忆珍》——打电话给我说,教研室的王薇老师要和研究天文

学的爱人一道出国去瑞典,她讲授的一门课"电影艺术鉴赏"就由我来接着上。我一口答应下来。从此我和电影的缘分不断加深。后来的博士论文也是关于电影的。

东南大学与电影的关系渊源也很深,在中国电影发展史上有几位名人是东南大学培育的。如侯曜(1903—1942),广东番禺人,他酷爱文艺,加入"文学研究会",1924年毕业于东南大学教育专修科第三班,属于中国的第一代导演,早期编导了《弃妇》《西厢记》等影片。他是中国电影理论的拓荒者,撰写的《影戏剧本作法》是中国最早的有关电影剧作的专著,已经成为中国电影理论史上富有民族特色的一部杰作。我曾让学生查找我校历史上的烈士英豪,一位同学发现了侯曜。抗日战争爆发后,侯曜编导了《血肉长城》《最后关头》《太平洋的风云》等抗日题材影片,1940年辗转至新加坡继续拍片,1942年不幸被捕,同年被日军杀害。罪名正是"摄制抗日影片"。他不仅是一位杰出的导演,还是一位富有爱国情怀、为国捐躯的烈士。又如朱文(1967—),福建泉州人,他是我校动力系(现在更名为能源与环境学院)1989年毕业的大学生,是诗人,是作家,也是第六代导演的重要成员。他的电影作品有《海鲜》《云的南方》等等,他的影片把生活中鲜为人知的角落暴露在镜头之下,关注一些小人物的命运,注重生活中偶然性的思考。

我所教的学生中,有的已经从哥伦比亚大学、爱丁堡大学艺术学院、北京电影学院、中国传媒大学等高等院校毕业,有的继续深造,专攻电影学专业,可谓后继有人。

我校四牌楼校区坐落于南京市中心,东枕钟山,西邻钟鼓楼,南接总统府,北临玄武湖,山湖相映,万木竞翠,环境优美,曾是六朝宫苑的遗址,也是明朝国子监所在地。古朴苍劲的六朝松,为六朝遗株,至今已有一千余年的历史。校区内有巍峨的大礼堂,民国建筑风格的图书馆、体育馆,还有甬道两边参天的梧桐……这些美丽的景色吸引了许多剧组来到四牌楼校区拍摄取景。《刘天华》(2000)、《建国大业》(2009)、《刘伯承市长》(2012)、《致我们终将逝去的青春》(2013)、《少年班》(2015)、《人民的名义》(2017)、《七月与安生》(2019)等都曾来四牌楼校区取过景。这些影片让观众不仅感受到了跌宕起伏的故事情节,也领略了库里肖夫"创造性地理学"的魅力(参阅左图)。现今四牌楼校区依旧是一个教学和科研等功能齐全、底蕴深厚的校园。2005年,我校建立了动画系。教师讲解电影、研究电影有了专业的支撑和更良好的氛围。

四牌楼校区的大礼堂
该建筑具有民国建筑风格,电影《刘伯承市长》中以此作为市政府所在地。

本书内容包含电影史论探索、本体论研究、电影批评专题,上、中、下共三大编,整体上结构完整,互相支撑,既讲解电影的本体理论,宏观上也兼顾电影史教学,同时吸收电影的社会文化批评;既有一定理论深度的分析,也有丰富的电影文本作为根据,理论和批

评结合，深入浅出，做到有深度的通俗。本书第十讲《电影中的色彩要素》由华南师范大学文学院田泉雅撰写，她还参与了本书的校对工作。和同类教材相比，本教材采用专题讲座形式，形式活泼，适合教学，内容多是学生喜欢的电影专题、电影作者、电影现象的剖析，能调动学生和广大读者的兴趣和拓展课外观影内容；专题具有示范性，从学生中调研得来，再推荐分析给学生看，可直接引导学生撰写电影批评类论文。本教材可读性、实用性强，附有推荐电影、思考题、进一步阅读参考书，还附有两百多幅插图，努力做到与时俱进，既能满足时代需要，又能增强学生的兴趣。

　　书中每一讲的选择坚持严格的标准：要在拓宽学生电影知识视野的基础上，有利于培养学生的创造性和批判性思维。上编主要是电影史方面的探索。第一讲主要探索生理心理研究成果以及社会现实条件，尤其是科技条件对电影发明的制约与推动，从而培育学生的唯物主义思维、好奇心、脚踏实地的创新意识和发明意识。第二讲从发展的角度观照旧好莱坞和新好莱坞电影的差别，培育学生的比较视角，在电影有机发展史中发现事物特点的能力。第三讲从电影艺术研究的四个方面探讨法国左岸派对艺术电影的贡献，让学生认知不同理论派别的不同偏向。第四讲关注日本电影的发展和特色，让学生在差异思维中认识到不同民族对电影的贡献。每个民族都在动用本民族的文化遗产和艺术思维方式开发和利用电影这一新型的媒介和艺术形式。第五讲关注中国电影史书写的不同范式，培育学生不断翻新的创造性思维。第六讲探索第六代导演的青春书写及主要个性化特征，让学生在矛盾思维中抓住主要方面。

　　中编主要是电影本体、电影语言的探索。第七讲分析电影的叙事结构，让学生学会在整体上把握影片内容的组织形式。第八讲探讨蒙太奇，培育学生感性和理性相结合的艺术思维方法。第九讲侧重分析声音给电影叙事带来的新渠道，培育学生 $1+1>2$ 的思维方式。第十讲分析电影色彩的作用，让学生关注锦上添花带来的新景象。第十一讲分析电影叙述视角的多重内涵，以及不同视角在审美效果上的差异，培育学生从叙事学的角度剖析电影文本的能力。第十二讲关注电影艺术时间对现实时间限制的突破，培育学生自由创造的艺术精神。第十三讲关注电影空间，让学生学会从空间生产、意义生产的视角分析电影和现实场景的复杂内涵。

　　下编是电影批评专题。第十四讲关注张艺谋电影的特色，培育学生从导演的系列作品中把握其个性化特征的能力。第十五讲分析黑泽明的电影，依旧是个案研究，希望学生在不同民族文化中把握导演的风格及其成因。第十六讲是在大量收集南京大屠杀题材电影的基础上，探索这一题材故事片的多元视角带来的不同意义，培育学生的爱国主义意识和敏锐洞察世事的能力。第十七讲主要探讨美国电影疗法的研究成果，培育学生关注学术前沿、"面向人民生命健康"、学以致用的能力。第十八讲探讨中医情志相胜说在电影疗法中的应用，希望学生树立文化自信、关注本土资源，培养跨学科的思维方法。第十九讲是中、美、法三国生态电影核心价值取向的比较，培育学生关注现实、热爱生活

的情趣。第二十讲分析美国动画片的文化内涵以及其中的"话匣子"形象,培育学生重视文艺传统、分析电影角色的能力。

 电影艺术欣赏课,一方面要让学生学习电影的一些基本知识,同时也要让学生学会如何选看电影,学会如何鉴赏电影,从感性认识上升到一定的理性认识。黑格尔在《小逻辑》里曾经说过:"方法并不是外在的形式,而是内容的灵魂和概念。"方法是内容的自然体现,也是内容的核心。意大利电影批评家卡努杜称电影为"第七艺术"。电影虽然年轻,发展势头却非常迅猛,与高科技的衔接又让它能融入人们的日常生活。每种艺术、每种体裁都具有它们自身所特有的理解现实、认识生活的方法和手段,电影具备影像和声音等多种表达媒介,所以作为独特的艺术时空体其内涵是丰富而复杂的。电影的类型也远远不止故事片。电影思维、电影佳作与唯物辩证法思维、普遍联系的思维、理论联系实际的思维、发展的思维、整体思维、系统思维、对比思维、主体间性思维、多角度思维、跨学科思维、演绎归纳因果的逻辑思维、逆向思维、神话思维、形象思维、视觉思维、直觉思维、科学思维、数理思维、批判性思维、灵感思维、类比思维、五行思维、木桶理论、竹竿理论、底线思维、发散式联想思维、解剖麻雀的个案思维等多种方法密切关联,彼此相通。本书把多种思维方法融入内容选择和编撰过程中,并且在教学过程中借助电影学科、电影名作加以解析和培育,希望同仁在以后的工作和学习中能学以致用、触类旁通,不断推进和发挥创造性思维。从"得得派"的教学观点来看,每一讲均让学生有所收获,在获得电影理论知识的基础上,让学生在学术思维上得到拓展式训练。无论什么学科课程首先要培育学生学会思考的精神和方法,人文学科的课程尤其如此。柏拉图在《苏格拉底的申辩》里记载了老师曾经说过的一句名言:"未经审视的人生不值得度过。"电影学课程也能培育学生良好的思维习惯。苏格拉底对雅典人说:"最雄伟、最强大、最以智慧著称之城邦的公民,你们专注于尽量积聚财富、猎取荣誉,而不在意、不想到智慧、真理和性灵的最高修养,你们不觉惭愧吗?"苏格拉底不愿以失节的言行而苟活,不肯背义而屈服于任何人。人生在解决温饱之后,总得有一些超越性的追求。学生通过思考和自我抉择,让爱国意识、人文情怀、正义感、远大理想、励志精神、科学意识、工匠精神、精品意识、感恩意识、求真务实精神、团队合作意识、生态意识、法治意识等,水乳交融地浸透在以后不断学习和创造的人生过程中。收集在这本书里的二十讲,主要是作者在学习、教学中不断积累的,平时积累的内容可能有四十讲,为了适合出版,本人只好忍痛割爱。这里选取了一些精华部分。记得近代"物理学之父"牛顿晚年曾说:"我好像是一个在海边玩耍的孩子,不时为拾到比通常更光滑的石子或更美丽的贝壳而欢欣鼓舞,而展现在我面前的是完全未探明的真理之海。"回到开篇第一讲,电影是什么的追问,我仍然没有确切的答案。电影本身就是神话、就如梦幻;电影大屏幕和丰富复杂的社会现实之间是平行线也是渐近线,一代又一代的电影人用光影声音的媒介讲述宇宙的奥秘、社会的多姿、生活的智慧、人生的真谛、人性的复杂、集体的记忆、个体的感受,还有遨游太空的星际旅行,绚烂多姿的奇幻

梦想。如今,在数码技术的支撑下几乎人人都可以拍摄视频,电影成了人们生活中不可分割的一部分。

在本书撰写和出版过程中,李涛、王珏、乔光辉、夏保华、洪岩壁、王华宝、张天来、朱雨桐等诸位老师给予了无私的支持与关心,在此一并致谢。感谢南京大学周安华教授百忙之中为拙著作序。感谢本书的编辑陈淑老师,她一直态度和蔼,为人平易,做事一丝不苟,严谨认真,尽心尽责,为本书增辉增色。感谢内子和小女,一家人抱团取暖,克服困难,不断前行。最后衷心希望读者能喜欢这本书,并从中有所获益。本书会有一些不足之处,也恳请方家不吝赐教。

<div style="text-align: right;">
田兆耀

2024年4月于南京玄武湖畔大树根小区
</div>